HOW TO READ EL PATO PASCUAL

DISNEY'S LATIN AMERICA AND LATIN AMERICA'S DISNEY

PARA LEER AL PATO PASCUAL
LA AMÉRICA LATINA DE DISNEY Y EL DISNEY DE AMÉRICA LATINA

Edited by | Editado por
Jesse Lerner / Rubén Ortiz-Torres

Published with the assistance of / Publicado con el apoyo de
the Getty Foundation / la Fundación Getty

Published on the occasion of the exhibition *How to Read El Pato Pascual: Disney's Latin America and Latin America's Disney* at the MAK Center for Art and Architecture at the Schindler House and the Luckman Fine Arts Complex at Cal State LA, September 9, 2017–January 14, 2018.

Publicado para la exposición *Para leer al Pato Pascual. La América Latina de Disney y el Disney de América Latina* en el MAK Center for Art and Architecture at the Schindler House y Luckman Fine Arts Complex en Cal State LA del 9 de septiembre de 2017 al 14 de enero de 2018.

EXHIBITION | EXPOSICIÓN

Curators | Curadores:
Jesse Lerner / Rubén Ortiz-Torres

Assistant Curator | Asistente de curaduria:
Fabián Cereijido

MAK Center Director | Directora de MAK Center:
Priscilla Fraser

Luckman Gallery Curator | Curador de Luckman Gallery:
Marco Rios

Coordination | Coordinación:
Amy Robles

Advisor | Asesoría:
Sara Daleiden

Support | Apoyo:
Anthony Carfello / Adam Peña

Research and Development | Investigación y desarrollo:
Kimberli Meyer

Design | Diseño:
Jorge Verdin @ Finch & Crow

PUBLICATION | PUBLICACIÓN

Editors | Editores:
Jesse Lerner / Rubén Ortiz-Torres

Coordinator / Editorial Advisor | Coordinadora / Asesoría editorial:
Sara Daleiden

Editorial Assistance | Apoyo editorial:
Anthony Carfello

Coordination (Bilingual Edition) | Coordinación (Edición bilingüe):
Antena Los Ángeles (Jen Hofer)

Translation, Copy-editing and Proofing | Traducción, Corrección de estilo y Corrección de pruebas:
Antena Los Ángeles (Lucy Acevedo, Allison Conner, Tupac Cruz, Jen Hofer, Ana Paula Noguez Mercado)
Black Dog Publishing (Lydia Cooper, Phoebe Colley, Joana Pestana)

Design & Illustration | Diseño e ilustraciones:
Jorge Verdin @ Finch & Crow

Illustrated portraits | Ilustraciones de retratos:
Choper Nawers

Major support of this exhibition and publication is provided through grants from the Getty Foundation. | El apoyo principal de esta exposición y publicación se proporciona a través de becas de la Fundación Getty.

Generous support provided by the Andy Warhol Foundation for the Visual Arts and the National Endowment for the Arts. This project is also supported, in part, by the Los Angeles County Board of Supervisors through the Los Angeles County Arts Commission. | Apoyo generoso proporcionado por la Fundación Andy Warhol para las Artes Visuales y el Fondo Nacional para las Artes. Este proyecto es también apoyado, en parte, por la Junta de Supervisores del Condado de Los Ángeles mediante la Comisión de Artes del Condado de Los Ángeles.

MAK Center for Art and Architecture
at the Schindler House
835 North Kings Road
West Hollywood, CA 90069 USA
t: +1 (323) 651-1510
e: office@MAKcenter.org
www.MAKcenter.org

Presenting Sponsors

 The Getty

Bank of America

THE**LUCKMAN**
fine**arts**complex
at **Cal State LA**

Luckman Fine Arts Complex
California State University, Los Angeles
5151 State University Drive
Los Angeles, CA 90032 USA
t: +1 (323) 343-6604
e: luckmangallery@luckmanarts.org
www.luckmanarts.org/gallery

How to Read El Pato Pascual: Disney's Latin America and Latin America's Disney is part of *Pacific Standard Time: LA/LA*, a far-reaching and ambitious exploration of Latin American and Latino art in dialogue with Los Angeles, taking place from September 2017 through January 2018 at more than seventy cultural institutions across Southern California. *Pacific Standard Time* is an initiative of the Getty. The presenting sponsor is Bank of America.

Para leer al Pato Pascual. La América Latina de Disney y el Disney de América Latina es parte de *Pacific Standard Time: LA/LA*, una exploración de largo alcance y ambiciosa de arte Latinoamericano y Latino en diálogo con Los Ángeles, que se llevará a cabo de septiembre 2017 a enero de 2018 en más de setenta instituciones culturales a lo largo del Sur de California. *Pacific Standard Time* es una iniciativa del Getty. El patrocinador principal es Bank of America.

Sometimes democracy must be bathed in blood

British Library in Cataloguing Data
A CIP record for this book is available from the British Library

ISBN 978 1 911164 72 2

Black Dog Publishing Limited, London, UK, is an environmentally responsible company. *How to Read El Pato Pascual: Disney's Latin America and Latin America's Disney* is printed on sustainably sourced paper.

Black Dog Publishing Limited
308 Essex Road, London
N1 3AX United Kingdom
t: +44 (0)20 7713 5097
e: info@blackdogonline.com
www.blackdogonline.com

Datos del Catálogo en la Biblioteca Británica.
El registro CIP de la presente obra se encuentre disponible en la Biblioteca Británica.

Black Dog Publishing Limited, Londres, Reino Unido, es una empresa responsable en el ámbito ambiental. Para la impresión de *Para leer al Pato Pascual. La América Latina de Disney y el Disney de América Latina* se ha empleado papel procedente de fuentes sostenibles.

The editors appreciate current discussions about the role of gender in the Spanish language. They view such challenges to convention as being part of the same critical tradition that informs the subject matter covered in this catalog. Texts in Spanish have been edited to avoid gendered language; where unavoidable, the editors have used gender-inclusive language, either "los y las" or "las y los" (or equivalents).

Los y las editoras aprecian las conversaciones actuales sobre el papel del género en el idioma español. Consideran a dichos desafíos a lo convencional como parte de la misma tradición crítica que informa el tema cubierto en este catálogo. Se han editado los textos en español para evitar el lenguaje de género; donde haya resultado inevitable, las y los editores utilizaron un lenguaje inclusivo de género, ya sea "los y las" o "las y los" (o lo equivalente).

Front cover: Sergio Allevato, *Flora da California*, oil on linen / óleo sobre lino, 2011, 100 × 80 cm

Back cover: José Rodolfo Loaiza Ontiveros, *Black Dove / Paloma negra*, oil on canvas board / óleo sobre cartón de lienzo, 2014, 40.6 × 50.8 cm

art design fashion
history photography
theory and things

black dog publishing

www.blackdogonline.com

london uk

CONTENTS

opposite page / página opuesta
Rivane Neuenschwander
Zé Carioca no.10 Vinte Anos de Sossego
Zé Carioca no.10 Twenty Years of Tranquility
synthetic polymer paint on comic book pages (1/14)
Zé Carioca no.10 Veinte años de tranquilidad
pintura polímera sintética sobre hojas de cómics (1/14)
2003–04
16.2 × 10.5 cm each / cada una

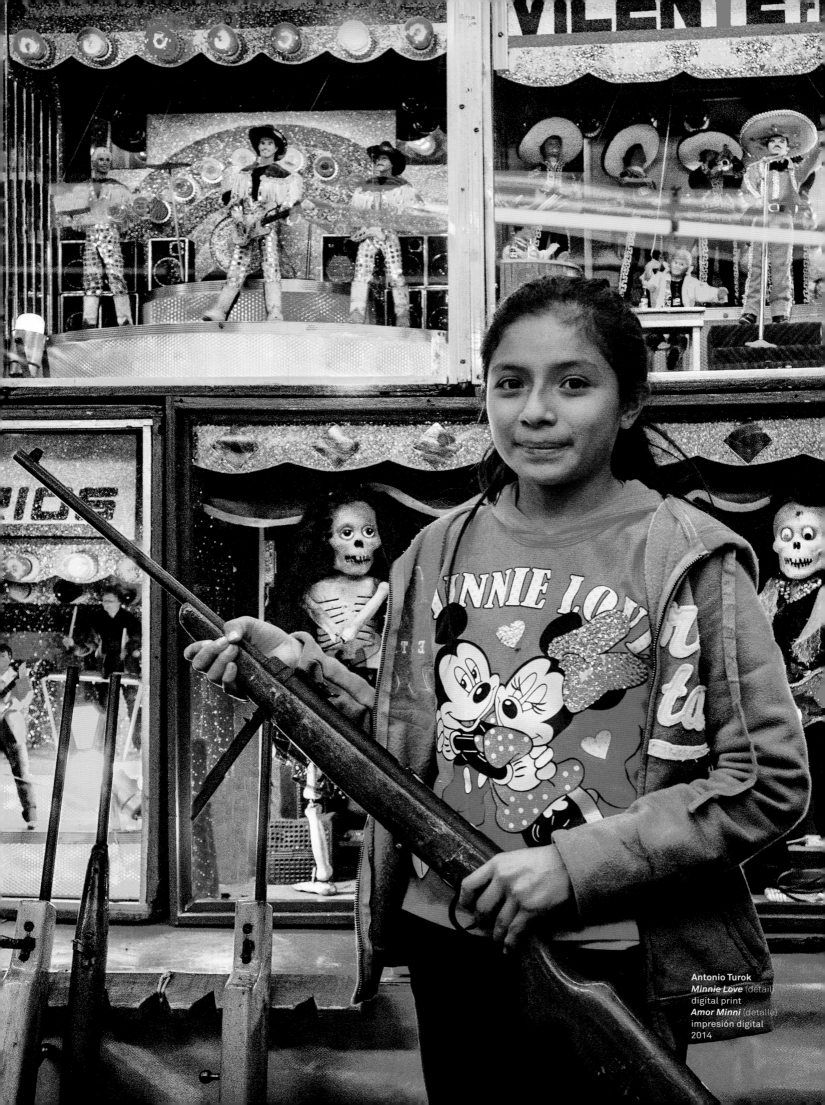

Antonio Turok
Minnie Love (detail)
digital print
Amor Minni (detalle)
impresión digital
2014

FOREWORD

It's a Small World After All....

Though never enclosed by a white picket fence, the Schindler House on North Kings Road is still emblematic of the American Dream.

·········· PRISCILLA FRASER ··········

Rudolph Michael Schindler emigrated from Vienna in 1914, headed to Chicago in search of Frank Lloyd Wright. Answering the siren call of Wright's influence, Schindler joined Wright's studio and was ultimately sent to Los Angeles as project architect and construction manager for the Hollyhock House at Barnsdall Park. Following completion, Schindler and his wife Pauline took a vacation in Yosemite National Park. Like any young enterprising architect, he used the time off to plan the design and construction of his signature project: the revolutionary interlocking series of campfire-inspired studio spaces that would come to be the legendary Schindler House and Studio.

Come to America, meet your heroes, build your dreams… this vision is the greatest natural resource the United States has ever exported and, while Frank Lloyd Wright was a fine ambassador, no one understood the power of this commodity more completely than Walt Disney. *How to Read El Pato Pascual: Disney's Latin America and Latin America's Disney* is an appropriately ambitious exhibition, inviting over fifty artists to reflect, investigate, and challenge nearly one hundred years of cultural influence between Latin America and Disney. At times symbiotic, at others parasitic, the artistic result of this relationship is as complex and fascinating as its origins.

While the exhibition's curators, Jesse Lerner and Rubén Ortiz-Torres, have thoroughly examined the history of Disney's first illustrations of Latin American culture, dating back to 1928's *The Gallopin' Gaucho*, my introduction occurred through a recommended viewing of the 2008 documentary *Walt & El Grupo*. Through a highly entertaining series of archival imagery, animations, and nostalgic interviews, the film colorfully reminisces about a goodwill tour taken by Disney and his top creatives in 1941. Underlying the playful overlays of Walt's executive artists folk dancing with "Gaucho Goofy" on horseback, this sentimental journey, organized by the Roosevelt administration, occurred simultaneously with the Disney animators' strike in California and the threat of Nazi influence throughout Latin America. The immediate creative results of the trip—Disney's animated shorts, *Saludos Amigos* (1942) and *The Three Caballeros* (1944)— were indisputable hits; the long-term ramifications are more complicated. Were Walt and El Grupo cultural ambassadors staving off fascist rule or merely exploitation artists escaping labor problems at home?

With generous support from the Getty Foundation's Pacific Standard Time series and in partnership with the Luckman Gallery at California State University, Los Angeles, *How to Read El Pato Pascual* includes over 150 works of art illustrating perspectives as varied as the works themselves. Dr. Lakra's sculpture *Mickey* (2003) depicts the beloved mouse in low-slung jeans and a bandana, brandishing a sizable Glock pistol. In another studio of the Schindler House, Mel Casas has painted that same mouse into a familiar propagandist pose, as he looms over a faceless congregation of universally identifiable white-gloved Mickey hands. A quick analysis might reveal these works as a simple subversive trick, relegating the idolized through negative and unflattering contexts. Witnessing the fifth and sixth example of this relentless effort to depose the same animated figure ultimately reveals the profound power of this every-mouse over the artists in question. Mickey is, in actuality, a small and generally dismissed rodent who, through the magic of Disney, has managed to become an astronaut, a concert pianist, a sorcerer, and most notably a hero to children across the world. This idea and hope of infinite possibility, while inspiring in youth, can often lead to disillusionment and disappointment in adulthood. Disney himself put it very succinctly when he explained, "that's the real trouble with the world, too many people grow up."

Never meet your heroes. In Dorfman and Mattelart's *How to Read Donald Duck* (1971), the authors seek to reveal the "imperialist ideology in the Disney comic." The book illustrates many compelling examples of how Disney's characters actively perpetuate a political agenda of capitalist colonization: one comic shows Scrooge McDuck celebrating his exchange of a "worthless" watch for "Genghis Khan's crown of gold and precious stones" with a hapless Abominable Snowman. While inarguably convincing, the book's thesis that Disney's world is in fact a carefully orchestrated vehicle for Western propaganda requires the application of a highly informed adult perspective to material intended for children. The uncertain variable in both this publication and our resulting exhibition is of course audience. Is this animated universe meant only for children, or are we so deeply indoctrinated by Disney's messaging that there is no limit to its influence? We may never be too tall for this particular ride.

Certainly, the intense hold these characters possess over the public consciousness is poignantly evident in the work of Arturo Herrera. Since the late 1980s Herrera has created collages, drawings, and paintings pulled from childhood iconography and Disney specifically. Included in this exhibition, Herrera's *Untitled* drawing (2001) uses fragments of contour lines from the iconic comic characters, abstracted so completely that the overall impression is a

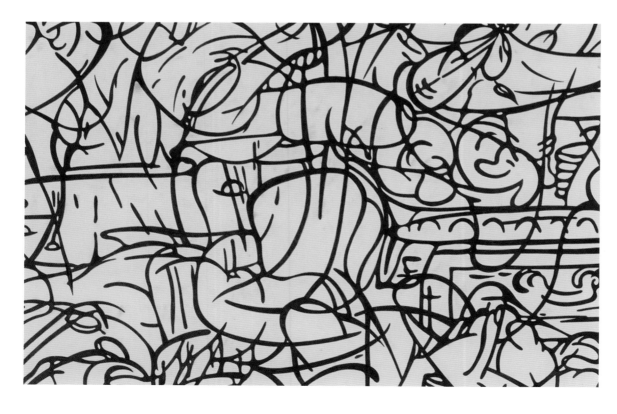

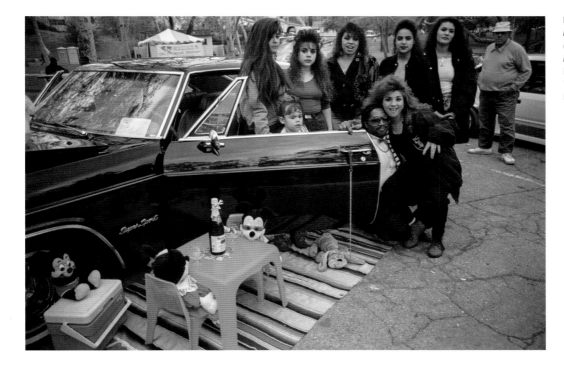

Rubén Ortiz-Torres
Black Beauty from Compton
chromogenic color print
Black Beauty de Compton
impresión cromogénica
1992
50.8 × 60.96 cm

jumble of lines and curves. And yet if you stare long enough you begin to recognize the curve of Mickey's ear, or the tuft of Donald's tail, elevating these outlines to something resembling hieroglyphics. Though completely dismantled and reconfigured into an entirely new meaning, these simple lines still somehow retain their original identity.

Whether ultimately beneficial or detrimental, the significance of the creative collaboration between Disney and Latin America invites political and social discourse as relevant today as it was in the 1940s and 70s. In fact, it was over a recent dinner that a friend first recommended I watch *El Grupo*. She explained that her grandfather, Charles Wolcott, was a member of the team, leading Disney's musical division and ultimately scoring both *Saludos Amigos* and *The Three Caballeros*. "I found it such a great example of how people can collaborate and create," she described, "building on one another's energy and inspirations, to uncover what can potentially unify quite diverse points of reference." This is indicative of a new American Dream, an idea that if we continue to communicate artistically and look for shared commonalities within those creative efforts it may still be possible to maintain the spirit of blind optimism, without having to close our eyes.

Prefacio: Es un mundo pequeño después de todo....

Priscilla Fraser

Aunque nunca encerrada por una cerca de estacas blancas, la Casa Schindler en North Kings Road es aun así emblemática del Sueño Americano. Rudolph Michael Schindler emigró de Viena hacia Chicago en 1914 en busca de Frank Lloyd Wright. En respuesta al canto de sirena de la influencia de Wright, Schindler se unió a su taller, que lo envió finalmente a Los Ángeles como arquitecto director de proyecto y gerente de construcción de Hollyhock House (Casa Hollyhock) en el parque Barnsdall. Luego de su conclusión, Schindler y su esposa Pauline se fueron de vacaciones al parque Yosemite, donde, como cualquier joven arquitecto emprendedor utilizó el tiempo de descanso para planear el diseño y la construcción de su proyecto distintivo: la serie revolucionaria de estudios entrelazados inspirados en el campamento indígena, que llegaría a convertirse en la legendaria Schindler House and Studio (Casa y Estudio Schindler).

Ven a América, conoce a tus héroes, construye tus sueños... este es el más grande recurso natural que alguna vez haya exportado Estados Unidos y, si bien Frank Lloyd Wright era un buen embajador, nadie entendió mejor el poder de esta mercancía que Walt Disney. *Para leer al Pato Pascual. La América Latina de Disney y el Disney de América Latina* es una exposición justificadamente ambiciosa, que invita a más de cincuenta artistas a reflexionar, a investigar y a desafiar los casi cien años de influencia cultural entre Latinoamérica y Disney. A veces simbiótica, otras veces parásita, el resultado artístico de esta relación es tan complejo y fascinante como sus orígenes.

Mientras Jesse Lerner y Rubén Ortiz Torres, los curadores de la exposición, han examinado rigurosamente la historia de las primeras ilustraciones de Disney sobre la cultura latinoamericana, que datan desde *The Gallopin' Gaucho (El gaucho galopante)* de 1928, mi iniciación ocurrió después de ver por recomendación el documental de 2008 *Walt & El Grupo*. A través de una serie muy entretenida de imágenes de archivo, animaciones y entrevistas nostálgicas, el documental rememora en vívidos colores la gira de buena voluntad que realizaron Disney y sus principales creativos en 1941. En el trasfondo de la juguetona superposición de imágenes de los artistas ejecutivos de Disney en su danza folclórica con el "gaucho Goofy" a caballo, esta travesía sentimental organizada por la administración Roosevelt ocurría al mismo tiempo que la huelga de animadores de Disney en California y la amenaza de la influencia nazi en Latinoamérica. Los cortos animados *Saludos amigos* (1942) y *Los tres caballeros* (1944), resultados creativos inmediatos del viaje, tuvieron un éxito indisputable; sus ramificaciones de largo plazo son más complicadas: ¿esquivaban Walt y los embajadores culturales del Grupo el dominio fascista o eran sólo artistas explotadores sacándole el cuerpo a los problemas laborales en casa?

Con el generoso apoyo de la serie Pacific Standard Time (Hora Estándar del Pacífico) de la Getty Foundation (Fundación Getty), y en asociación con Luckman Gallery (Galería Luckman) de California State University, Los Angeles (Universidad Estatal de California en Los Angeles), *Para leer al Pato Pascual* contiene más de 150 obras de arte que ilustran perspectivas tan diversas como las obras mismas. La escultura *Mickey* (2003) de Dr. Lakra muestra al amado ratón vestido en jeans de talle bajo y bandana y blandiendo una pistola Glock de gran tamaño. En el siguiente estudio de la Casa Schindler, la pintura de Mel Casas muestra al mismo ratón en su habitual pose propagandística, mientras se aproxima a una congregación sin rostro de las universalmente reconocidas manos de Mickey en guantes blancos. Un análisis rápido puede revelar estas obras como un simple truco subversivo que relega lo idolatrado a un contexto negativo y poco favorecedor. Presenciando el quinto y sexto ejemplo de este incansable esfuerzo por destronar la misma figura animada al final se revela el profundo poder de este ratón sobre los y las artistas en cuestión. La realidad es que Mickey no es más que un roedor pequeño y generalmente despreciado, que la magia de Disney se las ha arreglado para convertir en astronauta, pianista de concierto, hechicero y, más importante, héroe para los niños y niñas de todo el mundo. Esta idea y esperanza de posibilidad infinita, sin bien inspira en la juventud, con frecuencia puede llevar a la desilusión y a la decepción en la edad adulta. Disney mismo lo expresó de manera muy sucinta al decir, "ese es el verdadero problema del mundo, que demasiada gente crece".

Nunca conozcas a tus héroes. En *Para leer al Pato Donald* (1971), de Dorfman y Mattelart, los autores buscan revelar la "ideología imperialista en las tiras cómicas de Disney". El libro ilustra con muchos ejemplos convincentes la forma en que las y los personajes de Disney perpetúan activamente un propósito de colonización capitalista: un comic muestra al avaro Rico McPato mientras celebra el intercambio de un reloj "sin valor" por "la corona de oro y piedras preciosas de Genghis Khan" con un desventurado Abominable Hombre de las Nieves. La tesis del libro de que el mundo de Disney es en realidad un vehículo cuidadosamente orquestado para la propaganda occidental, si bien indiscutiblemente convincente, requiere la aplicación de una perspectiva adulta bien informada, para un material que se pretende para niños y niñas. La variable incierta tanto de esta publicación, como de nuestra exposición resultante es, claramente, la audiencia. ¿Es este universo animado destinado sólo para niños y niñas?, ¿o estamos tan adoctrinados y adoctrinadas por los mensajes de Disney que no hay limite a su influencia? Quizás no seamos nunca demasiado grandes para esta atracción macánica en particular.

Ciertamente, el fuerte arraigo que estas y estos personajes poseen sobre la conciencia pública es claramente evidente en el trabajo de Arturo Herrera. Desde fínales de los 80 Herrera ha creado collages, pinturas y dibujos inspirados en la iconografía infantil, y específicamente en Disney. El cuadro *Sin título* (2001) usa fragmentos de contornos de los personajes emblemáticos de las tiras cómicas, tan completamente abstractos que la impresión general es un revoltijo de líneas y curvas. Y sin embargo, si se observa con detenimiento, se empieza a reconocer la curva de la oreja de Mickey o el mechón de la cola de Donald, elevando estos contornos casi a la categoría de jeroglíficos. Aunque desmanteladas completamente y reconfiguradas a un significado totalmente nuevo, estas simples líneas aún retienen su identidad original.

Ya sea que al final sea beneficioso o perjudicial, el significado de la colaboración creativa entre Disney y América Latina invita a un debate político y social tan importante hoy como lo fue en los años 40 y 70. De hecho, fue durante una cena reciente que una amiga me recomendó por primera vez que viera *El Grupo*, y me explicaba que su abuelo, Charles Wolcott, fue miembro de ese equipo como director de la división musical y autor de las bandas sonoras de *Saludos amigos* y *Los tres caballeros*. "En esta experiencia encontré un gran ejemplo de cómo la gente puede colaborar y crear", decía, "construir sobre las energías y las inspiraciones de otras personas, descubrir lo que potencialmente unifica puntos de referencia muy distintos." Esto es indicativo de un nuevo Sueño Americano, una idea de que si continuamos comunicándonos artísticamente y buscamos terrenos comunes compartidos dentro de estos esfuerzos creativos aún puede ser posible mantener el espíritu de optimismo ciego sin tener que cerrar los ojos.

How to Read El Pato Pascual

INTRODUCTION

Jesse Lerner & Rubén Ortiz-Torres

THIS EXHIBITION TAKES TWO EVENTS FROM THE PAST CENTURY AS DEFINING POINTS OF REFERENCE. ONE IS THE 1941 "GOODWILL" TOUR THROUGH LATIN AMERICA BY WALT DISNEY AND FIFTEEN OF HIS EMPLOYEES.

Supported by the U.S. government and charged with fostering a spirit of Pan-American solidarity, the animators produced two feature films, *Saludos Amigos* (1942) and *The Three Caballeros* (1944), as well as a number of propagandistic and didactic shorts.

The other reference is the 1971 publication *Para leer al Pato Donald (How to Read Donald Duck)*, written by two diasporic intellectuals, Ariel Dorfman and Armand Mattelart, residing at the time in the socialist Chile of Salvador Allende.

..

Their leftist critique, from whose title this exhibition derives its name, identifies the racist and neocolonial subtexts of the seductive and extremely popular Disney comic books. Inspired by the socialist experiment in which they were immersed, as well as *Mythologies* (1957), Roland Barthes's influential collection of essays on diverse topics from popular culture—including wrestling, Greta Garbo, and soap powders and detergents—Dorfman and Mattelart argue that reactionary and colonial messages are implicit in Donald Duck comic books. Dorfman subsequently continued his explorations of popular culture's ideological subtext with works like *The Empire's Old Clothes: What the Lone Ranger, Babar, and Other Innocent Heroes Do to Our Minds.*[1]

The two Disney feature-length films mentioned above were not, however, the first Latin American junkets of Disney's anthropomorphic animals. In his second screen appearance, *The Gallopin' Gaucho* (1928), Mickey had tangoed and drank in one of the less reputable "cantinos" [sic] of the pampas, and Donald had sung Mexican folk songs "La Cucaracha" and "Cielito Lindo" to dozens of infant Mickey lookalikes in *Orphans' Picnic* (1936). But with the Second World War as a backdrop, these animated figures gained a new purpose as soft propaganda, part of a larger wartime effort using mass media to build hemispheric solidarity in an area previously dominated by prejudices, military aggression, stereotypical caricatures, and generalized suspicion. At the start of the Second World War, the international allegiances of most Latin American nations were ambiguous. The U.S. government, through the Office of the Coordinator of Inter-American Affairs, orchestrated a "Good Neighbor" policy as a campaign against Nazi sympathies in Latin America, and enlisted leading figures from the U.S. entertainment industry and art world.[2] Building on her exemplary archival research for *Americans All: Good Neighbor Cultural Diplomacy in World War II*, here Darlene J. Sadlier reviews Disney's role in the Pan-American effort.

While less well known in North America, where legal battles and the limited infrastructure of independent publishing restricted its distribution, *How to Read Donald Duck* remains a widely distributed text in Latin America, an important model in the field of cultural studies, still

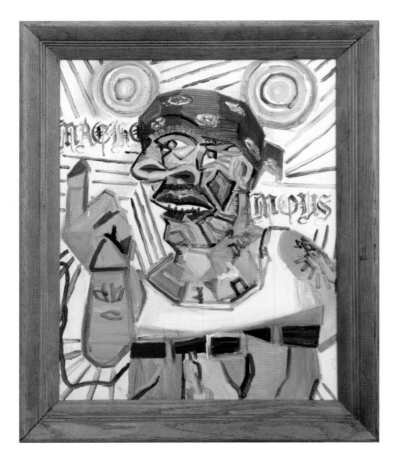

Rubén Ortiz-Torres
Macho Mouse
oil on particle board
óleo sobre macopan
1991
59.7 × 48.3 cm

coons too lazy to get out of bed or get a job, sexually jaded or grossly fat black women, and hook-nosed Jews," as Barks did, even if to "satirize and subvert" these demeaning stereotypes, what might be intended as ironic deflation may in fact replicate and spread insidious racism.[4] Exiled after the fall of Allende, Dorfman subsequently wrestled with some of these complications and errors. As a youth, living in exile with his Argentinian parents in New York City, Dorfman had been an avid comic book collector. He later proposed that after outgrowing this youthful enthusiasm, he had:

… exaggerated the villainy of the United States and the nobleness of Chile, I have not been true to the complexity of cultural interchange, the fact that not all mass-media products absorbed from abroad are negative and not everything we produce at home is inspiring. And I have projected my own childhood experience with [North] America onto Chile and the Third World, assuming that because I had been so easily seduced, so willingly ravished and impregnated, millions of people in faraway lands are empty, innocent, vessels into which the Empire passively pours its song, instead of tangled, hybrid, wily creatures ready to appropriate and despoil the messages that come their way, relocate their meaning, reclaim them as their own by changing their significance.

In a conversation with his son transcribed in this volume, the filmmaker Rodrigo Dorfman, Ariel Dorfman reflects on *How to Read Donald Duck* from the distance of forty years. In the light of Dorfman's afterthoughts, this exhibition might be thought of at least in part as a corrective, an exploration of the nearly infinite ways Latin American artists "appropriate and despoil the messages that come their way" from the Burbank (or earlier, Silver Lake) movie studio.

emergent in 1971. We have reprinted the original English translation, revisiting this seminal study that informs so many of the artworks on display in the exhibition. Critics have subsequently argued, and the authors have acknowledged, to an extent, that there are important errors in the essay. The comic books that the authors identify as the work of Walt Disney were in fact conceived, written, and drawn by Carl Barks, who worked for Disney with nearly complete autonomy and anonymity. Disney closely scrutinized much of his business's commercial products, but didn't view the comic books as being very significant.

It was around the time that *How to Read Donald Duck* was first published that a group of passionate fans in the U.S. pulled Barks out of obscurity, making him, in his final years, a celebrated figure at comic book conventions. Barks apologist Thomas Andrae claims that Dorfman and Mattelart fundamentally misunderstand Barks's work, favoring "reductionist" Marxism, ignoring Gramscian models of ideological hegemony, and missing the significant changes in dialogues between the original English-language and Latin American editions, as well as Barks's evident irony.[3] And yet when depicting "black males as minstrelsy

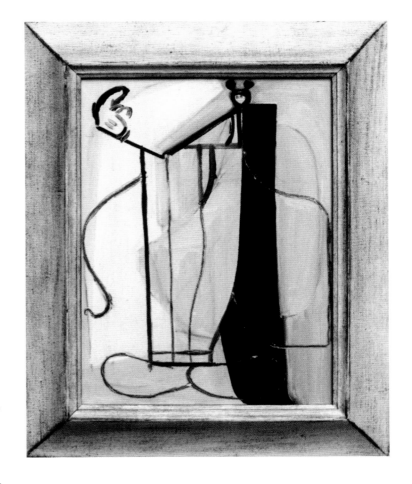

Rubén Ortiz-Torres
Pachuco Mouse
oil on particle board
óleo sobre macopan
1991
53.3 × 44.5 cm

This is not the first time we have collaborated on a project involving Disney—projects that repeatedly scrutinize these tangled expressions of hybridity. In 1995, we co-directed a documentary film, *Frontierland / Fronterilandia*. This 16mm experimental feature opens with an animated title sequence set in a fantastic landscape incorporating a Chacmool sporting Mickey Mouse ears (a Chac Mouse?). This is followed by a short title sequence, a montage incorporating a shot of the Mexican Pavilion at Epcot Center, and images of a serape-wearing Donald Duck dancing the "Mexican hat dance" with Mickey disguised as a Mambo king.[5] Rubén had previously exhibited photographs of multiple street-level Mickey apparitions and appropriations: a Mickey piñata burning in front of a mural quoting Jesús Helguera's *Legend of the Volcanoes*; Mickeys (alongside the image of Augusto Sandino) in Mexico City's Prendes restaurant (where Walt Disney once dined); Mickey and Minnie drinking champagne on a serape next to the customized Impala of an African American low rider with some *cholas*; Disney piñatas and mutated puppets from handicraft markets of Tijuana hanging next to the figure of a hanged man; and the celebrations of the arrival of the *tres reyes magos* (Three Kings) in hyper-baroque altars where Winnie the Pooh and Tigger, Mickey and Donald become religious icons in Mexico City's Alameda Central. Most of these representations of Disney iconography were created without licensing from the Disney Company, despite the fact that, as Nate Harrison explores in his essay here, the company's lawyers have taken aggressive measures to curtail these pervasive unauthorized reproductions. As Rubén describes in his essay below, his documentary photographs—as well as his short video made with Aaron Anish while the two were studying at CalArts, *How to Read Macho Mouse* (1991)—and a series of postmodern, Cubist tourist paintings of Disney characters provoked conversations with the late conceptual artist Michael Asher on the meanings of these appropriations, another key inspiration for this exhibition and publication.

Fifteen years after finishing *Fronterilandia*, we collaborated again on *MEX/LA: "Mexican" Modernism(s) in Los Angeles, 1930–1985*, an exhibition at the Museum of Latin American Art (MOLAA) in Long Beach, California. By then, we had puzzled over Sergei Eisenstein's effusive appreciations of Mickey's radical shape-shifting, read and re-read Horkheimer and Adorno's *Dialectic of Enlightenment*, and read Walter Benjamin's reflections on Mickey, provocative critical discussions reviewed in Jesse's essay below. Thus informed, and after a long negotiation, we convinced the Walt Disney Company to open their archives for research for the MOLAA exhibition, and loan drawings and paintings from the films *Don Donald* (1937), *The Grain That Built a Hemisphere* (1943), and *The Three Caballeros* (1944) to the *MEX/LA* exhibit. The Disney Foundation also contributed to the cost of printing the exhibition catalog.[6] Despite our best efforts to return to the studio's vaults, this current exhibition was completed without a second visit to the Disney archive. Nonetheless, these earlier efforts had left us eager to learn more about the reinterpretations and appropriations of Disney characters.

Significantly, this exhibition coincides with other reconsiderations of the global iterations of Pop Art and agit-Pop.[7] Before we started research on this project, we were familiar with the appropriations, transformations, and commentaries on Disney iconography in the works of several of the artists included here, as well as some of their North American peers. Over the course of our research and travels we learned that there were so many more Latin American artists who had transformed Disney iconography, film clips, color palettes, and graphic elements than we had initially imagined, a reflection of the widespread popularity, even pervasiveness, of these animated characters. Even excluding dozens of artists whose work we loved, the exhibition checklist quickly outgrew the limited space of Rudolph Schindler's home. Fortunately the Luckman Gallery (thank you, Marco Rios) joined us in hosting the show. In addition to an ever-growing list of relevant artists, our travels brought us to numerous sites significant to the histories explored here. In Argentina, a visit to La República de los Niños (opened 1951) suggested both parallels and contrasts with the theme parks of Anaheim (1955), Orlando (1971), Tokyo (1983), Paris (1992), and Shanghai (2016). Our indefatigable traveling companion Fabián Cereijido explores these in his essay on the Peronista theme park in La Plata, designed to foster good citizenship and to warn against excessive consumerism.

The exhibition *How to Read El Pato Pascual* is not simply a representation of Latin America's Los Angeles, or of Los Angeles's constructed image of Latin America: it is also a Los Angeles representation of Latin American representations of Los Angeles. In an era of a return to a "bad neighbor" policy, agit-Pop art is a potent recipe for hemispheric conversation. Could the exhibition incite again the internationalist, anti-fascist brigade led by Donald Duck, the Mexican rooster Pancho Pistolas, and the Brazilian parrot Zé Carioca, now uniting the Americas against the Pato-logical Liar Donald Trumck? Or is it a continuation of the endless post-studio critique and dialogue with Michael Asher? Could it be a remix of Macho Mouse and Pato Pascual? An addition to the documentary *Fronterilandia*? A continuation of a section of *MEX/LA*? A return to the Good Neighbor policy in the face of amnesia and abuse? What ideological baggage do the recycled mouse and duck bring with them, and how might this be subverted, critiqued, or transformed in the context of Allende's Chile, Castro's Cuba, the Chicano movement, or the post-democratic U.S.?

¿donde radica la diferencia entre el arte de libre comercio y un tratado de libre cultura?

QUESTION: WHAT IS THE DIFFERENCE BETWEEN FEE-TRADE ART AND A FREE ART AGREEMENT?

NOTES

1 Ariel Dorfman, *The Empire's Old Clothes: What the Lone Ranger, Babar, and Other Innocent Heroes Do to Our Minds* (New York: Pantheon, 1983).

2 Francisco Peredo Castro, *Cine y propaganda para Latinoamérica: México y Estados Unidos en la encrucijada de los años cuarenta*, 2nd ed. (Mexico City: National Autonomous University of Mexico, 2011).

3 Thomas Andrae, *Carl Barks and the Disney Comic Book: Unmasking the Myth of Modernity* (Jackson: University Press of Mississippi, 2006), 13–15.

4 Ibid., 29.

5 For a detailed and fascinating exploration of the Mexican Pavilion's little-known roots in Chicano muralism, see Randal Sheppard, "Mexico Goes to Disney World: Recognizing and Representing Mexico at EPCOT Center's Mexico Pavilion," *Latin American Research Review* 51, no. 3 (2016), 64–84. The hat dance performed by Mickey and Donald was a promotional performance staged by Disneyland at the 1994 Fiesta Broadway in Los Angeles, an event that was terminated prematurely after a stone- and bottle-throwing melee broke out.

6 Selene Preciado, ed., *MEX/LA: "Mexican" Modernism(s) in Los Angeles, 1930–1985* (Ostfildern: Hatje Cantz, 2011).

7 Jessica Morgan and Flavia Frigeri, eds., *The World Goes Pop* (New Haven: Yale University Press, 2015), in conjunction with the eponymous exhibition at Tate Modern, London. See also Darsie Alexander and Bartholomew Ryan, eds., *International Pop* (Minneapolis: Walker Art Center, 2015).

Enrique Chagoya
Codex Espangliensis (detail, four of thirty pages)
pages from letterpress book (edition of fifty)
Códice Espangliensis (detalle, cuatro de treinta páginas)
páginas de libro impreso con tipografía (edición de cincuenta)
1994
22.9 × 29.2 cm
each / cada página

Introducción
Jesse Lerner y Rubén Ortiz Torres

Esta exposición toma como puntos de referencia dos determinantes eventos del siglo pasado. Uno es la gira de "buena voluntad" que realizaron Walt Disney y quince de sus empleadas y empleados en 1941. Con apoyo del gobierno de los Estados Unidos y la tarea de promover un espíritu de solidaridad panamericana, los animadores produjeron dos largometrajes, *Saludos amigos* (1942) y *Los tres caballeros* (1944), además de algunos cortometrajes propagandísticos y didácticos. La otra referencia es el libro publicado en 1971, *Para leer al Pato Donald. Comunicación de masas y colonialismo*, escrito por dos intelectuales en situación de diáspora, Ariel Dorfman y Armand Mattelart, quienes entonces residían en el Chile socialista de Salvador Allende. Su crítica izquierdista, de cuyo título deriva su nombre esta exposición, identifica los subtextos racistas y neocoloniales de las historietas seductoras y extremadamente populares de Disney. Inspirados por el experimento socialista en el que se encontraban sumergidos, así como por *Mitologías* (1957), la influyente colección de ensayos en los que Roland Barthes discute diferentes temas de la cultura popular —entre ellos la lucha libre, Greta Garbo y los jabones y detergentes en polvo— Dorfman y Mattelart sostienen que hay mensajes reaccionarios y coloniales implícitos en las historietas del Pato Donald. Más tarde Dorfman continuó sus exploraciones del subtexto ideológico de la cultura popular con obras como *The Empire's Old Clothes: What the Lone Ranger, Babar, and Other Innocent Heroes Do to Our Minds* (*Las ropas viejas del imperio: Lo que le hacen a nuestras mentes el Llanero Solitario, Babar y otros héroes inocentes*).[1]

Los dos largometrajes de Disney antes mencionados no fueron, sin embargo, las primeras visitas oficiales a Latinoamérica de los animales antropomórficos de Disney. En su segunda aparición en la pantalla, *The Gallopin' Gaucho* (*El gaucho galopante*, 1928), Mickey había bailado el tango y se había tomado algunos tragos en una de las menos respetables "cantinos" [sic] de las pampas, y Donald le había cantado las canciones tradicionales mexicanas "La cucaracha" y "Cielito lindo" a una multitud de réplicas infantes de Mickey en *Orphan's Picnic* (*Picnic de huérfanos*, 1936). Pero con el telón de la Segunda Guerra Mundial como fondo, estas figuras animadas recibieron una nueva motivación como herramienta de propaganda sutil, en el marco de un esfuerzo más amplio, durante la guerra, que recurría a los medios de comunicación de masa para construir solidaridad hemisférica en un área anteriormente dominada por los prejuicios, la agresión militar, las caricaturas estereotípicas y la desconfianza generalizada. Al iniciarse la Segunda Guerra Mundial, las lealtades internacionales de la mayoría de las naciones latinoamericanas eran ambiguas. El gobierno de los Estados Unidos, a través de la Office of the Coordinator of Inter-American Affairs (Oficina del Coordinador de Asuntos Interamericanos), orquestó una política del "Buen Vecino" como una campaña contra las simpatías a favor de los Nazis en Latinoamérica, y reclutó a figuras líderes de la industria del entretenimiento y del mundo del arte en los Estados Unidos.[2] Prolongando su ejemplar investigación de archivo para el libro *Americans All: Good Neighbor Cultural Diplomacy in World War II* (*Todas gentes de América. La diplomacia cultural del Buen Vecino en la Segunda Guerra Mundial*), Darlene J. Sadlier reseña en este volumen el papel de Disney en el esfuerzo panamericano.

Aunque es menos conocido en Norteamérica, donde las batallas legales y la infraestructura limitada de la industria editorial independiente restringieron su distribución, *Para leer al Pato Donald* es todavía un texto de amplia difusión en Latinoamérica, un modelo importante en el campo de los estudios culturales, que en 1971 estaba aún en gestación. Hemos reimpreso la traducción original al inglés, retomando este estudio seminal que marca tantas de las obras de arte aquí expuestas. Con el paso del tiempo críticas y críticos han argumentado, y los autores han reconocido, hasta cierto punto, que el ensayo contiene errores importantes. Las historietas que los autores identifican como obra de Walt Disney fueron de hecho concebidas, escritas y dibujadas por Carl Barks, quien trabajaba para Disney en condiciones de autonomía y autoridad casi absoluta. Aunque Disney examinaba de cerca la mayor parte de los productos comerciales de su empresa, las historietas no eran a su parecer algo de mucha relevancia.

Fue por la época en que se publicó por primera vez *Para leer al Pato Donald* que un grupo de apasionados seguidores en los Estados Unidos sacaron a Barks de la oscuridad, hasta convertirlo, en sus últimos años, en una figura de homenaje en las convenciones de historietas. Thomas Andrae, un apologista de Barks, sostiene que la interpretación de su obra que proponen Dorfman y Mattelart es fundamentalmente incorrecta, en tanto se inclina por un marxismo "reduccionista", ignora los modelos gramscianos de hegemonía ideológica, y no capta ni los cambios considerables en los diálogos entre la edición original en lengua inglesa y las ediciones latinoamericanas, ni la evidente ironía de Barks.[3] Con todo, quien dibuja, como lo hizo Barks, a "hombres negros como congos juglarescos, demasiado perezosos para levantarse de la cama o conseguir trabajo, a mujeres negras sexualmente hastiadas o extremadamente gordas, y a judíos de nariz en gancho", quizás con la intención de "satirizar y subvertir" estos estereotipos degradantes, puede de hecho replicar y propagar un racismo pérfido incluso si lo que busca es una desvalorización irónica.[4] Dorfman, exiliado tras la caída de Allende, confrontó en años posteriores algunas de estas complicaciones y errores. En su juventud, cuando vivía en el exilio con sus padres argentinos en la Ciudad

de Nueva York, Dorfman había sido un ávido coleccionista de historietas. Más tarde estimó que cuando había dejado atrás su entusiasmo juvenil, había:

> … *exagerado la villanía de los Estados Unidos y la nobleza de Chile, no le he sido fiel a la complejidad del intercambio cultural, al hecho de que no todos los productos de los medios masivos absorbidos del exterior son negativos y que no todo lo que producimos en casa es fuente de inspiración. Y he proyectado mi propia experiencia infantil con América [del Norte] sobre Chile y el Tercer Mundo, dando por sentado que, como yo había sido seducido tan fácilmente, tan voluntariamente embelesado e inseminado, millones de personas en tierras lejanas son vasijas vacías, inocentes, dentro de las cuales el Imperio vierte pasivamente su canción, en vez de criaturas enredadas, híbridas, astutas, prestas a apropiarse y saquear los mensajes que vienen en su dirección, a relocalizar su significado, a reclamarlos como suyos al cambiar su significancia.*

En una conversación con su hijo, el cineasta Rodrigo Dorfman, transcrita en el presente volumen, Ariel Dorfman reflexiona en torno a *Para leer al Pato Donald* desde una distancia de cuarenta años. A la luz de los pensamientos retrospectivos de Dorfman, esta exposición puede entenderse, al menos en parte, como una corrección, una exploración de las maneras casi infinitas que tienen las y los artistas de Latinoamérica de "apropiarse y saquear los mensajes que vienen en su dirección" desde aquel estudio de cine en Burbank (o, anteriormente, en Silver Lake).

Esta no es la primera vez que hemos colaborado en un proyecto que involucra a Disney —proyectos que examinan de manera recurrente estas enredadas expresiones de lo híbrido. En 1995 colaboramos en la dirección de un documental, *Fronterilandia / Frontierland*. Este largometraje experimental, filmado en 16mm, abre con una secuencia de títulos animada situada en un paisaje fantástico que incluye un Chacmool luciendo orejas de Mickey Mouse (¿un Chac Mouse?). Le sigue una secuencia de títulos breve, un montaje que incluye una toma del pabellón de México en Epcot Center e imágenes de un Pato Donald que baila la "danza del sombrero mexicano" vistiendo un sarape con Mickey disfrazado de rey del mambo.[5] Anteriormente Rubén había expuesto fotografías de varias apariciones y apropiaciones callejeras de Mickey: una piñata de Mickey en llamas frente a un mural que cita *La leyenda de los volcanes* de Jesús Helguera; Mickeys (junto a la imagen de Augusto Sandino) en el restaurante Prendes, en Ciudad de México (donde Walt Disney cenó alguna vez); Mickey y Minnie tomando champaña sobre un sarape junto al Impala personalizado de un low rider afroamericano

acompañado de algunas cholas; piñatas de Disney y marionetas mutadas de los mercados de artesanías de Tijuana colgando junto a la figura de un ahorcado; y las celebraciones de la llegada de los tres Reyes Magos en altares hiperbarrocos donde Winnie the Pooh y Tigger, Mickey y Donald se convierten en íconos religiosos en la Alameda Central de la Ciudad de México. La mayoría de todas estas representaciones de la iconografía de Disney fueron creadas sin licencia de la Disney Company (Compañía Disney), a pesar de que, como lo explora Nate Harrison en su ensayo aquí incluido, los abogados de esta corporación han tomado medidas agresivas para restringir estas ubicuas reproducciones no autorizadas. Como lo describe Rubén en su ensayo aquí incluido, estas fotografías documentales, al igual que el video de corta duración que realizó junto con Aaron Anish cuando ambos eran estudiantes en CalArts, *How to Read Macho Mouse* (*Para leer al Ratón Macho*, 1991) y una serie de pinturas turísticas posmodernas, cubistas, de personajes de Disney, dieron pie a algunas conversaciones con el fallecido artista conceptual Michael Asher en torno a los significados de estas apropiaciones, otra inspiración clave para la presente exposición y publicación.

Quince años después de terminar *Fronterilandia*, colaboramos una vez más en *MEX/LA: "Mexican" Modernism(s) in Los Angeles, 1930-1985* (*MEX/LA: Modernismo(s) "mexicano(s)" en Los Ángeles, 1930-1985*), una exposición en el Museum of Latin American Art (Museo de Arte Latinoamericano, MOLAA por sus siglas en inglés) en Long Beach, California. Para aquel entonces, habíamos tratado de descifrar las efusivas apreciaciones, por parte de Sergei Eisenstein, de los radicales cambios de forma de Mickey, habíamos leído y releído *Dialéctica de la ilustración* de Adorno y Horkheimer, y leído las reflexiones de Walter Benjamin en torno a Mickey, provocadoras discusiones críticas reseñadas por Jesse en su ensayo aquí incluido. Armados con esta información, y tras una prolongada negociación, convencimos a la Compañia Walt Disney de concedernos acceso a sus archivos en el marco de nuestro trabajo de investigación para la exposición en MOLAA, y tomamos en préstamo dibujos y pinturas de las películas *Don Donald* (1937), *The Grain That Built a Hemisphere* (*El grano que construyó un hemisferio*, 1943), y *The Three Caballeros* (*Los tres caballeros*, 1944) para la exposición *MEX/LA*. La Disney Foundation (Fundación Disney) también contribuyó a los costos de impresión del catálogo de la exposición.[6] Aunque hicimos un gran esfuerzo para regresar a los depósitos del estudio, la presente exposición se completó sin una segunda visita al archivo Disney. Sin embargo, aquellos trabajos previos nos habían dejado con ganas de aprender más acerca de las reinterpretaciones y reapropiaciones de los personajes de Disney.

Significativamente, esta exposición coincide con otras reconsideraciones de las iteraciones globales del arte Pop y del agit-Pop.[7] Antes de iniciar nuestra investigación para este proyecto, estábamos familiarizados con las apropiaciones, transformaciones y comentarios en torno a la iconografía de Disney en las obras de varias y varios de las y los artistas aquí incluidos, así como de algunas y algunos de sus colegas Norteamericanos. Durante el transcurso de nuestra investigación y de nuestros viajes descubrimos que la cantidad de artistas de Latinoamérica que habían transformado la iconografía, extractos de películas, paletas de color y elementos gráficos de Disney era mucho mayor de lo que habíamos imaginado, lo que refleja la popularidad generalizada, y hasta ubicuidad, de estos personajes animados. Incluso si dejábamos por fuera a docenas de artistas cuyas obras amábamos, la lista de la exposición pronto sobrepasó el espacio limitado de la casa de Rudolph Schindler. Afortunadamente la Luckman Gallery (Galería Luckman) (gracias, Marco Rios) se nos unió en la organización de la muestra. Además de permitirnos acceder a una lista cada vez más extensa de artistas pertinentes, nuestros viajes nos llevaron a varios lugares importantes para las historias que aquí exploramos. En Argentina, una visita a La República de los Niños (que abrió sus puertas en 1951) nos sugirió paralelismos y también contrastes con los parques temáticos de Anaheim (1955), Orlando (1971), Tokio (1983), París (1992) y Shanghái (2016). Nuestro infatigable compañero de viaje, Fabián Cereijido, los explora en el ensayo que dedica al parque temático peronista en La Plata, que fuera diseñado para promover la buena ciudadanía y prevenir contra el consumismo excesivo.

La exposición *Para leer al Pato Pascual* no es simplemente una representación de lo que Los Ángeles es para Latinoamérica, o de la imagen construida que Los Ángeles se hace de Latinoamérica: es también una representación angelina de las representaciones latinoamericanas de Los Ángeles. En una época que regresa a la política del mal vecino, el arte agit-Pop constituye una fórmula potente para entablar una conversación en el hemisferio. ¿Podría quizás esta exposición movilizar una vez más a aquella brigada internacionalista, antifascista, que lideraran el Pato Donald, el gallo mexicano Pancho Pistolas, y el loro brasileño Zé Carioca, ahora encargada de unir a las Américas contra el Mentiroso Pato-lógico Donald Trumck? ¿O se trata de una continuación de las interminables sesiones de crítica post-estudio y diálogo con Michael Asher? ¿Podría ser una remezcla de Macho Mouse y Pato Pascual? ¿Un apéndice al documental *Fronterilandia*? ¿La continuación de una sección de *MEX/LA*? ¿Un regreso a la "Política del Buen Vecino" ante la amnesia y el abuso? ¿Qué bagaje ideológico traen consigo el ratón y el pato reciclados, y cómo es posible subvertirlo, criticarlo o transformarlo en el contexto del Chile de Allende, la Cuba de Castro, el movimiento chicano, o los Estados Unidos en su etapa post-democrática?

NOTAS

1 Ariel Dorfman, *The Empire's Old Clothes: What the Lone Ranger, Babar, and Other Innocent Heroes Do to Our Minds* (Nueva York: Pantheon, 1983).

2 Francisco Peredo Castro, *Cine y propaganda para Latinoamérica: México y Estados Unidos en la encrucijada de los años cuarenta,* 2nd ed. (Ciudad de México: Universidad Nacional Autónoma de México, 2011).

3 Thomas Andrae, *Carl Barks and the Disney Comic Book: Unmasking the Myth of Modernity* (Jackson: University Press of Mississippi, 2006), 13–15.

4 Ibid., 29.

5 Para una detallada y fascinante exploración de las raíces poco conocidas del pabellón de México en el muralismo mexicano, véase Randal Sheppard, "Mexico Goes to Disney World: Recognizing and Representing Mexico at EPCOT Center's Mexico Pavilion," *Latin American Research Review* 51, no. 3 (2016), 64–84. La danza del sombrero que interpretan Mickey y Donald fue una escenificación promocional montada por Disneylandia en la Fiesta Broadway de 1994 en Los Ángeles, un evento que concluyó de manera prematura tras producirse una reyerta en la que se lanzaron piedras y botellas.

6 Selene Preciado, ed., *MEX/LA: "Mexican" Modernism(s) in Los Angeles, 1930–1985* (Ostfildern: Hatje Cantz, 2011).

7 Jessica Morgan y Flavia Frigeri, eds., *The World Goes Pop* (New Haven: Yale University Press, 2015), en conjunción con la exposición del mismo nombre en la Tate Modern, Londres. Véase también Darsie Alexander y Bartholomew Ryan, eds., *International Pop* (Minneapolis: Walker Art Center, 2015).

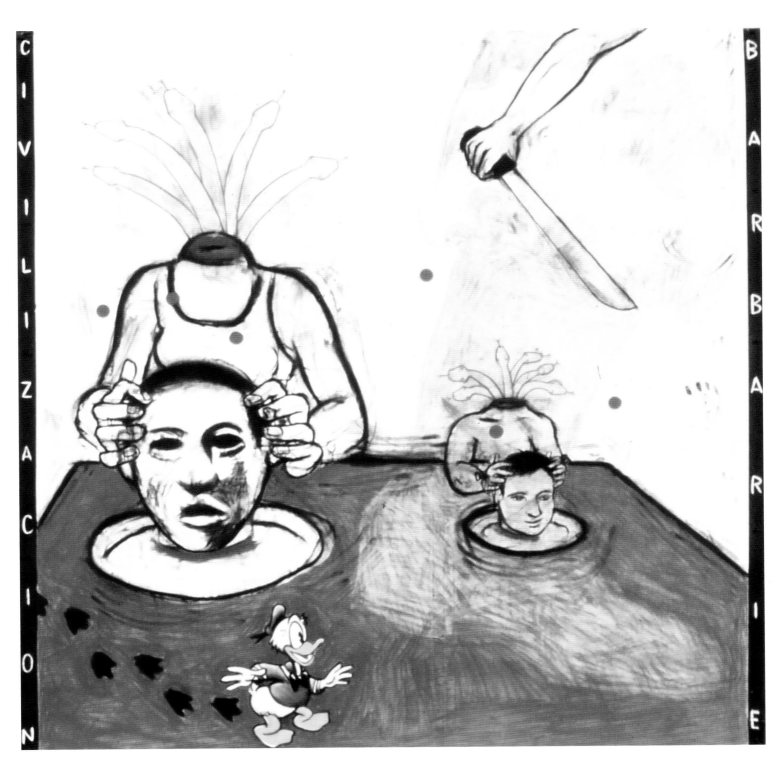

Enrique Chagoya
Barbarie/Civilización
carbón y pastel sobre papel
Barbarism/Civilization
charcoal and pastel on paper
1993
203 × 203 cm

In 1941, Nelson A. Rockefeller, head of the newly created Office of the Coordinator of Inter-American Affairs (CIAA), tapped his friend John Hay (Jock) Whitney to oversee the agency's Motion Picture Division in Los Angeles and to work with the Motion Picture Society of the Americas (MPSA), a non-profit created by the Hollywood industry, which was partially funded by the CIAA.[1] The mission of the West Coast Motion Picture Division was to bolster Inter-American relations by producing 35mm features and shorts on Latin American topics, which would portray the region and people in a positive light.

Darlene J. Sadlier

The Good Neighbor Films of Walt Disney

During his CIAA tenure, Whitney negotiated a deal with Walt Disney for a series of animated films on hemispheric relations—a deal made at a critical time for Disney, whose company was experiencing serious labor problems and an artists' strike. The purpose of this essay is to discuss the image of the "Good Neighbor" projected in Disney's work with the CIAA, which includes the features *Saludos Amigos* (1942) and *The Three Caballeros* (1944), a making-of documentary titled *South of the Border with Disney* (1942), and several short subjects. As we shall see, these films can be regarded as a form of cultural imperialism, but they were effective as propaganda and occasionally served educational purposes.

Making New Friends: *Saludos Amigos*

In order to become familiar with the region, Disney and a small group of his artists went on a CIAA-funded tour of Latin America to collect materials for a projected series of twelve cartoon shorts. Four of these shorts were ultimately combined to make his popular feature film, *Saludos Amigos*, which premiered as *Olá amigos* in Rio de Janeiro on August 24, 1942, and shortly thereafter in major cities throughout Latin America, prior to appearing five months later as *Greetings Friends* in the U.S. The unprecedented opening of a Hollywood film outside the U.S. was an important Good Neighbor gesture, particularly toward Brazil, which coincidentally had just officially joined the Allied effort against the Axis powers. Consisting of four animated shorts linked together by 16mm footage of Disney and his staff's travels by plane and on land, *Saludos Amigos* has long been regarded as Hollywood's most successful film about hemispheric friendship, and a brilliant piece of Inter-American propaganda.

In his detailed study of the film, critic Richard Schale points out that *Saludos Amigos*'s main purpose was to "make North and South Americans feel comfortable with one another" by accentuating cultural similarities (45). Schale also discusses certain stylistic features, such as Disney's use of maps and a travelogue format as devices to entertain and educate film audiences about hemispheric geography (44–45, 49). It should be noted, however, that at the level of its address to North American audiences, Disney's trip also fits squarely within an older tradition of representations of foreign expeditions to Latin America, dating back to the sixteenth century. Such expeditions persisted into the nineteenth century, when artistic and scientific missions from various nations, including the U.S., explored and illustrated New World flora and fauna. Cartography was central to this colonial exploration, and numerous colorful

1 This essay is based on my book, *Americans All: Good Neighbor Cultural Diplomacy in World War II* (2012). I wish to thank the University of Texas Press for permission to use the material.

maps of newly discovered lands were produced and decorated with iconographies. Maps of Brazil featured figures of friendly as well as cannibal Indians, multi-hued parrots, and the commercially desirable trees known as brazilwood, often in an attempt to promote New World colonization. *Saludos Amigos* has much in common with these earlier materials, whose main objective was to call attention to new and "exotic" commodities. The film makes liberal use of colorful animated maps across which a tiny airplane icon traces Disney's explorations; in addition to lakes and mountain regions, the maps contain tiny cityscapes representing the major population centers, as well as two little cows that come to life and scamper about as the tiny plane moves from west to east. Animated cartography turned the unknown worlds, in this case, Argentina, Brazil, Bolivia, and Chile, into friendly and potentially profitable allies.

Animated maps with small moving arrows were also a regular feature in Nazi newsreels, whose function was to indicate troop movement and conquered territory. As Siegfried Kracauer noted in "Propaganda and the Nazi War Film" (1942), the first German animated maps had appeared in *Der Weltkrieg* (*World War*, 1927) whose designer, Svend Noldan, remarked on their ability "to give the illusion of phenomena not to be found in camera reality" (qtd. on 155). The propagandistic value of Noldan's maps was particularly evident in *Feuertaufe* (*Baptism of Fire*, 1940) and his own *Sieg im Westen* (*Victory in the West*, 1941), where they powerfully signified Germany's war might (Kracauer 279). Hollywood recognized the importance of this sort of cartography and incorporated animated maps into wartime dramas such as Warner Brothers' *Casablanca* (1942), *Passage to Marseilles* (1944), and *To Have and Have Not* (1944). As *Saludos Amigos* attests, Disney was equally aware of the power of "magic geography." While *Saludos Amigos* was in production, Disney's former animator Reginald Massie was designing animated maps for Frank Capra's *Why We Fight* series (1942–45).

Like the maps, the narration in *Saludos Amigos* has much in common with the older colonial discourse on the New World. *Ufanismo* or "exaggerated rhetoric" was the Portuguese word for the ornate language used by navigators and scribes to praise the new lands and attract colonizers and investment. In Disney's film, the off-screen narrator employs a more down-home but no less hyped style, referring to "romantic" and "carefree" South America with its "amazing beauty," "glorious music," "quaint" and "colorful" marketplaces, and "hardy folks." Descendants of the early European artists who were enraptured by the New World, Disney animators are shown hard at work, transforming South American people and places into colorful illustrations.

What most attracted the original cultural and scientific missions to countries like Brazil was the rural interior with its "exotic" animals, plants, and peoples. This is also the case with three of the documentary subjects featured in *Saludos Amigos*, which focus on the balsa wood boats and colorful market people of Bolivia's Lake Titicaca region, the mountainous terrain between Chile and Argentina, and Argentina's pampas and gauchos. Indeed the Disney film is remarkable, especially in the context of Good Neighbor propaganda, in its almost complete lack of interest in the modernity of Latin America and its emphasis on a kind of folkloric Eden. The one exception is the final sequence on Brazil, which includes picture-postcard documentary glimpses of Sugar Loaf, Corcovado, and Copacabana beach life, as well as several shots of costumed Cariocas dancing samba in the streets during Carnival. Described in *ufanista* fashion as "Mardi Gras and New Year's Eve all in one," the Carnival is linked with familiar U.S. celebrations but viewed as a panoramic spectacle without much attention to its people. (Technicolor Carnival footage was most likely cannibalized from Orson Welles's incomplete *It's All True* (1941–42), minus the close-up shots of Black celebrants.)

2 In addition to cartoons and comics, Disney characters were featured in a miniature book series published in Buenos Aires by Editorial Abril in 1941. Titles included *El Pato Donald pierde la paciencia* (*Donald Duck Loses His Patience*) and *El ratón Mickey y los siete fantasmas* (*Mickey Mouse and the Seven Ghosts*). A few of these booklets can be found in the Nettie Lee Benson Collection, University of Texas-Austin.

The film's protagonists, Donald Duck and Goofy, were well known to Latin American audiences and their antics as accidental tourists are the source of mostly benign slapstick.[2] Donald's safari-style pith helmet seems odd headgear for traveling through Bolivia, but it serves to make him amusingly ridiculous as he

struggles with a precarious balsa wood boat and, later, a recalcitrant dancing llama. Similarities between the U.S. cowboy and Argentinian gaucho are the subject of the cartoon segment starring "Texas cowboy" Goofy, who is magically transported from the U.S. to the pampas across an animated map. Although funny and endearing, "El Gaucho" Goofy has none of the action-style bravado or complexity of Florencio Molina Campos's famous gaucho caricatures, which appear along with their creator in a documentary sequence that introduces the cartoon.

After viewing an early version of the gaucho segment, MPSA reviewer Luigi Luraschi, who was in charge of censorship at Paramount, expressed concern about its one-note content: "I don't think the Argentines will be pleased with it and they will be even less pleased after they see what a swell job was done for Brazil."[3] Molina Campos was so unhappy with the Goofy segment that he asked that his name be removed from the film as consultant (Schale, 46). Interestingly, *Saludos Amigos* appeared in Argentinian theaters not long after Lucas Demare's *La guerra gaucha* (*The Gaucho War*, 1942), a landmark epic about the heroism of gaucho soldiers in Argentina's struggle for independence, and an allegory of 1940s Argentina's need to resist foreign economic colonization.[4]

Inter-American friendship is the theme of the final segment, in which Donald meets his avian counterpart, José (aka "Zé" or "Joe") Carioca, the umbrella-twirling, cigar-smoking "Jitterbird" parrot who becomes ecstatic upon meeting the famous "Pato Donald" and invites him to "see the town."[5] The animation here is unparalleled in its fantastic transmogrifications of exoticized nature. In one shot, an animated artist's brush drips dark chocolate sauce over the tops of bananas hanging from a tree, turning them into a giant, pendulous sundae; in seconds, the chocolate-covered bananas split apart to form the long, yellow beaks of tree-nesting toucans. The popular musical scores by Ary Barroso ("Aquarela do Brasil" [Watercolor of Brazil]) and Zequinha de Abreu ("Tico-Tico no fubá" [Little Sparrow in the Cornmeal]) also contribute greatly to the success of the Brazil segment, which features Donald and Zé strolling Copacabana, drinking cachaça, and dancing the samba—activities that suggested Brazil's relaxed, good-natured atmosphere and soothed the often frantic and bewildered Donald Duck.[6] In the final sequence Donald teams up with another Brazilian whose animated and silhouetted figure is instantly recognizable as Carmen Miranda. The last animated sequence shows them dancing inside the Urca Casino, the landmark Rio nightclub where Miranda first became famous.

Documenting Good Neighbor Relations: *South of the Border with Disney*

Although James Agee wrote disparagingly and perceptively in *The Nation* about *Saludos Amigos*'s "self-interested, belated ingratiation" (29), audiences in both the U.S. and Latin America overwhelmingly approved of the film—a remarkable phenomenon given that its mode of address was to a North American audience. It appears to have been embraced in the south because it was essentially a colorful cartoon that appealed in certain ways to the national pride of each country depicted. As Schale notes, the turnout in Latin America was so great that the practice of showing double features was suspended in certain areas so the film could be repeatedly shown without interruption (48). The film's popularity probably accounts for the fact that, just months after it premiered in the U.S., Disney produced a half-hour documentary called *South of the Border with Disney*, a precursor of the "making of" documentaries so common in postmodern cinema. Centering on the Disney Company's Latin American tour and artistic "research," this film was shown non-theatrically in many cities throughout the U.S.[7] The only cartoon characters to appear in the short are the ones being sketched by Disney's staff for *Saludos Amigos*. The simple pencil drawings sometimes come to life onscreen, as if they were just on the verge of becoming full-scale characters. These include the dapper Zé Carioca, Pedro the airplane, and a dancing llama, all of whom appear in *Saludos Amigos*, as well as a tiny armadillo whose armor plates move to the sound of clinking tin cans.

3 NARA II Record Group 229, Motion Picture Division, box 215.

4 For a discussion of *La guerra gaucha*, see Paula Félix-Didier and André Levinson's "The Building of a Nation: *La guerra gaucha* as Historical Melodrama," in *Latin American Melodrama: Passion, Pathos and Entertainment*, ed. Darlene J. Sadlier (Chicago: University of Illinois Press, 2009), 50–63.

5 Appearing on U.S. publicity for the movie, the word "Jitterbird" was directed at U.S. audiences to make Zé seem more familiar. Zé performs samba steps but at no point does he "jitterbug."

6 In his book on film noir, *More Than Night*, James Naremore discusses how Hollywood used a playground image of Latin America as a foil to the stoic tough-guy character: "No matter how the Latin world is represented, however, it is nearly always associated with a frustrated desire for romance and freedom; again and again, it holds out the elusive, ironic promise of a warmth and color that will countervail the dark mise-en-scène and the taut, restricted coolness of the average noir protagonist" (230).

7 In 2009, Ted Thomas, son of Disney animator Frank Thomas, made a 35mm feature-length documentary that revisits the Latin American trip by "El grupo," which was how Disney's staff referred to themselves during the tour.

South of the Border shows the Disney crew in eight countries as opposed to the four that were selected for the animated feature. The material on Uruguay, Peru, Guatemala, and Mexico later became the source for cartoon characters and footage that appeared in Disney's live-action/animated feature *The Three Caballeros* and in a few cartoon shorts. Like the feature film, *South of the Border* exudes *ufanista* prose, rhapsodizing about the size, color, and beauty of Brazil's wild orchids and the Victoria Regina, whose "individual blossoms are like whole bouquets." Disney also highlights the marvelous and fantastic native species, such as the "strange trees with roots above the ground," the anteater, the tapir, and various tropical birds. Not surprisingly, the parrot, one of the earliest symbols of Brazil, attracts Disney's attention, and Zé Carioca ultimately assumes a place of honor alongside Donald Duck and Goofy in *Saludos Amigos*. Large, colorful animated maps appear at intervals through the film and are festooned with nature icons, an approach in keeping with the colonial vision of Latin America as benign and largely pastoral—a paradise on earth with bountiful natural resources. No less than *Saludos Amigos* and the art of the European explorers, *South of the Border with Disney* treats the south purely as a natural spectacle, but it gives less explicit treatment to the value of nature's commodities.

One of the major differences between Disney's documentary and the work of early foreign artists such as the Dutch Albert Eckhout and Frenchman Jean-Baptiste Debret, who spent considerable time in colonial Brazil, is his approach to the people. Despite his resounding popularity, Disney seems little interested in the general populace except when they enhance the larger, picturesque setting through some kind of folkloric performance. One of the longest segments in the "making of" documentary shows several Argentinian couples in traditional costumes dancing "el gato" and the "zamba"; other performances include bronco-busting by gauchos, the sailing skills of Bolivians in their balsa wood boats, a processional of solemn-faced Bolivian officials in traditional garb, and Mexican charros on parade. This approach differs considerably from Eckhout, Debret, and other early artists, who were attracted by the different racial types and produced thousands of drawings of Indigenous people, Blacks and people of mixed race. Aside from brief glances of a few Latin American artists, such as Florencio Molina Campos and of two women who perform Latin dances with Disney and his staff, the film keeps local citizens at arm's length. The single exception is the segment on Argentina, in which an eighty-five-year old gaucho, dressed in his finest cowboy finery, is treated on the order of an alien from Mars. As he sits astride his horse, the camera zooms in on his craggy face and descends for a close-up shot of his right foot, which is raised by a crew member to show the viewer that his leather boots are miraculously seamless. In the next shot, the old man stands like a store mannequin while a crew member removes his felt hat and proceeds to examine it as if it were an ancient artifact.

In an essay on Disney's Latin American films, Julianne Burton-Carvajal comments on this particular scene and its relationship to the segment on animals. As she points out, in his "zeal for appropriating the authentic exotic," Disney makes absolutely no distinction between humans and non-humans, both of which are treated as objects (135). Notice also that humans interest Disney when they are quaint, picturesque, and colorful but not when they are Black, which was in keeping with Inter-American concerns about featuring Blacks on screen. The only close view of a Black face to appear in the documentary belongs to a small souvenir doll dressed in the regalia of a prominent Bolivian official. Indigenous people occasionally appear in the film's segments on Peru, Bolivia, Guatemala, and Mexico, but the emphasis is on their status as models for their handmade and traditional commodities: the "riot of colors" created by their dress and market wares, and the "plain everyday food" that is "displayed artistically" in their markets. As the film's narrator, Disney says at one point, "Everybody agreed that this was the perfect type of research—entertaining and instructive." But the documentary turns everything into a touristic subject for Disney animators. In one scene we are instructed in the "delights" of plowing large, stony fields with oxen and a wooden plow—a sight that Disney hails as one of the most "picturesque" on their Latin American tour.

As an instrument of Good Neighbor propaganda, *South of the Border*, which is aimed almost entirely at U.S. viewers, attempts to convey the friendliness of Latin Americans and their hospitality toward Disney and his staff. Gestures of friendship include a birthday cake served to Disney by hotel waiters, who are invited to partake. Although the off-screen narration emphasizes this show of friendly accord, the waiters look uneasily at the camera as they eat their cake. At another stop in Argentina, we are told that a national holiday has been declared in honor of Mickey Mouse; school children surround a Disney artist who, in Good Neighbor fashion, tirelessly churns out sketch after sketch of Pluto for their eager hands. Friendship is also implicit in a barbecue held in honor of Disney and his crew on the pampas. Large slabs of meat are sliced and given to Disney as tokens of goodwill.

Early in the film Disney comments that everywhere they went, people gave them material to take back to the U.S. The film's final segment turns these gifts into a joke, as Disney and his crew are shown passing through customs before re-entering the country. An actor playing a daunted customs agent extracts an impossible number of sketches, paintings, and souvenirs from one small suitcase. When he pulls out spurs, a bridle, and saddle, he turns to Disney and asks why they didn't pack the horse. A whinnying sound causes the agent to turn back in astonishment as the head of a real horse emerges from the luggage. With the exception of the startled customs agent, everyone in the scene laughs—no one more than Disney, and with good reason; according to Richard Schale, by the time Disney returned to the U.S., the National Conciliator's Office had stepped in and resolved the animators' strike that had threatened Disney's career, and *Saludos Amigos* went on to gross $1.2 million dollars, turning a handsome profit of $400,000 (108).

The Gift That Keeps On Giving: *The Three Caballeros*

In December 1942, Disney and his staff traveled to Mexico to promote better relations between the two countries and to begin preparation for cartoons with a Mexican background similar to the shorts used in *Saludos Amigos*. The CIAA authorization for the project reads: "Disney expects to produce two pictures of the 'Saludos' type each year until the market is exhausted for this type of production."[8] In February 1943, the Mexican newspaper *Población* ran the article "Walt Disney nos visita" ("Walt Disney Visits Us") accompanied by a cartoon image of a charro-like Disney sitting astride a saddled Donald Duck. The result of this trip was *The Three Caballeros*, which brought together Donald Duck, Zé Carioca, and Mexican charro rooster Panchito in a combined live-action/cartoon feature, this time traveling from south to north with Mexico City as the final stop.

Initially titled *Surprise Package*, *The Three Caballeros* begins with Donald Duck opening a large box of birthday gifts from his Latin American friends. The first present is a movie projector and screen that provide the means for Donald to watch two cartoons on *aves raras* (rare birds). In the initial cartoon, a South Pole penguin named Pablo decides to fulfill his dream of a tropical life by sailing his little iceberg-boat north to the Galápagos Islands. The second cartoon follows the adventures of a Uruguayan boy, Gauchito, who stalks a condor and ends up riding a winged burro to victory in a horse race. Other gifts include an animated pop-up book titled "Brazil," which provides Zé Carioca and Donald entrée to a scenic tour of Salvador, Bahia, and an animated album on Mexico, whose picture-postcard images become stops for Panchito, Donald and Zé on a magic serape-carpet ride. As in *Saludos Amigos*, animated maps highlighting themes of travel, discovery, and flora and fauna appear throughout. Folklore also plays a central role. Live-action segments show colorfully costumed couples performing traditional dances to musical accompaniments that include "Bahia" (originally titled "Na baixa do sapateiro" [In the Shoemaker's Hollow]) by Ary Barroso and "You Belong to My Heart," the English version of Mexican composer Agustín Lara's "Solamente una vez," which became a Bing Crosby hit in the U.S. Despite a budget that was ten times larger than *Saludos Amigos*, *The Three Caballeros* was panned not only by Agee ("a streak of cruelty

8 NARA II, Record Group 229, Motion Picture Division, box 216.

9 See, for example, articles by Burton-Carvajal, José Piedra and Eric Smoodin's *Animating Culture*. Piedra errs in his critique when he refers to Bahia as Zé Carioca's birthplace. Zé is not a Bahian but a "Carioca," the Portuguese word for a citizen from Rio de Janeiro. For a discussion of Disney's animated/live-action or hybrid approach in *The Three Caballeros*, see J. P. Telotte, "Crossing Borders and Opening Boxes: Disney and Hybrid Animation," *Quarterly Review of Film and Video* 24 (2007): 107–116.

10 For further discussion of queer Donald, see Piedra's essay.

11 Unlike the colonization of the U.S., women did not accompany the early expeditions to Latin America.

12 *Victory Through Air Power* (1943) is a powerful argument for the development of long-range airplanes and a separate Air Force Division. It is an intelligent film whose power is largely a result of Disney's effective use of real and animated maps.

13 For information on Disney health films, see Lisa Cartwright and Brian Goldfarb, "Cultural Contagion: On Disney's Health Education Films for Latin America," in *Disney Discourse: Producing the Magic Kingdom*, ed. Eric Smoodin (New York: Routledge, 1994), 169–180.

14 The only Latin American reference in *The Pelican and the Snipe* is the names given to the birds: Monte and Video.

which I have for years noticed in Walt Disney's productions is now certifiable" [141]), but also by Wolcott Gibbs, Barbara Deming, and Bosley Crowther, who had praised the earlier film (Schale 106). Audience reception in Latin America, however, was favorable because of Disney's popularity there. Brazilians especially liked seeing Carmen Miranda's sister, Aurora Miranda, who appears with Donald on screen, but they did not admire the film as much as they had admired *Saludos Amigos*. A main concern of U.S. reviewers at the time, and a concern that continues to preoccupy critics, is Donald Duck-turned-loathsome-lothario, an image unlike any projected in his other films. Indeed for a Disney picture, this one is unusually sex-obsessed.[9]

The *ufanista* rhetoric used in *Saludos Amigos* takes the form of an exaggerated avian libido that looms whenever a live-action Latin American woman appears. First Donald chases after Bahian street vendor Aurora Miranda, who sings and dances as she sells her *quindins* (coconut sweets). Next, he breaks up a traditional dance in Veracruz to perform contemporary U.S. swing and jitterbug with a female performer. In Acapulco, he ogles and literally dive-bombs sunbathing beauties who manage to keep him at arm's length; in later sequences, he goes after Mexican dancer Carmen Molina and moons over singer Dora Luz. The scene in which Donald pursues Carmen Molina amidst phallic cacti arranged à la Busby Berkeley is perhaps the most disturbingly risible moment, because Donald acts more like a crazed stalker than a dopey duck. At one point, he is so excited that he becomes momentarily oblivious to his surroundings and even kisses Zé Carioca. One critic has called him a "gay caballero,"[10] although the apparent intention of the scene is to suggest that Latin American women are so sexually stimulating to the duck that he becomes delirious.

Compared to both colonial texts and its predecessor film, *The Three Caballeros* is caught up less in the portrayal of flora and fauna than in a sort of colonialist fascination with the indigenous female. Colonial documents frequently focused on women, who became not only objects of desire, as in Donald's case, but also the means by which Europeans populated the New World.[11] Unlike the colonial record, however, Disney's film completely erases Mexico and Brazil's dark and racially mixed population. Bahia's population is mostly Black, and the turbaned Bahian street vendor is an icon of Brazil's slave past, but Aurora Miranda, who plays a Bahian, is white. In fact, all the women in *The Three Caballeros* are white or light-skinned—not unlike the virtually all-white casts in Hollywood movies of the period. By this means, *The Three Caballeros* promotes the idea(l) of "Good Neighbor" racial sameness.

Disney Theatrical Shorts

By the end of 1942, Disney had produced more government films than any other director (Gabler, 401). When *The Three Caballeros* was released in 1944, his output included the war feature *Victory Through Air Power* (1943) and myriad propaganda shorts, such as *Der Fuehrer's Face* (1943), *Donald Gets Drafted* (1942), and *Commando Duck* (1944), which were partially financed by the CIAA.[12] Disney also produced a series of CIAA educational shorts on agriculture, health, and literacy, including the highly acclaimed *The Winged Scourge* (1943) about mosquito control and malaria prevention.[13] Most of these films were made with war needs and Latin America in mind, although they also were seen by and benefited people outside the Spanish and Portuguese-speaking regions. As Neal Gabler has noted, Disney's educational films may in fact be his most important legacy from the war period (412).

Disney continued to explore U.S.-Latin American cultural relations, albeit in less prominent ways, in animated shorts based on materials from his 1941 goodwill tour. These included *Pluto and the Armadillo* (1943), *Contrary Condor* (1944), and *The Pelican and the Snipe* (1944).[14] After the war, Disney released the "Blame It on the Samba" segment in his compilation-style *Melody Time* (1948), which features Donald, Zé Carioca, and the zany woodpecker-like Aracuan who first appeared in *The Three Caballeros*. *Pluto*

and the Armadillo is built around the tiny Brazilian *tatu* with the charming clinking armor in *South of the Border with Disney*; the film begins as Mickey and Pluto's Pan American Airlines plane stops for refueling in Belém, the capital city of Pará in the northern Amazon Basin, which the narrator describes in *ufanista* terms, hyping its "strange and exotic" flora and fauna. The plot involves Pluto's ventures in a nearby jungle and his inability to distinguish his ball from the armadillo, whose defensive, rolled-up posture looks exactly like the toy. Pluto plays rough with the armadillo, who occasionally unfurls, clinks her plates, smiles, bats her eyelashes, and winks at her pursuer.

The film's emphasis on the armadillo's femininity and Pluto's attentions is consistent with the gender politics of *The Three Caballeros*, in which Latin America is always feminized while male figures symbolize the U.S. But these cartoons also have the zany transformations of folklore or myth and a more regressive style of sexuality. In one unusual scene, Pluto chases the armadillo underground then pops to the surface with his head piled high with fruit, à la Carmen Miranda. (Miranda was often extravagantly impersonated by cross-dressing U.S. comics.) Although emphasis is placed on Pluto's rough masculinity, his sudden, androgynous, puppy-dog Good Neighborliness suggests a closeted, "underground" femininity—on the order of the Donald-Zé kiss in *Saludos Amigos*. Perhaps to counteract his momentary loss of masculinity, Pluto proceeds to rip apart his ball; but then he fears he has demolished the armadillo instead and weeps enough tears to form a small lake. The armadillo's reappearance is the occasion for a celebration and Good Neighbor friendship. When Mickey calls Pluto back to the plane, Mickey grabs what he thinks is the dog's ball. As the plane takes off for Rio, the armadillo unwinds and pops up as another "surprise package" and Pluto delights by giving her a fraternal, slurping lick.

In the tradition of his Latin American cartoons, Disney's 1944 *Contrary Condor* opens with a map of the western hemisphere showing the location of a condor's nest high in the Andes. This nest is the object of interest for Donald Duck, an eager ornithologist who wears ridiculous Swiss Alpine climbing attire to scale the steep mountain. The map and the condor's origins are the only specific references to Latin America in the cartoon, although the basic plot closely resembles *The Three Caballeros*'s sequence involving the character Gauchito, who pursues an Andean condor. However, unlike Gauchito, Donald is after the female condor's eggs, one of which hatches as he tries to carry the other off. In contrast to many Disney features, *Contrary Condor* also has a mother figure who is protective of her young. Believing Donald to be another hatchling, she proceeds to instruct both "chicks" on the art of flying. Donald avoids taking the plunge and skirmishes with the jealous baby condor over the fraternal egg. When Donald gets hold of the egg he is trapped by the mother, who wraps him and his now-pacified "sibling" in a nighttime embrace. Whether intended or not, and unlike other Disney films, *Contrary Condor* seems to suggest that not every Latin American commodity is a gift and, in some cases, is not even up for grabs.

BIBLIOGRAPHY

Agee, James. *Agee on Film, Vol. I*. New York: McDowell, Obolensky Inc., 1948.

Burton-Carvajal, Julianne. "Surprise Package: Looking Southward with Disney." In *Disney Discourse: Producing the Magic Kingdom*. Edited by Eric Smoodin. New York: Routledge, 1994. 131–147.

Gabler, Neal. *Walt Disney: The Triumph of the American Imagination*. New York: Alfred A. Knopf, 2006.

Kracauer, Siegfried. "Propaganda and the Nazi War Film." Supplement in *From Caligari to Hitler: A Psychological History of the German Film*. Princeton: Princeton University Press, 1947. 271–331.

Naremore, James. *More Than Night: Film Noir in its Contexts*. Berkeley: University of California Press, 1998.

Piedra, José. "Pato Donald's Gender Duckling." In *Disney Discourse: Producing the Magic Kingdom*. Edited by Eric Smoodin. New York: Routledge, 1994. 148–168.

Schale, Richard. *Donald Duck Joins Up: The Walt Disney Studio During World War II*. Ann Arbor: UMI Research Press, 1982.

Las películas de Walt Disney y la política del Buen Vecino
Darlene J. Sadlier

El 1941, Nelson Rockefeller, coordinador de la recién creada Office of the Coordinator of Inter-American Affairs (Oficina de Coordinación de Asuntos Interamericanos, CIAA, por sus siglas en inglés), escogió a su amigo John Hay (Jock) Whitney para supervisar la Motion Picture Division (División de Cine) en Los Ángeles y trabajar con la Motion Picture Society of the Americas (Sociedad de Cine de las Américas, MPSA por sus siglas en inglés), una organización sin ánimo de lucro creada mediante la industria de Hollywood, parcialmente financiada por la CIAA.[1] La división de cine en la costa oeste tenía la misión de impulsar las relaciones interamericanas con la producción de películas de 35mm y cortos sobre Latinoamérica que mostraran a la región y a su población de manera positiva. Durante su estadía en CIAA, Whitney negoció un trato con Walt Disney para una serie de películas animadas sobre las relaciones hemisféricas, trato que llegó en un momento crítico para Disney, cuya compañía enfrentaba serios problemas laborales y una huelga de artistas. El propósito de este ensayo es debatir la imagen del "buen vecino" proyectada en el trabajo de Disney con la CIAA, que incluye las películas *Saludos amigos* (1942) y *Los tres caballeros* (1944), un documental titulado *Al sur de la frontera con Disney* (1942) y otros cortos sobre varios temas. Como veremos, estas películas pueden verse como una forma de imperialismo cultural pero fueron efectivas como propaganda y en ocasiones cumplieron propósitos educativos.

En busca de nuevas amistades: *Saludos amigos*

Para familiarizarse con la región, Disney y un pequeño grupo de sus artistas salieron de gira por Latinoamérica con financiamiento de la CIAA con el fin de recopilar materiales para una serie proyectada de doce cortos animados. Cuatro de esos cortos se combinaron finalmente en la popular película *Saludos amigos*, que se estrenó como *Olá amigos* en Rio de Janeiro el 24 de agosto de 1942, y poco después en las principales ciudades de Latinoamérica, antes de aparecer cinco meses después en Estados Unidos como *Greetings Friends*. El inédito estreno de una película de Hollywood fuera de Estados Unidos fue un gesto importante dentro del concepto del Buen Vecino, particularmente hacia Brasil, que coincidentemente acababa de unirse oficialmente al esfuerzo de los Aliados contra los poderes del Eje. *Saludos amigos*, que consiste de cuatro cortos animados vinculados entre sí por material filmado en 16mm sobre los viajes de Disney y su grupo en avión y por tierra, ha sido considerada por un largo tiempo como la película más exitosa de Hollywood sobre la amistad hemisférica y un ejemplo brillante de propaganda interamericana.

En su estudio detallado de la película, el crítico Richard Schale señala que el punto principal de *Saludos amigos* era "hacer que las personas de Norteamérica y Sudamérica se sintieran cómodas entre sí" al acentuar sus semejanzas culturales (45). Schale también señala ciertas características estilísticas de Disney, como el uso de mapas y de un formato de diario de viaje como recursos para educar y entretener a la audiencia cinematográfica sobre la geografía del hemisferio (44-45, 49). Debe anotarse sin embargo, que a nivel de su orientación hacia las audiencias norteamericanas, el viaje de Disney se ajusta también a una tradición más antigua de representaciones de diferentes expediciones extranjeras a Latinoamérica que datan desde el siglo XVI. Tales expediciones persistieron hasta el siglo XIX, cuando diferentes misiones artísticas y científicas de varias naciones, entre ellas Estados Unidos, exploraron e ilustraron la flora y fauna del Nuevo Mundo. Para esta exploración colonial la cartografía era central y se produjeron numerosos mapas a color, decorados con iconografías de los nuevos territorios descubiertos. Los mapas de Brasil presentaban figuras de indios e indias amistosos así como de caníbales, papagayos de múltiples colores y el comercialmente deseado árbol llamado palo de Brasil, frecuentemente en un intento de promover la colonización del Nuevo Mundo. *Saludos amigos* tiene mucho en común con esos materiales anteriores cuyo objetivo principal era llamar la atención sobre mercancías nuevas y "exóticas". La película hace uso liberal de coloridos mapas animados sobre los cuales un pequeño aeroplano icónico traza las exploraciones de Disney. Además de lagos y regiones montañosas, los mapas contienen diminutos paisajes urbanos que representan a los centros de mayor población, así como dos pequeñas vacas que vienen a la vida y corretean mientras el pequeño aeroplano se mueve del oeste al este. La cartografía animada convertía mundos desconocidos, en este caso Argentina, Brasil, Bolivia y Chile en aliados amigables y de potencial utilidad.

Los mapas animados con pequeñas flechas en movimiento eran también característicos de los cortos noticiosos nazis y su función era indicar el movimiento de las tropas y el territorio conquistado. Como anotaba Siegfried Kracauer en "Propaganda and the Nazi War Film" ("Propaganda y el cine de guerra nazi", 1942), los primeros mapas animados nazis aparecieron en *Der Weltkrieg* (*Guerra mundial*, 1927), cuyo diseñador Svend Noldan destacaba la habilidad de "dar la ilusión de un fenómeno que no se encuentra en la realidad de la cámara" (citado en 155). El valor propagandístico de los mapas de Nolan era particularmente evidente en *Feuertaufe* (*Bautismo de fuego*, 1940) y en su propio *Sieg im Westen* (*Victoria en el oeste*, 1941), que imprimían un poderoso significado al poderío de Alemania en la guerra (Kracauer 279).

Hollywood reconoció la importancia de este tipo de cartografía e incorporó mapas animados a dramas de tiempos de guerra como *Casablanca* (1942), *Passage to Marseilles* (*Pasaje a Marsella*, 1944) y *To Have and Have Not* (*Tener y no tener*, 1944) de Warner Brothers. Como atestigua *Saludos amigos*, Disney era igualmente consciente del poder de la "geografía mágica". Mientras *Saludos amigos* se encontraba en producción, el anterior animador de Disney, Reginald Massie, estaba diseñando mapas animados para la serie *Why We Fight* (*Por qué luchamos*, 1942–45) de Frank Capra.

Al igual que los mapas, la narración de *Saludos amigos* tiene mucho en común con el viejo discurso colonial sobre el Nuevo Mundo. *Ufanismo* o "retórica exagerada" era la palabra en portugués para el lenguaje florido usado por los exploradores y escribas para alabar los nuevos territorios y atraer colonizadores e inversión. En las películas de Disney, el narrador fuera de la pantalla emplea un lenguaje más local pero no de menor despliegue publicitario cuando se refiere a una América del Sur "romántica" y "despreocupada" con su "sorprendente belleza", "música gloriosa", mercados "pintorescos y llenos de color" y "personas fuertes". A los animadores de Disney, descendientes de artistas europeos cautivados por el Nuevo Mundo, se les muestra trabajando diligentemente, transformando a la población y a los lugares suramericanos en ilustraciones a todo color.

Lo que más atraía a las misiones culturales y científicas originales hacia países como Brasil era el interior rural con sus animales, plantas y gentes "exóticas". Este también es el caso de tres de los temas documentales que contiene *Saludos amigos*, que se enfocan en las balsas y en los intensos colores de la gente que trabaja en los mercados de la región del lago Titicaca de Bolivia, el territorio montañoso entre Chile y Argentina y las pampas y gauchos argentinos. Efectivamente, la película de Disney se destaca por su casi completa falta de interés en la modernidad de América Latina y por su énfasis en una especie de edén folclórico, especialmente en el contexto de la propaganda del Buen Vecino. La única excepción es la secuencia final sobre Brasil, que ofrece vistazos con imágenes documentales de postal de Pan de Azúcar, Corcovado y las playas de Copacabana, así como varias imágenes de cariocas con vestuario bailando samba en las calles durante el Carnaval. Descrito de manera ufanista como "Mardi Gras y Año Nuevo todo en uno", el Carnaval se relaciona con celebraciones conocidas de Estados Unidos pero se presenta como un espectáculo panorámico sin mayor atención a su gente. (Posiblemente se utilizó el metraje en Tecnicolor sobre el Carnaval de la incompleta *It's All True* (*Todo es verdad*, 1941–42) de Orson Welles, excepto los primeros planos de los y las celebrantes negros.)

Los protagonistas de la película, el Pato Donald y Tribilín, eran bien conocidos para las audiencias latinoamericanas y sus payasadas como turistas accidentales son más que nada fuentes de bufonadas benignas.[2] El salacot estilo safari de Donald parece un tocado extraño en la cabeza para un viaje por Bolivia, pero sirve para hacerlo ver cómicamente ridículo cuando lucha contra un precario bote balsa de madera y luego con una llama recalcitrante que baila. Las semejanzas entre el vaquero estadounidense y el gaucho argentino son objeto de un segmento del corto animado protagonizado por "el vaquero tejano" Tribilín, quien se transporta mágicamente desde Estados Unidos hasta las pampas mediante un mapa animado. Aunque gracioso y adorable, El "gaucho" Tribilín no tiene nada de

las valientes acciones o la complejidad de las famosas caricaturas gauchas de Florencio Molina Campos, que aparecen junto con su creador en una secuencia documental como introducción a la caricatura.

Luego de ver una versión anterior de la secuencia del gaucho, el revisor de MPSA Luigi Luraschi, quien tenía a su cargo la censura de Paramount, expresó preocupación sobre su contenido: "No creo que a los argentinos les agrade y les agradará menos después de que vean el trabajo tan genial que se hizo con Brasil".[3] Molina Campos se disgustó tanto con el segmento de Tribilín que pidió que se eliminara su nombre de los créditos como consultor (Schale 46). Es interesante que *Saludos amigos* apareció en las salas de cine de Argentina no mucho después de *La guerra gaucha* (1942), de Lucas Demare, una epopeya emblemática sobre el heroísmo de los soldados gauchos en la lucha por la independencia argentina y una alegoría sobre la necesidad de resistir la colonización económica extranjera de la década de los años 40 en Argentina.[4]

La amistad interamericana es el tema del segmento final, en el cual Donald conoce a su contraparte aviar, José (alias "Zé" o "Joe") Carioca, el papagayo bailador o "jitterbird", malabarista del paraguas y fumador de cigarro que se maravilla al conocer al famoso "Pato Donald" y lo invita a "recorrer la ciudad".[5] La animación aquí no tiene paralelo en sus fantásticas transformaciones de la naturaleza exotizada. En una toma, un pincel en movimiento derrama salsa de chocolate oscuro sobre las puntas de unas bananas que cuelgan de un árbol, convirtiéndolas en un helado gigante y pendular; en segundos, las bananas cubiertas de chocolate se separan para formar picos amarillos de tucanes que anidan en los árboles. Las partituras musicales populares de Ary Barroso ("Aquarela do Brasil") y de Zequinha de Abreu ("Tico-Tico no fubá") también contribuyen grandemente al éxito del segmento sobre Brasil, que muestra a Donald y a Zé caminando por Copacabana, tomando cachaça y bailando samba, actividades que sugerían la atmósfera relajada y amable de Brasil y tranquilizaba al usualmente frenético y perplejo Pato Donald.[6] En la secuencia final Donald hace equipo con otra brasilera cuya figura animada en silueta es instantáneamente reconocible como Carmen Miranda. La última secuencia animada los muestra bailando en el Casino Urca, el club nocturno emblemático de Rio donde Miranda se hizo famosa por primera vez.

Documentando las relaciones de buena vecindad:
Al sur de la frontera con Disney

Aunque James Agee escribió despreciativamente y con agudeza en *The Nation* sobre el "interés egoísta en congraciarse " (29) de *Saludos amigos*, las audiencias, tanto estadounidenses como latinoamericanas, aprobaron mayoritariamente la película, un fenómeno notable dado que su modo de dirección se orientaba hacia las audiencias estadounidenses. Parece haber sido asumida en el sur por ser esencialmente una animación colorida que apelaba en ciertas maneras al orgullo nacional de cada país representado. Como anota Schale, la asistencia en América Latina fue tan extraordinaria que en ciertas áreas se suspendió la práctica de presentar dobles para que la película pudiera repetirse sin interrupción (48). La popularidad de la película probablemente explica el hecho de que, apenas unos meses después de su estreno en Estados Unidos, Disney produjo un documental de media hora

titulado *Al sur de la frontera con Disney*, un precursor de los documentales "detrás de cámaras" que son tan comunes en el cine postmoderno. Centrada en la gira y la "investigación" artística de la compañia de Walt Disney, esta película se exhibió fuera de las salas de cine en muchas ciudades en Estados Unidos.[7] Los únicos personajes animados que aparecen en el corto son los esbozados por el equipo de Disney para *Saludos amigos*. Los sencillos dibujos a lápiz algunas veces cobran vida en escena, como si estuvieran a punto de convertirse en personajes a escala completa. Estos incluyen al elegante Zé Carioca, Pedro el aeroplano y una llama danzante, quienes aparecen en *Saludos amigos*, así como a un armadillo diminuto cuyas placas de armadura se mueven al sonido tintineante de latas de hojalata.

Al sur de la frontera muestra al equipo de Disney en ocho países a diferencia de los cuatro seleccionados para la película animada. El material fílmico sobre Uruguay, Perú, Guatemala y México se convirtió más tarde en fuente de personajes animados que aparecieron en la película *Los tres caballeros*, parte imagen real y parte animación, y en unos cuantos cortos animados. Al igual que la película, *Al sur de la frontera* exuda prosa ufanista, entusiasmada con el tamaño, el color y la belleza de las orquídeas silvestres de Brasil y de la Victoria Regia, cuyas "flores individuales son como todo un ramo". Disney también resalta las maravillosas y fantásticas especies nativas, tales como los "árboles extraños con raíces sobre la tierra", el oso hormiguero, el tapir y varias aves tropicales. No sorprende que el papagayo, uno de los primeros símbolos de Brasil, atraiga la atención de Disney y que Zé Carioca asuma al final un papel de honor en *Saludos amigos* al lado del Pato Donald y Tribilín. En intervalos a través de toda la película, aparecen grandes mapas coloridos animados engalanados con íconos de la naturaleza, un enfoque que mantiene la visión colonial de Latinoamérica como un paraíso benigno y principalmente pastoral con abundantes recursos naturales. No menos que *Saludos amigos* y el arte de los exploradores europeos, *Al sur de la frontera con Disney* trata al sur puramente como un espectáculo natural, pero da un tratamiento menos explícito al valor de los recursos naturales.

Una de las mayores diferencias entre el documental de Disney y el trabajo de los anteriores artistas extranjeros como el holandés Albert Eckhout y el francés Jean-Baptiste Debret, que pasaron un tiempo considerable en el Brasil colonial, es su aproximación a la gente. A pesar de su resonante popularidad, Disney parece poco interesado en la población en general, excepto cuando mejoran el escenario pintoresco mediante algún tipo de actuación folclórica. Uno de los segmentos más largos en el documental detrás de cámaras muestra a varias parejas argentinas ataviadas en trajes tradicionales mientras bailan "el gato" y la "zamba"; otras actuaciones incluyen la doma de caballos broncos por gauchos, las habilidades de la gente boliviana para navegar en sus balsas, un desfile de oficiales Bolivianos de rostro solemne en trajes tradicionales

y charros mexicanos desfilando. Este enfoque difiere fundamentalmente del de Eckhout, Debret y otros artistas tempranos, quienes se sentían atraídos por los diferentes tipos de razas y produjeron miles de dibujos de personas indígenas, negras y de raza mezclada. Aparte de breves ojeadas a unos pocos artistas de Latinoamérica, como Florencio Molina Campos y de dos mujeres que ejecutan danzas latinas con Disney y su grupo, la película mantiene a la población local a distancia. La única excepción es el segmento sobre Argentina, en el cual un anciano gaucho de 85 años engalanado con sus ropas más finas de vaquero, es tratado casi como un extraterrestre de Marte. Mientras está sentado a horcajadas sobre su caballo, la cámara se acerca a su rostro cuarteado y desciende para un primer plano sobre su pie derecho, que uno de los miembros del grupo levanta para mostrar al espectador sus botas de cuero milagrosamente sin costuras. En la siguiente toma, el viejo está parado como un maniquí en una tienda mientras un miembro del grupo le retira su sombrero de fieltro y procede a examinarlo como si fuera un artefacto antiguo.

En un ensayo sobre las películas latinoamericanas de Disney, Julianne Burton-Carvajal comenta sobre esta escena en particular, y sobre su relación con el segmento de animales. Como lo señala, en su "celo por apropiarse de lo exótico auténtico", Disney no hace ninguna distinción entre seres humanos y no humanos, ambos tratados como objetos (135). Se puede notar también que los seres humanos le interesan a Disney cuando son evocadores, pintorescos y coloridos, pero no cuando son negros, lo que se ajustaba a las inquietudes interamericanas sobre la presentación de negros en la pantalla. La única toma en primer plano de un rostro negro que aparece en el documental, pertenece a una pequeña muñeca de recuerdo, ataviada con las galas de un prominente funcionario Boliviano. En los segmentos de la película sobre Perú, Bolivia, Guatemala y México aparecen ocasionalmente personas indígenas, pero el énfasis es sobre su condición de modelos para sus mercancías tradicionales y hechas a mano, el "derroche de colores" creado por sus vestidos y las mercaderías que ofrecen, y en los "alimentos comunes cotidianos" que se "exhiben artísticamente" en sus mercados. Como narrador de la película Disney dice en algún momento, "todo mundo estuvo de acuerdo en que este era el tipo perfecto de investigación —entretenida e instructiva". Pero el documental convierte todo en un sujeto turístico para los animadores de Disney. En una escena se nos instruye sobre las "delicias" de arar grandes campos de piedras con bueyes y un arado de madera —una visión que Disney ensalza como una de las más "pintorescas" de su gira latinoamericana.

Como instrumento de propaganda del Buen Vecino, *Al sur de la frontera*, que apunta casi completamente a la audiencia estadounidense, intenta expresar lo amistoso del pueblo latinoamericano y su hospitalidad hacia Disney y su grupo. Entre los gestos de amistad se encuentran una torta de

cumpleaños que los meseros del hotel sirven a Disney y a quienes invita a participar. Aunque la narración fuera de la pantalla hace énfasis en esta muestra de acuerdo amistoso, los meseros miran incómodos a la cámara mientras comen su torta. En otra parada en Argentina, se nos dice que se ha declarado día nacional en honor del Ratón Mickey y estudiantes de la escuela rodean a un artista de Disney quien, en el modo del Buen Vecino produce incansablemente boceto tras boceto de Pluto para sus manos ansiosas. La amistad también está implícita durante un asado en las pampas en honor a Disney y su grupo, donde le ofrecen a Disney grandes tajadas de carne como muestra de buena voluntad.

A comienzos de la película Disney comenta que a donde quiera que iban, la gente les daba materiales para llevar a Estados Unidos. Los segmentos finales de la película convierten esos regalos en una broma, cuando Disney y su equipo pasan por la aduana a su ingreso al país. Un actor disfrazado de abrumado agente de aduana extrae de una pequeña maleta un número imposible de bosquejos, pinturas y artículos de recuerdo. Cuando saca unas espuelas, una brida y una silla de montar, dirige su mirada a Disney y le pregunta porque no empacaron el caballo. Un sonido de relincho hace que el agente se voltee para ver con sorpresa como emerge de la maleta la cabeza de un caballo de verdad. Con excepción del extrañado agente de aduana todo mundo en la escena ríe, nadie más que Disney, y con buena razón; según Richard Schale, para el momento en que Disney regresaba a Estados Unidos, la National Conciliator's Office (Oficina Nacional de Conciliación) había intervenido y resuelto la huelga de animadores que había amenazado su carrera, y *Saludos amigos* alcanzaba a sumar $1.2 millones de dólares, para unas nutridas utilidades de $400 000 (108).

El regalo que continúa regalando: *Los tres caballeros*

En diciembre de 1942, Disney y su grupo viajaron a México a promover mejores relaciones entre los dos países y para empezar la preparación para animaciones con antecedentes mexicanos similares a los cortos usados en *Saludos amigos*. La autorización de CIAA para el proyecto, lee: "Disney espera producir dos películas del tipo 'Saludos' cada año hasta agotar el mercado para este tipo de producciones."[8] En febrero de 1943, el periódico mexicano *Población* publicó el artículo "Walt Disney nos visita" acompañado de una imagen de historieta de un Disney con apariencia de charro sentado a horcajadas sobre un ensillado Pato Donald. El resultado de este viaje fue *Los tres caballeros*, que reunió al Pato Donald, a Zé Carioca y a un gallo charro mexicano, Panchito, en una película parte imagen real y parte animación, viajando de sur a norte esta vez, con la Ciudad de México como destino final.

Inicialmente titulado *Paquete Sorpresa*, *Los tres caballeros* comienza con el Pato Donald abriendo una caja grande de regalos de cumpleaños que le han enviado sus amistades latinoamericanas. El primer regalo es un proyector de películas y una pantalla que ofrecen los medios para que Disney mire dos cortos animados sobre "aves raras". En la animación inicial, un pingüino del polo sur que se llama Pablo decide cumplir su sueño de una vida tropical navegando su pequeño bote, hecho de un iceberg, hacia Las Islas Galápagos. El segundo animado sigue las aventuras de un chico uruguayo, Gauchito, que persigue a un cóndor y al final termina llevando a un burro alado a la

victoria en una carrera de caballos. Otros regalos incluyen un libro de animaciones titulado "Brasil" que ofrece entrada a Zé Carioca y al Pato Donald a una gira escénica por Salvador, Bahía y un álbum desplegable de México cuyas imágenes de tarjetas postales se convierten en estaciones para Panchito, Donald y Zé, quienes vuelan sobre un sarape volador. Como en *Saludos amigos*, los mapas animados que destacan temas de viaje, descubrimiento y la flora y fauna aparecen en toda la película. El folclor también juega un papel central. Segmentos en imagen real muestran a parejas con vestimenta tradicional multicolor bailando danzas tradicionales con acompañamientos musicales que incluyen "Bahía" (originalmente titulada "Na baixa do sapateiro" de Ary Barroso) y "You Belong to My Heart," la versión en inglés de "Solamente una vez", del compositor mexicano Agustín Lara, que se convirtió en un éxito de Bing Crosby en Estados Unidos. A pesar de tener un presupuesto diez veces superior a *Saludos amigos*, *Los tres caballeros* fue destrozada por Agee ("ahora es certificable el toque de crueldad que he notado por años en las producciones de Walt Disney" [141]), así como también por Wolcott Gibbs, Barbara Deming y Bosley Crowther, quienes habían elogiado la película anterior (Schale, 106). Sin embargo, la recepción de la audiencia latina fue favorable por la popularidad de Disney allá. Al público brasilero le gustaba especialmente ver a la hermana de Carmen Miranda, Aurora Miranda, quien aparece con el pato Donald en la pantalla, pero no la admiraban tanto como a *Saludos amigos*. Una preocupación importante para las personas de la época que reseñaron la película, que continúa preocupando a los y las críticas, es un Pato Donald desagradable y mujeriego, una imagen diferente a cualquiera proyectada en sus otras películas. De hecho, para ser una película de Walt Disney, ésta está especialmente obsesionada con el sexo.[9]

La retórica ufanista usada en *Saludos amigos* toma la forma de una libido aviaria que amenaza cuandoquiera que una mujer latinoamericana aparece. Primero Donald persigue a la vendedora callejera bahiana Aurora Miranda, quien canta y baila mientras vende sus *quindines* (dulces de coco). Luego interrumpe una danza tradicional en Veracruz para bailar con una artista un swing y un jitterbug contemporáneos de Estados Unidos. En Acapulco se come con los ojos y literalmente les cae en picada a las bellezas que se bañan al sol, quienes se las arreglan para mantenerlo a distancia; en secuencias posteriores, persigue a la bailarina mexicana Carmen Molina y sueña despierto con la cantante Dora Luz. La escena en la que Donald persigue a Carmen Molina entre cactus fálicos organizados a la Busby Berkeley es quizás el momento más perturbadoramente risible porque Donald actúa más como un acosador enloquecido que como un pato zonzo. En algún momento está tan excitado que se olvida de sus alrededores y llega a besar a Zé Carioca. Un crítico lo ha llamado un "caballero gay"[10] aunque la aparente intención de la escena era sugerir que las mujeres latinoamericanas son tan sexualmente estimulantes para el pato, que éste entra en delirio.

Comparado tanto con textos coloniales como con su película predecesora, *Los tres caballeros* se obsesiona menos con la representación de la flora y la fauna que con una suerte de fascinación colonialista con la mujer indígena. Los documentos coloniales a menudo se enfocaban en las mujeres, quienes se convierten no solo en objetos de deseo, como en el caso de Donald, sino también en los medios mediante los cuales los europeos poblaron el nuevo

mundo.[11] Sin embargo, a diferencia de los registros coloniales, la película de Disney borra completamente a la población negra y mestiza de México y Brasil. La población de Bahía es mayoritariamente negra y la vendedora callejera con turbante es un ícono del pasado esclavista, pero Aurora Miranda, que representa a una bahiana, es blanca. De hecho, todas las mujeres en *Los tres caballeros* son blancas o de piel clara, sin mayor diferencia al elenco casi completamente blanco de las películas de Hollywood de la época. Por estos medios, *Los tres caballeros* promueve el ideal de la semejanza racial del Buen Vecino.

Los cortes teatrales de Disney

Para finales de 1942 Disney había producido más películas para el gobierno que ningún otro director (Gabler 401). Cuando se estrenó *Los tres caballeros* en 1944, sus producciones incluían el largometraje de guerra *Victory Through Air Power* (*Victoria por el dominio aéreo*) (1943) y una miríada de cortos de propaganda, tales como *Der Fuehrer's Face* (*El rostro del Fuehrer*) (1943), *Donald Gets Drafted* (*El recluta Donald*) (1942) y *Commando Duck* (*Pato al mando*) (1944), parcialmente financiados por la CIAA.[12] Disney también produjo una serie de cortos educacionales sobre agricultura, salud y alfabetismo para la CIAA, entre ellos el aclamado *The Winged Scourge* (*Alas trágicas*, 1943) sobre el control del mosquito y la prevención de la malaria.[13] La mayoría de estas películas fueron hechas con las necesidades de la guerra y Latinoamérica en mente, aunque también se proyectaron y beneficiaron a personas fuera de las regiones de habla hispana y portuguesa. Como ha indicado Neal Gabler, las películas educacionales de Disney pueden ser de hecho su más importante legado de la época de la guerra (412).

Disney continuó explorando las relaciones culturales entre Estados Unidos y Latinoamérica, aunque en formas menos prominentes, en cortos animados basados en materiales de su gira de buena voluntad de 1941. Estos incluían *Pluto and the Armadillo* (*Pluto y el armadillo*, 1943), *Contrary Condor* (*Cóndor contradictorio*, 1944) y *The Pelican and the Snipe* (*El pelícano y el gaviotín*, 1944).[14] Después de la guerra, Disney estrenó el segmento "Culpa a la samba" en *Melody Time* (*Tiempo de melodía*, 1948), una película a modo de compilación que presenta a Donald, Zé Carioca y al alocado pájaro carpinteresco Aracuan, que apareció por primera vez en *Los tres caballeros*. *Pluto and the Armadillo* se enfoca en el diminuto tatu brasileño con su encantadora armadura tintineante en *Al sur de la frontera con Disney*; la película empieza cuando el avión de Aerolíneas Pan American que transporta a Mickey y a Pluto se detiene a aprovisionarse de combustible en Belém, la capital de Pará, en la cuenca amazónica al norte, que el narrador describe en términos ufanistas, exaltando su "extraña y exótica flora y fauna". La trama incorpora las aventuras de Pluto en una selva cercana y su incapacidad para distinguir la pelota del armadillo, cuya postura defensiva luce exactamente

como el juguete. Pluto juega a lo bruto con el armadillo, que de vez en cuando se despliega, hace sonar sus placas, sonríe, pestañea y le guiña a su perseguidor.

El énfasis de la película en la feminidad del armadillo y en las atenciones de Pluto concuerda con la política de género de *Los tres caballeros*, en la cual Latinoamérica siempre es feminizada, en tanto que las figuras masculinas simbolizan a Estados Unidos. Pero estas animaciones también contienen las alocadas trasformaciones del folclor o mito y un estilo muy reaccionario de la sexualidad. En una escena inusual, Pluto persigue al armadillo bajo tierra para luego salir a la superficie con su cabeza apilada con frutas, a lo Carmen Miranda. (Miranda era a menudo personificada de manera extravagante por cómicos travestis de Estados Unidos). Aunque el énfasis se hace en la ruda masculinidad de Pluto, la repentina y andrógina Buena Vecindad al estilo de un cachorro sugiere una feminidad "subterránea" —algo semejante al beso entre Donald y Zé en *Saludos amigos*. Quizás para contrarrestar su momentánea pérdida de masculinidad, Pluto procede a romper su pelota; pero luego teme haber despedazado al armadillo y derrama suficientes lágrimas para formar un pequeño lago. La reaparición del armadillo es una ocasión para una celebración de la amistad y la buena vecindad. Cuando Mickey invita a Pluto a subirse al avión, Mickey agarra lo que cree que es la pelota del perro, pero cuando el avión decola hacia Río, el armadillo se despliega y salta como otro "paquete sorpresa" y Pluto emocionado le da una lamida fraternal.

En la tradición de sus películas animadas latinoamericanas, *Contrary Condor* de 1944 abre con un mapa del hemisferio occidental donde se muestra la localización del nido de un cóndor en lo alto de los Andes. Este nido se convierte en objeto de interés del Pato Donald, un ansioso ornitólogo que usa una ridícula vestimenta deportiva de los Alpes suizos para escalar la empinada montaña. El mapa y los orígenes del cóndor son las únicas referencias específicas a Latinoamérica en la película animada, aun cuando la trama se asemeja muy de cerca a la secuencia de *Los tres caballeros* en la que participa el personaje Gauchito, quien persigue a un cóndor de los Andes. Sin embargo, a diferencia de Gauchito, Donald quiere los huevos de la cóndor hembra, de uno de los cuales sale un bebe cóndor cuando él intenta llevarse al otro. En contraste a muchas películas de Disney, *Contrary Condor* también tiene una figura maternal que protege a sus crías. Creyendo que Donald es otra de ellas, la madre procede a enseñar el arte de volar a ambas "avecillas". Donald evita lanzarse al vuelo y lucha por el huevo fraterno con el celoso bebe cóndor. Cuando Donald logra agarrar el huevo la madre lo atrapa para envolverlo a él y a su ya pacificado "hermano" en un abrazo nocturno. Sea que haya sido intencional o no, y a diferencia de otras películas de Disney, *Contrary Condor* parece sugerir que no toda mercancía latinoamericana es un regalo, y en algunos casos, ni siquiera está disponible.

BIBLIOGRAFÍA

Agee, James. *Agee on Film. Vol. I.* Nueva York: McDowell, Obolensky Inc., 1948.

Burton-Carvajal, Julianne. "Surprise Package: Looking Southward with Disney." En *Disney Discourse: Producing the Magic Kingdom*. Editado por Eric Smoodin. Nueva York: Routledge, 1994. 131–147.

Gabler, Neal. *Walt Disney: The Triumph of the American Imagination*. Nueva York: Alfred A. Knopf, 2006.

Kracauer, Siegfried. "Propaganda and the Nazi War Film." Suplemento en *From Caligari to Hitler: A Psychological History of the German Film*. Princeton: Princeton University Press, 1974. 271–331.

Naremore, James. *More Than Night: Film Noir in its Contexts*. Berkeley: University of California Press, 1998.

Piedra, José. "Pato Donald's Gender Duckling." En *Disney Discourse: Producing the Magic Kingdom*. Editado por Eric Smoodin. Nueva York: Routledge, 1994. 148–168.

Schale, Richard. *Donald Duck Joins Up: The Walt Disney Studio During World War II*. Ann Arbor: UMI Research Press, 1982.

NOTAS

1 Este ensayo se basa en mi libro, *Americans All: Good Neighbor Cultural Diplomacy in World War II* (2012). Deseo agradecer a University of Texas Press el permiso para usar este material.

2 Además del cine animado e historietas, los personajes de Disney se vieron representados en una serie de libros publicados en Buenos Aires por Editorial Abril en 1941. Entre los títulos se encontraban *El Pato Donald pierde la paciencia* y *El ratón Mickey y los siete fantasmas*. Unos cuantos de esos cuadernillos pueden encontrarse en Nettie Lee Benson Collection, de la Universidad de Texas en Austin.

3 NARA II Record Group 229, Motion Picture Division, box 215.

4 Para un debate sobre *La guerra gaucha*, consultar "The Building of a Nation: La guerra gaucha as Historical Melodrama" de Paula Félix-Didier y André Levinson en *Latin American Melodrama: Passion, Pathos and Entertainment*, ed. Darlene J. Sadlier (Chicago/Urbana: University of Illinois Press, 2009), 50–63.

5 En la publicidad para la película dirigida a audiencias de Estados Unidos aparecía la palabra "Jitterbird" con el fin de hacer más familiar a Zé. Zé realiza pasos de samba pero en ningún momento baila "jitterbug".

6 En su libro sobre la película de cine negro, *More Than Night*, James Naremore plantea como Hollywood usó una imagen de Latinoamérica como patio de recreo como complemento del personaje estoico duro: "No importa cómo se represente a Latinoamérica, sin embargo, es casi siempre relacionada con un frustrado deseo de romance y libertad; una y otra vez, sostiene la promesa esquiva, irónica de una calidez y color que contrarrestan la oscura puesta en escena y la tensa y restrictiva frialdad del protagonista promedio de cine negro" (230).

7 En 2009, Ted Thomas, hijo del animador de Disney Frank Thomas, produjo un documental en 35mm que revisita el viaje a Latinoamérica por "El grupo," que era como se refería a sí mismo el equipo de Disney durante la gira.

8 NARA II, Record Group 229, Motion Picture Division, box 216.

9 Consultar, por ejemplo, artículos por Burton-Carvajal y José Piedra y *Animating Culture* de Eric Smoodin. Piedra se equivoca en su crítica cuando se refiere a Bahía como el lugar de nacimiento de Zé Carioca. Zé no es bahiano sino "Carioca," la palabra en portugués para las personas de Rio de Janeiro. Para una discusión sobre el enfoque híbrido animación/imagen real de Disney en *Los tres caballeros*, consultar J. P. Telotte "Crossing Borders and Opening Boxes: Disney and Hybrid Animation," *Quarterly Review of Film and Video* 24 (2007): 107–116.

10 Para mayor discusión sobre el Donald queer, consultar el ensayo de Piedra.

11 A diferencia de la colonización de Estados Unidos, no hubo mujeres acompañando las primeras expediciones a Latinoamérica.

12 *Victoria por el dominio aéreo* (1943) es un poderoso argumento a favor del desarrollo de aeroplanos de largo alcance y de una división separada para la Fuerza Aérea. Es una película inteligente cuya fuerza es principalmente el resultado del uso efectivo que hace Disney de mapas reales y animados.

13 Para mayor información sobre las películas sobre salud de Disney, consultar Lisa Cartwright y Brian Goldfarb, "Cultural Contagion: On Disney's Health Education Films for Latin America," *Disney Discourse: Producing the Magic Kingdom*, ed. Eric Smoodin (New York: Routledge, 1994), 169–180.

14 La única referencia a Latinoamérica en *The Pelican and the Snipe* son los nombres que se les da a las aves: Monte y Video.

**Taller Italiano Vittorio Bartolini
("Bartoplas")**
Duck
plastic
Pato
plástico
ca. 1960s–80s
7.5 × 2 cm

JESSE LERNER

Of Mice and Men, Women and Ducks

Chile was in the midst of a democratic, populist, socialist revolution when, in 1971, Ariel Dorfman and Armand Mattelart published their influential postcolonial critique of Disney comics, "Para leer al Pato Donald / How to Read Donald Duck," the book that this exhibition references in its title.[1]

Dorfman and Mattelart's analysis builds on and contributes to an ongoing dialogue aimed at parsing the ideological content and political functions of Disney comics and cartoons specifically, and of mass culture more generally—one that extends from the Frankfurt School's reflections on media, society, technology, and fascism to the bookshelves weighed down by the contemporary scholarship labeled as "Disney Studies."[2] These intellectual debates provide not simply a frame through which to view the artworks featured here, but also often inform the thinking of these artists. The Mexican painter known as "El Ferrus," for example, exhibited his series of more than twenty paintings in a solo exhibition entitled *Cómo pintar al Pato Donald* (at Mexico City's Salón des Aztecas in 1988), a title that consciously evokes Dorfman and Mattelart's volume, and constitutes one of the more explicit acknowledgments of these critical debates to be found on the exhibition checklist. The painting from that series by Ferrus included here borrows its composition from one of José Clemente Orozco's 1931 murals for New York's New School for Social Research, entitled *The Struggle in the Occident.* In Ferrus's reinterpretation, a demented-looking duck wearing a baseball cap looks heroically toward the future as an army of well-armed abstracted soldiers march off to the front lines of class warfare. Significantly this duck is in the position occupied by Lenin in Orozco's original. This substitution of Donald for Vladimir Ilyich is neither trivial nor cynical, but rather it points playfully to a debate whose contours shape all the artworks featured here.

1 Originally published by Ediciones Universitarias de Valpariaso, all citations here will refer to the English language edition: *How to Read Donald Duck: Imperialist Ideology in the Disney Comic* (International General, 1975). Subsequent translations have been published in French, Portuguese, Swedish, German, Danish, Japanese, Greek, Finnish, and Dutch, one measure of the book's range and influence.

2 The scholarly literature on Disney is vast and diverse. A witty overview is provided by Thomas Doherty, "The Wonderful World of Disney Studies," *The Chronicle of Higher Education* 52, no. 46 (July 21, 2006): 10.

3 Walter Benjamin,"The Work of Art in the Age of Its Technological Reproducibility (First Version)," trans. Michael W. Jennings, in *Grey Room* 39 (Spring 2010): 30.

Since 1928 and the initial popular success of the first animated shorts featuring Mickey Mouse, any number of influential thinkers on the Left have sought to parse the ideological subtexts of Walt Disney's anthropomorphic animals. Though Sergei Eisenstein, Walter Benjamin, Max Horkheimer, Siegfried Kracauer, and Theodor Adorno came to strikingly different understandings about the politics implicit in Disney's animation, they agreed that the films of Mickey and his cohort offered important insights into the juncture of art, politics, and technology. For these thinkers, there was nothing silly about the *Silly Symphonies*. The key questions for Critical Theory debated by the Frankfurt School between the two world wars—on mass media, technology, and totalitarianism—were frequently filtered through the experience of sitting in the audience in the dark, laughing in unison at the exploits of Disney and Ub Iwerks' everymouse/everyman, projected on to the big screen. The first draft of Benjamin's essay "The Work of Art in the Age of Mechanical Reproduction" contained a section entitled "Mickey Mouse," in which Benjamin suggested that this collective laughter might offer a "possibility of psychic immunization against [expressions of] mass psychosis," such as fascism.[3]

Benjamin argues that Disney's anthropomorphic creatures evidenced human resilience in the face of dehumanizing persecution, and argued this point in an exchange with Adorno.

"Mickey Mouse," Benjamin postulates, "proves that a creature can still survive even when it has thrown off all resemblance to a human being." That the Mouse always prevails at the end of the seven minutes of each animated short is a triumph of resistance.

4 Walter Benjamin, "Mickey Mouse," in *Selected Writings, Volume 2: 1927–1934*, trans. by Rodney Livingstone et al., ed. Michael W. Jennings, Howard Eiland and Gary Smith (Cambridge, MA: Belknap Press of Harvard University Press, 1999), 545. This summary, condensed due to space constraints, risks over-simplifying Benjamin's revealing and extended engagement with Disney animation. For a more extended and thorough discussion, see Miriam Bratu Hansen, *Cinema and Experience: Siegfried Kracauer, Walter Benjamin, and Theodor W. Adorno* (Berkeley: University of California Press, 2011), especially chapter six.

5 Initially published in *American Scholar* (Summer 1939), Charlot's essay "A Disney Disquisition" is anthologized in Jean Charlot, *Art from the Mayans to Disney* (New York: Sheed and Ward, 1939), 280.

By elevating a lowly and despised creature, a rodent, to the status of hero with whom the viewer identifies and sympathizes, Mickey performs a radical inversion that "disrupts the entire hierarchy of creatures that is supposed to culminate in mankind."[4] The violence of the animated short brought into focus the oppressive social order, and the hectic rhythms parodied those of the industrial workplace. The audience identified with the Mouse's rejection of bourgeois propriety, and their collective laughter pointed toward a critique of an oppressive system.

Benjamin was hardly alone in his enthusiasm, though many of his peers found other justifications for their love of the Mouse. The democratic, populist nature of the cartoons is what drew the French-Mexican artist Jean Charlot to praise Disney animation as "truly an art-for-all." [5] In contrast to Benjamin, who relished early animation's anarchic illogic, Charlot saw the move toward greater realism as an accelerated, upward progression paralleling the history of Western art. Charlot's perceptive writings on art earned him an invitation to lecture at the Disney Studios, where the employees attended his talks on ancient Mesoamerican art, the Italian Renaissance, contemporary Mexican muralism, and many other topics that attracted his wide-ranging eye; he later published *Art from the Mayans to Disney* (1939). One scholar

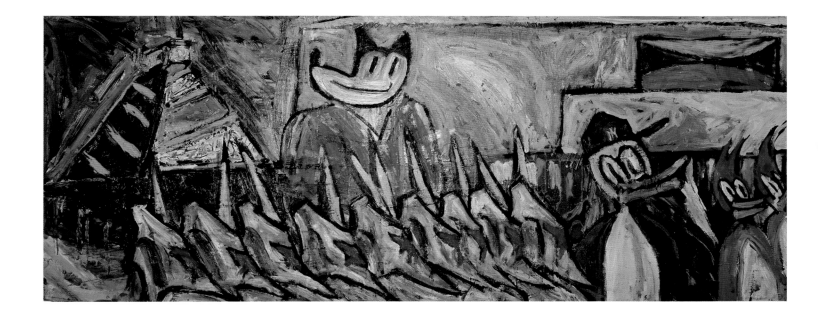

El Ferrus
The Struggle in the Occident
oil on wood
Lucha en el occidente
óleo sobre madera
1988
60 × 155 cm

has speculated that perhaps Donald Duck came into being as a result of those invited talks, inspired by the Western Mexican ceramics that Charlot had shared at Disney.[6] More than sixty years later, the Colombian artist Nadín Ospina created a series of faux pre-Columbian Donalds that might have been the proof of this connection, were they only a thousand years older. Enrique Chagoya's painting *The Governor's Nightmare* (1994) imagines the Mesoamericans extracting their pound of flesh for the theft of intellectual property.

Sergei Eisenstein was passionate about the radical potential embedded within Disney animation. When *The Three Little Pigs* (1933) showed at the first Moscow Film Festival in 1935, Eisenstein, as a member of the jury, insisted that it be given one of the festival prizes. Eisenstein saw the Disney cartoons as subversive evocations of a primitive, polymorphous state of eternal flux. In his unfinished but nothing less than extraordinary manuscript on Walt Disney, Eisenstein celebrates the malleability of Disney's line, one of a constant metamorphoses of shapes: creatures turning into objects, objects into humans, and so on. For Eisenstein these radical transformations—the candle flame that transforms into a fiery demon in *The Moth and the Flame* (1938), the octopus that turns into an elephant in *Merbabies* (1938)—and all the elastic, shape-shifting humanoid-animal bodies—point toward the "primal plasmatic origin"[7] of Disney's appeal, something primitive and universal. Disney's line is two dimensional and infinitely malleable. Elsewhere Eisenstein expressed a preference for those animations that were flatter and less naturalistic: "from Mickey Mouse to Willie the Whale … the best examples had neither shading nor depth (similar to early Chinese and Japanese art)."[8] The anthropomorphic animals of the Disney cartoons suggest ancient roots in totemism: "what Disney does is connected with one of the deepest set traits of man's early psyche."[9] That this consummate expression of archaic, protoplasmic illogic should emerge from the technologically advanced U.S., with its "formal logic of standardization," and that it is in fact entirely dependent on that technology for its existence is, for Eisenstein, an inevitable "natural reaction" against the logic of capitalism and "a unique protest against the metaphysical immobility of the once-and-forever given."[10]

6 Barbara Braun, "Ancient West Mexico and Modernist Artists," in *Ancient West Mexico: Art and Archeology of the Unknown Past*, ed. Richard F. Townsend, (New York: Thames & Hudson, 1998), 280–281.

7 Sergei Eisenstein, *Eisenstein on Disney*, ed. Jay Leyda, trans. Alan Upchurch (London: Methuen, 1988), 41. For a more detailed analysis of Eisenstein's modernist primitivism, especially in relation to his Mexican experience and Disney, see Jesse Lerner, *The Maya of Modernism: Art, Architecture, and Film* (Albuquerque: University of New Mexico Press, 2011).

8 Sergei Eisenstein, *Beyond the Stars: The Memoirs of Sergei Eisenstein*, ed. Richard Taylor, trans. William Powell (London: British Film Institute, 1995), 577.

9 *Eisenstein on Disney*, 44.

10 Ibid., 42, 33.

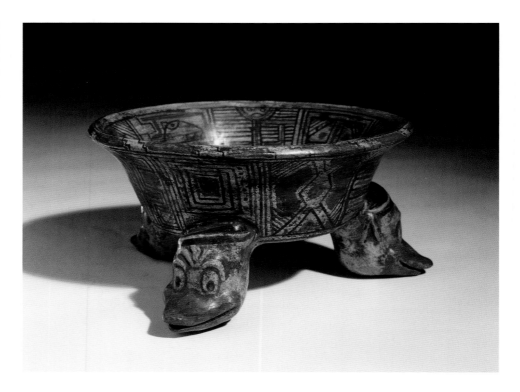

In 1931, shortly after meeting Eisenstein, Diego Rivera published a brief text about Mickey Mouse's place in a hypothetical future society transformed by "genuine" revolution. In that utopia, he speculated, citizens would look back with "compassionate curiosity" at the art from our unenlightened times. They would certainly "refuse to accept the cine-dramas most admired today." Nor would there be great interest in the "revolutionary art" of these times (surely Rivera's own murals included), which would have become, after the Revolution, a sort of quaint relic. The sole exception, he proposes, "if the films can be preserved," is to be found in Disney's animations. "The aesthetes of that day will find that MICKEY MOUSE was one of the genuine heroes of American Art in the first half of the 20th Century, in the calendar anterior to the world revolution."[11] Bertram D. Wolfe, a founder of the Communist Party USA and biographer of Rivera, translated the text into English for William Carlos Williams's short-lived little magazine, *Contact: An American Quarterly Review*.

The enthusiasm that Benjamin, Eisenstein, Rivera, and Charlot all shared for the Mouse contrasts with vigorous Nazi condemnation. Rodents, in the Nazi imagination, were inextricably associated with Jews. The montage and narration of the notorious anti-Semitic pseudo-documentary *Der Ewige Jude* (*The Eternal Jew*, Fritz Hippler, 1940) makes the parallel explicit. One anonymous National Socialist appealed to his fellow Aryans with a long rant against Mickey, which ended: "Down with the Jewish bamboozlement of the people, kick out the vermin, down with Mickey Mouse, and erect swastikas!"[12] Part of the fascist anxiety articulated in this Nazi rant can be traced back to Mickey's roots in the racial masquerades of the blackface minstrel tradition, as Nicholas Sammond argues.[13] Like Al Jolson's white-gloved, blackfaced performance of a love song to his Yiddishe Mammy "from Alabammy" in *The Jazz Singer* (1927), early Mickey/Mortimer Mouse often drew on a specifically North American brand of cross-cultural transvestitism: one in which immigrant Jews mimic Blacks to prove to

11 Diego Rivera, "Mickey Mouse and American Art," *Contact: An American Quarterly Review* 1, no. 1 (February 1932): 39.

12 Esther Leslie, *Hollywood Flatlands: Animation, Critical Theory and the Avant-Garde* (London: Verso, 2002), 80.

13 Nicholas Sammond, *Birth of an Industry: Blackface Minstrelsy and the Rise of American Animation* (Durham: Duke University Press, 2015).

Anglos that they should be accepted as white.[14] *Mickey's Mellerdrammer* (1933), in which he and Clarabelle Cow "blacken up" to stage an adaptation of *Uncle Tom's Cabin* (1852), puts this racist masquerade front and center. So while Disney attended several German American Bund meetings in the 1930s, and met with fascist filmmaker Leni Riefenstahl during her tour of the U.S., his admiration for National Socialism was not reciprocated.[15] For the Nazis, Mickey was either too Black, too Jewish, or both. Following the U.S.'s entry into the Second World War, Disney abandoned his earlier flirtation with fascism, and produced at the behest of his government any number of releases ridiculing Hitler, promoting Pan-American solidarity, and educating Latin American citizens about issues of public health and the "Good Neighbor" policy, with films such as *Der Fuehrer's Face* (1943), *Saludos Amigos* (1942), *Victory Through Air Power* (1943), *The Three Caballeros* (1944), and *Cleanliness Brings Health* (1945). The Donald Duck of *Saludos Amigos* and *The Three Caballeros* is notably more lascivious than the duck of the postwar comic books. Always on the prowl for young Latin American women, his more civilized friend Zé Carioca reprimands him: "You're a wolf!"

Disney's goodwill tour of Latin America in 1941, accompanied by a team of animators and artists, took place at a time of crisis for the studio—"a central event and turning point for Disney Studios."[16] A union organizing effort by the Screen Cartoonist's Guild led to a strike that lasted nine weeks. The animators' grievances were multiple, and included arbitrary pay scales, a refusal to give screen credits, rampant paternalism, and an entrenched sexism that segregated "the girls" to lower wages and a separate workplace. Threatened with union protests at every stop of his Latin American tour, Disney and the strikers settled in negotiations mediated by the National Labor Relations Board. The studio met most of the strikers' demands; Disney's concessions allowed him to avoid confrontations during the South American tour. There, the Disney group met with illustrators including Florencio Molina Campos and Ramón Valdiosera, whose caricatures for *Twelve Tales About Mexican Children and Their Toys* (1949) reinforced the posada sequence of *The Three Caballeros* with its insistent kitsch of big-eyed infantilization.

14 See Michael Rogin, *Blackface, White Noise: Jewish Immigrants in the Hollywood Melting Pot* (Berkeley: University of California Press, 1998), and Eric Lott, *Love & Theft: Blackface Minstrelsy and the American Working Class* (New York: Oxford University Press, 1993).

15 Marc Eliot, *Walt Disney: Hollywood's Dark Prince* (New York: Birch Lane Press, 1993), 120–121. Leni Riefenstahl, *Leni Riefenstahl: A Memoir* (New York: St. Martins, 1992 [1987]), 239–40.

16 Michael Denning, *The Cultural Front* (London: Verso, 1997), 403.

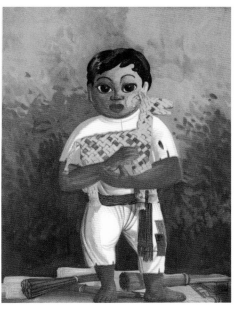

Ramón Valdiosera Berman
The Three Wise Kings (left) and
The Little Straw Donkey (right)
from **Mexican Children and Their Toys**
color prints (set of twelve)
Los Reyes Magos (izquierda) y
El burrito de palma (derecha)
desde Niños y juguetes mexicanos
impresiones a color (conjunto de doce)
1949
20 × 15 cm each / cada una

The labor unrest at his studio embittered Disney and pushed him even further to the Right. A founding member and the first vice president of the anti-communist Motion Picture Alliance for the Preservation of American Ideals, Disney testified as a friendly witness before the House Un-American Activities Committee. Some of the more progressive animators who had clashed with Disney during the strike left to work on a campaign short for Franklin D. Roosevelt's fourth term, *Hell-Bent for Election* (1944), and the United Automobile Workers' union sponsored anti-racist cartoon *Brotherhood of Man* (1946). This group later started the United Productions of America studio, where their animation—the animated humans Mr. [Quincy] Magoo (1949) and Gerald McBoing-Boing (1950)—moved away from conventions in U.S. animation and Disney's labor-intensive representations of space in favor of a pared-down modernist style, emphatically flat and anti-realist, influenced by Malevich, Kandinsky, Soviet cartoons, and Klee.[17] Initially conceived as a misanthropic right-winger somewhere between Senator Joseph McCarthy and W. C. Fields, Magoo's mean spirit evolved into a more appealing senility. Critics understood Magoo's flatness as anti-Disney. In contrast to the gender binaries of Mickey-Minnie and Donald-Daisy, Magoo and McBoing-Boing inhabited all-male worlds.

Contemporary artist Tomás Moreno juxtaposes three intertwined events from 1941 in his installation piece *DumbSun* (2014): Disney's goodwill tour of Latin America with a contingent of animators and artists, the contentious labor dispute at the Disney studio, and the release of the feature-length film *Dumbo*. The malevolent circus clowns who sing "we're gonna hit the big boss for a raise" stand in for the strikers who divided the studio labor force, and are rumored to be caricatures of some of the strike leaders. In contrast to *Dumbo*'s image of the striking clowns, the docile, contented laborers, the faceless "happy-hearted roustabouts" merrily "slave away until we're almost dead." These are the compliant animators who crossed the picket line. Walt Disney's lingering bitterness years after the strike was evident during his testimony before the House Un-American Activities Committee in 1947. There he named names, and assured the HUAC that while once "a Communist group" had tried "to take over my artists," his studio was now "100 percent American."[18] Complaining of the tactics employed by these "Commie groups," Disney whined that he "even went through the same smear in South America, through some commie periodicals in South America, and generally throughout the world."[19]

Theodor Adorno joined Bertolt Brecht, Arnold Schoenberg and Max Horkheimer in Pacific "Weimar" Palisades in 1941. Adorno had corresponded at length with Benjamin, disputing, among other things, the reading of Mickey proposed in an early draft of "The Work of Art...." With the release of *Snow White and the Seven Dwarfs* (1937) and *Fantasia* (1940), Disney's animations gained more prestige and highbrow praise. A critic for the *New Republic* dubbed the animator "Leonardo da Disney."[20] In 1938, Harvard, Yale, and the University of Southern California all gave Disney honorary graduate degrees. In July 1942, New York's Museum of Modern Art presented *Bambi: The Making of an Animated Sound Picture*, following an earlier Disney exhibition at the Art Institute of Chicago. But Adorno saw Donald Duck as an insidious, deeply reactionary tool for perpetuating capitalist oppression. "Cartoons were once exponents of fantasy," Adorno and Horkheimer write in "The Culture Industry: Enlightenment as Mass Deception," first published in 1947. But the fantasy associated with early animation's anarchic slapstick had long since given over to subliminal lessons in

17 David E. James, *The Most Typical Avant-Garde: History and Geography of Minor Cinemas in Los Angeles* (Berkeley: University of California Press, 2005), 272–273.

18 Walter E. Disney's testimony before the House Un-American Activities Committee, October 24, 1947, online transcription, accessed June 2017, http://filmtv.eserver.org/disney-huac-testimony.txt.

19 Denning, *The Cultural Front*, 411.

20 John Culhane, *Walt Disney's Fantasia* (New York: Abrams, 1987), 43. Eric Smoodin argues that it is in the postwar years that Disney's reputation among intellectual elites began to decline, in *Animating Culture: Hollywood Cartoons from the Sound Era* (Oxford: Roundhouse, 1993).

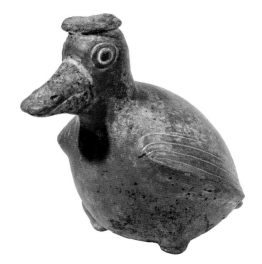

Zoomorphic pot: duck
ceramic
Olla zoomorfa: pato
cerámica
ca. 300–700 C.E.
23 × 22 × 22 cm

subaltern impassiveness. Frenetic rhythms and violence without consequences acculturated workers to capitalism's inhumanity. Proletarian moviegoers, Adorno hypothesized, saw the Duck as a stand-in for their own exploitation. Witnessing the bird's suffering brought not a moment of respite but the directive to endure. "Donald Duck in the cartoons and the unfortunate in real life get their thrashing so that the audience can learn to take their own punishment."[21] Had Adorno and Horkheimer cared to examine the gender politics of Donald and Daisy, they would have discovered more reactionary messages.

After *Fantasia*, Mickey appeared less frequently in Disney films. His earlier shape-shifting and racial masquerades gave way to the fixed figure of a leisure-seeking everymouse in his last theatrical animated short for decades, *The Simple Things* (1953). Mickey would reappear as a mascot for television's *Mickey Mouse Club* (1955–59) and Disneyland (1955–present), Disney World (1971–present), and the global brand. As the intellectual prestige of the Mouse fell, New York Pop artists embraced Mickey ambivalently, as with Roy Lichtenstein's *Look Mickey* (1961), Claes Oldenburg's *Mouse Museum* (1965–77), and Andy Warhol's *Mickey Mouse* (1981). Contemporaneously, countless Latin American preschools, vendors, and restaurateurs used Disney iconography to market their merchandise, oblivious of licensing rights and intellectual property laws. The Chicago-born Mexican documentary photographer Mariana Yampolsky recorded many such appropriations, and gathered some of these for the final solo exhibition of her life, *El ratón que llegó para quedarse* (*The Mouse that Came for Good*, Instituto de México en España [Mexican Institute in Spain], Madrid, 2000). The Colombian plastics manufacturer Vittorio Bartolini licensed from Disney the rights to create toys based on the cartoon characters, but then created a second, pirated line of similar products in order to avoid the licensing fees. With or without the rights, the likenesses of Donald and Mickey multiplied throughout the Americas.

Two years after the publication of *Para leer al Pato Donald*, the Chilean military, with the active support of the U.S., overthrew the government it was sworn to defend and murdered President Salvador Allende by bombing the Palacio de la Moneda (La Moneda Palace), the presidential seat. The coup ushered in a seventeen-year military dictatorship characterized

21 Max Horkheimer and Theodor W. Adorno, *Dialectic of Enlightenment* (New York: Seabury Press, 1972), 138.

by massive human rights violations, some 200,000 Chileans leaving for exile, disappearances, torture, and book burnings of hundreds of titles, including *Para leer al Pato Donald.* Reporting on the aftermath of the coup as experienced by the urban poor, the *New York Times* described a former neighborhood council leader from Santiago, Sergio Galindo, who after the coup, like his neighbors, "ripped down the socialist calendars and slogans that hung on the walls of his two-room wooden shack. In their place, he put up some posters of Donald Duck and Mickey Mouse."[22] Postcolonial critiques of Rico McPato, Huey, Dewey, Louie, et al. were banned. Pinochet, abetted by the CIA and the Chilean air force, had reinstalled Mickey with unforgiving violence.

The same year as the Chilean coup, the North American journal *Radical America* (1967–99, an offshoot of the Students for a Democratic Society) published what is purported to be an interview with Donald Duck, conducted in the semi-retired star's "spacious split-level" home up the Pacific Coast Highway from Santa Barbara, as part of a Southern California Oral History Project about labor relations in the 1930s and 40s. The magazine's editors begin with a disclaimer, stating that their leftist oral history project originally had "no plans to interview Donald Duck, who we frankly considered to be representative of the worst petit bourgeois tendencies in American popular culture." But the Duck proves to be surprisingly familiar with the debates of the Frankfurt School, and well versed in Marxist theory. Looking back on his career in retrospect, his reflections are very much at odds with the interpretation proposed by Horkheimer and Adorno. Donald first offers the purported interviewer Marxist-informed close readings of specific comic books. One, for example, entitled *Land Beneath the Ground* (March–May 1956) teaches the reader that "money as an instrument of capital accumulation distorts everybody's lives."[23] According to Donald, another comic book, *Tralla La* (May–June 1954) is a "devastating attack on Western imperialism."[24] Uncle Scrooge is "above all … a biting parody of the bourgeois entrepreneur in the competitive stage of capitalism," a character torn "between the logic of capital and the ridiculous fetish it creates in him for money itself."[25] Regarding the critique presented in *Dialectic of Enlightenment* specifically, Donald concedes that "of all my critics, Adorno had the sharpest eye."[26] Yet now, Donald proposes, is the time when Adorno's "critique of mass fetishized relations can … be turned upside-down." "Fantasy," Donald echoes Eisenstein and Benjamin, "speaks for other possibilities." In defense of such comics, fantasy is

———⊱⋅⊰———

… a critical exercise. But the best fantasy, in my opinion, consciously approaches the real social experience of people, presenting it from a position outside it—as it were, in relief. What we were trying to isolate in laughter was that element of recognition that told us our audiences saw something of their own experience in the violence inflicted on us.[27]

———⊱⋅⊰———

The interview does not address Dorfman and Mattelart's *How to Read Donald Duck.* The first English translation would not appear until two years later, published by the conceptual art promoter Seth Siegelaub and translator/art historian David Kunzle. For this edition, Dorfman and Mattelart wrote a new preface from exile: "Mr. Disney, we are returning your

22 Jonathan Kandell, "How Life Subsists in a Chilean Slum," *New York Times*, March 21, 1976, 3.

23 Dave Wagner, "Donald Duck: An Interview," *Radical America* 7, no. 1 (1973): 11.

24 Ibid., 11.

25 Ibid., 10.

26 Ibid., 12.

27 Ibid., 16.

Duck. Feathers plucked and well roasted," they conclude. "Look inside," they ask the reader, defiantly, "you can see the handwriting on the wall, our hands still writing on the wall: Donald, Go Home!"[28]

In 1980, *Cine Cubano* (*Cuban Film*), the official publication of the revolutionary state's Instituto Cubano de Arte e Industria Cinematográficos (Cuban Institute of Cinematographic Art and Industry, or ICAIC), published an issue devoted to U.S. animation. There, alongside an abridged version of Dorfman and Mattelart's critique, appears a growing body of critical literature on U.S. comics and cartoons from the Latin American Left. Pastor Vega, veteran director and head of Havana's (then-new) film festival, the Festival de Nuevo Cine Latinoamericano (Festival of New Latin American Film), levels a broad ideological critique of Rico McPato (Scrooge McDuck), Tarzan, and Superman as agents of an imperialist, capitalist agenda. Another Cuban film director, Fernando Pérez, offers a brief history of the animated cartoon before focusing in on Walt Disney's "reactionary pedagogy." The racist and colonial texts and subtexts, cringe-inducing, are exposed in another article, "The Indian, the Black and the Latin American in the North American Animated Cartoon." J. Vergara offers a sociological study of reception in a case study, "North American Encroachment in Children's Entertainment: The Chilean Case."[29] The lines of inquiry indicated by Dorfman and Mattelart were now bearing scholarly fruit, plucked and well roasted. By this point in the Disney filmography, Mickey and Donald had largely given way to other casts of characters in films like *Robin Hood* (1973), *The Rescuers* (1977), and *The Fox and the Hound* (1981), though there was no shortage of Mickey and Donald merchandise. Turning from textual analysis to ethnographic methodology, the Chilean case study acknowledges this, and thus contends with these as well as non-Disney animation series such as *Doctor Dolittle* and *Astro Boy*.

Another strike, this one in Mexico City, adds an important twist in the struggle to make political sense of Donald. The Mexican beverage manufacturer Refrescos Pascual (Pascual Soft Drinks) had licensed from the Walt Disney Company the image of Donald Duck to promote their line of fruit juices. Paramount Pictures similarly licensed the use of Betty Boop to market their Lulú brand drinks. The Pascual company subsequently entered into a legal dispute with the perpetually litigious Disney Company about licensing, and another dispute with their own employees about working conditions. The latter led to a long strike that shut down the plant for over three years. Some of the issues of the 1941 labor conflict at the Disney Studios reappear in the 1982 Pascual strike: substandard wages, the denial of overtime in violation of labor laws, paternalism, and a host of other abuses. Two workers from the plant, Álvaro Hernández and Jacobo García, were murdered in the violent clashes with the owners and their hired goons, and many more were wounded. Given the nature of organized labor at the time in Mexico—where corrupt, state-sponsored unions traded favors for votes and the ruling Partido Revolucionario Institucional (Institutional Revolutionary Party, PRI) relied on these compliant trade unions, controlled by the powerful Confederación de Trabajadores de México (Confederation of Mexican Workers) and its charros as a cornerstone of their power—it should not be surprising that this strike took a long and complex path to resolution, one that has been well chronicled elsewhere.[30] Veteran labor activist Demetrio Vallejo advised the strikers on strategy. His vision as to the resolution of the conflict is a surprising part of this confrontation between capital and labor at the high-water mark of the PRI: the workers formed a cooperative,

28 Ariel Dorfman and Armand Mattelart, *How to Read Donald Duck: Imperialist Ideology in the Disney Comic* (New York: International General, 1975), 10. See also David Kunzle, "The Parts That Got Left Out of the Donald Duck Book, or: How Karl Marx Prevailed Over Carl Barks," *ImageTexT: Interdisciplinary Comics Studies* 6, no. 2 (2012): n.p. Published by the Department of English, University of Florida, accessed June 2017, www.english.ufl.edu/imagetext/archives/v6_2/kunzle/.

29 All these essays appear in *Cine Cubano*, 81-82-83 (1980).

30 Raúl Pedraza Quintanar, *Cronología de la lucha sindical de refrescos Pascual* (Mexico City: Fundación Cultural Trabajadores de Pascual, 2000).

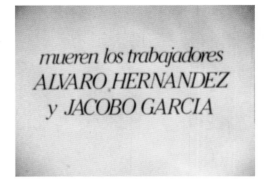
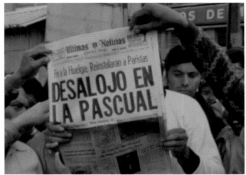
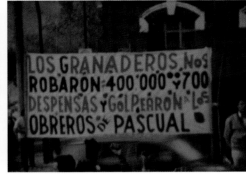
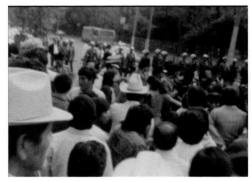
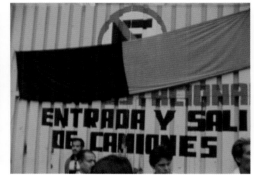
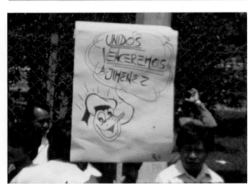

Carlos Mendoza
Pascual, The War of the Duck
Super-8 transferred to digital video
Pascual, la guerra del pato
Súper-8 transferido a video digital
1986
44:08 min

which gained control of the factory. A political cartoon by "El Fisgón" (a.k.a. Rafael Barajas Durán) shows Donald's head served up on a platter to the boss, Rafael Victor Jiménez Zamudio, with some Coca-Cola to make the capitalists' defeat easier to swallow. The strike had driven the owner into bankruptcy. The workers' struggle became a cause célèbre for the Mexican Left, with prominent journalists including Elena Poniatowska rallying public support. The factory and bankrupt brand were put up for auction, and the cooperative offered the highest bid. When funds for the coop (and the strikers' families subsistence during the long strike) were in short supply, scores of contemporary artists donated work for fundraisers. These works form the core of the collection of the Pascual Cooperative's Cultural Foundation. The artworks suggest the Duck's continued semiotic ricocheting between the radical potential that Benjamin first intuited and an icon of capitalist oppression and global branding.

Documentary filmmaker Carlos Mendoza made *Pascual, la guerra del pato* (*Pascual, The War of the Duck*, 1986), a short activist Super-8 chronicle of the long conflict and ultimate proletarian triumph. Once the workers gained control of the juice factory, the meaning of their logo, Donald Duck, was again due for re-examination. In a text entitled *Para leer al Pato Pascual* (*How to Read Donald Duck*), Marxist journalist Fernando Buen Abad Domínguez argues that the triumph of Pascual's proletarians has made both the fruit drink and their mascot Donald/Pascual nothing less than "intolerable for a parasitic bourgeoisie, unacceptable for a parasitic bureaucracy, and unforgivable for a parasitic sectarianism." By taking over the factory, the workers of the Pascual cooperative have re-made the meaning of Donald in a way unanticipated by Adorno, Rivera, Dorfman, and Mattelart, demonstrating the potential of workers' collective action to repurpose a corporate symbol for contrasting ends. The proletarian struggle, Abad Domínguez states, is not simply a matter of wages, patriarchy, and control of the means of production. It is also a war of the signifier, the signified, and the sign,

one fought in a hostile capitalist society that aims to repress the working class, "… because its semiotics have managed to demonstrate the force of the workers' struggle as producing material goods in a hostile society that will not forgive its having achieved success, even one we might call provisional." In 2007 the Cooperative redesigned their duck logo, giving him a more contemporary look. The duck swapped his sailor cap for a backwards baseball cap, ruffled his feathers, and adopted a hip-hop swagger. Now neither Donald nor Pascual, he was renamed Pato Cholo (Cholo Duck).[31] In one television ad, the Pato Cholo is shown dancing Gangnam style in front of Mexico City's Palacio de Bellas Artes (Palace of Fine Arts) with two young women in tight miniskirts. The lecherous side of Donald had returned. Eisenstein would have been thrilled to see these permutations of Donald's lines: from the French-Mexican's lecture on Colima ceramics, the Good Neighbor ambassador became a stand-in for Yankee imperialism, and by the copying of Korean appropriation of African-American dance, became a *mujeriego* symbol of the triumphant Mexican working class.

At the turn of the last century, Liliana Porter created a number of lithographs and photographs that put Minnie and Mickey in dialogue with Korda's iconic photograph of the revolutionary martyr Ernesto "Che" Guevara. Like El Ferrus's *Para pintar…* (*How to Paint…*), the meaning is ambiguous, yet suggestive. In one digital photo (2003–06), Minnie seems to have thrown herself at the heroic *guerrillero* with more passion than Annette Funicello ever showed for Frankie Avalon. In a triptych entitled *Untitled with Out of Focus Che* (1995), El Comandante and Mickey seem to look past each other, though they are standing only centimeters apart. Focus and clarity are a concern. But by this point it should come as no surprise that they have trouble seeing each other clearly.

31 "Pascual Boing actualiza logo, el marinerito deviene rapero," *La Jornada*, May 13, 2007, sec. economía.

Liliana Porter
Minnie / Che
silver gelatin print
impresión en gelatina de plata
2003–06
29.2 × 34.9 cm

De ratones y hombres, mujeres y patos

Jesse Lerner

Chile se encontraba en medio de una revolución democrática, populista y socialista cuando, en 1971, Ariel Dorfman y Armand Mattelart publicaron su influyente crítica poscolonial de las historietas de Disney, *Cómo leer al Pato Donald. Comunicación de masa y colonialismo*, el libro al que alude en su título la presente exposición.[1] El análisis de Dorfman y Mattelart parte de y contribuye a un diálogo en curso que busca diseccionar el contenido ideológico y las funciones políticas de las historietas y dibujos animados de Disney, específicamente, y de la cultura de masas en un sentido más general —diálogo que abarca desde las reflexiones de la Escuela de Frankfurt en torno a los medios de comunicación, la sociedad, la tecnología y el fascismo hasta estantes atiborrados de contribuciones a la rama académica contemporánea conocida como "Estudios de Disney".[2] Estos debates intelectuales no solo operan como un marco a través del cual mirar las obras de arte aquí expuestas sino que a menudo le dan también forma al pensamiento de estas y estos artistas. El pintor mexicano conocido como "El Ferrus", por ejemplo, presentó una serie de más de veinte pinturas en una exposición individual titulada *Cómo pintar al Pato Donald* (en el Salón des Aztecas de Ciudad de México en 1988), cuyo título evoca de manera consciente el tomo de Dorfman y Mattelart, y que constituye uno de los casos en los que las obras que componen la presente exposición reconocen de manera más explícita su relación con estos debates críticos. La pintura de aquella serie de El Ferrus aquí incluida toma prestada su composición de uno de los murales que José Clemente Orozco realizó en 1931 para la New School for Social Research (Nueva Escuela para la Investigación Social) de Nueva York, titulado *The Struggle in the Occident* (*La lucha en el occidente*). En la reinterpretación de El Ferrus, un pato de aspecto demente luciendo una gorra de beisbol dirige su mirada heroicamente hacia el futuro mientras un ejército de soldados bien armados, en abstracción, marcha hacia las líneas de frente de la lucha de clases. Cabe notar que este pato ocupa la posición de Lenin en el original de Orozco. Esta sustitución de Donald en lugar de Vladimir Ilyich no es ni trivial ni cínica, sino que más bien apunta de manera juguetona en dirección a un debate cuyos contornos le dan forma a todas las obras de arte aquí incluidas.

A partir de 1928 y tras el éxito popular que tuvieron inicialmente los primeros cortos animados en los que figuraba el Ratón Mickey, algunos pensadores influyentes de la izquierda han tratado de diseccionar los subtextos ideológicos de los animales antropomórficos de Walt Disney. Aunque Sergei Eisenstein, Walter Benjamin, Max Horkheimer, Siegfried Kracauer y Theodor Adorno desarrollaron maneras sorprendentemente diferentes de comprender la política implícita en la animación de Disney, concordaban en afirmar que las películas de Mickey y su séquito contenían intuiciones importantes relativas a la conexión entre arte, política y tecnología. Para estos pensadores, las *Silly Symphonies* (*Sinfonías tontas*) no tenían nada de tontas. Muchas veces las preguntas centrales de la Teoría Crítica debatidas por la escuela de Frankfurt durante el período de entreguerras —sobre los medios masivos de comunicación, la tecnología y el totalitarismo— estaban filtradas por la experiencia de sentarse a oscuras entre el público, riéndose en coro de las hazañas del ratón común/hombre común de Disney y Ub Iwerks, proyectadas en la pantalla grande. El primer borrador del ensayo de Benjamin "La obra de arte en la época de su reproductibilidad técnica" incluía una sección titulada "El Ratón Mickey", en la que Benjamin sugería que esta risa colectiva podría albergar una "posibilidad de una vacuna psíquica contra [expresiones de] psicosis masiva", tales como el fascismo.[3]

Benjamin sostiene que las criaturas antropomórficas de Disney exhiben indicios de una capacidad humana de adaptación ante la persecución deshumanizante, y justificó esta posición en un diálogo con Adorno.

"Mickey Mouse", postula Benjamin, "demuestra que una criatura puede sobrevivir aunque esté privada del aspecto humano". El hecho de que el Ratón queda siempre como ganador al finalizar los siete minutos de cada corto animado es un triunfo de la resistencia.

Al asignarle a una criatura humilde y menospreciada, a un roedor, el estatus elevado de un héroe con quien el público se identifica y simpatiza, Mickey lleva a cabo una inversión radical que "destruye la jerarquía completa de las criaturas que, se supone, culmina en la humanidad".[4] La violencia del corto animado hacía visible el orden social opresivo y los ritmos frenéticos parodiaban aquellos del espacio laboral industrializado. El público se identificaba con el rechazo de Mickey al decoro burgués y su risa colectiva apuntaba hacia una crítica de un sistema opresivo.

Benjamin no fue, por cierto, la única persona en expresar tal entusiasmo, aunque muchos y muchas de sus colegas encontraron otras maneras de justificar su amor por el Ratón. Cuando el artista francomexicano Jean Charlot pronunció sus elogios de la animación de Disney, que describió como "un arte que de verdad es para todas las personas", lo hizo atraído por la naturaleza democrática y populista de estos dibujos animados.[5] En contraste con Benjamin, quien se deleitaba con la anárquica falta de lógica de las primeras animaciones, Charlot consideraba que el movimiento hacia un realismo cada vez mayor constituía un progreso acelerado y ascendente paralelo a la historia del arte occidental. Gracias a sus perspicaces escritos sobre el arte, Charlot fue invitado a presentar una serie de conferencias en

los Disney Studios (Estudios Disney). El personal del estudio asistió a sus charlas sobre el arte antiguo de Mesoamérica, el Renacimiento italiano, el muralismo mexicano contemporáneo, y otros tantos temas que atizaban el interés de su amplia mirada; más tarde Charlot publicó *Art from the Mayans to Disney* (*El arte desde los mayas hasta Disney*, 1939). De acuerdo con las especulaciones de una investigadora, los orígenes del Pato Donald podrían encontrarse en las conferencias de aquel invitado, y quienes lo crearon se pueden haber inspirado en las cerámicas del occidente de México que Charlot había compartido en Disney.[6] Más de sesenta años después, el artista colombiano Nadín Ospina creó una serie de falsos Donalds precolombinos que podrían ser la prueba de tal conexión, si tan solo hubieran sido hechos mil años antes. La pintura de Enrique Chagoya *The Governor's Nightmare* (*La pesadilla del gobernador*, 1994) imagina el momento en que las gentes de Mesoamérica se cobran su libra de carne en compensación por el robo de propiedad intelectual.

Sergei Eisenstein creía apasionadamente que la animación de Disney albergaba en su interior potencias radicales. Cuando se proyectó *The Three Little Pigs* (*Los tres cerditos*, 1933) en el primer Festival de Cine de Moscú, en 1935, Eisenstein, que era miembro del jurado, insistió en que se le otorgara uno de los premios del festival. Para Eisenstein los dibujos animados de Disney eran evocaciones subversivas de un estado primitivo y polimorfo de flujo perpetuo. En su manuscrito inconcluso, pero nada menos que extraordinario, sobre Walt Disney, Eisenstein celebra la maleabilidad de la línea de Disney, de una constante metamorfosis de figuras: criaturas que se convierten en objetos, objetos en humanos, y así. Para Eisenstein, estas transformaciones radicales —la llama de una vela que se transforma en un demonio de fuego en *The Moth and the Flame* (*La polilla y la flama*, 1938), el pulpo que se convierte en elefante en *Merbabies* (*Bebésirenas*, 1938) —y todos los elásticos y proteicos cuerpos humanoides-animales— remiten al "origen plasmático primigenio" del atractivo de Disney, algo primitivo y universal.[7] La línea de Disney es bidimensional e infinitamente maleable. En otro escrito Eisenstein manifestaba su predilección por las animaciones más planas y menos naturalistas: "desde Mickey Mouse hasta Willy la Ballena… sin sombras ni difuminaciones en sus mejores ejemplos, como el arte temprano de los chinos y japoneses".[8] Los animales antropomórficos de los dibujos animados de Disney sugieren raíces antiguas en el totemismo: "lo que hace Disney está conectado con uno de los rasgos más profundamente marcados de la psique temprana del ser humano".[9] Para Eisenstein, si esta expresión consumada de la falta de lógica arcaica y protoplásmica surgió en los Estados Unidos, con sus avances tecnológicos y su "lógica formal de estandarización", y si su existencia depende de hecho

por completo de esa tecnología, es porque se trata de una inevitable "reacción natural" contra la lógica del capitalismo y "una protesta singular contra la inmovilidad metafísica de lo dado una-vez-y-para-siempre".[10]

En 1931, poco tiempo después de haber conocido a Eisenstein, Diego Rivera publicó un texto breve sobre el lugar que ocuparía el Ratón Mickey en una hipotética sociedad del futuro transformada por una revolución "genuina". Según su especulación, la ciudadanía de aquella utopía recordaría con "curiosidad compadecida" el arte de nuestros tiempos poco ilustrados. Con certeza "se negarían a aceptar los cine-dramas más admirados hoy en día". No habría tampoco mucho interés por el "arte revolucionario" de esos tiempos (incluyendo sin duda los murales del propio Rivera), que tras la Revolución se habrían convertido en una especie de reliquia pintoresca. La única excepción, propone, "de ser posible la conservación de las películas", serán las animaciones de Disney. "Los estetas de aquella época descubrirán que EL RATON MICKEY fue uno de los héroes genuinos del arte estadounidense en la primera mitad del siglo XX, en el calendario anterior a la revolución mundial".[11] Bertram D. Wolfe, un fundador del Partido Comunista de los Estados Unidos y biógrafo de Rivera, tradujo el texto al inglés para la efímera revista de William Carlos Williams, *Contact: An American Quarterly Review* (*Contacto: Una revista trimestral estadounidense*).

El entusiasmo compartido de Benjamin, Eisenstein, Rivera y Charlot por el Ratón contrasta con la energética condena de los nazis. En la imaginación nazi los roedores estaban inextricablemente asociados a los judíos. El montaje y la narración del tristemente célebre pseudodocumental antijudío *Der Ewige Jude* (*El judío eterno*, Fritz Hippler, 1940) exponen este paralelo de manera explícita. Un miembro anónimo del Partido Nacionalsocialista urgía a sus compañeros arios en una extensa diatriba contra Mickey, que terminaba así: "¡Abajo el engatusamiento judío del pueblo, expulsen a las plagas, abajo el Ratón Mickey y erijan las esvásticas!"[12] Como sostiene Nicholas Sammond,[13] se puede remitir parte de la ansiedad fascista a la que se da voz en esta arenga nazi a las raíces de Mickey en las mascaradas raciales de la tradición del juglar con la cara pintada de negro. Como la interpretación en la que Al Jolson, luciendo guantes blancos y la cara pintada de negro, le canta una canción de amor a su *Yiddishe* Mammy "de Alabammy" en *The Jazz Singer* (*El cantante de jazz*, 1927), el Ratón Mickey/Mortimer en sus primeras representaciones tomaba muchas veces elementos de una corriente específicamente norteamericana de travestismo transcultural: corriente en la que los judíos inmigrantes imitan a los negros para demostrarle a los anglos que deberían ser aceptados como blancos.[14] En *Mickey's Mellerdrammer* (*El meledramo de Mickey*, 1933), donde Mickey y la Vaca Clarabelle "se ponen de negro" para

escenificar una adaptación de *Uncle Tom's Cabin* (*La cabaña del tío Tom*, 1852), esta mascarada racista se hace plenamente visible. Así que mientras Disney asistía a varias reuniones de la German American Bund (Federación germano-estadounidense) durante la década de los 30, y se reunía con la cineasta fascista Leni Riefenstahl durante la gira de aquella por los Estados Unidos, su admiración por el Nacionalsocialismo no era recíproca.[15] Para los nazis, Mickey era o bien demasiado negro, o bien demasiado judío, o ambas cosas a la vez. Cuando los Estados Unidos se involucraron en la Segunda Guerra Mundial, Disney abandonó su anterior coqueteo con el fascismo y lanzó a petición de su gobierno una buena cantidad de producciones que ridiculizaban a Hitler, promovían la solidaridad panamericana, e instruían a los ciudadanos de América Latina en cuestiones de salud pública y de la política del Buen Vecino, con películas tales como *Der Fuehrer's Face* (*La cara del Fuehrer*, 1943), *Saludos amigos* (1942), *Victory Through Air Power* (*La victoria por medio del poder aéreo*, 1943), *The Three Caballeros* (*Los tres caballeros*, 1944), y *Cleanliness Brings Health* (*Con la limpieza viene la salud*, 1945). El Pato Donald de *Saludos amigos* y *Los tres caballeros* es visiblemente más lascivo que el pato de los libros de historieta de la posguerra. Siempre al acecho de mujeres jóvenes latinoamericanas, su amigo Zé Carioca, que es más civilizado, lo regaña diciéndole: "¡Eres un lobo!"

Cuando Disney realizó su gira de buena voluntad por América Latina (1941), acompañado de un equipo de animadores y artistas, el estudio pasaba por un momento de crisis –"un evento central y un momento decisivo para los Disney Studios".[16] Un intento de organización sindical orquestado por el Screen Cartoonist's Guild (Gremio de Animadores de la Industria Cinematográfica) condujo a una huelga que duró nueve semanas. Las animadoras y animadores presentaron varias quejas, incluyendo escalas de pago arbitrarias, denegación de créditos en la pantalla, paternalismo rampante y un sexismo arraigado que segregaba a "las chicas" a salarios más bajos y un lugar de trabajo separado. Bajo la amenaza de protestas sindicales en cada parada de su gira por América Latina en 1941, Disney y las personas en huelga llegaron a un acuerdo durante las negociaciones mediadas por la National Labor Relations Board (Junta Nacional de Relaciones Laborales). El estudio cedió a la mayor parte de las exigencias de las y los huelguistas; sus concesiones le permitieron a Disney evitar confrontaciones durante la gira suramericana. Allí, el grupo de Disney se reunió con ilustradores como Florencio Molina Campos y Ramón Valdiosera, cuyas caricaturas para *Twelve Tales About Mexican Children and Their Toys* (*Doce cuentos sobre niños y juguetes mexicanos*, 1949) reforzaron la secuencia de la posada en *Los tres caballeros* con su kitsch insistente de infantilización ojona.

La agitación laboral en su estudio produjo en Disney una gran amargura y lo impulsó aún más hacia la derecha. Tras haber sido miembro fundador y primer vicepresidente de la organización anticomunista Motion Picture Alliance for the Preservation of American Ideals (Alianza de la Industria del Cine para la Preservación de los Ideales Estadounidenses), Disney rindió declaración, en calidad de testigo amigable, ante el House Un-American Activities Committee (Comité de Actividades Antiestadounidenses, HUAC por sus siglas en inglés). Algunos de las y los animadores más progresistas que se habían enfrentado a Disney durante la huelga salieron del estudio para participar en la producción de un cortometraje de campaña a favor del cuarto mandato de Franklin D. Roosevelt, *Hell-Bent for Election* (*Infernalmente obstinado en la elección*, 1944), y del dibujo animado antirracista *Brotherhood of Man* (*Hermandad del hombre*, 1946), patrocinado por United Automobile Workers (el Sindicato de Trabajadores de la Industria Automotriz). Este grupo luego fundó el estudio United Productions of America (Producciones Unidas de los Estados Unidos), cuyas animaciones –los humanos animados Señor [Quincy] Magoo (1949) y Gerald McBoing-Boing (1950)– abandonaron las convenciones de la animación estadounidense y las elaboradas representaciones del espacio de Disney, que requerían grandes cantidades de trabajo, y adoptaron en cambio un estilo modernista reducido, enfáticamente plano y antirrealista, influenciado por Malevich, Kandinsky, los dibujos animados soviéticos y Klee.[17] Aunque Magoo fue concebido inicialmente como un misántropo de derecha, una especie de híbrido entre el Senador Joseph McCarthy y W. C. Fields, al evolucionar su espíritu mezquino viró hacia una senilidad más atractiva. La crítica interpretó la naturaleza plana de Magoo como un gesto contra Disney. En contraste con las dicotomías de género de Mickey-Minnie y Donald-Daisy, Magoo y McBoing-Boing habitaban mundos por entero masculinos.

En su instalación *DumbSun* (*SolTonto*, 2014) el artista contemporáneo Tomás Moreno yuxtapone tres eventos entrelazados de 1941: la gira de buena voluntad de Disney por América Latina acompañado de un contingente de animadoras, animadores y artistas, la reñida disputa laboral en el estudio Disney y el lanzamiento del largometraje *Dumbo*. Los malévolos payasos de circo que cantan "vamos a pegarle al jefazo hasta que nos suba el sueldo" representan a los y las huelguistas que causaron divisiones en la fuerza laboral del estudio, y se rumora que son caricaturas de ciertas personas de entre el liderazgo de la huelga. En contraste con la imagen de estos payasos en huelga, en *Dumbo*, las y los trabajadores dóciles y satisfechos, "jornaleros de corazón alegre" y desprovistos de rostro, "trabajamos como esclavos", alegremente, "hasta caer casi muertos". Estos son las y los animadores

dóciles que atravesaron el piquete. La amargura prolongada de Walt Disney años después de la huelga era evidente durante su testimonio ante el House Un-American Activities Committee en 1947. Allí delató a varias personas, nombrándolas directamente, y le aseguró al HUAC que aunque alguna vez "un grupo comunista" había tratado de "apoderarse de mis artistas", su estudio era ahora "100 por ciento estadounidense".[18] Quejándose de las tácticas empleadas por estos "grupos de rojos", Disney dijo "haber tenido que soportar la misma difamación en Sudamérica, a través de algunos periódicos comunistas en Sudamérica, y en general por el mundo entero".[19]

Theodor Adorno se unió a Bertolt Brecht, Arnold Schoenberg y Max Horkheimer en Pacific "Weimar" Palisades en 1941. Adorno había sostenido una extensa correspondencia con Benjamin en la que discutían, entre otras cosas, la interpretación de Mickey que este último propuso en una versión temprana de "La obra de arte…". Gracias a los lanzamientos de *Snow White and the Seven Dwarves* (*Blancanieves y los siete enanos*, 1937) y *Fantasía* (1940), las animaciones de Disney ganaron mayor prestigio y elogios de parte de la crítica culta. Un crítico de *New Republic* le puso al animador el apodo "Leonardo da Disney".[20] En 1938, tanto Harvard como Yale y la University of Southern California (Universidad de California del Sur) le dieron a Disney títulos honorarios de posgrado. En julio de 1942 el Museum of Modern Art (Museo de Arte Moderno) de Nueva York presentó *Bambi: The Making of an Animated Sound Picture* (*Bambi: Cómo se hizo una película sonora animada*), a la que le había precedido una exposición anterior de Disney en el Art Institute of Chicago (Instituto de Arte de Chicago). Pero el Pato Donald era, a ojos de Adorno, una herramienta pérfida, profundamente reaccionaria, para perpetuar la opresión capitalista. "Los dibujos animados fueron antaño exponentes de la fantasía", escriben Adorno y Horkheimer en "La industria cultural", publicado por primera vez en 1947. Pero desde tiempo atrás la fantasía ligada a la anárquica comedia física de las primeras animaciones había sido remplazada por lecciones subliminales de impasibilidad subalterna. Los ritmos frenéticos y la violencia sin consecuencias le enseñaban a las trabajadoras y trabajadores a asumir la inhumanidad del capitalismo. Las personas del proletariado que iban a cine, según la hipótesis de Adorno, veían al Pato como un representante de su propia explotación. Lo que experimentaban al presenciar el sufrimiento del pato no era un momento de alivio sino la orden de soportar. "El Pato Donald en los dibujos animados, como los desdichados en la realidad, reciben sus golpes para que los espectadores aprendan a habituarse a los suyos". [21] Si les hubiera interesado examinar las políticas de género de Donald y Daisy, Adorno y Horkheimer habrían descubierto otros cuantos mensajes reaccionarios.

Después de *Fantasía*, Mickey apareció con menor frecuencia en las películas de Disney. En *The Simple Things* (*Las cosas simples*, 1953), un cortometraje animado que sería su última aparición en salas de cine durante las próximas décadas, sus transformaciones proteicas y mascaradas raciales de antaño quedaron atrás, y en su lugar surgió la figura fija de un ratón común en busca de esparcimiento. Mickey volvería a aparecer como mascota de los programas de televisión *Mickey Mouse Club* (*El club del Ratón Mickey*, 1955-59), *Disneyland* (*Disneylandia*, 1955-el presente), *Disney World* (*Disney World*, 1971-el presente) y como marca global. A medida que el Ratón iba perdiendo su prestigio entre los intelectuales, los artistas Pop de Nueva York lo acogían con ambivalencia, como Roy Lichtenstein en *Look Mickey* (*Mira Mickey*, 1961), Claes Oldenburg en *Mouse Museum* (*Museo del ratón*, 1965-77) y *Mickey Mouse* (*El Ratón Mickey*, 1981) de Andy Warhol. Al mismo tiempo, incontables preescolares, tiendas y restaurantes latinoamericanos utilizaban la iconografía de Disney para promocionar su mercancía, sin cuidarse en absoluto de los derechos de concesión y de las leyes de propiedad intelectual. Mariana Yampolsky, una fotógrafa documentalista mexicana nacida en Chicago, registró muchas apropiaciones de este tipo, y presentó algunas reunidas en la última exposición individual que realizó en vida, *El ratón que llegó para quedarse* (Instituto de México en España, Madrid, 2000). El fabricador colombiano de productos plásticos Vittorio Bartolini obtuvo de Disney una concesión de derechos para crear juguetes basados en los personajes de los dibujos animados, pero luego creó una segunda línea, pirateada, de productos semejantes con el objetivo de ahorrarse las tarifas de concesión. Con o sin los derechos, las imágenes de Donald y de Mickey se multiplicaron por todas las Américas.

Dos años después de publicarse *Para leer al Pato Donald*, el ejército de Chile, con el apoyo activo de los Estados Unidos, derrocó al gobierno que debía defender y asesinó al presidente Salvador Allende al bombardear el Palacio de la Moneda, sede de la presidencia. Con el golpe se inició una dictadura militar de diecisiete años durante la cual se presentarían una cantidad enorme de violaciones a los derechos humanos, la partida al exilio de unos doscientos mil chilenos, desapariciones, torturas y quemas de libros de cientos de títulos, entre ellos *Para leer al Pato Donald*. En un reportaje que investigaba los efectos del golpe a partir de las experiencias de habitantes pobres del medio urbano, el *New York Times* presentaba a Sergio Galindo de la ciudad de Santiago, antaño líder de un concejo vecinal, quien al igual que otras personas del vecindario, tras el golpe, "arrancó los calendarios y consignas socialistas que colgaban de las paredes de su choza de madera de dos habitaciones.

En su lugar puso algunos afiches del Pato Donald y el Ratón Mickey".[22] Las críticas poscoloniales de Rico McPato, Hugo, Paco, Luis y compañía fueron prohibidas. Pinochet, con la complicidad de la CIA y la fuerza aérea de Chile, había reinstituido a Mickey con violencia despiadada.

El mismo año del golpe en Chile la revista estadounidense *Radical America* (*América radical*, 1967–99, que surgió de la organización Students for a Democratic Society [Estudiantes por una Sociedad Democrática]) publicó una supuesta entrevista al Pato Donald, que habría tenido lugar en la casa de la estrella parcialmente jubilada, "con su espaciosa arquitectura en niveles", ubicada camino arriba de Santa Bárbara por la Pacific Coast Highway (Autopista de la Costa Pacífica). La entrevista hacía parte del Southern California Oral History Project (Proyecto de Historia Oral de California del Sur) que buscaba examinar las relaciones laborales durante los años 30 y 40. El equipo editorial de la revista comienza por advertir que originalmente "no tenían planeado entrevistar al Pato Donald" para su proyecto izquierdista de historia oral, pues "francamente lo considerábamos como un representante de las peores tendencias pequeñoburguesas de la cultura popular estadounidense". Pero el Pato demuestra estar sorprendentemente al tanto de los debates de la Escuela de Frankfurt, y ser bien versado en teoría marxista. Durante un recorrido retrospectivo por su carrera, sus reflexiones divergen considerablemente de la interpretación propuesta por Horkheimer y Adorno. Para empezar, Donald le propone a quien se supone lo entrevista interpretaciones detalladas, de corte marxista, de algunas historietas específicas. Una, por ejemplo, titulada *Land Beneath the Ground* (*Tierra bajo el suelo*, marzo–mayo 1956) le enseña a quien la lee que "el dinero, en cuanto instrumento de la acumulación de capital, distorsiona las vidas de todas las personas".[23] Según Donald, otro libro de historietas, *Tralla La* (*Trala lá*, mayo–junio 1954) constituye un "ataque devastador contra el imperialismo occidental".[24] El Tío Rico es "ante todo… una parodia mordaz del empresario burgués en la fase competitiva del capitalismo", un personaje dividido "entre la lógica del capital y el fetiche que este genera en él hacia el dinero en sí".[25] En respuesta a la crítica específica que se le dirige en la *Dialéctica de la ilustración*, Donald concede que "de todos mis críticos, Adorno tenía el ojo más agudo".[26] Sin embargo sugiere que ha llegado ahora un momento en el que "se hace posible invertir la crítica" que le dirige Adorno "a las relaciones de masa fetichizadas". Haciendo eco de Eisenstein y Benjamin, Donald piensa que "la fantasía habla en nombre de otras posibilidades". En defensa de sus historietas, define a la fantasía como

un ejercicio crítico. Pero la mejor fantasía, en mi opinión, aborda conscientemente la verdadera experiencia social de las personas, y la presenta desde una posición externa –por así decirlo, en relieve. Lo que estábamos tratando de aislar en la risa era ese elemento de reconocimiento que nos mostraba que nuestros públicos veían algo de su propia experiencia en la violencia que se nos imponía.[27]

En la entrevista no hay mención de *Para leer al Pato Donald* de Dorfman y Mattelart. La primera traducción al inglés solo aparecería dos años después, cuando fue publicada por el promotor de arte conceptual Seth Siegelaub y el traductor e historiador del arte David Kunzle. Para aquella edición, Dorfman y Mattelart escribieron en un nuevo prefacio desde el exilio: "Señor Disney, le devolvemos su Pato. Desplumado y bien rostizado", concluyen. "Mire adentro", le piden al lector, con actitud desafiante, "podrá ver lo que hay escrito en la pared, nuestras manos que siguen escribiendo en la pared: Donald, Go Home!"[28]

En 1980 *Cine cubano*, la publicación oficial del Instituto Cubano de Arte e Industria Cinematográficos (o ICAIC) del estado revolucionario, publicó un número dedicado a la animación estadounidense. Allí, junto a una versión abreviada de la crítica de Dorfman y Mattelart, se da a conocer un conjunto cada vez más extenso de análisis críticos de las historietas y dibujos animados estadounidenses producidos por la izquierda latinoamericana. Pastor Vega, director veterano y cabeza del (entonces nuevo) Festival de Nuevo Cine Latinoamericano de La Habana, emprende una crítica ideológica comprensiva de Rico McPato, Tarzán y Superman entendidos como agentes de intereses imperialistas y capitalistas. Otro director cubano, Fernando Pérez, propone una breve historia del dibujo animado y luego enfoca su atención en la "pedagogía reaccionaria" de Walt Disney. Otro artículo, "El indio, el negro y el latinoamericano en el dibujo animado norteamericano", expone los espeluznantes textos y subtextos racistas y coloniales. J. Vergara propone un estudio sociológico de la recepción a partir de un análisis de caso, "Penetración norteamericana en el entretenimiento infantil: el caso chileno".[29] Las líneas de investigación señaladas por Dorfman y Mattelart comenzaban ahora a dar frutos académicos, desplumados y bien rostizados. Para entonces en la filmografía de Disney, Mickey y Donald le habían cedido en buena medida el puesto a otros repartos de personajes en películas como *Robin Hood* (1973), *The Rescuers* (*Los rescatadores*, 1977) y *The Fox and the Hound* (*El zorro y el sabueso*, 1981), aunque las mercancías de Mickey y Donald eran aún abundantes. El estudio de caso chileno, que adoptaba una metodología etnográfica en lugar del análisis de textos, reconoce esta nueva circunstancia,

y por ello discute estas y otras animaciones que no habían sido producidas por Disney, como *Dr. Dolittle* y *Astroboy*.

La lucha por entender a Donald desde un punto de vista político recibe una nueva inflexión a la luz de otra huelga, que tuvo lugar, esta vez, en la Ciudad de México. La compañía productora de bebidas mexicana Refrescos Pascual había adquirido en concesión de la Walt Disney Company (Compañia Walt Disney) los derechos para hacer uso de la imagen del Pato Donald en la promoción de su línea de jugos de fruta. El estudio Paramount Pictures (Películas Paramount) había concesionado de manera semejante el uso de Betty Boop para publicitar la marca de bebidas Lulú de la misma compañía. Tras cierto tiempo la compañía Pascual se enfrascó en una disputa legal con la perpetuamente litigiosa Disney Company en torno a la concesión, y en otra disputa con su propio personal en torno a las condiciones laborales. Esta última condujo a una prolongada huelga que causaría el cierre de la planta durante más de tres años. Algunos de los problemas que habían motivado el conflicto laboral de 1941 en los Disney Studios aparecen de nuevo en la huelga Pascual de 1982: la compañía pagaba salarios por debajo de la norma, se negaba a pagar tiempo extra en violación de las leyes laborales, incurría en el paternalismo y cometía una multitud de otros abusos. Dos trabajadores de la planta, Álvaro Hernández y Jacobo García, fueron asesinados durante violentos enfrentamientos con los dueños y sus matones contratados, y muchas más personas fueron heridas. Dada la naturaleza de las organizaciones de trabajadores en aquel entonces en México –donde sindicatos corruptos, patrocinados por el estado, intercambiaban privilegios por votos, y donde el reinante Partido Revolucionario Institucional (PRI) se valía de estos sindicatos dóciles, controlados por la poderosa Confederación de Trabajadores de México y sus charros, para asentar su poder– no debería sorprendernos que esta huelga haya tomado un camino largo y complejo antes de resolverse, del que existe ya una crónica detallada.[30] El veterano activista laboral Demetrio Vallejo trabajó como consejero estratégico para las y los huelguistas. La solución que ideó para el conflicto es un aspecto sorprendente de esta confrontación entre el capital y el trabajo en la época de mayor poderío del PRI: las y los trabajadores formaron una cooperativa, que tomó control de la fábrica. En una caricatura política dibujada por "el Fisgón" (seudónimo de Rafael Barajas Durán) vemos a alguien que le sirve la cabeza de Donald en un plato al jefe, Rafael Víctor Jiménez Zamudio, con un poco de Coca-Cola para ayudarle al capitalista a tragarse la derrota. La huelga había llevado al dueño a la bancarrota. La izquierda mexicana adoptó de manera pública y polémica la lucha de las trabajadoras y trabajadores, y periodistas importantes como Elena Poniatowska convocaron el apoyo

del público. La fábrica y la marca en bancarrota pasaron a subasta y la cooperativa hizo la mejor oferta. Cuando escaseaban fondos para la cooperativa (y para la subsistencia de las familias de las y los huelguistas durante la prolongada huelga), varias y varios artistas contemporáneos donaron sus obras para recaudar fondos. Estas obras constituyen el núcleo de la colección de la Fundación Cultural Cooperativa Pascual. Las obras evocan el continuo vaivén semiótico del Pato entre los valores de potencial radical que primero intuyera Benjamin y de ícono de la opresión capitalista y del mercadeo global.

El documentalista Carlos Mendoza realizó *Pascual, la guerra del pato* (1986), una breve crónica activista en Súper-8 del prolongado conflicto y de su conclusión en el triunfo proletario. Una vez que las trabajadoras y trabajadores habían tomado control de la fábrica de jugos, se impuso la tarea de examinar nuevamente el significado de su logotipo, el Pato Donald. En un texto titulado *Para leer al Pato Pascual*, el periodista marxista Fernando Buen Abad Domínguez sostiene que gracias al triunfo de las proletarias y proletarios de Pascual tanto la bebida de frutas como su mascota Donald/Pascual se habían convertido en algo en todo sentido "intolerable para la burguesía parásita, inaceptable para la burocracia parásita, imperdonable para el sectarismo parásito". Al tomar control de la fábrica, las trabajadoras y trabajadores de la cooperativa Pascual le han forjado a Donald un nuevo significado que ni Adorno, ni Rivera, ni Dorfman y Mattelart habían anticipado, y han demostrado que la acción colectiva de las trabajadoras y trabajadores era capaz de darle a un símbolo corporativo un uso nuevo con un objetivo contrario. En la lucha proletaria, según Abad Domínguez, no solo están en juego los salarios, el patriarcado y el control de los medios de producción. Se trata también de una guerra del significante, del significado y del signo, librada en una sociedad capitalista hostil que busca reprimir a la clase trabajadora "… porque su semiótica ha alcanzado a evidenciar la fuerza de la lucha obrera con producción de bienes materiales en una sociedad antipática que no le perdonará haber alcanzado un, digámoslo provisionalmente, éxito". En 2007 la Cooperativa introdujo una versión rediseñada de su logotipo de pato, con un aspecto más contemporáneo. En vez de la gorra de marinero el pato llevaba ahora una gorra de beisbol al revés, las plumas erizadas y la gestualidad fanfarrona de un artista de hip-hop. Ya no era ni Donald ni Pascual, y le dieron un nuevo nombre: Pato Cholo.[31] En un anuncio televisado, se ve al Pato Cholo bailando el gangnam style frente al Palacio de Bellas Artes de la Ciudad de México con dos mujeres jóvenes en minifaldas apretadas. El lado libidinoso de Donald había regresado. A Eisenstein le habría encantado ver estas

permutaciones de las líneas de Donald: luego de originarse en la conferencia del francomexicano sobre la cerámica Colima, el embajador del Buen Vecino se había convertido en lugarteniente del imperialismo yanqui, y ahora que se copiaba de la apropiación coreana de la danza afroamericana se convertía en un símbolo mujeriego de la triunfante clase trabajadora mexicana.

A finales del siglo pasado, Liliana Porter creó un conjunto de litografías y fotografías que establecían un diálogo entre Minnie y Mickey y la icónica fotografía tomada por Korda del mártir revolucionario Ernesto "Che" Guevara. Como en el caso de *Para pintar...* de El Ferrus, el significado es ambiguo, pero sugerente. En una fotografía digital (2003–06), Minnie parece haberse lanzado a los brazos del heroico guerrillero con más pasión de la que Annette Funnicello jamás mostró por Frankie Avalon. En un tríptico titulado *Untitled with Out of Focus Che* (*Sin título con Che desenfocado*, 1995), el comandante y Mickey parecen evadirse mutuamente las miradas, aunque están a solo centímetros de distancia. Nos preocupan aquí el enfoque y la claridad. Pero llegados a este punto ya no debería sorprendernos que les resulte difícil mirarse con claridad.

NOTAS

1 Publicado originalmente por Ediciones Universitarias de Valparaiso, todas las citas en el presente ensayo remiten a la edición en lengua inglesa, *How to Read Donald Duck: Imperialist Ideology and the Disney Comic* (New York: International General, 1975). Posteriormente se publicaron traducciones al francés, portugués, sueco, alemán, danés, japonés, griego, finlandés y holandés, lo que permite sopesar el alcance y la influencia del libro.

2 La literatura académica en torno a Disney es amplia y diversa. Thomas Doherty propone una ingeniosa visión de conjunto en "The Wonderful World of Disney Studies", *The Chronicle of Higher Education* 52, no. 46 (21 de julio de 2006): 10.

3 Walter Benjamin, "La obra de arte en la época de su reproductibilidad técnica [Urtext]", trad. Andrés E. Weikert, en Walter Benjamin, *La obra de arte en la época de su reproductibilidad técnica* (México D.F.: Editorial Itaca, 2003).

4 Walter Benjamin, "Mickey Mouse", trad. al español sin crédito de autoría, consultada en junio de 2017, http://yierva.tumblr.com/post/41535816044/. Este resumen condensado por razones de espacio corre el riesgo de simplificar en exceso el trabajo prolongado, y lleno de revelaciones, de Benjamin en torno a la animación de Disney. Para una discusión más extensa y exhaustiva, véase Miriam Bratu Hansen, *Cinema and Experience: Siegfried Kracauer, Walter Benjamin, and Theodor W. Adorno* (Berkeley: University of Calfiornia Press, 2011), especialmente el capítulo 6.

5 El ensayo de Charlot, "A Disney Disquisition", fue publicado inicialmente en *American Scholar* (Verano 1939), y compilado en Jean Charlot, *Art from the Mayas to Disney* (Nueva York: Sheed and Ward, 1939), 280.

6 Barbara Braun, "Ancient West Mexico and Modernist Artists", en *Ancient West Mexico: Art of the Unknown Past,* editado por Richard F. Townsend (Nueva York: Thames and Hudson, 1998), 280–281.

7 Sergei Eisenstein, *Eisenstein on Disney*, ed. Jay Leyda, trad. Alan Upchurch (Londres: Methuen, 1988), 41. Para un análisis más detallado del primitivismo modernista de Eisenstein, ante todo en relación con sus experiencias en México y con Disney, véase Jesse Lerner, *The Maya of Modernism: Art, Architecture, and Film* (Albuquerque: University of New Mexico Press, 2011).

8 Sergei Eisenstein, *Yo. Memorias inmorales 2*, compilado por Naum Kleiman y Valentina Korshunova (México D.F.: Siglo XXI, 1991), 143.

9 *Eisenstein on Disney*, 44.

10 Ibid., 42, 33.

11 Diego Rivera, "Mickey Mouse and American Art", *Contact: An American Quarterly Review* 1, no. 1 (Febrero 1932): 39.

12 Esther Leslie, *Hollywood Flatlands: Animation, Critical Theory and the Avant-Garde* (Londres: Verso, 2002), 80.

13 Nicholas Sammond, *Birth of an Industry: Blackface Minstrelsy and the Rise of American Animation* (Durham: Duke University Press, 2015).

14 Véase Michael Rogin, *Blackface, White Noise: Jewish Immigrants in the Hollywood Melting Pot* (Berkeley: University of California Press, 1998), y Eric Lott, *Love & Theft: Blackface Minstrelsy and the American Working Class* (Nueva York: Oxford University Press, 1993).

15 Marc Eliot, *Walt Disney: Hollywood's Dark Prince* (Nueva York: Birch Lane Press, 1993), 120–21. Leni Riefenstahl, *Leni Riefenstahl: A Memoir* (Nueva York: St. Martins, 1992 [1987]), 239–40.

16 Michael Denning, *The Cultural Front* (Londres: Verso, 1997), 403.

17 David E. James, *The Most Typical Avant-Garde: History and Geography of Minor Cinemas in Los Angeles* (Berkeley: University of California Press, 2005), 272–73.

18 Testimonio de Walter E. Disney ante el House Un-American Activities Committee, 24 de octubre de 1947, transcripción en línea, consultado en junio de 2017, http://filmtv.eserver.org/disney-huac-testimony.txt.

19 Denning, *The Cultural Front*, 411.

20 John Culhane, *Walt Disney's Fantasia* (Nueva York: Abrams, 1987), 43. Eric Smoodin sostiene que fue durante los años de posguerra que comenzó a declinar la reputación de Disney entre las élites intelectuales, en *Animating Culture: Hollywood Cartoons from the Sound Era* (Oxford: Roundhouse, 1993).

21 Max Horkheimer y Theodor W. Adorno, *Dialéctica de la ilustración*, traducción al español por Juan José Sánchez (Madrid: Trotta, 1994), 183.

22 Jonathan Kandell, "How Life Subsists in a Chilean Slum", *New York Times*, 21 de marzo de 1976, 3.

23 Dave Wagner, "Donald Duck: An Interview", *Radical America* 7, no. 1 (1973): 9.

24 Ibid., 11.

25 Ibid., 10.

26 Ibid., 12.

27 Ibid., 16.

28 Ariel Dorfman y Armand Mattelart, *How to Read Donald Duck: Imperialist Ideology in the Disney Comic*, trad. David Kunzle (Nueva York: International General, 1975), 10. Véase también David Kunzle, "The Parts That Got Left Out of the Donald Duck Book, or: How Karl Marx Prevailed Over Carl Barks", *ImageTexT: Interdisciplinary Comics Studies* 6, no. 2 (2012): s.p. Department of English, University of Florida, consultado en junio de 2017, www.english.ufl.edu/imagetext/archives/v6_2/kunzle/.

29 Todos estos ensayos aparecen en *Cine cubano*, 81-82-83 (1980).

30 Raúl Pedraza Quintanar, *Cronología de la lucha sindical de refrescos Pascual* (México, D.F.: Fundación Cultural Trabajadores de Pascual, 2000).

31 "Pascual Boing actualiza logo, el marinerito deviene rapero", *La Jornada*, 13 de mayo de 2007, sec. economía.

Nate Harrison

ducksirrow

Insofar as cartoons do any more than accustom the senses to the new tempo, they hammer into every brain the old lesson that continuous friction, the breaking down of all individual resistance, is the condition of life in this society. Donald Duck in the cartoons and the unfortunate in real life get their thrashing so that the audience can learn to take their own punishment.

— Max Horkheimer and Theodor Adorno, *Dialectic of Enlightenment*

As the United States grapples with what many view as a rise in neo-authoritarianism, it is worth revisiting Horkheimer and Adorno's 1944 critique of the culture industry as an entry point into *How to Read El Pato Pascual*. Their polemic was the first sustained analysis of what they considered the insidious nature of a developing postwar entertainment industrial complex, which by that point had already begun to exert itself in Latin America. Written from within the belly of the beast–Los Angeles–Horkheimer and Adorno's thesis pointed to a shift in authoritarian tendencies. In place of the state's traditional monopoly on physical violence as a means of social control, the developing mass media would increasingly be employed to discipline the citizenry psychologically. The devious aspect of these new forms lay in the fact that on their surfaces, the films, radio programs, and magazines glutting the United States and elsewhere seemed to offer a sense of carefree, universal humanism, underneath which lay pro-Western (and pro-capitalist) ideologies. In Horkheimer and Adorno's view, the culture industry was waging a battle to pacify hearts and minds, by converting any notion of resistance into a charade offering pseudo self-realization that mocked actual self-determination.

Like authoritarian governance proper, the culture industry would rely on a top-down model of operation. It was in the corporate boardroom where decisions regarding content and aesthetics would be made. Intellectual investment in serious art, or dedication to craft in folk art traditions was to be avoided, in favor of formulaic kitsch. The quantity of mass entertainment trumped any notion of quality. "Every visit to the cinema," remarked Adorno, "leaves me, against all my vigilance, stupider and worse."[1] As mind-numbing as Hollywood movies may have been for the critic, his complaint alluded to a larger, if latent, malaise within Western society: the instrumentalist logic of the market extended to all facts of life, including art.

It is within this historical context that one grasps the juggernaut that is The Walt Disney Company, the top-down media institution par excellence. To this day, Disney is both treasured for providing the stuff of dreams for children around the globe, and derided as a corporate behemoth that foists its version of wholesome values onto viewers regarded mostly as impressionable consumers. Indeed, as one of the largest media conglomerates in the world and familiar to anyone who has watched film or television over the past seventy-five years, Disney is almost too easy an object of criticism. As this exhibition demonstrates, the impact Disney has made on its audiences in the United States and beyond is unmistakable. Yet it is also the law that has helped Disney maintain its hegemonic position within the sphere of culture.

Over the past four decades, the expansion of intellectual property laws in the United States has tipped the scales significantly in favor of corporate interests. As a result, beneficiaries such as Disney have established reputations as vigorous enforcers of their copyrights and trademarks. In 1971, Disney filed a lawsuit against the Air Pirates, a collective of San Francisco satirists who published adult comic books depicting Disney characters engaged in various illicit activities.[2] Several years later, in another example of the "punching down" type of litigation characteristic of powerful corporate players, Disney threatened to sue three Florida daycare centers if they did not remove hand-painted Mickey, Donald, and Goofy characters from their exterior walls.[3] Yet, not content with merely exerting its legal prerogative and instead determined to amend the law itself, Disney lobbied Congress in order to extend term lengths on copyrighted materials (including the company's beloved Mickey Mouse, whose copyrights were set to expire).[4] In 1998, Congress passed the Sonny Bono Copyright Term Extension Act—or, as some critics have labeled it, the Mickey Mouse Protection Act.[5] The amendment extended copyrights an additional twenty years, to life of the author plus seventy years, or ninety-five years from date of publication for corporate-authored works. Around this time, it was estimated that Disney pursued 800 lawsuits each year in the defense of its intellectual property.[6] It would seem the media giant would stop at nothing in order to maximize control over its cartoons, despite the fact that many of its famous creations—Snow White and Cinderella for instance—originated in the public domain.

All is not lost, however. If the historical picture painted above is a bleak one, we would do well to take a reading of the current cultural landscape, at least in the United States. As much as Adorno and Horkheimer's diagnoses contain many sober realities that have withstood the test of time, the nature of modern society they described is, today, different in two key respects. The first involves the development of new technologies. In an effort to expand their markets by appeal to personalization and communication, competitors in the media sector have developed tools that

1 Theodor Adorno, *Minima Moralia: Reflections on a Damaged Life* (London: Verso, 2005), 25.

2 See Bob Levin, *The Pirates and the Mouse: Disney's War Against the Counterculture* (Seattle: Fantagraphics Books, 2003).

3 See Paul Richter, "Disney's Tough Tactics: Entertainment: Critics view the company as the fiercest of Hollywood's bare-knuckle fighters. Disney maintains it is held to a higher standard than others," *Los Angeles Times*, July 8, 1990, http://articles.latimes.com/1990-07-08/business/fi-486_1_walt-disney.

4 See Jessica Litman, *Digital Copyright* (New York: Prometheus Books, 2001), 23–24.

5 See the Sonny Bono Copyright Term Extension Act, accessed June 2017, www.copyright.gov/legislation/s505.pdf. On the derisive "Mickey Mouse Protection Act" label, see Lawrence Lessig, "Copyright's First Amendment," *UCLA Law Review* 48 (2001): 1065.

6 Richter, "Disney's Tough Tactics."

enable copying and sharing with increasing ease. This has produced something of a paradox, insofar as intellectual property laws have seemingly never been so draconian, and yet so easy to ignore. Legislation—and litigation—cannot keep pace with praxis. Anyone aware of the ubiquity of appropriation tendencies in contemporary art can attest to this; for that matter, anyone with a Facebook account, whose feed is no doubt filled with memes made by copying from Hollywood materials, will understand intrinsically that the concept of the remix defines, to a great extent, culture today.

This pervasiveness of copying, and the social relation that is implied in its exercise, has posed a challenge to the top-down model of cultural production. At the risk of stating the obvious: the masses-as-consumers have become the masses-as-producers. Bottom-up (i.e., amateur, DIY) creative practices abound, from photography to filmmaking, blogs to bedroom music producers. If Horkheimer and Adorno's culture industry lives on, it can be modulated by Walter Benjamin's earlier notion of the empowered everyman under the condition of mechanical (now, mostly digital) reproduction.[7] This is not to say that new, creative economies are immune to their own contradictions; among other things, issues related to the precariousness of creative lifestyles are well established.[8] Yet at the very least, it is clear that at no point in modern history has cultural production based on techniques of reproduction played such an integral role in shaping the ways we understand the world.

The second difference involves recent attitudinal shifts within the U.S. federal court system regarding copyright and creative appropriation. Despite the fact that current laws can stifle cultural production as much as protect it, courts have become more tolerant of artists and other practitioners who copy from pre-existing materials. In 1978, the Ninth Circuit Court of Appeals ruled that the Air Pirates did indeed infringe Disney's copyrights, finding that the group's comic books did not meet common standards of decency. Yet in 1994, the U.S. Supreme Court held that rap group 2 Live Crew's parody of Roy Orbison's classic *Pretty Woman* qualified as bona fide speech, and a fair use of copyrighted material, despite its racy messaging.[9] The Supreme Court's opinion recognized the importance of "transformative" cultural works, precipitating a steady trickle of fair use victories for otherwise would-be infringers. In 2003, artist Tom Forsythe triumphed against Mattel when the toy company sued him over his appropriation of Barbie dolls. As in the 2 Live Crew case, the appellate court in *Mattel Inc. v. Walking Mountain Productions* ruled that Forsythe's photographs, which depicted Barbies in compromising positions, were fair use insofar as they called into question the unrealistic standards of female beauty that Mattel promulgated.[10] And while artist Jeff Koons lost several appropriation art cases in the early 1990s, he later prevailed over Andrea Blanch after the photographer brought a copyright infringement lawsuit against Koons because of his unauthorized use of one of her images. There, too, the courts found that Koons's artwork was sufficiently transformative.[11]

Perhaps the most striking example to date of just how much the courts have shifted positions in favor of appropriation practices is found in *Cariou v. Prince* from 2013.[12] In that case, photographer Patrick Cariou filed a suit against artist Richard Prince for his unauthorized incorporation of several of Cariou's pictures in a series of paintings titled *Canal Zone* (2008). A New York District judge initially found that Prince had infringed Cariou's copyrights, in large part because Prince could not sufficiently explain how his artworks commented on Cariou's

[7] See Walter Benjamin, "The Work of Art in the Age of Its Technological Reproducibility," in *Walter Benjamin: Selected Writings, Volume 4: 1938–1940*, ed. Howard Eiland and Michael W. Jennings (Cambridge: Harvard University Press, 2006).

[8] On the precariousness of creative work, see Geert Lovink and Ned Rossiter, eds., *MyCreativity Reader: A Critique of Creative Industries* (Amsterdam: Institute of Network Cultures, 2007), accessed June 2017, www.networkcultures.org/_uploads/32.pdf.

[9] See Campbell v. Acuff-Rose Music, Inc., 510 U.S. 569 (1994), accessed June 2017, www.law.cornell.edu/supct/html/92-1292.ZS.html.

[10] See Mattel Inc. v. Walking Mountain Productions, 353 F.3d 792 (9th Cir. 2003), accessed June 2017, http://ncac.org/resource/significance-mattel-inc-v-walking-mountain-productions.

[11] See Blanch v. Koons, 467 F.3d 244 (2d Cir. 2006), accessed June 2017, https://cyber.harvard.edu/people/tfisher/IP/2006%20Blanch%20Abridged.pdf.

[12] Cariou v. Prince, 714 F.3d 694 (2d Cir. 2013), in *Harvard Law Review* 127, no. 4 (February 2014): 1228–35, accessed June 2017, https://harvardlawreview.org/wp-content/uploads/pdfs/vol127_cariou_v_prince.pdf.

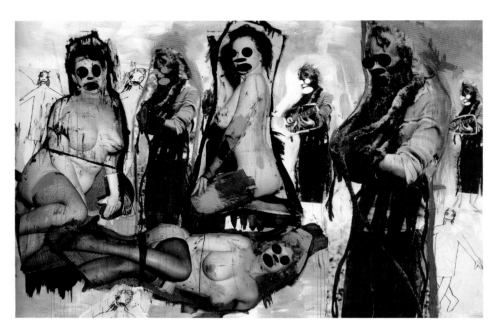

Patrick Cariou
untitled photograph from the book
YES RASTA (detail)
fotografía sin título del libro
SÍ RASTA (detalle)
2000

Richard Prince
It's All Over
color collage image
Ya todo se acabó
imagen de collage a color
2008
203.2 × 305.4 cm

13 The key texts associated with the critique of Romantic authorship are Roland Barthes, "The Death of the Author," in *Image, Music, Text* (New York: Noonday Press, 1988) and Michel Foucault, "What is an Author?," in *Language, Counter-Memory, Practice: Selected Essays and Interviews* (Ithaca: Cornell University Press, 1980).

14 Richard Prince is currently involved in three lawsuits. See Brian Boucher, "Richard Prince and Gagosian Gallery Embroiled in New Lawsuit Over Instagram Image," *Artnet News*, August 26, 2016, https://news.artnet.com/art-world/ashley-salazar-sues-richard-prince-622619.

Jeff Koons is also at the center of three copyright controversies. See Alexander Forbes, "Jeff Koons Sued for Plagiarism," *Artnet News*, December 18, 2014, https://news.artnet.com/exhibitions/jeff-koons-sued-for-plagiarism-201510; Alexander Forbes, "Second Plagiarism Claim Against Jeff Koons in Two Weeks," *Artnet News*, December 29, 2014, https://news.artnet.com/exhibitions/second-plagiarism-claim-againstjeff-koons-in-two-weeks-208930; Henri Neuendorf, "Jeff Koons Sued Yet Again Over Copyright Infringe-ment," *Artnet News*, December 15, 2015, https://news.artnet.com/art-world/jeff-koons-sued-copyright-infringement-392667.

photos (in a way that parody necessarily does). However, on appeal a panel of judges overruled the decision, declaring that the law carried no requirement that secondary creations refer back to their sources in order to be considered transformative. The appeals court cleared all but five of Prince's paintings, remanding those works back to the lower court for reconsideration given the clarification of the fair use doctrine. With the appeals court's decision, the concept of fair use has never been interpreted so broadly. It all but sanctions virtually any kind of artistic appropriation short of verbatim copying.

I term this shift the "postmodern" turn in copyright law jurisprudence. It appears that in the second decade of the twenty-first century, U.S. courts are finally recognizing the derivative nature of cultural production that art critics and scholars so rigorously theorized during the 1970s and 80s. The Romantic conception of authorship, debunked by the likes of Roland Barthes, Michel Foucault, and poststructuralist critique generally, has found footing within courts of law.[13] This is not to say that judges are quoting passages from postmodern French theory, but that, in their own way, they are reaching similar conclusions about the fiction of the singular creative intelligence that has undergirded modern notions of authorship (think here of the myth of Walt Disney as "genius"). It should also be noted that recent copyright cases favoring alleged infringers should not be taken as indicators that appropriation practices carte blanche are now legally permissible. Indeed, as of this writing, both Jeff Koons and Richard Prince are yet again embroiled in new copyright infringement lawsuits.[14] The outcomes of those cases will surely provide a better sense of just how appropriation fares in the eyes of an increasingly sympathetic but cautious judiciary. Of course, Prince and Koons are two of the most commercially successful artists today, and have the financial resources to defend themselves in courts of law. In other words, class status plays a significant role at the intersection of appropriation art and intellectual property law. Given the ubiquity of appropriation in contemporary expression, and the law's gradual acknowledgment of copy culture, it is not difficult to imagine a future that copy-leftists have for so long imagined: a flow of images and other cultural goods premised upon the assumption that they are freely available for all to use. Copyright and trademark protections will, no doubt, continue to exist;

a state of image anarchy, or what might be called an aesthetics of deregulation, will always be tempered by the law. Yet what is remarkable about the assemblage of artists in *How to Read El Pato Pascual* is that as markers of a moment in time, they illustrate precisely the possibilities of artistic culture released from the restrictions placed on images and symbols in the name of intellectual property. Furthermore, with several of the works dating back to the 1970s, the exhibition historicizes an anticipation of the copy-and-share attitude that we, as participants in contemporary networked society, now take as second nature.

We can identify, then, a critical strand running throughout *How to Read El Pato Pascual*: that of a subversion of authorial norms running in tandem with what many consider to be the overreach of corporate interests. In this respect, the exhibition is timely insofar as intellectual property has never been so intertwined with the everyday mechanics of today's creativity. Yet such an interpretation is decidedly U.S.-centric. American copyright and trademark regulations are one matter; the intricacies of international intellectual property law, not to mention regional customs as they relate to copying, are quite another. Thus, the appropriation of Disney materials here takes on an added dimension when viewed through a different, if related, critical lens: as a response not solely to the ideology of intellectual property, but to the imposition of hegemonic Western cultural values upon Latin America that the entertainment company embodies. With artists in *How to Read El Pato Pascual* hailing from Venezuela, Brazil, Colombia, Argentina, Cuba, Mexico, Peru, Chile, the Dominican Republic, and Uruguay, as well as the United States, the interventions on display argue for resistance in both a domestic and geopolitical sense. While proper interpretation of all of the artworks in the present show cannot be done in the space of this essay, several examples illustrate the nuanced ways in which guarded national symbols traverse unguarded artistic spaces at home and abroad.

The Chicano artist Mel Casas employs typical American Pop aesthetics in his 1973 painting *Humanscape 69 (Circle of Decency)*. Its flat, primary colors speak the language of simplistic political propaganda, conveying the superficiality of campaign sloganeering that a President Nixon-turned-festive-Mickey Mouse delivers. Mickey's hand gestures can be read as both "victory" and "peace" signs, suggesting for the accompanying faceless masses an inevitable submission to U.S. agendas. By formally linking the foreground figures with an update to Courbet's *L'Origine*

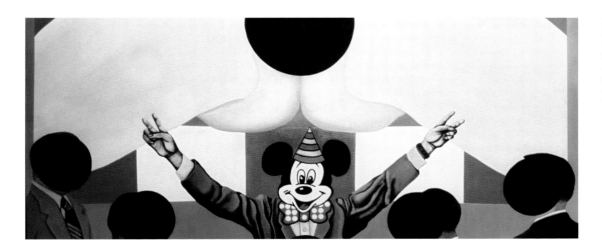

Mel Casas
Humanscape 69 (Circle of Decency)
(detail)
acrylic on canvas
Paisajehumano 69 (Círculo de decencia)
(detalle)
acrílico sobre lienzo
1973

du monde (1866) through the black censoring mark, Casas positions Mickey's genericized audience as always-already interpellated subjects—as if subordination comes part and parcel with (Western) origin stories. Mickey standing directly beneath the birth canal likewise registers him as a symbol of newborn power, as if a child who does not adhere to the rules of conduct required of all under his authority. Casas's work takes on a further, ominous tone when we recall that it was Nixon's administration, through Secretary of State Henry Kissinger's covert, realpolitik policies, that brought so much instability and suffering to Latin America (and especially during Chile's 1973 coup). Perhaps U.S. citizens viewing *How to Read El Pato Pascual* may gain new appreciation and humility for the weight of this history, as, ironically, CIA experts are now crying foul over Russia's alleged intervention into the 2016 presidential election.

Drawn a decade later at the height of U.S. intervention in Central America, Enrique Chagoya's *Their Freedom of Expression / The Recovery of Their Economy* (1984) explicitly conflates American foreign policy with Disney. This time, it is President Reagan as an "artistic" Mickey Mouse who scrawls an unequivocal, anti-communist message on an exterior wall. The bloody pigment he daubs onto the surface indexes the horror of the period's violent proxy wars, further evidenced by the dismembered foot hanging from Mickey's paint bucket. Although Chagoya's critique is self-evident, it's worth recalling that many progressives in the 1980s had already dismissed Reagan as a phony president, a B-list Hollywood actor whose political approach helped blur the line between the U.S.'s own cowboy mythology and the nation's very violent efforts to establish "freedom" in Latin America. By coupling the personalities of the most powerful leader in the world with the most recognized of all cartoons, *Their Freedom* reinforces the notion that U.S. exploits in Third World states could be imagined (and imaged) as carefree entertainment as much as fraught exercises in liberating the oppressed. Finally, Chagoya points to the question of the efficacy of aesthetics in political resistance, as evidenced by the Kissinger-esque character in the corner of the canvas reminding audiences that art should not concern itself with grim realities.

Through its parodic jabs at U.S. foreign policy, Disney and "political art," *Their Freedom* raises an important issue regarding the function and fitness of critique in contemporary appropriation practices. The issue can be unraveled through recourse, once again, to intellectual property law. As noted earlier, the present doctrine of fair use in U.S. copyright has never been afforded such wide latitude. Generally speaking, appropriating expressions whose messaging is apparent or even obvious tend to be recognized as examples of the "criticism, comment, news reporting" and "teaching" that the fair use clause explicitly safeguards.[15] Parody is almost always protected because its message is easily discernible. This yields, perhaps ironically, a condition in which the most critically charged, even antagonistic works of art are also those least in danger of suffering legal repercussions.

This is not to say that their expression is any less valid or forceful, but that, in a sense, they are "safe" commentaries (though this does not also mean that they are immune from litigation—only that courts seldom rule against it). If we conceive of the law as the ultimate arbiter of aesthetic imagination, and moreover look to historical precedent for examples of avant-garde activity that tested the boundaries of the permissible, we are forced then to address the pressing question: what, if any, are the limits of appropriation art?[16]

15 "Notwithstanding the provisions of sections 106 and 106A, the fair use of a copyrighted work, including such use by reproduction in copies or phonorecords or by any other means specified by that section, for purposes such as criticism, comment, news reporting, teaching (including multiple copies for classroom use), scholarship, or research, is not an infringement of copyright." See Section 107 of the United States Copyright Act, accessed June 2017, www.copyright.gov/title17/92chap1.html.

16 Just a few historical examples of art brushing up against the law include John Heartfield's *AIZ* photomontage of bloodied axes creating a swastika, which led to Nazi persecution; Sherrie Levine's wholesale use of Edward Weston's images, which resulted in Weston's estate forcing Levine to abandon the project; and Richard Serra's *Tilted Arc* (1981) which was eventually deemed a public nuisance and dismantled.

Enrique Chagoya
*Their Freedom of Expression /
The Recovery of Their Economy*
charcoal and pastel on paper
*Su libertad de expresión /
La recuperación de su economia*
carbón y pastel sobre papel
1984
203.2 × 203.2 cm

From a legal standpoint, more uncertain are the works in *How to Read El Pato Pascual* that tease the viewer with ambiguous intent. Take, for instance, Argentinian artist Liliana Porter's photographs and mixed-media assemblages. Porter shows a keen sense of attention to detail, a quiet juxtaposition of Disney toys and other plastic figurines that can invite meditations on iconographic systems, as well as artistic labor as both serious business and playful activity. At the same time, Porter's works are often quite open ended. The triptych *Yellow Glove III* (2001), the single photo *Piñata* (1997), and the collage *Duck* (2001) are so minimal in their execution that the viewer has almost no choice but to assent to their oblique poetics. Of course, that Porter's art has been published in an official Disney publication and belongs to the Walt Disney Collection indicates that the entertainment company, at least in some cases, happily recognizes the alternative artistic expressions of its characters.[17]

Similar interpretive challenges appear in Brazilian artist Sergio Allevato's paintings. In them, the artist prepares a taxonomy of sorts, linking the evolution of plant life with the formal features of Disney characters. On the one hand, the works offer a tongue-in-cheek scientific rigor, as if to convey that Mickey and friends have so thoroughly permeated our consciousness that they have transcended visual representation and now assume an elemental role in natural life. On the other hand, Allevato's renderings harken back to the pre-photographic era of field journal illustrations. They can thus also be read as celebratory, as homage to the anthropomorphized forms that have played such a constitutive role in our experiences. Like many of the works in this exhibition, Allevato's paintings invite multiple subtle readings, which can only help add complexity to all-too-

17 See Craig Yoe and Janet Morra-Yoe, eds., *The Art of Mickey Mouse: Artists Interpret The World's Favorite Mouse* (New York: Hyperion, 1991).

Liliana Porter
Duck (detail)
dry point and plastic
Pato (detalle)
punta seca y plástico
1997

18 "A 'derivative work' is a work based upon one or more preexisting works, such as a translation, musical arrangement, dramatization, fictionalization, motion picture version, sound recording, art reproduction, abridgment, condensation, or any other form in which a work may be recast, transformed, or adapted. A work consisting of editorial revisions, annotations, elaborations, or other modifications, which, as a whole, represent an original work of authorship, is a 'derivative work'." See Section 101 of the United States Copyright Act, accessed June 2017, www.copyright.gov/title17/92chap1.html.

often stereotypical perceptions of lopsided U.S.-Latin American cultural exchanges. With that being said, in yet another interpretation we might describe Allevato's work simply as derivatives of copyrighted materials.

One of the rights granted to all copyright holders (including Disney) is that of preparing "derivative" works based upon an original expression.[18] We encounter this every day, so a simple example suffices. J. K. Rowling's copyright in the first Harry Potter novel allows not only similar books to follow, but also other Harry Potter "forms" (toys, video games, umbrellas, lunch boxes, etc.). Running through all of these derivatives is, more or less, the same "meaning" assigned to Harry Potter—the embodiment of boyish exploits in a magical world of good and evil. If we turn, then, to Allevato's 2011 *Flora Carioca* (portraying Disney's Brazilian parrot character Zé Carioca painted as an outgrowth of fruits and flowers), the question becomes: what meaning is to be drawn from *Flora Carioca*, and how does it differ from that which Disney originally intended (i.e., Zé as a playful, humanized parrot, a representative of Rio de Janeiro)? The answer to this question is not clear, and is further complicated, in the legal realm, by both case precedent and methodologies of interpretation.

In one of the most well-known copyright infringement lawsuits involving appropriation art, courts ruled against Jeff Koons's reuse of photographer Art Rogers' photo *Puppies* (1985) in the realization of the artist's polychromed wood sculpture *String of Puppies* (1988).[19] Significantly, one of the "bright line" rules that the judiciary established in *Rogers v. Koons* was that a change of medium (from photo to sculpture) does not automatically qualify an appropriation as a fair use. This is understandable given the concept of the derivative as copyright law defines it; what matters most is that the purpose and character of the reuse depart significantly from the original. The appropriation should, as Federal Judge Pierre Leval states, add "value to the original ... in the creation of new information, new aesthetics, new insights and understandings."[20] This leads, then, to the matter of interpretative method—how to evaluate purpose and character? Through artistic intent, as articulated by the author (Allevato)? Through strict formal comparison between the original and secondary works? Through professional analysis (i.e., an art historian, curator,

or critic)? Or through resort to the opinion of "reasonable observers" (i.e., a judge, or jury of intelligent people who are nonetheless not necessarily trained in the visual arts)? There is no simple answer here. Case history has shown that all of these methods have been employed at one time or another, and sometimes in combination.

Returning to the field of art and its evaluative norms, one thing is for certain: neither Allevato's paintings nor any of the other works in *How to Read El Pato Pascual* should be understood as ersatz Disney productions. This is to say that they do not seek to act as substitutes, but rather, at the very least, as meta-expressions on the state of cultural production in the contemporary moment. In the final analysis, this must remain the function of art. In a sense, the claim I am presenting here is, if not somewhat conservative, then at least modernist. It assumes a continued distinction between corporate-produced entertainment and practices that operate within the context of contemporary discourses of art (which, since the 1970s, have revolved to a great extent around the debates over the very definitions of high and low culture). Regardless of where the lines have been drawn, my argument is ultimately one, following Adorno's legacy, for artistic autonomy. Yet with such autonomy also comes responsibility. As copying plays an ever-increasing role in everyday interactions with the already-produced, it is incumbent on artists that they treat the materials they incorporate into new works of art with a critical but also ethical mind. With a buffoon president calling for restrictions on speech, and attacks on groups such as Black Lives Matter and various Occupy movements, now more than ever critical, anti-authoritarian expressions are needed.

19 Rogers v. Koons, 960 F.2d 301 (2d Cir. 1992), accessed June 2017, https://goo.gl/niFXPh.

20 Pierre N. Leval, "Toward a Fair Use Standard," in *Harvard Law Review* 103, no. 5 (March 1990): 1105–36, accessed June 2017, http://docs.law.gwu.edu/facweb/claw//LevalFrUStd.htm.

Liliana Porter
Piñata
cibachrome
1997
58.4 × 62.2 cm

Patos en fila
Nate Harrison

Ahora que los Estados Unidos están lidiando con lo que muchas personas ven como un aumento en el neoautoritarismo, vale la pena reevaluar la crítica que Horkheimer y Adorno hicieron de la industria cultural en 1944 como una manera de abordar *Para leer al Pato Pascual*. Su polémica fue el primer análisis sostenido de la naturaleza, para ellos insidiosa, de un complejo industrial de entretenimiento en desarrollo durante la posguerra, mismo que para ese entonces había ya empezado a desplegarse en América Latina. Escrita desde las entrañas de la bestia —Los Ángeles—, la tesis de Horkheimer y Adorno hacía notar un giro en las tendencias autoritarias. Reemplazando el tradicional monopolio ejercido por el estado en relación al uso de la violencia física como medio de control social, los medios de comunicación serían utilizados con cada vez mayor frecuencia para disciplinar psicológicamente a la ciudadanía. El aspecto engañoso de estos nuevos métodos recaía en el hecho de que, en apariencia, las películas, programas de radio y revistas que saturaban a los Estados Unidos y a otros lugares, parecían ofrecer una sensación de humanismo despreocupado y universal, bajo el cual yacían las ideologías prooccidentales (y procapitalistas). Desde el punto de vista de Horkheimer y Adorno, la industria cultural estaba librando una batalla para apaciguar los corazones y las mentes convirtiendo cualquier noción de resistencia en una farsa, ofreciendo una pseudoautorrealización que se burlaba de la verdadera autodeterminación.

Como la gobernanza autoritaria propiamente dicha, la industria cultural se basaría en un modelo de operación "top-down" (que va de arriba a abajo). Las decisiones en torno al contenido y la estética se tomarían en la sala de juntas de una corporación. Se evitaría cualquier inversión intelectual en el arte serio, o dedicación al trabajo manual en las tradiciones del arte popular, y se optaría por una cursilería artificial. La cantidad de entretenimiento en masa truncó cualquier noción de calidad. "Cada vez que voy al cine", comentaba Adorno, "salgo, a plena conciencia, peor y más estúpido".[1] Cuán embrutecedoras pudieran haber sido las películas de Hollywood para el crítico, la queja de Adorno hacía referencia a un malestar mucho más profundo, y latente, dentro de la sociedad occidental: la lógica instrumentalista del mercado se extendía a todos los hechos de la vida, incluyendo el arte.

Es dentro de este contexto histórico que podemos aprehender la escala monstruosa de The Walt Disney Company (La Compañía Walt Disney), la institución de medios de comunicación top-down por excelencia. Hasta el día de hoy, a Disney se le atesora tanto por proporcionar a niños y niñas alrededor del mundo cosas para soñar, y se le mofa por ser un mastodonte corporativo que impone su versión de valores íntegros a espectadoras y espectadores a quienes considera, en lo esencial, como consumidores impresionables. En efecto, al tratarse de uno de los conglomerados de medios de comunicación más grande del mundo y bien conocido por cualquier persona que ha visto películas o televisión en los últimos setenta y cinco años, Disney es un objeto de crítica casi demasiado fácil. Tal como lo demuestra esta exhibición, el impacto que Disney ha causado en su público de los Estados Unidos y más allá es innegable. Sin embargo, ha sido también con ayuda de la ley que Disney ha podido mantener su posición hegemónica dentro de la esfera de la cultura.

Durante las últimas cuatro décadas, la expansión de las leyes de propiedad intelectual en los Estados Unidos ha inclinado la balanza de manera importante en favor de los intereses corporativos. Como resultado, beneficiarios como Disney tienen reputaciones establecidas como vigorosos agentes capaces de hacer cumplir sus derechos de autor y marcas registradas. En 1971, Disney interpuso una demanda en contra de los Air Pirates (Piratas del Aire), un colectivo de satiristas de San Francisco que había publicado libros de tiras cómicas para personas adultas, mostrando a las y los personajes de Disney involucrados en varias actividades ilícitas.[2] Varios años después, en otro ejemplo del tipo de litigio "agresivo y abusivo" característico de poderosos actores corporativos, Disney amenazó con interponer una demanda contra tres guarderías infantiles en Florida si no removían los personajes de Mickey, Donald y Tribilín pintados a mano en sus paredes exteriores.[3] Y aun así, no conformándose con simplemente ejercer su prerrogativa jurídica, Disney decidió cambiar y enmendar la ley cabildeó, Disney cabildeó en el Congreso para extender los términos de duración del plazo de los materiales protegidos por medio de derechos de autor (incluyendo Mickey Mouse, el personaje tan amado de la compañía, cuyos derechos de autor estaban a punto de vencer).[4] En 1998, el Congreso aprobó la Sonny Bono Copyright Term Extension Act (Ley de Extensión del Término de Protección para los Derechos de Autor Sonny Bono —o como algunos críticos la han etiquetado, la Mickey Mouse Protection Act (Ley de Protección de Mickey Mouse).[5] La enmienda extendió los derechos de autor por veinte años adicionales, abarcando el período de vida del autor más setenta años, o noventa y cinco años a partir de la fecha de publicación para las obras de autoría corporativa. En esta época, se calculaba que Disney promovía 800 demandas al año en defensa de su propiedad intelectual.[6] Parecía que el gigante mediático no pararía ante nada para maximizar el control sobre sus caricaturas, a pesar de que muchas de sus creaciones famosas —por ejemplo, Blancanieves y Cenicienta— se originaron en el dominio público. Sin embargo, no todo está perdido. Si bien el panorama histórico recién presentado resulta desolador, es pertinente considerar la situación cultural actual, por lo menos en los Estados Unidos. Aun cuando los diagnósticos de

Adorno y Horkheimer contienen muchas descripciones sombrías que han resistido la prueba del tiempo, la naturaleza de la sociedad moderna que ellos describieron es, el día de hoy, diferente en dos aspectos clave. El primero tiene que ver con el desarrollo de nuevas tecnologías. En un esfuerzo por expandir sus mercados apelando a la personalización y la comunicación, las compañías que compiten en el sector de los medios de comunicación han desarrollado herramientas que permiten copiar y compartir con mayor facilidad. Esto ha producido una suerte de paradoja, en tanto las leyes de derechos de autor aparentemente nunca han sido tan draconianas, y al mismo tiempo tan fáciles de ignorar. La legislación —y el litigio— no pueden seguirle el ritmo a la práctica. Cualquier persona consciente de la ubicuidad de las tendencias de apropiación en el arte contemporáneo puede atestiguar esto; de hecho, cualquier persona con una cuenta de Facebook, cuyo feed sin duda está lleno de memes hechos copiando material de Hollywood, entenderá de manera intrínseca que el concepto de remezcla define, en gran medida, la cultura de hoy en día.

La generalización de la copia y la relación social que está implícita en su ejercicio, presentan un desafío al modelo de producción cultural top-down. A riesgo de afirmar lo que es obvio: las masas consumidoras se han vuelto masas productoras. Abundan las prácticas creativas "bottom-up" (de abajo a arriba, por ejemplo: amateurs, DIY-hazlo tú mismo), desde la fotografía hasta la producción cinematográfica, desde los blogs hasta la producción de música desde la recámara. Si la industria cultural de Horkheimer y Adorno continúa viva, puede ser modulada por la noción de Walter Benjamin de un empoderamiento de las personas del común bajo la anterior condición de la reproducción mecánica (ahora en su mayoría digital).[7] Esto no significa que las nuevas economías "creativas" sean inmunes a sus propias contradicciones; los problemas relacionados con la precariedad de los estilos de vida creativos, entre otras cosas, están bien establecidos.[8] Sin embargo, por lo menos queda claro que en ningún momento en la historia moderna ha jugado la producción cultural basada en técnicas de reproducción un papel tan integral en definir las formas en que entendemos el mundo.

La segunda diferencia tiene que ver con los recientes cambios de actitud dentro del sistema de los tribunales federales de los E.U. en relación con los derechos de autor y la apropiación creativa. A pesar del hecho de que las leyes vigentes pueden tanto reprimir como proteger la produccion cultural, los tribunales se han vuelto más tolerantes hacia las y los artistas y otras personas profesionales que copian materiales preexistentes. En 1978, el Tribunal de Apelación del Noveno Circuito falló que los Air Pirates en efecto habían infringido los derechos de autor de Disney, y dictaminó que las tiras cómicas no cumplían con los estándares comunes de decencia. Sin embargo, en 1994, el Tribunal de la Corte Suprema de los Estados Unidos sostuvo que la parodia del grupo de rap 2 Live Crew del clásico *Pretty Woman* (*Mujer bonita*) de Roy Orbison, cualificaba como expresión de buena fe y de uso justo del material protegido por los derechos de autor, a pesar de su mensaje subido de tono.[9] El fallo de la Corte Suprema reconoció la importancia de las obras culturales "transformadoras", provocando una secuencia de pequeñas y constantes victorias con respecto al uso justo para quienes de otra manera hubieran sido infractores o infractoras. En 2003, el artista Tom Forsythe triunfó en contra de Mattel cuando la compañía de juguetes lo demandó por su apropiación de las muñecas Barbie. Igual que en el caso de 2 Live Crew, el tribunal de apelación en el caso *Mattel Inc. v. Walking Mountain Productions* falló que las fotografías de Forsythe, que mostraban a Barbies en posiciones comprometedoras, era un uso justo dado que ponían en tela de juicio los estándares poco realistas de la belleza femenina que Mattel promulgaba.[10] Y aunque el artista Jeff Koons a inicios de los años 90 perdió varios casos de arte de apropiación, posteriormente prevaleció por encima de Andrea Blanch cuando la fotógrafa presentó una demanda por la infracción a derechos de autor contra Koons por su uso no autorizado de una de sus imágenes. En esa ocasión, los tribunales también dictaminaron que la obra de Koons era lo suficientemente transformadora.[11]

Tal vez el ejemplo más impactante hasta la fecha de cuánto los tribunales han cambiado de posición en favor de las prácticas de apropiación, se encuentra en el caso *Cariou v. Prince* de 2013.[12] En dicho caso, el fotógrafo Patrick Cariou demandó al artista Richard Prince por la incorporación no autorizada de varias fotografías de Cariou en una serie de pinturas titulada *Canal Zone* (*Zona de Canal*). Un juez de Distrito de Nueva York inicialmente dictaminó que Prince había infringido los derechos de autor de Cariou, en gran parte porque Prince no podía explicar de manera suficientemente satisfactoria cómo su obra comentaba las fotografías de Cariou (como lo hace necesariamente la parodia). Sin embargo, durante la apelación, un panel de jueces revocó el fallo, declarando que la ley no establece como requisito que las creaciones secundarias se refirieran de nuevo a sus fuentes para ser consideradas transformativas. El tribunal de apelación absolvió todas excepto cinco de las pinturas de Prince, devolviendo dichas obras al tribunal de menor instancia para reconsideración, dada la aclaración de la doctrina de uso justo. Con el fallo del tribunal de apelación, el concepto de uso justo nunca se había interpretado de manera tan amplia. Hace todo menos sancionar virtualmente cualquier tipo de apropiación artística excepto la copia literal.

Yo llamo a este cambio el giro "postmoderno" en la jurisprudencia

de la ley de derechos de autor. Al parecer, en la segunda década del siglo XXI los tribunales de los E.U. finalmente están reconociendo la naturaleza derivada de la producción cultural que las y los críticos de arte y académicos teorizaron de manera tan rigurosa durante los años 70 y 80 del siglo pasado. La concepción romántica de la autoría desmentida por personas como Roland Barthes, Michel Foucault y la crítica postestructuralista en general ha encontrado asidero en los tribunales judiciales.[13] Esto no quiere decir que las y los jueces estén citando pasajes de teoría francesa postmoderna, sino que, a su manera, están llegando a conclusiones similares sobre la ficción de la inteligencia creativa singular que ha dado soporte a las nociones modernas de autoría (piénsese aquí en el mito de Walt Disney como "genio"). También debe notarse que los casos recientes de derechos de autor que han favorecido a presuntos infractores o infractoras no deben tomarse como indicadores de que las prácticas de apropiación tienen total libertad de acción y son ahora legalmente admisibles. En efecto, justo mientras escribo este documento, ambos Jeff Koons y Richard Prince están una vez más enfrascados en nuevas demandas por la infracción a los derechos de autor.[14] Los resultados de dichos casos seguramente proporcionarán una mejor apreciación de qué tan lejos puede llegar la apropiación a los ojos de un poder judicial cada vez más benévolo pero cauteloso. Por supuesto, Prince y Koons son, hoy en día, dos de los artistas más exitosos en términos comerciales y tienen los recursos financieros para defenderse en los tribunales judiciales. En otras palabras, el estatus de clase todavía juega un papel importante en la intersección del arte de apropiación y la ley de propiedad intelectual. Dada la ubicuidad de la apropiación en la expresión contemporánea, y el reconocimiento gradual de la cultura de la copia por parte de la ley, no resulta difícil imaginar un futuro que los copistas de izquierda han imaginado por tanto tiempo: un flujo de imágenes y otros bienes culturales basado en la suposición de que están plenamente disponibles para que todo el mundo los use. Las protecciones de derechos de autor y marca registrada, sin duda, seguirán existiendo; un estado de anarquía de la imagen, o lo que podría llamarse una estética de la desreglamentación, siempre estarán moderados por la ley. Sin embargo, lo que es admirable en la agrupación de artistas en *Para leer al Pato Pascual* es que, como marcadores de un momento específico, ilustran de manera precisa las posibilidades de la cultura artística liberada de las restricciones puestas a las imágenes y símbolos en nombre de la propiedad intelectual. Adicionalmente, dado que varias de las obras se remontan a los años 70 del siglo pasado, la exhibición muestra como histórica una premisa de la actitud de copiar y distribuir que nosotros, como participantes en una sociedad contemporánea en red, ahora consideramos absolutamente natural.

Podemos identificar, entonces, una línea crítica que atraviesa *Para leer al Pato Pascual*: aquella de una subversión a las normas relacionadas con los derechos de autor acompañada de lo que muchas personas consideran como extralimitaciones por parte de los intereses corporativos. En ese respecto, la exhibición es oportuna en la medida en que la propiedad intelectual nunca ha estado tan entrelazada con las mecánicas diarias de la creatividad de hoy en día. Sin embargo, dicha interpretación está indudablemente centrada en los Estados Unidos. La regulación norteamericana de los derechos de autor y las marcas registradas son una cosa; las complejidades de la ley de la propiedad intelectual internacional, sin mencionar las costumbres regionales relacionadas a la copia, son cosa muy distinta. Por ende, la apropiación de los materiales de Disney adquiere aquí una nueva dimensión cuando se le mira a través de una lente crítica diferente, aunque similar: como respuesta no únicamente a la ideología de la propiedad intelectual, sino a la imposición de los valores hegemónicos de la cultura occidental sobre América Latina, personificada por esta compañía de entretenimiento. Con artistas en *Para leer al Pato Pascual* procedentes de Venezuela, Brasil, Colombia, Argentina, Cuba, México, Perú, Chile, la República Dominicana, Uruguay, así como los Estados Unidos, las intervenciones en exhibición abogan por la resistencia en un sentido tanto doméstico como geopolítico. Si bien no es posible llevar a cabo una interpretación adecuada de todas las obras en este evento en el espacio del presente ensayo, varios ejemplos ilustran las maneras matizadas en las cuales los símbolos nacionales protegidos transitan por espacios artísticos no protegidos en casa y en el extranjero.

En su pintura *Humanscape 69 (Circle of Decency)* (*Paisajehumano 69 (Círculo de decencia)*) de 1973 el artista chicano Mel Casas utiliza estéticas características del arte Pop norteamericano. Sus colores primarios y planos hablan el lenguaje de la propaganda política simplista, evocando la superficialidad de la retórica vacía de campaña en boca de un Presidente Nixon convertido en Mickey Mouse festivo. Los gestos que hace Mickey con sus manos pueden leerse como signos de "victoria" y a la vez como signos de "paz", sugiriendo la inevitable sumisión de aquellas masas sin rostro que le acompañan a las agendas de los Estados Unidos. Al vincular formalmente las figuras del primer plano con una versión actualizada de *L'Origine du monde* (1866) de Courbet por medio de la marca negra de censura, Casas posiciona al público de Mickey, reducido a algo genérico, como sujetos que siempre estuvieron interpelados —como si la subordinación jugara un papel integral dentro de las historias de origen (occidentales). La posición de Mickey, de pie justo debajo del canal de parto, lo registra igualmente como un símbolo del poder recién nacido, como si se tratara de un niño quien no se adhiere a las

reglas de conducta requeridas para todas las personas bajo su autoridad. El trabajo de Casas toma un tono más fuerte y ominoso cuando recordamos que fue la administración de Nixon, mediante las políticas secretas y de realpolitik del secretario de estado Henry Kissinger, la que trajo tanta inestabilidad y sufrimiento a América Latina (y especialmente durante el golpe de estado de Chile en 1973). Talvez, las y los ciudadanos de los Estados Unidos que vean *Para leer al Pato Pascual* podrán adquirir una nueva apreciación y humildad respecto al peso de esta historia, en tiempos en los que, irónicamente, las y los expertos de la CIA (Agencia Central de Inteligencia por sus siglas en inglés) se quejan de la presunta intervención de Rusia en las elecciones presidenciales de 2016.

Dibujado una década más tarde, en el punto más álgido de la intervención de los E.U. en América Central, *Their Freedom of Expression / The Recovery of Their Economy* (*Su libertad de expresión / La recuperación de su economía*, 1984) de Enrique Chagoya fusiona de manera explícita la política exterior norteamericana con Disney. Esta vez, es el Presidente Reagan como un Mickey Mouse "artístico" quien escribe en garabatos un mensaje inequívoco anticomunista en una pared exterior. El pigmento sangriento que unta sobre la superficie funciona como índice del horror de las violentas guerras proxy de aquel periodo, hechas aún más patentes por el pie desmembrado que cuelga de la cubeta de pintura de Mickey. Aunque la crítica de Chagoya es evidente, vale la pena recordar que muchas de las personas progresistas en los años 80 habían ya minimizado a Reagan como un presidente ficticio, un actor de Hollywood de segunda clase cuya estrategia política ayudó a difuminar la línea entre la mitología cowboy (vaquera) propia de los Estados Unidos y los esfuerzos tan violentos de la nación por establecer "libertad" en América Latina. Al conectar las personalidades del líder más poderoso del mundo y del más reconocido de los personajes de historieta, *Su Libertad* refuerza la noción de que las hazañas de los E.U. en estados del Tercer Mundo podrían imaginarse (y representarse) no solo como ejercicios mediocres para la liberación de las personas oprimidas, sino también como entretenimiento despreocupado. Finalmente, Chagoya plantea la cuestión de la eficacia de la estética en la resistencia política, tal como se refleja en el personaje tipo Kissinger en la esquina del lienzo, quien le recuerda al público que el arte no debería ocuparse de las lúgubres realidades.

Mediante sus puñetazos paródicos a la política exterior de los E.U., Disney y el "arte político", *Su Libertad* plantea un problema importante en torno a la función y la aptitud de la crítica en las prácticas de apropiación contemporáneas. El problema puede desenvolverse recurriendo, una vez más, a la ley de propiedad intelectual. Como se señaló anteriormente, la doctrina

actual del uso justo en el derecho de autor de los E.U. nunca ha brindado un margen tan amplio. En términos generales, las expresiones de apropiación cuyo mensaje es aparente o hasta obvio, tienden a ser reconocidas como ejemplos de la "crítica, comentario, labor periodística" y "enseñanza" que la cláusula del uso justo protege de manera explícita.[15] La parodia está casi siempre protegida porque su mensaje puede discernirse fácilmente. Esto genera, tal vez de manera irónica, una condición en la cual las obras de arte más críticas, incluso antagonistas son también aquellas que están en menor peligro de sufrir repercusiones legales.

Esto no quiere decir que su expresión sea menos válida o contundente, sino que, en cierto sentido, son comentarios "inocuos" (aunque esto no significa, una vez más, que sean inmunes al litigio —solo que los tribunales fallan muy pocas veces en su contra). Si consideramos a la ley como un árbitro absoluto de la imaginación estética, y nos remitimos además al precedente histórico en busca de ejemplos de actividad de vanguardia que haya puesto a prueba los límites de lo permisible, nos vemos con la obligación de abordar la pregunta apremiante: ¿cuáles, si los hubiera, serían los límites del arte de apropiación? [16]

Desde un punto de vista legal, aquellas obras en *Para leer al Pato Pascual* que se burlan del o la espectadora con un propósito ambiguo, comportan mayor incertidumbre. Consideremos, por ejemplo, las fotografías y ensamblajes en medios mixtos de la artista argentina Liliana Porter. Porter muestra un sentido agudo de atención al detalle, una yuxtaposición silenciosa de los juguetes de Disney y otras figuritas de plástico que pueden sugerir meditaciones en torno a los sistemas iconográficos y la labor artística, como negocio serio y a la vez como actividad lúdica. Al mismo tiempo, las obras de Porter son a menudo bastante abiertas. El tríptico *Yellow Glove III* (*Guante amarillo III*, 2001), la fotografía *Piñata* (1997), y el collage *Duck* (*Pato*, 2001) son tan mínimos en su ejecución que la o el espectador apenas puede más que aceptar su poética oblicua. Por supuesto, que el arte de Porter haya sido divulgado en una publicación oficial de Disney y que sea parte de la Colección Disney indica que la compañía de entretenimiento no tiene dificultad, al menos en algunos casos, para reconocer las expresiones artísticas alternativas de sus personajes.[17]

Encontramos desafíos interpretativos semejantes en las pinturas del artista brasileño Sergio Allevato. En ellas, el artista prepara una suerte de taxonomía, vinculando la evolución de la vida de las plantas con las características formales de los personajes de Disney. Por un lado, las obras ofrecen un rigor científico irónico, como para dar a entender que Mickey y sus amistades han permeado nuestras conciencias tan a fondo que han

trascendido la representación visual y ocupan ahora un papel elemental en la vida natural. Por el otro lado, las representaciones de Allevato evocan la era prefotográfica de las ilustraciones de diarios de campaña. Pueden, por ende, leerse también como una celebración, un homenaje a las formas antropomorfizadas que han jugado un papel tan constitutivo en nuestras experiencias. Como muchas obras en la exhibición, las pinturas de Allevato invitan a lecturas múltiples y sutiles, que no pueden más que añadir complejidad a las percepciones, tan a menudo estereotipadas, de los intercambios culturales asimétricos entre los E.U. y América Latina. Habiendo dicho eso, en otra interpretación más podríamos describir la obra de Allevato simplemente como derivados de materiales protegidos por derechos de autor.

Uno de los derechos otorgados a todos los titulares de derechos de reproducción (incluyendo a Disney) es el de preparar obras "derivadas" basadas en una expresión original.[18] Es algo que encontramos todos los días, así que un simple ejemplo es suficiente. Los derechos de autor de J. K. Rowling en la primera novela de Harry Potter permiten no solo los siguientes libros similares, sino también otras "formas" de Harry Potter (juguetes, juegos de video, sombrillas, loncheras, etc.). Todas estas derivadas tienen, más o menos, el mismo "significado" asignado a Harry Potter –la materialización de las hazañas juveniles en un mundo mágico de bien y de mal. Si volvemos la mirada después a *Flora carioca* (2011) de Allevato (que muestra a Zé Carioca, el personaje de Disney que representa a un perico brasileño, pintado como un brote de frutas y flores), la pregunta se vuelve: ¿qué significado debe inferirse de *Flora carioca*, y en qué difiere de aquel previsto originalmente por Disney (por ejemplo, Zé como un perico juguetón, humanizado y representante de Río de Janeiro)? La respuesta a esta pregunta no es clara, y se complica más aún, en el ámbito legal, en razón de la jurisprudencia y de las metodologías de interpretación.

En una de las más conocidas demandas por infracción a derechos de autor en el contexto del arte de apropiación, los tribunales fallaron en contra de Jeff Koons por el reúso de la fotografía *Puppies* (*Cachorritos*, 1985), del fotógrafo Art Rogers, en la creación de su escultura en madera policromada *String of Puppies* (*Cuerda de Cachorritos*, 1988).[19] De manera significativa, una de las normas fijando "límites claros" establecidas por el poder judicial en *Rogers v. Koons*, fue que el cambio de medio (de fotografía a escultura) no califica de manera automática a una apropiación como uso justo. Esto se entiende dado el concepto de lo derivado como lo define la ley de derechos de autor; lo que más importa es que el propósito y carácter del reúso se alejen de manera significativa del original. La apropiación debe, como el Juez Federal Pierre Leval lo establece, añadir "valor al original ... en la creación de

información nueva, nuevas estéticas, nuevas ideas y comprensiones."[20] Esto lleva, por ende, a la pregunta por el método interpretativo –¿cómo evaluar el propósito y carácter? ¿Mediante la intención artística, tal y como la articula el autor (Allevato)? ¿Mediante una comparación estricta y formal entre la obra original y las obras secundarias? ¿Mediante el análisis profesional (por ejemplo, un o una historiadora del arte, curadora, o crítica)? ¿O recurriendo a la opinión de "observadores razonables" (por ejemplo, un juez o un jurado de personas inteligentes quienes no obstante no están necesariamente entrenadas en artes visuales)? No hay una respuesta simple aquí. La historia de casos ha mostrado que todos estos métodos se han utilizado en alguna u otra ocasión, y a veces recurriendo a una combinación de los mismos.

Regresando al campo artístico y sus normas para evaluar, una cosa es cierta: no debemos entender ni las pinturas de Allevato ni ninguna de las obras en *Para leer al Pato Pascual* como imitación de las producciones de Disney. Es decir, que no buscan actuar como substitutas, sino más bien, cuando menos, como meta-expresiones que exploran el estado de la producción cultural en el momento contemporáneo. En último término, esta debe continuar siendo la función del arte. En cierto sentido, el argumento que presento aquí es, si no algo conservador, entonces por lo menos modernista. Asume una distinción continuada entre entretenimiento producido por corporaciones y las prácticas que operan dentro del contexto de los discursos contemporáneos de arte (mismos que desde los años 70 del siglo pasado, han girado hasta cierto punto en torno a los debates respecto a las definiciones mismas de las culturas alta y baja). Sin importar dónde se haya trazado la línea, mi argumento es ultimadamente uno, siguiendo el legado de Adorno, a favor de la autonomía artística. Sin embargo, dicha autonomía conlleva también una responsabilidad. Ahora que el acto de copiar cumple un papel cada vez mayor en las interacciones diarias con lo que ya se ha producido, incumbe a los artistas el tratar a los materiales que incorporan en sus nuevas obras de arte de una forma crítica pero también ética. Con un presidente bufón que pide restricciones a la libertad de expresión y ataca a grupos como Black Lives Matter (Las Vidas Negras Importan) y varios movimientos Occupy (Ocupa), se necesitan, ahora más que nunca, expresiones anti-autoritarias críticas.

NOTAS

1 Theodor Adorno, *Minima Moralia: Reflections on a Damaged Life* (Londres: Verso, 2005), 25.

2 Véase Bob Levin, *The Pirates and the Mouse: Disney's War Against the Counterculture* (Seattle: Fantagraphics Books, 2003).

3 Véase Paul Richter, "Disney's Tough Tactics: Entertainment: Critics view the company as the fiercest of Hollywood's bare-knuckle fighters. Disney maintains it is held to a higher standard than others", *Los Angeles Times*, 8 de julio de 1990.

4 Véase Jessica Litman, *Digital Copyright* (Nueva York: Prometheus Books, 2001), 23–24.

5 Véase la ley Sonny Bono Copyright Term Extension Act, consultado en junio de 2017, www.copyright.gov/legislation/s505.pdf. Para la etiqueta burlona "Mickey Mouse Protection Act", véase Lawrence Lessig, "Copyright's First Amendment", *UCLA Law Review* 48 (2001): 1065.

6 Richter, "Disney's Tough Tactics".

7 Véase Walter Benjamin, "The Work of Art in the Age of Its Technological Reproducibility," en *Walter Benjamin: Selected Writings, Volume 4: 1938–1940*, ed. Howard Eiland y Michael W. Jennings (Cambridge: Harvard University Press, 2006).

8 Sobre la precariedad del trabajo creativo, véase Geert Lovink y Ned Rossiter, eds., *My Creativity Reader: A Critique of the Creative Industries* (Amsterdam: Institute of Network Cultures, 2007), consultado en junio de 2017, www.networkcultures.org/_uploads/32.pdf.

9 Véase *Campbell v. Acuff-Rose Music, Inc.*, 510 U.S. 569 (1994), consultado en junio de 2017, www.law.cornell.edu/supct/html/92-1292.ZS.html.

10 Véase *Mattel Inc. v. Walking Mountain Productions*, 353 F.3d 792 (9ª Cir. 2003), consultado en junio de 2017, http://ncac.org/resource/significance-mattel-inc-v-walking-mountain-productions.

11 Véase *Blanch v. Koons*, 467 F.3d 244 (2ª Cir. 2006), consultado en junio de 2017, http://cyber.law.harvard.edu/people/tfisher/IP/2006%20Blanch%20Abridged.pdf.

12 *Cariou v. Prince*, 714 F.3d 694 (2ª Cir. 2013), en *Harvard Law Review* 127, no. 4 (febrero 2014): 1228–35, consultado en junio 2017, https://harvardlawreview.org/wp-content/uploads/pdfs/vol127_cariou_v_prince.pdf.

13 Los textos clave asociados con la crítica de la autoría romántica son Roland Barthes, "The Death of the Author", en *Image, Music, Text* (Nueva York: Noonday Press, 1988) y Michel Foucault, "What is an Author?", en *Language, Counter-Memory, Practice: Selected Essays and Interviews* (Ithaca: Cornell University Press, 1980).

14 Richard Prince está actualmente involucrado en tres demandas. Véase Brian Boucher, "Richard Prince and Gagosian Gallery Embroiled in New Lawsuit Over Instagram Image", *Artnet News*, 26 de agosto de 2016, https://news.artnet.com/art-world/ashley-salazar-sues-richard-prince-622619. Jeff Koons está también en el centro de tres controversias de derechos de autor. Véase Alexander Forbes, "Jeff Koons Sued for Plagiarism", *Artnet News*, 18 de diciembre de 2014, https://news.artnet.com/exhibitions/jeff-koons-sued-for-plagiarism-201510; Alexander Forbes, "Second Plagiarism Claim Against Jeff Koons in Two Weeks", *Artnet News*, 29 de diciembre de 2014, https://news.artnet.com/exhibitions/second-plagiarism-claim-against-jeff-koons-intwo-weeks-208930; Henri Neuendorf, "Jeff Koons Sued Yet Again Over Copyright Infringement", *Artnet News*, 15 de diciembre de 2015, https://news.artnet.com/art-world/jeff-koons-sued-392667.

15 "Sin importar las disposiciones de las secciones 106 y 106A, el uso justo de una obra protegida por derechos de autor, incluyendo usos tales como la reproducción en copias o phonorecords o en cualquier medio que se especifique en dicha sección, para propósitos tales como crítica, comentario, reportaje de noticias, enseñanza (incluyendo copias múltiples para el salón de clases), academia o investigación, no es una infracción a los derechos de autor". Véase Sección 107 del United States Copyright Act, consultado en junio de 2017, www.copyright.gov/title17/92chap1.html.

16 Algunos ejemplos históricos de cuando el arte se ha rozado contra la ley son los fotomontajes *AIZ* (como la swástika compuesta por hachas ensangrentadas de John Heartfield) que provocaron la persecución Nazi; el uso intensivo sin autorización de imágenes de Edward Weston por parte de Sherrie Levine, que dieron como resultado que el patrimonio de Weston obligara a Levine a abandonar el proyecto; y *Tilted Arc* (*Arco inclinado*, 1981) de Richard Serra, que eventualmente fue declarado una molestia pública y desmantelado.

17 Véase Craig Yoe y Janet Morra-Yoe, eds., *The Art of Mickey Mouse: Artists Interpret The World's Favorite Mouse* (Nueva York: Hyperion, 1991).

18 "Una 'obra derivada' es una obra basada en una o más obras preexistentes, tales como una traducción, arreglo musical, dramatización, ficcionalización, versión de películas de largometraje, grabación de sonido, reproducción de arte, abreviación, resumen o cualquier otra forma en la cual una obra pueda cambiarse, ser transformada o adaptada. Una obra que consista en revisiones editoriales, anotaciones, elaboraciones o cualesquiera otras modificaciones, mismas que como un todo representen la autoría de una obra original, se considera una 'obra derivativa'". Véase Sección 101 del United States Copyright Act, consultado en junio de 2017, www.copyright.gov/title17/92chap1.html.

19 *Rogers v. Koons*, 960 F.2d 301 (2ª Cir. 1992), consultado en junio de 2017, https://goo.gl/niFXPh.

20 Pierre N. Leval, "Toward a Fair Use Standard", en *Harvard Law Review* 103, no. 5 (marzo 1990): 1105–36, consultado en junio de 2017, http://docs.law.gwu.edu/facweb/claw/LevalFrUStd.htm.

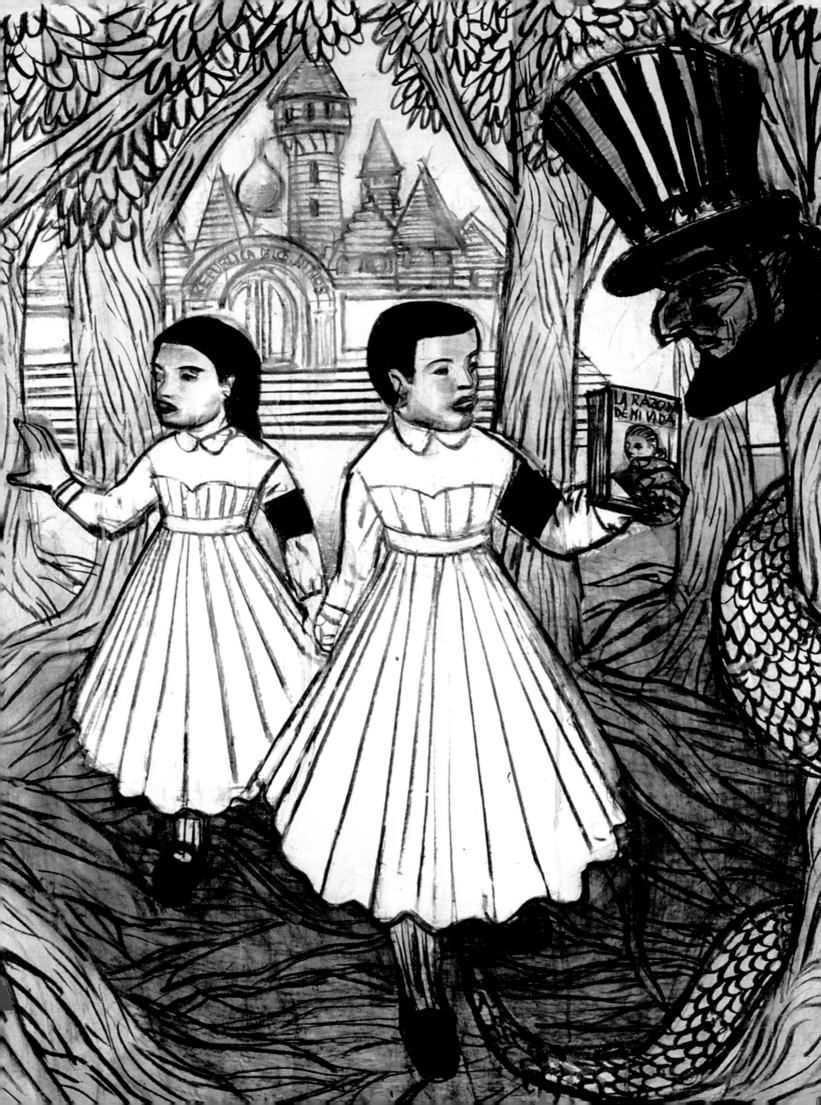

FABIÁN CEREIJIDO
LA REPÚBLICA Y EL REINO

HACE MUCHOS AÑOS, EN UN RECÓNDITO RINCÓN DE LA ENTRAÑABLE PROVINCIA DE BUENOS AIRES SE ERIGIÓ UN PARQUE TEMÁTICO INFANTIL AL QUE DIERON EN LLAMARLE "LA REPÚBLICA DE LOS NIÑOS".

Su fachada de cuento de hadas, dominada por un castillo, es muy parecida a la fachada de cuento de hadas de la primera Disneylandia en Anaheim, California.[1] Los dos parques dan cuenta de la infancia, la utopía y de esos relatos fantásticos donde lo maravilloso derrota a lo horripilante pero, ¡qué distintos lucen lo privado y lo público en uno y otro y qué visiones tan diferentes ofrecen de Latinoamérica! Este texto no es una mera comparación sino un intento de dirigir la atención hacia las prácticas discursivas, y a veces felizmente articulatorias, en las que América Latina se ha definido a sí misma.

paginas anteriores / previous spread
Daniel Santoro
*Niños peronistas combatiendo
al capital* (detalle)
carbón y acrílico sobre papel
*Peronist Children Combatting
Capital* (detail)
charcoal and acrylic
2004

1 Disney usó fachadas muy similares en sus parques temáticos de Tokio, París y Shanghái.

Cuando Disneylandia, el primero de los parques temáticos de Disney, abrió sus puertas en Anaheim en 1955, en tiempos del llamado *white flight* (huida blanca), una ola migratoria masiva de población blanca que abandonaba Los Ángeles y otros grandes centros urbanos y se instalaba en los suburbios, las grandes ciudades de Estados Unidos se habían convertido en centros multirraciales donde la interacción entre las razas desdibujaba las jerarquías. Esto era particularmente notorio en espacios públicos como plazas, terminales de transporte, playas y centros de esparcimiento. Frente a esto, los suburbios se convertían en enclaves racial y culturalmente homogéneos y Disneylandia ofrecía un ámbito privado donde se reinstauraban las viejas jerarquías sociales y espaciales. En las réplicas escenográficas de las atracciones del parque, las minorías raciales y los latinoamericanos eran habitantes exóticos, peligrosos y fascinantes, vistos desde la óptica de los vaqueros, los expedicionarios y los pioneros.

La construcción de La República de los Niños también estuvo asociada a un desplazamiento habitacional masivo pero de un carácter totalmente distinto al *white flight*. La República de los Niños nació en 1951 (cuatro años antes que Disneylandia) como parte de un programa estatal de construcción de viviendas y escuelas para familias obreras en la zona de La Plata, Berisso y Ensenada, bastión histórico de los movimientos populares locales. El predio en el que se erigió La República había sido expropiado por el gobierno al Swift Golf Club, propiedad de la procesadora de carne transnacional Swift & Co., durante la presidencia de Juan Domingo Perón y la glorificación de Evita, su esposa. La República de los Niños se concibió como un centro público de esparcimiento y educación cívica para niños y niñas de familias obreras.

Al momento de la apertura de Disneylandia, Walt Disney y sus creaciones llevaban varias décadas de expansión en la industria del entretenimiento infantil. Disneylandia ofrecía un registro tangible, localizado y consumible de personajes y narrativas que las películas, las series de televisión, las publicaciones y la venta de juguetes ya habían hecho famosos. El parque apuntalaba el crecimiento incontenible de lo que hoy es la compañía de entretenimiento más grande del mundo, diferente al caso de la República, que nacía sin referencias al mundo del entretenimiento y en intensa pero difusa asociación a los cuentos de hadas, la instrucción cívica y el aura maternal y utópica de Evita. La visita al parque debía fascinar e instruir a niños y niñas como futuros ciudadanos y no como consumidores de entretenimiento, con acceso gratis a réplicas de lujo arquitectónico. La República, lejos de describir una trayectoria ascendente y dominante como Disneylandia, tendría un camino sinuoso y discontinuo ligado a los vaivenes políticos.

Entrar a Disneylandia ha sido y es un proceso largo, elaborado y caro que desemboca en un mundo privado de una concisión y pulcritud inauditas, desde el cual no se ven ni la ciudad de Anaheim, ni la autopista, ni nada que no sea Disneylandia. El parque realza y festeja el límite; en contraste, entrar a La República de los Niños es un proceso sencillo y barato donde al cruzar la entrada uno se encuentra inmediatamente, en un mundo público y heterogéneo desde el que no solo se ve sino que se respira la zona urbana en la que está emplazado.

La elaborada entrada a Disneylandia hace desaparecer gradualmente el mundo exterior en una sucesión de marquesinas, anuncios, arcos y fachadas en las que los famosos personajes y la famosa tipografía anuncian una y otra vez que se está en Disneylandia. Esta amalgama de luces y anuncios se resuelve retóricamente en el despliegue de un mundo extremadamente coherente, homogéneo y tematizado hasta el último detalle. Un mundo en el que nada es amenazante. En la arquitectura de Disneylandia las esquinas filosas han sido redondeadas. Los edificios son altos pero no intimidantes, gracias a llamada "perspectiva forzada", que presenta la planta baja a nueve décimas del tamaño original, el segundo piso a siete octavos y el tercero a cinco octavos, de esta manera, lo enorme resulta accesible. Además, el parque está unificado por un esquema simbólico-narrativo que domina el predio en su totalidad y que lo hace claro, alcanzable y navegable.

Un recorrido por La República de los Niños resulta profundamente diferente: el rápido establecimiento de una coherencia brilla por su ausencia; su fachada emblemática no es visible desde afuera; el límite no domina la retórica espacial; la ciudad circundante no solo no desaparece sino que desde varios puntos de

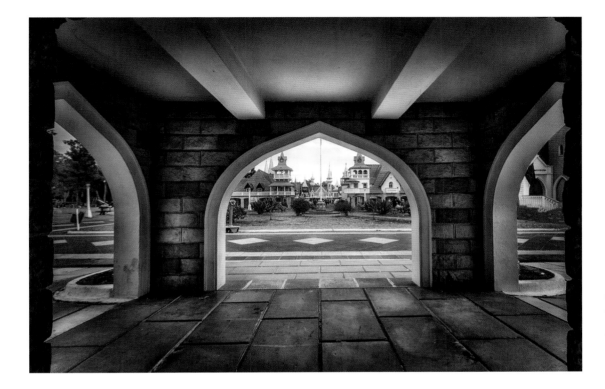

Claudio Larrea
Portal a Disneylandia
impresión digital
Portal to Disneyland
digital print
2012
67.3 × 101.6 cm

la República es más visible que el propio parque. Aquí también hallamos el confort de lo pequeño pero no la familiaridad de la marca corporativa o los personajes famosos. La única aparición de personajes célebres de las historietas y dibujos animados locales (Clemente, Hijitus, Manuelita, Patoruzú, Mafalda) se da en un jardín de estatuas alejado de los edificios y de la narrativa general. Para bien o para mal, visitar La República de los Niños no es una experiencia dominada, mercantilizada o afectada por corporaciones hegemónicas o por el triunfo de "marcas" sacralizadas. La visita necesita o parece suponer la compañía de un adulto inspirado que ate cabos y suture la narrativa. La fotografía de Claudio Larrea recoge este registro no tematizado. En sus imágenes, la República no representa una aspiración ni está crispada por los movimientos sociales, la República es un delirio que no recoge las aspiraciones y fantasías de la gente. Las fotografías de los edificios están tomadas en primer plano, sin contorno y sin personas. Esto los presenta como entidades autónomas. Las posibilidades interpretativas que disparan son incontenibles, no se enredan en una historia particular. La inclusión de una foto de una maqueta de La República de los Niños, cuya impronta no desentona con las otras, acentúa el sentimiento de construcción arbitraria.

Disneylandia está trazada con un sendero simbólico-narrativo que combina e identifica la historia de Walt Disney, de la Compañía y de Estados Unidos. El recorrido empieza en la gran puerta única, pasa por tiendas de mercancías y una estación de tren, hasta llegar a una reproducción de la calle principal de Marceline, Missouri, el pueblito blanquísimo y pastoral del que era oriundo Walt Disney. Aquí se encuentran el Lincoln Hall y un teatro de época donde se exhibe de manera continua el primer corto hablado del ratón Mickey. Luego se desemboca en el emblemático castillo que domina todo el parque temático y a la vez comunica con los "mundos" de la fantasía, la aventura, la frontera y el futuro. La narrativa histórica de la Compañía Disney y del país incluye a los ratones Mickey, que cambian a través de las décadas, el castillo con el estilo televisivo de ABC y la mercadería en las tiendas caracterizadas de safaris y poblados de piratas. El recorrido histórico culmina en la promoción contemporánea de la cartelera del momento. Mi reciente visita coincidió con los estrenos de la última versión de *Star Wars* (*La guerra de las galaxias*) y de *Zootopia*. La confitería vendía hamburguesas intergalácticas y las tiendas ofrecían a Geda, a Darth Vader y a R2-D2 en los estantes más prominentes. Se veían sombreros con las largas orejas de Judy Hops de *Zootopia*. El mundo del futuro, Tomorrowland, estaba tomado por el rojo, blanco y negro de *Star Wars*. Un actor vestido de Chewbacca te abrazaba.

En contraste, los mitos y narrativas de La República de los Niños están mucho menos estabilizados. En 2015 durante el recorrido que hicimos con el equipo curatorial no detectamos un relato histórico unificado que recoja la historia cultural del país desde que se fundó el parque. Tampoco se detectaba el sello de una marca corporativa que abarcase todo el espacio de la República. El parque estaba dividido en secciones controladas por distintas entidades. La granja estaba coordinada por un programa educativo de la Universidad Nacional de la Plata, donde grupos de niños y niñas guiados por adolescentes amigables acariciaban terneritos, daban de comer a una llama y se tendían despreocupados sobre unas parvas de pasto. Detrás de los mugidos y las risas se oía una grabación de Mercedes Sosa, la cantante folclórica exiliada por la dictadura militar. A unas cinco cuadras de la granja nos topamos con el Museo Interactivo Hangares, gestado por "un equipo multidisciplinario de docentes, estudiantes, investigadores y profesionales de la Universidad Nacional de La Plata", en el que se presentaba la muestra *Desmedidos*, una exposición interactiva y participativa sobre "los mandatos de la sociedad de consumo".[2]

Con monitores interactivos, ilustraciones, juegos y paneles informativos, la muestra invitaba a los y las visitantes a pensar. Una sección estaba dedicada a la homogeneización de los ideales de belleza en los medios de entretenimiento y comunicación. Varios paneles se referían a Disney: en uno de ellos sobre la "lealtad a la marca" se veía un bebé enfundado en un enterito rojo ¡con la cara de Mickey más grande que la suya propia!, y en un escaparate se exhibía una fotografía teatralizada en la que una familia de cinco personajes obesos con caretas de Minnie y Mickey consumían productos de McDonald's delante de un afiche de reclutamiento de los Marines.

Mientras, en la calle central de la República se escuchaba música comercial para niños y no se percibía ningún programa pedagógico. La configuración pública o privada del parque no es constante, sino que cambia con los gobiernos de Argentina.

A través de los años, La República de los Niños ha alternado entre ser un espacio público de pugna y un espacio censurado. Incluso, durante varias décadas de gobiernos militares el parque entró en desuso y hasta su nombre fue cambiado de *República* a *Ciudad* de los Niños, diluyendo el espíritu cívico y participativo.

2 Véase el sitio del Mundo Nuevo para información sobre la muestra *Desmedidos* (2015): www.unlp.edu.ar/articulo/2013/10/21/ mundo_nuevo_inaugura__desmedidos__una_ exposicion_interactiva_sobre_excesos_y_ mandatos_en_la_sociedad_de_consumo.

Daniel Santoro
El hada buena argentina, se aparece ante tres niños escolarizados
óleo y acrílico
The Good Spirit of Argentina Appears Before Three Schoolchildren
oil and acrylic
2004
67.3 × 101.6 cm

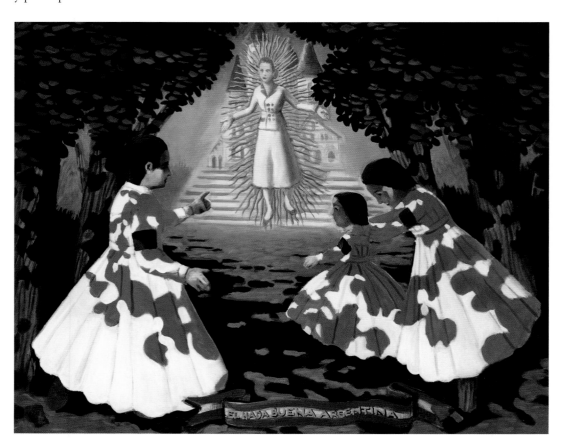

Volviendo a los orígenes de La República de los Niños, como todos los emprendimientos habitacionales de interés social de la época peronista de la Argentina, su realización tuvo que ver con Eva Perón, su gestión y su mito. Evita, debido a su enfermedad, nunca llegó a ver la República, pero su influencia se hizo notar: era un proyecto arquitectónicamente espléndido destinado a las personas más humildes, construido en un predio expropiado a la oligarquía. El coronel Mercante y su arquitecto Jorge Lima, en un tiempo limitado por cambios políticos, planearon y construyeron el parque que consta de treinta y cinco edificios de una mezcla de estilos europeos medievales e islámicos, con el aporte onírico de los cuentos de Andersen y Grimm y las leyendas de Malory y Tennyson. Según Jorge Lima, la idea original tenía que ver con una ambientación de los cuentos de hadas a escala infantil. Los edificios de La República de los Niños son réplicas de una selección de suntuosos y célebres palacios del mundo, como el Taj Mahal, el Palacio Ducal de Venecia y la Alhambra de Granada. Además, cada edificio representa una institución cívica no necesariamente ligada a la función del palacio que imita. La Casa o Palacio de Gobierno, cuya silueta aparece en el logo de la República, tiene cierto parecido con el castillo alemán Neuschwanstein que inspiró a Disney, que a su vez era una versión decimonónica de un castillo medieval. Buscando imágenes visualmente similares a Disneylandia, me encontré con el ya nombrado Neuschwanstein. Lo que no esperaba era encontrarme con el castillo Naveira de la provincia de Buenos Aires, cuya construcción comenzó en 1841.

Los ricos terratenientes de la época invitaban a arquitectos europeos a construir opulentos y ostentosos castillos que pasaron a ser el símbolo de la oligarquía vacuna argentina. El estilo fastuoso y exaltado de los edificios de La República de los Niños refleja una tendencia de Evita que el pintor argentino Daniel Santoro describe en estos términos:

> *En una de las reuniones para evaluar los proyectos de Ciudad Evita, un barrio obrero, los arquitectos recomendaron casas prefabricadas económicas que se hacían rápidamente en hormigón. Evita les preguntó cómo se verían esas casas. Los arquitectos algo desconcertados le dijeron, 'como casas obreras'. '¿Eso quiere decir que se verán como casas de pobres?', preguntó ella. Le contestaron la verdad: 'Y bueno, sí, son viviendas humildes', a lo que Evita respondió que no, 'No quiero eso. Yo quiero que se vean como casas de ricos'. Así se decidió hacer un disparate desde el punto de vista economicista: hacer una ciudad de casas populares con casas de tejas y pisos de roble. Hoy en la Ciudad Evita, las casas están en pie y siguen siendo muy lindas. Para Evita, justicia social era darles a los pobres las cosas de los ricos. Algo que todavía no se le perdona.*[3]

3 Maria Moreno, "Recuerdos del futuro", *página12*, el 15 de diciembre 2002, www.pagina12.com.ar/diario/suplementos/radar/9-532-2002-12-15.html.

Como las casas de interés social de Ciudad Evita, que se veían como las "casas de los ricos", La República de los Niños ofrecía a los niños humildes el esplendor inusitado de un palacio que se parecía a los que ilustraban los cuentos de hadas y de los que ostentaban los ricos. Además de los palacios y la granja que ya mencioné, el predio contaba con un enorme bosque con árboles de todo el mundo que ocupaba lo que había sido el Swift Golf Club. ¡Al pobre lo de los ricos! ¡El lujo en lo barato! ¡Lo ordinario en lo extraordinario! Como cantaban los y las jóvenes militantes de la juventud peronista en la década de los años 70: "El Hospital de Niños en el Sheraton Hotel".[4]

4 Entrevista con el artista, Buenos Aires, 16 de junio 2015.

Santoro, declaradamente peronista, incluye en varias de sus pinturas representaciones de La República de los Niños y de Evita. En la obra *Eva Perón concibe La República de los Niños*, Evita sueña y a la vez gesta el parque en una representación que alude a la tracción interpelante de Evita como generadora e inspiradora de utopías y de felicidad. La representación de la República soñada y engendrada parece tocar y trascender a Disneylandia. Todo aquel que no conozca La República de los Niños y vea esta pintura, creerá ver a Evita soñando con el reino de Disney, sin percatarse de que el sueño de la abanderada de los pobres había sucedido cuatro años antes. Santoro explica de esta manera su trabajo sobre la República:

> *La imagen de La República de los Niños tiene dos derivas conceptuales. La primera representa el cumplimiento de una utopía política que encarna el peronismo, que puede pensarse como una forma de socialismo humanista, emparentada con la doctrina social de la iglesia (poner el capital al servicio del hombre). La otra surge como consecuencia de esta primera, y se trata de su territorialización imaginaria,*

resuelta en escala 1 en 2, pensada para poner a salvo a la infancia de las inevitables impiedades que propone el mundo capitalista (la competencia, el desamor, el afán de lucro, la idea absoluta de propiedad). Pensé que para plasmar ese lugar debía ubicarlo en el territorio de los sueños, un pasado perdido y, al mismo tiempo, una paradójica forma de conservarlo vivo y potencialmente posible.[5]

5 Entrevista con el artista, Buenos Aires, 16 de junio 2015.

La República de los Niños dependía del apoyo económico y la coordinación administrativa del gobierno peronista. A los trece meses de inaugurado el parque, por rencillas internas en el Peronismo, Mercante fue remplazado por una administración provincial que no continuó sus programas. Al poco tiempo el gobierno peronista fue derrocado por un golpe militar, la llamada Revolución Libertadora, que lo clausuró. Perón se exilió en Paraguay, Panamá, Nicaragua, Venezuela, República Dominicana y finalmente en España. El movimiento de resistencia civil que se opuso a y eventualmente sucumbió bajo la Libertadora tuvo una importante participación de obreros y estudiantes de la zona de La Plata. El nombre, el substrato utópico del proyecto y el predio de la República como escenario mítico pasaron a ser parte del imaginario político de la zona. El fotógrafo Marcos López en una serie dedicada a los cambios y resignificación de los símbolos patrios en la imaginación popular, incluyó una obra que ubica al castillo de La República de los Niños como un símbolo de la Argentina, junto a la estatua ecuestre del prócer San Martín y a la que acaso sea la foto más famosa de Jorge Luis Borges tomada por Eduardo Comesaña en 1969.

La muerte prematura y trágica de Evita ayudó a crear un mito perdurable y diversificado. A partir de ese momento, la República empezó a sufrir la alternancia de dictaduras y democracias de distinto signo, asumiendo distintos carácteres.

Disney ofrece una versión muy distinta de América Latina en sus películas y parques temáticos. Luego de su gira por el hemisferio sur en los 40s, Walt Disney creó una serie de personajes latinoamericanos que encarnan todo tipo de prejuicios. El dato objetivo del viaje y las citas específicas a música, paisajes y lugares emblemáticos de Latinoamérica simulan un contacto fehaciente que no existió. Disney construyó una América Latina prediscursiva, hecha de folclore, candor, exuberancia natural y caderas bamboleantes. Además, en la misma época generó una serie de cortos animados con temas sanitarios para trabajadores y trabajadoras de compañías multinacionales en Latinoamérica. Con tono paternalista y científico, los documentales enseñaban a los latinoamericanos a cultivar la higiene personal, a no

Marcos López
Borges (Sobre foto de Eduardo Comesaña)
impresión digital
Borges (on a Photo by Eduardo Comesaña)
digital print
1996
20.3 × 30.5 cm

contaminar, a no defecar al aire libre, a ser decentes. Lo cierto es que las multinacionales causaban verdaderas catástrofes sanitarias y ecológicas, contaminaban los ríos, desplazaban la actividad agrícola hacia lo exportable en detrimento del cultivo de alimentos básicos, movían contingentes masivos hacia el hacinamiento y la falta de estructura sanitaria de las ciudades industrias, las favelas y las villas miseria que se crearon alrededor.

El colectivo artístico contemporáneo Mondongo satiriza esta construcción dicotómica que contrasta la pureza y la sanidad de Disney con la pobreza latinoamericana. La obra *Me conformaría con poder dormir* presenta a la más pura del reino inmersa en un lodo hecho de basura y del tipo de ladrillos y metal corrugado de las villas miseria argentinas. La minucia y el detalle invitan a una mirada más de cerca que revela un subnivel aún más sórdido. Una pequeña calavera ostenta una hebra de caca en la frente; un grupo de pastillas farmacológicas forman las desgranadas cuentas de una diadema rota. La obra hace alusión directa a la emblemática escena del film de Disney en la que los enanos sobrecogidos por la congoja velan a Blancanieves. Pero en lugar de estar dentro de un cofre de oro y cristal, Mondongo la ha puesto vertical en una vitrina como la de Zoltar, el siniestro adivino autómata que por unas monedas te adivina la suerte en los parques de diversiones de baja estofa de Estados Unidos. Aquella Blancanieves es remota, trascendente y rozagante; esta muestra la tensión del asco incipiente en el mohín del labio superior y en un vire hacia el morado que crispa su rostro: sus ojos cerrados no descansan, rechazan; su peinado compacto como un casquito es aquí un nido de hebras grasientas; su cabeza descansa sobre una almohada hecha no ya de flores sino de chorizos, morcillas y otros abyectos embutidos; en lugar de un ramo de flores, Blancanieves tiene sobre su pecho una coneja madre muerta, de cuyo vientre caen como excreciones varios fetos tumefactos. La tracción de esta dicotomía Disney/Latinoamérica; pureza/villa miseria ha alcanzado el trabajo de artistas que no son latinoamericanos como Jeff Gillette.

Tres momentos emblemáticos en la historia de La República de los Niños. Primero, La República de los Niños nació como parte de un desarrollo habitacional al calor de las movilizaciones populares y el mito de Evita. Segundo, en 1973, en medio del enfrentamiento entre los movimientos revolucionarios y las dictaduras apoyadas por el plan Cóndor,[6] La República de los Niños fue tomada por un grupo de guerrilleros de izquierda, los Montoneros. Tercero, en el 2012, al calor de la rebelión antineoliberal y el resurgimiento de la izquierda en Latinoamérica, las mismísimas Abuelas de Plaza de Mayo pasaron a ser parte oficial de La República de los Niños. En respuesta a propuestas de privatización y juegos mecánicos en el parque, Estela de Carlotto, presidenta de las Abuelas, declaró: "No queremos que se convierta en Disneylandia".[7]

Mondongo
Me conformaría con poder dormir
(detalles)
plastilina, técnica mixta y LED
sobre MDF
I'd settle for being able to sleep
(details)
plasticine, mixed media and
LED on MDF
2009–13

[6] Las fuerzas armadas tomaron el poder en Paraguay (1954–89), en Brasil (1964–85), en Bolivia (con un breve interregno constitucional, desde 1964 hasta 1982), en Uruguay (1973–85), en Chile (1973–90) y en Argentina (1976–83). La Operación Cóndor, plan secreto que coordinó tareas de inteligencia, persecución y asesinatos de opositores en las seis dictaduras (tareas realizadas por organismos represivos de estas en coordinación con la CIA), unió a sus cúpulas en el seguimiento de objetivos muy concretos. Las dictaduras militares en el Cono Sur construyeron su legitimidad apelando a la Doctrina de la Seguridad Nacional para "extirpar" (el lenguaje quirúrgico es muy frecuente en sus discursos) el "marxismo ateo internacional" y la subversión que amenazaba los "reales y genuinos principios de la nación".

[7] Julio César Santarelli, "Bruera quiere instalar en la República de los Niños un megaparque de diversiones", *FARCO News*, consultada junio 2017, www.farco.org.ar/index.php?option=com_content&view=article&id=1549:bruera-quiere-instalar-en-la-republica-de-los-ninos-un-megaparque-de-diversiones&catid=120.

Daniel Santoro
Eva Perón y la mamá de Juanito,
rumbo a la ciudad infantil
óleo y acrílico
Eva Peron and Juanito's mother,
heading to the children's city
oil and acrylic
2004
120 × 180 cm

Pero volvamos a "El hospital infantil en el Hotel Sheraton". La política de movimiento tuvo un auge generalizado en Latinoamérica de 1968 a 1973 en la estela de la revolución cubana y la elección de Allende en Chile. Las relaciones de poder estaban abiertas a la contestación democrática como nunca antes. El espacio público hervía de movilizaciones. En Argentina se realizaron un sinnúmero de tomas: plazas, universidades, fábricas. Los Montoneros tomaron La República de los Niños en 1973.

El documental sin sonido de la toma muestra imágenes generales de niños y niñas que visitan las instalaciones y disfrutan de los juegos junto a un gran cartel que cubre el Palacio de Gobierno de la República con la palabra "Montoneros". En sucesión, se puede ver a chicos y chicas que llenan la plaza principal, dos niñas que comen copos de azúcar y primeros planos de largas banderas donde se lee "Perón o muerte –Viva la Patria– Juventud Peronista de La Plata" y "La República de los Niños Montonera". Esta se impone como la escena en la que La República de los Niños se gana su nombre. Los militantes crean una situación en la que parecen ser los niños y las niñas quienes con una alegría despreocupada toman el Palacio de Gobierno. Durante esa toma, el límite entre la República y la vida política se disuelve. El reconocimiento y el registro poético del momento inédito y de las posibilidades que le daba la contingencia a esta toma la emparentan con la publicación de *Para leer al Pato Donald* (1971) de Dorfman y Mattelart, que ayudó a inscribir la situación sin precedentes del triunfo de la Unidad Popular.[8] A pesar de su fracaso, los movimientos de los años 70 tuvieron la enorme virtud de traer de manera vigorosa la contienda política y el espacio público a la vida cotidiana y a la imaginación y a presentarles a los y las latinoamericanas un destello de su agencia histórica.

En Anaheim también hubo una toma. El 6 de agosto de 1970, integrantes del grupo contracultural Youth International Party (Partido Internacional de la Juventud), fundado por Abbie Hoffman y Jerry Rubin, realizaron una toma simbólica de la isla de Tom Sawyer en Disneylandia y tuvieron tiempo para izar la bandera del Viet Cong antes de que llegara la policía. Varios participantes fueron arrestados y acusados de causar disturbios. El destino de Disneylandia nunca estuvo en entredicho.

La relación entre las Abuelas de la Plaza de Mayo y La República de los Niños constituye una instancia de intensa convergencia. Las Abuelas tienen una sede permanente en la República y su titular, Estela de Carlotto, es la madrina del parque. En el edificio de la legislatura de la República, hecho al estilo del parlamento inglés, se encuentra la oficina y el salón de exposiciones de las Abuelas, donde se han presentado muestras como *Democracia Participativa*, *Los Derechos del Niño* y *El Derecho a la Identidad*.

8 Unidad Popular fue una coalición electoral de partidos políticos de izquierda de Chile que en 1970 llevó a la Presidencia de La República a Salvador Allende.

Habría que hacer un poco de historia. Existe en la incepción de las Madres y las Abuelas una frase profunda: "aparición con vida", que expresa el deseo de reencuentro con sus hijos e hijas y nietos y nietas desaparecidas por la dictadura militar.[9] Es una declaración de lo imposible, una suerte de fe loca.

La frase conjura una viñeta de valor desafiante, una celebración universalizada del poder de la imaginación que acompañó el golpe lúcido de haber incorporado a la pugna política una edad, un género y un vínculo. Durante los años del movimiento antineoliberal las Abuelas ayudaron a rencauzar La República de los Niños. Para la muestra sobre identidad, Carlotto señaló que en la exhibición "se expresa la ciencia al servicio de los derechos humanos, en uno tan importante como lo es la identidad". Además, destacó que "la exposición enseña cómo estas personas, que somos muy mayores, hemos conseguido transformar en 38 años el dolor en la lucha desde el amor y la paz".[10]

La madrina de la institución, que coincidentemente es de la zona de La Plata, desde el comienzo se preocupó por la continuidad del imaginario original de La República de los Niños y renovando el aura maternal y utópica, se constituyó en una de las voces públicas del parque. En una entrevista realizada en la República, Carlotto pidió al gobierno que los juegos no sean "caros ni costosos", ya que el espíritu de la República tenía otros fines, recordando además que en el predio "siempre se fomentó el acceso para todos los chicos y chicas", e insistió en que el proceso licitatorio de zonas del parque no se transformara "en un negocio para pocos" y apoyó a los vecinos en la lucha contra la licitación.[11]

Bajo la tutela y el hálito de Carlotto, La República de los Niños se convierte en un ámbito en el que niños y niñas pueden conciliar la imaginación con la vida cívica.

9 Mi análisis de esta frase le debe mucho al Psicoanalista y escritor Juan Carlos Volnovich, un entrañable amigo que ha colaborado extensamente con la Madres y ha publicado decenas de artículos al respecto.

10 Estela de Carlotto, citada en "Municipalidad de La Plata inauguró muestra sobre el derecho a la identidad", *InfoBaires24*, el 19 de mayo 2015, http://infobaires24.com.ar/municipalidad-de-la-plata-inauguro-muestra-sobre-el-derecho-a-la-identidad.

11 Ibid.

Daniel Santoro
Seducción y deseo capitalista
carbón y acrílico sobre papel
Seduction and Capitalist Desire
charcoal and acrylic
2012
128 × 148 cm

The Republic and the Kingdom

Fabián Cereijido

Many years ago, in a distant corner of the well-loved province of Buenos Aires, a children's theme park was built and was given the name "La República de los Niños" ("The Republic of Children"). Its fairy tale facade, dominated by a castle, is very similar to the fairy tale facade of the first Disneyland in Anaheim, California.[1] The two parks share a focus on childhood, utopia, and those fantastical tales where the wondrous defeats the horrifying—but how many differences exist between the private and the public in one vs. the other, and what different visions they offer of Latin America! This text is not a mere comparison, but rather an attempt to direct attention toward the discursive and sometimes happily articulatory practices with which Latin America has defined itself.

Disney's first theme park, Disneyland, opened its doors in Anaheim in 1955, during the era of what is called "white flight," a massive wave of out-migration of the white population, which abandoned Los Angeles and other large urban centers and settled in the suburbs. By this time, the principal United States cities had become multiracial centers where interaction among races blurred former hierarchies. This was particularly evident in public spaces like plazas, transit centers, beaches, and rec centers. In the face of this phenomenon, the suburbs became racially and culturally homogenous enclaves, and Disneyland offered a private atmosphere where the old social and spatial hierarchies could be reinscribed. In the staged replicas of the park's attractions, racial minorities and Latin Americans existed as exotic, dangerous, and fascinating specimens seen through the lens of cowboys, travelers, and pioneers.

The building of La República de los Niños was also associated with a massive housing displacement, but one of a completely different nature from white flight. La República de los Niños originated in 1951 (four years before Disneyland) as part of a state program to build houses and schools for families of workers in the area including La Plata, Berisso, and Ensenada, historically a bastion of local popular movements. The land where la República was constructed had been expropriated by the government from the Swift Golf Club, a property owned by the transnational meat processing company Swift & Co., during Juan Domingo Perón's presidency and the glorification of his wife Evita. La República de los Niños was conceived as a public recreation and civic education center for the children of worker families.

When Disneyland opened, Walt Disney and his creations had for a number of decades been increasingly present in the children's entertainment industry. Disneyland offered a tangible, localized, and consumable registry of characters and narratives that the films, television series, publications, and toy sales had already made famous. The theme park buttressed the uncontainable growth of what today is the largest entertainment company in the world, unlike the case of la República, which came into being without references to the entertainment world and with an intense but diffuse association to fairy tales, civic instruction, and Evita's maternal and utopic aura. A visit to the park, with free access to replicas of architectural luxuries, was designed to fascinate and instruct children as future citizens, and not as consumers of entertainment. La República, far from describing an ascendant and dominant trajectory as Disneyland did, would travel a circuitous and discontinuous path linked to political ups and downs.

To enter Disneyland has been and is a long, elaborate, and expensive process that leads to a private world of unprecedented concision and cleanliness, from which you see neither the city of Anaheim, nor the freeway, nor anything that is not Disneyland. The theme park emphasizes and celebrates limits; in contrast, to enter La República de los Niños is a simple and inexpensive process; immediately after passing through the entrance you find yourself in a public and heterogeneous world from which you don't just see the urban zone where the park is located, you breathe it in.

Disneyland's stylized entrance causes the outside world to disappear in a succession of awnings, billboards, arches, and facades in which the famous characters and famous typography announce over and over again that you are in Disneyland. This combination of lights and announcements is resolved rhetorically in the unfolding of an extremely coherent, homogenous world, thematized to the very last detail. A world in which nothing is threatening. In Disneyland's architecture, sharp corners have been rounded. Buildings are tall but not intimidating, thanks to the so-called "forced perspective" that presents the first floor at nine-tenths of its original size, the second floor at seven-eighths, and the third at five-eighths; in this way, the enormous ends up being accessible. Additionally, the park is unified by a symbolic narrative blueprint that dominates the site in its totality, making it clear, attainable, and navigable.

A tour through La República de los Niños gives profoundly different results: the swift establishment of coherence is notable for its absence; its emblematic facade is not visible from the outside; limits do not dominate the spatial rhetoric; the surrounding city does not only not disappear, but instead from various points in la República it is more visible than the park itself. Here as well we find the comfort of the small but not the familiarity of the corporate brand or of famous characters. The only appearance of well-known characters from comics and local cartoons (Clemente, Hijitus, Manuelita, Patoruzú, Mafalda) occurs in a statue garden far from the buildings and from the general narrative. For better or for worse, a visit to La República de los Niños is not an experience dominated, commercialized, or affected

by hegemonic corporations or by the triumph of venerated "brands." The visit requires or seems to presuppose the company of an inspired adult who will tie up loose ends and stitch the narrative together. Claudio Larrea's photography picks up on this non-thematized experience. In his images, la República does not represent any aspiration, nor is it concerned with social movements; la República is a delusion that does not encapsulate people's aspirations and fantasies. The photographs of the buildings are shot as close-ups, without the surrounding environs and without people. This presents them as autonomous entities. They unfold innumerable interpretive possibilities, disentangled from any particular history. The inclusion of a photo of a model of La República de los Niños, the visual imprint of which is not out of place in relation to the other images, accentuates this feeling of arbitrary construction.

Disneyland is built around a symbolic narrative path that combines and identifies the histories of Walt Disney, the Company, and the United States. The trajectory begins at the singular great doorway, passing through stores full of merchandise and a train station, until it reaches a reproduction of the main street of Marceline, Missouri, Walt Disney's whiter-than-white pastoral hometown. Lincoln Hall is located here, along with a vintage theater where the first short film with sound featuring Mickey Mouse is shown continuously. The path then leads to the emblematic castle that dominates the entire theme park and at the same time communicates with the "worlds" of fantasy, adventure, the border, and the future. The historical narrative of the Disney Company and of the country includes various Mickey Mouses, changing over the decades, the castle stylized as on ABC television, and merchandise sold in stores thematized as safaris and pirate towns. The historical tour culminates in a contemporary ad campaign with the billboard of the moment. My recent visit coincided with the premieres of the latest version of *Star Wars* and *Zootopia*. The cafeteria was selling intergalactic hamburgers and the most prominent shelves in the stores offered up Geda, Darth Vader, and R2-D2. You could see hats with the long ears of Judy Hopps from *Zootopia*. The world of the future, Tomorrowland, was taken over by the red, white, and black of *Star Wars*. An actor dressed as Chewbacca hugged you.

The myths and narratives present at La República de los Niños, in contrast, are much less stabilized. In 2015, during the tour we did with the curatorial team, we did not perceive a unified historical narrative that would encapsulate the cultural history of the country beginning at the time of the park's founding. Neither did we perceive the stamp of a corporate brand encompassing the entire space of la República. The park was divided into sections, each controlled by a different entity. The farm was coordinated by an educational program from the Universidad Nacional de la Plata, where

groups of children guided by friendly adolescents petted little calves, fed a llama, and stretched out, carefree, on heaps of grass. In the background, behind the mooing and laughter, you could hear a recording of Mercedes Sosa, the folk singer exiled by the military dictatorship. About five blocks from the farm we came upon the Museo Interactivo Hangares (Hangares Interactive Museum), created by "a multidisciplinary team of educators, students, researchers, and professionals from the Universidad Nacional de La Plata," which featured a show titled *Desmedidos* (*Excessive*), an interactive and participatory exhibition about "the mandates of consumer society."[2] With interactive monitors, illustrations, games, and informational panels, the show invited visitors to think differently. One section was devoted to the homogenization of beauty ideals in the mass media. A number of panels made reference to Disney: in one of them about "brand loyalty," you could see a baby stuffed into a red onesie—with a Mickey Mouse face bigger than his own! And there was a case displaying a dramatized photograph in which a family of five obese people with Mickey and Minnie masks consumed McDonald's products in front of a recruitment poster for the Marines.

Meanwhile, on the central street of la República, you could hear commercial children's music, and there was no perceptible pedagogical program. The public or private configuration of the park isn't a constant, but rather shifts with the governments of Argentina.

Over the years, La República de los Niños has alternated between being a public space of struggle and a censured space. In fact, for a number of decades during military governments, the park fell into disuse and its name was even changed, from República to Ciudad (City) de los Niños, diluting its civic and participatory spirit.

Returning to the origins of La República de los Niños: as with all endeavors toward public housing during the Peronist era in Argentina, the creation of this project was linked to Eva Perón—both to her management and to her myth. Because of her illness, Evita was never able to see la República, but her influence could be felt in it: it was a work of architectural splendor, intended for the most disenfranchised, built on land expropriated from the oligarchy. Working with very limited time due to political shifts, Colonel Mercante and his architect, Jorge Lima, planned and built the park, which consists of thirty-five buildings in a mixture of medieval European and Islamic styles, with the addition of oneiric references from Andersen's and Grimm's tales and from legends by Malory and Tennyson. According to Jorge Lima, the original idea involved setting the fairy tales to a child's scale. The buildings of La República de los Niños are replicas of a selection of sumptuous and celebrated palaces from around the world, like the Taj Mahal, the Doge's Palace in Venice, and the

Alhambra in Granada. Additionally, each building represents a civic institution not necessarily linked to the function of the palace it imitates. The Casa or Palacio de Gobierno (House of Government or Government Palace), the silhouette of which appears on the logo of la República's, bears a certain similarity to the Neuschwanstein Castle that inspired Disney, which in turn was a nineteenth-century version of a medieval castle. As I searched for images that were visually similar to Disneyland, I came upon the aforementioned Neuschwanstein. What I didn't expect was to encounter the Naveira Castle from Buenos Aires Province, the construction of which began in 1841.

Rich landowners of the era invited European architects to build opulent and ostentatious castles that became a symbol of the Argentinian cow ranching oligarchy. The lavish and exalted style of the buildings at La República de los Niños reflects Evita's preference, as described in the following terms by Argentinian painter Daniel Santoro:

In one of the meetings to evaluate the projects at Ciudad Evita, a working-class neighborhood, the architects recommended cheap prefabricated houses that could be made quickly, out of concrete. Evita asked them how the houses would look. The architects, somewhat bewildered, told her 'like workers' houses.' 'Does that mean they'll look like poor people's houses?' she asked. They responded truthfully: 'Well, yes, they are humble homes,' to which Evita responded that no, 'I don't want that. I want them to look like rich people's houses.' And so it was decided to do something crazy from a financial point of view: to make a public housing complex with houses that had tile roofs and oak floors. The houses still stand today in Ciudad Evita, and remain quite pretty. For Evita, social justice was giving the poor the things the rich have. A practice for which she has yet to be forgiven.[3]

Like the public housing at Ciudad Evita, which looked like "rich people's houses," La República de los Niños offered children from humble backgrounds the rare splendor of a palace that looked like the ones that illustrated fairy tales, and the ones where wildly rich people lived. In addition to the palaces and the farms I've already mentioned, la República's grounds house an enormous forest with trees from all over the world, occupying what had once been the Swift Golf Club. Riches to the poor! Luxury on the cheap! The ordinary in the extraordinary! As young militants from the Peronist Youth sang during the 70s: "El Hospital de Niños en el Sheraton Hotel" ("To Put the Children's Hospital in the Sheraton Hotel").[4]

Santoro, a self-proclaimed Peronist, includes in a number of his paintings representations of La República de los Niños, and of Evita. In the piece

Eva Perón concibe La República de los Niños (*Eva Perón Conceives La República de los Niños*), Evita dreams up and at the same time nurtures the development of the park in a representation that alludes to the interpellative traction Evita had as a generator and inspirer of utopias, and of happiness. The representation of la República, dreamt and birthed, seems to touch and transcend Disneyland. Any person who is not familiar with La República de los Niños who might see this painting will think they are seeing Evita dreaming of Disney's kingdom, not realizing that the dream of the standard-bearer for the poor had occurred four years earlier. Santoro explains his work about la República in the following way:

The image of La República de los Niños has two conceptual derivations. The first represents the fulfillment of a political utopia embodied in Peronism, which could be thought of as a form of humanist socialism as linked to the Church's social doctrine (putting capital in service of man). The latter arises as a consequence of the former, and has to do with its imaginary territorialization, resolved on a scale of 1 to 2, conceived in order to keep children safe from the harms of the inevitable cruelties the capitalist world entails (competition, indifference, ambition for profit, the absolute idea of property). I thought that in order to capture the spirit of that place I should locate it in the territory of dreams, a lost past, and at the same time, a paradoxical way to preserve it as a living and potentially possible space.[5]

La República de los Niños depended on the economic support and administrative coordination of the Peronist government. Thirteen months after the park was inaugurated, due to internal conflicts within Peronism, Mercante was replaced by a provincial administration that did not continue his programs. A short time later, the Peronist government was toppled by a military dictatorship, the so-called Revolución Libertadora (Liberatory Revolution), which closed the park. Perón went into exile in Paraguay, Panama, Nicaragua, Venezuela, the Dominican Republic, and finally in Spain. Workers and students from the La Plata region were key participants in the civil resistance movement that mounted opposition to, and eventually succumbed to, the Libertadora. The name, the utopic underpinnings, and the site of la República as a mythic staging ground came to be part of the political imaginary of the area. The photographer Marcos López, in his series focusing on the changes and resignifications of national symbols in the popular imagination, included a work that locates the castle at La República de los Niños as a symbol of Argentina, placed next to the equestrian statue of the national hero San Martin and what is probably the most famous photo of Jorge Luis Borges, taken by Eduardo Comesaña in 1969.

Evita's tragic and premature death helped to create her lasting and diversified myth. From this moment forward, la República began to experience an alternating series of dictatorships and democracies of various types, all of which exhibited different characteristics.

Disney offers a very different Latin America in its films and theme parks. After his 1940s tour through the Southern Hemisphere, Walt Disney created a series of Latin American characters that embody all manner of prejudices. The objective fact of the trip and the specific references to music, landscapes, and emblematic places in Latin America simulate a reliably trustworthy contact that did not exist. Disney constructed a pre-discursive Latin America, made from folklore, sincerity, natural exuberance, and swaying hips. Furthermore, during this same era, he generated a series of animated shorts with sanitary themes, for workers at Latin American multinational companies. With a paternalistic and scientific tone, these documentaries taught Latin Americans to cultivate personal hygiene, not to pollute, not to defecate outside; to be decent. What is true is that multinational corporations caused genuine sanitary and ecological catastrophes: polluting rivers; displacing agricultural activity to favor exportable products (to the detriment of the cultivation of basic foodstuffs); moving giant masses of people into overcrowded spaces with a total lack of sanitary buildings in the industrial cities, favelas, and shantytowns created around them.

The contemporary art collective Mondongo satirizes this dichotomous construction that contrasts Disney's purity and health with Latin American poverty. Their work titled *Me conformaría con poder dormir* (*I'd settle for being able to sleep*, 2009–13) depicts the "fairest of them all" buried in sludge made of trash and the kind of bricks and corrugated metal used to build Argentinian shantytowns. The minute attention to detail invites us to take a closer look, revealing an even more sordid sub-level. A small skull wears a strand of excrement on its forehead; a group of pharmaceutical pills forms the scattered beads of a broken tiara. The work alludes directly to the emblematic scene from the Disney film in which the dwarves, overtaken by distress, keep watch over Snow White. But instead of being inside a chest made of gold and glass, Mondongo has placed her in a vertical position in a glass cabinet like that used by Zoltar, the sinister automated fortune-teller who will predict your future for a few coins at low-rent amusement parks in the United States. That Snow White is remote, transcendent, and healthy; this one exhibits the tension of incipient disgust in the slight grimace on her upper lip, and the purple shading her face. Her closed eyes do not rest, they reject; her hair, compact as a helmet, is here a nest of greasy strands; her head rests not on a pillow of flowers, but rather on one of chorizos, blood sausages, and other stuffed meats; instead of a bouquet on Snow White's chest, there is a dead mother rabbit, out of whose womb fall a number of swollen fetuses like excrescences. The traction of this dichotomy between Disney and Latin America—purity/shantytown—has also manifested in the work of artists who are not Latin American, like Jeff Gillette.

There were three emblematic moments in the history of La República de los Niños. First, la República came into being as part of a housing development at the apex of popular mobilizations and the myth of Evita. Second, in 1973, in the midst of confrontations between revolutionary movements and the dictatorships supported by Operation Condor,[6] la República was occupied by a group of Leftist guerrillas, the Montoneros. Third, in 2012, at the height of the anti-neoliberal rebellion and the resurgence of the Left in Latin America, none other than the Abuelas de Plaza de Mayo (Grandmothers of the Plaza de Mayo) officially became a part of the complex. In response to proposals for privatization and the installing of rides at the park, Estela de Carlotto, President of the Abuelas, declared: "We don't want it to turn into Disneyland."[7]

But let's return to the song "El Hospital de Niños en el Sheraton Hotel." There was a generalized surge in movement politics in Latin America between 1968 and 1973, in the wake of the Cuban Revolution and Allende's election in Chile. Power relations were open to democratic contestation like never before. Public space boiled over with mobilizations. In Argentina, an infinite number of occupations occurred: plazas, universities, factories. The Montoneros occupied La República de los Niños in 1973.

The silent film documentary of their occupation depicts general images of children visiting the facilities and enjoying the toys beside a large banner covering the Palacio de Gobierno at la República with the word "Montoneros." In sequence, we see children filling the main plaza, two girls eating cotton candy, and in the foreground large banners reading "Perón o muerte—Viva la Patria—Juventud Peronista de La Plata" ("Perón or Death—Long Live the Homeland—Peronist Youth of La Plata") and "La República de los Niños Montonera." It is in this commanding scene that La República de los Niños seems to earn its name. The militants create a situation in which it seems to be the children who are occupying the Palacio de Gobierno, with carefree joy. During that occupation, the lines between la República and the political life of the region dissolved. The recognition and poetic resonance of this unusual moment, as well as the possibilities provided by the contingency of this occupation, relate it to the publication of Dorfman and Mattelart's *How to Read Donald Duck* (1971), which helped to inscribe the unprecedented triumph of Unidad Popular (Popular Unity).[8] The movements of the 1970s, despite their failure, possessed the tremendous virtue of bringing political disputes and

public space into daily life and imagination, and of presenting Latin Americans with a glimmer of their historical agency.

There was also an occupation in Anaheim. On August 6, 1970, members of the counterculture group Youth International Party, founded by Abbie Hoffman and Jerry Rubin, enacted a symbolic occupation of Tom Sawyer's Island at Disneyland; they had enough time to raise the Viet Cong flag before the police arrived. A number of participants were arrested and accused of disturbing the peace. Disneyland's future was never in doubt.

The relationship between the Abuelas de la Plaza de Mayo and La República de los Niños constitutes an instance of intense convergence. The Abuelas have a permanent site at la República and their leader, Estela de Carlotto, is the park's godmother. The Abuelas's office and exhibition hall are located in la República's legislature building, created in the style of the British Parliament; they have presented shows like *Democracia Participativa* (*Participatory Democracy*), *Los Derechos del Niño* (*Children's Rights*), and *El Derecho a la Identidad* (*The Right to Identity*). A bit of history is necessary here. There is a profound phrase that the Madres and Abuelas have used since their inception: *aparición con vida* ("apparition with life" or "bring them back alive"), which voices the desire to reunite with their children and grandchildren who have been disappeared by the military dictatorship.[9] Given that it was known that their sons and daughters were dead, the phrase is also a declaration of the impossible, a sort of mad faith.

The phrase conjures an image of defiant bravery, a universalized celebration of the power of imagination accompanying the lucid, forceful decision to incorporate age, gender, and family connection into a political struggle. During the years of the anti-neoliberal movement, the Abuelas helped to get La República de los Niños back on track. For the show on identity, Carlotto remarked that in the exhibition "science expresses itself in the service of human rights, in a right as important as identity." In addition, she emphasized that "the exhibition teaches us how people like us, who are very advanced in age, have over 38 years achieved a transformation of our pain into struggle from a place of love and peace."[10]

As the godmother of the institution, and coincidentally from the La Plata region, Carlotto was concerned from the outset with the continuity of the original imaginary of La República de los Niños and with recuperating its maternal and utopic aura; she became one of the park's principal public voices. In an interview that took place at la República, Carlotto asked the government to make sure the games would not become "expensive or costly," since the spirit of la República suggested other aims; she recalled as well that this was a site where "access for all children was always encouraged."

She also insisted that the bidding process for zones within the park not become "a business for the few," and she supported neighbors of the park in fighting against the bidding.[11]

In recent years, under the aegis of Carlotto, La República de los Niños has become a realm where children can reconcile imagination with civic life.

NOTES

1 Disney used extremely similar facades at his theme parks in Tokyo, Paris, and Shanghai.

2 See the Mundo Nuevo website for information about the 2015 exhibition *Desmedidos*: www.unlp.edu.ar/articulo/2013/10/21/mundo_nuevo_inaugura__desmedidos__una_exposicion_interactiva_sobre_excesos_y_mandatos_en_la_sociedad_de_consumo.

3 Maria Moreno, "Recuerdos del futuro," *página12*, December 15, 2002, www.pagina12.com.ar/diario/suplementos/radar/9-532-2002-12-15.html.

4 Interview with the artist, Buenos Aires, June 16, 2015.

5 Interview with the artist, Buenos Aires, June 16, 2015.

6 The military took power in Paraguay (1954–89), in Brazil (1964–85), in Bolivia (with a brief constitutional interregnum, from 1964 to 1982), in Uruguay (1973–85), in Chile (1973–90), and in Argentina (1976–83). Operation Condor, a secret plan that coordinated activities involving intelligence along with the persecution and murder of opposition activists in the six dictatorships (activities carried out by repressive forces within those dictatorships in coordination with the CIA), united their leadership in focusing on very concrete objectives. Military dictatorships in the Southern Cone built their legitimacy on appeals to the National Security Doctrine in order to "extirpate" (surgical language occurs very often in their discourse) "international atheist Marxism" and subversive threats to the "real and genuine principles of the nation."

7 Julio César Santarelli, "Bruera quiere instalar en la República de los Niños un megaparque de diversiones," *FARCO News*, accessed June 2017, www.farco.org.ar/index.php?option=com_content&view=article&id=1549:bruera-quiere-instalar-en-la-republica-de-los-ninos-un-megaparque-de-diversiones&catid=120.

8 Unidad Popular was a left-wing political alliance in Chile that supported Salvador Allende for the 1970 Chilean presidential election.

9 My analysis of this phrase owes much to the psychoanalyst and writer Juan Carlos Volnovich, a dear friend who has collaborated extensively with the Madres and has published dozens of articles about them.

10 Estela de Carlotto, quoted in "Municipalidad de La Plata inauguró muestra sobre el derecho a la identidad", *InfoBaires24*, May 19, 2015, http://infobaires24.com.ar/municipalidad-de-la-plata-inauguro-muestra-sobre-el-derecho-a-la-identidad.

11 Ibid.

Daniel Santoro
Winter at The Republic of Children
oil and acrylic
Invierno en La República de los Niños
óleo y acrílico
2012
100 × 140 cm

Sergio Allevato
Flora Carioca
oil on linen
óleo sobre lino
2011
100 × 80 cm

The Future, Once Again

Carla Zaccagnini

★ ★

FROM "NEW STATE" TO LAND OF THE FUTURE

"Brazil, Land of the Future" is almost an axiom, an automatic utterance, something like "Paris, the City of Light" or "New York, the Big Apple," derived, perhaps, from the distinctions given to aristocrats: "Peter the Great," "Ivan the Terrible," or "Richard the Lionheart." The honorary title "Brazil, Land of the Future" was originally the title of a book published in 1941 by the Austrian Stefan Zweig, who had arrived in the country one year earlier, escaping from the war and willing to write "the Brazilian book," as announced in a telegram to his local editor.

The book *Brazil, Land of the Future* exalts the already notorious immensity of the country's territory and its natural resources, but it also praises the supposed characteristics of its inhabitants who, "under the imperceptibly relaxing influence of the climate … develop less impetus, less vehemence, less strong a vitality...."[1] In this lack of potency created by heat, it would seem, lies the promise of a "future civilization" in which humanity will live in peace—not as the result of a worked-out or fought-for solution to injustices, but due to a natural dissolution of strength, a sort of melting of vigor.

> What can we do to make it possible for human beings to live peacefully together, despite all the differences of race, class, color, religion, and creed?

Zweig asks in those years of war, and answers:

> Because of specially complicated circumstances, this problem confronts no country more dangerously than Brazil; and none—and it is to prove this that I am writing this book—has solved it in such a happy and enviable way; in a way that in my opinion demands not only the attention but the admiration of the whole world.[2]

..

A first version of this text was previously published in Runo Lagomarsino and Carlos Motta, eds., *The Future Lasts Forever* (Gävle, Sweden: Gävle Konstcentrum, 2011).

1 Stefan Zweig, *Brazil, Land of the Future*, trans. Andrew St. James (New York: Viking Press, 1941), 10.

2 Ibid., 7.

3 Estado Novo (New State, 1937–45) was the second period of Getúlio Vargas's government, installed after a coup d'état, which shut down the National Congress and established a new Constitution, suspending all political rights and abolishing political parties and civil organizations.

The author can't see, or willfully ignores, the repressor apparatus mounted by the Estado Novo,[3] perhaps in appreciation of or in exchange for the shelter he received as an exile. It would not be easy to qualify the Secret Police run by Filinto Müller as "enviable." It did not differ that much—in its ideals and methods—from its contemporary counterparts who enforced order and guaranteed progress for European totalitarian governments. It's hard to call "happy" the ideological control exercised by the Departamento de Imprensa e Propaganda (Press and Propaganda Department), the organ for censorship and official communication during those years, and creator of *Hora do Brasil* (*The Brazilian Hour*), an obligatory radio program focused on publicizing the acts of the Executive Power. The title of the show refers to one hour of news and alludes to the present (now past) as being the right time for Brazil. This is, by the way, a time that never came. Brazil continued to be the land of the future, its name always followed by this sentence, suspended somewhere between a promise and a curse.

EVIDENCE OF A FARCE: *SALUDAS AMIGOS* AND *RIO*

On February 23, 1942, Stefan Zweig was found dead in bed with his wife. The official version of facts is that of a double suicide by barbiturate overdose or a cyanide preparation to kill ants. Perhaps he felt wrathful or guilty in the wake of allegations brought on by his book that he supported the Vargas administration. Perhaps he was disappointed to see his paradise of good savages break diplomatic relations with countries of the Axis, betraying its peaceful nature onto which he seemed to have projected all his hopes. Certainly he was tired of a war that seemed endless, as stated in his final declaration: "I send greetings to all of my friends: May they live to see the dawn after this long night. I, who am most impatient, go before them."

This break in Brazil's presumed neutrality was defined, along with that of other American states, in a meeting in Rio de Janeiro one month before the deaths of the Zweigs. Half a year later, on August 22, 1942, following a series of German attacks on Brazilian-flagged ships, Getúlio Vargas signed a presidential decree in which Brazil acknowledged the existence of a state of belligerence between these two countries, officially entering the war. Two days later, and five months before its release in the United States, Disney's movie *Saludos Amigos* premiered in theaters across Rio de Janeiro. The film was produced after a visit the Disney team made to Latin America, sponsored by the Office of the Coordinator of Inter-American Affairs of the U.S. State Department, then run by Nelson Rockefeller. It gathers 16mm recordings made during the trip and cartoons inspired by four of the eleven countries visited. "While half of the world is forced to shout Heil Hitler!, our answer is to say *Saludos Amigos*!" Walt Disney stated at the time.[4]

4 Kaufman, J. B., *South of the Border with Disney: Walt Disney and the Good Neighbor Program, 1941–1948* (New York: Walt Disney Family Foundation Press, 2009), 100.

The short movie dedicated to the land of the future, *Aquarela do Brasil* (*Watercolor of Brazil*), begins with a white sheet of paper and a brush that quickly paints a tropical landscape, with flora and fauna, to the beat of the homonymous song by Ary Barroso. Orchids, bananas, toucans, and macaws, "the humming water fountains and the palm trees that grow coconuts," the voluptuous forms and vibrant colors well known from this land solidify and melt under the gesture of an omniscient brush or the flow of the involuntary paint, the two elements which together give life to every single Brazilian thing. This is also how Zé Carioca was brought to life, in this first public appearance. From the moment he introduces himself to Donald Duck, whom he already knows by name, and during the entirety of their walk through the so-called wonderful city, Carioca overflows with hospitality and spontaneity, as well as a natural tendency to make music and to dance—traits that not just Disney and Zweig, but also many other foreigners include in their logs after traveling to these sites and in descriptions of their inhabitants. Donald can only move to the rhythm of samba once he is drunk, when his body, free from the bounds of reason and culture, obeys the rhythmic hiccups provoked by cachaça.

Blue, the macaw from the cartoon *Rio* (premiered in 2011 by 20th Century Fox and Blue Sky) spends the entire feature-length film rediscovering the instincts that have been castrated by his life in exile, which are now allowed or required by contact with his natural environment. This film, too, depicts a samba scene, when flashbacks from the beginning of the movie show little Blue succumbing to the body's impulse to follow the rhythm, a gift that returns to him as an adult; as if samba or an inevitable

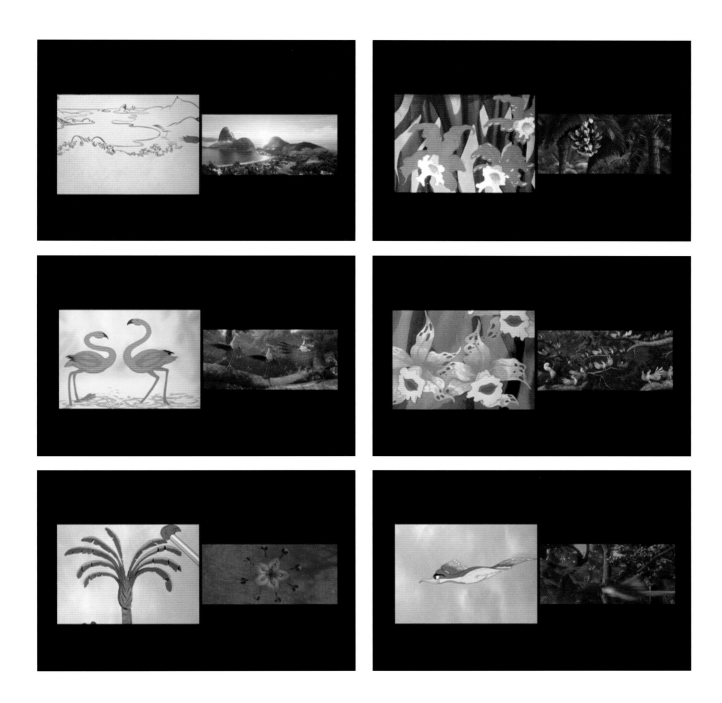

capacity to obey the music could be printed on DNA, as if national clichés would circulate in our blood coupled with leucocytes.

The dichotomy between Donald Duck representing the somehow static culture we could call temperate and Zé Carioca embodying the free flow of the culture known as tropical is repeated between Blue and his female counterpart, Jewel; and it is also condensed within the leading character himself. It is precisely the mix of skills Blue learned from humans in his beloved captivity in Minnesota, combined with the reactivation of his flying instinct, that allows him to save the last female blue macaw on the planet. Of course the future cannot always be the same. The ecologically oriented content present in *Rio* was not imaginable in the times of *Watercolor of Brazil*. The colorfulness and natural resources that appear in the introduction—birds and flowers dancing to the same beat—recall a more frenzied version of Disney's cartoon. But here they are interrupted by orthogonal traps placed by exotic bird dealers, the bad guys who will only be defeated at the end of the movie.

Carla Zaccagnini
Evidências de uma farsa:
Welcome to Brasil and Rio.
Evidence of a farce:
Welcome to Brazil and Rio.
video, diptych
Evidencias de una farsa:
Bienvenidos a Brasil y Rio.
video, díptico
2011
2:40 min

Fernando Lindote
Zé Osiris
acrylic on varied objects
acrílico sobre diversos objetos
2015
50 × 50 × 15 cm

In a version for adult audiences of the relationship between this country and ecology, Gisele Bündchen, the most sought-after Brazilian model, was named Goodwill Ambassador to none other than the United Nations Environment Program. Vested on November 20, 2009, Bündchen stated she couldn't imagine a better childhood than hers, and that we need to act now so the generations of the future—the future, once again—might have the same opportunities we had. The previous year she had planted the first seeds of what is now called Gisele Bündchen Forest, a reforestation area supported by the model's sandals brand in the Mata Atlântica region, as part of a program for rainforest restoration named Florestas do Futuro (Forests of the Future) in a country where nothing is said of the present.

Since 2004, Gisele Bündchen has been the best-paid model in the world and the sixteenth wealthiest woman in the entertainment industry. In 1946, Portuguese-Brazilian Carmen Miranda was the most high-priced actress in Hollywood, and the woman who paid the highest taxes in the United States. This is the same Carmen Miranda who discussed the character Zé Carioca with Walt Disney and tapped her sister to sing with the parrot, Donald Duck, and their Mexican companion, Panchito the rooster, in *The Three Caballeros* (1944).

It is this same Carmen Miranda who performed at the St. Francis Yacht Club in 1945, in a version of the relationship between samba and the "Good Neighbor" policy for adult audiences, at a gala hosted by Nelson Rockefeller to celebrate the end of the San Francisco conference and the creation of the United Nations. I could find no record of this appearance, but there is correspondence between Rockefeller's secretary and Miranda's manager discussing a bill for costume jewelry acquired by the singer at the St. Francis Hotel, where she was staying at the time by invitation of the Department of State. Rockefeller was not only behind Carmen Miranda's performance in San Francisco and Walt Disney's trip to South America; he was also an important support for the creation of the Museu de Arte de São Paulo (São Paulo Art Museum) in 1947 and Museu de Arte Moderna do Rio de Janeiro (Rio de Janeiro Modern Art Museum) in 1948, and was closely involved in the foundation of the Museu de Arte Moderna de São Paulo (São Paulo Modern Art Museum) in 1948. The establishment of art museums was an important step in the route toward modernization undertaken during the so-called *período desenvolvimentista* (developmentist era), which coincides with the postwar decades. Not only could museums contribute to the formation of inhabitants that could

do more than dance, but they would also help to build an image(ry) the country was interested in putting into circulation: a new kind of postcard, in which the concrete of modern architecture and highways punctuates the already explored tropical landscape.

This image of Brazil as an economic power nurtured by its natural exuberance circulated between the 1940s and the 1960s, and has been produced and promoted again in recent years. One can think of all the stadiums built for the first World Cup to be held after the war, which took place in Brazil in 1950, and of the parallel enterprises carried out recently for the 2014 World Cup. Of course one could also think, as a counterpoint, of the images of desolation resulting from those two historical defeats: the first one just tragic, when Uruguay won the finals in the newly built Maracanã; the second one of a more farcical character, with Germany scoring seven goals during the semi-finals.

Museums were systematically founded in the late 1940s and solidified in specially conceived modern buildings two decades later, but there is also a recent parallel. In 2003, when Gisele Bündchen started to be involved with environmental causes, the Solomon R. Guggenheim Foundation announced their new venue to be built by Jean Nouvel in Rio de Janeiro, nestled as close to the shore as Affonso Eduardo Reidy's Museu de Arte Moderna, finished in 1967. The contract between the Guggenheim Foundation and the city had to be canceled by a decision of the Supreme Court of Justice, following a class action suit brought by the local art scene. In 2015, both the ex-mayor and Guggenheim were sentenced to pay restitution to Brazilian public funds for the amount spent on the feasibility studies and architectural project, calculated to be around two million U.S. dollars.

Another museum opened in the same spot that same year, 2015. Praça Mauá pier, in what used to be a rundown harbor area, had been chosen to house Nouvel's unbuilt project and is now the location of an imposing Santiago Calatrava building, the seat of Museu do Amanhã. Literally called Museum of Tomorrow (tomorrow, once again), this is a science museum without a collection, with the mission to "publicize the planet's vital signals" by collecting real-time data from space agencies and the United Nations.

"Tomorrow is not a date in a calendar, it is not a place at which we will arrive," reads the Portuguese version of the museum's website.[5] Indeed, the future is not a time that can be reached: it stands always behind the curve. The future is to time what the horizon line is to space. The world turns around, and the horizon is still on the horizon.

Fernando Lindote
Bicos
Beaks
bronze
Picos
bronce
2015
33 × 21 × 1 cm each / cada una

5 See the Museum of Tomorrow's website, accessed June 2017, https://museudoamanha.org. br/pt-br/sobre-o-museu.

El futuro, una vez más
Carla Zaccagnini

De "Estado Nuevo" a país de futuro

"Brasil, país de futuro" es casi un axioma, una formulación automática, algo como "París, la ciudad luz" o "Nueva York, la gran manzana", derivadas, quizás, de los distintivos concedidos a los aristócratas: "Pedro el Grande", "Iván el Terrible" o "Ricardo Corazón de León". El título honorífico "Brasil, país de futuro" fue originalmente el título de un libro publicado en 1941 por el austríaco Stefan Zweig, quien había llegado al país un año antes, huyendo de la guerra y dispuesto a escribir "el libro brasileño", como le anunció a su editor local en un telegrama.

El libro *Brasil, país de futuro* exalta la inmensidad ya célebre del territorio del país y de sus recursos naturales, pero elogia también las pretendidas características de sus habitantes, quienes "bajo el efecto insensiblemente relajador del clima … desarrollan menos empuje, menos vehemencia, menos dinamismo".[1] Al parecer, esta carencia de potencia generada por el calor alberga la promesa de una "civilización futura", en la que la humanidad vivirá en paz —no porque haya inventado o luchado por una solución a las injusticias, sino gracias a una disolución natural de la fuerza, una especie de derretimiento del vigor.

¿Cómo puede conseguirse en nuestro mundo una convivencia pacífica de los hombres a pesar de las más decididas diferencias de raza, clase, color, religión y convicciones?"

pregunta Zweig en aquellos años de guerra, y responde:

"A ningún país se planteó, por una constelación particularmente complicada, de un modo más peligroso que al Brasil, y ninguno lo ha resuelto tan feliz y ejemplarmente como el Brasil. Atestiguarlo, agradecido, es el objeto de este libro." [2]

Quizás en agradecimiento por o a cambio del refugio que recibía en condición de exiliado, el autor no logra ver, o tercamente ignora, el aparato represivo que había montado el Estado Novo.[3] No sería cosa fácil calificar como algo "envidiable" a la Policía Secreta dirigida por Filinto Müller. No era tan diferente —en sus ideales y métodos— de sus contrapartes contemporáneas que imponían el orden y garantizaban el progreso en los gobiernos totalitarios de Europa. Es difícil llamar "alegre" al control ideológico que ejercía el Departamento de Imprensa e Propaganda (Departamento de Prensa y Propaganda), el órgano de censura y de comunicación oficial durante aquellos años, y el creador de *Hora do Brasil* (*La hora de Brasil*), un programa obligatorio de radio cuya tarea principal consistía en publicitar las acciones del Poder Ejecutivo. El título del programa se refiere a una hora de noticias y describe aquel presente (que ahora es el pasado) como un momento propicio para Brasil. Se trata, a propósito, de un momento que nunca llega. Brasil no deja de ser el país de futuro, esta frase viene siempre a la saga de su nombre, suspendida en algún lugar entre una promesa y una maldición.

Evidencias de una farsa: *Saludos Amigos* y *Río*

El 23 de febrero de 1942 Stefan Zweig fue encontrado muerto en la cama con su esposa. De acuerdo con la versión oficial de los hechos fue un doble suicidio por sobredosis de barbitúricos o un preparado de cianuro para matar hormigas. Quizás Zweig se sintió furioso o culpable tras las acusaciones que provocó su

libro, según las cuales apoyaba al gobierno de Vargas. Quizás sintió decepción cuando supo que su paraíso de buenos salvajes había interrumpido las relaciones diplomáticas con los países del Eje, traicionando su naturaleza pacífica sobre la cual él parecía haber proyectado todas sus esperanzas. Sin duda estaba cansado de una guerra que parecía no tener fin, como lo afirma en su última declaración: "Envío saludos a todas mis amigas y amigos: espero que puedan ver el amanecer tras esta larga noche. Yo, que soy tan impaciente, voy antes que ellos".

Esta interrupción de la pretendida neutralidad diplomática de Brasil fue decidida, junto con la de otros estados americanos, en una reunión sostenida en Río de Janeiro un mes antes de la muerte de la pareja Zweig. Medio año más tarde, el 22 de agosto de 1942, luego de una secuencia de ataques alemanes contra embarcaciones que portaban la bandera de Brasil, Getúlio Vargas firmó un decreto presidencial en el que Brasil reconocía la existencia de un estado de beligerancia entre estos dos países, e ingresó así a la guerra de manera oficial.

Dos días después, y cinco meses antes de ser lanzada en los Estados Unidos, la película *Saludos amigos* de Disney se proyectó por primera vez en teatros por todo Río de Janeiro. La película fue producida luego de una visita que había hecho el equipo de Disney a América Latina, patrocinada por la Oficina del Coordinador de Asuntos Interamericanos del Departamento de Estado de los Estados Unidos, cuyo director en aquel entonces era Nelson Rockefeller. La película reúne grabaciones en 16mm realizadas durante aquel viaje y dibujos animados inspirados por cuatro de los once países visitados. "Mientras que la mitad del mundo está obligada a gritar ¡Heil Hitler! nuestra respuesta consiste en decir ¡Saludos Amigos!" afirmó Walt Disney en aquel momento.[4]

El cortometraje dedicado al país de futuro, *Aquarela do Brasil* (*Acuarela de Brasil*), comienza con una hoja blanca de papel y un pincel que rápidamente pinta un paisaje tropical, con flora y fauna, al ritmo de la canción homónima de Ary Barroso. Orquídeas, bananos, tucanes y guacamayos, "las murmurantes fuentes de agua y las palmas cocoteras", las formas voluptuosas y los colores vibrantes bien conocidos de esta tierra se solidifican y derriten bajo el gesto de un pincel omnisciente o el flujo de la pintura involuntaria, los dos elementos que al unirse le dan vida a todas y cada una de las cosas brasileñas. Así también se le dio vida a Zé Carioca en su primera aparición pública. Desde el momento en que se le presenta al Pato Donald, a quien ya conoce de nombre, y a todo lo largo de la caminata que ambos se toman por la dizque maravillosa ciudad, Carioca irradia hospitalidad y espontaneidad desbordantes, así como una inclinación natural por la música y la danza —rasgos que no solo Disney y Zweig, sino muchas otras personas extranjeras registran en sus cuadernos de bitácora después de viajar a estos lugares y al describir a sus habitantes. Donald solo logra moverse al ritmo de la samba cuando está ebrio, cuando su cuerpo, liberado de los límites de la razón y la cultura, obedece a los hipos rítmicos que le produce la cachaza.

Blue, el guacamayo del dibujo animado *Rio* (*Río*, lanzado en 2011 por 20th Century Fox y Blue Sky) se pasa todo el largometraje volviendo a descubrir los instintos que han sido castrados por su vida en el exilio, y que ahora que ha entrado en contacto con su ambiente natural pueden o tienen que activarse. También esta película nos muestra una escena de samba, cuando en unos flashbacks al inicio de la película vemos cómo el pequeño Blue sucumbe al impulso del cuerpo a seguir el ritmo, un don que recupera en su edad adulta; como si la

samba o una capacidad inevitable de obedecer a la música pudiera estar impresa en el ADN, como si los clichés nacionales circularan por nuestra sangre emparejados con leucocitos.

La dicotomía entre el Pato Donald, como representante de una cultura en cierto modo estática que podríamos llamar templada, y Zé Carioca como encarnación del flujo libre de la cultura conocida como tropical se repite entre Blue y su contraparte femenina, Jewel; y la encontramos también condensada al interior del personaje principal. Es precisamente gracias a la mezcla de destrezas que Blue aprendió de los humanos durante su añorado cautiverio en Minnesota, combinada con la reactivación de su instinto de vuelo, que Blue logra rescatar a la última guacamaya azul del planeta. Claro que el futuro no puede ser siempre el mismo. El contenido con tendencia ecológica de *Rio* no era imaginable en los tiempos de *Aquarela do Brasil*. La riqueza de color y los recursos naturales que aparecen en la introducción –pájaros y flores que bailan al mismo ritmo– evocan una versión más frenética del dibujo animado de Disney. Pero aquí les interrumpen unas trampas ortogonales instaladas por traficantes de aves exóticas, los malhechores que no serán derrotados sino hasta el final de la película.

En una versión para el público adulto de la relación entre este país y la ecología, Gisele Bündchen, la más solicitada de las modelos brasileñas, fue nombrada Embajadora de Buena Voluntad por ni más ni menos que el Environment Program (Programa del Medio Ambiente) de Naciones Unidas. Al recibir la investidura el 20 de noviembre de 2009, Bündchen afirmó que no podía imaginar una infancia mejor que la suya, y que tenemos que actuar ahora para que las generaciones del futuro –el futuro, una vez más– puedan contar con las mismas oportunidades que nosotras. El año anterior había sembrado las primeras semillas del ahora llamado Bosque Gisele Bündchen, una zona de reforestación que recibe el apoyo de la marca de sandalias de la modelo en la región Mata Atlântica, como parte de un programa de restauración de las selvas húmedas llamado Florestas do Futuro (Bosques del Futuro) –en un país donde nada se dice sobre el presente.

Desde 2004 Gisele Bündchen ha sido la modelo mejor pagada en el mundo y la decimosexta mujer más acaudalada en la industria del entretenimiento. En 1946 la portuguesa-brasilera Carmen Miranda era la actriz más costosa de Hollywood y la mujer que pagaba los impuestos más altos en los Estados Unidos. Es la misma Carmen Miranda que discutió el personaje de Zé Carioca con Walt Disney y reclutó a su hermana para que cantara junto con el loro, el Pato Donald y su compañero mexicano, el gallo Panchito, en *The Three Caballeros* (*Los tres caballeros*, 1944).

Esta misma Carmen Miranda, adaptando la relación entre la samba y la política del Buen Vecino para un público adulto, se presentó en el St. Francis Yacht Club (Club Náutico St. Francis) en 1945, en un evento de gala organizado por Nelson Rockefeller para celebrar el final de la conferencia de San Francisco y la creación de las Naciones Unidas. No pude encontrar ningún registro de esta aparición, pero hay un intercambio de cartas entre la secretaria de Rockefeller y el mánager de Miranda, en las que se discute un cobro por algunas joyerías de vestuario adquiridas por la cantante en el St. Francis Hotel (Hotel St. Francis), donde se estaba quedando en aquel momento por invitación del Departamento de Estado. Rockefeller no solo orquestó la presentación de Carmen Miranda en San Francisco y el viaje de Walt Disney a Sudamérica; prestó también un apoyo importante a la creación del Museu de Arte de São Paulo (Museo de Arte de San Paulo) en 1947 y del Museu de Arte Moderna do Rio de Janeiro (Museo de Arte Moderno de Río de Janeiro) en 1948, y participó de cerca en la fundación del Museu de Arte Moderna de São Paulo (Museo de Arte Moderno de San Paulo), en 1948. El establecimiento de los museos de arte fue un paso importante en la ruta hacia la modernización emprendida durante el llamado *período desenvolvimentista* (período desarrollista), que coincide con las décadas de la posguerra. Los museos no solo podrían contribuir a la formación de habitantes capaces de hacer algo más que bailar, también ayudarían a construir una

imagen (o un imaginario) que el país estaba interesado en poner a circular, un tipo nuevo de tarjeta postal, donde el concreto de la arquitectura moderna y las autopistas puntuaba el paisaje tropical ya antes explorado.

Esta imagen de Brasil como un poder económico nutrido por su exuberancia natural circuló entre los años 40 y 60 del siglo pasado, y ha sido nuevamente producida y promovida en años recientes. Podemos pensar en todos los estadios que se construyeron para la primera Copa Mundial organizada después de la guerra, que tuvo lugar en Brasil en 1950, y en las empresas paralelas realizadas recientemente para la Copa Mundial de 2014. Claro que podemos pensar también, a manera de contrapunto, en las imágenes de desolación provocadas por aquellas dos derrotas históricas: la primera simplemente trágica, cuando Uruguay ganó la final en el recién construido Maracanã; la segunda más bien del orden de la farsa, cuando Alemania anotó siete goles durante las semifinales.

Los museos fueron fundados de manera sistemática a finales de la década de los 40 y asumieron una forma sólida en edificios modernos especialmente concebidos dos décadas más tarde, pero hay aquí también un paralelo reciente. En 2003, cuando Gisele Bündchen comenzaba a involucrarse con causas ambientales, la Solomon R. Guggenheim Foundation (Fundación Solomon R. Guggenheim) anunció que construiría su nueva sede, diseñada por Jean Nouvel, en Río de Janeiro, emplazada bien cerca de la playa, como el Museu de Arte Moderna (Museo de Arte Moderno) de Affonso Eduardo Reidy, terminado en 1967. El contrato entre la Guggenheim Foundation y la ciudad debió cancelarse por decisión de la Corte Suprema de Justicia, como consecuencia de una demanda colectiva promovida por la escena del arte local. En 2015, el exalcalde y la Guggenheim fueron sentenciados a pagar una restitución a los fondos públicos del Brasil por la cantidad gastada en los estudios de viabilidad y en el proyecto arquitectónico, calculada en unos dos millones de dólares estadounidenses.

En ese mismo año, 2015, otro museo abrió sus puertas en el mismo lugar. El muelle Praça Mauá en lo que antes fuera una decaída zona portuaria, había sido elegido para albergar el proyecto de Nouvel, que no se construyó, y es ahora la locación de un imponente edificio de Santiago Calatrava, sede del Museu do Amanhã (Museo del Mañana). Literalmente llamado museo del mañana (mañana, una vez más), este es un museo de ciencias desprovisto de una colección, cuya tarea consiste en "hacer públicos los signos vitales del planeta" atravéss de la recolección de datos en tiempo real de agencias espaciales y de las Naciones Unidas.

"Mañana no es una fecha en un calendario, no es un lugar al que llegaremos", se lee en la versión portuguesa de la página de internet del museo.[5] Por cierto, el futuro no es un tiempo que podamos alcanzar: está siempre detrás de la curva. El futuro es al tiempo lo que la línea de horizonte es al espacio. El mundo gira, y el horizonte sigue en el horizonte.

NOTAS

1 Stefan Zweig, *Brazil, Land of the Future*, traducción al inglés por Andrew St. James (Nueva York: Viking Press, 1941), 10.

2 Ibid., 7.

3 Estado Novo (Estado Nuevo) (1937–45) es el segundo período del gobierno de Getúlio Vargas, instalado tras un golpe de estado que clausuró el Congreso Nacional y estableció una nueva Constitución que suspendió todos los derechos políticos y abolió los partidos políticos y las organizaciones civiles.

4 J. B. Kaufman, *South of the Border with Disney: Walt Disney and the Good Neighbor Program, 1941–1948* (Nueva York: Walt Disney Family Foundation Press, 2009), 100.

5 Véase la página de internet del Museo del Mañana, consultada en junio de 2017, https://museudoamanha.org.br/pt-br/sobre-o-museu.

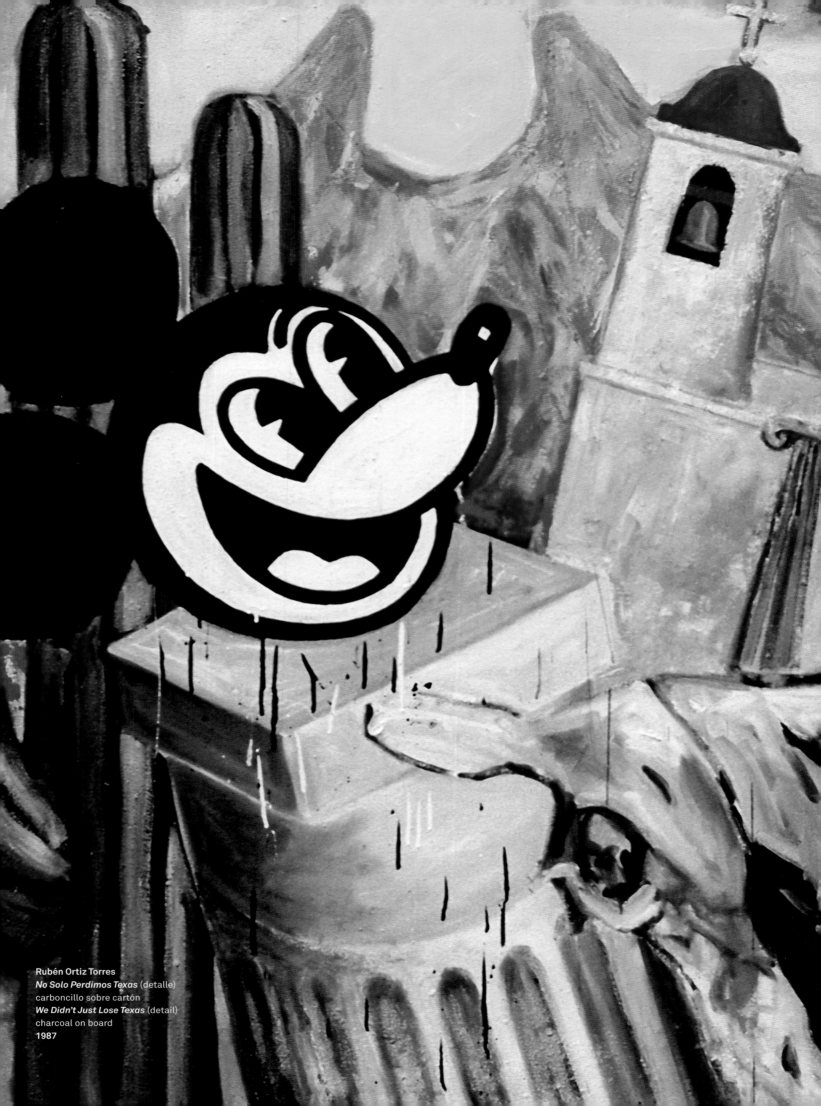

Rubén Ortiz Torres
No Solo Perdimos Texas (detalle)
carboncillo sobre cartón
We Didn't Just Lose Texas (detail)
charcoal on board
1987

RUBÉN ORTIZ TORRES

MACHO MOUSE REMIX

El lugar más feliz de la Tierra. Tijuana!
— **Krusty el payaso**[1]

PINCHES GRINGOS

NO SOLO SE ROBARON MEDIO MÉXICO SINO QUE ADEMÁS SE QUEDARON CON

DISNEYLANDIA

Mi primer viaje fuera de México fue a Disneylandia en 1972. Abruptamente no solo cambié de país sino de universo y de realidad. De la relativa y pasiva coherencia de la colonia Romero de Terreros y del sur de la Ciudad de México, pasé a ese purgatorio de largas filas de personas para entrar a esos mundos en colisión donde coexisten piratas, niños que nunca crecen, muñecos que se vuelven niños, indios y vaqueros, tucanes y pericos que cantan, rubias princesas, perros humanizados que tienen como mascotas a perros sin humanizar, naves espaciales con rumbo a marte, submarinos, etc. Western Airlines anunciaba en televisión paquetes para visitar Los Ángeles, Las Vegas, San Francisco, San Diego y el supuesto lugar más feliz de la tierra, Disneylandia. Mi familia compró uno de ellos y fuimos a dar a Las Vegas, Disneylandia y San Diego, donde vivían mis primos y primas. Aterrizamos en LAX y de Los Ángeles no tengo ningún recuerdo más allá del freeway que nos llevaría a Anaheim.

1 David M. Stern, "Kamp Krusty," *The Simpsons*, temporada 4, episodio 60, dirigido por David Kirkland, transmitido el 24 de septiembre de 1992 (Los Ángeles: Fox Network, 1992).

Sin embargo, de Disneylandia recuerdo todo y probablemente más. Mis recuerdos son de pelo largo, tenis, pantalones acampanados de mezclilla, en colores saturados con el grano de Súper-8, olor a plástico de juguete nuevo, sabor a goma de mascar de fruta artificial y el zumbido del aire acondicionado. Un monorail nos llevaba hasta las taquillas y de ahí entrábamos a la "Main Street", que era un extraño viejo pueblo totalmente nuevo donde personajes de patillas tocaban jazz de Dixieland y rubias edecanes vestidas como a principios del siglo XX le sonreían a mi padre. El epicentro de estas Naciones Unidas es el castillo de la Bella Durmiente. Esta estructura inspirada por el castillo Neuschwanstein en Alemania a pesar de tener solo 23 metros de altura se veía más grande gracias a la perspectiva forzada y mi pequeña estatura. Ahora veo al Matterhorn como una pequeña y acartonada reproducción de una montaña nevada que apenas sobresale entre el aburrido y homogéneo paisaje de concreto del condado de la naranja desde el *freeway* I-5 que nos trae de San Diego a Los Ángeles. En mi memoria esta es un pico gigante de los Alpes con el cual nos podíamos ubicar entre el Viejo Oeste, la selva del África negra y la ciudad futura que parecía salida de los Supersónicos. Para ir de un sitio a otro uno podía tomar un tren supuestamente de vapor que pasaba por un túnel donde había dinosaurios y volcanes en erupción. "Frontierland" ("Fronterilandia") era un lugar supongo fronterizo por el nombre, donde se evocaba la explotación minera del oro y de recursos naturales como la madera protegidos por el fuerte de la caballería del ejército de los Estados Unidos que no llegaba y donde las y los mexicanas estaban ausentes aparentemente salvo mi familia, que sin sombreros ni sarapes para distinguirse pasaba desapercibida. Sin embargo hay una versión reducida de estos en "It's a Small World" ("Es un mundo pequeño"), donde cantan felices junto a pequeños estereotipos de todo el mundo. Gauchitos, charritas, cholitas andinas y rumberitos cantan y bailan alegremente junto a chinitas, beduinitos, toreritos, esquimalitas, inglesitas, etc. Más recientemente entre los charritos llegó a aparecer el gallo Pancho Pistolas (en inglés Disney deletreó "Pistolas" como "Pistoles", inventando así una palabra nueva) y entre las alegres escuelas de samba, el perico Pepe Carioca. Para Jean Baudrillard Disneylandia existe en su falsedad para justificar que Los Ángeles y los Estados Unidos sí son "reales".

> *Disneylandia existe para ocultar que es el país "real", toda la América "real", una Disneylandia (al modo como las prisiones existen para ocultar que es todo lo social, en su banal omnipresencia, lo que es carcelario). Disneylandia es presentada como imaginaria con la finalidad de hacer creer que el resto es real, mientras que cuanto la rodea, Los Ángeles, América entera, no es ya real, sino perteneciente al orden de lo hiperreal y de la simulación. No se trata de una interpretación falsa de la realidad (la ideología), sino de ocultar que la realidad ya no es la realidad y, por tanto, de salvar el principio de realidad.*[2]

2 Jean Baudrillard, *Cultura y simulacro*, trad. Pedro Rovira (Barcelona: Editorial Kairós, 1978), 24.

¿Será que los estereotipos de "It's a Small World" existan para justificar que las naciones son "reales" y que son diferentes entre sí?

La utopía de la urbanización de Disneylandia nos presenta un prototipo de ciudad fragmentada y dividida similar a las ciudades modernas de los Estados Unidos.

Después del psicodélico "mágico mundo de colores" que en la televisión solo veíamos en blanco y negro pasamos unos días en Las Vegas, que en aquella época era un pequeño oasis de casinos y albercas en el desierto y no todavía la réplica para personas adultas de Disneylandia replicando el mundo que es ahora. Finalmente nos dio el bajón en San Diego/Tijuana. Algo comí que acabé intoxicado vomitando en mi hotel después de ver a la cautiva ballena Shamú y haber conocido a una prima con problemas mentales. La frontera era una alambrada que en la mañana amanecía con fragmentos de ropa y se veían los helicópteros y camionetas bronco de la migra cazando gente. Entendí la geografía como prisión. Esta América de hecho para Baudrillard parece ser inexistente y

no "hiperreal". Esta en su cruda y deseada olvidada realidad acaba resultando hasta surreal. El simulacro para Baudrillard no es falso o una falsificación, sino eso que oculta la inexistencia de la verdad. Digamos que crea "la ilusión de la verdad"[3] y es supuestamente porque la verdad no existe que el simulacro es real. Sin embargo, cuando desperté Tijuana todavía seguía allí.

SALUDOS AMIGOS

El que no pudo dejar de ver América en una versión más total fue el mismo Walt Disney. En 1941 Europa se autodestruía y con ello Walt Disney Productions perdía la mitad de su mercado. *Pinocho* y *Fantasía* fueron estrenadas en 1940 y fueron consideradas triunfos artísticos, pero fracasaron en la taquilla. *Bambi* avanzaba despacio, Roy Disney sugería vender acciones y el estudio estaba en crisis. Los problemas laborales resultaron en una huelga de animadores que estalló el 29 de mayo de 1941. Walt Disney lo tomó de manera personal. Seleccionó a un grupo de artistas y se los llevó a América del Sur en una larga gira a trabajar y escapar de los problemas. Latinoamérica desde luego tenía los suyos propios que como siempre incluían a los gringos. Hitler y el Eje veían una oportunidad para buscar algún tipo de acercamiento a través de su propaganda. Los Estados Unidos utilizarían a Hollywood y a Disney como parte de la *Good Neighbor policy* (política del Buen Vecino) para efectivamente contrarrestar dicha propaganda.

La *Good Neighbor policy* fue la diplomacia de la administración del presidente Franklin D. Roosevelt hacia Latinoamérica. El presidente Woodrow Wilson utilizó el término hasta que se le ocurrió invadir México (¡ups!). Basada en la no intervención de los asuntos domésticos, esta supuestamente crearía nuevas oportunidades económicas en la forma de acuerdos comerciales en vez de las usuales intervenciones militares en busca de acceso a recursos naturales o la protección de intereses comerciales. Así pues los Marines dejaron de ocupar Nicaragua en 1933 y Haití en 1934, y se negociaron las compensaciones del gobierno mexicano por la nacionalización del petróleo. Nelson Rockefeller dirigió la Office of the Coordinator of Inter-American Affairs (Oficina de Coordinación de Asuntos Interamericanos). Esta organización se encargó de crear la propaganda para intentar ganarse los corazones y las mentes del pueblo latinoamericano y simultáneamente convencer al pueblo estadounidense del beneficio de la amistad panamericana. Para esto habría que contrarrestar los estereotipos negativos que históricamente habían representado a la raza latina como sujetos desganados, sombrerudos, adormilados o pendencieros, salvajes y violadores de rubias inocentes. Así pues emerge bailando de las frutas tropicales Carmen Miranda, y Walt Disney aprovecha la oportunidad para poder viajar y tratar de transformarse en nativo en varias ocasiones, vistiéndose de charro, de gaucho y de inca a la menor provocación. De estos viajes resultaron infinidad de dibujos, asados, pinturas, fotografías, películas de 16 mm, eventos públicos y, eventualmente, la película *Saludos amigos* (1942) y la aún más alucinante y surreal *Los tres caballeros* (1944). En esta última aparecen por primera vez el gallo mexicano Pancho Pistolas y el perico brasileño Pepe Carioca junto al Pato Donald. Estas películas mezclan animación y modernismo con el cine documental y la antropología visual. La gira del grupo y las películas resultantes fueron un éxito. Los coloridos y cursis dibujos de Mary Blair de incas con ojos grandes serían los precursores de la reducción de la aldea global a la casota de muñecas de "It's a Small World".

En 1987 tuve la oportunidad de exponer por primera vez en Monterrey, Nuevo León. Me invitó el fallecido artista Adolfo Patiño. Manejamos a través del desierto donde en medio de extrañas plantas llamadas "palmas locas" unos solitarios niños vendían animales que habían capturado al lado de

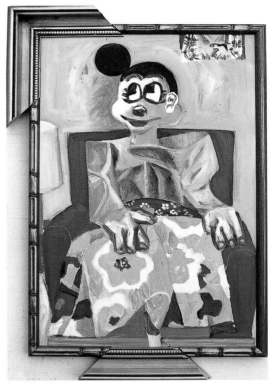

Rubén Ortiz Torres
La Minnie
óleo sobre macopan
oil on board
1991
69.9 × 45.7 cm

3 Jean Baudrillard, *Jean Baudrillard, Selected Writings*, ed. Mark Poster, trad. Jacques Mourrain et al. (Stanford: Stanford University Press, 1988), 166–184.

la carretera. Estos eran búhos, víboras y halcones. Monterrey es una ciudad industrial y moderna. En aquel entonces se destacaba por ser la capital de las antenas parabólicas. En un extremo de la Macroplaza en el centro de la ciudad se erigía la anaranjada torre, alta y minimalista, diseñada por Luis Barragán, que disparaba un rayo laser a los puntos más importantes de la ciudad. Al fondo se veía imponente el Cerro de la Silla en medio del calor. Inspirado por el viaje hice un dibujo y una pintura donde aparecía el mencionado paisaje regiomontano y por primera vez y de forma no muy explicable, el retrato del ratón Miguelito. En el dibujo aparece pintado con esmalte verde que se escurre sobre carboncillo negro junto a una cruz y al cráneo de una vaca; y en la pintura en esmalte blanco y negro sobre una columna en un colorido óleo en el que también hay arquitectura mexicana, un cactus y el mencionado cráneo de vaca. Ambas piezas las titulé: *No solo perdimos Texas*. Es la primera vez que recuerdo haber utilizado imágenes de Disney. La pintura es colorida y neoexpresionista y simultáneamente pop y tal vez se podría usar ese adjetivo de significados variables tan rechazado en los 90: "neomexicanista". Carlos Monsiváis afirmaba que mi generación o alguna cercana era la primera generación de personas gringas nacidas en México. Indiscutiblemente nuestra cultura incluye esa de la "aldea global" y la de los medios masivos de comunicación que mis padres tanto intentaron rechazar, pero en colisión con la suya que no desapareció como temían. De alguna forma esta contradicción y esquizofrenia se expresaba en esas pinturas donde Mickey Mouse es, y de hecho siempre fue, el ratón Miguelito, y se mezclaba o era parte del folklor local. Peyorativamente desde la preparatoria este tipo de híbridos, como mi retrato de Zapata vestido con ropa funk, fueron asociados con lo pocho y lo chicano.[4] Habrá que corregir a Monsiváis y tal vez pensar en ser la primera generación de personas chicanas o pochas nacidas en México. Monterrey en su proximidad a Texas y a la frontera de alguna manera parecía evocar y exacerbar ese sentimiento.

DISNEY·BAUHAUS

Posteriormente acabaría haciendo una maestría en el California Institute of the Arts (Instituto de las Artes de California, o CalArts). En cierto sentido esto fue un accidente del destino. El plan en algún momento fue ir a Nueva York como alternativa a París que a ojos de mi familia y del ambiente intelectual latinoamericano era el destino de las y los artistas. Sin embargo una amiga cineasta me invitó a Los Ángeles y esa azarosa oportunidad me hizo ver que tal vez las contradicciones y particularidades de mi obra tendrían sentido y "universalidad" (o "glocalidad" como alguna vez se me ocurrió decir) en California, donde las mismas colisiones culturales que vivía en la Ciudad de México existían. Mandé transparencias de mi obra reciente y para mi sorpresa fui aceptado. Sin embargo no tenía el dinero para pagar la colegiatura; CalArts, igual que Disneylandia, es una realidad alterna donde el precio de la entrada es alto. Una vez aceptado tuve que diferir mi ingreso y buscar una beca. Existía la beca Fulbright, pero no era para artes. En esos años se negociaba el acuerdo de libre comercio y de alguna manera pude argumentar ante el jurado de la Fulbright el intercambio cultural como algo esencial que debiera ser parte de este. El argumento tal vez no era tan diferente a los alguna vez utilizados en relación con la *Good Neighbor policy* que justificarían las aventuras de Walt Disney y su grupo en Latinoamérica. Expuse en la Galería de Arte Contemporáneo, México, D.F., y diplomáticos de la embajada norteamericana y de la Fulbright asistieron a mi exposición. ¿Me pregunto si fueron a comprobar la relevancia de la obra o simplemente a disfrutar de una nueva experiencia en este contexto?

En 1960 Walt Disney desarrolló el plan de hacer una nueva escuela que aglutinaría las artes escénicas y las artes visuales bajo un mismo techo. Así pues con su hermano Roy juntaron al conservatorio de Los Ángeles fundado en 1883 y el Chouinard Art Institute fundado en 1921 para formar el California Institute of the Arts. CalArts es presentado al público por Walt Disney en el estreno de *Mary Poppins* en 1964. Se imaginaba el campus arriba de las colinas enfrente al paso de Cahuenga en Hollywood. En 1966 muere Walt Disney pero sus planes continúan

4 Rubén Ortiz Torres, "Yepa, Yepa, Yepa!", *Desmothernismo* (Santa Mónica, CA y Guadalajara: Smart Art Press and Travesías, 1998), 46–59.

con el apoyo de la familia Disney y de otras fuentes y benefactores. Al fotografiarme para mi identificación de la escuela me preguntaron que si quería a Mickey Mouse en la foto. ¡Desde luego dije que sí!

Inscribirse en las clases era una experiencia nueva y particular. A principio del semestre había que formarse frente a las y los maestras para ver si había cupo en la clase. Algunas clases eran muy populares y tenían grandes colas. Yo no tenía la más remota idea de quién era quien y qué clases tenían sentido. Los artistas que conocía como egresados de la escuela, como David Salle o Ross Bleckner, eran vistos como comerciales y vendidos y supuestamente a nadie le interesaban. Me encontré paralizado y sin saber qué hacer cuando en eso vino un hombre mayor de lentes y calvo a ayudarme y me preguntó tartamudeando que si quería hacer un estudio independiente con él. Acepté pues me pareció interesado. Fui a su oficina que era un pequeño cuarto con un escritorio y un archivero al lado. No me pareció ver ninguna señal de arte en la misma. Mis previos maestros de arte vestían pantalones vaqueros con manchas de pintura y traían plumas y lápices en sus bolsas. El hombre se presentó como Michael Asher y hablamos de mi obra. Le mostré transparencias de pinturas y recuerdo que había una en particular que le parecía interesante. Era una pintura de una cabeza olmeca pintada al óleo con un retrato superpuesto en esmalte del jefe Wahoo del equipo de béisbol Los Indios de Cleveland. Recuerdo mi interés por contrastar la caricatura gráfica y simplona que supuestamente representaba lo "indio" con la compleja y magnificente imagen de una escultura prehispánica que poco se le parecía. Asher vio en esta una crítica postcolonial. Me dijo que leyera el libro *Para leer al Pato Donald* (1971) de Ariel Dorfman y Armand Mattelart. Lo compré si mal no recuerdo en la misma librería de la escuela. Ese mismo libro lo tenía mi familia en mi casa en la Ciudad de México, en una edición de Editorial Siglo XXI en español. Lo leí en los años 70 cuando niño pensando que este efectivamente era un cómic de Disney. De hecho en esa época existían cómics didácticos de izquierda que explicaban Cuba, Vietnam o Marx, como los de Eduardo del Río (Rius). Este libro no es un cómic, aunque incluye algunos cuadros de las tiras cómicas dibujadas por Carl Barks. Es una crítica marxista o "manual de descolonización", en sus propias palabras, de los cómics de Disney y a partir de estos de la cultura de masas que los Estados Unidos exporta al tercer mundo en general. El libro fue publicado originalmente en Chile en 1971 por Ediciones Universitarias de Valparaíso durante el gobierno socialista de Salvador Allende y la Unidad Popular. Elegido democráticamente, este proponía entre otras cosas la reforma agraria, medio litro de leche diaria para niños y niñas y la nacionalización del cobre que era la principal riqueza de Chile.

El 11 de septiembre es una fecha difícil de olvidar para las personas americanas. Para las de América del Sur no por la relativamente reciente destrucción de las de por sí feas y criticadas Torres Gemelas de Nueva York, sino por algo francamente peor: la verdadera destrucción de la democracia a partir del golpe de estado en Chile en 1973. El general Augusto Pinochet, financiado y apoyado por el gobierno de Richard Nixon y su secretario de estado Henry Kissinger, traicionaba al régimen que había jurado defender bombardeando el palacio de la Moneda. Ahí finalmente murió Salvador Allende disparando la AK-47 que le regaló Fidel Castro.

En la Ciudad de México, en el parque de enfrente de mi casa, mi padre lloraba la muerte de su amigo el cantante Víctor Jara al que se decía le habían machucado las manos para obligarlo a tocar la guitarra en el Estadio Chile rebautizado al regreso de la democracia como Estadio Víctor Jara. Finalmente lo torturaron y lo mataron con más de cuarenta balazos. Pronto mi escuela primaria, la secundaria y la preparatoria se llenarían de compañeritos y compañeritas exiliados. Primero de Chile, después de Uruguay, Argentina y hasta Haití. A mi maestra de dibujo se le caía la dentadura en las clases debido a haber recibido toques eléctricos en las encías como tortura mientras se quejaba de que en México las estaciones no cambiaban y de que todas las calles eran iguales. Al libro *Para leer al Pato Donald* de Dorfman y Mattelart lo quemaron

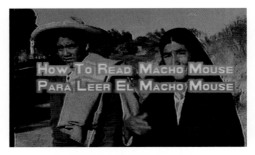

Rubén Ortiz Torres
Fotogramas de
Para leer al Macho Mouse
U-matic de ¾ pulgada
transferido a video digital
Stills from
How to Read Macho Mouse
¾ inch U-matic transferred
to digital video
1991
8:21 min

junto a muchos otros considerados subversivos. La influencia fascista que Walt Disney y el grupo habían intentado contrarrestar con la política del Buen Vecino se impuso brutalmente con el apoyo y consentimiento del gobierno de los Estados Unidos. La edición en inglés del libro fue detenida en la aduana de Nueva York acusada de violación de derechos de autor en 1975 por la compañía Disney. El Center for Constitutional Rights (Centro para los Derechos Constitucionales) representó a Seth Siegelaub, que además de ser supuestamente el primer galerista de arte conceptual en el mundo fue el editor de la edición en inglés. Eventualmente se aceptó que la reimpresión de algunos cuadros de los cómics era necesaria para poder comentar sobre ellos y criticarlos; de esta manera, su uso estaba permitido bajo la primera enmienda de la Constitución de los Estados Unidos que protege la libertad de expresión. El libro se vendió mucho y se convirtió en un éxito comercial que permitió a Siegelaub financiar otros proyectos. Siegelaub ya había demostrado que podía hacer del arte conceptual y de las ideas un negocio.

En los años 40 cuando algunas personas que trabajaban en los estudios Disney intentaron unirse a un sindicato afiliado al AFL-CIO, Walt Disney los expulsó y acusó de ser comunistas o simpatizantes del comunismo. Durante la Guerra Fría y el macartismo estas imputaciones tendrían más graves consecuencias. Disney colaboró con el FBI y la HUAC (House Un-American Activities Commmittee, Comité de Actividades Antiamericanas del Congreso) en la persecución de un exempleado por "comunismo". Sin embargo, en realidad Disney, ocupado en sus películas y líos laborales, no estaba muy enterado ni parece interesado en el contenido de los cómics que produjo originalmente Carl Barks. Él fue quien inventó a Rico McPato (Scrooge McDuck en inglés) y desarrolló las aventuras colonialistas en que este se apoderaba de los tesoros y las riquezas que salvajes nobles y otros primitivos tercermundistas no valoraban o sabían proteger, con la ayuda de sus sobrinos huérfanos y un Pato Donald (definitivamente menos caliente que el que persigue turistas en traje de baño por Acapulco en la película de *Los tres caballeros*). También inventó a otros personajes secundarios como "Los Chicos Malos". De hecho hay quien defiende los cómics de Carl Barks[5] en una nueva interpretación revisionista que los propone como críticas anticolonialistas y antiimperialistas en las que se justifica la reacción en contra de la opresión de las víctimas de estas aventuras supuestamente generando simpatía con ellas. Algunas historias de los sobrinos como pequeños exploradores y otras anteriores tienen preocupaciones ambientalistas. Desde luego estas supuestas críticas no era tan explícitas y directas como las que escuchábamos en las clases de Mike Davis en las que leíamos a Bahktin o estudiábamos la violenta historia racial de Los Ángeles; o en las de fotografía documental donde Allan Sekula nos presentaba su trabajo analizando el capitalismo a través del transporte marítimo en la era de la globalización; o en mis discusiones acerca de la construcción de la identidad y las trampas de su representación con Charles Gaines; o de la semiótica y el cine como propaganda con Thom Andersen; y desde luego de la crítica del arte como entretenimiento de Michael

5 Thomas Andrae, *Carl Barks and the Disney Comic Book: Unmasking the Myth of Modernity* (Jackson: University Press of Mississippi, 2006).

Asher. Supongo que estas actividades podrían haber calificado como "comunistas" para Walt. Paradójicamente se conservaba mejor el espíritu romántico, crítico y revolucionario en su proyecto utópico de educación artística que en mi escuela preparatoria que sí tuvo vínculos reales con el partido comunista en México. En esta última, algunos maestros con ambiciones políticas tuvieron que hacer dudosos compromisos y el taller de arte era un refugio del dogma forzado oficial.

En enero de 1991 los Estados Unidos y varios países aliados invadían Iraq. Allan Sekula junto con otras personas que daban clases en CalArts organizaron debates para cuestionar la guerra. Estos no fueron del gusto de personas cegadas por el fervor chauvinista. Un grupo de *skinheads* vino de Anaheim a Valencia en lo que pareciera un peregrinaje entre santuarios de Disney. Sus chamarras negras tenían parches de Mickey Mouse. Tijuana era el punto de escape más cercano y por lo tanto el refugio para alejarme de la propaganda militarista. Si bien es cierto que no era regresar a casa, funcionaba en mis deseos como placebo. En realidad, es una tierra de nadie en la que tanto yo como otra gente turista buscamos la otredad y lo "mexicano". Sin embargo el mercado local intenta satisfacer la demanda del turismo estadounidense. Los resultados con frecuencia son híbridos absurdos como el en aquel entonces popular Bart Sánchez. Antes de que el programa de televisión de la familia Simpson se transmitiera en México, ya se vendían figuras de yeso de Bart vestido con sombrero de charro y sarape. Vendían camisetas del inolvidable Macho Mouse: Mickey Mouse con paliacate rojo, pantalones kakis holgados, tirantes, camiseta sin mangas (*wife-beater*) y bigotín en posición desafiante y haciendo un gesto obsceno con su dedo índice. ¿Sería Macho Mouse el mismo personaje cuestionado por Dorfman y Mattelart? ¿Sería el primo mexicano de Mickey Mouse o el mismísimo ratón antes de haber cruzado la frontera? La cantidad de artesanías, deformaciones y mutaciones de personajes de Disney y de otras figuras de la cultura popular de Estados Unidos era y sigue siendo delirante. Títeres de Minnie Mouse con una sola oreja o de Mickey sin orejas con camisas y vestidos de poliéster con estampados tropicales y de colores brillantes. ¿Mickey sin orejas puede ser Mickey? Había otro títere de Pato Donald greñudo y desde luego piñatas de los personajes clásicos y los recientes de moda. Hice fotografías de estos personajes. En un taller mecánico colgaba un personaje mientras la futura fotógrafa Daniela Rossell jugaba con otros. En otra foto, una piñata de Mickey Mouse arde en llamas junta a una muñeca peluda china enfrente de un mural con la leyenda de los volcanes. El mismísimo Walt Disney apareció con Mickey Mouse en el ahora desaparecido mural del restaurant Prendes en la Ciudad de México junto a Augusto Sandino a los que fotografié con un mesero con su Mickey de peluche. Además de fotografiarlos, hice pinturas modernistas de estos personajes que en su hibridez ya tenían cierto cubismo, pensando exponerlas y venderlas en algún mercado de curiosidades mexicanas o alguna tienda de Tijuana, incorporando a la "alta" cultura al intercambio cultural.

Cuando expuse las pinturas en Guadalajara, el artista Alberto Gironella exclamó poco tiempo antes de morir: ¡el cubismo es pachuco! Los mismos personajes también aparecen en el video *Para leer al Macho Mouse* (1991) producido en colaboración con Aaron Anish. Este es un montaje delirante de caricaturas de Speedy González con secuencias de películas de la Revolución y de viejos documentales. También incluimos tomas hechas por nosotros y de la película de *Los tres caballeros* de Walt Disney. Las tomas de documentales de los años 40 en las que se anuncia un "nuevo espíritu de cooperación económica"[6] entre Estados Unidos y México en tiempos del TLC sonaban particularmente absurdas y graciosas. Hicimos disolvencias entre las tomas de artesanos pintando figuras de yeso de Mickey Mouse y Diego Rivera pintando sus murales, otras entre una tehuana bailando con el Pato Donald y Frida autorretratada vestida de tehuana. También hicimos disolvencias de tomas que hicimos de jardineros en el sur de California con campesinos mexicanos. Al final un mexicano galán bien vestido le aclara a una gringa que él también es "americano" y que no usa sombreros y pelea en revoluciones. La gringa sonríe y le confirma: "*you are cute*". Todo esto finaliza en una especie de pornografía de los títeres de Tijuana mencionados. Todas estas obras

6 Rubén Ortiz Torres en colaboración con Aaron Anish, *Para leer al Macho Mouse* (Valencia, CA: Chingadera Productions, CalArts, 1991), ¾ inch U-matic transferido a video digital, 8:21 min

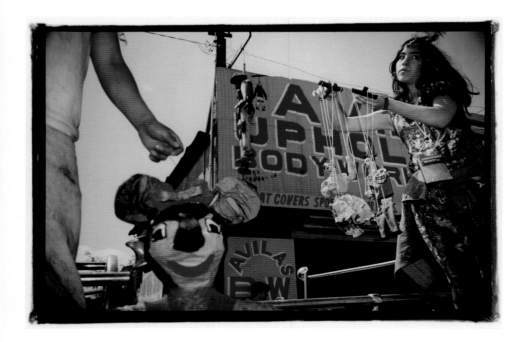

Rubén Ortiz Torres
Titeres / Puppets
impresión cromogénica
Puppets / Titeres
chromogenic color print
1992
50.8 × 60.96 cm

las debatimos en la legendaria clase *post-studio critique* de Michael Asher durante horas en una interminable sesión de necios; si mal no recuerdo, salimos a medianoche rompiendo el récord de longitud de la clase.

En los años 90, la ciudad de Los Ángeles sobrevivió disturbios raciales provocados por la aún común desproporcionada violencia policiaca a las comunidades de minorías marginadas. El 5 de mayo en los Estados Unidos supuestamente se celebra la derrota del ejército invasor francés por el ejército mexicano en la batalla de Puebla. Implícitamente se condena el intento imperialista francés por ocupar México poco después de la más exitosa intervención imperialista estadounidense que resultaría precisamente en la ocupación de esos territorios en los que ahora se conmemora el fracaso de la ocupación francesa. En estos territorios, en el mismísimo centro de la ciudad de Los Ángeles, se celebra la "Fiesta Broadway" para rememorar ese triunfo del presidente indígena Benito Juárez y el general Ignacio Zaragoza nacido en lo que fue la Texas mexicana. En 1994 Jesse Lerner y yo nos dirigimos a dicha fiesta en busca de las imágenes híbridas y contradictorias de estos confusos nacionalismos para nuestro documental experimental *Fronterilandia*. En el escenario principal tuvimos la oportunidad de filmar al mismísimo Pato Donald en estrafalario y colorido sarape bailando el jarabe tapatío (que en este caso era más el "Mexican Hat Dance") junto al ratón Mickey, Daisy y Minnie pisando un sombrero de charro, vestidos de rumbero. Según mi amiga que trabaja en Disneylandia, estos personajes son realmente mexicanos y mexicanas ya que las pesadas máscaras de sonrientes animales con grandes ojos permiten ocultar su etnicidad que no les deja hacer el trabajo más ligero, de rubios y blancos príncipes y princesas. Esta delirante escena de repente fue interrumpida cuando la policía empezó a empujar a la gente al cancelar la fiesta debido a aparentes disturbios ocasionados por la clausura del escenario de la estación de radio KPWR-FM (Power 106) debido al exceso de gente. Entre 200.000 y 500.000 gentes huíamos desesperadas a refugiarnos mientras la policía agredía a pandilleros que les respondían. El fotoperiodista Robert Yager documentó estas escenas logrando ser arrestado y falsamente acusado de agredir a la policía. La danza folklórica de Disney que precedió al motín quedó como introducción de nuestra película.

Asher argumentaba que no se podía competir con la industria del entretenimiento ni hacer una crítica de la misma con sus propios medios, ya que esta finalmente la reafirmaría. Sin embargo mi video y la larga historia de apropiaciones, subversiones y malinterpretaciones iconográficas religiosas y actuales de la cultura popular demuestran lo contrario. La imagen de la Vírgen de Guadalupe originalmente sería pintada para convertir al pueblo indio al catolicismo y subyugarlo a la Corona Española. Esta fue utilizada por el cura Hidalgo como primer estandarte y símbolo de la Independencia, al igual que por César Chávez y Dolores Huerta como el emblema a seguir en la marcha y peregrinación histórica de Delano a Sacramento en 1965. Las botellas de Coca Cola en Chiapas serían usadas en las iglesias católicas para sostener las velas en los altares. Curas católicos como Samuel Ruiz, inspirados por la Teología de la Liberación, intercedieron y mediaron con la insurrección zapatista a principios de los 90.

La iglesia protestante que compite con la católica en Chiapas utilizaba botellas de Pepsi y se asociaba al gobierno. Por lo tanto, las botellas de Coca Cola pasaron a ser un significante de la insurrección zapatista. La compañía Pascual Boing se anuncia pagando una licencia con la imagen del pato Pascual que es el Pato Donald en México. Cuando trabajadores de Pascual Boing se declararon en huelga en 1982, dos huelguistas murieron asesinados. Finalmente en 1985, con el apoyo de artistas, intelectuales y trabajadores, la compañía se transformó en la Sociedad Cooperativa Trabajadores de Pascual S.C.L. cuando el dueño Rafael Víctor Jiménez Zamudio se declaró en bancarrota y trató de vender la compañía. Trabajadores y autoridades federales negociaron el traspaso de la compañía y de la marca a las y los trabajadores. A partir de ese momento el Pato Pascual pasó a ser un símbolo de la gente trabajadora y gracias a esta lucha lo opuesto a lo que este representaba para Ariel Dorfman, Armand Mattelart y Michael Asher. Para no pagarle la licencia a Disney, lo transformaron aún más al ponerle una gorra de beisbolista y darle una imagen más urbana y de rapero. En un comercial de la cooperativa lo podemos ver bailando gangnam style frente al Palacio de Bellas Artes. El mismo Disney entendía este proceso de apropiaciones culturales y cambios de significado al hacer propios cuentos para niños y niñas como *Pinocho* de Carlo Collodi o los de los hermanos Grimm, como *La Bella Durmiente*, *La Cenicienta* y *Blancanieves*. Recientemente, el 1 de mayo de 2013 la compañía Disney intentó registrar el Día de los Muertos[7] en la oficina de patentes y marcas comerciales de los Estados Unidos. Ante las protestas de la comunidad latina finalmente la compañía desistió de intentar registrar esta celebración que es considerada por la UNESCO como una obra maestra de la herencia oral intangible de la humanidad. El caricaturista Lalo Alcaraz aprovechó para protestar y reclamar por la participación de gente de minorías marginadas en la corporación logrando al menos su contratación, beneficiándose personalmente de la capitalización de la cultura popular mexicana. Por otro lado, la critica institucional se ha domesticado y vuelto parte esencial e inofensiva de las mismas instituciones, y el conceptualismo ya es un fetichismo del mercado. El significado no está estáticamente definido sino en perpetua disputa.

En los años 30 y 40 la política del Buen Vecino generó un intercambio cultural que se acabó con el regreso a las intervenciones militares, la violencia y los abusos de la Guerra Fría con la supuesta intención de frenar la influencia soviética. Esto resultó en golpes militares que derrocaron los gobiernos democráticos de Jacobo Árbenz en Guatemala en 1954 y Salvador Allende en Chile en 1973, entre otros, e intervenciones militares, incluyendo las de Bahía de Cochinos en Cuba y las de Granada y Panamá. El fin de la Guerra Fría y la globalización una vez más abrieron la posibilidad de la democracia y de la creación de acuerdos comerciales que ayudarían a fomentar ciertos intercambios culturales como la exposición *Esplendores de Treinta Siglos* que viajaría al Metropolitan Museum (Museo Metropolitano, 1990) de Nueva York, el Los Angeles County Museum of Art (Museo de Arte del Condado de los Ángeles) y el San Antonio Museum of Art (Museo de Arte de San Antonio), junto con cantidad de eventos relacionados. Una exposición paralela fue la llamada *La Ilusión perene de un principio vulnerable* seleccionada por María Guerra y Guillermo Santamarina. Esta incluyó mi video *Para leer al Macho Mouse* y algunas de las pinturas mencionadas. Sin embargo el acuerdo de libre comercio resultó en una nueva crisis económica y con esta la insurrección zapatista, la continuación de la emigración y respuestas histéricas antiinmigrantes como las propuestas de ley 187 en California y más tarde SB1070 en Arizona y otras en distintos estados. Los cárteles han implementado y entendido el flujo del capital y la mercancía a su manera acumulando dinero y poder y propiciando una guerra terrible declarada originalmente por el gobierno de Felipe Calderón. Finalmente con la caída de las Torres Gemelas la promesa de la globalización resultó en el cierre de las fronteras y un nacionalismo xenofóbico. Este ha permitido la posibilidad de un gobierno autoritario en la candidatura de un Donald Trump, que sin una plataforma económica y política real ganó las

7 Cindy Y. Rodriguez, "Day of the Dead trademark request draws backlash for Disney", *CNN Online*, el 11 de mayo de 2013, http://edition.cnn.com/2013/05/10/us/disney-trademark-day-dead/index.html.

elecciones primarias del Partido Republicano y luego la presidencia de Estados Unidos insultando a la gente mexicana y a la Miss Universo venezolana.

PARA LEER AL PATOLÓGICO DONALD O LA POLÍTICA DEL MAL VECINO

La elección de Barack Obama gracias al apoyo de la coalición multicultural de gente latina y afroamericana, mujeres, homosexuales y personas blancas liberales anunciaba una nueva realidad demográfica en los Estados Unidos. El Partido Republicano en su autopsia se planteó ser más inclusivo y tolerante para poder ser competitivo ante el aumento de la población latina y de otras minorías. Sin embargo intelectuales conservadores como Samuel P. Huntington y otra personas racistas histéricas como Ann Coulter veían y ven esta realidad como el fin de la civilización "americana". El argumento de Huntingon es que la identidad "americana" está en riesgo de que la inmigración latina en gran escala divida a los Estados Unidos en dos culturas y dos idiomas. Desde luego la identidad americana y de hecho la misma palabra "América"[8] existen en español antes de que llegaran los ingleses y mucho antes de la independencia e invención de los Estados Unidos; y desde sus orígenes han reflejado ideas de mestizaje y pluralidad. Si existe esta división como un problema es más por la agresión y la discriminación histórica de los Estados Unidos al resto del continente y a sus mismos ciudadanos y ciudadanas incorporados a partir de invasiones, conquistas territoriales y, en el caso de las personas de ascendencia africana, de inmigración forzada. La idea de "americanidad" de Huntington es en términos culturales y raciales una de europeidad. Su "América" es más bien una Europa desplazada que teme en volverse América.

Por otro lado, es un hecho que la globalización y el acuerdo de libre comercio sí han afectado a una clase trabajadora blanca estadounidense que ha visto cómo la economía industrial se ha mudado a México y otros países donde el salario mínimo es mucho menor mientras en los Estados Unidos solo se producen productos que requieren de mayor infraestructura y tecnología. El capital resultante beneficia a la población educada y cosmopolita de las costas y las grandes ciudades que lo gasta en una economía de servicios. A esta gente frecuentemente sin educación le resulta más atractivo, simple y cómodo culpar a los y las inmigrantes, a otros países y a las minorías, y estar resentida con las élites de la costa, que culpar a las compañías y a las y los capitalistas que se benefician y han producido esto, que buscar soluciones políticas y económicas reales. Paradójicamente es ahora uno de estos millonarios quien de manera extravagante e inverosímil se ha proclamado defensor de esos trabajadores y enemigo del libre comercio. Su solución a las contradicciones del capitalismo es tratar de separar a los Estados Unidos de Latinoamérica y a México de sus antiguos territorios con un costosísimo muro gigantesco que servirá más como símbolo, metáfora y arte público, así como para crear problemas ambientales, que para evitar la inmigración o el flujo de drogas que como el agua encontrarán otro espacio para poder circular. Por si esto fuera poco, en pleno siglo XXI le dio el anacrónico berrinche imperialista de querer obligar a México a pagar dicho capricho. Todo esto sería francamente irrisorio si no fuera porque la pesadilla se ha materializado con la improbable e irresponsable elección de este narcisista megalómano. En su afán por distanciarse de Latinoamérica se está convirtiendo rápidamente en un paranoico e inseguro caudillo de esos que la CIA y los Estados Unidos solían imponer como dictadores en la región dándoles una cucharada de su propio chocolate. En su desesperado intento de mostrarse como un ganador necesita urgentemente a un perdedor. México y su impopular presidente Enrique Peña Nieto parecen ser lo más disponible. Peña Nieto le confirmó su debilidad al invitarlo después de insultos y agresiones francamente inéditas ni siquiera para justificar la conquista del suroeste en la Guerra Mexicanoamericana. A Moctezuma se le ocurrió que si le daba oro a Cortés, este se regresaría a España y dejaría de molestar. Todos sabemos en qué acabó eso. Según Bernal Díaz del Castillo, Moctezuma después de derrotado murió apedreado por sus súbditos. Peña Nieto tuvo la reverenda idea (si es que así se le puede llamar) de invitar al patológico Donald a México a

8 La palabra "América" viene de la latinización Americus del nombre Amerigo Vespucci. Era un navegante y explorador italiano; mientras trabajaba al servicio de la Corona Española descubrió que la costa de Europa pertenecía a una masa de tierra diferente a la de Europa y Asia. En este sentido, "América" es una palabra de origen español y latino, que representa un continente y no un país.

negociar y buscar alternativas para no pagar el muro, y ahora también sabemos en qué acabó eso. Este viaje legitimizó al actor de la telerrealidad y empresario especialista en quiebras como supuesto líder internacional. Ahora Peña Nieto no se podrá escapar de los chantajes, y si cede deberá morir apedreado también cual Moctezuma. Paradójicamente este Donald es también como un presidente corrupto del PRI elegido con tres millones menos de votos. Al menos en México cuando esto ha sucedido ha sido por medio del fraude electoral en un acto ilegal.

En este contexto Disney y su esfuerzo por un acercamiento cultural a Latinoamérica y el mundo durante la política del Buen Vecino resultó ser un ejemplo esperanzador y hasta radical con todos sus problemas y limitaciones. Tal vez no es de sorprender que los seguidores de Trump hayan declarado un boicot a la última película de *La Guerra de las Galaxias* que fue producida por Disney donde uno de los protagonistas es mexicano, otra es mujer y otro es afroamericano. Dicho boicot no resultó ser muy efectivo ya que la película tuvo éxito tanto crítico como comercial. También se ha boicoteado a los estudios Disney por apoyar los derechos de parejas homosexuales. No es necesario decir que películas como *Moana* y *Coco* (que pronto se estrenará representando el Día de los Muertos) cuyos protagonistas son de minorías marginadas, son rechazadas por el trumpismo que ve en ellas y en cualquier cosa que no sea homogéneamente blanca la censura de la corrección política y el racismo revertido.

Así pues la iniciativa *Pacific Standard Time LA/LA* parece querer provocar heroicamente el retorno cíclico de una política del Buen Vecino ante el infame regreso a la agresión de un vecino muy malo y el intento de intercambio cultural a partir de una coexistencia racional de mutuo beneficio. Josh Kun, que recientemente recibió una beca MacArthur, escribió en el *New York Times*: "A través de la música, el cine y los dibujos animados, los y las artistas están cambiando la narrativa de lo que separa a México de los Estados Unidos".[9] Este argumento en este contexto me parece ahora relevante a pesar de ser similar al que se utilizó durante la política del Buen Vecino y posteriormente con la implementación del TLC, recordándonos la poca memoria y lo poco duraderos que son estos esfuerzos. Como diría Harry Gamboa: "el arte chicano es descubierto de nuevo cada 15 años" y Latinoamérica tal vez también. Carla Zaccagnini nos muestra a su vez cómo la introducción de la película *Rio* reproduce en 2011 los mismos clichés con los que empieza el segmento *Aquarela do Brasil* en *Saludos amigos*, y de la misma manera relaciona las similitudes de los discursos de revistas de mediados del siglo XX con las actuales promesas de desarrollo en Brasil.

Así pues este texto es una historia de la relación entre Latinoamérica y los Estados Unidos. Es una historia de mi historia. Es la semblanza que precede y conduce a la propuesta y a la exposición *Para leer al Pato Pascual*, y explica esta exposición no solo como un proyecto curatorial y una investigación, sino también como la continuación de una serie de obras de arte y, en ese sentido, como una obra de arte en sí misma. Esta empresa finalmente es la recuperación de un esfuerzo panamericano de resistencia en contra del fascismo en un momento que ahora también parece necesitarlo.

El gallo Pancho Pistolas fue la mascota del escuadrón 201 de la Fuerza Aérea Mexicana que peleó en la Segunda Guerra Mundial al lado de las fuerzas aliadas. Ahora Pancho Pistolas, el perico Pepe Carioca y el verdadero Pato Donald luchan por el sueño guevarista y bolivariano de unir y liberar América ahora en su resistencia ante un Donald impostor.

Ladrón que roba a ladrón tiene cien años de perdón.

9 Josh Kun, "This Season's Breakout Star: The Border", *New York Times*, el 23 de diciembre de 2015, www.nytimes.com/2015/12/27/arts/television/this-seasons-breakout-star-the-border.html?_r=0.

El parche del escuadrón 201 de la Fuerza Aérea Mexicana, los años 40. The patch for Squad 201 of the Mexican Air Force, 1940s.

Macho Mouse Remix
Rubén Ortiz-Torres

The happiest place on Earth. Tijuana!

—Krusty the Clown[1]

THEY DIDN'T JUST TAKE HALF OF MEXICO—THEY GOT DISNEYLAND TOO

My first trip outside Mexico was in 1972, to Disneyland. Suddenly I changed not only countries, but also universes and realities. From the relative and passive coherence of the Romero de Terreros neighborhood and the south of Mexico City, I crossed over into that purgatory of long lines of people waiting to enter worlds colliding with coexistences: among pirates, children who never grow up, dolls that become children, cowboys and Indians, singing toucans and parrots, blonde princesses, humanized dogs who keep non-humanized dogs as pets, spaceships heading to Mars, submarines, etc. Western Airlines featured ads on TV with package deals for visiting Los Angeles, Las Vegas, San Francisco, San Diego, and the supposedly happiest place on earth, Disneyland. My family bought one and we set off to visit Las Vegas, Disneyland, and San Diego, where my cousins lived. We landed at LAX and I have no memory whatsoever of Los Angeles beyond the freeway that would take us to Anaheim.

Of Disneyland, however, I remember everything, and probably more. My memories, in saturated colors with the grain of Super-8, are of long hair, sneakers, and bell-bottom jeans; they smell like the plastic of new toys and taste like artificial fruit-flavor chewing gum and buzz-like air conditioning. A monorail took us to the ticket windows and from there we walked onto "Main Street," which was a strange totally new old town where characters with sideburns played Dixieland jazz and blonde hostesses, dressed as if they were from the early twentieth century, smiled at my father. The epicenter of these United Nations is Sleeping Beauty's Castle. This structure, inspired by the Neuschwanstein Castle in Germany, looked larger than its mere 75-foot height, thanks to the forced perspective and my short stature. Now I see the Matterhorn as a small cardboard reproduction of a snow-capped mountain that barely pokes out amid the boring and homogenous concrete landscape of Orange County from the I-5 freeway that takes us from San Diego to Los Angeles. In my memory it's a gigantic peak from the Alps we could use to orient ourselves between the Old West, the jungles of Black Africa, and the futuristic city that seemed as if it had sprung whole from the Supersonics. To get from one place to another you could take what was purported to be a steam train that passed through a tunnel where there were dinosaurs and erupting volcanoes. "Frontierland"—on the border, I supposed, based on its name—was a place that invoked gold-mining and the exploitation of other natural resources like wood, protected by a fort belonging to the U.S. cavalry who never arrived and where all Mexicans were absent, apparently, except for my family who, without sombreros or serapes to distinguish us from anyone else, went entirely unnoticed. In "It's a Small World," however, there is a reductive version of Mexicans, singing happily beside small stereotypes from all over the world. Little gauchos, little charras,

little Andean cholos, and little rumberos sing and dance happily beside little Chinese girls, little Bedouins, little bullfighters, little Eskimo girls, little English girls, etc. More recently, the rooster Panchito Pistoles (yes, that is how Disney spelled "Pistolas," inventing a new word) started making an appearance in the midst of the little charros, as did the parrot Zé Carioca, among the happy samba lessons. For Jean Baudrillard, Disneyland exists in all its falsity in order to provide justification that Los Angeles and the United States are in fact "real."

Disneyland is there to conceal the fact that it is the "real" country, all of "real" America, which is Disneyland (just as prisons are there to conceal the fact that it is the social in its entirety, in its banal omnipresence, which is carceral). Disneyland is presented as imaginary in order to make us believe that the rest is real, when in fact all of Los Angeles and the America surrounding it are no longer real, but of the order of the hyperreal and of simulation. It is no longer a question of a false representation of reality (ideology), but of concealing the fact that the real is no longer real, and thus of saving the reality principle.[2]

Could it be that the stereotypes of "It's a Small World" exist in order to provide justification that nations are "real" and that there are differences between them?

Disneyland's urban planning utopia presents us with a prototype of the city, fragmented and divided in just the same way as the modern cities of the United States.

After the psychedelic "magical world of colors" we could only see in black and white on TV, we spent a few days in Las Vegas, which at that time was a small oasis of casinos and swimming pools in the desert, and not yet the replica for adults of Disneyland replicating the world it is now. Finally, we came down in San Diego/Tijuana. Something I ate gave me food poisoning and I ended up vomiting in my hotel after seeing Shamu the captive whale and meeting a cousin who had mental health problems. The border was a barbed-wire fence that as morning dawned wore tatters of clothing; you could see the helicopters and Bronco trucks of the migra as they hunted people down. I understood geography as a prison. In fact, this *America*, for Baudrillard, seemed to be nonexistent, not "hyperreal." This America, in its raw and desired forgotten reality, turned out in the end even to be surreal. The simulacrum, for Baudrillard, is not false, nor is it a falsification, but rather it is that which hides the nonexistence of the truth. We might say that it creates "the illusion of truth"[3] and that it supposedly does this because the truth that the simulacrum is real does not exist. When I awoke, however, Tijuana was still there.

SALUDOS AMIGOS

The person who was not able to stop seeing America in its more totalizing version was Walt Disney himself. In 1941, Europe was self-destructing and consequently Walt Disney Productions was losing half its market. *Pinocchio* and *Fantasia*

debuted in 1940 and were considered artistic triumphs, but they failed at the box office. *Bambi* (1942) was advancing slowly, and Roy Disney suggested selling shares in the company: the studio was in crisis. Labor issues resulted in an animators' strike that broke out on May 29, 1941. Walt Disney took it personally. He selected a group of artists and brought them to South America on a long tour, to work and to escape from his problems. Latin America, of course, had its own problems, which as ever included the gringos. Hitler and the Axis saw an opportunity to seek some sort of rapprochement by way of propaganda. In order to counteract their propaganda, the United States used Hollywood and Disney as part of its "Good Neighbor" policy.

The Good Neighbor policy was a diplomatic effort on the part of President Franklin D. Roosevelt's administration toward Latin America. President Woodrow Wilson utilized the term until it occurred to him to invade Mexico (whoops!). Based on the premise of not intervening in domestic affairs, this policy would supposedly create new economic opportunities in the form of trade agreements instead of the customary military interventions in search of access to natural resources or the protection of trade interests. Thus the Marines ended their occupation of Nicaragua in 1933 and of Haiti in 1934, and negotiations were made for compensation from the Mexican government for nationalizing their oil. Nelson Rockefeller directed the Office of the Coordinator of Inter-American Affairs. This organization was charged with creating propaganda in an attempt to win the hearts and minds of the Latin American people, and at the same time to convince people in the United States of the benefits of Pan-American friendship. In order to achieve this, it was necessary to counteract the negative stereotypes that had historically represented Latinos as unmotivated in their sombreros, either always dozing off or always making trouble, savages who would rape innocent blonde women. And so Carmen Miranda emerged, dancing among tropical fruits, and Walt Disney took advantage of the opportunity to travel and to attempt to transform himself into a native on a number of occasions, dressing up as a charro, as a gaucho, or as an Inca at the least provocation. These travels generated an infinite number of drawings, barbecues, paintings, photographs, 16mm films, public events, and eventually the film *Saludos Amigos* (1942) and the even more hallucinatory and surreal *The Three Caballeros* (1944). This latter film featured, for the first time, the Mexican rooster Panchito Pistoles and the Brazilian parrot Zé Carioca, together with Donald Duck. These movies mixed animation and modernism with documentary film and visual anthropology. The group's tour and the resulting movies were a success. Mary Blair's colorful and cheesy drawings of Incas with huge eyes would be the precursors to the reduction of the global village to the giant dollhouse of "It's a Small World."

In 1987, I had the opportunity to exhibit my work for the first time in Monterrey, Nuevo León. The invitation came from the late artist Adolfo Patiño. We drove across the desert where among strange plants called *palmas locas* (crazy palms) a few solitary kids sold animals they had captured along the side of the road: owls, snakes, and hawks. Monterrey is an industrial, modern city. At that time, it was famous as the capital of parabolic antennas. At one end of the Macroplaza in the city's downtown loomed the tall minimalist orange tower designed by Luis Barragán, emitting a laser beam out toward the most important points of the city. In the background you could see the imposing peaks of the Cerro de la Silla in the midst of the heat. Inspired by my journey, I made a drawing and a painting featuring the aforementioned Monterrey landscape, and for the first time and in a way I can't quite explain, a portrait of *el ratón Miguelito* (Mickey Mouse). In the drawing, he appears painted in green enamel dripping down over black charcoal beside a cross and a cow skull, and in the painting, in black-and-white enamel atop a column in colored oils where Mexican architecture, a cactus, and the aforementioned cow skull also appear. I titled both pieces: *No solo perdimos Texas* (*We Didn't Just Lose Texas*).

This is the first time I remember having employed Disney images. The painting is colorful and neoexpressionist, and simultaneously Pop, and perhaps it might be possible to use that adjective so wholly rejected in the 90s, which has such a range and variety of meanings: neomexicanist. Carlos Monsiváis declared that my generation or one close to it was the first generation of gringos born in Mexico. Our culture undeniably includes the culture of the "global village" and that of the mass media my parents tried so hard to reject even as it collided with their culture, which did not disappear as they feared. In some way this contradiction and schizophrenia were expressed in those paintings, where Mickey Mouse is and in fact always was the *ratón Miguelito,* and mixed with or was part of local folklore. Since I was in high school, this type of hybrid, like my portrait of Zapata wearing funk clothes, was pejoratively associated with the pocho and the Chicano.[4] We need to correct Monsiváis and perhaps think of ourselves as being the first generation of Chicanos or pochos born in Mexico. Monterrey, in its proximity to Texas and the border, in some way seemed to evoke and exacerbate that feeling.

DISNEYBAUHAUS

Later on, I would end up doing a master's program at the California Institute of the Arts (CalArts). In some sense this was an accident of fate. The plan at some point was to go to New York as an alternative to Paris, which in the eyes of my family and of the Latin American intellectual scene was the destination for artists. A filmmaker friend, however, invited me to Los Angeles and that chance opportunity made me see that perhaps the contradictions and particularities of my work would make sense and have "universality" (or "glocality" as at some point it occurred to me to say) in California where the same cultural collisions I was experiencing in Mexico City existed. I sent slides of my recent work and to my surprise I was accepted. However, I did not have the money to pay the tuition; CalArts, like Disneyland, is an alternate reality with a high entrance fee. Once I was accepted I had to defer my start date and look for a grant. The Fulbright grant existed, but it wasn't for the arts. In those years, the Free Trade Agreement was being negotiated and in some way I could make an argument to the Fulbright jury that cultural exchange was an essential element that should be part of the agreement. The argument was perhaps not so different from those used at some point in relation to the Good Neighbor policy, which would provide justification for the adventures of Walt Disney and his group in Latin America. I showed my work at the Galería de Arte Contemporáneo (Contemporary Art Gallery), Mexico City, and some diplomats from the American Embassy and the Fulbright attended my exhibition; did they go, I wonder, to confirm the relevance of my work or simply to enjoy a new experience in this context?

In 1960 Walt Disney developed a plan to create a new school that would bring performing arts and visual arts together under the same roof. So, with his brother Roy, they brought together the Los Angeles Conservatory, founded in 1883, with the Chouinard Art Institute, founded in 1921, to form the California Institute of the Arts. Walt Disney presented CalArts to the public at the premiere of *Mary Poppins* in 1964. The campus was envisioned above the hills across from Cahuenga Pass in Hollywood. In 1966, Walt Disney died, but his plans moved forward with the support of the Disney family, along with other sources and benefactors.

When they took my photo for my school ID, they asked me if I wanted Mickey Mouse in the photo. Of course I did!

Class sign-up was a new and unusual experience. At the beginning of the semester, you had to line up in front of the instructors to see if there was room in their classes. Some classes were very popular and had long lines. I didn't have the faintest idea who was who and which classes made sense. The artists I knew

who were graduates from the school, like David Salle or Ross Bleckner, were seen as commercial sell-outs and apparently no one was interested in them. I was paralyzed and didn't know what to do, when at that moment an older man, bald and with glasses, came to help me and asked me with a stutter whether I wanted to do an independent study with him. I accepted, as he seemed interested in me. I went to his office, a small room with a desk and filing cabinet to one side. I didn't seem to see any sign of art there. My previous art teachers wore paint-stained jeans and carried pens and pencils in their pockets. The man introduced himself as Michael Asher and we talked about my work. I showed him slides of paintings and I remember that there was one in particular that seemed interesting to him. It was an image of an Olmec head, painted in oil, with a portrait of Chief Wahoo of the Cleveland Indians baseball team superimposed over it in enamel. I remember I was interested in contrasting the graphic, simple-minded caricature that supposedly represented the "Indian" with the complex and magnificent image of a pre-Hispanic sculpture to which it bore little resemblance. Asher saw a postcolonial critique in this work. He told me to read the book *How to Read Donald Duck* (1971) by Ariel Dorfman and Armand Mattelart. If I recall correctly, I bought it in the very bookstore of the school itself. My family had that same book in my house in Mexico City, in an edition in Spanish published by Editorial Siglo XXI. I read it in the 70s when I was a kid, thinking that it was in fact a Disney comic book. In fact, at that time there were all sorts of didactic Leftist comics that explained Cuba, Vietnam, or Marx, like those made by Eduardo del Río (Rius). This book isn't a comic book, though it does include some frames from the comic strips drawn by Carl Barks. It's a Marxist critique or "decolonization manual," in its own words, of Disney comics and via these of the mass culture the United States exports to the Third World in general. The book was originally published in Chile in 1971 by Ediciones Universitarias de Valparaíso during the socialist government of Salvador Allende and Unidad Popular (Popular Unity). Allende, elected democratically, proposed among other things agricultural reform, a half-liter of milk a day for children, and the nationalization of copper, which was Chile's primary source of wealth.

September 11 is a difficult date to forget, for Americans. For those from South America, not because of the relatively recent destruction of the Twin Towers in New York, which in and of themselves were both ugly and criticized, but rather because of something actually worse: the true destruction of democracy that occurred with the coup d'état in Chile in 1973. General Augusto Pinochet, financed and supported by Richard Nixon's government and his Secretary of State, Henry Kissinger, betrayed the regime he had sworn to defend by bombing the Palacio de la Moneda (La Moneda Palace). Salvador Allende ultimately died shooting from the AK-47 Fidel Castro had given him as a gift.

In Mexico City, in the park across from my house, my father cried over the death of his friend, the singer Víctor Jara, who was said to have had his hands crushed as he was forced to play guitar in the Estadio Chile (Chile Stadium), renamed once democracy returned as Estadio Víctor Jara. In the end he was tortured and killed with more than forty bullets. Soon my primary, secondary, and high schools would fill with exiled classmates. First from Chile, and then from Uruguay, Argentina, and even Haiti. My drawing teacher's dentures would fall out during class because she had been given electric shocks in her gums as a form of torture, while she complained that in Mexico the seasons never changed and all the streets looked the same. Dorfman and Mattelart's book *How to Read Donald Duck* was burned together with many others considered to be subversive. The fascist influence that Walt Disney and his group had attempted to counteract with the Good Neighbor policy was brutally imposed with the support and consent of the United States government. The English-language edition of

the book was detained at customs in New York in 1975, accused by the Disney Company of violating copyright. The Center for Constitutional Rights represented Seth Siegelaub, who in addition to being the first conceptual art gallerist in the world was the publisher of the English-language edition. Eventually it was deemed acceptable that a few frames from the comics needed to be reproduced in order to be able to comment on them and critique them, and likewise their use was permitted by the First Amendment to the U.S. Constitution, which protects freedom of expression. The book sold very well and became a commercial success, which made it possible for Siegelaub to finance other projects. Siegelaub had shown that he could make conceptual art and ideas into a business.

In the 1940s, when some of the workers at Disney's studios attempted to join a union affiliated with the AFL-CIO, Walt Disney expelled them and accused them of being communists or communist sympathizers. During the Cold War and McCarthyism, these accusations would have even more serious consequences. Disney collaborated with the FBI and the HUAC (House Un-American Activities Committee) in their persecution of a former employee for "communism." In reality Disney, however, who was preoccupied with his movies and his labor disputes, was not very informed, nor did he seem particularly interested in the content of the cartoons Carl Barks originally produced. It was he who invented Scrooge McDuck and developed the colonialist adventures in which he took possession of the treasures and riches that the noble savages and other primitive Third Worlders didn't value or know how to protect, with the help of his orphan nephews and Donald Duck (who was definitively less horny than the one who pursued tourists in their bathing suits through Acapulco in the movie *The Three Caballeros*). He also invented other secondary characters, like the "Beagle Boys." There are, in fact, those who defend the cartoons made by Carl Barks[5] in a new revisionist interpretation, which posits them as anti-colonialist and anti-imperialist critiques that justify a reaction against the oppression of the victims of these adventures, by supposedly generating sympathy with them. Some narratives of the nephews as little explorers, and other earlier versions, reflect environmental concerns. These supposed critiques were of course not as explicit and direct as those we heard in Mike Davis's classes; where we read Bakhtin or studied the violent history of race in Los Angeles; or in Allan Sekula's documentary photography classes, where he presented his work analyzing capitalism through maritime transport in the age of globalization; or in my conversations about identity construction and the traps of representation with Charles Gaines; or around semiotics and film as propaganda with Thom Andersen; and of course in our critiques of art as entertainment with Michael Asher. I imagine these activities could have qualified as "communist" for Walt. Paradoxically, a romantic, critical, and revolutionary spirit was better preserved in his utopic project for art education than in my high school, which did indeed have real ties to the Communist Party in Mexico. In the latter, some instructors with political ambitions had to make questionable compromises and the art studio was a refuge from the forced official dogma.

In January 1991, the United States and a number of allied countries invaded Iraq. Allan Sekula, together with others who taught at CalArts, organized debates to question the war. This was not pleasing to those blinded by nationalist fervor. A group of skinheads came from Anaheim to Valencia in what might seem to be a pilgrimage between Disney sanctuaries. Their black jackets sported Mickey Mouse patches. Tijuana was the closest escape route and hence was the refuge where I was able to distance myself from the militaristic propaganda. Though it's true that this wasn't a return home, at the level of my desires it functioned as a placebo. In reality, it's a no man's land in which I, like other tourists, sought otherness and the "Mexican." However, the attempt of the local market is to satisfy the demands of U.S. tourists. This often results in absurd hybrids like a figure that was popular

at the time, Bart Sánchez. Before the TV program about the Simpson family was broadcast in Mexico, people were selling plaster figures of Bart dressed in a charro hat and serape. They were selling T-shirts of the unforgettable Macho Mouse: Mickey Mouse with a red handkerchief, baggy khaki pants, suspenders, a sleeveless shirt (wife-beater) and a large moustache, in a defiant stance, making an obscene gesture with his index finger. Could Macho Mouse be the same character interrogated by Dorfman and Mattelart? Could he be Mickey Mouse's Mexican cousin, or the very mouse himself, before he crossed the border? The number of handicrafts, deformations, and mutations of Disney characters and other figures from U.S. popular culture was and continues to be dizzying. Minnie Mouse puppets with a single ear, or Mickey puppets without ears, with polyester shirts and dresses with tropical print in brilliant colors. Can Mickey without ears be Mickey? There was another puppet of Donald Duck with shaggy hair, and of course piñatas of the classic characters and more recent ones that were in style. I made photographs of these characters. In an auto repair shop, one figure hung while the future photographer Daniela Rossell played with others. In another photo, a piñata of Mickey Mouse goes up in flames beside a Chinese doll made of hair in front of a mural with an image of the volcanoes. Walt Disney himself appeared with Mickey Mouse on the now-disappeared mural of the Prendes restaurant in Mexico City, beside Augusto Sandino; I photographed them with a waiter holding his stuffed Mickey. In addition to photographs, I made modernist paintings of these figures, which in their hybridity already exhibited a kind of Cubism, thinking to show and sell them in some Mexican curio market or store in Tijuana, incorporating "high" culture into this cultural exchange.

When I exhibited the paintings in Guadalajara, the artist Alberto Gironella exclaimed shortly before he died: "Cubism is pachuco!" These same figures appear as well in the video *Para leer al Macho Mouse* (*How To Read Macho Mouse*, 1991) produced in collaboration with Aaron Anish. The film is a dizzying montage of Speedy González cartoons with footage from movies about the revolution and from old documentaries. We also included shots we took ourselves, and some from the movie *The Three Caballeros*. The shots from 1940s documentaries, which announced a "new spirit of economic cooperation"[6] between the United States and Mexico, resonated with particular absurdity and hilarity during NAFTA times. We made dissolves overlapping takes of craftspeople painting plaster figurines of Mickey Mouse and Diego Rivera painting his murals, and others mingling a Tehuana dancing with Donald Duck and Frida's self-portrait dressed as a Tehuana. We also made dissolves using shots we'd taken of gardeners in Southern California with Mexican campesinos. At the end, a well-dressed Mexican dandy affirms to a gringa woman that he, too, is "American" and that he doesn't wear a sombrero or fight in revolutions. The gringa smiles, and confirms: "you are cute." This all culminates in a sort of pornography involving the aforementioned puppets from Tijuana. All these works were discussed in Michael Asher's legendary "post-studio critique" class, where we spent hours in an interminable stubborn debate; if I remember correctly, we got out at midnight, having broken the record for the length of a class.

In the 90s, the city of Los Angeles survived racial uprisings provoked by the disproportionate police violence toward communities of color, still common today. On May 5 in the United States, we supposedly celebrate the defeat of the invading French army by the Mexican army in the Battle of Puebla. There's an implicit condemnation of the French imperialist attempt to occupy Mexico; this comes shortly after the most successful U.S. imperialist intervention that would result precisely in the occupation of those territories where the failure of the French occupation is now commemorated. In these territories, in the very center of the city of Los Angeles, there's a "Fiesta Broadway" celebration to commemorate the triumph of the indigenous president Benito Juárez and General Ignacio Zaragoza,

born in what was Mexican Texas. In 1994, Jesse Lerner and I went to that festival in search of hybrid and contradictory images of these confused nationalisms for our experimental documentary *Frontierland / Fronterilandia* (1995). We had the opportunity to film Donald Duck himself on the main stage, in an extravagant colorful serape dancing a "Mexican Hat Dance" beside Mickey Mouse, Daisy, and Minnie, stomping on a sombrero, dressed as rumba dancers. According to my friend who works at Disneyland, these characters are actually Mexican, since the heavy masks of smiling animals with large eyes make it possible to hide their ethnicity, which is the reason they aren't allowed to do lighter jobs, those done by blonde-white princes and princesses. This delirious scene was suddenly interrupted when the police started pushing people out as the festival was canceled, due apparently to riots caused by the closing of the stage sponsored by KPWR-FM radio station (Power 106), which had attracted too large a crowd. Between 200,000 and 500,000 people fled, desperate to find refuge while the police attacked gang members who responded in kind. The photojournalist Robert Yager documented these scenes, managing to get arrested and falsely accused of assaulting an officer. Disney's folk dance that preceded the riot remained as the introduction to our film.

Asher argued that you couldn't compete with the entertainment industry, nor make a critique of that industry using its own means, since this would in the end reaffirm its primacy. However, my video and the long history of appropriations, subversions, and iconographic misinterpretations of popular culture, both religious and contemporary, serve to demonstrate the contrary. The image of the Virgin of Guadalupe was originally painted to convert Indios to Catholicism and subjugate them to the Spanish Crown. It was used by the priest Hidalgo as the first flag and symbol of independence, as well as by César Chávez and Dolores Huerta as the rallying icon for the historical march/pilgrimage from Delano to Sacramento in 1965. Coca-Cola bottles would be used in Catholic churches in Chiapas to hold candles on the altars. Catholic priests like Samuel Ruiz, inspired by liberation theology, interceded and acted as mediators with the Zapatista insurrection in the early 90s. The Protestant Church that competed with the Catholic Church in Chiapas used bottles of Pepsi and became associated with the government. For this reason Coca-Cola bottles came to be a symbol of the Zapatista insurrection. The Pascual Boing company paid advertising licenses to be able to use an image of Pato Pascual (Donald Duck) in Mexico. When Pascual Boing workers declared a strike in 1982, two strikers were murdered. Finally, in 1985, with the support of artists, intellectuals, and workers, the company transformed and became the Sociedad Cooperativa Trabajadores de Pascual S.C.L. (Pascual Cooperative Workers Company S.L.C.) when the owner, Rafael Víctor Jiménez Zamudio, declared bankruptcy and tried to sell the company. The workers negotiated with federal authorities for the transfer of the company and the brand to the workers. From that point forward, Pato Pascual came to be a symbol of working people, and thanks to this struggle became the opposite of what he represents for Ariel Dorfman, Armand Mattelart, and Michael Asher. So as not to have to pay licensing fees to Disney, they transformed the duck even more, putting a baseball cap on him and giving him a more urban rapper image. In a commercial for the cooperative, we can see him dancing Gangnam style in front of the Palacio de Bellas Artes (Palace of Fine Arts). Disney himself understood this process of cultural appropriation and changes in meaning, when he made other people's children's stories his own, as he did with *Pinocchio* by Carlo Collodi or some of the tales from the Brothers Grimm, like *Sleeping Beauty*, *Cinderella*, and *Snow White*. Recently, on May 1, 2013, the Disney Company attempted to register the Day of the Dead with the U.S. Office of Patents and Trademarks.[7] In the face of protest from the Latino community, in the end the company ceased its efforts to register this

celebration, considered by UNESCO as a masterwork of the intangible oral legacy of humanity. The cartoonist Lalo Alcaraz took advantage of the situation to protest and demand greater participation for people of color in the corporation, achieving at least his own hiring, thus personally benefiting from capitalization on Mexican popular culture. On the other hand, Institutional Critique has been domesticated and has become an essential and inoffensive part of institutions themselves, while conceptualism is by now a market fetish. Meaning is not statically defined, but rather in perpetual dispute.

In the 1930s and 40s, the Good Neighbor policy generated a cultural exchange that came to an end with the return to military interventions, violence, and the abuses of the Cold War, supposedly with the intention of curbing Soviet influence. The result were the military coups that defeated the democratic governments of Jacobo Árbenz in Guatemala in 1954 and Salvador Allende in Chile in 1973, among others, and military interventions, including those in the Bay of Pigs in Cuba, in Granada, and in Panama. The end of the Cold War and globalization once again opened the possibility of democracy and the creation of trade agreements that would help to promote certain cultural exchanges, like the 1990 exhibition *Esplendores de Treinta Siglos* (*Splendors of Thirty Centuries*) which would travel to the Metropolitan Museum in New York, the Los Angeles County Museum of Art, and the San Antonio Museum of Art, alongside a range of related events. One parallel exhibition was called *La Ilusión perene de un principio vulnerable* (*The Perennial Illusion of A Vulnerable Beginning*), curated by María Guerra and Guillermo Santamarina. This show included my video *Para leer al Macho Mouse* and some of the aforementioned paintings. NAFTA, however, resulted in a new economic crisis and consequently the Zapatista insurrection, and ongoing emigration alongside hysterical anti-immigrant responses like Proposition 187 in California and later SB 1070 in Arizona, as well as others in different states. The cartels have implemented and understood the flow of capital and merchandise, and in their own way have accumulated money and power and have fomented a terrible war originally declared by Felipe Calderón's government. Finally, with the fall of the Twin Towers, the promise of globalization resulted in the closing of borders and a xenophobic nationalism. This opened up the possibility of an authoritarian government with the presidency of a Donald Trump, who won the Republican Primary and then the presidency of the United States without a real economic and political platform, insulting Mexican people and the Venezuelan Miss Universe.

HOW TO READ PATO-LOGICAL DONALD OR THE BAD NEIGHBOR POLICY

The election of Barack Obama, thanks to the support of a multicultural coalition of Latinos and African Americans, women, homosexuals, and white liberals, signaled a new demographic reality in the U.S. In its autopsy, the Republican Party charged itself with becoming more inclusive and tolerant in order to be competitive in the context of an increasing population of Latinos and other minorities. Conservative intellectuals like Samuel P. Huntington, for example, and other hysterical racists like Ann Coulter, saw and see this reality as the end of "American" civilization. Huntington's argument is that "American" identity is at risk of facing a large-scale division into two cultures and two languages, due to immigration from Latin America. Of course, American identity and in fact the very word "America"[8] existed in Spanish before the English arrived, and well before the independence and invention of the United States; from the outset, both have reflected ideas of *mestizaje* (mixing) and plurality. If this division exists as a problem, it is more due to the aggression and discrimination the United States has historically practiced toward the rest of the continent and toward its own citizens, incorporated via invasions, territorial conquests, and in the case of people of African descent,

forced immigration. Huntington's idea of "Americanness" is, in cultural and racial terms, an idea of Europeanness. His "America" is, rather, a displaced Europe that fears becoming America.

On the other hand, it is a fact that globalization and the Free Trade Agreement have indeed affected the white working class in the U.S.: they have seen how the industrial economy has moved to Mexico and other countries where the minimum wage is much less, while the U.S. produces only products that require greater infrastructure and technology. The resulting capital benefits the educated and cosmopolitan population on the coasts and in large cities that spend it on the service economy. For these people, often without education, it is more appealing, easy, and comfortable to blame immigrants, other countries, and minorities, and to resent the elites from the coasts, than to blame the companies and capitalists who benefit from and have produced this situation, and to seek genuine political and economic solutions. Paradoxically, it is now one of those millionaires who in an extravagant and unbelievable way has proclaimed himself defender of those workers and the enemy of free trade. His solution to the contradictions of capitalism is to attempt to separate the United States from Latin America, and Mexico from its former territories, with an exceedingly costly gigantic wall that will serve more as symbol, metaphor, and public art piece, and equally as the generator of environmental problems, than as an impediment to immigration or the flow of drugs that, like water, will find another space to circulate. As if this weren't enough, in the midst of the twenty-first century he threw an anachronistic and imperialist fit out of a desire to force Mexico to pay for this whim. This would all frankly be laughable if it weren't for the fact that this nightmare has materialized in the improbable and irresponsible election of this megalomaniacal narcissist. In his zeal for distancing himself from Latin America, he is quickly becoming a paranoid and insecure commander like those the CIA and the United States used to install as dictators in the region, giving them a taste of their own medicine. In his desperate attempt to show that he's a winner, he urgently needs a loser. Mexico and its unpopular president Enrique Peña Nieto seem to be most readily at hand. Peña Nieto confirmed this perception of weakness when he welcomed him even after insults and aggressions that were frankly shocking, even beyond those used to justify the conquest of the Southwest during the Mexican-American war. Moctezuma thought that if he gave gold to Cortés, the latter would return to Spain and leave Mexico alone. We all know how that ended. According to Bernal Díaz del Castillo, after his defeat, his subordinates stoned Moctezuma to death. Peña Nieto had the horrific idea (if it's possible to call it that) of inviting the pato-logical Donald to Mexico to negotiate and seek alternatives so as not to pay for the wall—and now we know how that ended too. This trip legitimized as a supposed international leader the reality show actor and businessman who specializes in bankruptcies. Now Peña Nieto won't be able to avoid blackmail, and if he yields he should be stoned to death too, just like Moctezuma. Paradoxically, this Donald is also like a corrupt PRI president elected with three million fewer votes. At least in Mexico when this has occurred, it's been an illegal act carried out through electoral fraud.

In this context, Disney and his efforts toward cultural rapprochement with Latin America and the world during the Good Neighbor policy end up seeming like a hopeful and even radical example, even with all their problems and limitations. Perhaps it should not come as a surprise that Trump followers have declared a boycott of the last Disney-produced *Star Wars* movie, in which one of the protagonists is Mexican, another is a woman, and another is African American. This boycott didn't turn out to be especially effective, since the movie enjoyed both critical and commercial success. The Disney Company has also been boycotted for supporting the rights of homosexual couples. It goes without saying that movies

like *Moana* and *Coco* (which will soon premiere as a representation of Day of the Dead), the protagonists of which are people of color, are rejected by Trumpism, which sees in them, and in anything that is not homogeneously white, the censures of political correctness and reverse racism.

Thus the *Pacific Standard Time LA/LA* initiative seems to wish heroically to provoke the cyclical return of a Good Neighbor policy in the face of the vile return of the aggression of a very bad neighbor, and to attempt cultural exchange via a rational and mutually beneficial coexistence. Josh Kun, who recently received a MacArthur grant, wrote in the *New York Times*: "Through music, film and an animated series, artists are changing the narrative about what separates Mexico and the United States."[9] This argument seems to me relevant in this context, despite being similar to one used during the Good Neighbor policy and afterwards, with the implementation of NAFTA, reminding us of how short on memory and short-lived these efforts are. As Harry Gamboa Jr. would say: "Chicano art is rediscovered every fifteen years"—and Latin America, perhaps, as well. Carla Zaccagnini, in turn, shows us how the introduction of the movie *Rio* reproduces in 2011 the same clichés that appear at the beginning of the *Watercolor of Brazil* segment of *Saludos Amigos*, and along the same lines relates the similarities between the discourses of magazines from the middle of the twentieth century to current discourses around promises of development in Brazil.

Thus this text is a history of the relationship between Latin America and the United States. It is a history of my history. It is the sketch that precedes and leads to the premise and exhibition *How to Read El Pato Pascual*, and it provides an explanation for this exhibition not just as a curatorial and research project, but also as the continuation of a series of works of art, and in this sense, as a work of art in and of itself. This endeavor, finally, is the recuperation of a Pan-American effort toward resistance against fascism in a moment that seems equally to need it.

The rooster Panchito Pistoles was the mascot of Mexican Air Force Squad 201, which fought in the Second World War alongside the Allied Forces. Now Panchito Pistoles, the parrot Zé Carioca, and the real Donald Duck are fighting for the Guevarist and Bolivarian dream of uniting and liberating America in its resistance against an impostor Donald.

It's no crime to steal from a thief.

NOTES

1 David M. Stern, "Kamp Krusty," *The Simpsons,* season 4, episode 60, directed by David Kirkland, aired September 24, 1992 (Los Angeles: Fox Network, 1992).

2 Jean Baudrillard, *Cultura y simulacro,* trans. Pedro Rovira (Barcelona: Editorial Kairós, 1978), 24.

3 Jean Baudrillard, *Jean Baudrillard, Selected Writings,* ed. Mark Poster, trans. Jacques Mourrain et al. (Stanford: Stanford University Press, 1988), 166–184.

4 Rubén Ortiz-Torres, "Yepa, Yepa, Yepa!", in *Desmothernismo* (Santa Monica, CA and Guadalajara, Mexico: Smart Art Press and Travesías, 1998), 46–59.

5 Thomas Andrae, *Carl Barks and the Disney Comic Book: Unmasking the Myth of Modernity* (Jackson: University Press of Mississippi, 2006).

6 Rubén Ortiz-Torres in collaboration with Aaron Anish, *How to Read Macho Mouse* (Valencia, CA: Chingadera Productions, CalArts, 1991), digitized from ¾ inch U-matic, 8:21 min., 21 sec.

7 Cindy Y. Rodriguez, "Day of the Dead trademark request draws backlash for Disney," *CNN Online,* May 11, 2013, www.cnn.com/2013/05/10/us/disney-trademark-day-dead/.

8 The word "America" comes from the Latinization "Americus", from the name Amerigo Vespucci. He was an Italian navigator and explorer; while working in service of the Spanish Crown he discovered that the coast of Brazil belonged to a different land mass than Europe and Asia. In this sense, "America" is a word with Spanish and Latin origins that represents a continent and not a country.

9 Josh Kun, "This Season's Breakout Star: The Border," *New York Times,* December 23, 2015, www. nytimes.com/2015/12/27/arts/television/this-seasons-breakout-star-the-border.html?_r=0.

HOW TO READ EL PATO PASCUAL
EXHIBITION

PARA LEER AL PATO PASCUAL
EXPOSICIÓN

**MAK CENTER FOR ART AND ARCHITECTURE
AT THE SCHINDLER HOUSE**

•

LUCKMAN FINE ARTS COMPLEX AT CAL STATE LA

Lalo Alcaraz
Florencia Aliberti
Sergio Allevato
Pedro Álvarez
Carlos Amorales
Rafael Bqueer
Mel Casas
Alida Cervantes
Enrique Chagoya
Abraham Cruzvillegas
Minerva Cuevas
Einar & Jamex de la Torre
Rodrigo Dorfman
Dr. Lakra
El Ferrus
Demián Flores

Pedro Friedeberg
Scherezade Garcia
Arturo Herrera
Alberto Ibañez
Claudio Larrea
Nelson Leirner
Fernando Lindote
José Rodolfo Loaiza Ontiveros
Marcos López
José Luis & José Carlos Martinat
Carlos Mendoza
Pedro Meyer
Alicia Mihai Gazcue
Florencio Molina Campos
Mondongo
Rafael Montañez Ortiz

Jaime Muñoz
Rivane Neuenschwander
Nadín Ospina
Leopoldo Peña
Liliana Porter
Artemio Rodríguez
Agustín Sabella
Daniel Santoro
Mariángeles Soto-Díaz
Magdalena Suarez Frimkess
Antonio Turok
Meyer Vaisman
Ramón Valdiosera Berman
Angela Wilmot
Robert Yager
Carla Zaccagnini

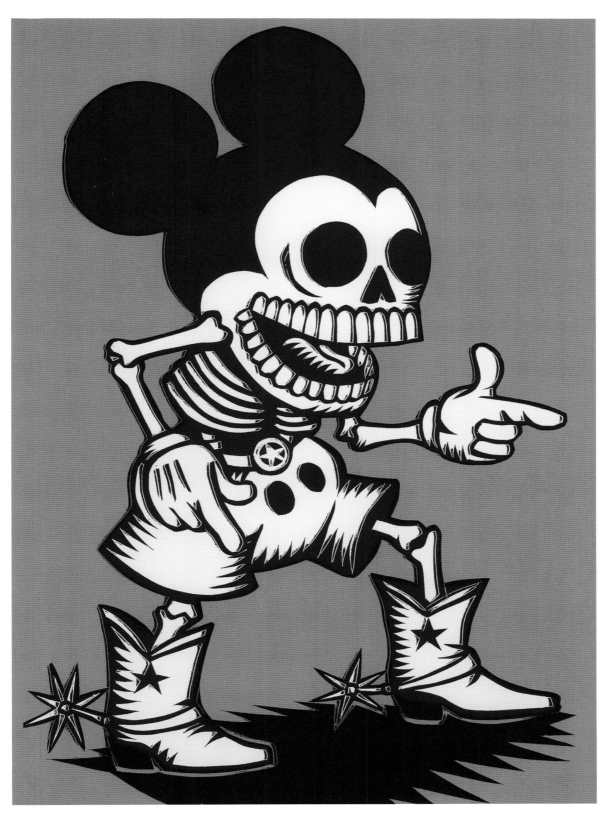

Artemio Rodríguez
Dead Mickey
screenprint
Mickey Muerto
serigrafía
2005
124.5 × 86.4 cm

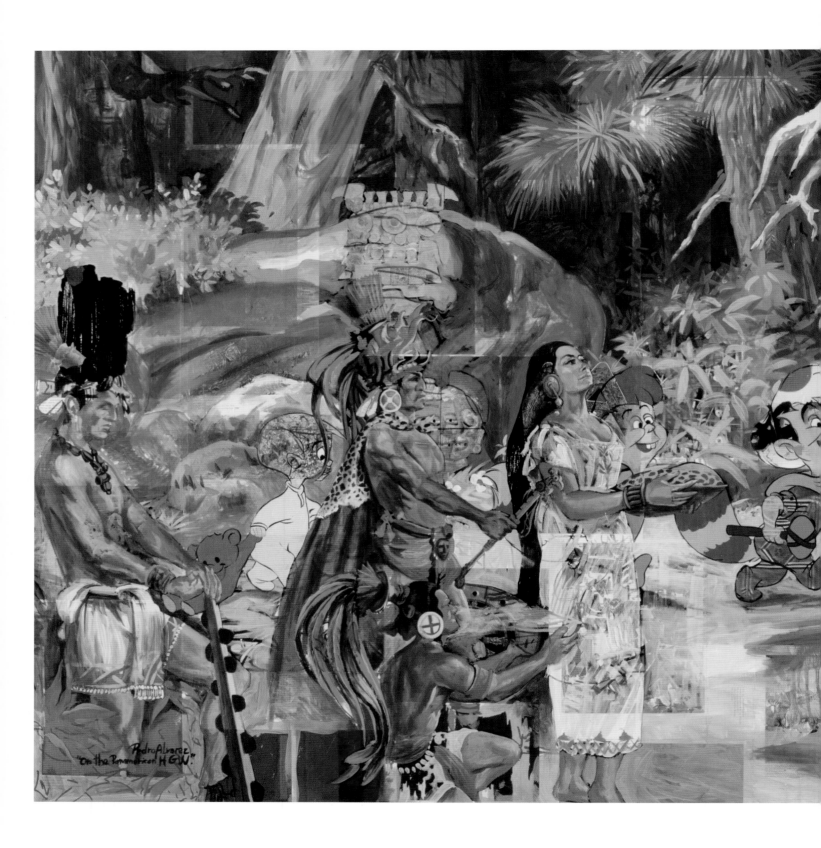

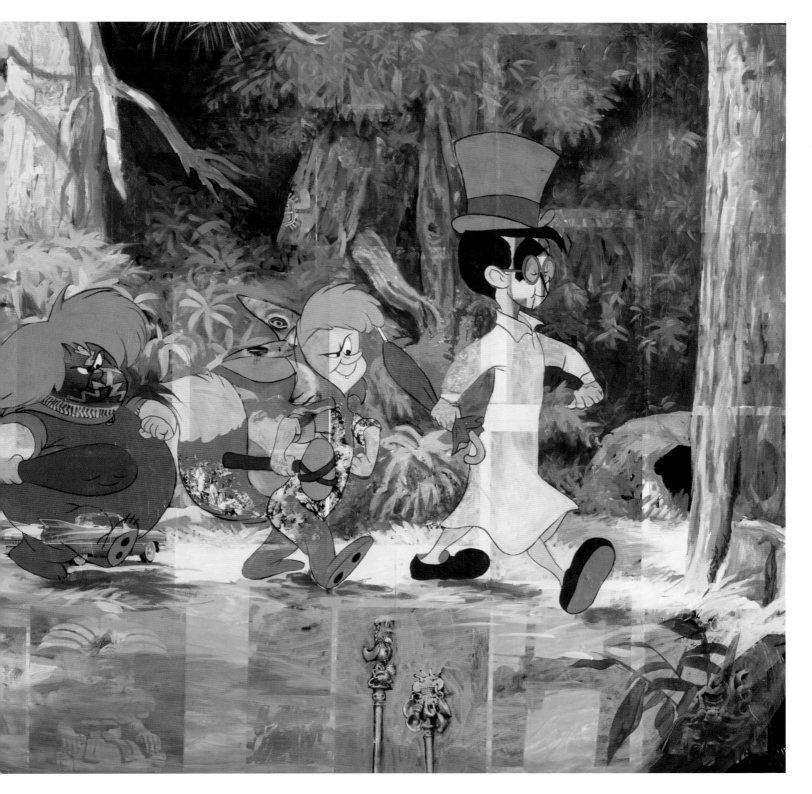

Pedro Álvarez
On the Pan-American Highway
collage and oil on canvas
Por la carretera Panamericana
collage y óleo sobre lienzo
2000
96.5 × 195.6 cm

Sergio Allevato
Zygopetalum
watercolor on paper
acuarela sobre papel
2012
60 × 40 cm

Sergio Allevato
Costus spicalis
watercolor on paper
acuarela sobre papel
2010
120 × 80 cm

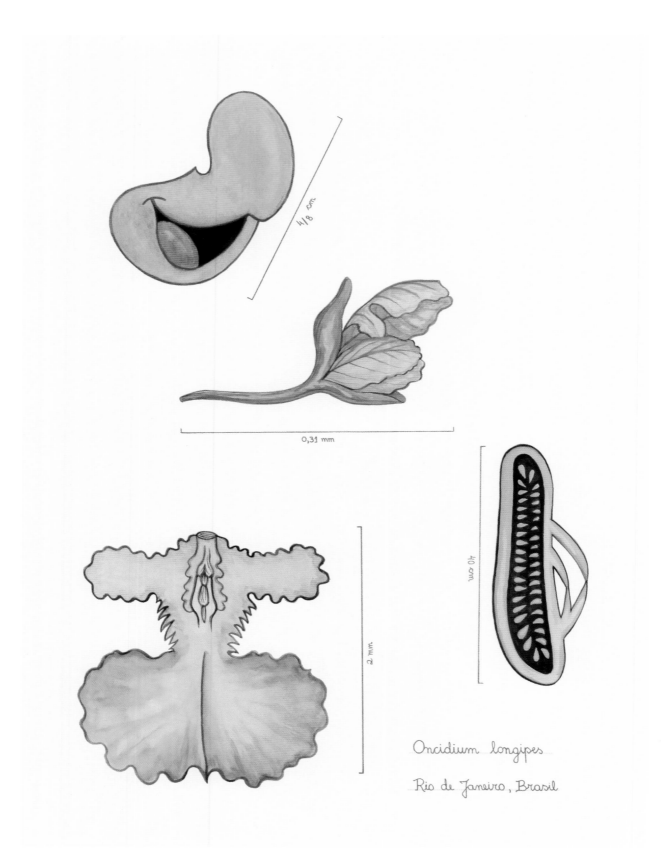

4/8 cm

0,31 mm

2 mm

40 cm

Oncidium longipes

Rio de Janeiro, Brasil

Sergio Allevato
Órgãos reprodutivos Oncidium longipes
Reproductive Organs Oncidium longipes
watercolor on paper
Órganos reproductivos Oncidium longipes
acuarela sobre papel
2009
76 × 56 cm

Fernando Lindote
Zé do Canini
Zé of the Canini
painted on wall
Zé del Canini
pintado sobre pared
2015
200 × 200 cm approx

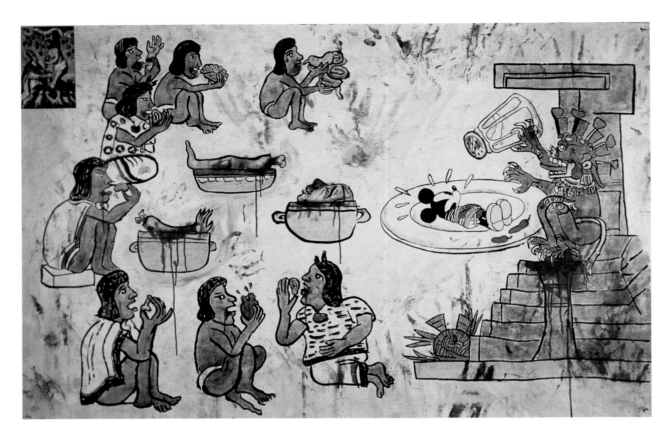

Enrique Chagoya
The Governor's Nightmare
acrylic and water-based oil on Amate paper
La pesadilla del gobernador
acrílico y óleo con base de agua sobre papel Amate
1994
121.9 × 182.9 cm

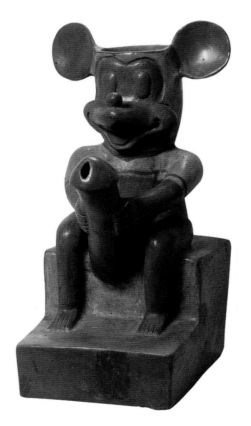

Nadín Ospina
Erotic Drinking Cup
ceramic
Vaso erótico
cerámica
2000
42 × 19 × 25 cm

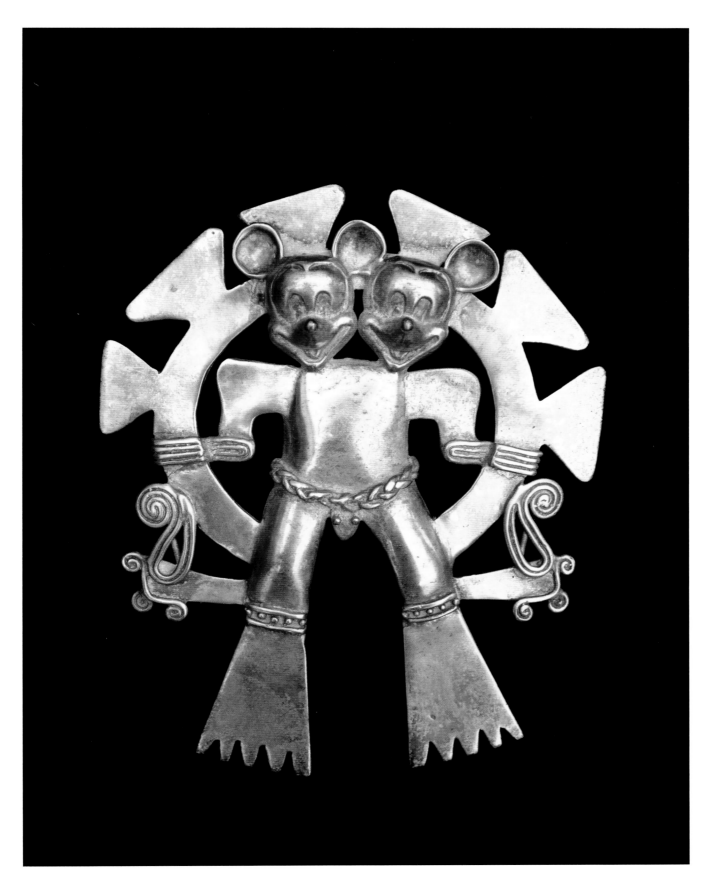

Nadín Ospina
Hallowed Siamese Twins
gold-plated silver
Siameses aureolados
plata con baño de oro
2001
12 × 10 × 3 cm

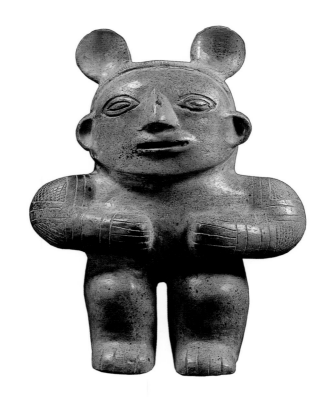

Nadín Ospina
Challenger
ceramic
Retador
cerámica
1999
36 × 25 × 12 cm

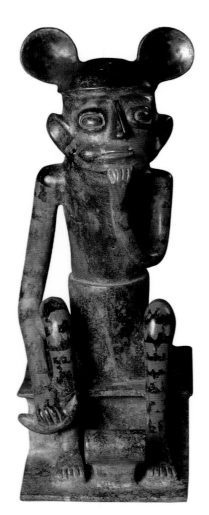

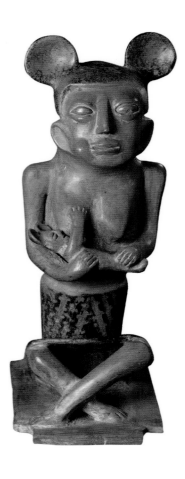

Nadín Ospina
Family
ceramic
Familia
cerámica
1999
53 × 19 × 27 cm
47 × 18 × 25 cm

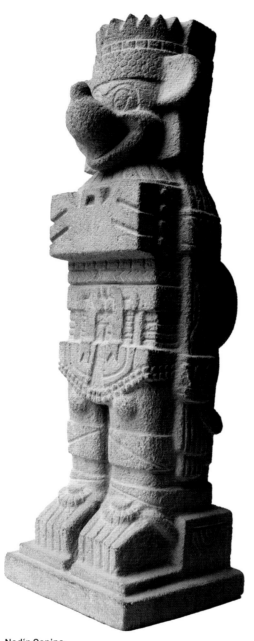

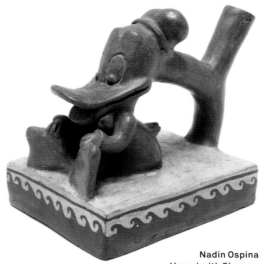

Nadín Ospina
Vessel with Shaman
ceramic
Vasija con Chamán
cerámica
2001
18 × 14 × 18 cm

Nadín Ospina
Atlantan
carved stone
Atlante
piedra tallada
2007
100 × 30 × 30 cm

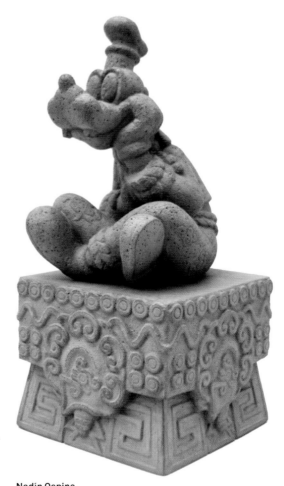

Nadín Ospina
God of Hallucinogens
carved stone
Dios de los alucinógenos
piedra tallada
2001
43 × 18.5 × 20 cm

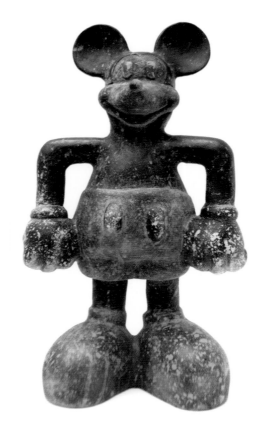

Nadín Ospina
Champion
ceramic
Campeón
cerámica
2003
50 × 30 × 18 cm

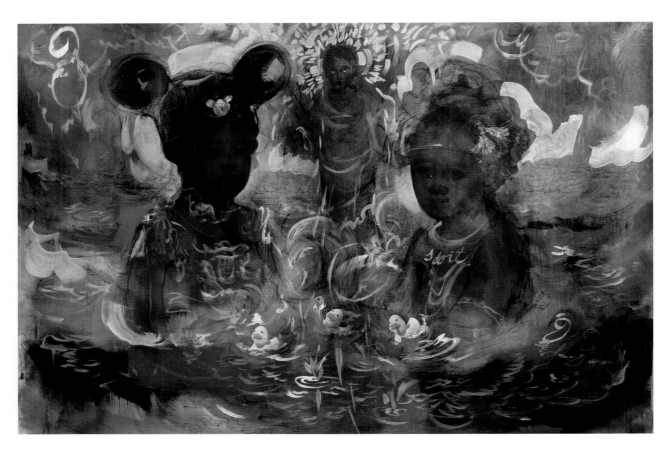

Scherezade Garcia
Paraiso según el trópico / Paradise According to the Tropics
acrylic, pigment, charcoal, collage, and ink on canvas
acrílico, pigmento, carbón, collage y tinta sobre lienzo
2014
129.5 × 190.5 cm

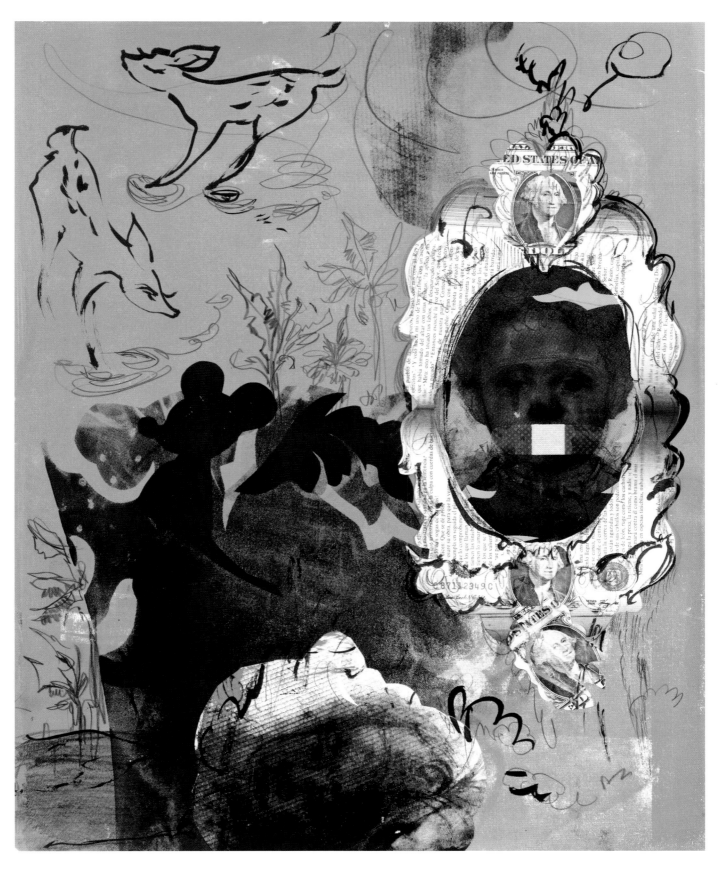

Scherezade Garcia
Theories of Freedom
inkjet print, collage on canvas
Teorías de libertad
impresión a inyección de tinta,
collage sobre lienzo
2010
127 × 121.9 cm

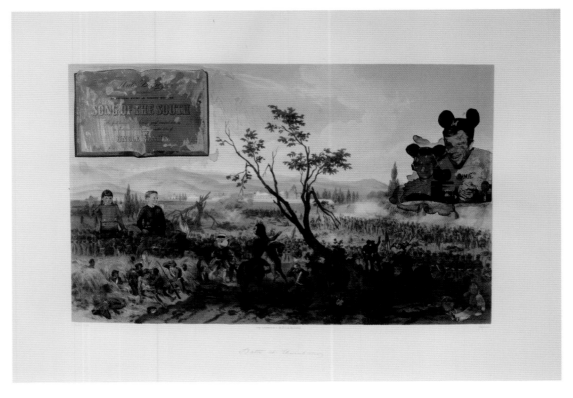

top / arriba
Demián Flores
Battle of Cerro Gordo
intervened facsimile, collage, gouache, and watercolor
Batalla del Cerro Gordo
facsímil intervenido, collage, gouache y acuarela
2011
45 × 60 cm

bottom / abajo
Demián Flores
Battle of Churubusco
intervened facsimile, collage, gouache, and watercolor
Batalla de Churubusco
facsímil intervenido, collage, gouache y acuarela
2011
45 × 60 cm

Demián Flores
The Storming of Chapultepec
intervened Facsimile, collage, gouache, and watercolor
El asalto a Chapultepec
facsímil intervenido, collage, gouache y acuarela
2011
45 × 60 cm

bottom / abajo
Demián Flores
The Capture of Monterrey
intervened Facsimile, collage, gouache, and watercolor
La toma de Monterrey
facsímil intervenido, collage, gouache y acuarela
2011
45 × 60 cm

Demián Flores
General Scott's Arrival to Mexico
intervened facsimile, collage, gouache, and watercolor
La entrada del General Scott a México
facsímil intervenido, collage, gouche y acuarela
2011
45 × 60 cm

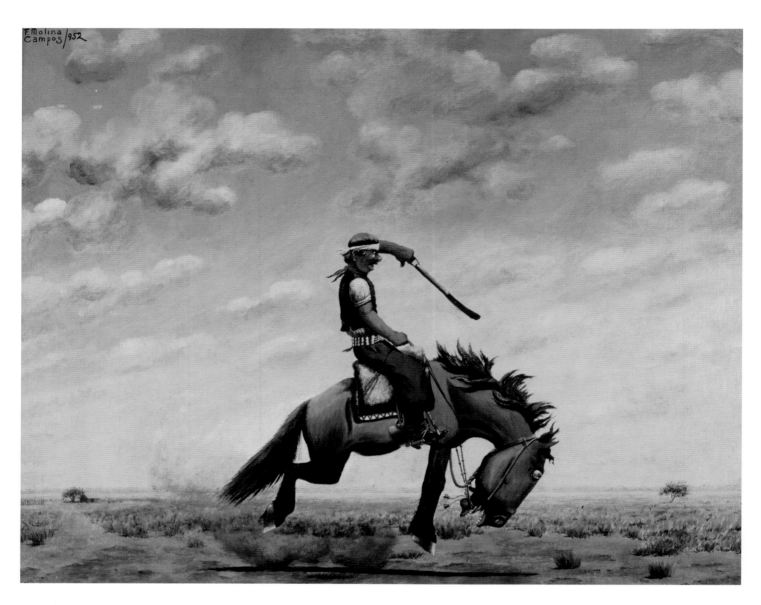

Florencio Molina Campos
Scattering Clouds
gouache, watercolor
Desparramando nubes
gouache, acuarela
1952
59.7 × 69.9 cm

Florencio Molina Campos
Untitled (Gaucho Boleador-ing Ostrich)
gouache, watercolor
Sin título (Avestruz gaucho boleador)
gouache, acuarela
undated / sin fecha
30.5 × 43.18 cm

39

Grande hazaña! Con muertos!

27/30

Enrique Chagoya
Homage to Goya, Disaster of War #9
etching and aquatint with rubber stamp
Homenaje a Goya, desastre de la guerra #9
grabado y aguatinta con estampa de goma
1983–90
38.1 × 43.2 cm

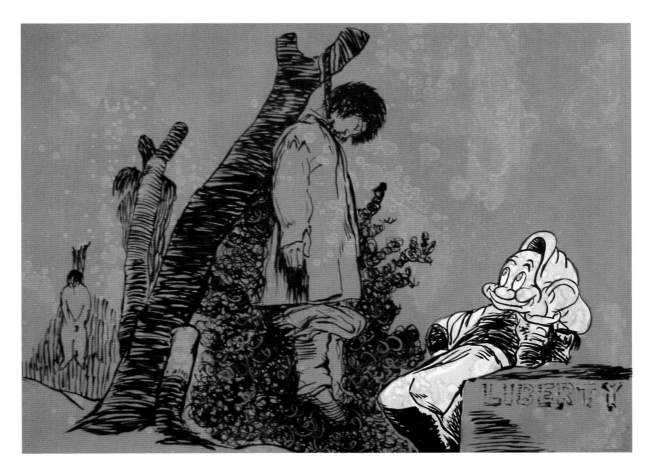

Enrique Chagoya
Liberty
monotype
Libertad
monotipo
2006
76.2 × 101.6 cm

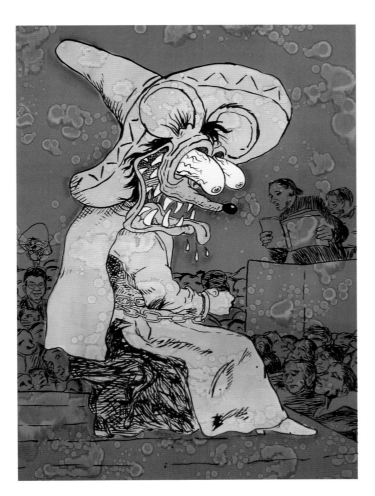

Enrique Chagoya
Those Specks of Dust
monotype
Esas motas de polvo
monotipo
2006
101.6 × 76.2 cm

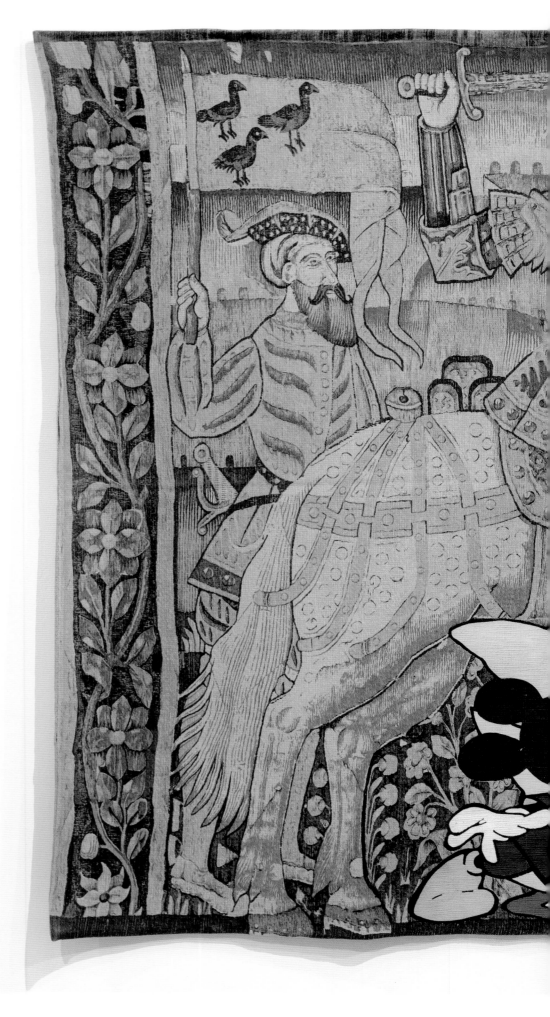

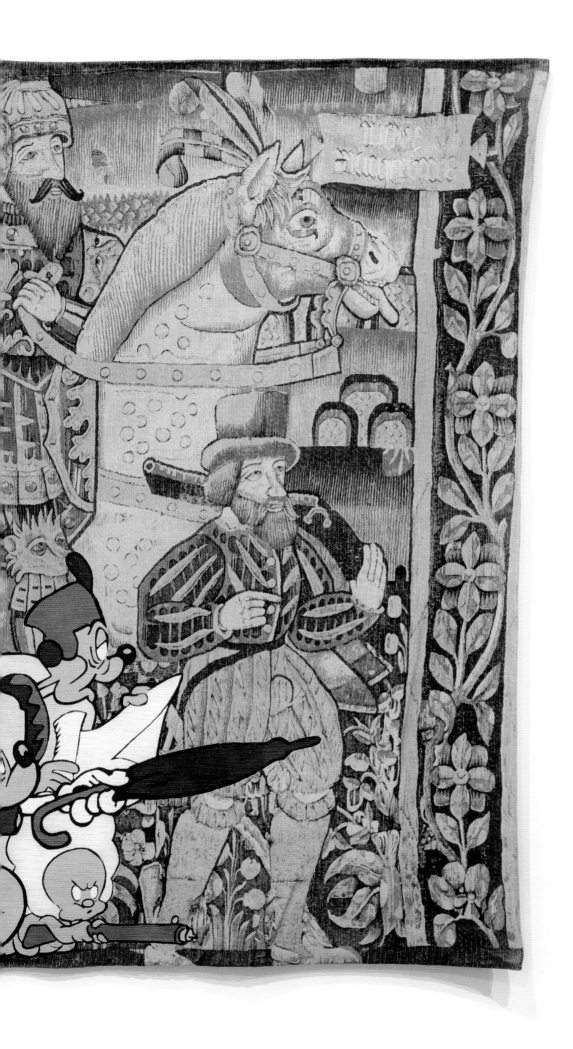

Meyer Vaisman
Untitled
embroidery and paint on reproduction
of French antique tapestry
Sin título
bordado y pintura sobre reproducción
de tapiz francés antiguo
1981
140 × 170 cm

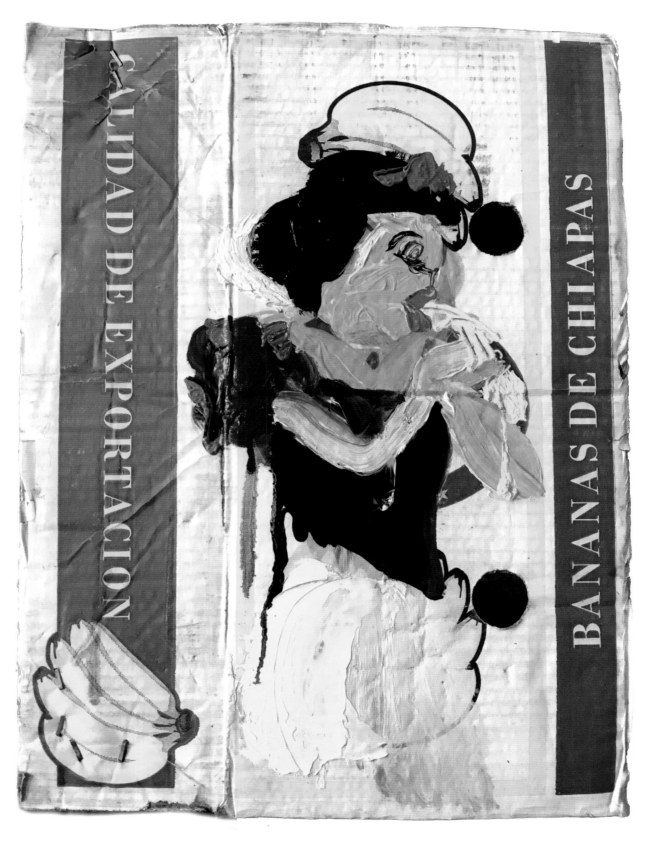

Alida Cervantes
Untitled
oil on cardboard banana box
Sin título
óleo sobre cartón de caja de plátanos
2015
50.8 × 36.8 cm

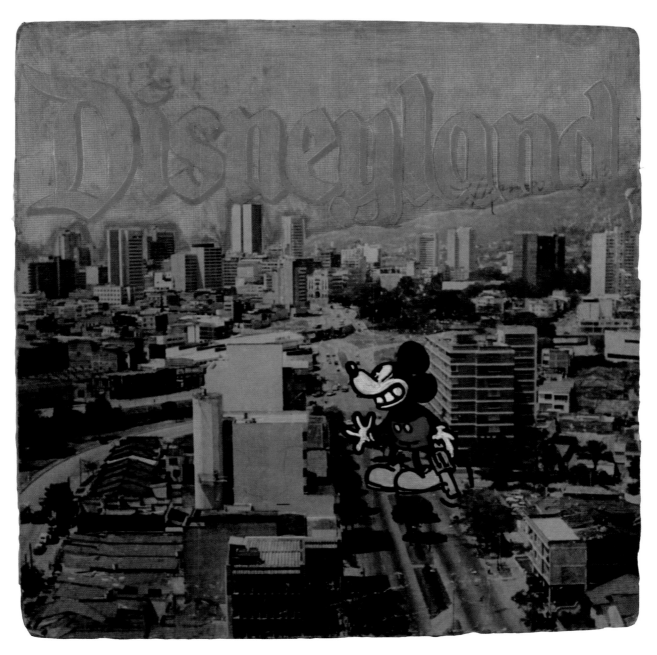

Agustín Sabella
Disneyland (Cali, Colombia)
acrylic on record cover
Disneylandia (Cali, Colombia)
acrílico sobre tapa de disco
2010
32 × 32 cm

overleaf / al dorso
Rafael Bqueer
Alice and the Tea through the Mirror
digital print
Alicia y el té a través del espejo
impresión digital
2014
91.4 × 152.4 cm

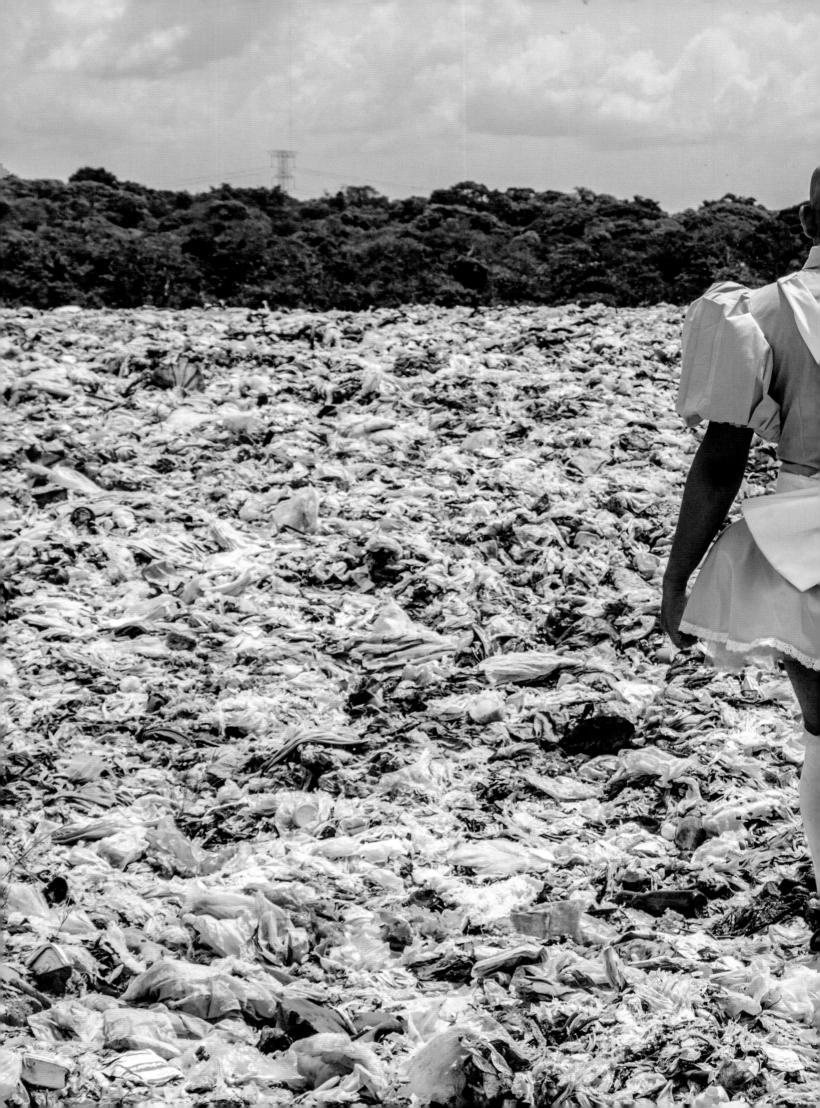

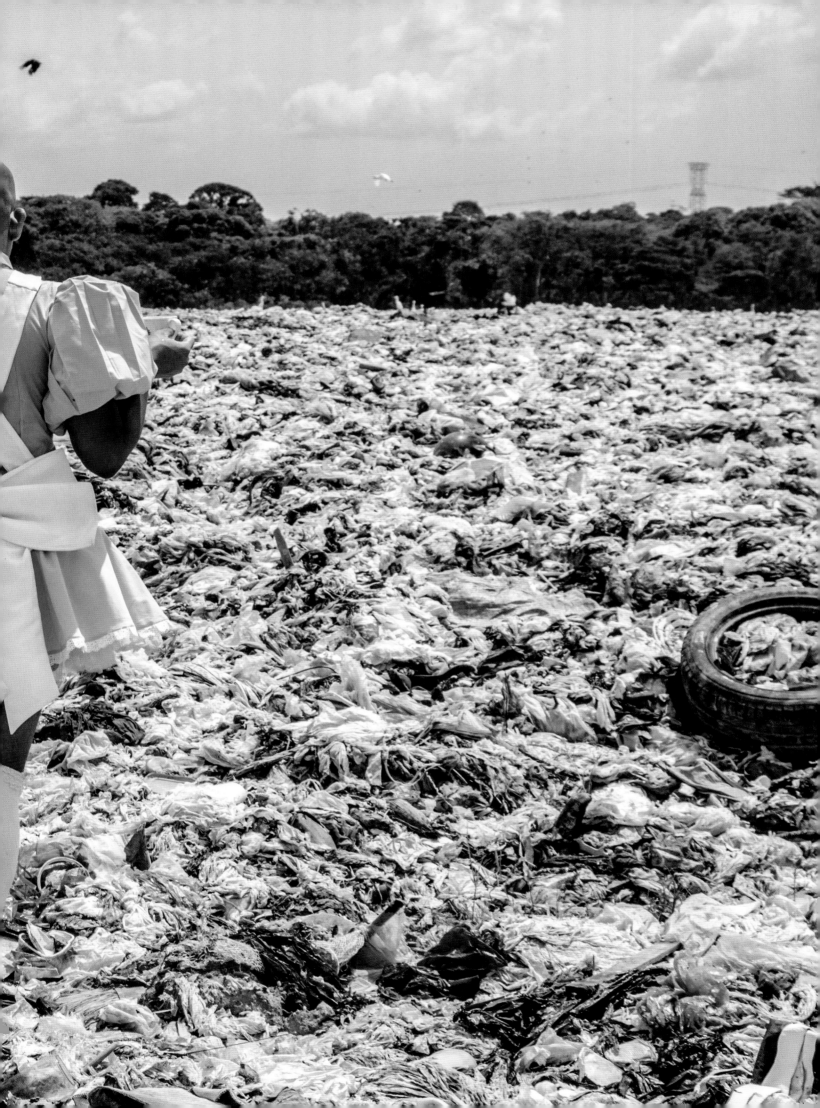

previous page / página anterior
Arturo Herrera
Untitled
graphite on paper
Sin título
grafito sobre papel
2001
150 × 240 cm

Rivane Neuenschwander
Zé Carioca no.10 Vinte Anos de Sossego
Zé Carioca no.10 Twenty Years of Tranquility
synthetic polymer paint on comic book pages (1/14)
Zé Carioca no.10 Veinte años de tranquilidad
pintura polímera sintética sobre hojas de cómics (1/14)
2003–04
16.2 × 10.5 cm each / cada una

Rivane Neuenschwander
Zé Carioca no.10 Vinte Anos de Sossego
Zé Carioca no.10 Twenty Years of Tranquility
synthetic polymer paint on comic book pages (1/14)
Zé Carioca no.10 Veinte años de tranquilidad
pintura polímera sintética sobre hojas de cómics (1/14)
2003–04
16.2 × 10.5 cm each / cada una

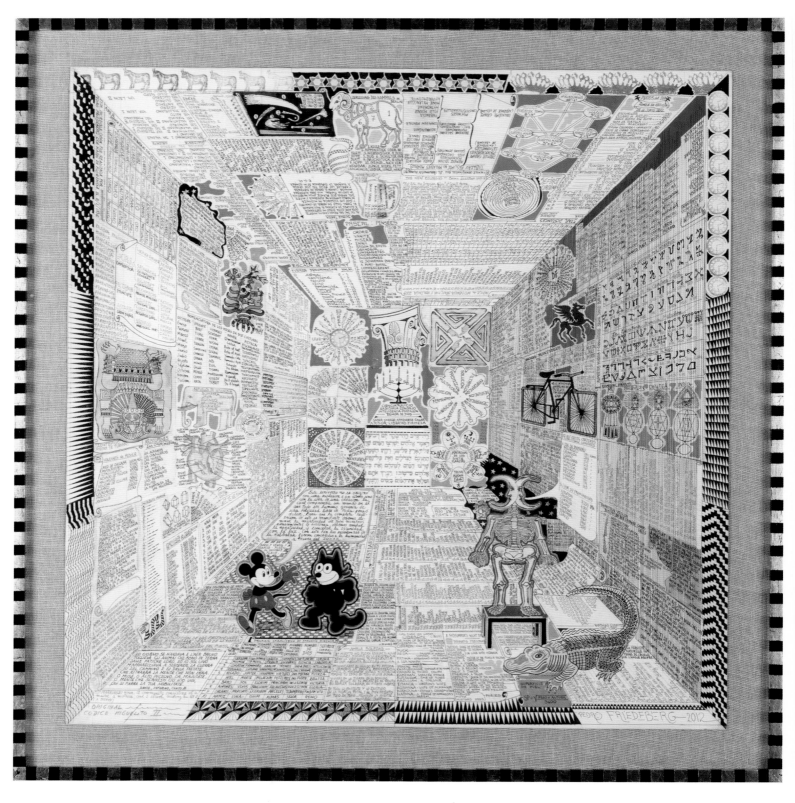

Pedro Friedeberg
Mickey Codex
ink and acrylic on museum board
Códice Miguelito
tinta y acrílico sobre cartón de museo
2012
88.5 × 88.5 cm

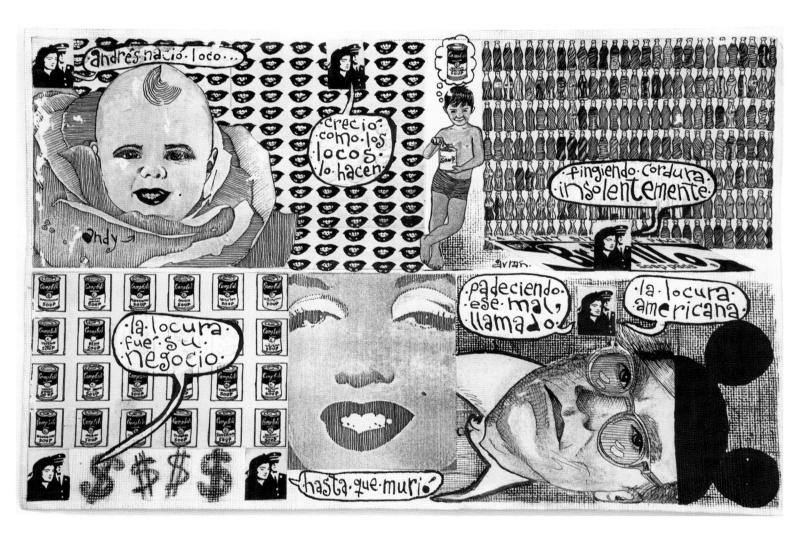

Abraham Cruzvillegas
American Madness
ink, pencil, and white-out
on paper
Locura americana
tinta, lápiz y líquido
corrector sobre papel
ca. 1989
12.7 × 20.3 cm

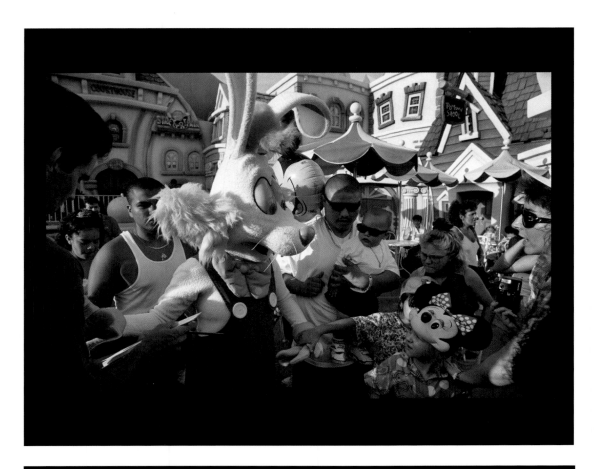

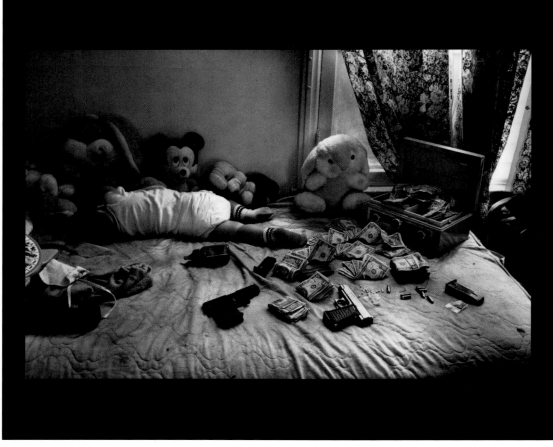

top / arriba
Robert Yager
Toon Town
digital print
Pueblo animado
impresión digital
1993
50.8 × 61 cm

bottom / abajo
Robert Yager
Crack-Cocaine and Cash
digital print
Cocaína crack y efectivo
impresión digital
1994
50.8 × 61 cm

148

Dr. Lakra
Mickey
found toy and mixed media
juguete encontrado y técnica mixta
2003
27 × 8 × 5 cm

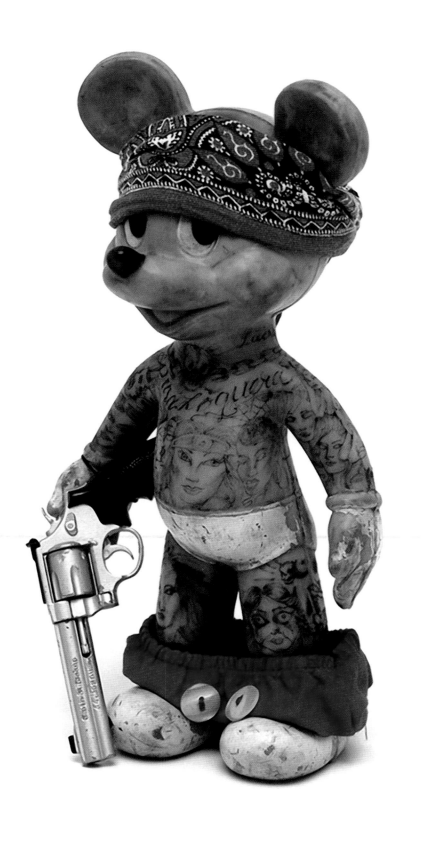

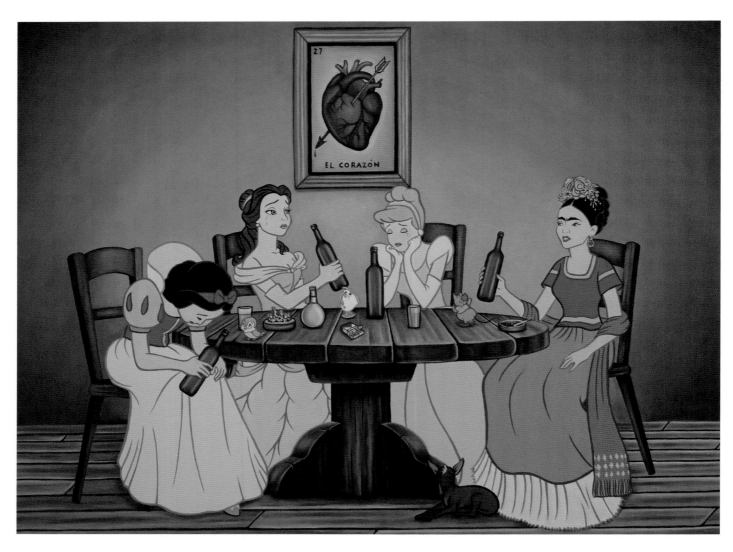

José Rodolfo Loaiza Ontiveros
Black Dove
oil on canvas board
Paloma negra
óleo sobre cartón de lienzo
2014
40.6 × 50.8 cm

Angela Wilmot
the fairest. Srsly
digital print
la más bella. De vdd
impresión digital
2016
30.5 × 22.9 cm

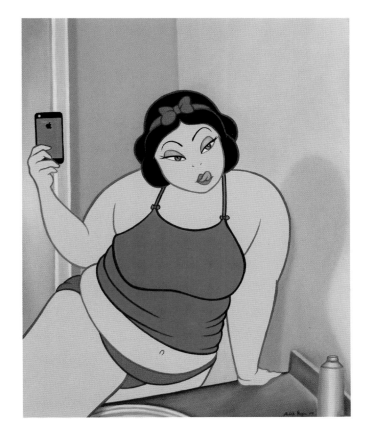

José Rodolfo Loaiza Ontiveros
Mirror, Mirror on the Wall
digital print of original oil painting
Espejito, espejito en la pared
impresión digital de pintura al óleo original
2013
30.5 × 22.9 cm

both pages / ambas páginas
Mondongo
I'd settle for being able to sleep
plasticine, mixed media, and LED on MDF
Me conformaría con poder dormir
plastilina, técnica mixta y LED sobre MDF
2009–13
180 × 195 × 115 cm

overleaf / al dorso
Mondongo
The Dream of Reason... I
thread and plasticine
El sueño de la razón... I
hilo y plastilina
2008
300 × 450 × 20.3 cm

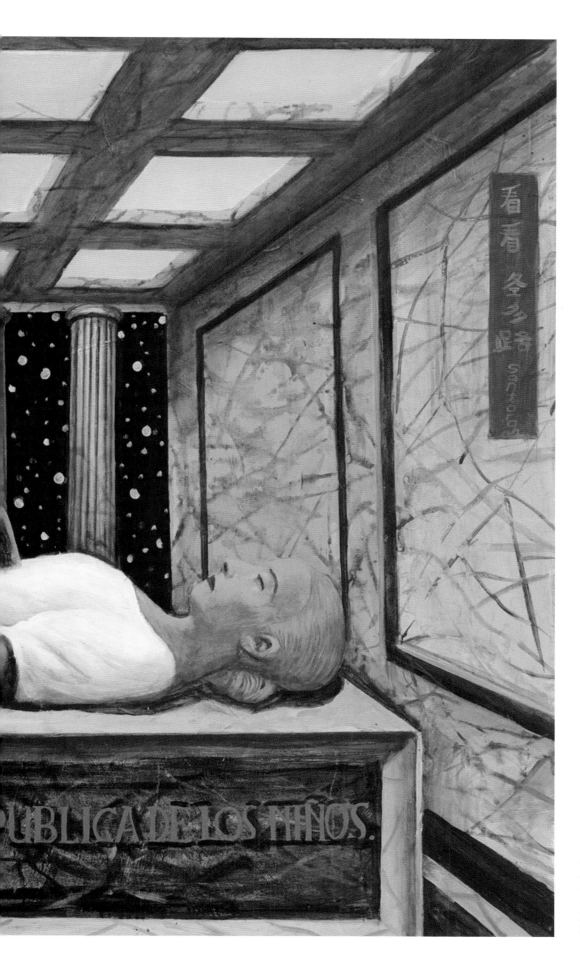

Daniel Santoro
Eva Perón Conceives
The Republic of Children
acrylic
Eva Perón concibe
La República de los Niños
acrílico
2002
190 × 160 × 3 cm

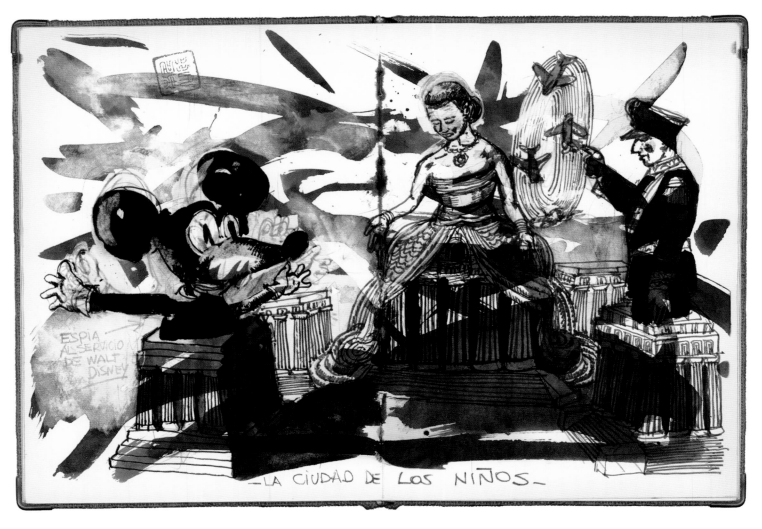

Daniel Santoro
Peronist Children's Manual, Volume 1
printed book
Manual del niño peronista, Tomo 1
libro impreso
2001
35 × 25 × 2 cm

opposite / página opuesta
Claudio Larrea
Republic of Children
digital print
República de los niños
impresión digital
2012
20.3 × 30.5 cm

Claudio Larrea
Evita in Neverland
digital print
Evita en la Tierra de Nunca Jamás
impresión digital
2012
67.3 × 101.6 cm

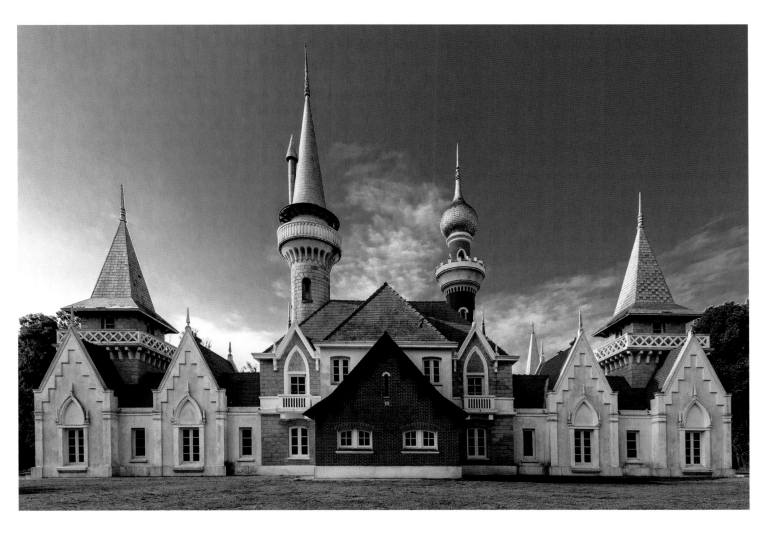

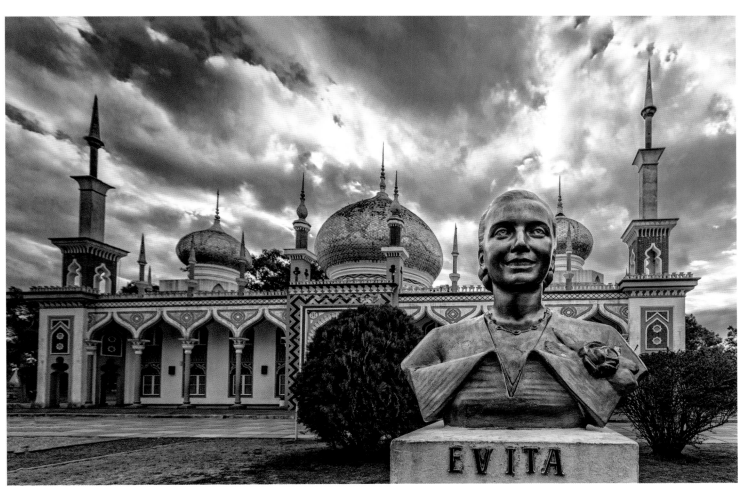

Antonio Turok
Castle
digital print
Castillo
impresión digital
2014
40.6 × 61 cm

Antonio Turok
Devil Woman
digital print
Mujer diablo
impresión digital
2014
40.6 × 61 cm

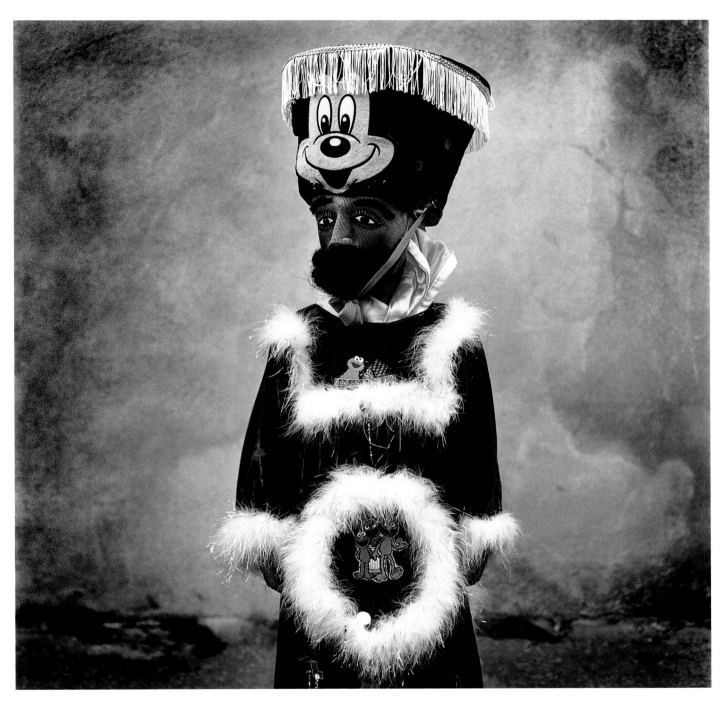

Leopoldo Peña
Chinelo with Mickey
silver gelatin print
Chinelo con Mickey
impresión en gelatina de plata
2015
35.6 × 35.6 cm

opposite / página opuesta
Leopoldo Peña
Pelota Mixteca (Jason Cruz playing with Mickey Mouse ball)
digital print
Pelota Mixteca (Jason Cruz jugando con pelota del Ratón Mickey)
impresión digital
2015
35.6 × 50.8 cm

Leopoldo Peña
Dance of the Mikis (Minnie and child)
digital print
Danza de los Mikis (Minnie e hijo)
impresión digital
2015
35.6 × 50.8 cm

Liliana Porter
Black String (Black Thread)
cibachrome
Cadena negra (Hilo negro)
cibachrome
2000
40.6 × 50.8 cm

Liliana Porter
The Copy (Mickey's Hand)
acrylic and assemblage on canvas
La copia (La mano de Mickey)
acrílico y montaje sobre lienzo
2014
22.9 × 30.5 cm

Liliana Porter
Yellow Glove III
unique polaroid
Guante amarillo III
polaroid única
2001
76.5 × 58.4 cm
each / cada polaroid

Liliana Porter
Broken
lithograph
Roto
lithografía
2000
33.7 × 28.6 cm

Carlos Amorales
The Sorcerer's Apprentice
synchronized double screen video projection on wall without sound
El aprendiz de brujo
proyección de video sincronizada de doble pantalla sobre pared sin sonido
2001
8:55 min

Carlos Amorales
Orellana's Fantasia
digital film projected on a 3 × 1.7 m
screen with sound
Fantasía de Orellana
película digital proyectada sobre una
pantalla de 3 × 1.7 m con sonido
2013
5:47 min

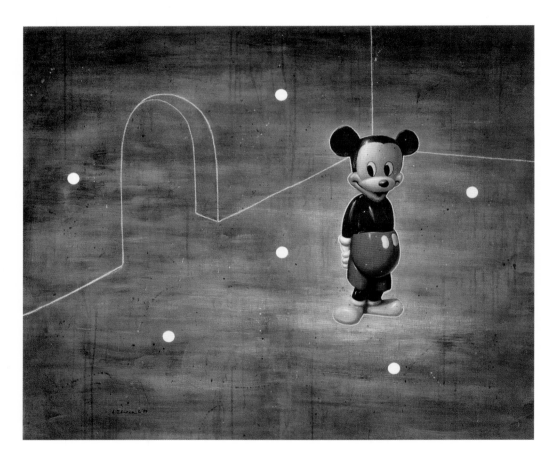

Alberto Ibañez
Inside-outside
acrylic, adhesive stickers,
and wax crayon on cloth
Adentro-afuera
acrílico, etiquetas adheribles y
crayón de cera sobre tela
1999
120 × 140 cm

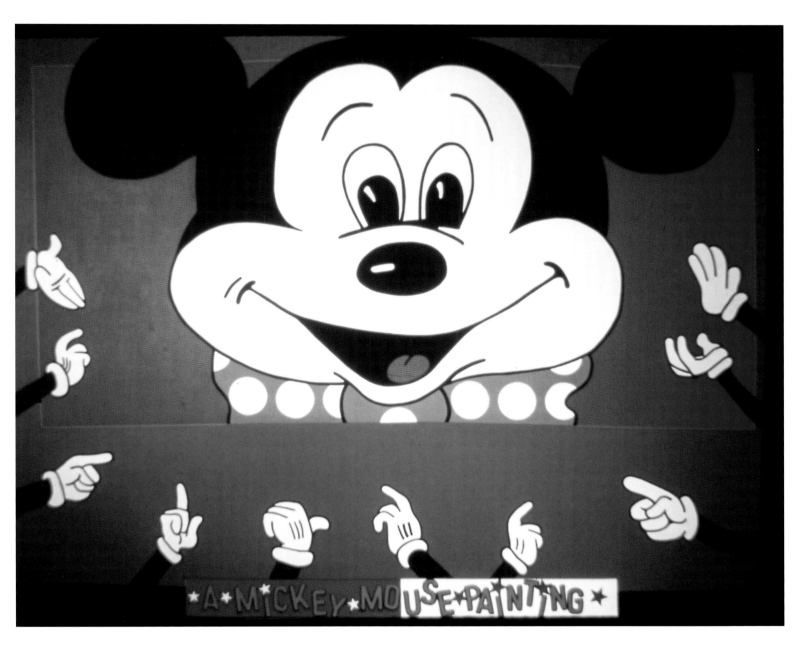

Mel Casas
Humanscape 82
acrylic on canvas
Paisajehumano 82
acrílico sobre lienzo
1976
198.1 × 259 × 5.1 cm

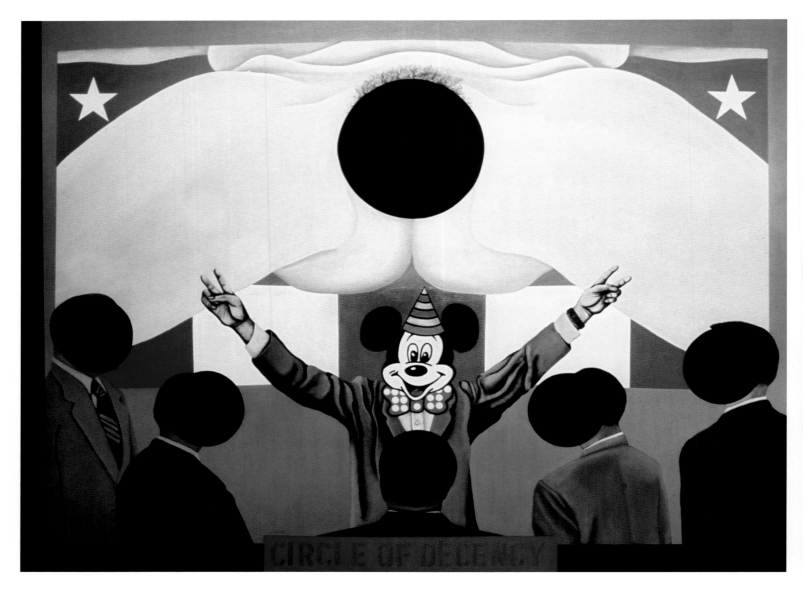

Mel Casas
Humanscape 69 (Circle of Decency)
acrylic on canvas
Paisajehumano 69 (Circulo de d ecencia)
acrílico sobre lienzo
1973
198.1 × 259 × 5.1 cm

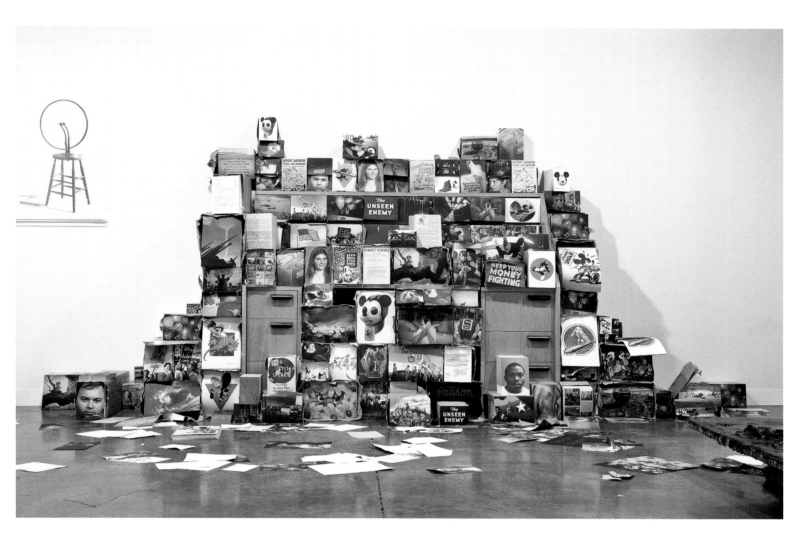

José Luis & José Carlos Martinat
EPCOT-TY: Experimental community of today,
tomorrow and yesterday.
wooden drawing desk, printed paper
EPCOT-TY: Comunidad experimental de hoy,
mañana y ayer.
escritorio de madera para dibujar, papel
impreso
2012
220 × 150 × 190 cm

Nelson Leirner
Map from the series **Assim é...se lhe parece**
Right you are...if you think you are
photography in methacrylate
Estás en lo correcto...si así te parece
fotografía en metacrilatode tinta
2003
180 × 270 cm

Nelson Leirner
Sotheby's
collage
2012
30 × 20 cm

Nelson Leirner
Sotheby's
collage
2007
30 × 20 cm

Nelson Leirner
Sotheby's
collage
2007
30 × 20 cm

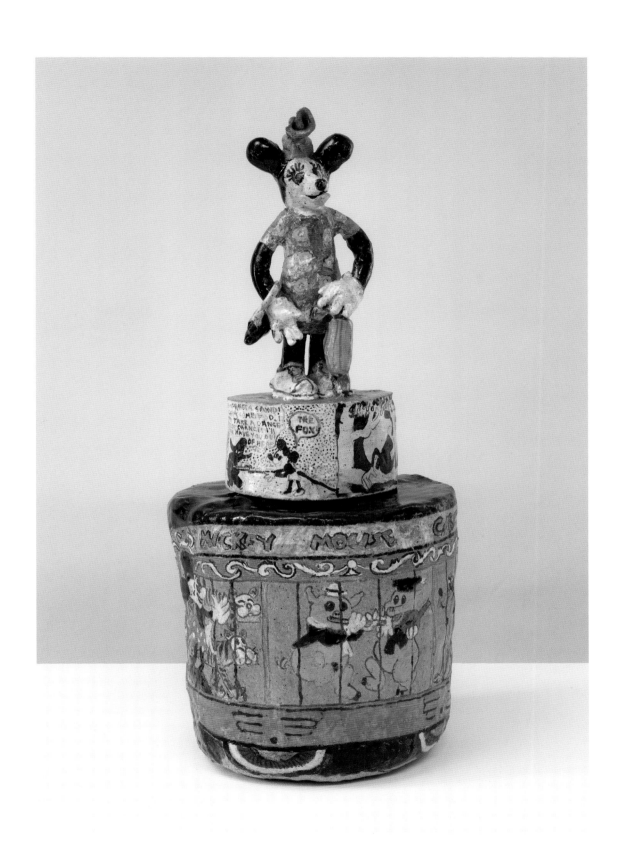

Magdalena Suarez Frimkess
Mickey Mouse Circus
stoneware and glaze
Circo Ratón Mickey
cerámica de gres vidriada
2008
45.7 × 20.3 × 20.3 cm

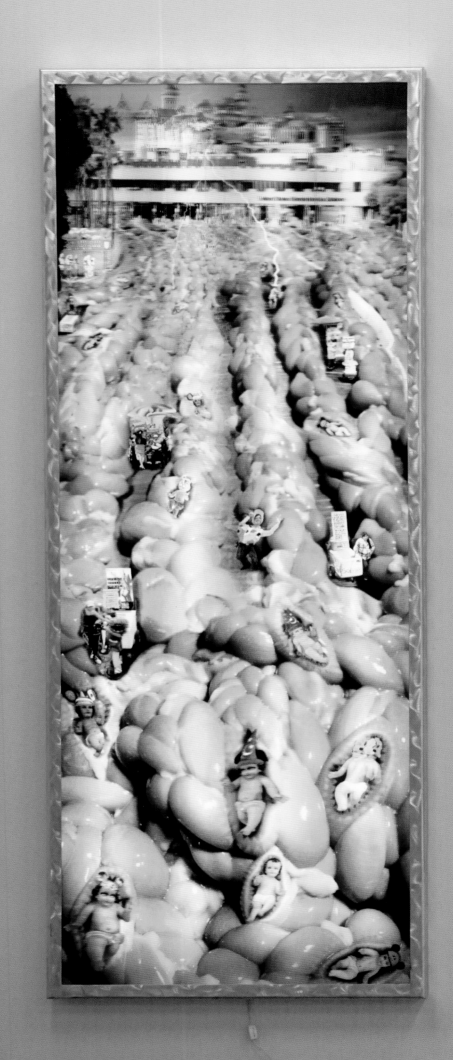

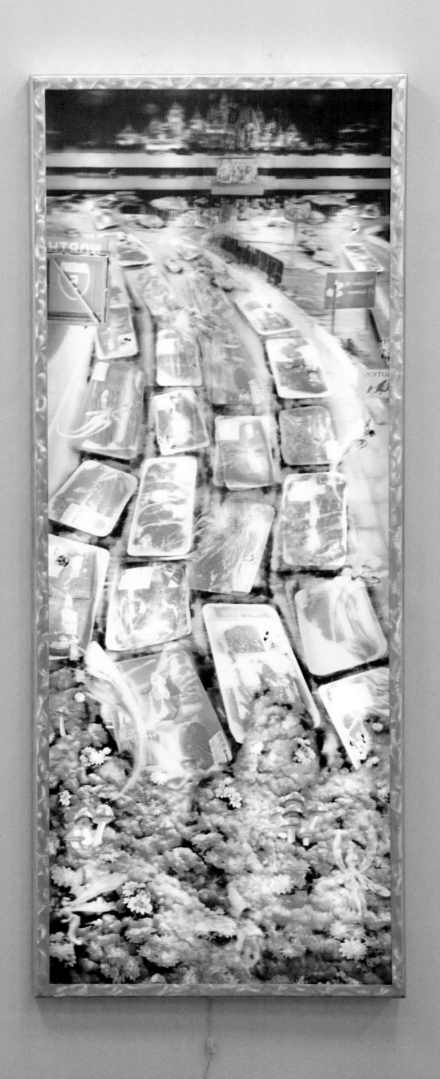

Einar & Jamex de la Torre
Borderlandia
lenticular print in LED lightbox
Fronterilandia
impresión lenticular en caja de luz LED
2016
208.9 × 81.3 × 7.6 cm each / cada una

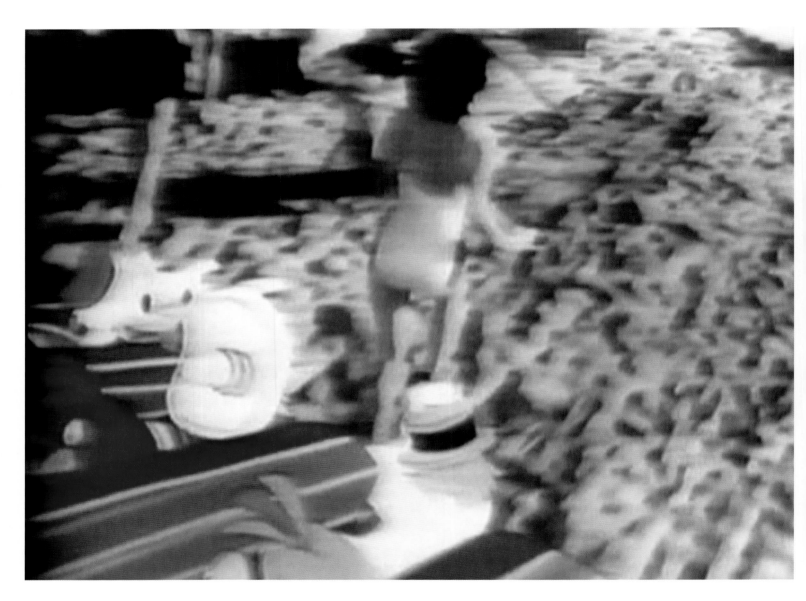

Rafael Montañez Ortiz
Beach, Umbrella
digital video (SD), 4:3 aspect ratio
Playa, sombrilla
video digital (SD), proporción 4:3
1985
7:17 min

Florencia Aliberti
Variations on Alice
digital video
Variaciones sobre Alicia
video digital
2011
3:10 min

Jaime Muñoz
Pinocchio
acrylic paint on panel
Pinocho
pintura acrílica sobre panel
2011
121.9 × 91.4 cm

opposite / página opuesta
Scherezade Garcia
Super Tropics / Navigating with Mickey II
acrylic, pigments, charcoal, cut linoleum, and ink on canvas
Súper trópicos / Navegando con Mickey II
acrílico, pigmentos, carbón, linotipia y tinta sobre lienzo
2017
182.5 × 121.9 cm

Mariángeles Soto-Díaz
Painting with Fire
installation
Pintando con fuego
instalación
2017

Pedro Meyer
City of Palaces
silver gelatin print
Ciudad de palacios
impresión en gelatina de plata
1987
40.6 × 50.8 cm

Alicia Mihai Gazcue
White Gloves
digital photograph
Guantes blancos
fotografía digital
2006
21.6 × 27.9 cm

Alicia Mihai Gazcue
The Hunt
digital photograph
La caza
fotografía digital
2006
21.6 × 27.9 cm

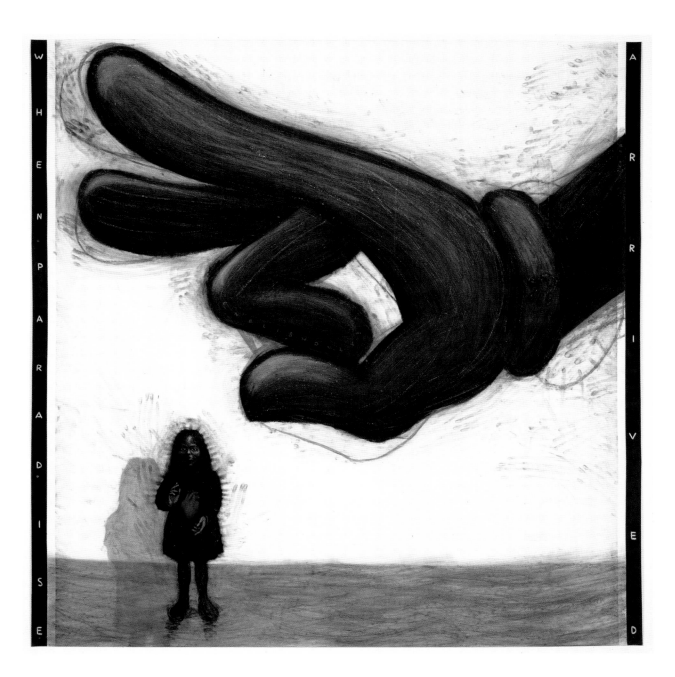

Enrique Chagoya
When Paradise Arrived
charcoal and pastel on paper
Cuando llegó el paraíso
carbón y pasteles sobre papel
1998
203.2 × 203.2 cm

Ramón Valdiosera Berman
The Little Fighting Roosters
from *Mexican Children and Their Toys*
color prints (set of twelve)
Los gallitos que pelean
desde *Niños y juguetes mexicanos*
impresiones a color (conjunto de doce)
1949
20 × 15 cm each / cada una

Ramón Valdiosera Berman
The Singing Doll
from *Mexican Children and Their Toys*
color prints (set of twelve)
La muñeca que canta
desde *Niños y juguetes mexicanos*
impresiones a color (conjunto de doce)
1949
20 × 15 cm each / cada una

opposite / página opuesta
Lalo Alcaraz
Migra Mouse
hand-painted marker on paper
Ratón Migra
marcador pintado a mano
sobre papel
1994
40.6 × 33 cm

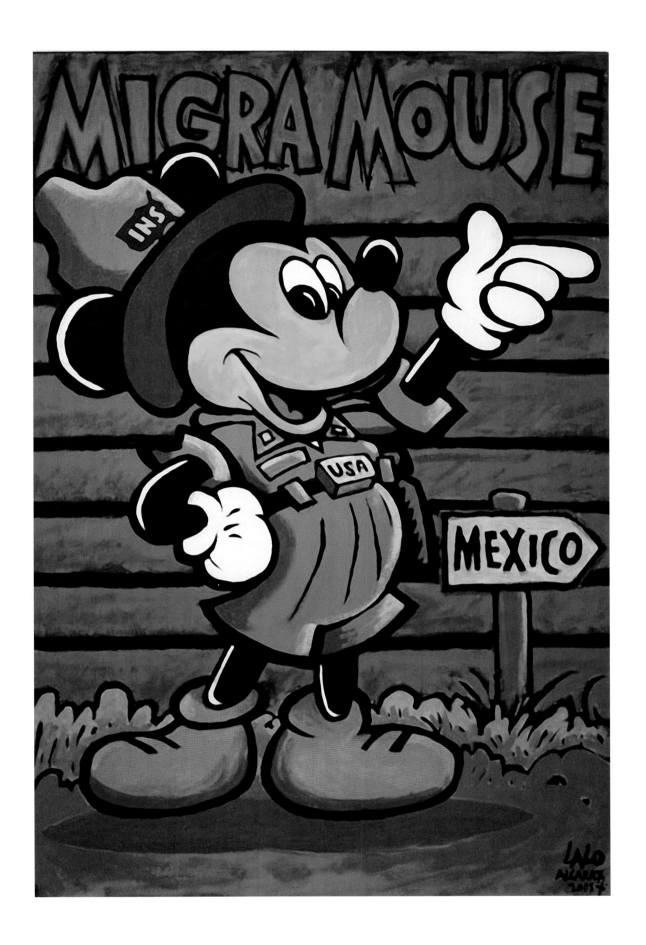

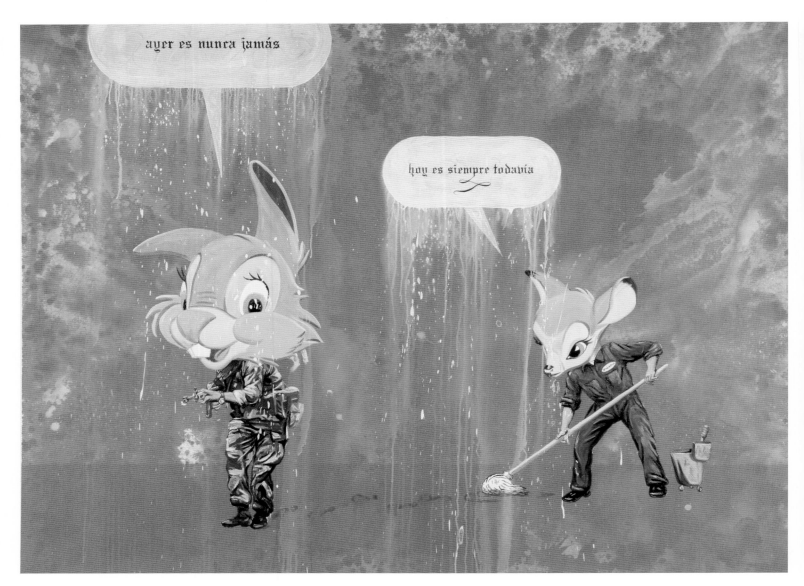

Enrique Chagoya
Yesterday is Never Again, Today is Still Forever
acrylic and water-based oil on canvas
Ayer es nunca jamás, hoy es siempre todavía
acrílico y óleo con base de agua sobre lienzo
2006
152.4 × 203.2 cm

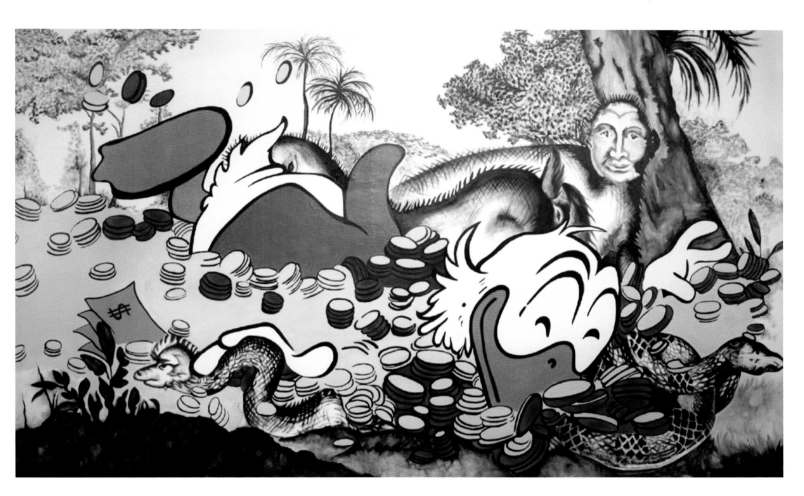

Minerva Cuevas
America
acrylic paint on wall
acrílico sobre pared
2005–17
370 × 610 cm

REPRINTED HERE AS A BOOK WITHIN A BOOK IS THE COMPLETE TEXT OF
DAVID KUNZLE'S 1973 TRANSLATION OF *PARA LEER AL PATO DONALD*.
THE TRANSLATOR OBSERVED THAT "PUBLISHERS IN THIS COUNTRY [THE
USA] WERE LEERY OF THE COPYRIGHT PROBLEMS RELATING TO DISNEY
ILLUSTRATIONS, BUT EVENTUALLY THERE TURNED UP AN ECCENTRIC,
ONE-MAN, PARIS-BASED PUBLISHING FIRM CALLED INTERNATIONAL
GENERAL, WHO WANTED TO PRODUCE THE ENGLISH-LANGUAGE EDITION."*
INTERNATIONAL GENERAL WAS A PROJECT OF THE PIONEERING SUPPORTER
OF CONCEPTUAL ART, SETH SIEGELAUB. INTERNATIONAL GENERAL'S
EDITION OVERCAME LEGAL CHALLENGES FROM THE DISNEY CORPORATION,
BUT HAS BEEN OUT OF PRINT FOR YEARS, OTHER THAN IN A PIRATE
EDITION FROM THE CALIFORNIA-BASED ANARCHIST COLLECTIVE AK PRESS.
KUNZLE SUBSEQUENTLY INTERVIEWED CARL BARKS, WHOSE WORK IS
CRITIQUED HERE, AND CONCLUDED THAT THE CARTOONIST HAD BEEN
A "SLAVE TO HIS DRAWING-BOARD, ENRICHING THE BOSSES WITH HIS
LABORS, [HE] WAS EXPLOITED BY RUTHLESS UNCLE WALT DISNEY LIKE
DONALD DUCK IS EXPLOITED BY THE TYRANNICAL CAPITALIST MISER
UNCLE SCROOGE MCDUCK. I SAW BARKS PROJECTING HIS SELF-PORTRAIT,
AND THAT OF THE OPPRESSED BOURGEOISIE, INTO POOR, FRANTIC,
NEUROTIC DONALD, AND THIS IN ITSELF AS AN ACT OF UNCONSCIOUS
REBELLION, FROM WHICH INTELLIGENT CHILDREN MIGHT LEARN TO
DESPISE CAPITALIST ETHICS, AS BARKS TRULY DESPISES DISNEY AND
THE AVARICE OF THE SYSTEM WHICH SEEKS TO GRIND HIM DOWN."

*David Kunzle, "The Parts That Got Left Out of the Donald Duck Book, or: How Karl Marx Prevailed Over Carl Barks,"
ImageTexT: Interdisciplinary Comics Studies 6.2 (University of Florida, 2012), accessed June 2017, www.english.ufl.
edu/imagetext/archives/v6_2/kunzle/.

ARIEL DORFMAN / ARMAND MATTELART

HOW TO READ DONALD DUCK

· ·

IMPERIALIST DOGMA IN THE DISNEY COMIC
TRANSLATION BY DAVID KUNZLE

The "state of war" declared by the Junta to
exist in Chile, has been openly acknowledged.
Disney comic too. In a recent issue, the Athena
called Marx and Hegel (nefarious persons, whose
is being driven off by naked force. "Ha! Fine
arms are the only counterrevolution in the history of the continent.
afraid of!"

On September 11, 1973 the Chilean armed
forces executed, with U.S. aid, the bloodiest
counterrevolution in the history of the continent.
Tens of thousands of workers and government
supporters were killed. All art and literature
favorable to the Popular Unity was immediately
suppressed. Murals were destroyed. There were
public bonfires of books, posters and comics.*

¡EH! A LAS
ARMAS DE FUEGO
ES A LO ÚNICO QUE
LE TEMEN ESTOS
PAJARRACOS.

SWOOP!

FLAP! FL

INTRODUCTION
TO THE
ENGLISH EDITION

DAVID KUNZLE

"Get him, comrade!"

"Congratulati
Marx! I've g
nice morse

y, Hegel!
ck what a fat
ttle worm I've
ght"

¡HAK-K-K-K!

The Walt Disney logo is a terrestrial globe wearing Mickey Mouse ears, enclosed in the letter D.

——————————

Entertainment is America's second biggest net export (behind aerospace). . . . Today culture may be the country's most important product, the real source of economic power and its political influence in the world.

(*Time*, December 24, 1990)

The names of the Presidents change; that of Disney remains. Sixty-two years after the birth of Mickey Mouse, twenty-four years after the death of his master, Disney's may be the most widely known North American name in the world. He is, arguably, the century's most important figure in bourgeois popular culture. He has done more than any single person to disseminate around the world certain myths upon which that culture has thrived, notably that of an "innocence" supposedly universal, beyond place, beyond time—and beyond criticism.

The myth of U.S. political "innocence" is at last being dismantled, and the reality which it masks lies in significant areas exposed to public view. But the Great American Dream of cultural innocence still holds a global imagination in thrall. The first major breach into the Disney part of this dream was made by Richard Schickel's *The Disney Version: The Life, Times, Art and Commerce of Walt Disney* (1968). But even this analysis, penetrating and caustic as it is, in many respects remains prey to the illusion that Disney productions, even at their worst, are somehow redeemed by the fact that, made in "innocent fun," they are socially harmless.

Disney is no mean conjuror, and it has taken the eye of a Dorfman and Mattelart to expose the magician's sleight of hand to reveal the scowl of capitalist ideology behind the laughing mask, the iron fist beneath the Mouse's glove. The value of their work lies in the light it throws not so much upon a particular group of comics, or even a particular cultural entrepreneur, but on the way in which capitalist and imperialist values are supported by its culture. And the very simplicity of the comic has enabled the authors to make simply visible a very complicated process.

While many cultural critics in the United States bridle at the magician's unctuous patter, and shrink from his bland fakery, they fail to recognize just what he is faking, and the extent to which it is not just things, but people he manipulates. It is not merely animatronic robots that he molds, but human beings as well. Unfortunately, the army of media critics have focused over the past decades principally on the "sex-and-violence" films, "horror comics" and the peculiar inanities of the TV comedy, as the great bludgeons of the popular sensibility. If important sectors of the intelligentsia in the U.S. have been lulled into silent complicity with Disney, it can only be because they share his basic values and see the broad public as enjoying the same cultural privileges; but this complicity becomes positively criminal when their common ideology is imposed upon non-capitalist, underdeveloped countries, ignoring the grotesque disparity between the Disney dream of wealth and leisure, and the *real* needs in the Third World.

It is no accident that the first thoroughgoing analysis of the Disney ideology should come from one of the most economically and culturally dependent colonies of the U.S. empire. *How to Read Donald Duck* was born in the heat of the struggle to free Chile from that dependency; and it has since become, with its many Latin American editions, a most potent instrument for the interpretation of bourgeois media in the Third World.

1 Cf. Herbert Schiller and Dallas Smythe, "Chile:
An End to Cultural Colonialism," *Society* (March 1972):
35–39, 61. See also David Kunzle, "Art of the New
Chile: Mural, Poster and Comic Book in a 'Revolutionary
Process'," in *Art and Architecture in the Service of
Politics*, ed. Henry Millon and Linda Nochlin (Cambridge,
MA: MIT Press, 1978).

2 *El Mercurio* (Santiago de Chile), August 13, 1971.
The passage below is slightly abridged from that
published on pages 80–81 in the Chilean edition of *How
to Read Donald Duck*:
"*Among the objectives pursued by the Popular Unity
government appears to be the creation of a new
mentality in the younger generation. In order to
achieve this purpose, typical of all Marxist societies,
the authorities are intervening in education and the
advertising media and resorting to various expedients.
"Persons responsible to the Government maintain that
education shall be one of the means calculated to
achieve this purpose. A severe critique is thus being
instituted at this level against teaching methods,
textbooks, and the attitude of broad sectors of the
nation's teachers who refuse to become an instrument
of propaganda.
"We register no surprise at the emphasis placed upon
changing the mentality of school children, who in
their immaturity can not detect the subtle ideological
contraband to which they are being subject.
"There are however other lines of access being forged
to the juvenile mind, notably the magazines and
publications which the State publishing house has
just launched, under literary mentors both Chilean and
foreign, but in either case of proven Marxist militancy.
"It should be stressed that not even the vehicles of
juvenile recreation and amusement are exempt from
this process, which aims to diminish the popularity of
consecrated characters of world literature, and at the
same time replace them with new models cooked up by
the Popular Unity propaganda experts.
"For sometime now the pseudo-sociologists have been
clamoring, in their tortuous jargon, against certain comic
books with an international circulation, judged to be
disastrous in that they represent vehicles of intellectual
colonization for those who are exposed to them…. Since
clumsy forms of propaganda would not be acceptable to
parents and guardians, children are systematically given
carefully distilled doses from an early age, in order to
channel them in later years in Marxist directions.
"Juvenile literature has also been exploited so that the
parents themselves should be exposed to ideological
indoctrination, for which purpose special adult
supplements are included. It is illustrative of Marxist
procedures that a State enterprise should sponsor
initiatives of this kind, with the collaboration of
foreign personnel.
"The program of the Popular Unity demands that the
communications media should be educational in spirit.
Now we are discovering that this 'education' is no
more than the instrument for doctrinaire proselytization
imposed from the tenderest years in so insidious and
deceitful a form, that many people have no idea of the
real purposes being pursued by these publications.*"

It is now widely known, even in the U.S., that
El Mercurio was CIA funded: "Approximately half the
CIA funds (one million dollars) were funneled to
the opposition press, notably the nation's leading daily,
El Mercurio." (*Time*, September 30, 1974, 29).

Until 1970, Chile was completely in pawn to U.S. corporate interests; its foreign debt was the second highest per capita in the world. And even under the Popular Unity government (1970–1973), which initiated the peaceful road to socialism, it proved easier to nationalize copper than to free the mass media from U.S. influence. The most popular TV channel in Chile imported about half its material from the U.S. (including *FBI*, *Mission Impossible*, *Disneyland*, etc.), and until June 1972, 80 percent of the films shown in the cinemas (Chile had virtually no native film industry) came from the U.S. The major chain of newspapers and magazines, including *El Mercurio*, was owned by Agustín Edwards, a Vice-President of Pepsi Cola, who also controlled many of the largest industrial corporations in Chile, while he was a resident in Miami. With so much of the mass media serving conservative interests, the government of the Popular Unity tried to reach the people through certain alternative media, such as the poster, the mural and a new kind of comic book.[1]

The ubiquitous magazine and newspaper kiosks of Chile were emblazoned with the garish covers of U.S. and U.S.-style comics (including some no longer known in the metropolitan country): *Superman*, *The Lone Ranger*, *Red Ryder*, *Flash Gordon*, etc.—and, of course, the various Disney magazines. In few countries of the world did Disney so completely dominate the so-called "children's comic" market, a term which in Chile (as in much of the Third World) includes magazines also read by adults. But under the aegis of the Popular Unity government publishing house Quimantú, there developed a forceful resistance to the Disney hegemony.

As part of this cultural offensive, *How to Read Donald Duck* became a bestseller on publication in late 1971, and subsequently in other Latin American editions; and, as a practical alternative there was created, in *Cabro Chico* (*Little Kid*, upon which Dorfman and Mattelart also collaborated), a delightful children's comic designed to drive a wedge of new values into the U.S.-disnified cultural climate of old. Both ventures had to compete in a market where the bourgeois media were long entrenched and had established their own strictly commercial criteria for the struggle, and both were too successful not to have aroused the hostility of the bourgeois press. *El Mercurio*, the leading reactionary mass daily in Chile, under the headline "Warning to Parents,"[2] denounced them as part of a government "plot" to seize control of education and the media, "brainwash" the young, inject them with "subtle ideological contraband," and "poison" their minds against Disney characters. The article referred repeatedly to "mentors both Chilean and foreign" (i.e. the authors of the present work, whose names are of German-Jewish and Belgian origin) in an appeal to the crudest kind of xenophobia.

The Chilean bourgeois press resorted to the grossest lies, distortions and scare campaigns in order to undermine confidence in the Popular Unity government, accusing the government of doing what they aspired to do themselves: censor and silence the voice of their opponents. And seeing that, despite their machinations, popular support for the government grew louder every day, they called upon the military to intervene by force of arms.

On September 11, 1973 the Chilean armed forces executed, with U.S. aid, the bloodiest counterrevolution in the history of the continent. Tens of thousands of workers and government supporters were killed. All art and literature favorable to the Popular Unity was immediately suppressed. Murals were destroyed. There were public bonfires of books, posters and comics.[3] Intellectuals of the Left were hunted down, jailed, tortured and killed. Among those persecuted, the authors of this book.

All these years *How to Read Donald Duck* has been banned in Chile; even with the recent democratic opening since Pinochet was voted out, it is still not available in its homeland. All these years Disney comics have flourished with the blessing of the fascistoid government, and free of competition from the truly Chilean, Popular Unity style comics, whose authors were driven into exile, and silenced. The "state of war" declared by the Junta in 1973 to exist in Chile, was openly declared by the Disney comic too.

In an issue of late 1973, the Allende government, symbolized by murderous vultures called Marx and Hegel (meaning perhaps, Engels), is being driven off by naked force: "Ha! Firearms are the only things these lousy birds are afraid of."

How to Read Donald Duck, has of course, been banned in Chile. To be found in possession of a copy was to risk one's life. By "cleansing" Chile of every trace of Marxist or popular art and literature, the Junta protected the cultural envoys of their imperial masters. They knew what kind of culture best served their interests, that Mickey and Donald helped keep them in power, held socialism at bay, restored "virtue and innocence" to a "corrupted" Chile.

How to Read Donald Duck is an enraged, satirical and politically impassioned book. The authors' passion also derives from a sense of personal victimization, for they themselves, brought up on Disney comics and films, were injected with the Disney ideology which they now reject. But this book is much more than that: it is not just Latin American water off a duck's back. The system of domination which the U.S. culture imposes so disastrously abroad, also has deleterious effects at home, not least among those who work for Disney, that is, those who *produce* his ideology. The circumstances in which Disney products are made ensure that his employees reproduce in their lives and work relations the same system of exploitation to which they, as well as the consumer, are subject.

To locate Disney correctly in the capitalist system would require a detailed analysis of the working conditions at Disney Productions and Walt Disney World. Such a study (which would, necessarily, break through the wall of secrecy behind which Disney[4] operates), does not yet exist, but we may begin to piece together such information as may be gleaned about the circumstances in which the comics were created, and the people who created them; their relationship to their work, and to Disney.

Over the last generation, Disney has not taken the comics seriously. He hardly even admitted publicly of their existence.[5] He was far too concerned with the promotion of films and the amusement parks, his two most profitable enterprises. The comics tag along as an "ancillary activity" of interest only insofar as a new comic title (in 1973 *Robin Hood*) can be used to help keep the name of a new film in the limelight. Royalties from comics constitute a small declining fraction of the revenue from Publications, which constitute a small fraction of the revenue from Ancillary Activities, which constitute a small fraction of the total corporate revenue. While Disney's share of the market in "educational" and children's books in other formats has increased dramatically, his cut of the total U.S. comics cake has surely shrunk.

But in foreign lands the Disney comics trade is still a mouse that roars. Many parts of the world, without access to Disney's films or television shows, know the Disney characters from the comics alone. Those too poor to buy a ticket to the cinema can always get hold of a comic, if not by purchase, then by borrowing it from a friend. In the U.S. moreover, comic book circulation figures are an inadequate index of the cultural influence of comic book characters. Since no new comedy cartoon shorts have been made of Mickey Mouse since 1948, and of Donald Duck since 1955 (the TV shows carry reruns), it is only in the comic that one finds original stories with the classic characters devised over the last two decades. It is thus the comic books and strips which sustain old favorites in the public consciousness (in the U.S. and abroad) and keep it receptive to the massive merchandizing operations which exploit the popularity of those characters.

Disney, like the missionary Peace Corpsman or "good-will ambassador" of his Public Relations men, has learned the native lingoes—he is fluent in eighteen of them at the moment. In Latin America he speaks

3 In autumn 1973, UNESCO voted by 32 to 2 to condemn the book-burning in Chile. The U.S. (with Taiwan) voted with the Junta.

4 If we continue to refer to Disney Productions after the death of Walt as "Disney" and "he," we do so in response to the fact that his spirit, that of U.S. corporate capitalism, continues to dominate the organization.

5 Neither comic book nor syndicated newspaper strip is mentioned in the company's *Annual Report* for 1973. They presumably fall within the category Publications, which constitutes 17% of the group "Ancillary Activities." This group, of which Character Merchandizing, and Music and Records (27% each) are the major constituents, showed an extraordinary increase in activity (up 28% over the previous year, up 228% over the last four years, the contribution of Publications being proportionate), so as to bring its share of the total corporate revenue of $385 million up to 10%.

Written solicitation with Disney Productions regarding income from comic books proved unavailing. The following data has been culled from the press: The total monthly circulation of Disney comics throughout the world was given in 1962 at 50 million, covering 50 countries and 15 different languages (*Newsweek,* December 31, 1962, 48–51). These have now risen to 18: Arabic, Chinese, Danish, Dutch, English, Finnish, Flemish, French, German, Hebrew, Italian, Japanese, Norwegian, Portuguese, Serbo-Croatian, Spanish, Swedish, and Thai. The number of countries served must have risen sharply in the later fifties, to judge by the figures published in 1954 (*Time,* December 27, 42): 30 million copies of a "single title" (*Walt Disney's Comics and Stories*) were being bought in *26* countries every month.

In the United States, discounting special "one-shot" periodicals keyed to current films, the following 14 comic book titles were now being published under Disney's name: *Aristokittens, Beagle Boys, Chip and Dale, Daisy and Donald, Donald Duck, Huey Dewey and Louie Junior Woodchucks, Mickey Mouse, Moby Duck, Scamp, Supergoof, Uncle Scrooge, Walt Disney Showcase, Walt Disney's Comics and Stories, Walt Disney's Comics Digest.* It should be stressed that while the number of Disney titles has recently increased, their individual size has diminished considerably, as did, presumably, their circulation.

The Disney comics publishing franchise, Western Publishing, stopped producing Disney comics about 1980, as did the Burbank headquarters. No Disney comics were being published at all for several years, until in 1984 the license was picked up by Gladstone published eight different titles, with circulation averaging 50,000–65,000 per title, seven of the titles containing Carl Barks reprints, and with about half the material obtained from abroad, notably the Gutenberghus group in Copenhagen. Smelling money, and fearing loss of control, Disney refused to renew Gladstone's license, and since 1989 are producing their own comics again, with tie-in TV serials. The most important of these TV productions, from our point of view, is that featuring Carl Barks's creation Uncle Scrooge, who is presented now in a sanitized version, as the "miser with the heart of gold".

6 Some statistics will reveal the character and extent of foreign participation in the Disney comic, as well as the depth of Disney's penetration into the Latin American continent. The Chilean edition, which also serves neighboring Peru, Paraguay and Argentina, used, around 1972, for its four comics titles (one weekly, three biweeklies) totaling 800,000 copies sold per month: 4,400 pages of Disney material, of which well over a third came direct from Disney studios, just over a third from Disney's U.S. franchise, Western Publishing Company, less than a quarter from Italy, and a small fraction from Brazil and Denmark. The Mexican edition (which uses only half as many pages as the Chile group) takes almost exclusively from the U.S. On the other hand, Brazil, with five titles totaling over two million copies sold per month, is fairly dependent upon Italy (1,000 out of 5,000 pages) and generates 1,100 pages of its own material. Another Latin American edition is that of Colombia. Italy is perhaps the most self-sufficient country of all, producing itself over half of its 5,600 annual pages. France's *Journal de Mickey*, which sells around 340,000 copies weekly, consists of about half Disney and half non-Disney material.

There is a direct reverse flow back to the mother country in *Disneyland*, a comic for younger readers with more stylish drawing started about 1971, produced entirely in England, and distributed by Fawcett in the U.S. This, and *Donald and Mickey*, the other major Disney comic serving the non-U.S. English-speaking world, sell around 200,000 copies per week each in the United Kingdom.

7 A collection of such editorial changes might reveal some of the finer and perhaps more surprising nuances of cultural preference. The social sensibility of the Swedes, for instance, was offended by the inclusion of some realistic scenes of poverty in which the ducklings try to buy gifts for the poor ("Christmas for Shacktown" 1952). By cutting such scenes, the editors rendered the story almost incomprehensible.

A country with a totally different cultural tradition, such as Taiwan, cannot use Disney comics in their original form at all, and changes the very essence of favorite characters. Thus Donald becomes a responsible, model parent, admired and obeyed by his little nephews.

8 The justification for this would seem apparent, but was criticized by some reviewers of the book. See the otherwise most favorable review by Robert Boyd, "Uncle Scrooge, Imperialist," *The Comics Journal, Comics Library*, no. 138 (October 1990): 54.

Spanish and Portuguese; and he speaks it from magazines which are slightly different, in other ways, from those produced elsewhere and at home. There are, indeed, at least four different Spanish language editions of the Disney comic. The differences between them do not affect the basic content, and to determine the precise significance of such differences would require an excessive amount of research; but the fact of their existence points up some structural peculiarities in this little corner of Disney's empire. For the Disney comic, more than his other media, systematically relies on foreign labor in all stages of the production process. The native contributes directly to his own colonization.[6]

Like other multinational corporations, Disney's has found it profitable to decentralize operations, allowing considerable organizational and production leeway to its foreign subsidiaries or "franchises," which are usually locked into the giant popular press conglomerates of their respective countries, like Mondadori in Italy or International Press Corporation in Britain. The Chilean edition, like other foreign editions, draws its material from several outside sources apart from the U.S. Clearly, it is in the interests of the metropolis that the various foreign subsidiaries should render mutual assistance to each other, exchanging stories they have imported or produced themselves. Even when foreign editors do not find it convenient to commission stories locally, they can select the type of story, and combination of stories ("story mix") which they consider suited to particular public taste and particular marketing conditions, in the country or countries they are serving. They also edit (for instance, delete scenes considered offensive or inappropriate to the national sensibility),[7] have dialogues more or less accurately translated, more or less freely adapted, and add local color (in the literal sense: the pages arrive at the foreign press ready photographed onto black and white transparencies ("mats"), requiring the addition of color as well as dialogue in the local idiom). Some characters like Rockerduck, a freespending millionaire rival of Scrooge; Fethry Duck, a "beatnik" type; and O.O. Duck, a silly spy; are known only, or chiefly from the foreign editions, and never caught on at home. The Italians in particular have proven adept in the creation of indigenous characters.

Expressed preferences of foreign editors reveal certain broad differences in taste. Brazil and Italy tend towards more physical violence, more blood and guts; Chile, evidently tended (like Scandinavia, Germany and Holland) to more quiet adventures, aimed (apparently) at a younger age group.

The counterrevolution of 1973 provoked in the Chilean edition aberrations like the blatant anti-Marxism reproduced in this introduction, which was an embarrassment to Disney HQ. Local flavor enters also through the necessity of finding equivalents for puns. This is well illustrated [in one comic], where we have not followed the principle of using the English original when available, but translated from the Spanish of the Chilean edition used by the authors.[8] In the original English the ducklings offer to teach their hosts "*square* dancing" which picks up the leitmotif of "squareness" in the primitive Andean host culture; the Chilean Spanish introduces a pun on "cuadrarse," which means both to square (oneself) and to stand at attention (as soldiers before superiors). If this were a post-1973 comic, one would be tempted to see it as a conscious militarization of the anodyne but untranslatable original; whether an *un*conscious militaristic choice is at play here, among other possible non-militaristic, unhierarchical puns, we leave moot.

The tremendous and increasing popularity of Disney abroad is not matched, proportionately, in the home market, where sales dropped, to a degree probably exceeding that of other comic classics, ever since the peak reached in the early 50s. Competition from television is usually cited as a major cause of the slump in the comics market; logistical difficulties of distribution are another; and a third factor, affecting Disney in particular, may be sought in the whole cultural shift of the last two decades, which has transformed the taste of so many of the younger children as well as teenagers in the U.S., and which Disney media appear in many respects to have ignored. If the Disney formula has been successfully preserved in the films and amusement parks even within this changing climate, it is by virtue of an increasingly heavy cloak of technical gimmickry which has been thrown over the old content. Thus the comics, bound today to the same production technology (coloring, printing, etc.) as when they started thirty-five years ago, have been unable to keep up with the new entertainment tricks.

The factors which sent the comics trade into its commercial decline in the U.S. have not weighed to anything like the same extent in the less developed nations of the world. The "cultural lag," an expression of dominance of the metropolitan center over its colonized areas, is a familiar phenomenon; even in the U.S., Disney comics sell proportionately better in the Midwest and South.

Fueling the foreign market from within the U.S. has in recent years run into some difficulties. The less profitable domestic market, which Disney does not directly control and which now relies heavily on reprints, might conceivably be allowed to wind down altogether. As the domestic market shrinks, Disney pushes harder abroad, in the familiar mechanism of imperialist capitalism. As the foreign market expands, he is under increasing pressure to keep it dependent upon supply from the U.S. (despite or because of the fact that the colonies show, as we have seen, signs of independent productive capacity). But Disney was faced with a recruitment problem, as old workhorses of the profession, like Carl Barks, retired, and others became disillusioned with the low pay and restrictive conditions.

Disney has responded to the need to revitalize domestic production on behalf of the foreign market in a characteristic way: by tightening the rein on worker and product, to ensure that they adhere rigidly to established criteria. Where Disney can exercise direct control, the control must be total.

Prospective freelancers for Disney in the 1970s received from the Publications Division a sheaf of Comic Book Art Specifications, designed in the first instance for the Comic Book Overseas Program. (Western Publishing, which was not primarily beholden to the foreign market, and which was also trying to attract new talent, although perhaps less strenuously, operates by unwritten and less inflexible rules.) Instead of inviting the invention of new characters and new locales, the Comic Book Art Specifications do exactly the opposite: they insist that only the established characters be used, and moreover that there be "no upward mobility. The subsidiary figures should never become stars in our stories, they are just extras." This severe injunction seems calculated to repress exactly what in the past gave a certain growth potential and flexibility to the Duckburg cast, whereby a minor character was upgraded into a major one, and might even aspire to a comic book of his own. Nor do these established characters have any room to maneuver even within the hierarchical structure where they are immutably fixed; for they are restricted to "a set pattern of behavior which must be complied with." The authoritarian tone of this instruction to the story writer seems expressly designed to crush any kind of creative manipulation on his or her part. He is also discouraged from localizing the action in any way, for Duckburg is explicitly stated to be *not* in the U.S., but "everywhere and nowhere." All taint of specific geographical location must be expunged, as must all taint of dialect in the language.

Not only sex, but love is prohibited (the relationship between Mickey and Minnie, or Donald and Daisy, is "platonic"—but not a platonic form of love). The gun law outlaws all firearms but "antique cannons and blunderbusses;" (other) firearms may, under certain circumstances, be waved as a threat, but never used. There are to be no "dirty, realistic business tricks," no "social differences,"[9] or "political ideas." Above all, race and racial stereotyping is abolished: "Natives should never be depicted as negroes, Malayans, or singled out as belonging to any particular human race, and under no circumstances should they be characterized as dumb, ugly, inferior or criminal."

As is evident from the analysis in this book, and as is obvious to anyone at all familiar with the comics, none of these rules (with the exception of the sexual prohibition) have been observed in the past, in either Duck or Mouse stories. Indeed, they have been flouted, time and again especially by Barks, whose struggles with the censor make absurdist reading.[10]

Duckburg is identifiable as a typical small Californian or Midwestern town, within easy reach of forest and desert (like Hemet, California, where Carl Barks, the creator of the best Donald Duck stories lived);

9 The contradiction here is nakedly exposed in the version of the Specifications distributed by the Scandinavian Disney publishers: "... no social differences (poor kids, arrogant manager, humble servant) ... Donald Duck, in relation to Uncle Scrooge, is ... underpaid ... grossly exploited in unpleasant jobs...."

10 See Thomas Andrae, "The Expurgated Barks," *The Carl Barks Library* III, *Uncle Scrooge* 2, 517–524. On page 52 we find specifications issued in 1954 by Dell Comics, Western Publishing's distributor.

the comics are full of Americanisms, in custom and language. Detective Mickey carries a revolver when on assignment, and often gets shot at. Uncle Scrooge is often guilty of blatantly dirty business tricks, and although defined by the Specifications as "*not* a bad man," he constantly behaves in the most reprehensible manner (for which he is properly reprehended by the younger ducks). The stories are replete with the "social differences" between rich and penniless (Scrooge and Donald), between virtuous Ducks and unshaven thieves; political ideas frequently come to the fore; and, of course, natives are often characterized as dumb, ugly, inferior and criminal.

The Specifications seem to represent a fantasy on the studios' part, a fantasy of control, of a purity which was never really present. The public is supposed to think of the comics, as of Disney in general, in this way; yet the past success of the comics with the public, and their unique character vis-a-vis other comics, has indubitably depended on the prominence given to certain capitalist sociopolitical realities, like financial greed, dirty business tricks, and the denigration of foreign peoples.

Yet today, when the Studios once more resume control of U.S. production, the Specifications are still as restrictive as ever, and the contract with artists is (in the view of an ex-Gladstone senior editor) "frightening," including the demand, for instance, that all rights to the work be sold everywhere and in perpetuity—"a waiver of all human rights." Artists are required to surrender not only their original artwork (which Gladstone permitted them to keep and sell independently), but all sketches, notes, reference material of all kinds, and "all other ideas or concepts, tangible or intangible"—as one of Gladstone's veteran artist-authors put it, "like they own even our unspoken thoughts in advance."

11 Private communication, July 4, 1974. For Wagner's article on Barks, see "Donald Duck: An Interview," *Radical America* VII, no. 1, 1973: 1–19.

Since a large proportion of the comics' stories were always largely produced and published outside the Studios, their content has never, in fact, been under as tight control as the other Disney media. They have clearly benefited from this. I would argue that some of the best "non-Disney Disney" stories, those by the creator of Uncle Scrooge, Carl Barks, reveal more than a simplistic, wholly reactionary Disney ideology. There are elements of satire in Barks's work which one seeks in vain in any other corner of the world of Disney, just as Barks has elements of social realism which one seeks in vain in any other corner of the world of comics. One of the most intelligent students of Barks, Dave Wagner, goes so far as to say that "Barks is the only exception to the uniform reactionary tendencies of the (postwar) Disney empire."[11] But the relationship of Barks to the Disney comics as a whole is a problematical one; if he is responsible for the best of the Duck stories, he is not responsible for all of them, any more than he is responsible for the non-Duck stories; and even those of his stories selected for the foreign editions are sometimes subjected to subtle but significant changes of content. It could be proven that Disney's bite is worse than his Barks. The handful of U.S. critics who have addressed themselves to the Disney comic have singled out the work of Barks as the superior artist. But the picture that emerges from the U.S. perspective (whether that of a liberal, such as Mike Barrier, or a Marxist, such as Wagner) is that Barks, while in the main clearly conservative in his political philosophy, also reveals himself at times as a liberal, and represents with clarity and considerable wit, the contradictions and perhaps, even some of the anguish, from which U.S. society is suffering. Barks is thus elevated to the ranks of elite bourgeois writing and art, and it is at this level, rather than that of the mass media hack, that criticism in the U.S. addresses itself. At his best, Barks represents a self-conscious guilty bourgeois ideology, from which the mask of innocence occasionally drops (this is especially true of his later works, when he deals increasingly with certain social realities, such as foreign wars, and pollution, etc.)

12 "Get Rich, Young Man, or Uncle Scrooge Through the Looking Glass," in the *Village Voice*, December 28, 1982; see also an interview with Dorfman, *Salmagundi* no. 82–83 (Spring–Summer 1989). A notable intellectual imprimatur of Barks may be found in a review by Robin Johnson of the *Carl Barks Library* and the Barrier book on Carl Barks in the *New York Review of Books*, June 26, 1986, 22–24.

From his exile within the "belly of the monster" Dorfman himself, since the first publication of this book, has taken a more generous view of the comics he excoriated, at least by Barks whom he too recognizes as an unrivaled satirist, and whom he even compares to Lewis Carroll.[12]

Over the last twenty years Barks has become something of a cult figure, which has generated a small literary industry, while his original comic books and the lithographs and paintings done since his retirement in

1967 have been eagerly sought after and bought at high prices, much in contrast with his earlier obscurity and relative poverty. His working conditions under Disney make him look like a Donald Duck vis-a-vis Uncle Scrooge as Uncle Walt.

"A man who never seemed to have time or money for a vacation, whose life was continuous and seemingly monotonous labor, paid piece-rate at a level which never permitted him to save, who never had and never sought an adventure, who never traveled abroad and little in the United States (only to the California and Oregon forests), who lived in other words, something of the life of the 'average' U.S. worker (a life presumably shared by the parents of many of his readers)—this man wrote ceaselessly about a world of constant leisure, where 'work' was defined as consumption, the exotic exploit, and fierce competition to avoid work, to which end wealth flowed freely from all quarters of the globe."

When this passage was read to Barks in an interview transcribed in Barrier's *Carl Barks and the Art of the Comic Book*,[13] Barks's response was, with a laugh, "too true to be funny," and concluded, in a typical self-deprecation loyal to the capitalist myth that true talent will always be rewarded, "I just didn't have the ability, so I was where I was."

And where is Barks now? Critics of all stripes, all over the world, are agreed as to his importance; but the political and ideological nature of this significance, despite the extraordinary success of *How To Read Donald Duck*, has yet to penetrate the fortresses of Barks specialty scholarship in the U.S. It is ironically—but logically—in the U.S. that the severest limits are put on Barks interpretation; and it is in Latin America— no less logically—that Dorfman and Mattelart's theories have met with least critical opposition and suppression (there have been thirty-three printings in Spanish, including pirated editions; the book has been translated into fifteen different languages worldwide). A big German publisher has produced in a popular art paperback series an analysis, based on Dorfman and Mattelart, of Barks's stories, taken in historical sequence 1946–67, as tied to major moments in the U.S. struggle for hegemony in the Third World: the Korean War, the Cold War, the quest for oil, the space race, the Cuban revolution, the Vietnam War, etc.[14] Yet Barks's chief biographer and bibliographer, Mike Barrier, can still claim that "the best stories [of Barks] resist efforts to draw lessons for present-day American society from them.... The satire is directed not at some social injustice, but human nature."[15]

Disney still weighs heavily, alas, over that necessary and valuable enterprise, the publication in thirty volumes of the entire oeuvre of Carl Barks, just now complete.[16] Its useful but largely defensive and eulogistic critical apparatus has been impervious to the Dorfman-Mattelart approach, the resonance of which in so many quarters is not even admitted. Worse, the publishers, working under license from Disney, had to yield to Disney-mandated tampering of Barks's original text and images by depoliticizing them. In our illustration on page 241, for instance, the phrase "workers' paradise" is replaced by "McDuck Enterprises" and "revolution" by "takeover" and "war."[17]

Dorfman and Mattelart's book studies the Disney Productions and their effects on the world. It cannot be a coincidence that much of what they observe in the relationships between the Disney characters can also be found, and maybe even explained, in the organization of work within the Disney industry.

The system at Disney Productions seems to be designed to prevent the artist from feeling any pride, or gaining any recognition, other than corporate, for his work. Once the contract is signed, the artist's idea becomes Disney's idea. He is its owner, therefore its creator, for all purposes. It says so, black and white, in the contract: "all art work prepared for our comics magazines is considered work done for hire, and

13 Mike Barrier, *Carl Barks and the Art of the Comic Book* (New York: Lilien) 1986, 85.

14 David Kunzle, *Carl Barks, Dagobert und Donald Duck, Welteroberung aus Entenperspektive* (Frankfurt am Main: Fisher Taschenbuch Verlag, 1990).

15 Barrier, *Carl Barks*, 61.

16 *The Carl Barks Library of Walt Disney Comics* (Phoenix, Arizona: Another Rainbow Press, 1983–1990).

17 See *Carl Barks Library*, V, *Uncle $crooge* 3, pages 577, 591, and 592.

we are the creators thereof for all purposes" (stress added). There could hardly be a clearer statement of the manner in which the capitalist engrosses the labor of his workers. In return for a small fee or wage, he takes from them both the profit and the glory.

Walt Disney, the man who never by his own admission learned to draw, and never even tried to put pencil to paper after around 1926, who could not even sign his name as it appeared on his products, acquired the reputation of being (in the words of a justly famous and otherwise most perceptive political cartoonist) "the most significant figure in graphic art since Leonardo."[18] The man who ruthlessly pillaged and distorted the children's literature of the world, is hailed (in the citation for the President's Medal of Freedom, awarded to Disney in 1964) as the "creator of an American folklore." Throughout his career, Disney systematically suppressed or diminished the credit due to his artists and writers. Even when obliged by Union regulations to list them in the titles, Disney made sure his was the only name to receive real prominence. When a top animator was individually awarded an Oscar for a short, it was Disney who stepped forward to receive it.

While the world applauds Disney, it is left in ignorance of those whose work is the cornerstone of his empire: of the immensely industrious, prolific and inventive Ub Iwerks, whose technical and artistic innovations run from the multi-plane camera to the character of Mickey himself; of Ward Kimball, whose genius was admitted by Disney himself and who somehow survived Disney's stated policy of ridding the studios of "anyone showing signs of genius."[19] And of course, Carl Barks, creator of Uncle Scrooge and many other favorite "Disney" characters, of over 500 of the best "Disney" comics stories, of 7,000 pages of "Disney" artwork paid at an average of $45 a page ($11.50 for the script, $34 for the art),[20] not one signed with his name, and selling at their peak over three million copies; while his employers, trying carefully to keep him ignorant of the true extent of this astonishing commercial success, preserved him from individual fame and from his numerous fans who enquired in vain after his name.

Disney thought of himself as a "pollinator" of people. He was indisputably a fine story editor. He knew how to coordinate labor; above all, he knew how to market ideas. In capitalist economics, both labor and ideas become his property. From the humble inker to the full-fledged animator, from the poor student working as a Disneyland trash-picker to the highly skilled "animatronics" technician, all surrender their labor to the great impresario.

Like the natives and the nephews in the comics, Disney workers must surrender to the millionaire Uncle Scrooge McDisney their treasures—the surplus value of their physical and mental resources. To judge from the anecdotes abounding from the last years of his life, which testify to a pathological parsimony, Uncle Walt was identifying in small as well as big ways less and less with the unmaterialistic Mickey (always used as the personal and corporate symbol), and more and more with Barks's miser, McDuck.

Literature, too, has been obliged to pour its treasures into the great Disney moneybin. Disney was, as Gilbert Seldes put it many years ago, the "rapacious strip-miner" in the "goldmine of legend and myth." He ensured that the famous fairy tales became *his: his* Peter Pan, not Barrie's, *his* Pinocchio, not Collodi's. Authors no longer living, on whose works copyright has elapsed, are of course totally at the mercy of such a predator; but living authors also, confronted by a Disney contract, find that the law is of little avail. Even those favorable to Disney have expressed shock at the manner in which he rides roughshod over the writers of material he plans to turn into film. The writer of at least one book original has publicly denounced Disney's brutality.[21] The rape is both artistic and financial, psychological and material. A typical contract with an author excludes him or her from any cut in the gross, from royalties, from any share in the "merchandizing bonanza" opened up by the successful Disney film. Disney sews up all the rights for all purposes, and usually for a paltry sum.[22]

In contrast, to defend the properties he amassed, Disney has always employed what his daughter termed a "regular corps of attorneys"[23] whose business it is to pursue and punish any person or organization,

18 David Low, "Leonardo da Disney," in the *New Republic*, January 5, 1942, 16–18; reprinted in the same magazine, November 22, 1954.

19 Cited in *Walt Disney*, compiled by the editors of *Wisdom* (Beverly Hills, CA), XXXII, December 1959.

20 Barrier, *Carl Barks*, 85.

21 Cited in Schickel, 297.

22 Cf. Bill Davidson, "The Fantastic Walt Disney" in the *Saturday Evening Post*, November 7, 1964, 67–74.

23 Diane Daisy Miller, *The Story of Walt Disney* (New York: n.p., 1956), 139ff.

however small, which dares to borrow a character, a technique, an idea patented by Disney. The man who expropriated so much from others will not countenance any kind of petty theft against himself. The law has successfully protected Disney against such pilfering, but in recent years, it has had a more heinous crime to deal with: theft compounded by sacrilege. Outsiders who transpose Disney characters, Disney footage or Disney comic books into unflattering contexts are pursued by the full rigor of the law. The publisher of an "underground" poster satirizing Disney puritanism by showing his cartoon characters engaged in various kinds of sexual enterprise,[24] was sued, successfully, for tens of thousands of dollars worth of damages; and an "underground" comic book artist, who dared to show Mickey Mouse taking drugs, is being persecuted in similar fashion.

A recent roundup of the ravages of Disney's legal army of sixty-five lawyers *quaerens quem devoret* makes grim reading. Just three examples: forcing a Soviet artist to remove from a Beverly Hills Gallery a painting in homage to U.S. popular culture, showing Mickey Mouse handing a Campbell's Soup can to a Russian (would it have been alright if Mickey had been handing him a copy of the new Russian edition of *Mickey Mouse* comic?); preventing five- and six-year-old children from putting Disney comic characters on their nursery school walls; threatening to sue a Canadian town government who had wanted to erect a statue to a bear cub supposed to have inspired A.A. Milne's Winnie the Pooh. In three years, Disney has filed 1,700 copyright infringements suits in U.S. courts; this is not counting the innumerable suits settled out of court. Well, they need the money: Disney only netted $3.4 billion gross in 1988, with a net income of $520 million. This is Scroogery at its finest; not a penny may be stolen from the Great Money Bin of Character Merchandising. Disney even contracts with local investigative and law firms to identify and pursue local offenders, who, according to Disney lawyers, are social pests akin to drug dealers, and "part of organized criminal cartels."[25]

Film is a collective process, essentially teamwork. A good animated cartoon requires the conjunction of many talents. Disney's longstanding public relations image of his studio as one, great, happy, democratic family, is no more than a smoke screen to conceal the rigidly hierarchical structure, with very poorly paid inkers and colorers (mostly women) at the bottom of the scale, and top animators (male, of course) earning five times as much as their assistants. In one instance where a top animator objected, on behalf of his assistant, to this gross wage differential, he was fired forthwith.

People were a commodity over which Disney needed absolute control. If a good artist left the studio for another job, he was considered by Disney, if not actually as a thief who had robbed him, then as an accomplice to theft; and he was never forgiven. Disney was the authoritarian father figure, quick to punish youthful rebellion. In postwar years, however, as he grew in fame, wealth, power, and distance, he was no longer regarded by even the most innocent employee as a father figure, but as an uncle—the rich uncle. Always "Walt" to everyone, he had everyone "walt" in.[26] "There's only one S.O.B. in the studio," he said, "and that's me."

For his workers to express solidarity against him was a subversion of his legitimate authority. When members of the Disney studio acted to join an AFL-CIO affiliated union, he fired them and accused them of being Communist or Communist sympathizers. Later, in the McCarthy period, he cooperated with the FBI and HUAC (House Un-american Activities Committee) in the prosecution of an ex-employee for "Communism."

Ever since 1935, when the League of Nations recognized Mickey Mouse as an "International Symbol of Good Will," Disney has been an outspoken political figure, and one who has always been able to count upon government help. When the Second World War cut off the extremely lucrative European market, which contributed a good half of the corporate income, the U.S. government helped him turn to Latin America. Washington hastened the solution of the strike which was crippling his studio, and at a time when Disney was literally on the verge of bankruptcy, began to commission propaganda films, which became

24 Reproduced in David Kunzle, *Posters of Protest* (catalog for an exhibition held at the University of California, Santa Barbara, Art Galleries, February 1970), fig. 116. Even the publisher of a Japanese magazine carrying a translated extract of this work and a reproduction of the poster has been threatened by the long arm of Disney law. Ironically, cheap pirated copies of the poster abound; I even picked one up in a bookstore in Mexico City. Its popularity in Latin America is further attested by the delight it aroused when exhibited as part of the U.S. Posters of Protest show, in the Palace of Fine Arts, Santiago de Chile (September 1972).

25 Gail Diane Cox, "Don't Mess with the Mouse," *National Law Journal* 11, no. 47, July 31, 1989: 25–27.

26 I.e. "walled in." The pun is that of a studio hand, cited in "Father Goose," *Time*, December 27, 1954, 42.

his mainstay for the duration of the war. Nelson Rockefeller, then Coordinator of Latin American Affairs, arranged for Disney to go as a "good-will ambassador" to the hemisphere, and make a film in order to win over hearts and minds vulnerable to Nazi propaganda. The film, called *Saludos Amigos*, quite apart from its function as a commercial for Disney, was a diplomatic lesson served upon Latin America, and one which is still considered valid today. The live-action travelogue footage of "ambassador" Disney and his artists touring the continent, is interspersed with animated sections of "life" in Brazil, Argentina, Peru and Chile, which define Latin America as the U.S. wishes to see it, and as the local peoples are supposed to see it themselves. They are symbolized by comic parrots, merry sambas, luxury beaches and goofy gauchos, and (to show that even the primitives can be modern) a little Chilean plane which braves the terrors of the Andes in order to deliver a single tourist's greeting card. The reduction of Latin America to a series of picture postcards was taken further in a later film, *The Three Caballeros*, and also permeates the comic book stories set in that part of the world.

During the Depression, Disney favorites such as Mickey Mouse and the Three Little Pigs were gratefully received by critics as fitting symbols of courageous optimism in the face of great difficulties. Disney always pooh-poohed the idea that his work contained any particular kind of political message, and proudly pointed (as proof of his innocence) to the diversity of political ideologies sympathetic to him. Mickey, noted the proud parent, was "one matter upon which the Chinese and Japanese agree." "Mr. Mussolini, Mr. King George and Mr. President Roosevelt" all loved the Mouse; and if Hitler disapproved (Nazi propaganda considered all kinds of mice, even Disney's, to be dirty creatures)—"Well," scolded Walt, "Mickey is going to save Mr. A. Hitler from drowning or something one day. Just wait and see if he doesn't. Then won't Mr. A. Hitler be ashamed!"[27] Come the war, however, Disney was using the Mouse not to save Hitler, but to damn him. Mickey became a favorite armed forces mascot; fittingly, the climactic event of the European war, the Normandy landings, was code-named Mickey Mouse.

Among Disney's numerous wartime propaganda films, the most controversial and in many ways the most important was *Victory Through Air Power*. Undertaken on Disney's own initiative, this was designed to support Major Alexander Seversky's theory of the "effectiveness" (i.e. damage-to-cost ratio) of strategic bombing, including that of population centers. It would be unfair to project back onto Disney our own guilt over Dresden and Hiroshima, but it is noteworthy that even at the time a film critic was shocked by Disney's "gay dreams of holocaust."[28] And it is consistent that the maker of such a film should later give active and financial support to some noted proponents of massive strategic and terror bombing of Vietnam, such as Goldwater and Reagan. Disney's support for Goldwater in 1964 was more than the public gesture of a wealthy conservative; he went so far as to wear a Goldwater button while being invested by Johnson with the President's Medal of Freedom. In the 1959 presidential campaign, he was arrogant enough to bully his employees to give money to the Nixon campaign fund, whether they were Republicans or not.

Disney knew how to adapt to changing cultural climates. His postwar Mouse went "straight;" like the U.S., he became policeman to the world. As a comic he was supplanted by the Duck. Donald Duck represented a new kind of comedy, suited to a new age: a symbol not of courage and wit, as Mickey had been to the 30s, but an example of heroic failure, the guy whose constant efforts towards gold and glory are doomed to eternal defeat. Such a character was appropriate to the age of capitalism at its apogee, an age presented (by the media) as one of opportunity and plenty, with fabulous wealth awarded to the fortunate and the ruthless competitor, like Uncle Scrooge, and dangled as a bait before the eyes of the unfortunate and the losers in the game.

The ascendancy of the Duck family did not however mean that Mickey had lost his magic. From darkest Africa *Time* magazine reported the story of a district officer in the Belgian Congo, coming upon a group of terrified natives screaming "Mikimus." They were fleeing from a local witchdoctor, whose "usual voo had lost

27 Cited by Schickel, 132.

28 Schickel, 233.

its do, and in the emergency, he had invoked, by making a few passes with needle and thread, the familiar spirit of that infinitely greater magician who has cast his spell upon the entire world—Walt Disney."[29] The natives are here cast, by *Time*, in the same degraded role assigned to them by the comics themselves.

29 *Time*, December 27, 1954, 42.

Back home, meanwhile, the white magic of Disney seemed to be threatened by the virulent black magic of a very different kind of comic. The excesses of the "horror comic" brought a major part of the comic book industry into disrepute, and under the fierce scrutiny of moralists, educators and child psychologists all over the U.S. and Europe, who saw it as an arena for the horrors of sexual vice, sadism and extreme physical violence of all kinds.[30] Disney, of course, emerged not just morally unscathed, but positively victorious. He became a model for the harmless comic demanded by the new Comics Code Authority. He was now Mr. Clean, Mr. Decency, Mr. Innocent Middle America, in an otherwise rapidly degenerating culture. He was championed by the most reactionary educational officials, such as California State Superintendent of Public Instruction, Dr. Max Rafferty, as "the greatest educator of this century—greater than John Dewey or James Conant or all the rest of us put together."[31] Disney meanwhile (for all his honorary degrees from Harvard, Yale, etc.) continued, as he had always done, to express public contempt for the concepts of "Education," "Intellect," "Art," and the very idea that he was "teaching" anybody anything.

30 Cf. Frederic Wertham, *Seduction of the Innocent*, 1954.

31 Schickel, 298.

The public Disney myth has been fabricated not only from the man's works but also from autobiographical data and personal pronouncements. Disney never separated himself from his work; and there are certain formative circumstances of his life upon which he himself liked to enlarge, and which through biographies and interviews, have contributed to the public image of both Disney and Disney Productions. This public image was also the man's self-image; and both fed into and upon a dominant North American self-image. A major part of his vast audience interpret their lives as he interpreted his. His innocence is their innocence, and vice-versa; his rejection of reality is theirs; his yearning for purity is theirs too. Their aspirations are the same as his; they, like he, started out in life poor, and worked hard in order to become rich; and if he became rich and they didn't, well, maybe luck just wasn't on their side.

★ ★ ★

Walter Elias Disney was born in Chicago in 1901. When he was four, his father, who had been unable to make a decent living in that city as a carpenter and small building contractor, moved to a farm near Marceline, Missouri. Later, Walt was to idealize life there, and remember it as a kind of Eden (although he had to help in the work), as a necessary refuge from the evil world, for he agreed with his father that "after boys reached a certain age they are best removed from the corruptive influences of the big city and subjected to the wholesome atmosphere of the country."[32]

32 Cited in Schickel, 35.

But after four years of unsuccessful farming, Elias Disney sold his property, and the family returned to the city—this time, Kansas City. There, in addition to his schooling, the eight-year-old Walt was forced by his father into brutally hard, unpaid work[33] as a newspaper delivery boy, getting up at 3:30 every morning and walking for hours in dark, snowbound streets. The memory haunted him all his life. His father was also in the habit of giving him, for no good reason, beatings with a leather strap, to which Walt submitted "to humor him and keep him happy." This phrase in itself suggests a conscious attempt, on the part of the adult, to avoid confronting the oppressive reality of his childhood.

33 I.e. his father added the money he earned to the household budget. Newspaper delivery is one of the few legally sanctioned forms of child labor still surviving today. Most parents nowadays (presumably) let their children keep the money they earn, and regard the job as a useful form of early ideological training, in which the child learns the value and necessity of making a minute personal "profit" out of the labor which enriches the millionaire newspaper publisher.

Walt's mother, meanwhile, is conspicuously absent from his memories, as is his younger sister. All his three elder brothers ran away from home, and it is a remarkable fact that after he became famous, Walt Disney had nothing to do with either of his parents, or, indeed, any of his family except Roy. His brother Roy, eight years older than himself and throughout his career his financial manager, was from the very

34 According to Richard Schickel, *Dumbo* is "the most overt statement of a theme that is implicit in almost all the Disney features—the absence of a mother." (*The Disney Version*, 225).

35 Schickel, 48. Cf. "Top Management's Roster Lists Very Few Jews, Very Few Catholics. No Blacks. No Women," cited by D. Keith Mono, "A Real Mickey Mouse Operation," *Playboy*, December 1973, 328.

36 His daughter's words (Miller, op. cit., 98) bear repeating: "Father [was] a low-pressure swain with a relaxed selling technique. That's the way he described it to me ... [he was] an unabashed sentimentalist ... [but] to hear him talk about marrying Mother, you'd think he was after a lifetime's supply of her sister's fried chicken." His proposal came in this form: "Which do you think we ought to pay for first, the car or the ring?" They bought the ring, and on the cheap, because it was probably "hot" (stolen). According to *Look* magazine (July 15, 1955, 29), "Lillian Bounds was paid so little, she sometimes didn't bother to cash her paycheck. This endeared her greatly to Roy ... [who] urged Walt to use his charm to persuade the lady to cash even fewer checks."

37 *Time*, December 27, 1954, 42.

38 *Newsweek*, December 31, 1962, 48–51.

beginning a kind of parent substitute, an uncle father-figure. The elimination of true parents, especially the mother, from the comics, and the incidence in the films of mothers dead at the start, or dying in the course of events, or cast as wicked stepmothers (*Bambi*, *Snow White*, and especially *Dumbo*),[34] must have held great personal meaning for Disney. The theme has of course long been a constant of world folk-literature, but the manner in which it is handled by Disney may tell us a great deal about twentieth century bourgeois culture. Peculiar to Disney comics, surely, is the fact that the mother is not even, technically, missing; she is simply non-existent as a concept. It is possible that Disney truly hated his childhood, and feared and resented his parents, but could never admit it, seeking through his works to escape from the bitter social realities associated with his upbringing. If he hated being a child, one can also understand why he always insisted that his films and amusement parks were designed in the first place for adults, not children, why he was pleased at the statistics which showed that for every one child visitor to Disneyland, there were four adults, and why he always complained at getting the awards for Best *Children's* Film.

As Dorfman and Mattelart show, the child in the Disney comic is really a mask for adult anxieties; he is an adult self-image. Most critics are agreed that Disney shows little or no understanding of the "real child," or real childhood psychology and problems.

Disney has also, necessarily, eliminated the biological link between the parent and child—sexuality. The raunchy touch, the barnyard humor of his early films, has long since been sanitized. Disney was the only man in Hollywood to whom you would not tell a dirty joke. His sense of humor, if it existed at all (and many writers on the man have expressed doubts on this score) was always of a markedly "bathroom" or anal kind. Coy anality is the Disney substitute for sexuality; this is notorious in the films, and observable in the comics also. The world of Disney, inside and outside the comics, is a male one. The Disney organization excludes women from positions of importance. Disney freely admitted "Girls bored me. They still do."[35] He had very few intimate relationships with women; his daughter's biography contains no hint that there was any real intimacy even within the family circle. Walt's account of his courtship of his wife establishes it as a purely commercial transaction.[36] Walt had hired Lillian Bounds as an inker because she would work for less money than anyone else; he married her (when his brother Roy married, and moved out) because he needed a new room-mate, and a cook.

But just as Disney avoided the reality of sex and children, so he avoided that of nature. The man who made the world's most publicized nature films, whose work expresses a yearning to return to the purity of natural, rustic living, avoided the countryside. He hardly ever left Los Angeles. His own garden at home was filled with railroad tracks and stock (this was his big hobby). He was interested in nature only in order to tame it, control it, cleanse it. Disneyland and Walt Disney World are monuments to his desire for total control of his environment, and at the end of his life he was planning to turn vast areas of California's loveliest "unspoiled" mountains, at Mineral King, into a 35 million dollar playground. He had no sense of the special non-human character of animals, or of the wilderness; his concern with nature was to anthropomorphize it.

Disney liked to claim that his genius, his creativity "sprouted from mother earth."[37] Nature was the source of his genius, his genius was the source of his wealth, and his wealth grew like a product of nature, like corn. What made his golden cornfield grow? Dollars. "Dollars," said Disney, in a remark worthy of Uncle Scrooge McDuck, "are like fertilizer—they make things grow."[38]

As Dorfman and Mattelart observe, it is Disney's ambition to render the past like the present, and the present like the past, and project both onto the future. Disney has patented—"sewn up all the rights on"—tomorrow as well as today. For, in the jargon of the media, "he has made tomorrow come true today," and "enables one to actually experience the future." His future has now taken shape in Walt Disney World in Orlando, Florida; an amusement park which covers an area of once virgin land twice the size of Manhattan, which in its first year attracted 10.7 million visitors (about the number who visit Washington, D.C. annually). With its own

support for the government grew louder every day, they called upon the military to intervene by force of arms.

On September 11, 1973 the Chilean armed forces executed, with U.S. aid, the bloodiest counterrevolution in the history of the continent. Tens of thousands of workers and government supporters were killed. All art and literature favorable to the Popular Unity was immediately suppressed. Murals were destroyed. There were public bonfires of books, posters and comics.*

*In autumn 1973, UNESCO voted by 32 to 2 to condemn the book-burning in Chile. The U.S. (with Taiwan) voted with the Junta.

Intellectuals of the Left were hunted down, jailed, tortured and killed. Among those persecuted, the authors of this book.

The "state of war" declared by the Junta to exist in Chile, has been openly declared by the Disney comic too. In a recent issue, the Allende government, symbolized by murderous vultures called Marx and Hegel (meaning perhaps, Engels), is being driven off by naked force: "Ha! Firearms are the only things these lousy birds are afraid of."

Page 13 of 1991 English Edition of How To Read Donald Duck

laws, it is a state within a state. It boasts of the fifth largest submarine fleet in the world. Distinguished bourgeois architects, town planners, critics and land speculators have hailed Walt Disney World as the solution to the problems of our cities, a prototype for living in the future. EPCOT (Experimental Prototype Community of Tomorrow), was intended as, in the words of a well-known critic [39] "a _working_ community, a vast, living, ever-changing laboratory of urban design ... (which) understandably ... evades a good many problems—housing, schools, employment, politics and so on.... They are in the fun business." Of course.

[39] Peter Blake, in an article for the _Architectural Forum_, June 1972 (stress added).

The Disney parks have brought the fantasies of the "future" and the "fun" of the comics one step nearer to capitalist "reality." "In Disneyland (the happiest place on earth)," says Public Relations, "you can encounter 'wild' animals and native 'savages' who often display their hostility to your invasion of their jungle privacy.... From stockades in Adventureland, you can actually shoot at Indians."

Meanwhile, out there in the _real_ real world, the "savages" are fighting back.

APOLOGY FOR DUCKOLOGY

The reader of this book may feel disconcerted, not so much because one of his idols turns out to have feet of clay, but rather because the kind of language we use here is intended to break with the false solemnity which generally cloaks scientific investigation. In order to attain knowledge, which is a form of power, we cannot continue to endorse, with blinded vision and stilted jargon, the initiation rituals with which our spiritual high priests seek to legitimize and protect their exclusive privileges of thought and expression. Even when denouncing prevailing fallacies, investigators tend to fall with their language into the same kind of mystification which they hope to destroy. This fear of breaking the confines of language, of the future as a conscious force of the imagination, of a close and lasting contact with the reader, this dread of appearing insignificant and naked before one's particular limited public, betrays an aversion for life and for reality as a whole. We do not want to be like the scientist who takes his umbrella with him to go study the rain.

We are not about to deny scientific rationalism. Nor do we aspire to some clumsy popularization. What we do hope to achieve is a more direct and practical means of communication, and to reconcile pleasure with knowledge.

The best critical endeavor incorporates, apart from its analysis of reality, a degree of methodological self-criticism. The problem here is not one of relative complexity or simplicity, but one of bringing the terms of criticism itself under scrutiny.

Readers will judge this experiment for themselves, preferably in an active, productive manner. It results from a joint effort; that of two researchers who until now have observed the preordained limits of their respective disciplines, the humanistic and social sciences, and who found themselves obliged to change their methods of interpretation and communication. Some, from the bias of their individualism, may rake this book over sentence by sentence, carving it up, assigning this part to that person, in the hopes of maybe restoring that social division of intellectual labor which leaves them so comfortably settled in their armchair or university chair. This work is not to be subjected to a letter-by-letter breakdown by some hysterical computer, but to be considered a joint effort of conception and writing.

Furthermore, it is part of an effort to achieve a wider, more massive distribution of the basic ideas contained in this book. Unfortunately, these ideas are not always easily accessible to all of the readers we would like to reach, given the educational level of our people. This is especially the case since the criticism contained in the book cannot follow the same popular channels which the bourgeoisie controls to propagate its own values.

We are grateful to the students of CEREN (Centro de Estudios de le Realidad Nacional, Center for the Study of Chilean Society, at the Catholic University), and to the seminar on "Subliterature and Ways to Combat it" (Department of Spanish, University of Chile) for the constant individual and collective contributions to our work. Ariel Dorfman, member of the Juvenile and Educational Publication Division of Quimantú*, was able to participate in the development of this book thanks to the assignment offered to him by the Department of Spanish at the University of Chile. Armand Mattelart, head of the Quimantú's Investigation and Evaluation of the Mass Media Section, and Research Professor of CEREN, participated in the book thanks to a similar dispensation.

September 4, 1971,
First anniversary of the triumph
of the Popular Unity Government

*Popular Unity Government Printing House.

INTRODUCTION:

INSTRUCTIONS ON HOW TO BECOME A GENERAL IN THE DISNEYLAND CLUB

"My dog has become a famous lifeguard and my nephews will be brigadier-generals. To what greater honor can we aspire?"

Donald Duck (D 422)[1]

"Baby frogs will be *big* frogs someday, which bring high prices on the market... I'm going to fix some special *frog food* and speed up the growth of those little hoppers!"

Donald Duck (D 451, CS 5/60)

It would be wrong to assume that Walt Disney is merely a business man. We are all familiar with the massive merchandising of his characters in films, watches, umbrellas, records, soaps, rocking chairs, neckties, lamps, etc. There are Disney strips in five thousand newspapers, translated into more than thirty languages, spread over a hundred countries. According to the magazine's own publicity puffs, in Chile alone, Disney comics reach and delight each week over a million readers. The former Zig-Zag Company, now bizarrely converted into Pinsel Publishing Enterprise (Juvenile Publications Company Ltd.), supplies them to a major part of the Latin American continent. From their national base of operations, where there is so much screaming about the trampling underfoot (the suppression, intimidation, restriction, repression, curbing, etc.) of the liberty of the press, this consortium, controlled by financiers and "philanthropists" of the previous Christian Democrat regime (1964–70), has just permitted itself the luxury of converting several of its publication from biweeklies to weekly magazines.

Apart from his stock exchange rating, Disney has been exalted as the inviolable common cultural heritage of contemporary man; his characters have been incorporated into every home, they hang on every wall, they decorate objects of every kind; they constitute a little less than a social environment inviting us all to join the great universal Disney family, which extends beyond all frontiers and ideologies, transcends differences between peoples and nations and particularities of custom and language. Disney is the great supranational bridge across which all human beings may communicate with each other. And amidst so much sweetness and light, the registered trademark becomes invisible.

Disney is part—an immortal part, it would seem—of our common collective vision. It has been observed that in more than one country Mickey Mouse is more popular than the national hero of the day.

In Central America, AID(the U.S. Agency for International Development)-sponsored films promoting contraception feature the characters from "Magician of Fantasy." In Chile, after the earthquake of July 1971, the children of San Bernardo sent Disneyland comics and sweets to their stricken fellow children of San Antonio. And the year before, a Chilean women's magazine proposed giving Disney the Nobel Peace Prize.[2]

We need not be surprised, then, that any innuendo about the world of Disney should be interpreted as an affront to morality and civilization at large. Even to whisper anything against Walt is to undermine the happy and innocent palace of childhood, for which he is both guardian and guide. No sooner had the first children's magazine been issued by the Chilean Popular Unity Government publishing house Quimantú, than the reactionary journals sprang to the defense of Disney:

"The voice of a newscaster struck deep into the microphone of a radio station in the capital.
To the amazement of his listeners he announced that Walt Disney is to be banned in Chile.
The government propaganda experts have come to the conclusion that Chilean children should not think,
feel, love or suffer through animals.

1 We use the following abbreviations: D = *Disneylandia*, F = *Fantasia*, TR = *Tio Rico* (Scrooge McDuck), TB = *Tribilín* (Goofy). These magazines are published in Chile by Empresa Editorial Zig-Zag (now Pinsel), with an average of two to four large- and medium-sized stories per issue. We obtained all available back issues and purchased current issues during the months following March 1971. Our sample is thus inevitably somewhat random:

Disneylandia: 185, 192, 210, 281, 292, 294, 297, 303, 329, 342, 347, 357, 364, 367, 370, 376, 377, 379, 381, 382, 383, 393, 400, 401, 421, 422, 423, 424, 431, 432, 433, 434, 436, 437, 439, 440, 441, 443, 444, 445, 446, 447, 448, 449, 451, 452, 453, 454, 455, 457.

Tio Rico: 40, 48, 53, 57, 61, 96, 99, 106, 108, 109, 110, 111, 113, 115, 116, 117, 119, 120, 128.

Fantasia: 57, 60, 68, 82, 140, 155, 160, 165, 168, 169, 170, 173, 174, 175, 176, 177, 178.

Tribilín: 62, 65, 78, 87, 92, 93, 96, 99, 100, 101, 103, 104, 106, 107.

(Translator's Note: Stories for which I have been able to locate the U.S. originals are coded thus: CS = *(Walt Disney's) Comics and Stories;* DA = *Duck Album;* DD = *Donald Duck;* GG = *Gyro Gearloose;* HDL = *Huey, Dewey and Louie, Junior Woodchucks;* and US = *Uncle Scrooge.* The figures following represent the original date of issue; thus 7/67 means July 1967. Sometimes, however, when there is no monthly date, the issue number appears followed by the year.)

2 "At the time of his death (1966), a small, informal but worldwide group was promoting—with the covert assistance of his publicity department—his nomination for the Nobel Peace prize" (from Richard Schickel, *The Disney Version* (New York, 1968) 303). San Bernardo is a working-class suburb of greater Santiago; San Antonio a port in the central zone. (Trans.)

"So, in place of Scrooge McDuck, Donald and nephews, instead of Goofy and Mickey Mouse, we children and grownups will have to get used to reading about our own society, which, to judge from the way it is painted by the writers and panegyrists of our age, is rough, bitter, cruel and hateful. It was Disney's magic to be able to stress the happy side of life, and there are always, in human society, characters who resemble those of Disney comics.

"Scrooge McDuck is the miserly millionaire of any country in the world, hoarding his money and suffering a heart attack every time someone tries to pinch a cent off him, but in spite of it all, capable of revealing human traits which redeem him in his nephews' eyes.

"Donald is the eternal enemy of work and lives dependent upon his powerful uncle. Goofy is the innocent and guileless common man, the eternal victim of his own clumsiness, which hurts no one and is always good for a laugh.

"Big Bad Wolf and Little Wolf are masterly means of teaching children pleasantly, not hatefully, the difference between good and evil. For Big Bad Wolf himself, when he gets a chance to gobble up the Three Little Pigs, suffers pangs of conscience and is unable to do his wicked deed.

"And finally, Mickey Mouse is Disney in a nutshell. What human being over the last forty years, at the mere presence of Mickey, has not felt his heart swell with emotion? Did we not see him once as the 'Sorcerer's Apprentice' in an unforgettable cartoon which was the delight of children and grownups, which preserved every single note of the masterly music of Prokofiev [a reference no doubt to the music of Paul Dukas]. And what of Fantasia, that prodigious feat of cinematic art, with musicians, orchestras, decorations, flowers and every animate being moving to the baton of Leopold Stokowski? And one scene, of the utmost splendor and realism, even showed elephants executing the most elegant performance of 'The Dance of the Dragonflies' [a reference no doubt to the 'Dance of the Hours'].

"How can one assert that children do not learn from talking animals? Have they not been observed time and again engaging in tender dialogues with their pet dogs and cats, while the latter adapt to their masters and show with a purr or a twitch of the ears their understanding of the orders they are given? Are not fables full of valuable lessons in the way animals can teach us how to behave under the most difficult circumstances?

"There is one, for instance, by Tomás de Iriarte which serves as a warning against the danger of imposing too stringent principles upon those who work for the public. The mass does not always blindly accept what is offered to them."[3]

3 *La Segunda* (Santiago), July 20, 1971, 3. This daily belongs to the Mercurio group, which is controlled by Agustín Edwards, the major press and industrial monopolist in Chile. The writer of the article quoted worked as Public Relations officer for the American copper companies Braden and Kennecott. (cf. A. Mattelart, "Estructura del poder informativo y dependencia," in "Los Medios de Communicación de Masas. La Ideología de le Prensa Liberal en Chile," *Cuademos de le Realidad Nacional* 3 (CEREN, Santiago) (Marzo de 1970).

This pronouncement parrots some of the ideas prevailing in the media about childhood and children's literature. Above all, there is the implication that politics cannot enter into areas of "pure entertainment," especially those designed for children of tender years. Children's games have their own rules and laws, they move, supposedly, in an autonomous and asocial sphere like the Disney characters, with a psychology peculiar to creatures at a "privileged" age. Inasmuch as the sweet and docile child can be sheltered effectively from the evils of existence, from the petty rancors, the hatreds and the political or ideological contamination of his elders, any attempt to politicize the sacred domain of childhood threatens to introduce perversity where there once reigned happiness, innocence and fantasy. Since animals are also exempt from the vicissitudes of history and politics, they are convenient symbols of a world beyond socio-economic realities, and the animal characters can represent ordinary human types, common to all classes, countries and epochs. Disney thus establishes a moral background which draws the child down the proper ethical and aesthetic path. It is cruel and unnecessary to tear it away from its magic garden, for it is ruled by the

Laws of Mother Nature; children *are* just like that and the makers of comic books, in their infinite wisdom, understand their behavior and their biologically determined need for harmony. Thus, to attack Disney is to reject the unquestioned stereotype of the child, sanctified as the law in the name of the immutable human condition.

There are *automagic*[4] antibodies in Disney. They tend to neutralize criticism because they are the same values already instilled into people, in the tastes, reflexes and attitudes which inform everyday experience at all levels. Disney manages to subject these values to the extremest degree of commercial exploitation. The potential assailer is thus condemned in advance by what is known as "public opinion," that is, the thinking of people who have already been conditioned by the Disney message and have based their social and family life upon it.

The publication of this book will of course provoke a rash of hostile comment against the authors. To facilitate our adversaries' task, and in order to lend uniformity to their criteria, we offer the following model, which has been drawn up with due consideration for the philosophy of the journals to which the gentlemen of the press are so attached:

INSTRUCTIONS ON HOW TO EXPEL SOMEONE FROM THE DISNEYLAND CLUB

1. The authors of this book are to be defined as follows: indecent and immoral (while Disney's world is pure); hyper-complicated and hyper-sophisticated (while Walt is simple, open and sincere); members of a sinister elite (while Disney is the most popular man in the world); political agitators (while Disney is non-partisan, above politics); calculating and embittered (while Walt D. is spontaneous, emotional, loves to laugh and make laughter); subverters of youth and domestic peace (while W.D. teaches respect for parents, love of one's fellows and protection of the weak); unpatriotic and antagonistic to the national spirit (while Mr. Disney, being international, represents the best and dearest of our native traditions); and finally, cultivators of "Marxism-fiction," a theory imported from abroad by "wicked foreigners"[5] (while Unca Walt is against exploitation and promotes the classless society of the future).

2. Next, the authors of this book are to be accused of the very lowest of crimes: of daring to raise doubts about the child's imagination, that is, O horror!, to question the right of children to have a literature of their own, which interprets them so well, and is created on their behalf.

3. FINALLY, TO EXPEL SOMEONE FROM THE DISNEYLAND CLUB, ACCUSE HIM REPEATEDLY OF TRYING TO BRAINWASH CHILDREN WITH THE DOCTRINE OF COLORLESS SOCIAL REALISM, IMPOSED BY POLITICAL COMMISSARS.

There can be no doubt that children's literature is a genre like any other, monopolized by specialized sub-sectors within the culture industry. Some dedicate themselves to the adventure story, some to mystery, others to the erotic novel, etc. But at least the latter are directed towards an amorphous public, which buys at random. In the case of the children's genre, however, there is a virtually biologically captive, pre-determined audience.

Children's comics are devised by adults, whose work is determined and justified by their idea of what a child is or should be. Often, they even cite "scientific" sources of ancient traditions ("it is popular wisdom, dating from time immemorial") in order to explain the nature of the public's needs. In reality, however, these adults are not about to tell stories which would jeopardize the future they are planning for their children.

4 A word-play on the advertising slogan for a washing machine, which cleans "automagicamente" (automatically and magically). (Trans.)

5 Actual words of Little Wolf (D 210).

So the comics show the child as a miniature adult, enjoying an idealized, gilded infancy which is really nothing but the adult projection of some magic era beyond the reach of the harsh discord of daily life. It is a plan for salvation which presupposes a primal stage within every existence, sheltered from contradictions and permitting imaginative escape. Juvenile literature, embodying purity, spontaneity and natural virtue, while lacking in sex and violence, represents earthly paradise. It guarantees man's own redemption as an adult: as long as there are children, he will have the pretext and means for self-gratification with the spectacle of his own dreams. In his children's reading, man stages and performs over and over again the supposedly unproblematical scenes of his inner refuge. Regaling himself with his own legend, he falls into tautology; he admires himself in the mirror, thinking it to be a window. But the child playing down there in the garden is the purified adult looking back at himself.

So it is the adult who produces the comics, and the child who consumes them. The role of the apparent child actor, who reigns over this uncontaminated world, is at once that of audience and dummy for his father's ventriloquism. The father denies his progeny a voice of his own, and as in any authoritarian society, he establishes himself as the other's sole interpreter and spokesman. All the little fellow can do is to let his father represent him.

But wait a minute, gentlemen! Perhaps children really *are* like that?

Indeed, the adults set out to prove that this literature is essential to the child, satisfying his eager demands. But this is a closed circuit: children have been conditioned by the magazines and the culture which spawned them. They tend to reflect in their daily lives the characteristics they are supposed to possess, in order to win affection, acceptance and rewards; in order to grow up properly and integrate into society. The Disney world is sustained by rewards and punishments; it hides an iron hand with the velvet glove. Considered, by definition, unfit to choose from the alternatives available to adults, the youngsters intuit "natural" behavior, happily accepting that their imagination be channelled into incontestable ethical and aesthetic ideals. Juvenile literature is justified by the children it has generated through a vicious circle.

Thus, adults create for themselves a childhood embodying their own angelical aspirations, which offer consolation, hope and guarantee of a "better," but unchanging, future. This "new reality," this autonomous realm of magic, is artfully isolated from the reality of the everyday. Adult values are projected onto the child, as if childhood was a special domain where these values could be protected uncritically. In Disney, the two strata—adult and child—are not to be considered as antagonistic; they fuse in a single embrace, and history becomes biology. The identity of parent and child inhabits the emergence of true generational conflicts. The pure child will replace the corrupt father, preserving the latter's values. The future (the child) reaffirms the present (the adult), which, in turn, transmits the past. The apparent independence which the father benevolently bestows upon this little territory of his creation, is the very means of assuring his supremacy.

But there is more: this lovely, simple, smooth, translucent, chaste and pacific region, which has been promoted as Salvation, is unconsciously infiltrated by a multiplicity of adult conflicts and contradictions. This transparent world is designed both to conceal and reveal latent traces of real and painful tensions. The parent suffers this split consciousness without being aware of his inner turmoil. Nostalgically, he appropriates the "natural disposition" of the child in order to conceal the guilt arising from his own fall from grace; it is the price of redemption for his own condition. By the standards of his angelic model, he must judge himself guilty; as much as he needs this land of enchantment and salvation, he could never turn into his own child. But this salvation only offers him an imperfect escape; it can never be so pure as to block off all his real life problems.

In juvenile literature, the adult, corroded by the trivia of everyday life blindly defends his image of youth and innocence. Because of this, it is perhaps the best (and least expected) place to study the disguises and truths of contemporary man. For the adult, in protecting his dream-image of youth, hides the fear that to penetrate it would destroy his dreams and reveal the reality it conceals.

Thus, *the imagination of the child is conceived as the past and future utopia of the adult.* But set up as an inner realm of fantasy, the model of his Origin and his Ideal Future Society lends itself to the free assimilation of all his woes. It enables the adult to partake of his own demons, provided they have been coated in the syrup of paradise, and that they travel there with the passport of innocence. Mass culture has granted to contemporary man, in his constant need to visualize the reality about him, the means of feeding on his own problems without having to encounter all the difficulties of form and content presented by the modern art and literature of the elite. Man is offered knowledge without commitment, a self-colonization of his own imagination. By dominating the child, the father dominates himself. The relationship is a sado-masochistic one, not unlike that established between Donald and his nephews. Similarly, readers find themselves caught between their desire and their reality, and in their attempt to escape to a purer realm, they only travel further back into their own traumas.

Mass culture has opened up a whole range of new issues. While it certainly has had a leveling effect and has exposed a wider audience to a broader range of themes, it has simultaneously generated a cultural elite which has cut itself off more and more from the masses. Contrary to the democratic potential of mass culture, this elite has plunged mass culture into a suffocating complexity of solutions, approaches and techniques, each of which is comprehensible only to a narrow circle of readers. The creation of children's culture is part of this specialization process.

Child fantasy, although created by adults, becomes the exclusive reserve of children. The self-exiled father, once having created this specialized imaginary world, then revels in it through the keyhole. The father must be absent, and without direct jurisdiction, just as the child is without direct obligations. Coercion melts away in the magic palace of sweet harmony and repose—the palace raised and administered at a distance by the father, whose physical absence is designed to avoid direct confrontation with his progeny. This absence is the prerequisite of his omnipresence, his total invasion. Physical presence would be superfluous, even counterproductive, since the whole magazine is already his projection. He shows up instead as a favorite uncle handing out free magazines. Juvenile literature is a father surrogate. The model of paternal authority is at every point immanent, the implicit basis of its structure and very existence. The natural creativity of the child, which no one in his right mind can deny, is channeled through the apparent absence of the father into an adult-authoritarian vision of the real world. Paternalism *in absentia* is the indispensable vehicle for the defense and invisible control of the ostensibly autonomous childhood model. The comics, like television, in all vertically structured societies, rely upon distance as a means of authoritarian reinforcement.

The authoritarian relationship between the real life parent and child is repeated and reinforced within the fantasy world itself, and is the basis for all relations in the entire world of the comics. Later, we shall show how the relationship of child-readers to the magazine they consume is generally based on and echoed in the way the characters experience their own fantasy world within the comic. Children will not only identify with Donald Duck because Donald's situation relates to their own life, but also because the way they read or the way they are exposed to it, imitates and prefigures the way Donald Duck lives out his own problems. Fiction reinforces, in a circular fashion, the manner in which the adult desires the comic be received and read.

Now that we have peeked into the parent-child relationship, let us be initiated into the Disney world, beginning with the great family of ducks and mice.

CHAPTER I:

UNCLE, BUY ME A CONTRACEPTIVE

I. UNCLE, BUY ME A CONTRACEPTIVE…

Daisy: "If you teach me to skate this afternoon, I will give you something you have always wanted."

Donald: "You mean…."

Daisy: "Yes…. My 1872 coin."

Nephews: "Wow! That would complete our coin collection, Unca Donald."

(D 433)

———————————

There is one basic product which is never stocked in the Disney store: parents. Disney's is a universe of uncles and grand-uncles, nephews and cousins; the male-female relationship is that of eternal fiancés. Scrooge McDuck is Donald's uncle, Grandma Duck is Donald's aunt (but not Scrooge's wife) and Donald is uncle of Huey, Dewey and Louie. Cousin Gladstone Gander is a "distant nephew" of Scrooge; he has a nephew of his own called Shamrock, who has two female cousins (DA 649, 1955). Then there are the more distant ancestors like grand-uncle Swashbuckle Duck, and Asa Duck, the great-great-great uncle of Grandma Duck; and (most distant of all) Don de Pato, who was associated with the Spanish Armada (DD 9/65). The various cousins include Gus Goose, Grandma Duck's idle farmhand, Moby Duck the sailor and an exotic oriental branch with a Sheik and Mazuma Duck, "the richest bird in South Afduckstan," with nephews. The genealogy is tipped decisively in favor of the masculine sector. The ladies are spinsters, with the sole exception of Grandma Duck who is apparently widowed without her husband having died, since he appears just once (D 424) under the suggestive title "History Repeats Itself." There are also the cow Clarabelle (with a short-lived cousin, F 57), the hen Clara Cluck, the witch Magica de Spell and naturally Minnie and Daisy, who being the girl friends of the most important characters are accompanied by nieces of their own (Daisy's are called April, May and June; she also has an uncle of her own, Uncle Dourduck, and Aunts Drusilla and Tizzy).

Since these women are not very susceptible to men or matrimonial bonds, the masculine sector is necessarily and perpetually composed of bachelors accompanied by nephews, who come and go. Mickey has Morty and Ferdy, Goofy has Gilbert (and an uncle "Tribilio," F 176) and Gyro Gearloose has Newton; even the Beagle Boys have uncles, aunts and nephews called the Beagle Brats (whose female cousins, the Beagle Babes, make the occasional appearance). It is predictable that any future demographic increase will have to be the result of extra-sexual factors.

Even more remarkable is the duplication—and triplication—in the baby department. There are four sets of triplets in this world: the nephews of Donald and the Beagle Boys, the nieces of Daisy and the inevitable three piglets.

The quantity of twins is greater still. Mickey's nephews are an example, but the majority proliferate without attribution to any uncle: the chipmunks Chip and Dale, the mice Gus and Jaq. This is all the more significant in that there are innumerable other examples outside of Disney: Porky and Petunia and nephews; Woody Woodpecker and nephews; and the little pair of mice confronting the cat Tom. The exception—Scamp and Big Bad Wolf—will be considered separately.

In this bleak world of family clans and solitary pairs, subject to the archaic prohibition of marriage within the tribe, and where each and every one has his own mortgaged house but never a home, the last vestige of parenthood, male or female, has been eliminated.

The advocates of Disney manage a hasty rationalization of these features into proof of innocence, chastity and proper restraint. Without resorting polemically to a thesis on infant sexual education already outmoded in the nineteenth century, and more suited to monastic cave dwellers than civilized people (admire our

6 "Mercurial"—akin to the style of *El Mercurio,* noted for its pompous moralism. (Trans.)

mercurial[6] style), it is evident that the absence of father and mother is not a matter of chance. One is forced to the paradoxical conclusion that in order to conceal normal sexuality from children, it is necessary to construct an aberrant world—one which, moreover (as we shall see later), is suggestive of sexual games and innuendo. One may wrack one's brains trying to figure out the educational value of so many uncles and cousins; presumably they help eradicate the wicked taint of infant sexuality. But there are other reasons.

The much vaunted and very inviting fantasy world of Disney systematically cuts the earthly roots of his characters. Their charm supposedly lies in their familiarity, their resemblance to ordinary, common or garden variety of people who cross our path every day. But, in Disney, characters only function by virtue of a suppression of *real* and concrete factors; that is, their personal history, their birth and death and their whole development in between, as they grow and change. Since they are not engendered by any biological act, Disney characters may aspire to immortality: whatever apparent, momentary sufferings are inflicted on them in the course of their adventures, they have been liberated, at least, from the curse of the body.

By eliminating a character's effective past, and at the same time denying him the opportunity of self-examination in respect to his present predicament, Disney denies him the only perspective from which he can look at himself, other than from the world in which he has always been submerged. The future cannot serve him either: reality is unchanging.

The generation gap is not only obliterated between the child, who reads the comic, and the parent, who buys it, but also within the comic itself by a process of substitution in which the uncles can always be replaced by the nephews. Since there is no father, constant replacement and displacement of the uncle is painless. Since he is not genetically responsible for the youngster, it is not treasonable to overrule him. It is as if the uncle were never really king, an appropriate term since we are dealing with fairy tales, but only regent, watching over the throne until its legitimate heir, the young Prince Charming, eventually comes to assume it.

But the physical absence of the father does not mean the absence of paternal power. Far from it, the relations between Disney characters are much more vertical and authoritarian than those of the most tyrannical real life home, where a harsh discipline can still be softened by sharing, love, mother, siblings, solidarity and mutual aid. Moreover, in the real life home, the maturing child is always exposed to new alternatives and standards of behavior, as he responds to pressures from outside the family. But since power in Disney is wielded not by a father, but by an uncle, it becomes arbitrary.

Patriarchy in our society is defended, by the patriarchs, as a matter of biological predetermination (undoubtedly sustained by a social structure which institutionalizes the education of the child as primarily a family responsibility). Uncle-authority, on the other hand, not having been conferred by the father (the uncle's brothers and sisters, who must in theory have given birth to the nephews, simply do not exist), is of purely *de facto* origin, rather than a natural right. It is a contractual relationship masquerading as a natural relationship, a tyranny which does not even assume the responsibility of breeding. And one cannot rebel against it in the name of nature; one cannot say to an uncle "you are a bad father."

Within this family perimeter, no one loves anyone else, there is never an expression of affection or loyalty towards another human being. In any moment of suffering, a person is alone; there is no disinterested or friendly helping hand. One encounters, at best, a sense of pity, derived from a view of the other as some cripple or beggar, some old down-and-out deserving of our charity. Let us take the most extreme example: the famous love between Mickey and Pluto. Although Mickey certainly shows a charitable kind of affection for his dog, the latter is always under the obligation to demonstrate his usefulness and heroism. In one episode (D 381), having behaved very badly and having been locked up in the cellar as punishment, Pluto redeems himself by catching a thief (there is always one around). The police give Mickey a hundred-dollar reward, and offer another hundred to buy the dog itself, but

Mickey refuses to sell: "O.K. Pluto, you cost me around fifty dollars in damages this afternoon, but this reward leaves me with a good profit." Commercial relations are common coin here, even in so "maternal" a bond as that between Mickey and his bloodhound.

With Scrooge McDuck, it is of course worse. In one episode, the nephews, exhausted after six months scouring the Gobi desert on Scrooge's behalf, are upbraided for having taken so long, and are paid one dollar for their pains. They flee thankfully, in fear of yet more forced labor. It never occurs to them to object, to stay put and to demand better treatment.

But McDuck obliges them to depart once more, sick as they are, in search of a coin weighing several tons, for which the avaricious millionaire is evidently prepared to pay a few cents (TR 106, US 10/69). It turns out that the gigantic coin is a forgery and Scrooge has to buy the authentic one. Donald smiles in relief; "Now that you have the true Hunka Junka, Uncle Scrooge, we can all take a rest." The tyrant replies: "Not until you return that counterfeit hunk of junk and bring back my pennies!" The ducks are depicted in the last picture like slaves in ancient Egypt, pushing the rock to its destiny at the other end of the globe. Instead of coming to the realization that he ought to open his mouth to say *no*, Donald reaches the conclusion: "Me and my big mouth!" Not even a complaint is permitted against this unquestioned supremacy. What are the consequences of Daisy's Aunt Tizzy discovering a year later that Daisy had dared to attend a dance she disapproved of? "I'm going … and I am cutting you out of my will, Daisy! Goodbye!" (D 383, DD 7/67).

There is no room for love in this world. The youngsters admire a distant uncle (Unca Zak McWak) who invented a "spray to kill appleworms." (D 45, DD 5/68). "The whole world is thankful to him for that…. He's famous … and rich," the nephews exclaim. Donald sensibly replies "Bah! *Brains, fame* and *fortune* aren't *everything.*" "Oh no? What's left?" ask Huey, Dewey and Louie in unison. And Donald is at a loss for words: "er … um … let's see now … uh-h…."

So the child's "natural disposition" evidently serves Disney only insofar as it lends innocence to the adult world, and serves the myth of childhood. Meanwhile, it has been stripped of the true qualities of children: their unbounded, open (and therefore manipulable) trustfulness, their creative spontaneity (as Piaget has shown), their incredible capacity for unreserved, unconditional love, and their imagination which overflows around and through and within the objects which surround them. Beneath all the charm of the sweet little creatures of Disney, on the other hand, lurks the law of the jungle; envy, ruthlessness, cruelty, terror, blackmail, exploitation of the weak. Lacking vehicles for their natural affection, children learn through Disney fear and hatred.

It is not Disney's critics, but Disney himself who is to be accused of disrupting the home; it is Disney who is the worst enemy of family harmony.

Every Disney character stands either on one side or the other of the power demarcation line. All those below are bound to obedience, submission, discipline, humility. Those above are free to employ constant coercion: threats, moral and physical repression and economic domination (i.e. control over the means of subsistence). The relationship of powerful to powerless is also expressed in a less aggressive, more paternalistic way, though gifts to the vassals. It is a world of permanent profit and bonus. It is only natural that the Duckburg Women's Clubs are always engaged in good works: the dispossessed eagerly accept whatever charity can be had for begging.

The world of Disney is a nineteenth century orphanage. With this difference: there is no outside, and the orphans have nowhere to flee to. In spite of all their global traveling, and their crazy and feverish mobility, the characters remain trapped within, and doomed to return, to the same power structure. The elasticity of physical space conceals the true rigidity of the relationships within which the characters are imprisoned. The mere fact of being older or richer or more beautiful in this world confers authority. The less fortunate regard their subjection as natural. They spend all day complaining about the slavemaster, but they would rather obey his craziest order than challenge him.

This orphanage is further conditioned by the genesis of its inmates: not having been born, they cannot grow up. That is to say, they can never leave the institution through individual, biological evolution. This also facilitates unlimited manipulation and control of the population; the addition—and, if necessary, subtraction—of characters. Newcomers, whether a single figure or a pair of distant cousins, do not have to be the creation of an existing character. It is enough for the story writer to *think him up*, to invent him. The uncle-nephew structure permits the writer, who stands outside the magazine, to establish his mind as the only creative force, and the fount of all energy (just like the brainwaves and light bulbs issuing from every duck's head). Rejecting bodies as sources of existence, Disney inflicts upon his heroes the punishment that Origenes inflicted upon himself. He emasculates them, and deprives them of their true organs of relation to the universe: perception and generation. By means of this unconscious stratagem, the comics systematically and artfully reduce real people to abstractions. Disney is left in unrestricted control over his world of eunuch heroes, who are incapable of physical generation and who are forced to imitate their creator and spiritual father. Once again, the adult invades the comic, this time under the mantel of benevolent artistic genius. (We have nothing against artistic genius, by the way).

There can be no rebellion against the established order, the emasculated slave is condemned to subjection to others, as he is condemned to Disney.

Careful now. This world is inflexible, but may not show it. The hierarchical structure may not readily betray itself. But, should the system of implicit authoritarianism exceed itself or should its arbitrary character, based on the strength of will on one side and passivity on the other, become explicit and blatant, rebellion becomes mandatory. No matter that there be a king, as long as he governs while hiding his steel hand in a velvet glove. Should the metal show through, his overthrow becomes a necessity. For the smooth preservation of order, power should not be exaggerated beyond certain tacitly agreed limits. If these limits are transgressed revealing the arbitrary character of the arrangement, the balance has been disturbed, and must be restored. *Invariably*, those who step in are the youngsters. They act, however, neither to turn tyranny into spontaneity and freedom, nor to bring their creative imagination to bear on power, but in order to perpetuate the same order of adult domination. When the grownup misbehaves, the child takes over his scepter. As long as the system works, no doubts are raised about it. But once it has failed, the child rebels demanding restoration of the betrayed values and the old hierarchy of domination. With their prudent takeover, their mature criticism, the youngsters uphold the same value system. Once again, real differences between father and child are passed over: the future is the same as the present, and the present the same as the past.

Since the child identifies with his counterpart in the magazine, he contributes to his own colonization. The rebellion of the little folk in the comics is sensed as a model for the child's own real rebellion against injustice; but by rebelling in the name of adult values, the readers are in fact internalizing them.

As we shall see, the obsessive persistence of the little creatures—astute, bright, competent, diligent and responsible—against the oversized animals—dull, incompetent, thoughtless, lying and weak—leads to a frequent, if only temporary, *inversion*. For example; Little Wolf is always locking up his father Big Bad Wolf, the chipmunks outwit the bear and the fox, the mice Gus and Jaq defeat the cat and the inevitable thief, the little bear Bongo braves the terrible "Quijada" (Jawbone), and the foal Gilbert becomes his uncle Goofy's teacher. Even the smart Mickey gets criticized by his nephews. These are but a few examples among many.

Thus, the only plausible way of changing status is by having the representative of the adults (dominator) be transformed into the representative of the children (dominated). This happens wherever an adult commits the same errors he criticizes in children when they disturb the adult order. Similarly, the only change permitted to the child (dominated) is to turn himself into an adult (dominator). Once having created the myth of childish perfection, the adult then uses it as a substitute for his own "virtue" and "knowledge." But it is only himself he is admiring.

Let us consider a typical example (F 169): the duality in Donald Duck himself (he is illustrated as having a duplicate head three times during the course of the episode). Donald has reneged on a promise to take his nephews on holiday. When they remind him, he tries to slap them, and ends up deceiving them. But justice intervenes when Donald mistakenly starts beating up "Little Bean," a baby elephant, instead of his nephews. The judge condemns Donald to "serve his sentence in the open air," in the custody of his nephews, who are granted the full authority of the law to this effect. This is a perfect example of how the representative of childish submission is a substitute for the representative of paternal power. But, how did this substitution come about? Wasn't it Donald who first broke the law by cheating on his nephews, and they who responded with great restraint? First, they demanded Donald keep his promise, then they silently watched a situation develop in which he deluded himself. Without having to lie, they only began actively to hoax him when all previous tactics had failed. Donald's error was first to mistake a child's toy rubber elephant for a real one, then treat the real one as if it was a toy. Life for him is full of delusions, caused by his ethical error, his incapacity for moral judgement and his deviation from paternal standards. As he forfeits authority and power, he also loses his sensory objectivity (mistaking a rubber elephant for a real one, and vice-versa). Without ever recognizing his errors, he is replaced by his nephews who, for their part, correct the problem and behave in exemplary adult fashion. By teaching their uncle a lesson, they reinforce the old code. They do not attempt to invalidate their subordinate status, but only demand that it be justly administered. The existing standards are equated to truth, goodness, authority and power.

Donald is a dual figure here because he retains the obligations of the adult on the one hand, while behaving like a child on the other. This extreme case where he is punished by a judge (generally it is a universal moral destiny) indicated his commitment to recover his original, single face, lest a generational struggle be unleashed which would reflect real change in the existing Duckburg values.

The nephews, moreover, hold the key for entry into the adult world, and they make good use of it: the Junior Woodchuck (Boy Scout) Handbook. It is a Golden Treasury of conventional wisdom. It has an answer to every situation, every period, every date, every action, every technical problem. Just follow the instructions on the can, to get out of any difficulty. It represents the accumulation of conventions permitting the child to control the future and trap it, so that it will not vary from the past, so that all will repeat itself. All courses of action have been pretested and approved by authority of the manual, which is the tribunal of history, the eternal law, sponsored and sanctified by those who will inherit the world. There can be no surprises here, for it has shaped the world in advance and forever. It's all written down there, in that rigid catechism, just put it into practice and carry on reading. Even the adversary is possessed of objective and just standards. The Handbook is one of the rare one-hundred-percent-perfect gimmicks in the complex world of Disney: out of forty-five instances in which it is used, it never fails once, beating in infallibility even the almost perfect Mickey.

But is there nothing which escapes this incessant transposition between adult and child, and vice-versa? Is there no way of stepping aside from this struggle for vertical subordination and the obsessive propagation of the system?

Indeed there is. There is horizontal movement, and it is always present. It operates among creatures of the same status and power level, who, among themselves, cannot be permanently dominated or dominators. All that is left to them—since solidarity among equals is prohibited—is to *compete*. Beat the other guy to it. Why beat him? To rise above him, momentarily, enter the dominators club and advance a rung (like a Disneyland Club corporal or sergeant) on the ladder of mercantile value. Here the only permitted horizontal becomes the finishing-line of the race.

There is one sector of Disney society which is beyond the reach of criticism, and is never ousted by lesser creatures: the female. As in the male sector, the lineage also tends to be avuncular (for example, Daisy, her nieces and Aunt Tizzy, D 383, DD 7/67), except that the woman has no chance of switching roles

in the dominator-dominated relationship. Indeed, she is never challenged because she plays her role to perfection, whether it be humble servant or constantly courted beauty queen; in either case, subordinate to the male. Her only power is the traditional one of seductress, which she exercises in the form of coquetry. She is denied any further role which might transcend her passive, domestic nature. There are women who contravene the "feminine code," but they are allied with the powers of darkness. The witch, Magica de Spell, is a typical antagonist, but not even she abandons aspirations proper to her "feminine" nature. Women are left with only two alternatives (which are not really alternatives at all): to be Snow White or the Witch, the little girl housekeeper or the wicked stepmother. Her brew is of two kinds: the homely stew and the dreadful magic poison. And since she is always cooking for the male, her aim in life is to catch him by one brew or the other.

If you are no witch, don't worry ma'am: you can always keep busy with "feminine" occupations; dressmaker, secretary, interior decorator, nurse, florist, cosmetician, or air hostess. And if work is not your style, you can always become president of the local charity club. In all events, you can always fall back upon eternal coquetry—this is your common denominator, even with Grandma Duck (see D 347) and Madame Mim.

In his graphic visualization of this bunch of coquettes Disney resorts constantly to the Hollywood actress stereotype. Although they are sometimes heavily satirized, they remain a single archetype with their physical existence limited to the escape-hatch of amorous struggle (Disney reinforces the stereotype in his famous films for "the young" as for example, the fairies in *Pinocchio* and *Peter Pan*). Disney's moral stand as to the nature of this struggle is clearly stated, for example, in the scene where Daisy embodies infantile, Doris Day-style qualities against the Italianate vampiress Silvia.

Man is afraid of this kind of woman (who wouldn't be?). He eternally and fruitlessly courts her, takes her out, competes for her, wants to rescue her, showers her with gifts. Just as the troubadours of courtly love were not permitted carnal contact with the women of their lords, so these eunuchs live in an eternal foreplay with their impossible virgins. Since they can never fully posses them, they are in constant fear of losing them. It is the compulsion of eternal frustration, of pleasure postponed for better domination. Woman's only retreat in a world where physical adventure, criticism and even motherhood has been denied her, is into her own sterile sexuality. She cannot even enjoy the humble domestic pleasures permitted to real-life women, as enslaved as they are—looking after a home and children. She is perpetually and uselessly waiting around, or running after some masculine idol, dazzled by the hope of finding at last a true man. Her only *raison d'etre* is to become a sexual object, infinitely solicited and postponed. She is frozen on the threshold of satisfaction and repression among impotent people. She is denied pleasure, love, children, communication. She lives in a centripetal, introverted, egolatrous world; a parody of the island-individual. Her condition is solitude, which she can never recognize as such. The moment she questions her role, she will be struck from the cast of characters.

How hypocritical it is for Disney comics to announce: "We refuse to accept advertisements for products harmful to the moral and material health of children, such as cigarettes, alcoholic beverages, or gambling.... Our intention has always been to serve as a vehicle of healthy recreation and entertainment, amidst all the problems besetting us." All protestations to the contrary, Disney does present an implicit model of sexual education. By suppressing true sexual contact, coitus, possession and orgasm, Disney betrays

how demonical and terrible he conceives them to be. He has created another aberration: an asexual sexuated world. The sexual innuendo is more evident in the drawing, than in the dialogue itself.

In this carefully preserved reservation, coquettes—male and female, young and old—try impotently to conceal the apparatus of sexual seduction under the uniform of the Salvation Army. Disney and the other libidinous defenders or childhood, clamor on the alters of youthful innocence, crying out against scandal, immorality, pornography, prostitution, indecency and incitation to "precocious sensuality," when another youth magazine dares to launch a poster with a back view of a romantic and ethereal couple, nude. Listen to the sermon of Walt's creole imitators:

"It must be recognized that in Chile we have reached incredible extremes in the matter of erotic propaganda, perversion and vice. It is manifest in those groups preaching individual moral escapism, and a break with all moral standards.

We hear much talk of the new man and the new society, but these concepts are often accompanied by filthy attitudes, indecent exhibitionism and indulgence in sexual perversion.

"One does not have to be a Puritan to pronounce strong censure upon this moral licentiousness, since it is well known that no healthy people and no lasting historical work can be based upon the moral disorder which threatens our youth with mortal poison. What ideals and what sacrifices can be asked of young people initiated into the vice of drugs and corrupted by aberrant practices or precocious sensuality? And if youth becomes incapable of accepting any ideal or sacrifice, how can one expect the country to resolve its problems or development and liberation, all of which presuppose great effort, and even a dose of heroism?

"It is unfortunate, indeed, that immorality is being fostered by government-controlled publications. A few days ago a scandalous street poster announced the appearance of a youth magazine published on the official presses.... Without stout-hearted youth there is no real youth, but only premature and corrupt maturity. And without youth, the country has no future." [7]

7 Editorial in *El Mercurio* (Santiago), September 28, 1971.

But why this unhealthy phobia of Disney's? Why has motherhood been expelled from his Eden? We shall have occasion to return to these questions later—and without recourse to the usual biographical or psychoanalytic (oedipal) explanations.

It is enough at this point to note that the paucity of women, their subordination and their mutilation, facilitates the roundabout of uncles, nephews, adults and children, and their constantly interchangeable roles which always assert the same values. Later we will examine how without a mother to intervene, there is no obstacle to showing the adult world as perverse and clumsy, thus preparing us for this replacement by the little ones who have already implicitly pledged allegiance to the adult flag.

Or, to use the exact words of Little Wolf (D 210):

"Gulp! Bad things always come in big packages!"

CHAPTER II

FROM THE CHILD TO THE NOBLE SAVAGE

II. FROM THE CHILD TO THE NOBLE SAVAGE

"Gu!"

The Abominable Snow Man (TR 113, US 6-8/56)

———————

Disney relies upon the acceptability of his world as *natural*, that is to say, as at once normal, ordinary and true to the nature of the child. His depiction of women and children is predicated upon its supposed objectivity, although, as we have seen, he relentlessly twists the nature of every creature he approaches.

It is not by chance that the Disney world is populated with animals. Nature appears to pervade and determine the whole complex of social relations, while the animal-like traits provide characters with a facade of innocence. It is, of course, true that children tend to identify with the playful, instinctive nature of animals. As they grow older, they begin to understand that the mature animal shares some of his own physical evolutionary traits. They were once, in some way, like this animal, going on all fours, unable to speak, etc. Thus the animal is considered as being the only living being in the universe inferior to the child,[8] one which the child has overtaken and is able to manipulate. The animal world is one of the areas where the creative imagination of the child can freely roam; and it is indisputable that many animal films have great pedagogic value, which educate a child's sensibility and senses.

The use of animals is not in itself either good or bad; it is the use to which they are put, it is the kind of being they incarnate that should be scrutinized. Disney uses animals to trap children, not to liberate them. The language he employs is nothing less than a form of manipulation. He invites children into a world which appears to offer freedom of movement and creation, into which they enter fearlessly, identifying with creatures as affectionate, trustful and irresponsible as themselves, of whom no betrayal is to be expected, and with whom they can safely play and mingle. Then, once the little readers are caught within the pages of the comic, the doors close behind them. The animals become transformed, under the same zoological form and the same smiling mask, into monstrous human beings.

But this perversion of the true nature of animals and the superficial use of their physical appearance (a device also used to distort the nature of women and children) is not all. Disney's obsession with "nature" and his compulsion to exonerate a world he conceives as profoundly perverse and guilty, leads him to extraordinary exaggerations.

All the characters yearn for a return to nature. Some live in the fields and woods (Grandma Duck, the chipmunks, the little wolves), but the majority live in cities, from which they set off on incessant jaunts to nature: island, desert, sea, forest, mountain, lake, skies and stratosphere, covering all continents (Asia, America, Africa and Oceania), and very occasionally some non-urban corner of Europe. While a substantial proportion of the episodes take place in the city or in closed environments, they only serve to emphasize the absurd and catastrophic character of urban life. There are stories devoted to smog, traffic jams, noise pollution and social tensions (including some very funny fights between neighbors), as well as to the omnipresence of bureaucracy and policemen. The city is actually portrayed as an inferno, where man loses control over his own personal life. In one episode after another, the characters become embroiled with objects. On one occasion, Donald gets stuck on a roller skate during a shopping expedition (DD 9/66). He embarks upon a crazy solitary collision course through the city, experiencing all the miseries of contemporary living: trash barrels, jammed thoroughfares, road repairs, loose dogs, terrorized mailmen, crowded parks (where, incidentally, a mother scolds her offspring: "Sit quietly, Junior, so you won't scare the pigeons!"), police, traffic controls, obstructions of all kinds (in knocking over the tables of an outdoor cafe, Donald wonders helplessly "if my charge card will still be honored there!"), car crashes, teeming shops, delivery trucks and drains: chaos everywhere.

8 Disney does not hesitate to exploit this relationship of biological superiority in order to militarize and regiment animal life under the approving rule of children (cf. the transference of the Boy Scout ideal onto animals in all his comic, as for example in TR 119).

This is not a unique episode, there are other snares which trap people in that great urban whirligig of misfortune: candies (D 185), a lost ticket (D 393), or Scamp's uncontrollable motorcycle (D 439). In this kind of *suffrenture* (suffering coated with adventure), Frankenstein, the legendary robot who escaped from his inventor, rears his ugly head. The city-as-monster reaches its nerve-wracking peak when Donald, in order to get some sleep at night in the face of heavy traffic and the hooting, roaring and screaming of brakes, closes off the road in front of his house (D 165). He is fined by the police. He protests: "I don't have any written authorization, but I do have the right to some peaceful sleep." "You're wrong!" interrupts the policeman. So Donald embarks on a crazy hunt for the necessary authorization: from the police station to the home of the police chief, and then to the town hall to speak to the mayor, who, however, can only sign "orders approved by the city council." (Note the hierarchical inflexibility of this bureaucratic world full of prohibitions and procrastinations.) Donald has to bring to the council a petition signed by all the residents of his block. He sets out to explore his neighborhood jungle. Never does he find anyone to support him, to help him, to understand that his struggle for peace is a communal one. He is driven off with kicks, blows and pistol shots: he is made to pay for scratching a car (fifty dollars), has to go to Miami for a single signature, and having fainted when he hears that the neighbor he was seeking has just returned home to Duckburg, he is revived by the hotel manager: "Sir, I must inform you that the rate for sleeping on the carpet is thirty dollars a night." Another neighbor won't sign until he has consulted his attorney (another twenty dollars out of Donald's pocket). He is bitten by a dog while a dear little old lady is signing. He has to buy spectacles for the next person who sings (three hundred dollars, because the person chose to have them with pure gold frames), and finally, he has to pursue him to a waterfall where he performs acrobatic feats. He falls into the water, and the ink on his petition is washed out. He reconstructs the list ("some sleep at night is worth all the pains I have suffered"), only to be informed that the city council cannot pronounce on the matter for twenty years. In desperation, Donald buys another house. But even here he is out of luck: the council has decided, in view of his difficulties, to move the road from his old street—to his new one. Moral: don't try to change anything! Put up with what you have, or chances are you will end up with worse.

We shall return later to this type of comic, which demonstrates the uselessness of persisting in the face of destiny, and Disney's brand of social criticism. But it was necessary to stress the nightmarish and degraded character of the city, for this motivates, in part, the return to nature. The metropolis is conceived as a mechanical dormitory or safe deposit box. A base of operations from which one has to escape.

An uncontrollable technological disaster, which if endured, would make existence absurd.

On the other hand, the "peace and quiet of the countryside" is such that only willful interference can disturb it. For example, Gus Goose, in order to persuade the rustic Grandma Duck to spend a few days in the city, has artificially to induce successive plagues of mosquitoes, mice and bees; a fire; and a cow trampling over her garden. She is glad for what has happened, for the day of plagues has prepared her to "put up with the inconveniences of modern city life."

Urban man can only reach the countryside once he has left behind him all the curses of technology: ships are wrecked, airplanes crash, rockets are stolen. One has to pass through Purgatory in order to attain Paradise. Any contemporary gadget one brings to the countryside will only cause problems, and wreak its revenge by complicating and contaminating one's life. In an episode titled "The Infernal Bucket" (note the religious association), Donald has his vacation ruined by this simple object. Another time (D 433), when the duckling scouts try to change the course of nature by asking Gyro Gearloose to invent something to stop a rainstorm, the only little clearing in the forest which remains dry soon becomes crowded, like a replica of a city, bringing all the corresponding urban conflicts. "I think that one shouldn't force nature," says one. Adds the other: "In the long run, it just doesn't pay."

Superficially considered, what we have here is simply escapism, the common mass culture safety valve necessary for a society in need of recreation and fantasy to maintain its mental and physical health. It is the Sunday afternoon walk in the Park, the weekend in the country and the nostalgia for the past annual vacation. Not surprisingly, those who consider the child as living a perpetual holiday, also seek a spatial equivalent to this carefree existence: the peace of the countryside.

This thesis might appear exhaustive, were it not for the fact that the places where our heroes venture are far from being abandoned and uninhabited. If the adventures took place in pure uncontaminated nature, the relationship would be only between man and inorganic matter. Were there no natives, there would be no human relations other than those which we analyzed in the previous chapter. But this is not the case. A simple statistic: out of the total of one hundred magazines we studied, very nearly half—47 percent—showed the heroes confronting beings from other continents and races. If one includes comics dealing with creatures from other planets, the proportion rises well over 50 percent. Our sample includes stories covering the remotest corners of the globe.[9]

9 To start with our American hemisphere: Peru (Inca-Blinca in TB 104, the Andes in D 457); Ecuador (D 434); Mexico (Aztecland, Azatlán and Southern Ixtiki in D 432, D 455 and TB 107 respectively); an island off Mexico (D 451); Brazil (F 155); the Chilean and Bolivian plateaux (Antofagasta is mentioned in TB 106); and the Caribbean (TB 87).

North America: Indians in the United States (D 430 and TB 62); savages of the Grand Canyon (D 437); Canadian Indians (D 379 and TR 117); Eskimoes of the Arctic (TR 110); Indians in old California (D 357).

Africa and the Near East: Egypt (Sphinxonia in D 422 and TR 109); some corner of the black continent (D 431, D 382, D 364, F 170, F 106); Arab countries (Aridia, archipelago of Frigi-Frigi, the other three nameless—TR 111 and 123, two episodes D 453 and F 155).

Asia: Faroffistan (Hong Kong? D 455); Franistan (a bizarre mixture of Afghanistan and Tibet); Outer Congolia (Mongolia? D 433); Unsteadystan (Vietnam, TR 99).

Oceania: Islands inhabited by savages (D 376, F 68, TR 106, D 377); uninhabited islands (D 439, D 210, TB 99, TR 119); to which one may add a multitude of islands visited by Mickey and Goofy, but of lesser interest and therefore omitted from this list.

Canada and Alaska: Alaska (Point Marrow, DD 1/45; Mines in, DD 12/49; US 9–11/58; US 9/65). Canada: North West (Kikmiquick Indians DD 2/50); Eskimoes CS 8/63; Labrador DD 7–8/52; Peeweegah Pygmy Indians US 6-8/57; Gold mines in, US 9–11/61.

Central America: CS 5/61; Aztecland DD 9/65; Yucatan (Mayan ruins, US 8/63); Hondorica DD 3–4/56; West Indies DD 7/47; Caribbean Islands CS 4/60; Cuba 4/64.

South America: War in, US 3-5/59; Emerald in, US 9–11/60; Amazon jungle DD 7-8/57; US 12–2/61; British Guiana DD 9–10/52; Andes (Incan ruins DD 4/49; Incan mines US 6-8/59); Chiliburgeria DD 1/51; Cura de Coco Indians ("Tutor Corps" in, US 9–11/62); Volcanovia (Donald sells warplanes to, DD 5/47); Brutopia US 3–5/57 (Bearded communists in, CS 11/63; Spies from, US 5/65).

Africa: CS 4/62; Gold mine in, US 1/66; Egypt DD 9/43, US 3–5/59; Pygmy Arabs US 6–8/61; Red Sea Village (King Solomon's mines US 9–11/57); Bantu US 9–11/60; Congo (Kachoonga US 3–5/64); Oasis of Nolssa DD 9/50; Kooko Coco (Wigs in, US 9/64); Foola Zoola DD 8/49; South Africa US 9–11/56, US 3–5/59.

Asia: Arabia US 2/65; Persia (Ancient city of Itsa Faka DD 5/50; Oil in, US 3–5/62); Baghdad US 7/64; Sagbad (Capital of Fatcatstan US 10/67); India (Jumbostan US 12/64; Maharajah of Backdore CS 4/49, Maharajah of Swingingdore US 3–5/55, Rajah of Footsore, Maharajah of Howduyustan CS 3/52); Himalayas (Unicorn in, DD 2/50; Moneyless paradise of Tralla La US 6–8/54; Abominable Snowman in Hindu Kush mountains, US 6–8/56).

Southeast Asia: Farbakishan ("Brain Corps" in, GG 11–2/62); Siambodia (Civil War in, CS 6/65); Gung Ho river (Ancient city of Tangkor Wat, US 12–2/58); Unsteadystan (Civil War in, US 7/66); South Miserystan US 7/67.

Others: Australia (Aborigines) DD 5/47, CS 9–11/55, US 3/66; South Sea Islands US 3/63, CS 12/64, CS 9/66; Hawaiian Islands 12–1/54; Jungle of Faceless People US 3/64; Aeolian Mountains GG 3–6/60.

In these lands, far from Duckburg metropolis, casual landing grounds for adventurers greedy for treasure and anxious to break their habitual boredom with a pure and healthy form of recreation, there await inhabitants with most unusual characteristics. No globe-trotter could fail to thrill to these countries and the idea of taking home with him a real live savage. So here, on behalf of all you eager trippers, is our brochure to tell you exactly what is on the bill of fare (extracted from "How to Travel and Get Rich," as you might find it in *Reader's Digest* as condensed from the *National Geographic*):

1. IDENTITY. Primitive. Two groups: one quite barbaric (Stone Age), habitat Africa, Polynesia, outlying parts of Brazil, Ecuador or U.S.A.; the other group much more evolved but degenerating, if not actually in course of extinction. Sometimes, the latter group is the repository of an ancient civilization with many monuments and local dishes. Neither of these two groups has reached the age of technology.

2. DWELLINGS. The first group has no urban centers at all, some huts at the most. The second group has towns, but in a ruined or useless state. You are advised to bring lots of film, because everything, absolutely everything, is jam-packed with folklore and the exotica.

3. RACE. All races, except the white. Color film is indispensable, because the natives come in all shades, from the darkest black to yellow via cafe-au-lait, ochre and that lovely light orange peculiar to Redskins.

4. STATURE. Bring close-up and wide-angle lenses. The natives are generally enormous, gigantic, gross, tough, pure raw matter and pure muscle; but sometimes, they can be mere pygmies. Please don't step on them; they are harmless.

5. CLOTHING. Loincloths, unless they dress like their most distant ancestor of royal blood. Our friend Disney, creator of the "Living Desert," would no doubt have coined the felicitous term "Living Museum."

6. SEXUAL CUSTOMS. By some strange freak of nature, these countries have only males. We were unable to find any trace of the female. Even in Polynesia, the famous tamuré dance is reserved to the stronger sex. We did discover, however, in Franestan, a princess, but were unable to see her because no male is allowed near her. It is not yet sufficiently understood how these savages reproduce. We do, however, hope to come up with an answer in our next issue, since the International Monetary Fund is financing an investigation of the Third World demographic explosion, with a view to determining the nature of whatever (exceedingly efficient) contraceptive device is in use.

7. MORAL QUALITIES. They are like children. Friendly, carefree, naive, trustful and happy. They throw temper tantrums when they are upset. But it is ever so easy to placate them and even, how shall we say, deceive them. The prudent tourist will bring a few trinkets which he can readily exchange for quantities of native jewelry. The savages are extraordinarily receptive; they accept any kind of gift, whether it be some artifact of civilization, or money, and they will even, in the last resort, accept the return of their own treasures, as long as it is in the form of a gift. They are disinterested and very generous. Clergy who are tired of dealing with spoiled juvenile delinquents, can relax with some good old-fashioned missionary work among primitives untouched by Christianity. Yet they are willing to give up everything material. EVERYTHING. EVERYTHING. So they are an inexhaustible font of riches and treasures which they cannot use. They are superstitious and imaginative. Without pretensions to erudition, we may describe them as the typical *noble savage* referred to by Christopher Columbus, Jean-Jacques Rousseau, Marco Polo, Richard Nixon, William Shakespeare and Queen Victoria.

8. AMUSEMENTS. The primitives sing, dance and sometimes for a change, have revolutions. They tend to use any mechanical object you might bring with you (telephone, watch, guns) as a toy.

9. LANGUAGE. No need for an interpreter or phrase book. Almost all of them speak fluent Duckburgish. And if you have a small child with you, don't worry, he will get on fine with those other little natives whose language tends to the babyish kind, with a preference for gutturals.

10. ECONOMIC BASE. Subsistence economy. Sheep, fish and fruit. Sometimes, they sell things. When the occasion arises they manufacture objects for the tourist trade: don't buy them, for you can get them, and more, for free, by tricking them. They show an extraordinary attachment to the earth, which renders them even more *natural*. Abundance reigns. They do not need to produce. They are model consumers. Perhaps their happiness is due to the fact that they don't work.

11. POLITICAL STRUCTURE. The tourist will find this very much to his taste. In the paleolithic, barbaric group of peoples, there is a natural democracy. All are equal, except the king who is more equal than the others. This renders civil liberties nugatory: executive, legislative and judicial powers are fused into one. Nor is there any necessity for voting or newspapers. Everything is shared, as in a Disneyland club, if we may be permitted the comparison; and the king does not have any real authority or rights, beyond his title, any more than a general in a Disneyland club, if we may be permitted another comparison. It is this democracy which distinguishes the paleolithic group from the second group, with its ancient, degenerate cultures, where the king holds unlimited power, but also lives under the constant fear of overthrow. Fortunately, however, his native subjects suffer from a rather curious weakness: always wanting to re-institute the monarchy.

12. RELIGION. None, because they live in a *Paradise Lost*, or a true Garden of Eden before the Fall.

13. NATIONAL EMBLEM. The mollusk, of the invertebrate family.

14. NATIONAL COLOR. Immaculate white.

15. NATIONAL ANIMAL. The sheep, as long as it is not lost or black.

16. MAGICAL PROPERTIES. Those who have not had the great good fortune to have been there, may find this perhaps the most important and most difficult aspect of all, but it represents the very essence of the noble savage and the reason why he has been left by preference in a relatively backward state, free from the conflicts besetting contemporary society. Being in close communion with the natural environment, the savage is able to radiate natural goodness and absolute ethical purity. Unknown to himself, he constitutes a source of permanent or constantly renewable sanctity. Just as there exist reserves of Indians and of wilderness, why should there not be reserves of morality and innocence? Somehow, this morality and innocence will succeed, without changing the technologized societies, in saving humanity. They are redemption itself.

17. FUNERAL RITES. They never die.

Our observant reader will have noticed the similarities between the noble savage and those other savages called children. Have we at last encountered the true child in Disney's comics, in the guise of the innocent barbarian? Is there a parallel between the socially underdeveloped peoples who live in these vast islands and plateaux of ignorance, and the children who are underdeveloped because of their young age? Do they not both share magical practices, innocence, naivete, that natural disposition of a lost, chastened, benevolent humanity? Are not both equally defenseless before adult force and guile?

The comics, elaborated by and for the narcissistic parent, adopt a view of the child-reader which is the same as their view of the inferior Third World adult. If this be so, our noble savage differs from the other

children in that he is not a carbon copy aggregate of paternal, adult values. Lacking in the intelligence, cunning, discipline, encyclopedic knowledge and technological skills possessed by the little city folk (and the chipmunks, Little Wolf, Bongo and other denizens of Duckburg's metropolitan wilderness), the primitive assumes the qualities of childhood as conceived by the comics (innocence, ignorance, etc.) without having access to the gateways and ladders leading to the adult world.

Here the going becomes heavy, the fog descends. In the whirl of this fancy dress ball, perception is blurred as to who is who; when and where the child is adult, and the adult, a child.

If we accept that the savage is the true child, then what do the little folk of Duckburg represent? What are the differences and similarities between them?

The city kids are only children in appearance. They possess the physical shape and stature of children, their initial dependency, their supposed good faith, their schoolroom obligations and sometimes, their toys. But as we have seen, they really represent the force which judges and corrects adult errors with adult rationales. In thirty-eight out of forty-two episodes in which Donald quarrels with his nephews, it is the latter who are in the right. Only in four, on the other hand (e.g. in the "Tricksters Tricked") is it the little ones who transgress the laws of adult behavior, and are properly punished for having acted like children. Little Wolf, in thirty episodes, can do no wrong, in view of the fact that his father is big and bad, black and ugly: he always teaches his father a lesson whenever the latter falls instinctively into the path of weakness and crime. The physical father, the only true male parent in the comics, confirms our thesis once more: he is the vagabond whose power, not being legitimated by Disney's "proper" adult values, will always be mocked. Equally significant is the name of Scamp's natural father: Tramp. But, the true father of Scamp is his human owner. In eighteen out of twenty adventures, we find the chipmunks Chip and Dale making fun of the blunders and frauds of all the adults (Donald, Big Bad Wolf, Brer Bear, Brer Fox and Brer Ass). In the other two, where they misbehave, they get a drubbing. Gus and Jaq, Bongo, Peter Pan: one hundred percent in the right. Goofy is the eternal and foremost target of adult lessons in childish mouths: he is always wrong, because he lacks adult intellectual maturity. But it is in Mickey Mouse, Disney's premier creation, that childish and mature traits are best reconciled. It is this perfect miniature adult—this child-detective, this paladin of law and decency, ordered in his judgments and disordered in his personal habits (remember Jiminy Cricket, the awkward keeper of Pinocchio's conscience)—who exemplifies the synthesis and symbiosis which Disney hoped, unconsciously, to transmit. But as other characters appeared the synthesis split apart, giving rise to the circular pattern of substitution of the child taking over from the adult.[10]

Disney did not invent this structure: it is rooted in the so-called popular tales and legends, in which researchers have detected a central cyclical symmetry between father and son. The youngest in the family, for instance, or the little wizard or woodcutter, is subject to paternal authority, but possesses powers of retaliation and regulation, which are invariably linked to his ability to *generate ideas*, that is, his cunning. See Perrault, Andersen, Grimm.[11]

Now that we have seen the adult role of the child, we are in a better position to understand the presence of the savages within this world.

Their permanent role is to fill the gap left by the small child-shaped urbans, just as the latter are required to fill the gap left by the adult-shaped urbans when they cease to act responsibly.

So there are two types of children. While the city-folk are intelligent, calculating, crafty and superior; the Third Worldlings are candid, foolish, irrational, disorganized and gullible (like Cowboys and Indians). The first are spirit, and move in the sphere of ideas; the second are body, inert matter, mass. The former represent the future, the latter the past.

10 This pattern is repeated in Disney films with juvenile actors (e.g. those starring Hayley Mills).

11 For an interpretation free of the formalism of Vladimir Propp's structural analysis (*Morphologie du Conte*, Seuil, Paris, 1970), see, among others, the discoveries of Marc Soriano, *Les Contes de Perrault; culture savant et traditions populaires*, Gallimard, Paris, 1968, and "Table Ronde sur les contes de Perrault" *Annales* (Paris), Mai–Juin 1970.

Now we understand why the urban kids are constantly on the move, overthrowing the grown-ups every time they show signs of infantile relapse. The replacement is legitimate and necessary, because this ensures that there be no real change. Everything continues as before. It doesn't matter if one part be in the right and the other in the wrong, as long as the rules stay the same. This can only happen in the self-contained land of Duckburg.

The iron unity of these city people, children and adults alike with respect to the ideals of civilization; the maturity and technical skill with which each time they confront the world of nature is proof anew of the pre-eminence of adult values in Duckburg. The child-savages have no chance to criticize, and thus replace the monolithic bloc of strangers from the city. The former can only accept the generosity of the latter and give them the wealth of their lands. These prehumans are destined to remain in their islands, arrested in an eternal state of pure infancy, children who are not like the nephew-ducks, a pretext for the projection of adult values. Their natural virtue, which is uniform and fixed, represents the beginning and end of time, the pre-Fall and post-judgment Paradise, the font of goodness, patience, joy and innocence. The existence of the noble savage constitutes a guarantee that there will always be children, and that the nephews will have someone to replace them as they grow up (even if the new children have to be born by non-sexual means).

In their assimilation of "superior" values, the urban youngsters automatically lose many of the qualities which adults most admire in children. Intelligence and cunning threaten the traditional image of the immune and trusting child who transforms adult nightmares into purified and perfumed dreams. The children's tricks, although they are dismissed as pranks, also darken the image of original perfection, of a world (and ultimately a salvation) beyond the taint of sex and money. The father wants the child to be his own reflection, to be made in his own image. While he tries to achieve immortality through offspring who never contradict him (and are monopolized by him, just as Disney monopolizes his "monos")[12], he simultaneously wants them to be creatures who correspond to his idealized image of open and submissive childhood; which he then can immobilize and freeze into a photograph on the mantelpiece. The adult wants a child who when he/she grows up, will faithfully reproduce and depend upon the past.

12 "monos"—monkeys, or cartoon characters (Trans.)

Thus the child-reader has two alternatives before him/her, two models of behavior: either follow the duckling and similar wily creatures, choosing adult cunning to defeat the competition, coming out on top, getting rewards, going up; or else, follow the child noble savage, who just stays put and never wins anything. The only way out of childhood is one previously marked out by the adult, and camouflaged with innocence and instinct. It's the only way to go, son.

This division is not grounded in mysticism or metaphysics. The yearning for purity does not arise from any need for a salvation one might term religious. It is as if the father did not wish to continue dominating his own flesh, his own heirs. Sensing that his son is none but himself, the father perceives himself simultaneously as dominator and dominated, in a manifestation of his own unrelenting internal repression. In his attempt to break the infernal circle, to flee from himself, he searches for another being to dominate—someone with whom he can enjoy a guilt-free polarization of feeling, and a clear definition of who is the dominated and who is the dominator. While the son safely grows up and adopts his father's values, he continues to repress the other child who never changes and never protests: the noble savage. In order to escape from the sado-masochistic conflict with his own son and his own being, he establishes a purely sadistic relationship with that other being, the "harmless," "innocent" "noble" savage. He bequeaths to his son a satisfactorily immutable world: his own values and well-behaved savages who will accept them without complaining.

But it is time, lest our own analysis fall victim to circularity, to look beyond the confines of the family structure. Does there not lurk perhaps something else behind this father-noble savage relationship?

FROM THE NOBLE SAVAGE TO THE THIRD WORLD

Donald (talking to a witch doctor in Africa): "I see you're an up to date nation! Have you got telephones?"

Witch doctor: "Have we gottee telephones! ... All colors, all shapes ... only trouble is only *one* has wires. It's a hot line to the world loan bank."

<div align="right">(TR 106, US 9/64)</div>

Where is Aztecland? Where is Inca-Blinca? Where is Unsteadystan?

There can be no doubt that Aztecland is Mexico, embracing as it does all the prototypes of the picture-postcard Mexico: mules, siestas, volcanoes, cactuses, huge sombreros, ponchos, serenades, machismo and Indians from ancient civilization. The country is defined primarily in terms of this grotesque folklorism. Petrified in an archetypical embryo, exploited for all the superficial and stereotyped prejudices which surround it, "Aztecland," under its pseudo-imaginary name becomes that much easier to Disnify. This is Mexico recognizable by its commonplace exotic identity labels, not the real Mexico with all its problems.

Walt took virgin territories of the U.S. and built upon them his Disneyland palaces, his magic kingdoms. His view of the world at large is framed by the same perspective; it is a world already colonized, with phantom inhabitants who have to conform to Disney's notions of it. Each foreign country is used as a kind of model within the process of invasion by Disney-nature. And even if some foreign country like Cuba or Vietnam should dare to enter into open conflict with the United States, the Disney Comics brand-mark is immediately stamped upon it, in order to make the revolutionary struggle appear banal. While the Marines make revolutionaries run the gauntlet of bullets, Disney makes them run the gauntlet of magazines. There are two forms of killing: by machine guns and saccharine.

Disney did not, of course, invent the inhabitants of these lands; he merely forced them into the proper mold. Casting them as stars in his hit-parade, he made them into decals and puppets for his fantasy palaces, good and inoffensive savages unto eternity.

According to Disney, underdeveloped peoples are like children, to be treated as such, and if they don't accept this definition of themselves, they should have their pants taken down and be given a good spanking. That'll teach them! When something is *said* about the child/noble savage, it is really the Third World one is *thinking* about. The hegemony which we have detected between the child-adults who arrive with their civilization and technology, and the child-noble savages who accept this alien authority and surrender their riches, stands revealed as an exact replica of the relations between metropolis and satellite, between empire and colony, between master and slave. Thus we find the metropolitans not only searching for treasures, but also selling the native *comics* (like those of Disney), to teach them the role assigned to them by the dominant urban press. Under the suggestive title "Better Guile Than Force," Donald departs for the Pacific atoll in order to try to survive for a month, and returns loaded with dollars, like a modern business tycoon. The entrepreneur can do better than the missionary or the army. The world of the Disney comic is self-publicizing, ensuring a process of enthusiastic buying and selling even within its very pages.

Enough of generalities. Examples and proofs. Among all the child-noble savages, none is more exaggerated in his infantilism than Gu, the Abominable Snow Man (TR 113, US 6-8/56, "The Lost Crown of Genghis Khan"): a brainless, feeble-minded Mongolian type (living by a strange coincidence, in the Himalayan Hindu Kush mountains among yellow peoples). He is treated like a child. He is an "*abominable* housekeeper," living in a messy cave, "the worst of taste," littered with "cheap trinkets and waste." Hats, etc., lying around which

he has no use for. Vulgar, uncivilized, he speaks in a babble of inarticulate baby-noises: "Gu." But he is also witless, having stolen the golden jeweled crown of Genghis Khan (which belongs to Scrooge by virtue of certain secret operations of his agents), without having any idea of its value. He has tossed the crown in a corner like a coal bucket, and prefers Uncle Scrooge's watch: value, one dollar ("It is his favorite *toy*"). Never mind, for "his stupidity makes it easy for us to get away!" Uncle Scrooge does indeed manage, magically, to exchange the cheap artifact of civilization which goes tick-tock, for the crown. Obstacles are overcome once Gu (innocent child-monstrous animal—underdeveloped Third Worldling) realizes that they only want to take something this is of no use to him, and that in exchange he will be given a fantastic and mysterious piece of technology (a watch) which he can use as a plaything. What is extracted is gold, a raw material; he who surrenders it is mentally underdeveloped and physically overdeveloped. The gigantic physique of Gu, and of all the other marginal savages, is the model of a physical strength suited only for physical labor.[13]

13 For the theme of physical superdevelopment with the connotation of sexual threat, see Eldridge Cleaver, *Soul On Ice,* 1968.

Such an episode reflects the barter relationship established with the natives by the first conquistadors and colonizers (in Africa, Asia, America and Oceania): some trinket, the product of technological superiority (European or North American) is exchanged for gold (spices, ivory, tea, etc.). The native is relieved of something he would never have thought of using for himself or as a means of exchange. This is an extreme and almost anecdotic example. The common stuff of other types of comic book (e.g. in the internationally famous *Tintin in Tibet* by the Belgian Hergé) leaves the abominable creature in his bestial condition, and thus unable to enter into any kind of economy.

But this particular victim of infantile regression stands at the borderline of Disney's noble savage cliché. Beyond it lies the fetus-savage, which for reasons of sexual prudery Disney cannot use.

Lest the reader feel that we are spinning too fine a thread in establishing a parallel between someone who carries off gold in exchange for a mechanical trinket, and imperialism extracting raw material from a mono-productive country, or between typical dominators and dominated, let us now adduce a more explicit example of Disney's strategy in respect to the countries he caricatures as "backward" (needless to say, he never hints at the causes of their backwardness).

The following dialogue (taken from the same comic which provided the quotation at the beginning of this chapter) is a typical example of Disney's colonial attitudes, in this case directed against the African independence movements. Donald has parachuted into a country in the African jungle. "Where am I," he cries. A witch doctor (with spectacles perched over his gigantic primitive mask) replies: "In the new nation of Kooko Coco, fly boy. This is our capital city." It consists of three straw huts and some moving haystacks. When Donald enquires after this strange phenomenon, the witch doctor explains: "Wigs! This be hairy idea our ambassador bring back from United Nations." When a pig pursuing Donald lands and has the wigs removed disclosing the whereabouts of the enemy ducks, the following dialogue ensues:

> Pig: "Hear ye! hear ye! I'll pay you kooks some hairy prices for your wigs! Sell me all you have!"
> Native: "Whee! Rich trader buyee our old head hangers!"
> Another native: "He payee me six trading stamps for my beehive hairdo!"
> Third native (overjoyed): "He payee me two Chicago streetcar tokens for my Beatle job."

To effect his escape, the pig decides to scatter a few coins as a decoy. The natives are happy to stop, crouch and cravenly gather up the money. Elsewhere, when the Beagle Boys dress up as Polynesian natives to deceive Donald, they mimic the same kind of behavior: "You save our lives.... We be your servants for ever." And as they prostrate themselves, Donald observes: "They are natives too. But a little more civilized."

Another example (Special Number D 423): Donald leaves for "Outer Congolia," because Scrooge's business there has been doing badly. The reason is that "the King ordered his subjects not to give Christmas presents this year. He wants everyone to hand over this money to him." Donald comments: "What selfishness!" And

so to work. Donald makes himself king, being taken for a great magician who flies through the skies. The old monarch is dethroned because "he is not a wise man like you [Donald]. He does not permit us to buy presents." Donald accepts the crown, intending to decamp as soon as the stock is sold out: "My first command as king is … buy presents for your families and don't give your king a cent!" The old king had wanted the money to leave the country and eat what he fancied, instead of the fish heads which were traditionally his sole diet. Repentant, he promises that given another chance, he will govern better, "and I will find a way somehow to avoid eating that ghastly stew."

> Donald (to the people): "And I assure you that I leave the throne in good hands. Your old king is a good king … and wiser than before." The people: "Hurray! Long Live the King!"

The king has learned that he must ally himself with foreigners if he wishes to stay in power, and that he cannot even impose taxes on the people, because this wealth must pass wholly out of the country to Duckburg through the agent of McDuck. Furthermore, the strangers find a solution to the problem of the king's boredom. To alleviate his sense of alienation within his own country, and his consequent desire to travel to the metropolis, they arrange for the massive importation of consumer goods: "Don't worry about that food," says Donald, "I will send you some sauces which will make even fish heads palatable." The king stamps gleefully up and down.

The same formula is repeated over and over again. Scrooge exchanges with the Canadian Indians gates of rustless steel for gates of pure gold (TR 117). Moby Duck and Donald (D 453), captured by the Aridians (Arabs), start to blow soap bubbles, with which the natives are enchanted. "Ha, ha. They break when you catch them. Hee, hee." Ali-Ben-Goli, the chief says "it's real magic. My people are laughing like children. They cannot imagine how it works." "It's only a secret passed from generation to generation," says Moby, "I will reveal it if you give us your freedom." (Civilization is presented as something incomprehensible, to be administered by foreigners). The chief, in amazement, exclaims "Freedom? That's not all I'll give you. Gold, Jewels. My treasure is yours, if you reveal the secret." The Arabs consent to their own despoliation. "We have jewels, but they are of no use to us. They don't make you laugh like magic bubbles." While Donald sneers "poor simpleton," Moby hands over the Flip Flop detergent. "You are right, my friend. Whenever you want a little pleasure, just pour out some magic powder and recite the magic words." The story ends on the note that it is not necessary for Donald to excavate the Pyramids (or earth) personally, because, as Donald says, "What do we need a pyramid for, having Ali-Ben-Goli?"

Each time this situation recurs, the natives' joy increases. As each object of their own manufacture is taken away from them, their satisfaction grows. As each artifact from civilization is given to them, and interpreted by them as a manifestation of magic rather then technology, they are filled with delight. Even our fiercest enemies could hardly justify the inequity of such an exchange; how can a fistful of jewels be regarded as equivalent to a box of soap, or a golden crown equal to a cheap watch? Some will object that this kind of barter is all imaginary, but it is unfortunate that these laws of imagination are tilted unilaterally in favor of those who come from outside, and those who write and publish the magazines.

But how can this flagrant despoliation pass unperceived, or in other words, how can this inequity be disguised as equity? Why is it that imperialist plunder and colonial subjection, to call them by their proper names, do not appear as such?

"We have jewels, but they are of no use to us."

There they are in their desert tents, their caves, their once flourishing cities, their lonely islands, their forbidden fortresses, and they can never leave them. Congealed in their past-historic, their needs defined in function of this past, these underdeveloped peoples are denied the right to build their own future. Their

crowns, their raw materials, their soil, their energy, their jade elephants, their fruit, but above all, their gold, can never be turned to any use. For them the progress which comes from abroad in the form of multiplicity of technological artifacts, is a mere toy. It will never penetrate the crystallized defense of the noble savage, who is forbidden to become civilized. He will never be able to join the Club of the Producers, because he does not even understand that these objects have been produced. He sees them as magic elements, arising from the foreigner's mind, from his word, his magic wand.

Since the noble savage is denied the prospect of future development, plunder never appears as such, for it only eliminates that which is trifling, superfluous and dispensable. Unbridled capitalist despoliation is programmed with smiles and coquetry. Poor native. How naïve they are. And since they cannot use their gold, it is better to remove it. It can be used elsewhere.

Scrooge McDuck gets hold of a twenty-four carat moon in which "the gold is so pure that it can be molded like butter." (TR 48, US 12-2/59). But the legitimate owner appears, a Venusian called Muchkale, who is prepared to sell it to Scrooge for a fistful of earth. "Man! That's the biggest *bargain* I ever heard of in all history," cries the miser as he

closes the deal. But Muchkale, who is a "good native," magically transforms the fistful of earth into a planet, with continents, oceans, trees and a whole environment of nature, "Yessir! I was quite impoverished here, with only atoms of *gold* to work with!" he says. Exiled from his state of primitive innocence, longing for some rain and volcanoes, Muchkale rejects his gold in order to return to the land of his origin and content himself with life at subsistence level. "Skunk Cabbage! (his favorite dish on Venus) I live again.... Now I have a *world* of my own, with *food* and *drink* and *life*!" Far from robbing him, Scrooge has done Muchkale a favor by removing all that corrupt metal and facilitating his return to primitive innocence. "He got the dirt he wanted, and I got this fabulous twenty-four carat moon. Five hundred miles thick! Of *solid gold*! But dog-goned if I don't think he got the *best* of the bargain!" Poor, but happy, the Venusian is left devoting himself to the celebration of the simple life. It's the old aphorism, the poor have no worries, it is the rich who have all the problems. So let's have no qualms about plundering the poor and underdeveloped.

Conquest has been purged. Foreigners do no harm, they are building the future, on the basis of a society which cannot and will not leave the past.

But there is another way of infantilizing others and exonerating one's own larcenous behavior. Imperialism likes to promote an image of itself as being the impartial judge of the interests of the people, and their liberating angel.

The only thing which cannot be taken from the noble savage is his subsistence living, because losing this

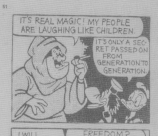

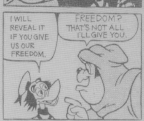

Moby hands over the Flip Flop detergent. "You are right, my friend. Whenever you want a little pleasure, just pour out some magic powder and recite the magic words." The story ends on the note that it is not necessary for Donald to excavate the Pyramids (or earth) personally, because, as Donald says, "What do we need a pyramid for, having Ali-Ben-Goli?"

Each time this situation recurs, the natives' joy increases. As each object of their own manufacture is taken away from them, their satisfaction grows. As each artifact from civilization is given to them, and interpreted by them as a manifestation of magic rather than technology, they are filled with delight. Even our fiercest enemies could hardly justify the inequity of such an exchange; how can a fistful of jewels be regarded as equivalent to a box of soap, or a golden crown equal to a cheap watch? Some will object that this kind of barter is all imaginary, but it is unfortunate that these laws of the imagination are tilted unilaterally in favor of those who come from outside, and those who write and publish the magazines.

But how can this flagrant despoliation pass unperceived, or in other words, how can this inequity be disguised as equity? Why is it that

would destroy his natural economy, forcing him to abandon Paradise for Mammon and a production economy.

Donald travels to the "Plateau of Abandon" to look for a silver goat, which his Problem Solving Agency has contracted to find for a rich customer. He finds the goat, but breaks it while trying to ride it, and then discovers that this animal—and nothing else—stands between life and death by starvation (forbidden word) for the primitive people who live near the plateau. What had brought this to pass? Some time ago, an earthquake cut off the people and their flocks from their ancient pasturelands. "We would have died of hunger in this patch of earth if a generous white man had not arrived here in that mysterious bird over there [i.e. an aircraft] ... and made a white goat with the metal from our mine." It is this mechanical goat which leads the flocks of sheep through the dangerous ravine to pasture in the outlying plains, and without it, the sheep get lost. The natives admire the way Donald & Co. decide to venture back through perilous precipices "which only you and the sheep have the courage to cross. Our people have never had a head for heights." Once through the ravine, Donald and nephews mend the goat and bring the sheep safely back to their owners.

Enter at this point the villains: the rich Mr. Leech and his spoiled son who had contracted and sent Donald off in search of the goat. "You signed the contract and must hand over the goods." But the evil party is defeated and the ducks reveal themselves as disinterested friends of the natives. Trusting the ducks as they did their Duckburg predecessor, the natives enter into an alliance with the good foreigners against the bad foreigners. The moral Manichaeism serves to affirm foreign sovereignty in its authoritarian and paternalist role. Big Stick and Charity.[14] The good foreigners, under the ethical cloak, win with the native's confidence, the right to decide the proper distribution of wealth in the land. The villains; course, vulgar, repulsive, out-and-out thieves, are there purely and simply to reveal the ducks as defenders of justice, law and food for the hungry and to serve as a whitewash for any further action. Defending the only thing that the noble savage can use (their food), the lack of which would result in their death (or rebellion, either of which would violate their image of infantile innocence), the big city folk establish themselves as the spokesman of these submerged and voiceless peoples.

The ethical division between the two classes of predators, the would-be robbers working openly, and the actual ones working surreptitiously, is constantly repeated. In one episode (TB 62), Mickey and company search for the silver mine and unmask two crooks. The crooks, disguised as Spanish conquistadors, who had originally stolen the mineral, are terrorizing the Indians, and are now making great profits from tourists by selling them "Indian ornaments." The constant characteristic of the natives—irrational fear and panic when faced with any phenomenon which disrupts their natural rhythm of life—serves to emphasize their cowardice (rather like children afraid of the dark), and to justify the necessity that some superior being come to their rescue and bring daylight. As reward for catching the crooks, the heroes are given ranks

14 Original: Garrote y Caritas. Caritas is an international organization under the auspices of a sector of the North American and European Catholic Church. (Trans.)

within the tribe: Minnie, princess; Mickey and Goofy, warriors; and Pluto gets a feather. And, of course, Duckburg gets the "Indian ornaments." The Indians have been given the "freedom to sell their goods on the foreign market." It is only direct and open robbery without offering a share in the profits, which is to be condemned. Mickey's imperialist despoliation is a foil for that of the Spaniards and those who, in the past, undeniably robbed and enslaved the natives more openly.

Things are different nowadays. To rob without payment is robbery undisguised. Taking with payment is no robbery, but a favor. Thus the conditions for the sale of the ornaments and their importation into Duckburg are never in question, for they are based on the supposition of equality between the two negotiating partners.

An isolated tribe of Indians find themselves in a similar situation (D 430, DD 3/66, "Ambush at Thunder Mountain"). They "have declared war on all Ducks" on the basis of a Previous historical experience. Buck Duck, fifty years before (and nothing has changed since then) gypped them doubly: first stealing the natives' land, and then, selling it back to them in a useless condition. So it is a matter of convincing them that not all ducks (white men) are evil, that the frauds of the past can be made good. Any history book—even Hollywood, even television—admits that the native were violated. The history of fraud and exploitation of the past is public knowledge and cannot be buried any longer, and so it appears over and done with. But the present is another matter.

In order to assure the redemptive powers of present-day imperialism, it is only necessary to measure it against old-style colonialism and robbery. Example: Enter a pair of crooks determined to cheat the natives of their natural gas resources. They are unmasked by the ducks, who are henceforth regarded as friends.

"Let's bury the hatchet, let's collaborate, the races can get along together." What a fine message! It couldn't have been said better by the Bank of America, who, in sponsoring the mini-city of Disneyland in California, calls it a world of peace where all peoples can get along together.

But what happens to the lands?

"A big gas company will do all the work, and pay your tribe well for it." This is the most shameless imperialist politics. Facing the relatively crude crooks of the past and present (handicapped, moreover, by their primitive techniques), stands the sophisticated Great Uncle Company, which will resolve all problems equitably. The guy who comes in from the outside is not necessarily a bad 'un, only if he fails to pay the "fair and proper price." The Company, by contrast, is benevolence incarnate.

This form of exploitation is not all. A Wigwam Motel and a souvenir shop are opened, and excursions are arranged. The Indians are immobilized against their national background and served up for tourist consumption.

The last two examples suggest certain differences from the classic politics of bare faced colonialism. The benevolent collaboration figuring in the Disney comics suggests a form of neocolonialism which rejects the naked pillage of the past, and permits the native a minimal participation in his own exploitation.

Perhaps the clearest manifestation of this phenomenon is a comic (D 432, DD 9/65, "Treasure of Aztecland") written at the height of the Alliance for Progress program about the Indians of Aztecland who at the time of the Conquest had hidden their treasure in the jungle. Now they are saved by the Ducks from the new conquistadors, the Beagle Boys. "This is absurd! Conquistadors don't exist anymore!" The pillage of the past was a crime. As the past is criminalized, and the present purified, its real traces are effaced from memory. There is no need to keep the treasure hidden: the Duckburgers (who have already demonstrated

their kindness of heart by charitably caring for a stray lamb) will be able to defend the Mexicans. Geography becomes a picture postcard, and is sold as such. The days of yore cannot advance or change, because this would damage the tourist trade. "Visit Aztecland. Entrance: One Dollar." The vacations of the big city people are transformed into a modern vehicle of supremacy, and we shall see later how the natural and physical virtues of the noble savage are preserved intact. A holiday in these places is like a loan, or a blank check on purification and regeneration through communion with nature.

All these examples are based upon common international stereotypes. Who can deny that the Peruvian (in Inca-Blinca, TB 104) is somnolent, sells pottery, sits on his haunches, eats hot peppers, has a thousand-year-old culture—all the dislocated prejudices proclaimed by the tourist posters themselves? Disney does not invent these caricatures, he only exploits them to the utmost. By forcing all peoples of the world into a vision of the dominant (national and international) classes, he gives this vision coherency and justifies the social system on which it is based. These clichés are also used by the mass culture media to dilute the realities common to these people. The only means that the Mexican has of knowing Peru is through caricature, which also implies that Peru is incapable of being anything else, and is unable to rise above this prototypical situation, imprisoned as it is made to seem, within its own exoticism. For Mexican and Peruvian alike, these stereotypes of Latin American peoples become a channel of distorted self-knowledge, a form of self-consumption, and finally, self-mockery. By selecting the most superficial and singular traits of each people in order to differentiate them, and using folklore as a means to "divide and conquer" nations occupying the same dependent position, the comic, like all mass media, exploits the principle of sensationalism. That is, it conceals reality by means of novelty, which not incidentally, also serves to promote sales. Our Latin American countries become trash cans being constantly repainted for the voyeuristic and orgiastic pleasures of the metropolitan nations. Every day, this very minute, television, radio, magazines, newspapers, cartoons, newscasts, films, clothing and records, from the dignified gab of history textbooks to the trivia of daily conversation, all contribute to weakening the international solidarity of the oppressed. We Latin Americans are separated from each other by the vision we have acquired of each other via the comics and the other mass culture media. This vision is nothing less than our own reduced and distorted image.

This great tacit pool overflowing with the riches of stereotype is based upon common clichés, so that no one needs to go directly to sources of information gathered from reality itself. Each of us carries within a Boy Scout Handbook packed with the commonplace wisdom of Everyman.

Contradictions flourish, however, and this is fortunate. When they become so blatant as to constitute, in spite of metropolitan press, *news*, it is impossible to maintain the same old unruffled storyline. The open conflict can no longer be concealed by the same formulas as the situation which, although inherently conflictive, is not yet explosive enough to be considered newsworthy.

The diseases of the system are manifest on many levels. The artist who shatters the habits of vision imposed by the mass media, who attacks the spectator and undermines his stability, is dismissed as a mere eccentric, who happens to cast colors or words in the wind. The genius is isolated from real life, and all his attempts to reconcile reality with its aesthetic representation, are neutralized. He is caricatured in Goofy, who wins the first prize in the "pop" art contest, by sliding crazily through a parking lot overturning paint cans and creating chaos (TB 99, DD 11/67). Amidst the artistic trash that he has generated, Goofy cries: "Me [the winner]! Gawrsh! I wasn't even trying!" And art loses its offensive character: "This sure is easy work. At last I can earn money and have fun at the same time, and no one gets mad at me." The public has no reason to be disconcerted by these "masterpieces": they bear no relation to their lives, only the weak and stupid devote themselves to that kind of sport. The same thing happens with the "hippies," "love-ins," and peace marches. In one episode (TR 40, US 12/63) a gang of irate people (observe the way they are lumped together) march fanatically by, only to be decoyed by Donald towards his lemonade stand, with the shout "There's a thirsty-

looking group. Hey people, throw down your banners and have free lemonades!" Setting peace aside, they descend upon Donald like a herd of buffaloes, snatching his money and slurping noisily. Moral: see what hypocrites these rioters are; they sell their ideals for a glass of lemonade.

In contrast, there stands another group also drinking lemonade, but in orderly fashion—little cadets, disciplined, obedient, clean, goodlooking and truly pacific; no dirty, anarchic "rebels" they.

This strategy, by which protest is converted into imposture, is called *dilution*: banalize an unusual phenomenon of the social body and symptom of a cancer, in such a way that it appears as an isolated incident removed from its social context, so that it then can be automatically rejected by "public opinion" as a passing itch. Just give yourself a scratch, and be done with it. Disney did not, of course, get this little light bulb all on his own. It is part of the metabolism of the system, which reacts to the facts of a situation by trying to absorb and eliminate them. It is part of a strategy, consciously or unconsciously orchestrated.

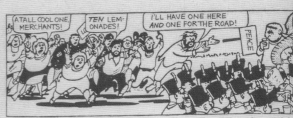

loes, snatching his money, and slurping noisily. Moral: see what hypocrites these rioters are; they sell their ideals for a glass of lemonade.

In contrast, there stands another group also drinking lemonade, but in orderly fashion — little cadets, disciplined, obedient, clean, goodlooking, and truly pacific; no dirty, anarchic "rebels" they.

This strategy, by which protest is converted into imposture, is called *dilution*: banalize an unusual phenomenon of the social body and symptom of a cancer, in such a way that it appears as an isolated incident removed from its social context, so that it then can be automatically rejected by "public opinion" as a passing itch. Just give yourself a scratch, and be done with it. Disney did not, of course, get this little light bulb all on his own. It is part of the metabolism of the system, which reacts to the facts of a situation by trying to absorb and eliminate them. It is part of a strategy, consciously or unconsciously orchestrated.

For example, the adoption by the fashion industry of the primitive dynamite of the hippie is designed to neutralize its power of denunciation. Or, the attempts of advertising, in the U.S., to liquify the concept of the women's liberation movements. "Liberate" yourself by buying a new mixer or dishwasher. This is the real revolution: new styles, low prices. Airplane hijacking (TR 113) is emptied of its social-political significance and is presented as the work of crazy bandits, "From what we read in the papers, hijacking has become very fashionable." Thus, the media minimize the matter and its implications, and reassure the public that nothing is really going on.

But all these phenomena are merely potentially subversive, mere straws in the wind. Should there emerge any phenomenon truly flouting the Disney laws of creation which govern the exemplary and submissive behavior of the noble savage, this cannot remain concealed. brought out garnished, prettified, and re interpreted for the reader, who being young, mu protected. This second strategy is calle *cuperation*: the utilization of a poten dangerous phenomenon of the social bo such a way that it serves to justify the cont need of the social system and its values, anc often justifies the violence and repression are part of that system.

Such is the case of the Vietnam War, protest was manipulated to justify the v and values of the system which produce war, not to end the injustice and violence war itself. The "ending" of the war was o problem of "public opinion."

The realm of Disney is not one of fantas it does react to world events. Its vision of is not identical to its vision of Indochina. F years ago the Caribbean was a sea of p Disney has had to adjust to the fact of Cub the invasion of the Dominican Republic buccaneer now cries "Viva the Revolution, has to be defeated. It will be Chile's turn ye

Searching for a jade elephant, Scrooge an family arrive in Unsteadystan, "where every wants to be ruler," and "where there is a someone shooting at someone else." (TR 9 7/66, "Treasure of Marco Polo"). A state o war is immediately turned into an incoi hensible game of someone-or-other a someone-or-other, a stupid fratricide lacki any ethical direction or socio-economic *d'etre*. The war in Vietnam becomes a interchange of unconnected and senseless b and a truce becomes a siesta. "Wahn Beeg yes, Duckburg, no!" cries a guerilla in supp an ambitious (communist) dictator, as he mites the Duckburg embassy. Noticing th watch is not working properly, the Vietcor

For example, the adoption by the fashion industry of the primitive dynamite of the hippie is designated to neutralize its power of denunciation. Or, the attempts of advertising, in the U.S., to liquify the concept of the women's liberation movements. "Liberate" yourself by buying a new mixer or dishwasher. This is the real revolution: new styles, low prices. Airplane hijacking (TR 113) is emptied of its social-political significance and is presented as the work of crazy bandits, "From what we read in the papers, hijacking has become very fashionable." Thus, the media minimize the matter and its implications, and reassure the public that nothing is really going on.

But all these phenomena are merely potentially subversive, mere straws in the wind. Should there emerge any phenomenon truly flouting the Disney laws of creation which govern the exemplary and submissive behavior of the noble savage, this cannot remain concealed. It is brought out garnished, prettified and reinterpreted for the reader, who being young, must be protected. This second strategy is called *recuperation*: the utilization of a potentially dangerous phenomenon of the social body in such a way that it serves to justify the continued need of the social system and its values, and very often justifies the violence and repression which are part of that system.

Such is the case of the Vietnam War, where protest was manipulated to justify the vitality and values of the system which produced the war, not to end the injustice and violence of the war itself. The "ending" of the war was only a problem of "public opinion." The realm of Disney is not one of fantasy, for it does react to world events. Its vision of Tibet is not identical to its vision of Indochina. Fifteen years ago the Caribbean was a sea of pirates. Disney has had to adjust to the fact of Cuba and the invasion of the

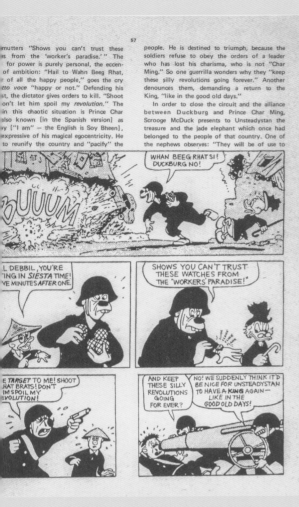

Dominican Republic. The buccaneer now cries "Viva the Revolution," and has to be defeated. It will be Chile's turn yet.

Searching for a jade elephant, Scrooge and his family arrive in Unsteadystan, "where every thug wants to be a ruler," and "where there is always someone shooting at someone else." (TR 99, US 7/66, "Treasure of Marco Polo"). A state of civil war is immediately turned into an incomprehensible game of someone-or-other against someone-or-other, a stupid fratricide lacking in any ethical direction or socio-economic *raison d'etre*. The war in Vietnam becomes a mere interchange of unconnected and senseless bullets, and a truce becomes a siesta. "Wahn Beeg Rhat, yes, Duckburg, no!" cries a guerilla in support of an ambitious (communist) dictator, as he dynamites the Duckburg embassy. Noticing that his watch is not working properly, the Vietcong (no less) mutters "Shows you can't trust these watches from the 'worker's paradise.'" The struggle for power is purely personal, the eccentricity of ambition: "Hail to Wahn Beeg Rhat, dictator of all the happy people," goes the cry and *sotto voce* "happy or not." Defending his conquest, the dictator gives orders to kill. "Shoot him, don't let him spoil my *revolution*." The savior in this chaotic situation is Price Char Ming, also known [in the Spanish version] as Yho Soy ["I am"—the English is Soy Bheen], names expressive of his magical egocentricity. He comes to reunify the country and "pacify" the people. He is destined to triumph, because the soldiers refuse to obey the orders of a leader who has lost his charisma, who is not "Char Ming." So one guerilla wonders why they "keep these silly revolutions going forever." Another denounces them, demanding a return to the King, "like in the good old days."

In order to close the circuit and the alliance between Duckburg and Prince Char Ming, Scrooge McDuck presents to Unsteadystan the treasure and the jade elephant which once had belonged to the people of that country. One of the nephews observes: "They will be of use to the poor." And finally, Scrooge, in his haste to get out of this parody of Vietnam, promises "When I return to Duckburg, I will do even more for you. I will return the million dollar tail of the jade elephant."

But we can bet that Scrooge will forget his promises as soon as he gets back. As proof we find in another comic book (D 445) the following dialogue which takes place in Duckburg:

> Nephew: *"They got the asiatic flu as well."*
> Donald: *"I've always said that nothing good could come out of Asia."*

A similar reduction of a historical situation takes place in the Republic of San Bananador, obviously in the Caribbean or Central America (D 364, CS 4/64, "Captain Blight's Mystery Ship"). Waiting in a port, Donald makes fun of the children playing at being shanghaied: These things just don't happen any more; shanghaiing, weevly beans, walking the plank, pirate-infested seas—these are all things of the past. But it turns

out that there are places where such horrors still survive, and the nephew's game is soon interrupted by a man trying to escape from a ship carrying a dangerous cargo and commanded by a captain who is a living menace. Terror reigns on board. When the man is forcibly brought back to the ship, he invokes the name of liberty ("I'm a *free* man! Let me *go!*"), while his kidnappers treat him as a *slave*. Although Donald, typically, makes light of the incident ("probably only a little rhubarb about wages," or "actors making a film"), he and his nephews are also captured. Life on board is a nightmare; the food is weevly beans, even the rats are prevented from leaving the ship, and there is forced labor, with slaves, slaves and more slaves. All is subject to the unjust, arbitrary and crazy rule of Captain Blight and his bearded followers.

Surely these must be pirates from olden days. Absolutely not. They are revolutionaries (Cuban, no less) fighting against the government of San Bananador, and pursued by the navy for trying to supply rebels with a shipment of arms. "They'll be scouting with *planes*! Douse all lights! We'll give 'em the slip in the *dark*!" And the radio operator, fist raised on high, shouts: "Viva the Revolution!" The only hope, according to Donald, is "the good old navy, symbol of law and order." The rebel opposition is thus automatically cast in the role of tyranny, dictatorship, totalitarianism. The slave society reigning on board ship is the replica of the society which they propose to install in place of the legitimately established regime. Apparently, in modern times it is the champions of popular insurgency who will bring back human slavery.

The political drift of Disney is blatant in these few comics where he is impelled to reveal his intentions openly. It is also inescapable in the bulk of them, where he uses animal symbolism, infantilism and "noble savagery" to cover over the network of interests arising from a concrete and historically determined social system: U.S. imperialism.

The problem is not only Disney's equation of the child with the noble savage and the noble savage with the underdeveloped peoples. It is also—and here is the crux of the matter—that what is said, referred to, revealed and disguised about all of them, has, in fact, only one true object: the working class.

The imaginative world of the child has become the political utopia of a social class. In the Disney comics, one never meets a member of the working or proletarian classes, and nothing is the product of an industrial process. But this does not mean that the worker is absent. On the contrary: he is present under two masks, that of the noble savage and that of the criminal-lumpen. Both groups serve to destroy the worker as a class reality, and preserve certain myths which the bourgeoisie have from the very beginning been fabricating and adding to in order to conceal and domesticate the enemy, impede his solidarity and make him function smoothly within the system and cooperate in his own ideological enslavement.

In order to rationalize their dominance and justify their privileged position, the bourgeoisie divided the world of the dominated as follows: first, the peasant sector, which is harmless, natural, truthful, ingenuous, spontaneous, infantile and static; second, the urban sector, which is threatening, teeming, dirty, suspicious, calculating, embittered, vicious and essentially mobile. The peasant acquires in this process of mythification the exclusive property of being "popular," and becomes installed as a folk-guardian of everything produced and preserved by the people. Far from the influence of the steaming urban centers, he is purified through a cyclical return to the primitive virtues of the earth. The myth of the people as noble savage—the people as a child who must be protected for its own good—arose in order to justify the domination of a class. The peasants were the only ones capable of becoming incontrovertible vehicles for the permanent validity of bourgeois ideals. Juvenile literature fed on these "popular" myths and served as a constant allegorical testimony to what the people were supposed to be.

Each great urban civilization (Alexandria for Theocritus, Rome for Virgil, the modern era for Sannazaro, Montemayor, Shakespeare, Cervantes, d'Urfé) created its pastoral myth: an extra-social Eden chaste and pure. Together with this evangelical bucolism, there emerged a picturesque literature teeming with ruffians, vagabonds, gamblers, gluttons, etc., who reveal the true nature of urban man; mobile, degenerate,

irredeemable. The world was divided between the lay heaven of the shepherds, and the terrestrial inferno of the unemployed. At the same time, a utopian literature flourished (Thomas More, Tommaso Campanella), projecting into the future on the basis of an optimism fostered by technology, and a pessimism resulting from the breakdown of medieval unity, the ecstatic realm of social perfection. The rising bourgeoisie, which gave the necessary momentum to the voyages of discovery, found innumerable peoples who theoretically corresponded to their pastoral-utopian schemata; their ideal of universal Christian reason proclaimed by Erasmian humanism. Thus the division between positive-popular-rustic and negative-popular-proletarian was overwhelmingly reinforced. The new continents were colonized in the name of this division; to prove that removed from original sin and mercantilist taint, these continents might be the site for the ideal history which the bourgeoisie had once imagined for themselves at home. An ideal history which was ruined and threatened by the constant opposition of the idle, filthy, teeming, promiscuous and extortionary proletarians.

In spite of the failure in Latin America, in spite of the failure in Africa, Oceania and in Asia, the myth never lost its vitality. On the contrary, it served as a constant spur in the only country which was able to develop it still further. By opening the frontier further and further, the United States elaborated the myth and eventually gave birth to a "Way of Life," and ideology shared by the infernal Disney. A man, who in trying to open and close the frontier of the child's imagination, based himself precisely on those now-antiquated myths which gave rise to his own country.

The historical nostalgia of the bourgeoisie, so much the product of its objective contradictions—its conflicts with the proletariat, the difficulties arising from the industrial revolution, as the myth was always belied and always renewed—this nostalgia took upon itself a twofold disguise, one geographical: the lost paradise which it could not enjoy, and the other biological: the child who would serve to legitimize its plans for human emancipation. There was no other place to flee, unless it was to that other nature, technology.

The yearning of McLuhan, the prophet of the technological era, to use mass communications as a means of returning to the "planetary village" (modeled upon the "primitive tribal communism" of the underdeveloped world), is nothing but a utopia of the future which revives a nostalgia of the past. Although the bourgeoisie were unable, during the centuries of their existence, to realize their imaginary historical design, they kept it nice and warm in every one of their expeditions and justifications. Disney characters are afraid of technology and its social implications; they never fully accept it; they prefer the past. McLuhan is more farsighted: he understands that to interpret technology as a return to the values of the past is the solution which imperialism must offer in the next stage of its strategy.

But our next stage is to ask a question which McLuhan never poses: if the proletariat is eliminated, who is producing all that gold, all those riches?

CHAPTER IV:

THE GREAT PARACHUTIST

IV. THE GREAT PARACHUTIST

"If I were able to produce money with my black magic, I wouldn't be in the middle of the desert looking for gold, would I?"

Magica de Spell (TR 111)

————————

What are these adventurers escaping from their claustrophobic cities really after? What is the true motive of their flight from the urban center? Bluntly stated: in more than seventy-five percent of our sampling they are looking for gold, in the remaining twenty-five percent they are competing for fortune—in the form of money or fame—in the city.

Why should gold, criticized ever since the beginning of a monetary economy as a contamination of human relations and the corruption of human nature, mingle here with the innocence of the noble savage (child and people)? Why should gold, the fruit of urban commerce and industry, flow so freely from these rustic and natural environments?

The answer to these questions lies in the manner in which our earthly paradise generates all this raw wealth.

It comes, above all, in the form of hidden treasure. It is to be found in the Third World, and is magically pointed out by some ancient map, a parchment, an inheritance, an arrow, or a clue in a picture. After great adventures and obstacles, and after defeating some thief trying to get there first (disqualified from the prize because it wasn't his idea, but filched from someone else's map), the good Duckburgers appropriate the idols, figurines, jewels, crowns, pearls, necklaces, rubies, emeralds, precious daggers, golden helmets, etc.

First of all, we are struck by the *antiquity* of the coveted object. It has lain buried for thousands of years: within caverns, ruins, pyramids, coffers, sunken ships, viking tombs, etc.—that is, any place with vestiges of civilized life in the past. Time separates the treasure from its original owners, who have bequeathed this unique heritage to the future. Furthermore, this wealth is left without heirs; despite their total poverty, the noble savages take no interest in the gold abounding so near them (in the sea, in the mountains, beneath the tree, etc.). These ancient civilizations are envisioned, by Disney, to have come to a somewhat catastrophic end. Whole families exterminated, armies in constant defeat, people forever hiding their treasure, for … for whom? Disney conveniently exploits the supposed total destruction of past civilizations in order to carve an abyss between the innocent present-day inhabitants and the previous, but non-ancestral inhabitants. The innocents are not heirs to the past, because that past is not father to the present. It is, at best, the uncle. There is an empty gap. Whoever arrives first with the brilliant idea and the excavation shovel has the right to take the booty back home. The noble savages have no history, and they have forgotten their past, which was never theirs to begin with. By depriving them of their past, Disney destroys their historical memory, in the same way he deprives a child of his parenthood and genealogy, with the same result: the destruction of their ability to see themselves as a product of history.

It would appear, moreover, that these forgotten peoples never actually produced this treasure. They are consistently described as warriors, conquerors and explorers, as if they had seized it from someone else. In any event, there is no reference at any time—how could there be, with something that happened so long ago?—to the making of these objects, although they must have been handcrafted. The actual origin of the treasure is a mystery which is never even mentioned. The only legitimate owner of the treasure is the person who had the brilliant idea of tracking it down; he creates it the moment he thinks of setting off in search of it. It never really existed before, anywhere. *The ancient civilization is the uncle of the object, and the father is the man who gets to keep it.* Having discovered it, he rescued it from the oblivion of time.

But even then the object remains in some slight contact with the ancient civilization; it is the last vestige of vanishing faces. So the finder of the treasure has one more step to take. In the vast coffers of Scrooge there is never the slightest trace of the handcrafted object, in spite of the fact that, as we have seen, he brings treasure home from so many expeditions. Only banknotes and coins remain. As soon as the treasure leaves its country of origin for Duckburg, it loses shape, and is swallowed up by Scrooge's dollars. It is stripped of the last vestige of that crafted form which might link it to persons, places and time. It turns into gold without the odor of fatherland or history. Uncle Scrooge can bathe, cavort and plunge in his coins and banknotes (in Disney these are no mere metaphors) more comfortably than in spiky idols and jeweled crowns. Everything is transmuted mechanically (but without machines) into a single monetary mold in which the last breath of human life is extinguished. And finally, the adventure which led to the relic fades away, together with the relic itself. As treasure buried in the earth, it pointed to a past, however remote it may be, and even as treasure in Duckburg (were it to survive in its

original form) it would point to the adventure experienced, however remote that may be. Just as the historical memory of the original civilization is blotted out, so is Scrooge's personal memory of his experience. Either way, history is melted down in the crucible of the dollar. The falsity of all the Disney publicity regarding the educational and aesthetic values of these comics, which are touted as journeys through time and space and aids to the learning of history and geography, etc., stands revealed. For Disney, history exists in order to be demolished, in order to be turned into the dollar which gave it birth and lays it to rest. Disney even kills archeology, the science of artifacts.

Disnification is Dollarfication: all objects (and, as we shall see, actions as well) are transformed into gold. Once this conversion is completed *the adventure is over*: one cannot go further, for gold, ingot or dollar bill, cannot be reduced to a more symbolic level. The only prospect is to go hunting for more of the same, since once it is invested it becomes active, and it will start taking sides and enter contemporary history. Better cross it out and start afresh. Add more adventures, which accumulate in aimless and sterile fashion.

So it is not surprising that the hoarder desires to skip these productive phases, and go off in search of pure gold.

But even in the treasure hunt the productive process is lacking. On your marks, ready, go, collect; like fruit picked from a tree. The problem lies not in the actual extraction of the treasure, but in discovering its geographical location. Once one has got there, the gold—always in nice fat nuggets—is already in the bag, without having raised a single callous on the hand which carries it off. Mining is like abundant agriculture, once one has had the genius to spot the mine. And agriculture is conceived like picking

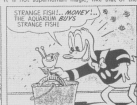

flowers in an infinite garden. There is no effort in the extraction, it is foreign to the material of which the object is made; bland, soft and unresistant. The mineral only plays hide and seek. One only needs cunning to lift it from its sanctuary, not physical labor to shape its content and give it form, changing it from its natural physical-mineral state into something useful to human society. In the absence of this process of transformation, wealth is made to appear as if society creates it by means of the spirit, the idea, the little light bulbs flashing over the characters' heads. Nature apparently delivers the material ready-to-use, as in primitive life, without the intervention of workman and tool. The Duckburgers have airplanes, submarines, radar, helicopters, rockets; but not so much as a stick to open up the earth. "Mother Earth" is prodigal, and taking in the gold is as innocent as breathing in fresh air. Nature feeds gold to these creatures: it is the only sustenance these aurivores desire.

Now we understand why it is that the gold is found yonder in the world of the noble savage. It cannot appear in the city, because the normal order of life is that of production (although we shall see later how Disney eliminates even this factor in the cities). The origin of this wealth has to appear natural and innocent. Let us place the Duckburgers in the great uterus of history: all comes from nature, nothing is produced by man. The child must be taught (and along the way, the adult convince himself) that the objects have no history; they arise by enchantment, and are untouched by human hand. The stork brought the gold. It is the immaculate conception of wealth.

The production process in Disney's world is natural, not social. And it is magical. All objects arrive on parachutes, are conjured out of hats, are presented as gifts in a non-stop birthday party and are spread out like mushrooms. Mother earth gives all: pick her fruits, and be rid of guilt. No one is getting hurt. Gold is produced by some inexplicable, miraculous natural phenomenon. Like rain, wind, snow, waves, an avalanche, a volcano, or like another planet.

> *"What is that falling from the sky?"*
> *"Hardened raindrops.... Ouch! Or molten metal."*
> *"It can't be. It's gold coins. Gold!"*
> *"Hurray! A rain of gold! Just look at that rainbow."*
> *"We must be having visions, Uncle Scrooge. It can't be true."*

But it is.

Like bananas, like copper, like tin, like cattle. One sucks the milk of gold from the earth. Gold is claimed from the breast of nature without the mediation of work. The claimants have clearly acquired the rights

of ownership thanks to their native genius, or else, thanks to their accumulated suffering (an abstracted form of work, as we explain below).

It is not superhuman magic, like that of the witch Magica de Spell, for example, which creates the gold. This kind of magic, distilled from the demon of technology, is merely a parasite upon nature. Man cannot counterfeit the wealth. He has to get it through some other charmed source, the natural one, in which he does not have to intervene, but only deserve.

Example. Donald and nephews, followed by Magica (TR 111, DD 1/66), search for the rainbow's end, behind which, according to the legend, is hidden a golden pot, the direct fruit of nature (TR 111, US 38, 6-8/62). Our heroes do not exactly find the mythical treasure, but return with another kind of "pot of gold": fat commercial profits. How did this happen? Uncle Scrooge's airplane, loaded with lemon seeds, accidentally inseminated the North African desert, and when Magica de Spell provoked a rainstorm, within minutes the whole area became an orchard of lemon trees. The seeds (i.e. ideas) come from abroad, magic or accident sows them, and the useless, underdeveloped desert soil makes them grow. "Come on, boys!" cries Donald, "let's start picking lemons. And take them to the town to sell." Work is minimal and a pleasure; the profit is tremendous.

This does not happen only in distant places, but also in Duckburg, on its beaches, woods and mountains. Donald and Gladstone, for example (D 381, CS 5/59), go on a beachcombing expedition, to see who comes up with the most valuable find to give to Daisy and win her company for lunch. The sea washes up successively, huge seashells, a giant snail, a "very valuable" ancient Indian seashell necklace, rubber boats (one each for Gladstone and Donald), a rubber elephant loaded with tropical fruits, papayas and mangoes, an Alaskan kayak, a mirror and an ornamental comb. The sea is a cornucopia; generous nature showers abundance upon man, and in the Third World, nature does so in a particularly exotic form. In and beyond Duckburg, it is always nature that mediates between man and wealth.

It is surely undeniable nowadays that all man's real and concrete achievements derive from his effort and his work. Although nature provides the raw materials, man must struggle to make a living from them. If this were not so, we would still be in Eden.

In the world of Disney, no one has to work in order to produce. There is a constant round of buying, selling and consuming, but to all appearances, none of the products involved has required any effort whatsoever to make. Nature is the great labor force, producing objects of human and social utility as if they were natural.

The human origin of the product—be it table, house, car, clothing, gold, coffee, wheat, or maize (which, according to TR 96, comes from *granaries*, direct from warehouses, rather than from the fields)—has been suppressed. The process of production has been eliminated, as has all reference to its genesis; the actors, the objects, the circumstances of the process never existed. What, in fact, has been erased is the paternity of the object, and the possibility to link it to the process of production.

This brings us back to the curious Disney family structure with the absence of natural paternity. The simultaneous lack of direct biological production and direct economic production, is not coincidental. They both coincide and reinforce a dominant ideological structure which also seeks to eliminate the working class, the true producer of objects. And with it, the class struggle.

Disney exorcises history, magically expelling the socially (and biologically) reproductive element, leaving amorphous, rootless and inoffensive products—without sweat, without blood, without effort and without the misery which they inevitably sow in the life of the working class. The object produced is truly fantastic; it is purged of unpleasant associations which are relegated to an invisible background of dreary, sordid slumland living. Disney uses the imagination of the child to eradicate all reference to the real world. The products

of history which "people" and pervade the world of Disney are incessantly bought and sold. But Disney has appropriated these products and the work which brought them into being, just as the bourgeoisie has appropriated the products and labor of the working class. The situation is an ideal one for the bourgeoisie: they get the product without the workers. Even to the point when on the rare occasion a factory does appear (e.g. a brewery in TR 120) there is never more than one workman who seems to be acting as caretaker. His role appears to be little more than that of a policeman protecting the autonomous and automated factory of his boss. This is the world the bourgeoisie have always dreamed of. One in which a man can amass great wealth, without facing its producer and product: the worker. Objects are cleansed of guilt. It is a world of pure surplus without the slightest suspicion of a worker demanding the slightest reward. The proletariat, born out of the contradictions of the bourgeois regime, sell their labor "freely" to the highest bidder, who transforms the labor into wealth for his own social class. In the Disney world, the proletariat are expelled from the society they created, thus ending all antagonisms, conflicts, class struggle and indeed, the very concept of social class. Disney's is a world of bourgeois interests with the cracks in the structure repeatedly papered over. In the imaginary realm of Disney, the rosy publicity fantasy of the bourgeoisie is realized to perfection: wealth without wages, deodorant without sweat. Gold becomes a toy, and the characters who play with it are amusing children; after all, the way the world goes, they aren't doing any harm to anyone … within *that* world. But in *this* world there is harm in dreaming and realizing the dream of a particular class, as if it were the dream of the whole of humanity.

There is a term which would be like dynamite to Disney, like a scapulary to a vampire, like electricity convulsing a frog: social class. That is why Disney must publicize his creations as universal, beyond frontiers; they reach all homes, they reach all countries. O immortal Disney, international patrimony, reaching all children everywhere, everywhere, everywhere.

Marx has a word—fetishism—for the process which separates the product (accumulated work) from its origin and expresses it as gold, abstracting it from the actual circumstances of production. It was Marx who discovered that behind his gold and silver, the capitalist conceals the whole process of accumulation which he achieves at the worker's expense (surplus value). The words "precious metals" "gold," and "silver" are used to hide from the worker the fact that he is being robbed, and that the capitalist is no mere accumulator of wealth, but the appropriator of the product of social production. The transformation of the worker's labor into gold, fools him into believing that it is gold which is the true generator of wealthy and source of production.

Gold, in sum, is a *fetish*, the supreme fetish, and in order for the true origin of wealth to remain concealed, all social relations, all people are *fetishized*.

Since gold is the actor, director and producer of this film, humanity is reduced to the level of a thing. Objects possess a life of their own, and humanity controls neither its products nor its own destiny. The Disney universe is proof of the internal coherence of the world ruled by gold, and an exact reflection of the political design it reproduces.

Nature, by taking over human production, makes it evaporate. But the products remain. What for? To be consumed. Of the capitalist process which goes from production to consumption, Disney knows only the second stage. This is consumption rid of the original sin of production, just as the son is rid of the original sin of sex represented by his father, and just as history is rid of the original sin of class and conflict.

Let us look at the social structure in the Disney comic. For example, the professions. In Duckburg, everyone seems to belong to the tertiary sector, that is, those who sell their services: hairdressers, real estate and tourist agencies, salespeople of all kinds (especially shop assistants selling sumptuary objects, and vendors going from door-to-door), nightwatchmen, waiters, delivery boys and people attached to the entertainment business. These fill the world with objects and more objects, which

are never produced, but always purchased. There is a constant repetition of the act of buying. But this mercantile relationship is not limited to the level of objects. Contractual language permeates the most commonplace forms of human intercourse. People see themselves as buying each other's services, or selling themselves. It is as if the only security were to be found in the language of money. All human interchange is a form of commerce; people are like a purse, an object in a shop window, or coins constantly changing hands.

"It's a deal," "'What the eye doesn't see … you can take for free'—I should patent that saying." "You must have spent a fortune on this party, Donald." These are explicit examples, it is generally implicit that all activity revolves around money, status or the status-giving object, and the competition for them.

The world of Walt, in which every word advertises something or somebody, is under an intense compulsion to consume. The Disney vision can hardly transcend consumerism when it is fixated upon selling itself, along with other merchandise. Sales of the comic are fostered by the so-called "Disneyland Clubs," which are heavily advertised in the comics, and are financed by commercial firms who offer cut prices to members. The absurd ascent from corporal to general, right up to chief-of-staff, is achieved exclusively through the purchase of Disneyland comics, and sending in the coupons. It offers no benefits, except the incentive to continue buying the magazine. The solidarity which it appears to promote among readers simply traps them in the buying habit.

Surely it is not good for children to be surreptitiously injected with a permanent compulsion to buy objects they don't need. This is Disney's sole ethical code: consumption for consumption's sake. Buy to keep the system going, throw the things away (rarely are objects shown being enjoyed, even in the comic) and buy the same thing, only slightly different, the next day. Let the money change hands, and if it ends up fattening the pockets of Disney and his class, so be it.

Disney creatures are engaged in a frantic chase for money. As we are in an amusement world, allow us to describe the land of Disney as a carousel of consumerism. Money is the goal everyone strives for, because it manages to embody all the qualities of their world. To start with the obvious, its powers of acquisition are unlimited, encompassing the affection of others, security, influence, authority, prestige, travel, vacation, leisure and to temper the boredom of living, entertainment. The only access to these things is through money, which comes to symbolize the good things of life, all of which can be bought.

But who decides the distribution of wealth in the world of Disney? By what criteria is one placed at the top or the bottom of the pile?

Let us examine some of the mechanisms involved. Geographical distance separates the potential owner, who takes the initiative, from the ready-to-use gold which passively awaits him. But this distance in itself is insufficient to create obstacles and suspense along the way. So a *thief* after the same treasure, appears on the scene. Chief of the criminal gangs are the Beagle Boys, but there are innumerable other professional crooks, luckless buccaneers and decrepit eagles, along with the inevitable Black Pete. To these we may add Magica de Spell, Big Bad Wolf and lesser thieves of the forest, like Brer Bear and Brer Fox.

They are all oversize, dark, ugly, ill-educated, unshaven, stupid (they never have a good idea), clumsy, dissolute, greedy, conceited (always toadying each other) and unscrupulous. They are lumped together in groups and are individually indistinguishable. The professional crooks, like the Beagle Boys, are conspicuous for their prison identification number and burglar's mask. Their criminality is innate: "Shut up," says a cop seizing a Beagle Boy, "you weren't born to be a guard. Your vocation is jailbird." (F 57).

Crime is the only work they know; otherwise, they are slothful unto eternity. Big Bad Wolf (D 281) reads a book

all about disguises (printed by Confusion Publishers): "At last I have found the perfect disguise: no one will believe that Big Bad Wolf is capable of working." So he disguises himself as a worker. With his moustache, hat, overalls, barrow and pick and shovel, he sees himself as quite the southern convict on a road gang. As if their criminal record were not sufficient to impress upon us the illegitimacy of their ambitions, they are constantly pursuing the treasure already amassed or preempted by others. The Beagle Boys versus Scrooge McDuck is the best example, the others being mere variations on this central theme. In a world so rich in maps and badly kept secrets, it is a statistical improbability and seems unfair that the villains should not occasionally, at least, get hold of the parchment first. Their inability to deserve this good fortune is another indication that there is no question of them changing their status. Their fate is fruitless robbery or intent to rob, constant arrest or constant escape from jail (perhaps there are so many of them that jail can never hold them all?). They are a constant threat to those who had the idea of hunting for gold.

The only obstacle to the adventurer's getting his treasure, is not a very realistic one. The sole purpose of the presence of the villain is to legitimatize the right of the other to appropriate the treasure. Occasionally the adventurer is faced with a moral dilemma: his gold or someone else's life. He always chooses in favor of the life, although he somehow never has to sacrifice the gold (the choice was not very real, the dice were loaded). But he can at least confront evil temptations, whereas the villains, with a few exceptions, never have the chance to search their conscience, and to rise above their condition.

Disney can conceive of no other threat to wealth than theft. His obsessive need to criminalize any person who infringes the laws of private property, invites us to look at these villains more closely. The darkness of their skin, their ugliness, the disorder of their dress, their stature, their reduction to numerical categories, their mob-like character and the fact that they are "condemned" in perpetuity, all add up to a stereotypical stigmatization of the bosses' real enemy, the one who truly threatens his property.

But the real life enemy of the wealthy is not the thief. Were there only thieves about him, the man of property could convert history into a struggle between legitimate owners and criminals, who are to be judged according to the property laws he, the owner, has established. But reality is different. The element which truly challenges the legitimacy and necessity of the monopoly of wealth, and is capable of destroying it, is the working class, whose only means of liberation is to liquidate the economic base of the bourgeoisie and abolish private property. Since the moment the bourgeoisie began exploiting the proletariat, the former has tried to reduce the resistance of the latter, and indeed, the class struggle itself, to a battle between good and evil, as Marx showed in his analysis of Eugène Sue's serial novels.[15] The moral label is designed to conceal the root of the conflict, which is economic, and at the same time to censure the actions of the class enemy.

In Disney, the working class has therefore been split into two groups: criminals in the city, and noble savages in the countryside. Since the Disney worldview emasculates violence and social conflicts, even the urban rogues are conceived as naughty children ("boys"). As the anti-model, they are always losing, being spanked and celebrating their stupid ideas by dancing in circles, hand in hand. They are expressions of the bourgeois desire to portray workers' organizations as a motley mob of crazies.

Thus, when Scrooge is confronted by the possibility that Donald has taken to thieving (F 178), he says "My nephew, a robber? Before my own eyes? I must call the police and the lunatic asylum. He must have gone mad." This statement reflects the reduction of criminal activity into a psychopathic disease, rather than the result of social conditioning. The bourgeoisie convert the defects of the working class which are the outcome of their exploitation, into moral blemishes and objects of derision and censure, so as to weaken them and to conceal that exploitation. The bourgeoisie even impose their own values upon the ambitions of the enemy, who, incapable of originality, steal in order to become millionaires themselves and join the exploiting class. Never are they depicted as trying to improve society. This caricature of workers, which twists every characteristic capable of lending them dignity and respect, and thereby, identity as a social class,

15 Karl Marx, *The Holy Family* (1845), cf. Marcelin Pleynet, "A propos d'une analyse des *Mystères de Paris*, par Marx dans *La Sainte Famille*," in *La Nouvelle Critique*, Paris, numéro spécial, 1968.

turns them into a spectacle of mockery and contempt. (And parenthetically, in the modern technological era, the daily mass culture diet of the bourgeoisie still consists of the same mythic caricatures which arose during the late nineteenth century machine age).

The criterion for dividing good from bad is honesty, that is, the respect for private property. Thus in "Honesty Rewarded" (D 393, CS 12/45), the nephews find a ten dollar bill and fight for it, calling each other "thief," "crook," and "villain." But Donald intervenes: such a sum, found in the city, must have a legal owner, who must be traced. This is a titanic task, for all the big, ugly, violent, dark-skinned people try to steal the money for themselves. The worst is one who wants to steal the note in order to "buy a pistol to rob the orphanage." Peace finally returns (significantly, Donald was reading *War and Peace* in the first scene), when the true owner of the money appears. She is a poor little girl, famished and ragged, the only case of social misery in our entire sample. "This is all my mom had left, and we haven't eaten all day long."

Just as the "good" foreigners defended the simple natives of the Third World, now they protect another little native, the underprivileged mite of the big city. The nephews have behaved like saints (they actually wear haloes in the last picture), because they have recognized the right of each and all to possess the money they already own. There is no question of an unjust distribution of wealth: if everyone were like the honest ducklings rather than the ugly cheats, the system would function perfectly. The little girl's problem is not her poverty, it is having *lost* the only money her family had (which presumably will last forever, or else they will starve and the whole house of Disney will come tumbling down). To avoid war and preserve social peace, everyone should deliver unto others what is always theirs. The ducklings decline the monetary reward offered by Donald: "We already have our reward. Knowing that we have helped make someone happy." But the act of charity underlines the moral superiority of the givers and justifies the mansion to which they return after their "good works" in the slums. If they hadn't returned the banknote, they would have descended to the level of the Beagle Boys, and would not be worthy enough to win the treasure hunt. The path to wealth lies through charity which is a good moral investment. The number of lost children, injured lambs, old ladies needing help to cross the street, is an index of the requirements for entry into the "good guys club"—after one has been already nominated by another "good guy." In the absence of active virtue, Good Works are the proof of moral superiority.

Prophetically, Alexis de Tocqueville wrote in his *Democracy in America*, "By this means, a kind of virtuous materialism may ultimately be established in the world, which would not corrupt, but enervate the soul, and noiselessly unbend its springs of action." It is a pity that the Frenchman who wrote this in the mid-nineteenth century did not live to visit the land of Disney, where his words have been burlesqued in a great idealistic cock-a-doodle-doo.

Thus the winners are announced in advance. In this race for money where all the contestants are apparently in the same position, what is the factor which decides this one wins and the other one loses? If goodness-and-truth are on the side of the "legitimate" owner, how does someone else take ownership of the property?

Nothing could be more simple and more revealing: they can't. The bad guys (who remember behave like children) are bigger, stronger, faster and armed; the good guys have the advantage of superior intelligence, and use it mercilessly. The bad guys rack their brains desperately for ideas (in D 446, "I have a terrific plan in my head," says one, scratching it like a half-wit, "Are you sure you have a head, 176-716?"). Their brainlessness is *invariably* what leads to their downfall. They are caught in a double bind: if they use only their legs, they won't get there; if they use their heads as well, they won't get there either. Non-intellectuals by definition, their ideas can never prosper. Thinking won't do you bad guys any good, better rely on those arms and legs, eh? The little adventurers will always have a better and more brilliant idea, so there's no point in competing with them. They hold a monopoly on thought, brains, words, and for that matter, on the meaning of the world at large. It's their world, they have to know it better than you bad guys, right?

There can be only one conclusion: behind good and evil are hidden not only the social antagonists, but also a definition of them in terms of soul versus body, spirit versus matter, brain versus muscle and intellectual versus manual work. A division of labor which cannot be questioned. The good guys have "cornered the knowledge market" in their competition against the muscle-bound brutes.

But there is more. Since the laboring classes are reduced to legs running for a goal they will never reach, the bearers of ideas are left as the legitimate owners of the treasure. They won in a fair fight. And not only that, it was the power of their ideas which created the wealth to begin with, and inspired the search, and proved, once again, the superiority of mind over matter. Exploitation has been justified, the profits of the past have been legitimized, and ownership is found to confer exclusive rights on the retention and increase of wealth. If the bourgeoisie now control the capital and the means of production, it is not because they exploited anyone or accumulated wealth unfairly.

Disney, throughout his comics, implies that capitalist wealth originated under the same circumstances as he makes it appear in his comics. It was always the ideas of the bourgeoisie which gave them the advantage in the race for success, and nothing else.

And their ideas shall rise up to defend them.

CHAPTER V:

THE
IDEAS
MACHINE

"It's a job where there is nothing to do. Just take a turn around the museum from time to time to check that nothing is happening."

Donald (D 436)

"I am rich because I always *engineer* my strokes of luck."

Scrooge (TR 40)

At this point, perhaps our reader is eager to brandish the figure of Donald himself, who at first sight appears to run counter to our thesis that Disney's is a world without work and without workers. Everyone knows that this fellow spends his life looking for work and moaning bitterly about the overwhelming burdens which he must carry.

Why does Donald look for work? In order to get money for his summer vacation, to pay the final installment on his television set (which he apparently does a thousand times, for he has to do it afresh in each new episode), or to buy a present (generally for Daisy or Scrooge). In all this, there is never any question of need on Donald's part. He never has any problems with the rent, the electricity bill, food, or clothing. On the contrary, without so much as a dollar to his name, he is always buying. The ducks live surrounded by a world of magical abundance, while the bad guys do not have ten cents for a cup of coffee. But suddenly, in the next picture zap—the ducks have built themselves a rocket out of nothing. The bad guys spend much more money robbing Scrooge than they will ever get from him.

There is no problem about the means of subsistence in this luxurious and prodigal society. Hunger, like some plague from ancient times, has been conquered. When the youngsters tell Mickey that they are hungry; "Doesn't one have the right to be hungry?" (D 401), Mickey replies "You children don't know what hunger is! Sit down and I'll tell you." Immediately the nephews begin to make fun of him, saying "How long is this hunger business, how long is all this nonsense going to last?" But there's no need to worry, kids. Mickey is not thinking how hunger today is killing millions of people around the world, and causing other millions irreparable mental and physical damage. Mickey recounts a prehistoric adventure about Goofy and himself, with a typical contemporary Duckburg plot, to illustrate the problem of hunger. Apparently, for Mickey, nowadays such problems as hunger do not exist—people live in a fantasy world of perfection.

So Donald doesn't really need to work, and the proof is that any money he does manage to make always goes towards buying the superfluous. Thus, when Uncle Scrooge deceitfully promises to will his fortune to him, the first thought that occurs to Donald is "At last I can spend all I want." (TR 116). So he orders the latest model of automobile, an eight-berth cruiser and a color TV set with fifteen channels and remote-control switch. Elsewhere (D 423) he decides "I must get some temporary work somewhere to raise enough money for this gift." Or, he hopes to go on an expensive trip, but "all I have is this half dollar." (F 117)

As need is superfluous, so is the work. Jobs are usually (as we have observed) those which provide services, protection, or transportation to consumers. Even Scrooge McDuck has no workers; when he is brought a list of his personnel, they are all called "employees."

All employment is a means of consumption rather than production. Without needing to work, Donald is constantly obsessed with searching for it. So it is not surprising that the kind of job he prefers should be easy, and undemanding of mental or physical effort. A pastime while he waits for some piece of luck (or piece of map) to fall upon him from who knows where. In short, he wants wages without sweating. It is moreover no problem for Donald (or anyone else) to find a job, because jobs abound. "Wow, that looks like pleasant work! 'Pastry cook wanted, good wages, free pastries, short hours.' That's for me!" (F 82).

The Real drama only begins to unfold when, once having got the job, Donald becomes terrified of losing it. This terror of being left in the street is quite inexplicable, given that the job was hardly indispensable to him.

And since Donald is by definition clumsy and careless, he is always getting the boot. "There are jobs and jobs in the world, but Donald never seems to find one that he can do." "You're fired, Duck. That's the third time you've gone to sleep in the dough mixer!" "You're *fired*, Duck! You do too much fiddling around!" "You're fired Duck! Where did you learn barbering—from an Indian warchief?" (CS 12/59). So work becomes for Donald an obsession with not losing work, and not suffering the catastrophes which pursue him wherever he goes. He becomes unemployed through his incompetence, in a world where jobs abound. Getting a job is no problem since the supply of them is far in excess of demand, just as in Disney, consumption exceeds production. The fact that Donald, like Big Bad Wolf, the Beagle Boys and a host of others, is an inveterate slacker, proves that their unemployment is the result of their free will and incompetence. To the reader, Donald represents the unemployed. Not the real unemployed caused historically by the structural contradictions of capitalism, but the Disney-style unemployment based on the personality of the employee. The socio-economic basis of unemployment is shunted aside in favor of individual psychological explanations, which assume that the causes and consequences of any social phenomenon are rooted in the abnormal elements in individual human behavior. Once economic pressure has been converted into pressure to consume, and jobs are readily available everywhere, Donald's world becomes one in which "true" freedom reigns: the freedom to be out of work.

Industrial entrepreneurs in the present world push the "freedom of labor" slogan: every citizen is free to sell his labor, choose whom he sells it to, and quit if it doesn't suit him. This false "freedom of labor" (in the Disney fantasy world) ceases to be a myth, becomes a reality and takes on the form of the "freedom" of being unemployed.

But despite all Donald's good intentions, employment slips through his fingers. He has hardly crossed the employment threshold before he becomes the victim of crazy and chaotic commotion. These absurd paroxysms of activity generally end in the hero's rest and reward. Often, however, the hero cannot escape from these apocalyptic gyrations, because the gods do not wish to release him from his eternal sufferings. This means that the reward and punishment do not depend on Donald, and the result of all this activity is unforeseeable. This increases the reader's feeling of dramatic tension. The passivity and sterility of Donald's work point up his lack of positive merit, other than his accumulated suffering. All respite is conferred upon him from above and beyond, despite all his efforts to master his destiny. Fate, in making Donald his favorite plaything, becomes the sole dynamic factor, provoking catastrophes and bestowing joys. Fate is like a

bottomless bucket in which water is constantly churning. It is Donald's job to fill this bucket. As long as no one comes along and benevolently puts back the bottom, Donald will fail, and be doomed to stoop and pour forever.

This type of work, which takes place in the city, is similar to other forms of nervous suffering which occur outside the city on foreign adventures. As soon as they leave home, the Duckburgers suffer all kinds of accidents: shipwrecks, collisions and perils—obstacles and misfortunes galore. It is this torture at the hands of fate which separates them from the treasure they are searching. The exertions of their labors appear null because they are a chain of contingencies. Their "labors" become a response to crises. First, bad luck scatters danger and pain in their path; then, at the end, good luck rewards them with gold. This gold is not easily attained. One has first to suffer *deconcretized work*: work in the form of *adventure*. In a similar way, the first Spanish novels of adventure were called "labors."[16] In this form of novel, the intermediary between the hero and wealth is the process of accumulating misfortune. This process symbolizes work, without actually being work. It is a passively consumed form of toil, rather than one which is

actively creative and productive. *Just as money is an abstract form of the object, so adventure is an abstract form of labor.* The treasure is attained by a process of adventuring, not producing. Yet another means—as if more were needed—to mask the origin of wealth. But the substance of the adventure is also fraught with moral consequences. In view of the fact that the hero does not propel himself, but is propelled by destiny, he learns the necessity of obeying its designs. In this way, by accepting the slings of misfortune, he puts fate in his debt, and eventually extracts a few dollars therefrom. The diabolical rhythm of the world—its menacing sadism, its crazy and perilous twists and turns and its vexation and disruptions—*cannot be denied*, because everything answers to *providence*. It is a universe of terror, always on the point of collapse, and to survive in it requires a philosophy of resignation. Man deserves nothing and if he gets anything, it is due to his humble humanity and his acceptance of his own impotence.

Despite all the masks, Donald is sensed as the true representative of the contemporary worker. But the wages essential to the latter are superfluous to Donald. What the real life worker searches for desperately, Donald has no trouble finding. While the worker produces and suffers from the material conditions of life and the exploitation to which he is subjected, Donald suffers only the illusion of work, its passive and abstract weight, in the form of adventure.

Donald moves in a world of pure superstructure with a close formal resemblance, however, to its infrastructure, and the stages of its development. He gives the impression of living at the concrete base of real life, but he is only a mimic floating in the air above. Adventure is like work in the realm of quicksands which believe themselves to be upwards-sucking clouds. When the critical moment of payday arrives, the great mystification occurs. The workman of the real world is cheated and takes home only a fraction of what he

16 E.g. Cervantes' *Trabajos de Persiles y Segismunda.*

has produced: the boss steals the rest. Donald, on the other hand, having demonstrated his uselessness on the job, is ipso-facto overpaid. In Disney, not having contributed to wealth, the worker has no right to demand a share in it. Anything this "parasite" may be given is a favor granted from outside, for which he should be grateful, and ask no more. Only providence can dispense the grace of survival to one who has not deserved it. How can one go on strike, how can one demand higher wages, if it is all left to providence, and there are no norms governing working conditions? Donald is the bastard representative of all workers. They are supposed to be as submissive as Donald because they are supposed to have contributed as little as he has to the building of this material world. Duckburg is no fantasy, but the *fantasmagoria* Marx spoke of: Donald's "work" is designed to screen off the contradictions in the bosses' mythology of labor, and hide the difference between the value of labor and the value which labor creates; that is, surplus value. Labor geared to production does not exist for Donald. In his fantasmagorical rhythm of suffering and reward, Donald represents the dominated (mystified) at the same time as he paradoxically lives the life of the dominator (mystifier).

Disney fantasizes contemporary social conflicts into the form of adventure. But even as he reveals these sufferings innocently, he neutralizes them with the implicit assurance that all is for the best. Everything will be rewarded, and will lead to the improvement of the human condition and the paradise of leisure and repose. The imaginative realm of childhood is schematized by Disney in such a way that it appropriated the real life co-ordinates and anguish of contemporary man, but strips them of their power to denounce them, expose their contradictions and overcome them.

Work, disguised in Duckburg as innocent suffering, is always defined in function of its contrary, leisure. Typically, an episode opens at a moment emphasizing the boredom and peace in which the heroes are immersed. The nephews yawn: "we are bored to death with everything ... even television." (D 43).

The opening situation is stressed as normal: "How can so simple a thing as a *bouncing ball* lead our friends to treasures in Aztecland?" (D 432, DD 9/65). "Is there anything so restful as lying stretched out over one's money, listening to the gentle tick-tock of a clock? One feels so secure." (TR 113). "Who would have imagined that a mere invitation to a family reunion would end like this?" Donald asks himself after an adventure (D 448) which "all started innocently one morning ..." "It is dawn in Duckburg, normally so quiet a town." (D 448). They are always resting; on a bed, on a couch, on a lawn, or in a hammock. "Mickey takes a well-earned rest as a guest of the Seven Dwarfs in the Enchanted Forest." (D 424). The repetition and restful sense of these phrases sets the tone for life in Duckburg. Our hero leaves his habitual everyday existence, which is that of leisure, interrupted by any one of the harmless attributes of that leisure (like a bouncing ball), which leads him to adventure, suffering and gold. Readers are encouraged to identify with the character because they too are resting while reading the comic, and become easily trapped in the confined-excitement of the race. Once baited, they find themselves accompanying him for the rest of the fantastic episode.

The adventure usually ends in the recompense of a vacation, and a return to rest, now well deserved after the weight of so much *deconcretized* labor. Formally, one may observe in the first and last drawings the principles of immobility and symmetry of balanced forces. A pictorial device of renaissance classicism is used to soothe the reader before and after the adventure. For its duration, on the other hand, the figures are drawn in constant agitation. They rush, as a rule, from left to right, impelling the eye to follow the heroes' legs flying over the ground. Outstretched fingers point the direction, until peace is restored and the circle closed.

"Ha! Our adventure ends with a tropical vacation." (D 432). After working for Scrooge, Donald is rewarded by his uncle "with a real vacation in Atlantic City." (F 109). "Ha, ha! I have been dreaming for so long of spending the summer in Acapulco. Thanks to my accident insurance, at last I can choose that marvelous

place." (F 174). This episode proves clearly how pain provokes good fortune: "Hurray, hurray. I broke my leg." Having been loaned his uncle's property for a month, Donald decides "first of all, I won't work any more. I will forget all my worries and devote myself to leisure." (TR 53). And what were those worries? "You can't imagine how difficult it is, with the cost of living, making it to the end of the month on my wages. It's a nightmare!" What is the great problem? "It's hard to get a decent night's sleep when one knows that the next installment on the TV is due the following day, and one hasn't a cent."

The apparent opposition between work and leisure is nothing but a subterfuge to the advantage of the latter. Leisure invades and imposes its laws upon the whole realm of work. In the "Hard-Working Leisure-Lovers Club" (the description of the feminine activity, D 185), work is nugatory, a leisure activity, a vehicle of consumerism and a means of killing time.

Let us take the most extreme example: Big Bad Wolf and his eternal hunt for the three little pigs. He appears to want to *eat* them. But hunger is not his real motive: his need is really to embellish his life with some simulacrum of activity. Chase the piglets, let them elude him by a trick, so that he can return again, etc.... Like the consumer society itself, which by consuming, consummates the adventure of consumption. Seize the object to have it disappear, to have it immediately replaced by the same object in a new guise. This situation is epitomized in D 329, where Practical Pig persuades Big Bad Wolf to let them all go: "What fun can you have, now that you have caught us? You'll have nothing to do, except sit around growing old before your time." Eating them would be to exceed his definition as a character,[17] beyond which lies the banal or a void. The character becomes self-corrective if ever the constants of his nature are threatened. He cannot, nor does he wish to, face a shortage of pigs, or the invention of some other chaseable object. He feeds upon his own recreation as the manner of his work: "this is more fun than anything else." Practical Pig has convinced him with Madison Avenue persuasiveness: "BUY TO CONTINUE WORKING; BUY TO SECURE YOUR FUTURE; BUY TODAY TO KEEP SOMEONE IN WORK TOMORROW. MAYBE YOU." [18] The fictitious point of departure is need, which then becomes artificialized and forgotten. For the wolf, the piglets are "in." Desire is stimulated in order to continue "producing." (the superfluous).

Given *this* pretext that work is indispensable, it enters history in the form of a "repetitious abnormality." Work is regarded as an unusual and eccentric phenomenon, and is emptied of its meaning, which is precisely that it *is* commonplace, habitual, routine and normal. Within the production process, the stages invariably selected for depiction are those which loosen the bonds of labor. Banal and repetitive work is transformed into free-flowing fantasy, accident and commotion. Labor, in spite of its present coercive character, no longer appears as the daily grind it is, separating all human beings from misery. In a word, daily life becomes *sensationalized*. For Donald, Goofy, Mickey, the chipmunks, the strange and rare are commonplace. Donald, for example, working as a hairdresser (D 329), becomes the genial artist-scientist at the job: "seven inches to the epicranial aponeurosis; nine inches to the splenius capitis; seven inches to the pointus of the proboscis." Routine is refined into a variety of wonders attained "with specially invented tools."

This concept of work is a stratagem for transforming daily life, and all the hard work which is necessary for surviving in it, into a permanent spectacle. Just as a Disney character leaves his normal surroundings to undertake fantasy adventures free of the usual time-space limitations of Duckburg, or undergo the most absurd extravaganzas in the most innocent of urban occupations, so it is similarly proposed that children transcend the concrete reality of their life, and surrender to the "magic" and "adventure" of the magazines. The segregation of the child's world between the everyday and the enchanted begins in the comics themselves, which take the first step in teaching children, from their tenderest years, to separate work from leisure, and humdrum reality from the play of their imagination. Apparently, their habitual world is that of unimaginative work, whereas the world of the comic is that of fantasy-filled leisure. Children are once again split between matter and spirit, and encouraged to eliminate the imaginary from the real surrounding world. To defend this type of comic on the grounds that it feeds the "overflowing imagination"

17 See Umberto Eco, *Apocalittici e Integrati* (Milan: Bompiani, 1964). [*Apocalipticos e Integrados ante la cultura de masas* (Barcelona: Editorial Lumen, 1968).]

18 Quotation from Vance Packard, *The Hidden Persuaders*, New York, 1957. Cf. the advertisement below, from General Motors, for a 1974 variation on this theme:

of the child who tends, supposedly, by his very nature to reject his immediate surroundings, is really to inject into children the escapist needs of contemporary society. A society so imprisoned in its own oppressive, dead-end world, that it is constrained to dream up perversely "innocent" utopias. The adult's self-protective escapist dreams impel the child to abandon its integrated childhood existence. Later, adults use this "natural" fantasy trait of childhood to lessen their own anxiety and alienation from their daily work.

This world of projection and segregation is based upon the role and concept of entertainment as it has developed in capitalist society. The manner in which Donald lives out his leisure, transformed into fantastic multicolor, multi-movement and multivision adventure, is identical to the manner in which the twentieth century (fox) consumer lives out his boredom, relieved by the spiritual food of the mass culture. Mickey is entertained by mystery and adventure. The reader is entertained by Mickey entertaining himself.

The Disney world could be revamped and even disappear altogether, without anything changing. Beyond the children's comic lies the whole concept of contemporary mass culture, which is based on the principle that only entertainment can liberate humankind from the social anxiety and conflict in which it is submerged. Just as the bourgeoisie conceive social problems as a marginal residue of technological problems, so they also believe that by developing the mass culture industries, they will solve the problem of people's alienation. This cultural technology reaches from mass communications and its products, to the hucksterism of the organized tour.

Entertainment, as it is understood by the capitalist mass culture, tries to reconcile everything—work with leisure, the commonplace with the imaginary, the social with the extrasocial, body with soul, production with consumption, city with countryside—while veiling the contradictions arising from their interrelationships. All the conflict of the real world, the nerve centers of bourgeois society, are purified in the imagination in order to be absorbed and co-opted into the world of entertainment. Simply to call Disney a liar is to miss the target. Lies are easily exposed. The laundering process in Disney, as in all the mass media, is much more complex. Disney's social class has molded the world in a certain clearly defined and functional way which corresponds to *its* needs. The bourgeois imagination does not ignore this reality, but seizes it, and returns it veneered with innocence, to the consumer. Once it is interpreted as a magical, marvelous paradigm of his own common experience, the reader then can consume his own contradictions in whitewashed form. This permits him to continue viewing and living these conflicts with the innocence and helplessness of a child. He enters the future without having resolved or even understood the problems of the present.

To put Humpty Dumpty together again, the bourgeoisie have supplied him with the *realm of freedom* without having him pass through the *realm of necessity*. Their fantasy paradise invites participation, not through concretization, but abstraction, of needs and problems. This is not to imply that people should be prevented from dreaming about their future. On the contrary, their real need to achieve a better future is a fundamental ethical motivation in their struggle for liberation. But Disney has appropriated this urge and diluted it with symbols uprooted from reality. It is the fun world of the Pepsi-generation: all fizz and bubbles.

This conception of redemption by neutralizing contradictions surely has its supreme embodiment in the Disney comic. And in one character in particular we find its ultimate expression. It is, of course—did you guess?—Gladstone Gander. "When I decide to find the best shell on the beach, I don't have to look for it. I'm just lucky." (D 381). He walks around "and never falls into traps. Lucky as always." (F 155).

Gladstone gets all he wants—as long as it is material things—without working, without suffering and therefore, without deserving a reward. He wins every contest (the dynamo of all Duckburg activity) in advance, and from a position of magical repose. He is the only one who is not ground in the mill of adventure and suffering. "Nothing bad ever happens to him." Donald, by contrast, appears as *real* and deserving, for at least he pretends to work. Gladstone flouts all the principles of puritanical morality. Time and space conspire in his favor, fortune spoils him. His prosperity flows like a pure force of nature. His freedom is

not camouflaged in the illusions of necessity. He is Donald without the suffering. One may aspire to him, but one cannot follow him, for there is no path. The reader, simultaneously rejecting and fascinated by Gladstone, learns to respect the necessity of work which gives the right to leisure (as embodied in Donald), and to despise the work-shy "hippie" who is given everything for nothing and is not even grateful.

But what happens when he confronts the Disney gods, those of Genius and Intellect, the supreme idea. "Good luck means so much more than a good brain." observes Gladstone, picking up a banknote that Gyro had overlooked (TR 115). Gyro replies, "Pure coincidence. I still maintain that brains are more important than luck." After an exhausting day of competition, they end in a tie, with a slight advantage to intelligence.

All the other characters not possessing this timeless inexhaustible luck have to earn it with patience, suffering, or intelligence. We have already seen what models of cleverness the little ones are, always ready for their rise to success. Their intelligence is broad, and quick to detect and repress rebellion. They are virtuous Boy Scouts who, subordinate though they are, play the game of deception and adult substitution.

When this Boy Scout grows up and has no one in command over him, he will turn into *Mickey Mouse*, the only creature not involved in the hunt for gold *in and of itself*. He is the only one who always appears as the *helper* of others in their difficulties, and he always helps someone else get the reward. And if he occasionally pockets a few dollars, well, he can hardly be blamed when there is so much money around. In Mickey, intelligence serves to unveil a mystery, and to bring simplicity back to a world disordered by evil men intent on robbing at will. The real life child also confronts a strange world which he too has to explore, with *his mind and his body*. We could call Mickey's manner of approaching the world akin to that of a detective, who finds keys and solves puzzles invented by others. And the conclusion is always the same: unrest in this world is due to the existence of a moral division. Happiness (and holidays) may reign again once the villains have been jailed, and order returns. Mickey is a non-official pacifier, and receives no other reward than the consciousness of his own virtue. He is law, justice and peace beyond the realm of selfishness and competition, open-handed with goodies and favors. Mickey's altruism serves to raise him above the rat-race, in whose rewards he has no share. His altruism lends prestige to his office as guardian of order, public administration and social service, all of which are supposedly unblemished by the inevitable defects of the mercantile world. One can trust in Mickey as one does in an "impartial" judge or policeman, who stands above "partisan hatreds."

The superior power in Duckburg is always one of intelligence. The power elite is divided into the civil service caste, supposedly above considerations of personal profit, and the economic caste, which uses its intelligence in money-grubbing. The arch-representative of the latter, who has become the acknowledged butt of radical criticism today, is Uncle Scrooge. His outward role is that of easy target, the tempting bait to divert the reader from all the issues we raise in this study. He is set up so as to leave intact the true mechanisms of domination. Attacking Scrooge is like knocking down the gatekeeper, a manifest but secondary symptom, so as to avoid confronting the remaining denizens of Disney's castle. Could this garishly dramatized Mammon figure be designed to distract the reader's attention, so that they will distrust Scrooge and no one else?

So we shall not start with the avarice, the bath of gold, the good ship "dollar," and the life jacket of penny pinching. We shall not start with the millionaire beggar waiting in the soup line and peering over his nephew's shoulder to get a free glance at his newspaper.

The comic elements in his character, his absurd craftiness, represent a second line decoy. For Scrooge's fundamental trait is *solitude*. Apart from his tyrannical relationship with his nephews and grand nephews, he has no one else. Even when he calls in the police (F 173), he has to solve his problems on his own. Uncle Scrooge's money cannot buy him power. Although it is everywhere, his gold is incapable of making or

unmaking anything, or of going to work and moving peoples, armies, and nations. It can only buy moveable, isolated gadgets, to aid him in his crazy chase for money. Stripped of its power to acquire productive forces, money is unable to defend itself or resolve any problem whatsoever. For this reason Uncle Scrooge is unhappy and vulnerable. For this reason nobody wants to be like him (in various episodes, e.g. TR 53 and F 74, Donald flees the opportunity like the plague). Scrooge is obsessed with the fear of losing his money, without being able to use it to defend himself. He has to handle every operation personally. He suffers from the solitude of being the boss, but without its compensations. But he also cultivates his image of vulnerability in order to blackmail his nephews when they are fed up with his dictatorship; "Confound it," says Donald (TR 113), "we can't leave a weak old duck like Uncle Scrooge locked up all alone in those dreadful mountains."

His vulnerability creates an aura of compassion. He is on the defensive, seeking protection behind primitive weaponry (such as an old blunderbuss). He never rests upon the laurels of his wealth, but continues to suffer from it (and therefore deserves it). For his obsessive suffering is the only way he can be assured of the moral legitimacy of his money; he pays for his gold with worry, and by leaving it uninvested it becomes impotent. Robbing McDuck, however, is no mere theft: it is murder. Gold constitutes an essential element in his life cycle, like the means of subsistence are to the noble savages. Since he never spends anything, Scrooge lives off gold as one breathes air. He is the only truly passionate creature in this world, because he is defending his life. The reader is full of sympathy for him. All the others want money in order to spend it, for base motives. Scrooge loves it for its own sake, and thus sentimentalizes the process of acquiring it. The thieves want to break this pathetic natural bond, depriving him of the only thing left to him in his solitary old age: money. He is a cripple, an invalid, an injured animal demanding the reader's charitable attention.

McDuck is a *poor* man, moreover. All appearances to the contrary, he has no money, no means and no property. He won't spend; he just relies on family obligation to protect him, and help him go on hoarding. Good fortune has not changed him, and in each adventure he indicates how he got his money in the past, which is exactly the way he is getting it in the present. The story repeats itself endlessly. His avarice serves to bring him down to the same level as the rest of the world. He starts in the race unable to use the wealth he has already amassed. Although he is not invincible, he usually wins, but next time round nothing has changed. In order to add another lot to his massive pile, in order to protect what he already has, he must continuously make fresh efforts. If he triumphs, it is because he proves better at it than the others, time and time again. His wealth confers no advantage, for he never uses it. The gold lies piled up, inert and inoffensive, in the corner; it cannot be used for further enrichment. It is as if it did not exist. Scrooge gets his last cent as if it were his first, and it is his first. He is the opposite of the arriviste (like Maggie, in *Bringing Up Father*) who wants money in order to change status and rise in the world. Scrooge's every adventure encapsulates his whole career which brought him from poverty to riches, and from slum to mansion. A well-earned career, due to his patient endurance, total self-reliance, solitary genius—guile, intelligence, brain-waves—and his nephews.

Here is the basic myth of social mobility in the capitalist system. The self-made man. Equality of opportunity. Absolute democracy. Each child starting from zero and getting what he deserves. Donald is always missing the next rung on the ladder to success. Everyone is born with the same chance of vertical ascent by means of competition and work (suffering, adventure and the only active part, genius). Scrooge has no advantage over the reader in terms of money, because this money is of no use, indeed, it is more of a liability, like a blind or crippled child. It is an incentive, a goal, but never, once it has been attained, does it determine the next adventure. So there is really no *history* in these comics, for gold forgotten from the preceding episode cannot be used for the following one. If it could, it would connote a past with influence over the present, and reveal capital and the whole process of accumulation of surplus value

as the explanation of Uncle Scrooge's fortune. In these circumstances, the reader could never empathize with him beyond the first episode. And what's more, they are all the first and last episode. They can be read in any order, and are "timeless": one written in 1950 can be published without any trouble in 1970.[19]

Scrooge's avarice, then, which seems so laughable, is only a device to make him appear poor. It brings him constantly back to his point of origin, so that he can be eternally proclaiming and proving his worth. His stinginess, moreover, is no more than the defect of a positive quality—thrift, the well-known attribute of the bourgeois entrepreneur. A sign of his predestination for success, thrift was the bourgeoisie's moral instrument for seizing without spending as he invested in business and industry, forgetful of his own person. The bourgeoisie saw his *asceticism* as conferring upon him the moral right to engross the work of others, without spending money and tainting himself by conspicuous consumption. There, the purpose was *re-investment* in business and industry. Here, Scrooge observes this ascetic morality but without the investment to which it is directed, and the power which accompanies this investment. So he retains our sympathy.

The other quality which assures his supremacy is that he always takes the initiative. He is an ideas machine, and each idea generates unmediated riches. He represents the climax of the segregation between intellectual and manual work. He suffers like a manual worker and creates like an intellectual. But he doesn't fritter away his money like the worker is supposed to (and who, as the capitalist says, ought to save so as to be able to rise out of his subservient position), and he does not invest like the capitalist. He tried—and fails—to reconcile the antagonists in the system.

It is not only the individual businessman who professes to have started low and pulled himself up by his bootstraps. The bourgeoisie-as-a-class also propagates the myth that the capitalist system was established by a small group of individuals along the same lines. The pathetic, sentimental solitude of Scrooge is a screen for the class to which he so obviously belongs. The millionaires reduce themselves by making themselves appear as a random, rootless miscellany with no community of interests, and no sense of solidarity, obeying only "natural" law, as long as this respects the property of others. The story of one eccentric glosses over the fact that he is a member of a class, and, moreover, a class which has seized control of social existence.

Scrooge's individual cycle reproduces in each activity of his life the historical cycle of a class, his social class.

[19] As indeed is actually happening, as two decades of postwar comics are reprinted. (Trans.)

THE AGE OF THE DEAD STATUES

THEN ...

VI. THE AGE OF THE DEAD STATUES

"History? I don't have the faintest notion of it."

Donald, in the history section of a library (D 455)

"Well, this is real democracy.[20] A billionaire and a pauper going around in the same circle."

Donald to Uncle Scrooge, caught up in the same whirlpool (TR 106, US 9/64)

20 In the English original, "sociable." (Trans.)

If there is no path where you walk, you make it as you go, wrote Antonio Machado. But in the Disney version: if there are nothing but paths where you walk, stay where you are.

For the great wizard, the world is a desert of readymade tracks, beaten by robots in animal form.

How come? Aren't these comics feverishly pulsating, always at boiling point? That charming effervescence, that spark of life, the Silly Sympathies, that electric energy of action, are they not the very soul of Disney?

True, the rhythm never falters. We are projected into the kaleidoscope of constantly shifting patterns. The breathless activity of the characters is even reflected in the colors. For instance, the same kitchen changes in successive frames from blue to green, then yellow and red (D 445). The nephews' bedroom (D 185) is filmed in even more dazzling technicolor effects; pale blue, yellow, pink, violet, red and blue. Similarly, the police chief's office (TB 103) is light blue, green, yellow, pink and red in rapid succession. This sudden switching of colored surfaces reaches its climax with the nephews' caps (D 432). The nephew jumping over the grill has a light blue cap; when he drops over the other side it becomes red, and finally, when he is caught, he is left with a green one. The cap remains thus for the rest of the story, as if it were a pathetic reminder of his need to be rescued, until the three nephews are reunited and the color changes begin all over again.

This change of externals over identical and rigid content, the application of a fresh coat of paint from one picture to the next, is the correlate of technological "innovation." All is in motion, but nothing changes.

Like clothing, transportation inside and outside Duckburg is subject to variations on a standard theme. The Duckburgers will take anything which will get them moving: a roller skate or a jet plane, a space rocket or an infernal bicycle. The perpetual refurbishing of objects offers a veneer of novelty. Each character's ideas machine uses the most extravagant forms of scientific invention in order to get what he wants. In a world where everyone is dressed in the manner of children at the beginning of this century or in the fashion of a small post-frontier town, the thirst for the new, different and strange is all the more striking. The ease with which these gadgets appear and disappear is amazing. The presentation of novelty and "gadgets" in the Disney comic provides a model for the readers during their childhood experience, which later in life is amplified by the mass culture industries into a principle of reality. What is new today is old tomorrow. The products of science, the inventions of Gyro Gearloose and the latest genial idea on the market are objects of immediate consumption; perishable, obsolescent and replaceable.

Science becomes a form of sensationalism and technological gimmickry. It is a branch of the patent office opened in the lunatic asylum. It performs dazzling quick-change acts. A vehicle for novelty-hunting intercontinental tourists, and for novelty-hunting comic book script-writers. There is not even any progress; these gadgets are only used for transportation or external variation, and in the next number they have already been forgotten. For there to be progress, there must be memory, an interrelated chain of inherited knowledge. In Disney, the object serves only the moment, and that moment alone. This isolation of the object is the power of control over its production, which in the last analysis, renders it sterile and meaningless. The climax is reached in "Useless Machine" (TR 109), a machine which is mass produced because it serves

no purpose except entertainment, as if to parody the Disney comic itself. "Who can resist useless, costly and noisy things? Just look at the success of transistor radios, motorbikes and television sets." This is incitement to the consumption of artificial abundance, which in turn, stimulates the sale of ancillary and other useless products. "The consumption of high grade gasoline by the 'Useless Machines' makes it more expensive to run than jet planes," the secretary informs proprietor McDuck. "They are run all day long, and cause lines at every gas station. And they are all mine," chuckles the unscrupulous millionaire. The gadgets which appear on the scene only to be immediately abandoned and replaced, are usually in the field of communications. Either tourist-transport (airplanes, submarines, ships, launches and the whole congeries of marvellous stupidities concocted by Gyro), or cultural (television sets, radios and records). The dual tactic of the Disney industry is reinforced through the self-publicizing consumption within the magazines, which promote the mass media and the tourist trade. See the Disneylandia show on Santiago de Chile's channel 13.[21] Visit Disneyland and Walt Disney World, capitals of the children's world in the U.S.A.

Technology, isolated once more from the productive process, passing from the head of the inventor to the manufactured state without the intermediary of manual labor, is used as a subterfuge to conceal the absence of real change. Conceived as a form of *fashion*, it gives a false impression of mutability. The first circle closes in.

Just as the objects are painted over with a fresh color without changing in function, so they are refurbished by technology without altering the nature and thrust of the heroes' activity. Technology is the maid dressed up to look like a fashion model.

The destiny of technology-as-actor is no different from that of the human animal-as-actor: no matter how many bubbles they put into the soda-pop fantasy world, the taste is always the same, unbeatable. Science is pulled out of the toy closet, played with for a while and put back again. Similarly, the hero of the comic is pulled out of his routine, knocks around in an absurdist dramatization of his daily life, goes off like a firecracker, and then returns to his well-earned rest (his normal condition, and the starting point for the next boring adventure). Thus the beginning and end are the same, and movement becomes circular. One passes from one comic to the next, and the passive achievement of rest becomes the background and spring-board for still another adventure. Even the adventure itself is an exaggerated repetition of the same old material.

The action in each separate adventure is essentially identical to its predecessor, and the predecessor to its antecedent, and dum-titty-dum-titty-dum, chorus, repeat. The least detail describes the major circumference to the epicenter-episode itself. They are the variously colored concentric circles on the archery target: same shapes, but different colors. The hero turns around in the adventure, the adventure turns between identical beginning and end of the episode, the episode revolves within the copy-cat dance of the comics as a whole, the comics revolve within the orbit of reading which induces boredom, boredom induces the purchase of another comic, reading induces more boredom-titty-dum-titty-dum. Thus any overflow of fantasy, or movement which might appear eccentric and break the rigid chain, is nothing but a serpent biting its tail, Donald Duck marking time within the closed frame of the same *Order*. The formal breakdown of the Disney world into fragments (a mechanism characteristic of capitalist life in general), into "different" comic strips, serves to deceive the reader, who is but another little wheel in the great grinding mill of consumption.

Boredom and fear of change is held at bay by the physical mobility of the characters. But not only in their epileptic daily activity, in their perpetual traveling, and in their constant decamping from their homes. They also are allowed to cross over from their pre-assigned sector to meet other members of the Disney reality, like the figures dressed as Disney characters who patrol the streets of Disneyland, California, lending cohesion to the crowd of visitors. Madame Mim and Goofy visit Scrooge. Big Bad Wolf converses with the

21 The television channel belonging to the Catholic University and controlled by the Christian Democratic Party, who in 1971 expelled, most democratically, all their opponents. The Sunday afternoon Disney show has an audience rating of 87%.

duckling. Mickey helps out Grandma Duck. In this fake tower of Babel, where all speak the same language of the established repressive order, the ingredients are always thrown together to concoct the same old mental potion: curiosity. How will Snow White react towards Mickey? Familiarity is preserved through the maintenance of the traditional character traits. The reader, who is attracted by the adventure, does not notice that beneath the novelty of the encounter, the characters are continually repeating themselves.

The characters are over active and appear flexible; the magic wand sends off a lot of sparks, but despite all the magic they still remain straight and rigid. There is an *unholy* terror of change. Trapped in the strict limitations of the personality drawn from him—a catalog assortment with very few entries—anytime a character tries to articulate himself differently, he is doomed to stupendous failure. Donald is under constant attack for his forgetfulness, but as soon as Gyro transplants the memory of an elephant into his brain, the world around him begins to break up (DD 7/67). Almost immediately, everyone—and Donald especially—demands that he be returned to his original state, the good old Donald we all love. The same happens when Uncle Scrooge uses a magic ink to shame his nephew into paying a debt. Not only does it work on Donald, but on Scrooge as well, so that he feels ashamed of himself and heaps costly gifts on Donald. Better not change another person's habitual psychological mechanisms; it is better to be satisfied with the way one is. Great danger lurks behind very sudden changes. Although usually provoked by some microbe or magical device, changes such as revolutions, which pose external threats to a personality structure, and individual psychological disturbances, which threaten a character's escape from his past and present stereotype, also pose a threat. Disney subjects his characters to a relentless slimming course: they pedal away on fixed bicycles, shed a pound, gain a pound, but the same old skeleton remains under the New You. If this remedy seems directed only to the privileged classes who can indulge in such sport, it is equally mandatory for the savages, both good and bad.

In any individual hero, it is the tentacles of competition which provoke these formal paroxysms. In ninety percent of our sample, the explicit theme is a race to get to some place or object in the shortest possible (and therefore most frantic) time. In this (always public) contest, this obstacle race and test of athletic prowess, the goal is usually money ("Time is Money" as the title of one story tells us). But not always: sometimes it is a hankering for prestige, and to stand out from the common herd. Not only because this automatically means dollars, and women to admire and cater to the winner, but also because it represents the happy conclusion to the suffering, the "work" leading to the halls of fame.

Fame is being able to enjoy, in leisure, all the benefits of productive work. The image radiating from the celebrity assures his livelihood; he can sell himself forever. It is like having found the gold of personality. Converting fame itself into a source of income, it is the business of selling one's own super-self.

But the pre-requisite to all this is to have become a *news item*, broadcast by the mass media and recognized by "public opinion." To the Disney hero, the adventure in and of itself is not sufficient reward. Without an audience it makes no sense, for the hero must play to the gallery. The importance of the exploit is measured by the degree to which others know that he has surpassed them. Thus, from the television, radio and newspaper he is able to impress other people of his importance and dominate them. A powerful figure may be able to help them become famous themselves. On one occasion (D 443, CS 2/61), Donald is worried because he seems to be one of those people "just born to be nobodies," and wants to do something about it. He asks an actor how he started on the road to fame. Reply: "I was playing *golf* and made a hole-in-one ... a rich producer saw me do it, and he was so impressed he made me a star." Donald tries the same, but fails because the television cameras were aimed at someone else. "I *would* hit a hole-in-one as *everybody* turned to watch Brigitte van Doren walking by." A politico tells Donald how he found the way to make people notice him. So Donald twice climbs a flagpole, but falls down each time without getting his photograph taken. Finally, he succeeds by accident. "Success did not come easily, but it came," he says to the ducklings. "With this start, Unca Donald, you can become a *movie* star or a Senator ... or even

President!" But the newspaper (*Tripe*) misspells the name under the photograph: Ronald Dunk. Final and total defeat.

It is not truth, but appearance, that matters. The hero's reputation rests entirely upon the gossip column. When his party is a flop (also D 443) Donald says: "I can only hope that no reporter gets to hear about this. An article on that party would finish me for good." But naturally there was a reporter there, and the owner and social editor (of the *Evening Tattler*) as well.

With this obsession for the successful propagation of one's own image, it is not surprising that a common trick for getting an episode going is by means of a photograph album. If there is no evidence, it never happened. Every adventure is viewed by its protagonist as a photograph in an album, in a kind of *self-tourism*. The camera is only a means to can and preserve the past. When the photo fails to come out (D 440), it is a disaster, for the guarantee of self-reproduction (in the mass media) has been lost, the bridge of memory has been broken. Immortality has been forfeited; indeed, history itself has been mislaid.

But there is something even better than a photograph: a statue. If a character can get a statue made of himself, immortality is his. Statue, Statute, Status, Static. Time and time again, someone is rewarded with the prize of a statue standing in a public place or museum. "The secret ambition of Donald: to be the local hero, with a right to a statue in the park." (D 441, DD 7/68). This he achieves by defeating the Martians (sic): "We are thinking of hiring a famous sculptor, so that your likeness may stand among the other 'Greats' in the city park!" Every corner a record of the climatic moment of personal past histories. Time, far from being a curse, as in the Bible, is stopped, turned to stone and made immortal. But the family photograph and the statue are not only "souvenirs" brought back from a "tour" of the past. They also validate the past and present importance of one's ancestors, and guarantee their future importance. King Michael the First, "except for the moustache" (D 433), is just like Mickey. The fame of the multitude of uncle ducks can only be proven through the image which they leave behind. Fear of time and competition come to an end when a consensus is reached over an individual's reputation: "I am leaving before they have time to change their opinion of me," explains Goofy (TB 99).

Fame and prize-winning turn an individual into a *product*—that is, in the etymological sense of the word, a finished object, cut off from any other productive process, ready to be consumed or consummated.

Once again, change leads to immobility.

In the first chapter, we have seen that the same static relationships occurred in the supposed conflict between adults and youngsters. There, the poles were apparently in opposition, divided and mobile. But in reality (whether expressed negatively or positively), they were turning around the same central standard, and constantly switching roles; two masks over the same face. In fusing father and son with the same ideals, the adult projects into his offspring the perpetuation of his own values, so that he can pass the baton to himself. The movement generated from the confrontation between the two people or strata, was tautological and illusory. The antagonism disappeared as soon as the two agreed on the rules which put one on top and the other below. Each was himself and his double.

This false dialogue, which is the monologue of the dominant class and its taped playback, is repeated at all levels of the socially stratified cast of characters. Here the age-old concept of twins enters the picture. This folk-motif, which also figures prominently in elite literature (for example, in the work of Poe, Dostoyevsky, Cortázar), is often used to express the contradiction people suffer inside their own personality, that is to say, against the rebellious and demonical layer of their being; as in that ambiguous part of them which threatens established order, saving their souls and destroying their lives. The cultural monopolists have flattened and exploited this duality in which one is both commended and condemned, and served it up in simplified form as the collective vision to all the people.

In the two levels of Disney—the dominators, most of the little denizens of Duckburg; and in the dominated, the noble savages and the delinquents—this duality is present on both sides, but is conveyed in a most symbolic manner. In folklore, as we all know, one twin is good and the other bad, with nothing in between. Similarly, among the *dominated* of Disney there are those who happily accept their innocent and subject condition (good guys), and those who attack their bosses' property (bad guys). The sharpness of the division, and the lack of mobility from one side to the other is absolute. The bad guys run around the crazily within the prison of their stereotype, with no chance of ever escaping into the realm of the good guys. To such an extent that in one episode, when disguised as (neutral and passive) natives, the bad guys are still punished by having to pick up Uncle Scrooge's money for him. The noble savages, for their part, have to stay quietly *in situ*, so as not to risk being cheated in the city. Each stratum of the dominated is frozen in its goodness or wickedness, for apparently in the plains of the people there are no communication channels between the two. There is no way to be both good *and* attack property. There is no way to be bad if you obey the rules. "Become what you are" goes an old popular saying, coined by the bourgeoisie. Change is prohibited in these sectors. The noble savage cannot become a criminal, and the criminal cannot become innocent. So whether they be actively wicked or passively virtuous, the role of the dominated is fixed, and history, it seems, is made somewhere else.

Contrast this with the dynamism of the *dominant* classes, where mobility reigns and anything is possible. There are rich and poor within the same family. Among friends, one is lucky, the other not. Among the rich, there are good and bad, and intelligent and stupid. The captivating and craggy land of the dominant tolerates discordance and dilemma. There are no one-hundred-percenters, that is, completely polarized characters. Donald tends to lose, but he wins twenty percent of the time. Uncle Scrooge is often defeated. Even Mickey occasionally behaves like a coward (in D 401 the children frighten him and supplant him. Says Minnie: "You really are sometimes worse than the children. I don't know what to do with you. The children are right." And Mickey replies: "Those doggone kids always get the best of it."). Gladstone Gander is not always the winner, and the Boy Scout ducklings sometime slip up. Only the prodigy Little Wolf escapes this rule, but he needs to, with such a rotten, stupidly wicked father. The realm of the dominant Duckburgers is one of refined nuances, and marked by small contradictions. Over the mass sunk in its collective determinism (that's the way it is, whether you like it or not, you get screwed), rises the dominant personality who can "freely" choose and determine his course in life.

His liberty lies in having a personality, in flourishing through statuary, in holding a monopoly over the voice of history.

Once the adversary is disqualified in advance (and that disqualification is systematic), he is then beaten in a race that he cannot even run. History acquires the face that the dominant class chooses to give it.

Need we stress further how closed and suffocating this world of Disney really is?

Just as the subject classes are deprived of voice and face, and the possibility to open the prison door (notice how easy it is to eliminate them when production is performed magically, and they are not needed), so the past is deprived of its real character and is made to appear the same as the present. Past history in its entirety is colonized by the anxieties and values of the present moment. Historical experience is a huge treasure chest full of hallowed moral tags and recipes, of the same old standards and doctrines, all defending the same old thesis of domination. Donald is suspicious of Uncle Scrooge's preoccupation with money, but the miser can always demonstrate that his fortune was justly acquired, since it is liable suddenly to disappear, and is subject to potential disasters. For which a historical precedent from ancient Greece is adduced (F 174): King Dionysus spins his servant Damocles the same yarn.

This analogy underlines the repetitive character of history in Disney. A history in which any earlier epoch is seen as the pioneer of present-day morality. To see the world as a ceaseless prefiguration of Disney you just look back. It may not be true, but at least chronology is protected.

In reality, the past is known through (and in) the present, and as such it exists as a function of the present, as a support for prevailing ideas. Disney's mutilation of the relationship between the past and present accounts for his schematization and moralization of Third World history. Many years ago the conquistadors (like the Beagle Boys) tried to take away the property of the Aztec natives (ducks) who did it. History is portrayed as a self-repeating, constantly renascent adventure, in which the bad guys try, unsuccessfully, to steal from the good guys (D 432, DD 9/65). The pattern is repeated in many other episodes in which the struggles of contemporary Duckburg are projected onto the history of past cultures. From time to time the heroes are transported, by a dream, hypnosis or time machine, into another era. Old California (D 357) is the scene of the well-worn formula; the search for gold with hardship, the struggle between cops and robbers and then the return to leisure and order. The same thing happens in their journeys to ancient Rome, Babylon and prehistory. There are also micro-ducks who come from outer space (TR 96, US 9/66), with traumatic adventures identical to those of our heroes. It's a sure bet that the "future time and infinite space" market will be cornered and colonialized by Disney.

By invading the past (and the future) with the structures of the present, Disney takes possession of the whole of human history. In Egypt there is a sphinx with the face of Uncle Scrooge (D 422, DD 3/64): "When he discovered the Sphinx, some years back, it didn't have a face, so he put his on it." It is only proper that the face of McDuck should be transposable everywhere. It is the trademark of U.S. history. It fits everywhere. At the end of the above story, he adds his likeness to the giant sculptures of Washington, Lincoln, etc. on Mount Rushmore—now called Mount Duckmore. Thus Scrooge joins the Founding Fathers. His statue is even in outer space (TR 48).

Since the bourgeoisie conceive their epoch to be the conclusion and perfection of humanity, the culmination of culture and civilization, they arrogate to themselves the exclusive right to reinterpret, from their particular viewpoint, the history of their own rise to power. Anything which denies the universality and immortality of the bourgeoisie is considered a trivial and eccentric deviation. Any contradictions are a matter of minor, subjective interpersonal disputes. Disney, the bourgeoisie's eulogist and flattering mirror, has distorted history so that the dominant class sees its rise as a natural, not social, phenomenon. The bourgeoisie have taken possession of an apartment which they pre-leased from the moment humanity appeared on earth.

The comic-as-history turns the unforeseeable into a foregone conclusion. It translates the painful course of time into eternal and premature old age. The causes of the present are not to be sought in the past; just consult Donald Duck, trouble-shooting ambassador-at-large. What a shame Socrates could not buy his comics. Surely he wouldn't have drunk the hemlock.

This fusing of the past with the mires and wastes of the present at least injects an illusion of the dynamism of time. While the major differences are obliterated in the cycle, there persists a certain discrepancy, betrayed by the whimpering nostalgia for an irrevocable excitement.

But there is another means of anodizing and paralyzing history. Time is apprehended as a consumable entity. Ancient lands and peoples are the alibi of history. Inca-Blinca, Unsteadystan, the Egypt of the Pharaohs, the Scandinavia of the Vikings, the piratical Caribbean and the North America of the Indians (Chief Minimiyo, King of the Buffaloes (D 446), cultivating his pre-reservation lands), all march off under the Disney antiquarian wand to the supermarket of the dead statues. Buy your slice of history now, at cut-rate prices. The notion that time *produces* something is naturally eliminated; after all, it could be active and cause decay of those Pepsodent-white teeth.

The visa of the past for entry into the future through Disneyland Customs and Immigration (and Interpol) is stamped with exoticism and folklore. History becomes a marketplace where ancient civilizations pass by the plebiscite of purchase. The only difference among past civilizations lies in the extent of their value today as entertainment and sensation. Unless, of course, it is reduced to the Incan floormat upon which the bourgeoisie admiringly wipe their shoes. Says Daisy, "I made a bargain, I bought this authentic old fry pan for only thirty dollars." Quacks Donald, "But new ones only cost two!" "You don't understand. New

ones aren't worth anything. Antique iron is very much the thing nowadays." (F 178). A double irony. The age of the dead statues, where time is suspended or compressed, is like a supermarket-museum. Like Disneyland, California, U.S.A., it is an amusement park, where you can get the bargain of the day, your favorite civilization: "Today and every Tuesday, Chile-with-Indians in Araucanian sauce."

Just as Donald & Co. need a photograph or a statue to guarantee their survival and memory, ancient cultures have to be Disnified in photograph or drawing in order to come back to "life." You have to be buried alive in order to survive.

Disney approaches an individual existence in the same spirit as he does a foreign civilization, and both compete for success and the propagation of their petrified image. This is suggested in a story where Donald is the nightwatchman in a wax museum (D 436, CS 12/59). One night, while he is at work, a costume ball takes place in the house opposite the museum. The same historical figures (with the same clothes, faces and expressions, etc.) are present at the ball as are petrified in the wax museum. Inevitably, Donald falls asleep, and upon awakening mistakes the moving live figures for the wax ones. He concludes that while he was asleep a "revolution" took place. Apparently, there can be no other explanation for this movement of history. (A similar attitude towards the movement of history emerges from the story cited earlier about Unsteadystan, when the big city folk snuff out a revolution and bring Prince Char Ming (a plastic imitation of the millenary dynasty) back into power. Donald cannot accept any movement of history, real or imaginary). When he awakes he desperately tries to control the real figures with rope and stop the "revolution," yelling that "Queen Elizabeth, Joan of Arc, Attila the Hun, the whole museum is walking around in the street." All this happened because the guests at the costume ball had used as models the same historical figures as are in the museum, turning the past into an oasis of entertainment and tourism. Although it was not his fault, the episode makes Donald a celebrity, and he is rewarded for his work as guardian of the past. He seems to prefer the profession of guardian of the past in the interest of the iron-hard present. "Months have passed, and Unca Donald is making so much money he doesn't need to work any more," say the youngsters. "Yes, he's a famous character now ... so famous that he gets paid just for allowing his wax dummy to be exhibited at the museum.... Our own Unca Donald has caused the greatest commotion in the whole history of Duckburg!"

Donald has realized his dreams: easy, well paid and undemanding work. Any civilization, ancient or modern, can model itself on him. Just write Walt Disney Productions.

The Great Duck did nothing to deserve all this. Intelligence may further success and win publicity, but entry to the winter pastures of the dead statues can only be won through a stroke of luck. The movie producer can reconstruct and perpetuate the scene, or can cut it right out. The owners of the mass voice guarantee that the denizens of the cemetery behave themselves according to the rules. If they do not, they will not get a seat on the carrousel of history, they will not be "discovered."

According to Disney, each person, each civilization, in its solitude, imitates and anticipates the vicissitudes of history. History is conceived as being a huge personal organization with each person bearing within himself all the laws which govern change. Therefore, individual norms are valid on both social and individual levels.

Just as disembodied light bulbs are sufficient to send characters off to the discovery of some material or moral treasure, so the super-duper brilliant brain-waves of the magically charged luminaries of history are sufficient to light the paths of progress (D 364). Every creature has his share of genius, deposited in an idea-bank, and in moments of panic he cashes himself in without knowing how much he has on account. But, where do these ideas come from? They come out of nothing, or the previous idea. Disney history is impelled by ideas which do not originate in concrete circumstances or human labor, but are showered on people inexplicably from above. They use up ideas, and pay for them with bodily suffering, but never produce them. The pain of the body is the passive, the play of the soul the active factor. Ideas cannot be invested, because the bank does not receive deposits from humans. One can only draw on the cash

benevolently poured by a Supreme Being into one's mental bucket. People are the fuel of the ideas-machine, but not the controls. Every idea is a very special seed, bearing marvelous, but seedless fruit. It is governed by the sterile power of *idealist* thinking. Since it does not issue from materiality, from an individual's real existence, the idea serves once and once only. It is a one way street with only one way out: into another one way street. Since they cannot be stored, perceptions are exotic things which are used up at one go and then cast into the trash can, in expectation of another idea to meet the next contingency....

The historic process is "ideated" as a series of unrelated, compartmentalized ideas parading past in single military file. In not acknowledging the origin of ideas in the materiality of humanity, it is as if all our heads were huddled together in a bag, waiting, and trying to overhear some whispered command from the lips of the owner. Since the owner of the bag is placed outside any concrete social situation (like a superhuman, or softhearted moneylender), ideas are conceived as products of a *natural* force. By making ideas appear beyond the control of the passive recipients and extrinsic to them, it takes the motors of history out of history into the realm of *pure nature*. This is called *inversion*. In reality, it is people who make their history, in accordance with concrete conditions, and who, in reciprocal interaction with social forces produce ideas. In Disney the ideas appear to generate this real life process without having any social or material origin, like a Boy Scout manual written in the clouds.

But is this Nature-Computer arbitrary in the distribution of its benefits, as some contemporary literature would suggest? Or is it governed by some law? Surely, for the Disney legal department has all the deeds in order: brains are distributed in a pre-stratified world and the wise and foolish, good and bad, stand there waiting for them. Distribution serves to reinforce damnation or salvation of the predestined, and the values they represent. Apart from the ethical division, people are also differentiated by their talent, so that when Donald puts on Gyro's magic cap (designed "for the mentally deficient," TR 53, GG 4/63), he immediately becomes a genius: "Daniel McDuck founded Duckburg in 1862 ... Boris Waddle discovered the Waddle Isles in 1609.... Hurray! I am a genius in history!" (Note in passing, how the founder is an ancestor of Scrooge, and how the discoverer of the islands attaches his name to them. You are right, Donald, you have learned your lesson well.) He wants to utilize his invention in order to affirm his gentle supremacy: "Huey, Dewey and Louie think they are so bright. I'll show them that their uncle is brighter than they are." The cap is blown off his head and lands "on that crude looking individual." He knows what to do with new ideas: "Wow! Suddenly I know how to rob Scrooge McDuck." And Gyro laments, "Oh no! My Beanie-Brain is aiding his criminal mind!"

As soon as an idea is set in motion towards its happy goal, another factor enters: the imponderable. Talent is not enough, for if it were, the world would be forever predetermined. Chance, fate and arbitrary forces act beyond the reach of will or talent, and introduce social mobility into the world. It permits individuals to aspire and enjoy a little success from time to time, despite the limitations of their personality. Thus, Donald, defined as a failure, is capable of beating the brilliant McDuck, because he was *lucky*: the idea he got was, for once, superior to his uncle's. Gyro Gearloose, indisputably a genius like Ludwig von Drake, attracts an incredible amount of bad luck. The nephews as a rule combine good luck with intelligence, but if luck lets them down, they will lose.

The mobility between good and bad luck is, however, available only to the dominant sector, that is, the "good guys" from the city who are permitted moral choices, and are always allowed to redeem themselves. For the inferior, criminal class, luck is always terrible and there is not even the glimmer of a good idea. If ever a good idea does appear, it will generally lead the owners to defeat and capture. Thinking is the surest route back to jail. That's fate. Only the class representing order may be governed by chaos, that is, by the law of disorder. The anarchy in the comic action makes it possible to appear to go beyond determinism (in a world which is socially predetermined anyway), and offers the necessary factors of surprise and variety in each episode. An appearance of anarchy in the action endows each character with credibility and suspense, and gives a means of vicarious identification to readers living every day in a constant state of anxiety.

Here is the difference between Disney and other types of comics where a superman operates in a world of order governed by the law of order. Tarzan and Batman cannot deviate from the norm; they are irreducibly good, and represent the physical and mental quintessence of the whole divine law of order. They can have no conflict with the established world or with themselves. Their crusade for moral rectitude against thieves restores the immaculate harmony of the world. As evil is expelled, the world is left nice and clean, and they can take a holiday. The only tension which may arise in this boring and repetitive world derives from the search for the hero's weakness, his Achilles' heel. The reader identifies with this hero because he shares with him his dual personality, the one commonplace, timid and incapable; and the other supreme and omnipotent. The dual personality (Clark Kent/Superman) is a means for moving from the everyday to the supernatural and back; there can be no movement within the everyday world itself.

Here lies the novelty of Disney (a product of his historical period), which rejects the clumsy, overdrawn schematism of the adventure strips arising in the same era. The ideological background may be similar, but since he does not reveal the repressive forces openly, Disney is much more dangerous. To create a

Batman out of Bruce Wayne is to project the imagination beyond the everyday world in order to redeem it. Disney colonizes reality and its problems with the analgesic of the child's imagination.

The "magic world of Disney" consists of variations within a circular repressive order. It gives to each character and his ideas, the impression of an autonomous personality and the freedom of choice. If this freedom were also available to the "lower" strata, and there was no moral predestination at this level, we would be living in another society. The wall separating dominators from dominated would have crumbled, the whole superstructure of repression would have exploded and this would end up in revolution. Instead of the false dialectic within a closed circuit which we now have in Disney (i.e. the fluid substitution among the "good guys," which we have analyzed earlier), there would be a true dialectic, in which those "below" would have the chance to become both rebellious *and* good. The only course now open to the "submissive" peoples, if they leave their state, is revolution, the wrong kind of change, a constant *Unsteadystan* of crime and recrimination. Better be good. And if one is unlucky enough to lack talent, sit tight. Perhaps someday the wheel of fortune will cast some prestige and money your way, so that you can go up, up, up.

Chance is thus a mechanism through which the authoritarian and charitable laws of the universe operate. These laws impose certain rigid categories of virtue and talent, but, due to an unfathomable will, rewards are afterwards distributed democratically, irrespective of prior classifications. It is a bankrupt welfare state doling out happiness. Luck levels all.

So the readers love these characters, which share all their own degradation and alienation, while remaining innocent little animals. Unable to control their own lives, or even the objects around them, the characters are perfectly closed around the nucleus of their imperfection. The egoism of the little animals, the defense of their individuality, their embroilment with private interests, provides a sense of distance between the characters and their creators, who are projecting their view of the world onto the animals. The reader as *consumer* of the lives of the animals reproduces the sense of distance by feeling superior to and pity for the little animals. Thus the very act of consumption gives the reader a feeling of "superiority" over the animals and provides the basis for his acceptance of their values.

Only occasionally is a character able to break loose from his egocentric private problems and habits, and identify himself with a struggle other than the race for success. While most of the characters have no regular access to divine, messianic power, they have its plenipotentiary in Mickey Mouse. A character who dedicates his life to the struggle against evil without demanding recompense. He is not a super-anything, but a pacific prophet without judicial or other coercive powers. He does not seek prizes or advantages for himself, and his virtue, when he triumphs, is its own reward. The good luck Mickey merits and cultivates, he uses on behalf of his fellows. It is his disinterest which guarantees success. It raises him above others and their pettiness, and allows him to partake of divine power. He is material, but seems to deny the real, material world. This may help explain his past success in the United States and Europe. He is the tribal chief, and the providential leader who heads the public parades in Disneyland. And he represents Walt himself. In Latin America, on the other hand, Donald is more popular, and is the chosen propagandist for the magazines, although the television programs syndicated from the mother country are called the Mickey Hour or the Mickey Club. We Latin Americans tend to identify more readily with the imperfect Donald, at the mercy of fate or a superior authority, than with Mickey, the boss in this world, and Disney's personal undercover agent.

Through the figure of Mickey, the power of repression dissolves into a daily fact of life. He is at once law and big stick, church lottery and intelligence agency. His chivalrous generosity, his sense of fair play which distinguishes so acutely between black and white (and the resplendence of his proboscis with its luminous tip lends a reassuringly matter-of-fact air to his gifts of prescience, and guarantees their proper, commonsense application). He never misuses his power. Mickey, standing at a legal boundary which

others cannot cross without losing caste or being punished, promotes the messianic spirit at the level of the routine. He makes the spirit the common stuff of life. He turns the unusual, abnormal, arbitrariness of external power, into a commonplace phenomenon which partakes of the natural order. His extraordinary occult powers appear ordinary, and therefore, natural and eternal.

In the Disney world, Mickey is the first and last image of permanence, he is the all encompassing, self-contained law. But the daily life of Mickey is a false daily life, because it is based on the extraordinary. Likewise, his permanence is a false permanence because it, too, is based on the extraordinary. In a certain sense, Mickey's false permanence is a symbol for a false mother.

Perhaps this aspect of Mickey will help us understand the absence of woman as *mother* in Disney.

The only female in the Disney deck is the captive and ultimately frivolous woman, who, subject to courtship and adulation, retains only a fraction of her so-called "feminine nature." Being trapped in this superficial aspect of her being, woman relinquishes that other element which, from time immemorial, has made her a symbol of permanence. A permanence based on a real, physical relationship to existence. One which has made her an integral part of the universe, and part of the natural cycle of life itself. To incorporate into the world of Disney this kind of real permanence and mother image would be to inject an anti-body, a reality which would threaten the return to concrete daily life. The existence of a real mother would exclude the need for the false mother Mickey.

Another turn of the screw, another circle closes.

But is there not a short circuit, a break in the centripetal movement, when Disney criticizes the defects of contemporary society? Does he not:

stigmatize bureaucracy;
ridicule North American tourists (in Inca Blinca and the Mato Grosso, for example);
attack atmospheric pollution and ecological destruction;
denounce the slaughters committed by inhuman technology;
denounce the solitude of people in the modern city;
attack the unbridled greed of those who exploit the consumer's weakness by selling
him useless objects;
denounce the excessive concentration of wealth?
and, isn't the character of Scrooge McDuck a great social satire on the rich; and...?
Wouldn't this vision of Disney's be justified as the best way of teaching children about the evils of today's world and the necessity of overcoming them?

Let us take two examples of Disney's brand of "criticism" and see whether in fact they do alleviate the suffocating atmosphere of the comics. In the Black Forest (TR 119, HDL 7/70) "all days are happy ones for the Junior Woodchucks." There they live in intimate harmony with nature, and even the wildest animals, the bear and the eagle, are affectionate. "Fresh air," "quiet," "health," "goodness" are however soon to be scared off by the true wild beast, the barbarous technology of Uncle Scrooge. An army of bulldozers, trucks, planes and monstrous machines, advances upon the idyllic spot. "Get out, you're holding up progress." Instead of trees, a "model city" and "the city of the future" will be built: "Ten thousand brick houses, with chimneys … two million inhabitants, with shops, factories, parking lots and refineries…." In reply to the Woodchucks' petition to prevent the construction, comes the infuriating response: "deers, bears and birds don't pay taxes or buy refrigerators." Technological development is judged to be a harmful natural force, which establishes an authoritarian relationship between itself and those who use it. But there has to be a

happy ending. The forces of nature react, at first passively, then with cautious aggressivity, and finally win over the millionaire developer by demonstrating their *utility*. The forest cures him of his colds, his anxieties and neuroses; he is rejuvenated. Beneath the veneer of attachment to sterile urban progress, there lies a natural moral feeling and simple goodness, the unforgotten child, which permits people to be regenerated from one day to the next. Faced with the curse of contemporary living, one can only flee, turn inward, reconcile social enemies and regress to the world of nature, where those guilty of provoking such disasters may be redeemed. The conquistador is convinced, and integrates back into nature. Thus the earth, from every flower and tree, regulates and rescues society, and is to be found within the depths of every person. So when McDuck tries to put pure air into cans in order to sell it, the wind drives away the smog and ruins his business (TR 110). Such "criticism" is designed to validate the system, and does not criticize anything. It only proves that it is always possible, in fantasy, to make the magic jump from one type of human being into another one more reconciled with the lost paradise. (It was "the Black Forest, the only one left from the great forests of olden times," which Scrooge wanted to cut down). Moral: one can continue living in the city as long as there remains an ultimate refuge in the country; and as long as there survives the reality and idea of a noble savage. Since a meek people is meek by definition and will never disappear, humanity is saved. The technological revolution is primed by the periodic return to the tribe, as long as it keeps its fig leaf or loincloth on. This is cultural regression at its worst. The old natural forces of nature win out against the false natural forces of science.

Disney-style criticism is launched from the viewpoint of the ingenuous child—noble savage third worldling, who is ignorant of the causes of technological excess. It cannot be interpreted as an attack on the system itself, for it does not treat the causes of technological excess.

Once again, science is isolated as a historical factor, and so much so that Gyro Gearloose is always made ridiculous (except when he is able to take on an evil adversary, in which case he instantly becomes a success): "The world today is not ready to appreciate me. But I have to live in it and must try to adapt myself." (D 439). Since there are no productive forces, poor Gyro, "the mad scientist" often has to work with primitive, manual methods which testify to his uselessness. In these comics not even scientific rationalism can become subversive.

Disney hopes that by incorporating the weaknesses of the system as well as its strengths, his magazines will acquire an appearance of impartiality. They embody pluralism of motifs and criteria, and liberty of expression, while promoting sales and creative freedom for writers and artists. Of course, Disney's challenge to the system is stereotyped and socially acceptable. Supposedly, it is composed of conventions shared by all; rich and poor, intelligent and ignorant, big and small. It repeats the common coin of casual street corner and after dinner conversation: deploring inflation (forgetting that it is always the poor who are hardest hit), the decline in social standards (imposed by the bourgeoisie), atmospheric pollution (produced by an irrational system beyond public control) and drug abuse (but not its true causes). This is the facade of democratic debate, which while it appears to open up the problems defined by the bourgeoisie as "socially relevant," really conceals the subtle censorship they impose. This "democratic debate" prevents the unmasking of the fallacy of "free" thought and expression (just consider the treatment in the media of the Vietnam war, the Cuban invasion, the triumphs of the socialist republics, the peace movement, women's liberation, etc.).

But Disney also denounces the mass media themselves. He indulges in the most commonplace and stereotyped criticisms of television: it is the new head of the family, a threat to the harmony of the home, spreading lies and foolishness, etc. Television even corrupts Donald's own nephews, who in one episode (D 437, CS 3/61) lose their affection and respect for him because he cannot measure up to a certain boastful television hero called Captain Gadabout. At this moment Donald is in the position of the typical head of the family faced with the comics, Disneyland, and the whole mass culture, as rivals to his authority.

Captain Gadabout has asserted that there are prehistoric savages living in a remote and exotic corner of the Grand Canyon. Donald refuses to believe the story, denouncing the Captain as a "two bit fraud! A pernicious prevaricator! A prince of hokum, and high hipster of hogwash!" and accuses him of brainwashing his nephews. He sets out for the Grand Canyon (not in the spirit of a search for truth, but out of resentment and envy), and discovers that the prehistoric savages exist in reality (just as the Abominable Snow Man did, whose existence he had also challenged). Donald compounds his error by getting trapped by the savages, having to swap clothes with them, and then having to be saved from abandonment (their plane meanwhile has been flown off by the savages) by the arrival of Captain Gadabout himself. Donald, so to speak, is saved by the media; but he is also punished by them. Gadabout films the rescue, so that is it Donald & Co. ("civilized ducks!") who act the part of the savages (who, in the meanwhile, have immediately become civilized) in his adventure series, or face being abandoned in the Canyon. Later, while watching the television program which broadcasts their humiliation to the world, Donald & Co. ruefully reflect "The irony of it! We not only can't expose Captain Gadabout for the faker he is, we have to sit and watch *ourselves* be the *fakes*!"

Television is the bible of contemporary living. The nephews carry a set umbilically around with them to the Canyon. It is used to give the savages an instant crash course in civilization, teaching them to cook (duck), to practice sport, and even pilot a plane. Following a TV instruction session, the savages depart for civilization, watched by the distraught ducks. "They're going *up* toward the canyon rim!" "To *civilization*— where *we* wanted to go!" "They made it!" "They *landed* up there, all safe and sound—thanks to our portable telly vee!" Only the mass communications media can bring people—and children—out of that desert, that primitive (backward, underdeveloped) plateau, that illiterate childhood.

The whole world of the ducks it is a television play, whether they like it or not, there is no escaping it. We all live in an enormous Disney comic, we have bravely to accept the fantasy, and not poison ourselves with the rhetoric of an urgent return to reality. Better to accept the fantasy, even if we secretly know it to be fraudulent, because supposedly it offers plenty of information, healthy amusement and salvation.

Be satisfied with the role of spectator; otherwise you'll end up as a suffering extra in the great movie of life. Donald, the would-be critic, is vindictively exposed by the media. He is on screen, he is part of the show too. His rebellion led to the most terrible humiliation, and he made himself all the more ridiculous for having attempted to write his own scenario. The mass media, once again, have revealed themselves as messianic, invincible and irrevocable.

Criticism has been incorporated in order to provide a veneer of pluralism and enlightenment. Contradictions in the system are used to feign movement which does not lead anywhere, and to suggest a future which will never come.

The last circle closes in to strangle critical analysis, ours or any other. When the curtain opens on the historical drama of the world of Disney, the only character on stage is a Cement Curtain.

Nephews: "We're *saved*, Unca Donald! The gunboat stopped firing!"
Donald: "And I stamped out all the fuses."

(D 364, CS 4/64)

Attacking Disney is no novelty; he has often been exposed as the traveling salesman of the imagination, the propagandist of the "American Way of Life," and a spokesman of "unreality." But true as it is, such criticism misses the true impulse behind the manufacture of the Disney characters, and the true danger they represent to dependent countries like Chile. The threat derives not so much from their embodiment of the "American Way of Life," as that of the "American Dream of Life." It is the manner in which the U.S. dreams and redeems itself, and then imposes that dream upon others for its own salvation, which poses the danger for the dependent countries. It forces us Latin Americans to see ourselves as they see us.

Any social reality may be defined as the incessant dialectical interaction between a material base and the superstructure which reflects it and anticipates it in the human mind. Values, ideas, *Weltanschauung* and the accompanying daily attitudes and conduct down to the slightest gesture, are articulated in a concrete social form which people develop to establish control over nature, and render it productive. It is necessary to have a coherent and fluid mental picture of this material base, and the emotional and intellectual responses it engenders, so that society can survive and develop. From the moment people find themselves involved in a certain social system—that is, from conception and birth—it is impossible for their consciousness to develop without being based on concrete material conditions. In a society where one class controls the means of economic production, that class also controls the means of intellectual production; ideas, feelings, intuitions, in short—the very meaning of life. The bourgeoisie have, in fact, tried to invert the true relationship between the material base and the superstructure. They conceive of ideas as productive of riches by means of the only untainted matter they know—gray matter—and the history of humanity becomes the history of ideas.

To capture the true message of Disney, we must reflect upon these two components in his fantasy world to understand precisely in what way he represents reality, and how his fantasy may relate to concrete social existence, that is, the immediate historical conditions. The way Disney conceives the relationship between base and superstructure is comparable to the way the bourgeoisie conceive this relationship in the real life of the dependent countries (as well as their own). Once we have analyzed the structural differences and similarities, we will be better able to judge the effects of Disney-type magazines on the condition of underdevelopment.

It is, by now, amply proven that the Disney world is one in which all materiality has been purged. All forms of production (the material, sexual, historical) have been eliminated, and conflict has never a social base, but is conceived in terms of good versus bad, lucky versus unlucky and intelligent versus stupid. So Disney characters can dispense with the material base underpinning every action in a concrete everyday world. But they are certainly not ethereal angels flying around in outer space. Continually we have seen how purposefully their lives reflect his view of the everyday world. Since Disney has purged himself of the secondary economic sector (industrial production, which gave rise to contemporary society and power to the bourgeoisie and imperialism), there is only one infrastructure left to give body to his fantasies and supply material for his ideas. It is the one which automatically represents the economic life of his characters: the *tertiary* sector. The service sector, which arose in the service of industry and remains dependent upon it.

As we have observed, all the relationships in the Disney world are compulsively consumerist; commodities in the marketplace of objects and ideas. The magazine is part of this situation. The Disney industrial empire itself arose to service a society demanding entertainment; it is part of an entertainment network

whose business it is to feed leisure with more leisure disguised as fantasy. The cultural industry is the sole remaining machine which has purged its contents of society's industrial conflicts, and therefore is the only means of escape into a future which otherwise is implacably blocked by reality. It is a playground to which all children (and adults) can come, and which very few can leave.

So there can be no conflict in Disney between superstructure and infrastructure. The only material base left (the tertiary, service sector) is at once defined as a superstructure. The characters move about in the realm of leisure, where human beings are no longer beset by material concerns. Their first and last thought is to fill up spare time, that is, to seek entertainment. From this entertainment emerges an autonomous world so rigid and confined, it eliminates all traces of a productive, pre-leisure type of infrastructure. All material activity has been removed, the mere presence of which might expose the falsity of Disney's fusion of entertainment and "real" worlds, and his marriage of fantasy and life. Matter has become mind, history has become pastime, work has become adventure, and everyday life has become a sensational news item.

Disney's ideas are thus truly material PRODUCTIONS of a society which has reached a certain stage of material development. They represent a superstructure of values, ideas and criteria, which make up the self-image of advanced capitalist society, and facilitate innocent consumption of its own traumatic past. The industrial bourgeoisie impose their self-vision upon all the attitudes and aspirations of the other social sectors, at home and abroad. The utopic ideology of the tertiary sector is used as an emotional projection, and is posed as the only possible future. Their historic supremacy as a class is transposed to, and reflected in, the hierarchy established within the Disney universe; be it in the operations of the industrial empire which sells the comics, or in the relations between the characters created in the comics.

The only relation the center (adult-city folk bourgeoisie) manages to establish with the periphery (child-noble savage-worker) is touristic and sensationalist. The primary resources sector (the Third World) becomes a source of playthings; gold, or the picturesque experiences with which one holds boredom at bay. The innocence of this marginal sector is what guarantees the Duckburger his touristic salvation, his imaginative animal-ness and his childish rejuvenation. The primitive infrastructure offered by the Third World countries (and what they represent biologically and socially) become the nostalgic echo of a lost primitivism, a world of purity (and raw materials) reduced to a picture postcard to be enjoyed by a service-oriented world. Just as a Disney character flees degenerate city life in search of recreation and in order to justify his wealth through an adventure in paradise, so that reader flees his historic conflicts in search of recreation in the innocent Eden of Donald & Co. This seizure of marginal peoples and their transformation into a lost purity, which cannot be understood apart from the historic contradictions arising from an advanced capitalist society, are ideological manifestations of its economic-cultural system. For these peoples exist in reality, both in the dependent countries and as racial minorities ("Nature's" bottomless reservoir) within the U.S. itself.

Advanced capitalist society is realizing in Disney the long cherished dream of the bourgeoisie for a return to nature. It the course of the bourgeoisie's evolution this dream has been expressed in a multitude of historic variations in the fields of philosophy, literature, art and social custom. Recently, from the mid-twentieth century, the mass media have assisted the dominant class in trying to recover Paradise, and attain sin-free production. The tribal (now planetary) village of leisure without the conflicts of work, and of earth without pollution, all rest on the consumer goods derived from industrialization. The imaginative world of children cleanses the entire Disney cosmos in the waters of innocence. Once this innocence is processed by the entertainment media, it fosters the development of a class political utopia. Yet, despite the development of advanced capitalist society, it is the historic experience of the marginal peoples which is identified as the center of innocence within this purified world.

The bourgeois concept of entertainment, and the specific manner in which it is expounded in the world of Disney, is the superstructural manifestation of the dislocations of tensions of an advanced capitalist historical

base. In its entertainment, it automatically generates certain myths functional to the system. It is altogether normal for readers experiencing the conflicts of their age from within the perspective of the imperialist system, to see their own daily life, and projected future, reflected in the Disney system.

Just as the Chilean bourgeoisie, in their magazines, photograph the latest hyper-sophisticated models in rustic surroundings, putting mini- and maxi-skirts, hot pants and shiny boots into the "natural environment" of some impoverished rural province (Colchagua, Chiloé) or—this is the limit, why not leave them in peace, exterminators—among the Alacalufe Indians; so the comics born in the United States, reflect their obsessions for a return to a form of social organization which has been destroyed by urban civilization.[22] Disney is the conquistador constantly purifying himself by justifying his past and future conquests.

22 Cf. Michèle Mattelart, "Apuntes sobre lo moderno: una manera de leer el magazine," in *Cuadernos de la Realidad Nacional* (Santiago), no. 9, September 1971.

But how can the cultural superstructure of the dominant classes, which represents the interests of the metropolis and is so much the product of contradictions in the development of its productive forces, exert such influence and acquire such popularity in the underdeveloped countries? Just why is Disney such a threat?

The primary reason is that his products, necessitated and facilitated by a huge industrial capitalist empire are imported together with so many other consumer objects into the dependent country, which is dependent precisely because it *depends* on commodities arising economically and intellectually in the power center's totally alien (foreign) conditions. Our countries are exporters of raw materials, and importers of superstructural and cultural goods. To service our "monoproduct" economies and provide urban paraphernalia, we send copper, and they send machines to extract copper, and, of course, Coca Cola. Behind Coca Cola stands a whole structure of expectations and models of behavior, and with it, a particular kind of present and future society, and an interpretation of the past. As we import the industrial product conceived, packaged and labelled abroad, and sold to the profit of the rich foreign uncle, at the same time we also import the foreign cultural forms of that society, but without their context: the advanced capitalist social conditions upon which they are based. It is historically proven that the dependent countries have been maintained in dependency by the continued international division of labor which restricts any development capable of leading to economic independence.

It is this discrepancy between the social-economic base of the life of the individual reader, and the character of the collective vision concerning this base which poses the problem. It gives Disney effective power or penetration into the dependent countries because he offers individual goals at the expense of the collective needs. This dependency has also meant that our intellectuals, from the beginning, have had to use alien forms to present their vision, in order to express, in a warped but very often revealing and accurate manner, the reality they are submerged in, which consists of the superimposition of various historical phases. It is a bizarre kind of ambiguity (called "barroquismo" in Latin American culture), which manages to reveal reality at the same time as it conceals it. But the great majority of the people have passively to accept this discrepancy in their daily subsistence. The housewife in the slums is incited to buy the latest refrigerator or washing machine; the impoverished industrial worker lives bombarded with images of the Fiat 125; the small landholder, lacking even a tractor, tills the soil near a modern airport; and the homeless are dazzled by the chance of getting a hole in the apartment block where the bourgeoisie has decided to coop them up. Immense economic underdevelopment lies side-by-side with minute mental super-development.

Since the Disney utopia eliminates the secondary (productive) sector, retaining only the primary (raw material) and tertiary (service) sectors, it creates a parody of the underdeveloped peoples. As we have seen, it also segregates spirit and matter, town and countryside, city folk and noble savages, monopolists of mental power and mono-sufferers of physical power, the morally flexible and the morally immobile, father and son, authority and submission and well-deserved riches and equally well-deserved poverty. Underdeveloped peoples take the comics, at second hand, as instruction in the way they are supposed to live and relate to

the foreign power center. There is nothing strange in this. In the same way Disney expels the productive and historical forces from his comics, imperialism thwarts real production and historical evolution in the underdeveloped world. The Disney dream is cast in the same mold which the capitalist system has created for the real world.

Power to Donald Duck means the promotion of underdevelopment. The daily agony of Third World peoples is served up as a spectacle for permanent enjoyment in the utopia of bourgeois liberty. The non-stop buffet of recreation and redemption offers all the wholesome exotic of underdevelopment: a balanced diet of the unbalanced world. The misery of the Third World is packaged and canned to liberate the masters who produce it and consume it. Then, it is thrown-up to the poor as the only food they know. Reading Disney is like having one's own exploited condition rammed with honey down one's throat.

"Man cannot return to his childhood without becoming childish," wrote Marx, noting that the social conditions which gave rise to ancient Greek art in the early days of civilization, could never be revived. Disney thinks exactly the opposite, and what Marx regretfully affirms, Walt institutes as a cardinal rule of his fantasy world. He does not rejoice in the innocence of the child, and he does not attempt, from his "higher" level, to truthfully reflect the child's nature. The childish innocence, and the return to a historic infancy which Disney, as monarch of his creation, elevates, is a defiance of evolution. It is like a dirty, puerile, old man clutching his bag of tricks and traps, as he crawls on towards the lost paradise of purity.

And why, readers may ask, do we rail against this deshelved senility, which for worse or worser has peopled the infancy of us all, irrespective of our social class, ideology or country? Let us repeat once more: the Disney cosmos is no mere refuge in the area of occasional entertainment; it is our everyday stuff of social oppression. Putting the Duck on the carpet is to question the various forms of authoritarian and paternalist culture pervading the relationship of the bourgeoisie among themselves, with others, and with nature. It is to challenge the role of individuals and their class in the process of historic development, and the fabrication of a mass culture built on the backs of the masses. More intimately, it is also to scrutinize the social relations which a father establishes with his son; a father wishing to transcend mere biological determinants will better understand and censure the underhanded manipulation and repression he practices with his own reflection. Obviously, this is equally the case for mothers and daughters as well.

This book did not emanate from the crazed minds of ivory tower individuals, but arises from a struggle to defeat the class enemy on his and our common terrain. Our criticism has nothing anarchic about it. These are no cannon shots in the air, as Huey, Dewey and Louie would have it. It is but another means of furthering the whole process of the potential Chilean and Latin American Revolution by recognizing the necessity of deepening the cultural transformation. Let us find out just how much of Donald Duck remains at all levels of Chilean society. As long as he strolls with his smiling countenance so *innocently* about the streets of our country, as long as Donald is power and our collective representative, the bourgeoisie and imperialism can sleep in peace. Someday, that fantastic laugh and its echoes will fade away, leaving a mere grimace in its stead. But only when the formulae of daily life imposed upon us by our enemy ceases, and the culture medium which now shapes our social praxis is reshaped.

To the accusation that this is merely a destructive study which fails to propose an alternative to the defeated Disney, we can only reply that no one is able to "propose" his individual solution to these problems. There can be no elite of experts in the reformation of culture. What happens after Disney will be decided by the social practice of the peoples seeking emancipation. It is for the vanguard organized in political parties to pick up this experience and allow it to find its full human expression.

"Look, here's a different way not only of analyzing reality, but writing reality." We wrote it in a totally different way.

It broke with all the academic schema that there were, with all the ways in which you typically are supposed to analyze...."

Ariel Dorfman Reflects on
How to Read Donald Duck

by Rodrigo Dorfman

When the Chilean Revolution started in 1970, one of the things we immediately realized was that along with taking control of the land, the natural resources, and the factories, we had to take control of the words with which we were speaking reality, the dreams with which we were dreaming reality—and we realized that we were importing those dreams. Most of the cultural products of Chile were being imported from abroad, from the United States. The models upon which we were dreaming our life came from abroad. One thing became the primary intellectual challenge of the Allende revolution: how do we critique those forms that people are using in their everyday life?—for instance, competition.

Solidarity or competition? Greed or generosity? Self-reliance or passivity? Those were clear factors, and most of the things that we were importing from abroad led us toward passivity, toward greed, toward competition, toward individualism. For the four years before the Allende revolution, I had been studying and analyzing mass media products. I realized that we needed to write something which could take those imported dreams and submit them to a ferocious critique. I felt, as did Armand Mattelart, that it was Disney who was the primary purveyor of those dreams, and those models of behavior. So, we wrote *How to Read Donald Duck* (1971).

What I like about *How to Read Donald Duck* today is the tone. Let's set aside what's being said and listen to the insolence, the sense of humor, the outrage—in the best sense of the word:

it's outrageous! We just kept on pushing the envelope. We kept on saying, "Look, here's a different way, not only of analyzing reality, but writing reality." It broke with all of the academic schemas, all the ways in which you typically were supposed to analyze. It was a work of enormous imagination. Which was our imagination, that of Armand and myself, but also the imagination of the Chilean people, a utopian belief in the possibilities of alternatives and of another way of living in the language itself, in the critique itself.

[The book] said, "You know what? Here there's a road." Not only in the sense that we think Donald Duck has all these hidden messages, but in the unearthing of them, the uncovering of them, the trampling of the duck, putting him inside an oven and roasting him and eating him, then getting indigestion and spitting him out, and then eating him again! In the sense that we can do anything we want with you, Mr. Disney—send us whatever you want! Hey, you guys out there who own all the copper of this country, give us your best—we're better than you, because the people who are marching to another future are inspiring us to write these wonderful, extraordinary, funny, and incisive remarks about what reality is. Look, reality is up for grabs. We can define reality any way we want. We can think anything we want about reality, because we can do anything we want with it: we can create another reality. I think that's what I most like about *How to Read Donald Duck*, that sense of liberation in the language.

This was only possible because the whole country, the whole continent, the whole world, we felt, was moving in the direction of saying, "We can change everything. We don't have to leave the world as it was when we were born. The world can be different. Another world is possible. Another world is possible right now."

Bringing together the literary artistic vanguard and the revolutionary vanguard—which every revolutionary movement is at the beginning ... that impulse towards liberation is what created *How to Read Donald Duck*. The desire not to be narrated and defined by others but by oneself, by all of us together. That is part of my whole work ... like I did with [the play] *Death and the Maiden* (1990)—I took the thriller genre and I turned it from a whodunit into a what-dunit. What is the system that did this?

I've always taken genres that are popular—I've been a populist all my life—and filled them with different material so we can burst them open, just like we did with Donald Duck. It's almost as if we had one of those inflatable sex toys of Donald Duck, and we were blowing, and blowing, and blowing until the whole thing blew up. Right? Now, it turns out that Donald Duck was so strong that he devoured us—in a sense, what Donald Duck did was create the coup. He said, "Oh, Mr. Dorfman, Mr. Mattelart, you think you're so strong. You think your dreams are so strong—you need to roast me? Well, you know what, I know something about fire because the people behind me know something about fire. You're going to have fire; and you're going to have rubble; and you're going to have your dreams destroyed into so many pieces you'll never be able to put them together."

I think that the dream we had back then, the impulse for liberation, is absolutely alive today. I'm not sure that I would repeat exactly the same analysis. Many of the things that I said were totally true about Donald Duck, but many of them were true because I believed them ahead of time. I looked into Disney and I saw the things that I wanted to critique in him, that I wanted to find and I found them. It's like a treasure hunt in which you've drawn the map—you don't need Long John Silver taking you there.

I knew what it was that I wanted: the joy, the impulse, the insolence, the need for liberation—that has not died. That was in that book and it's still everywhere in reality. I've discovered that Donald Duck is much more preeminent and powerful than I ever expected. Yeah, he's still around.

I believed that shooting Donald Duck full of my words and my darts and blowing him up with my imagination was in some sense going to get rid of him. I think I made the mistake of thinking that, as a representative of the system, it was enough just to throw a dart at him and he blows up. Or, he blows up because you pushed so much liberated air into him that he goes away into the atmosphere. I didn't realize that Donald Duck, in fact, was Proteus, that famous Greek entity who could change forms constantly, chameleon-like. I thought it was enough to grab Donald Duck and just wring his neck, or fill him with so much air that he would explode—roast him. I thought that our words were so true that he would disappear. And, of course, he didn't really disappear. He was like Proteus, every time you grabbed him, he would turn into something else. You thought he was a chicken, and you were trying to roast him, and it turns out that he was a frog, and he's leaping away. You grabbed him as a frog, and he would turn into a mountain, and you would have to go up the mountain, so he turned into something else. Donald Duck didn't disappear. He showed himself to have all these different forms that he could take over. He became Pinochet, in a way—he especially became The Chicago Boys, meaning the doctrine of a neoliberal economy where he became the system. He became everywhere. He turned into everything. He became invisible in a way. He said, "Okay, next time that Dorfman and Mattelart try to roast me they won't find me anywhere. They'll have to roast the whole world, and they haven't got the strength for that. One thing is to try to roast me, the duck. Another thing is to try to roast the whole world into which I have melted."

You know, it's very strange that the two people who did this were foreigners to Chile. Armand Mattelart was Belgian. He had been brought up on Tintin. I was really an American kid who had been brought up on Donald Duck, and John Wayne, and Howdy Doody. In some sense, when we became revolutionaries, we lived the

Rodrigo Dorfman
still from **Occupy the Imagination:
Tales of Seduction and Resistance**
digital film
fotograma de **Ocupa la imaginación.
Cuentos de seducción y resistencia**
película digital
2013
88:00 min

Chilean Revolution. One of the things that we did was begin to critique our own pasts, our own love affairs with this mass culture. No Chilean wrote *How to Read Donald Duck*—it had to be a Belgian and a proto-American. Those are the ones who are able to write from the perspective of being part of the revolution but at the same time far enough from it to say, "Hey, watch out." Just like Armand said Tintin seduced him, or like I had been seduced very quickly by American culture: "Watch out. You Chileans ..."— you Chileans, not we Chileans ... or we Chileans, you Chileans, all Chileans—"... don't realize how perverse and pervasive Donald Duck really is." I knew it, because he had conquered me.

So, I think I exaggerated how much it conquered Chile. If I have any critique of the Donald Duck book it's that it doesn't give enough credit to the capacity of people to reinvent Donald Duck for themselves. In that sense I have the greatest story, told to me by Luis Rafael Sánchez, the great Puerto Rican novelist and poet who spoke to me about an uncle of his who would go to see Yankee films and would be expelled from the theater because he kept on shouting back at them. He kept on critiquing them. He kept saying "No, ¡no es verdad! ¡Mentiroso!"—You're false; you're a liar!—"Don't do that!" He would critique. It was like an ongoing Baudrillard-Derrida-Foucault critique from the popular culture of Puerto Rico, the independent culture of Puerto Rico, against the American products that were coming in.

I think that I certainly didn't take into account enough the creativity of people, in fact my own creativity, because the Donald Duck book itself is the proof of that. Instead of taking Donald Duck literally, we went into it, used it, and critiqued it from inside. The stories were told with the stories that Disney had told, but we twisted them in a different direction. I didn't give enough strength to the capacity for cultural resistance that there is. Of course, now in the world there continues to be cultural resistance—it's difficult to find, but there is no revolution and no change if you can't dream of a different reality. Why is it that people keep on dreaming these things? Why do they keep on dreaming of freedom? Why is it that there's been an Arab Spring? Where did it come from? It also came from the capacity of people to dream themselves differently. To say no,

what you people in power are saying that we should be, we will not be. We will not continue to allow you to define us. It's the same impulse that I had in Chile, in that sense, and it's the same impulse that comes out of all my books.

Why didn't I continue writing books like *How to Read Donald Duck*? Because I decided that one critique was enough—or two critiques: I then did the Lone Ranger and Babar the Elephant and American films—then I said, "The world doesn't need more of this. It needs a different language." So, I spent the next forty years, after Donald Duck, saying if there isn't an alternative in language, if there isn't in fiction, if there aren't plays like *Death and the Maiden*, if there aren't novels like *Konfidenz* (1995), if there aren't poems like "Last Will and Testament" (2002), if there aren't the articles that I write and the essays that I publish in all the newspapers, then we have no language that allows us to dream reality in a different way.

You can't dream something if you haven't thought of it before, if you haven't expressed it, if you haven't found the difficulties of that expression. I thought it was more important for me—[rather] than to continue doing sociological studies, no matter how popular they might be—to try to create a different form of language, along with all the other writers of the world, who are doing that in many different ways. They're all dreaming of different ways of feeling and expressing and understanding the world. And, if you can understand the world in a different way, then you can change the world—in the case of writers, one by one by one. Not all together. A revolution does that—everybody participates in everybody changing. Writers are like the fertilizers of that land, so that we can express ourselves together. Ernesto Cardenal said it very well: "You will write the constitutions of tomorrow with the love poems of today." I believe that. I feel as if I'm writing the love poems of today, but the constitutions of tomorrow. I mean constitution not only in the sense of legal documents but the constituent documents, what constitutes us, our constitutions. When you speak of our constitution, you speak about our health. I think literature and art are fundamental for the health of the future. I think *How to Read Donald Duck* is part of the artistic revolution of the twentieth century, much more than just an ideological revolution.

Ariel Dorfman reflexiona sobre *Para leer al Pato Donald*

Rodrigo Dorfman

Tan pronto comenzó la revolución chilena en 1970, nos dimos cuenta de que además de tomar el control de la tierra, los recursos naturales y las fábricas, teníamos que tomar el control tanto de las palabras con las que expresábamos la realidad, como de los sueños con los que soñábamos la realidad –y caímos en cuenta de que estábamos importando estos sueños. La mayoría de los productos culturales de Chile se importaban del exterior, de Estados Unidos. Los modelos con los que soñábamos la vida venían del extranjero. Algo que se convirtió en el principal desafío intelectual de la revolución de Allende fue: ¿cómo criticamos esas formas que la gente usa en su vida cotidiana? –como por ejemplo, la competencia.

¿Solidaridad o competencia?, ¿avaricia o generosidad?, ¿autosuficiencia o pasividad? Estos eran factores claros, y la mayoría de las cosas que importábamos del exterior nos conducían a la pasividad, a la avaricia, a la competencia, al individualismo. Durante los cuatro años anteriores a la revolución de Allende yo había estado estudiando y analizando los productos de los medios de comunicación de masas y entendí que necesitábamos escribir algo que pudiera tomar esos sueños importados y someterlos a una crítica feroz. Sentía, como también lo sentía Armand Mattelart, que Disney era el principal proveedor de esos sueños y de esos modelos de comportamiento. Así que escribimos *Para leer al Pato Donald* (1971).

Lo que me gusta hoy de *Para leer al Pato Donald* es el tono. Dejemos de lado lo que se está diciendo y escuchemos la insolencia, el sentido del humor, la indignación –en el mejor sentido de la palabra: ¡es indignante! Simplemente insistíamos en ir más lejos. Insistíamos en decir, "Mire, aquí tenemos una manera diferente, no solo de analizar la realidad, sino de escribir la realidad". El libro rompió con todos los esquemas académicos, con todas las formas acostumbradas de análisis. Fue un trabajo de enorme imaginación. Que era nuestra imaginación, la de Armand y la mía, pero también la imaginación del pueblo chileno, una creencia utópica en la posibilidad de alternativas y de otra manera de vivir en el lenguaje mismo, en la crítica misma.

[El libro] decía, "¿Sabes qué?, aquí hay un camino". No sólo porque pensamos que el Pato Donald contiene todos aquellos mensajes ocultos, sino porque los desenterramos y los sacamos al descubierto, pisoteamos al pato, lo metemos en el horno y lo asamos y nos lo comemos, luego nos da indigestión y lo escupimos ¡y luego nos lo volvemos a comer! En el sentido de que podemos hacer con usted lo que queramos, señor Disney –¡envíenos lo que quiera! Ustedes allá que son los dueños de todo el cobre de este país, hagan su mejor esfuerzo– somos mejores que ustedes, porque el pueblo que marcha hacia otro futuro nos inspira a escribir estas maravillosas, extraordinarias, incisivas y divertidas observaciones sobre lo que es la realidad. Mira, la realidad está allí, quien quiera hacerlo la puede agarrar. Podemos definirla como queramos. Podemos pensar lo que queramos sobre la realidad porque podemos hacer lo que queramos con ella: podemos crear otra realidad. Creo que lo que más me gusta de *Para leer al Pato Donald* es esa sensación de liberación en el lenguaje.

Esto era posible solamente porque nos parecía que todo el país, todo el continente, todo el mundo se movía en la dirección de decir, "Podemos cambiar todo. No tenemos que dejar el mundo como era cuando nacimos. El mundo puede ser diferente. Otro mundo es posible. Otro mundo es posible ahora mismo".

Reunir la vanguardia literaria artística y la vanguardia revolucionaria –todo movimiento revolucionario es una vanguardia, en sus inicios… ese impulso hacia la liberación es lo que creó *Para leer al Pato Donald*. El deseo de que no sean otras personas quienes nos narren y definan sino nosotras y nosotros mismos, todas y todos nosotros unidos. Esto es parte de todo mi trabajo… como lo que hice con [la obra teatral] *La muerte y la doncella* (1990) –tomé el género de suspenso y convertí el misterio de ¿quién lo hizo?, en un misterio de ¿qué lo hizo? ¿Cuál es el sistema que hizo esto?

Siempre he tomado géneros que son populares –toda la vida he sido un populista– para llenarlos con material diferente para que estallen desde adentro, como hicimos con el Pato Donald. Es casi como si hubiéramos tenido uno de esos juguetes sexuales inflables del Pato Donald y sopláramos, sopláramos y sopláramos hasta que la cosa reventara. ¿Cierto? Pues bien, resulta que el Pato Donald era tan fuerte que nos devoró –en cierto sentido, lo que hizo el Pato Donald fue crear el golpe. Él dijo, "Ah, señor Dorfman, señor Mattelart, se creen muy fuertes. ¿Creen que sus sueños son tan fuertes –que necesitan asarme? Bien, ¿saben qué?, yo sé bastante de fuego porque la gente detrás de mí sabe bastante de fuego. Ustedes van a tener fuego; y van a tener escombros; y sus sueños van a quedar fragmentados en tantos pedazos que nunca podrán juntarlos".

Creo que el sueño que tuvimos entonces, el impulso por la liberación, está absolutamente vivo hoy. No estoy seguro de que repetiría el mismo análisis. Muchas de las cosas que dije sobre el Pato Donald eran totalmente ciertas, pero muchas de ellas eran ciertas porque yo estaba ya convencido de ellas de antemano. Me adentré en Disney y vi las cosas que quería criticar en él, que quería encontrar, y las encontré. Es como buscar un tesoro con un mapa que tú mismo dibujaste –no necesitas que John Silver el largo te lleve hasta allá.

Sabía que era lo que yo quería: la alegría, el impulso, la insolencia, la necesidad de liberación –eso no ha muerto. Eso estaba en ese libro y está aún por todas partes de la realidad. He descubierto que el Pato Donald es mucho más predominante y poderoso de lo que yo nunca esperé. Sí, todavía anda por ahí.

Yo pensaba que si le disparaba al Pato Donald todas mis palabras y mis dardos y lo hacía estallar con mi imaginación lo habría eliminado en cierto sentido. Creo que cometí el error de pensar que, como representante del sistema, bastaba con lanzarle un dardo y que explotara. O, explota porque le inyectaste tanto aire liberado que se pierde en la atmósfera. No me di cuenta de que el Pato Donald era en realidad Proteo, aquella famosa entidad griega que podía cambiar constantemente de forma camaleónica. Pensaba que era suficiente agarrar al Pato Donald y sólo torcerle el pescuezo, o llenarlo de tanto aire que explotara –asarlo. Creía que nuestras palabras eran tan ciertas que él desaparecería.

Y, claro, en realidad no desapareció. Él era como Proteo, cada vez que lo agarrabas se convertía en algo diferente. Pensabas que era un pollo y estabas tratando de asarlo, y resulta que era una rana y se escapaba saltando. Lo agarrabas en forma de rana y se convertía en una montaña, y tenías que escalar la montaña y entonces se convertía en algo más. El Pato Donald no desapareció. Él demostró tener todas estas formas diferentes que podía tomar. Se convirtió en Pinochet, en cierto sentido —se convirtió especialmente en los Chicago Boys, es decir, en la doctrina de una economía neoliberal donde él se convirtió en el sistema. Se convirtió en todas partes. Se convirtió en todo. De alguna manera se hizo invisible. Dijo, "Bueno, la próxima vez que Dorfman y Mattelart intenten asarme no me van a encontrar en ninguna parte. Tendrán que asar al mundo entero y no tienen la fuerza para hacer eso. Una cosa es intentar asarme a mí, el pato. Otra cosa es intentar asar al mundo entero en el cual yo me he fundido".

Sabes, es muy extraño que las dos personas que hicieron esto fueran extranjeras a Chile. Armand Mattelart era belga. Había crecido con Tintin. Yo en realidad era un joven estadounidense que había crecido con el Pato Donald y John Wayne y Howdy Doody. En cierto sentido, cuando nos hicimos revolucionarios, vivimos la revolución chilena. Una de las cosas que hicimos fue empezar a criticar nuestro propio pasado, nuestros propios enamoramientos con esta cultura de masas. Ningún chileno escribió *Para leer al Pato Donald* —tenían que ser un belga y un anterior estadounidense. Estas son las personas que pueden escribir desde la perspectiva de ser parte de la revolución, pero al mismo tiempo estar a suficiente distancia de ella para decir, "Atención". Justo como dijo Armand que lo había seducido Tintin, o como yo había sido seducido muy rápidamente por la cultura americana: "Atención gente de Chile..." —ustedes gente de Chile, no nosotros gente de Chile ... o nosotros gente de Chile, ustedes gente de Chile, toda la gente de Chile— "no se dan cuenta de lo perverso y persistente que es en realidad el Pato Donald". Yo lo sabía porque él me había conquistado.

Así que, creo que exageré qué tanto había conquistado Chile. Si tengo alguna crítica al libro sobre el Pato Donald es que no da suficiente crédito a la capacidad de la gente de reinventar al Pato Donald a partir de sí misma. La mejor historia que tengo en ese sentido me la contó Luis Rafael Sánchez, el gran novelista y poeta puertorriqueño, y trataba sobre un tío suyo que iba a ver películas yanquis y lo expulsaban de las salas porque ripostaba a gritos y replicaba continuamente. No paraba de criticarlas. Se mantenía diciendo "No, ¡no es verdad! ¡Mentiroso! —"¡No haga eso!" Criticaba. Era algo así como una crítica continua del tipo Baudrillard-Derrida-Foucault desde la cultura popular de Puerto Rico, desde la cultura independiente de Puerto Rico, contra los productos estadounidenses que estaban entrando.

Creo que por cierto no tomé lo suficientemente en cuenta la creatividad de la gente, de hecho mi propia creatividad, porque el libro sobre el Pato Donald es en sí mismo una prueba de ello. En lugar de tomar literalmente al Pato Donald, nos adentramos en él, lo usamos y lo criticamos desde dentro. Contamos historias con las historias contadas por Disney, pero les dimos una dirección diferente. No di el suficiente crédito a la capacidad de resistencia cultural que existe. Naturalmente, ahora en el mundo continúa existiendo resistencia cultural —es difícil de encontrar, pero no hay revolución ni cambio si no puedes soñar una realidad diferente. ¿Por qué es que la gente sigue soñando estas cosas?, ¿por qué siguen soñando con la libertad?, ¿por qué se dio la Primavera Árabe?, ¿de dónde surgió? También provino de la capacidad de la gente de soñarse a sí misma de manera diferente. Decir no, nosotros no seremos lo que ustedes, gente en el poder, dicen que debemos ser. No vamos a seguir permitiendo que ustedes nos definan. Es el mismo impulso que tuve en Chile, en ese sentido, y es el mismo impulso que brota de todos mis libros.

¿Por qué dejé de escribir libros como *Para leer al Pato Donald*? Porque decidí que una crítica era suficiente —o dos críticas: después hice el libro sobre El Llanero Solitario y el elefante Babar, y sobre las películas estadounidenses— entonces dije… "El mundo no necesita más de esto. Necesita un lenguaje diferente". Entonces pasé los siguientes cuarenta años después del Pato Donald diciendo si no hay una alternativa en el lenguaje, si no la hay en la ficción, si no hay obras como *La muerte y la doncella*, si no hay novelas como *Konfidenz* (1995), si no hay poemas como "Last Will and Testament" ("Testamento", 2002), si no hay los artículos que escribo y los ensayos que publico en todos los periódicos, entonces no tenemos lenguaje que nos permita soñar la realidad de manera diferente.

No puedes soñar algo si antes no has pensado en ello, si no lo has expresado, si no has encontrado las dificultades en esa expresión. Pensé que era más importante para mí —[en lugar] de continuar haciendo estudios sociológicos, independientemente de que fueran bien recibidos— tratar de crear una forma diferente de lenguaje en conjunto con las demás escritoras y escritores del mundo, quienes lo están haciendo en muchas formas diferentes. Todas y todos están soñando diferentes maneras de sentir y de expresar y de entender el mundo. Y, si puedes entender el mundo de una forma diferente, entonces puedes cambiarlo —una a una en el caso de las personas que escriben. No todas juntas. Una revolución hace esto —todas y todos participan en los cambios de todas y todos. Quienes escriben son como los fertilizantes de esa tierra, para que podamos expresarnos juntos. Muy bien lo decía Ernesto Cardenal: "Las constituciones del mañana se escribirán con los poemas de amor de hoy". Yo creo eso. Siento como si lo que escribo hoy son poemas de amor, pero constituciones de mañana. Y me refiero a constitución no solo en el sentido de documentos legales, sino los documentos constituyentes, los que nos constituyen, nuestras constituciones. Cuando hablamos de nuestra constitución, hablamos de nuestra salud. Creo que la literatura y el arte son fundamentales para la salud del futuro. Creo que *Para leer al Pato Donald* hace parte de la revolución artística del siglo veinte, mucho más que sólo de una revolución ideológica.

ARTIST AND ESSAYIST BIOGRAPHIES
FICHAS BIOGRÁFICAS DE
ARTISTAS Y ENSAYISTAS

Lalo Alcaraz (San Diego, California, United States, 1964)
Lalo Alcaraz is a prolific Chicano cartoonist, opinion writer, and humorist, famous for creating *La Cucaracha*, the first syndicated Latino political comic strip to be published daily across a broad range of newspapers in the United States. His work has appeared in many publications, including the *New York Times*, the *Village Voice*, and the *LA Times*, among others. His published books include *Latino USA: A Cartoon History* (2000), with Ilan Stavans, and *Migra Mouse: Political Cartoons On Immigration* (2004). His painting *Migra Mouse* was the cover image for the latter volume. The image presents Mickey Mouse dressed in an Immigration and Naturalization Service uniform. Following this same line of critique, Alcaraz denounced and satirized Disney's plan to patent the phrase "El día de los muertos" ("The Day of the Dead") on the eve of production for an animated film that was to be titled *The Day of the Dead*. Disney eventually decided to change the title of the film that is slated to premiere this year (2017), and withdrew their copyright request. The movie will be titled *Coco*, and Disney hired Alcaraz as a consultant. Lalo Alcaraz es un prolífico caricaturista, editorialista y humorista chicano, conocido por crear *La Cucaracha*, la primera tira política latina con distribución sindicalizada que se publica diariamente en una amplia red de periódicos en Estados Unidos. Su trabajo ha aparecido en numerosas publicaciones como el *New York Times*, el *Village Voice*, y el *L.A. Times*, entre otras. Entre sus libros publicados se destacan *Latino USA: A Cartoon History* (2000), con Ilan Stavans, y *Migra Mouse: Political Cartoons On Immigration* (2004). Su pintura *Migra Mouse* sirvió de portada a este último volumen. La imagen presenta al ratón Mickey enfundado en el uniforme del Immigration and Naturalization Service (Servicio de Inmigración y Naturalización). Siguiendo esta línea crítica, Alcaraz denunció y satirizó el plan de Disney de patentar la frase "El día de los muertos" en vísperas de la producción de una película animada que habría de llamarse *The Day of the Dead*. Disney eventualmente decidió cambiar el título de la película que planea estrenar este año (2017) y retiró la solicitud de derechos de autor. La película se llamará *Coco*, y Alcaraz ha sido contratado como asesor.

Florencia Aliberti (Buenos Aires, Argentina, 1986)
Florencia Aliberti is an Argentinian videographer, filmmaker, and visual artist who recycles and reorganizes pre-existing filmic material in order to invest it with new inflections and referential frames. Her versatile artistic production incorporates elements from contemporary domestic digital videos made by internet users to nostalgic and battered found footage from movies from earlier decades. With this type of footage, Aliberti concocted *Variaciones sobre Alicia*, a three-minute Super-8 film from 2012. With its fragmented narration and the intense and unpredictable physical interventions enacted on the frames with chemicals and straight pins, *Variaciones* is clearly linked with experimental film. In the short, scenes from Disney's version of *Alice in Wonderland* (1951) alternate with excerpts from old porno films acquired at flea markets. The counterpoint between these two supposedly antithetical elements reveals what Aliberti calls "a didactic common purpose." Her projects, situated between the space of projection and the space of exhibition, have screened at numerous festivals and exhibitions, including: International Documentary Film Festival Amsterdam; Xcèntric Cinema 2015, Barcelona; Museo de Arte Moderno, Buenos Aires; and the LOOP Festival, Barcelona. Florencia Aliberti es una videógrafa, cineasta y artista plástica argentina que recicla y reorganiza material fílmico ya existente para otorgarle inflexiones y marcos referenciales nuevos. Su versátil producción incorpora desde vídeos digitales domésticos actuales de usuarios de la red, hasta *found footage* (metraje encontrado) nostálgico y maltrecho de películas de otras décadas. Con este tipo de metraje Aliberti urdió *Variaciones sobre Alicia*, una película de tres minutos del año 2012 en Súper-8. Con su narración fragmentaria y la azarosa e intensa intervención física de fotogramas con químicos y alfileres,

Variaciones se emparenta con el cine experimental. En el corto se alternan escenas de la versión Disney de *Alicia en el país de las maravillas* (1951) con segmentos de viejas películas porno obtenidos en mercados de pulgas. El contrapunteo entre estos dos materiales supuestamente antitéticos revela lo que Aliberti llama "un propósito didáctico común". Sus trabajos, situados entre el espacio de proyección y el espacio expositivo, se han proyectado en varios festivales o exposiciones, entre ellos: International Documentary Film Festival Amsterdam; Xcèntric Cinema 2015, Barcelona; Museo de Arte Moderno de Buenos Aires; y el Festival LOOP, Barcelona.

Sergio Allevato (Rio de Janeiro, Brazil, 1971)
The Brazilian painter and watercolor artist Sergio Allevato has developed a hybrid representational genre that brings together animated drawings and scientific illustration. Within this framework, he has created a number of series in which the objectified morphology of plants and animated drawings align with the construction of national identities. In his series *Atlas Botánico*, Allevato presents what seems to be generic botanical watercolors of typical plants from different countries around the world; concealed within the details, however, nestle fragments of emblematic animation figures from the country in question. In the series *Retratos*, Allevato inverts the terms and presents animated characters "made" of plants, in the style of Arcimboldo's visual paradoxes. He titles his portrait of Asterix *Flora Francesa*, while his portrait of Donald is titled *Flora de California*. El pintor y acuarelista brasilero Sergio Allevato ha desarrollado un género de representación híbrido en el que confluyen los dibujos animados y la ilustración científica. Con esta matriz ha realizado varias series en las que la morfología objetivada de las plantas y los dibujos animados se alinean en la construcción de identidades nacionales. En la serie *Atlas botánico*, Allevato presenta lo que parecen acuarelas botánicas genéricas de plantas típicas de distintos países del mundo, pero que esconden, disimulados en los detalles, fragmentos de personajes de dibujos animados emblemáticos del país en cuestión. En la serie *Retratos*, Allevato invierte los términos y ofrece personajes de dibujos animados "hechos" de plantas, al estilo de las paradojas visuales de Arcimboldo. Al retrato de Asterix lo ha titulado *Flora Francesa*, al de Donald *Flora de California*.

Pedro Álvarez Castelló (Havana, Cuba, 1967–2004)
Pedro Álvarez Castelló's paintings depict the fauna of contemporary popular culture, like Disney characters and the stone-faced men from advertising images, alongside people, situations and objects taken from nineteenth-century Cuban painting. Álvarez Castelló overturned this vast symbolic capital in large-scale narrative paintings that combine intellectual subtlety with parody. Álvarez Castelló described two distinct moments in his creative process: the first was a preparatory instance of gathering clippings from magazines, books, catalogs, postcards, and receipts; the second was the moment of execution proper. Álvarez Castelló ascribed relevance to the concrete process of materially constructing his work, because certain rhythms and tensions were imprinted onto the work, but according to him, at the moment of execution the most relevant decisions had already been made. Álvarez Castelló died just a few days after his solo show *Landscape in the Fireplace* opened at ASU Art Museum in Phoenix, Arizona. En las pinturas de Pedro Álvarez Castelló se da cita la fauna de la cultura popular contemporánea, como los personajes de Disney y los tiesos hombres de la ilustración publicitaria, con gente, situaciones y objetos tomados de la pintura decimonónica cubana. Álvarez Castelló vuelca este vasto capital simbólico en pinturas narrativas de gran tamaño que combinan la sutileza intelectual y la parodia. Álvarez Castelló describía dos momentos diferenciados en su proceso creativo: el primero era una instancia preparatoria de acopio de recortes de revistas, libros, catálogos, tarjetas postales y recibos; el segundo era el momento propio de la ejecución. Álvarez Castelló le atribuía relevancia

al proceso concreto de realizar materialmente la obra porque imprimía en su trabajo ciertos ritmos y tensiones, pero, según él, al momento de la ejecución las decisiones más relevantes ya habían sido tomadas. Álvarez Castelló falleció pocos días después de inaugurar su exposición personal *Landscape in the Fireplace* en el ASU Art Museum de Phoenix, Arizona.

Carlos Amorales (Mexico City, Mexico, 1970)

Carlos Amorales is a multidisciplinary artist with a notable interest in visual and/or acoustic occurrences that are difficult to codify, store, recuperate, and communicate. His drawings, graphic works, performances, films, animations, and sound works tend to combine a definitive vital energy with the nearly systematic dissolution of narrative coherence. Amorales has collaborated with countless artists, and has been a part of a wide range of collectives of different types and for different lengths of time, operating both inside and outside the gallery and museum circuit. *La Fantasia de Orellana* (2013) is a digital short created in collaboration with the musician Julián Lede. The short is based on *The Sorcerer's Apprentice* (2013), a freely interpreted version of the music from the classic homonymous segment from the Disney film *Fantasia* (1940), written by the Guatemalan composer Joaquín Orellana. Carlos Amorales es un artista multidisciplinario con un marcado interés por manifestaciones visuales y/o acústicas difíciles de codificar, almacenar, recuperar y comunicar. Sus dibujos, obra gráfica, performances, películas, animaciones y obras sonoras tienden a combinar una cierta energía vital con la disolución casi sistemática de la coherencia narrativa. Amorales ha colaborado con un sinnúmero de artistas y ha conformado colectivos de diverso tipo y duración, operando dentro y fuera del circuito de las galerías y los museos. *La Fantasía de Orellana* (2013) es un cortometraje digital realizado en colaboración con el músico Julián Lede. El corto está basado en *El Aprendiz de Brujo* (2013), una versión libre de la música del clásico segmento homónimo de la película *Fantasía* de Disney (1940), escrita por el compositor guatemalteco Joaquín Orellana.

Rafael Bqueer (Belém, Pará, Brazil, 1993)

Rafael Bqueer is a Brazilian performer, drag queen, video artist, and photographer whose wide range of formative experiences includes studies at the School of Fine Arts in Rio de Janeiro and dancing for the city's *escolas de samba* (samba schools). His practice questions social and identity-based exclusion and subverts multiple registers of cultural normalization. In 2015, Rafael Bqueer, who is of African descent, tall, and athletic, began a series of interventions in which he wears the iconic blue dress of Disney's Alice. The videos that present the series to museum visitors record the actions of "Alice" and the reactions they provoke. Alice is serene, elegant, and remote, yet open to brief exchanges; she walks slowly and regally in silence, or sits down to drink tea in favelas, garbage dumps, informal street markets, and train stations. Rafael Bqueer es un performer, Drag Queen, videasta y fotógrafo brasileño cuya amplia gama de experiencias formativas incluye estudios en la Escuela de Bellas Artes de Río de Janeiro y haber bailado para las *escolas de samba* (escuelas de samba) de Río. Su práctica cuestiona la exclusión social e identitaria y subvierte múltiples registros de normalización cultural. En el 2015, Rafael Bqueer, que es afrodescendiente, alto y atlético comenzó una serie de intervenciones para las que viste el emblemático vestido azul de la Alicia de Disney. Los videos con los que la serie se presenta al público museístico registran las acciones de "Alicia" y las reacciones que despiertan. Con una actitud serena, elegante y remota pero abierta a breves intercambios, Alicia camina en silencio, lenta y erguida, o se sienta a tomar té en favelas, basureros, ferias informales y estaciones de tren.

Mel Casas (El Paso, Texas, United States, 1929–2014)

Mel Casas was a painter, activist, writer, and teacher whose practice had deep roots in the development of the Chicano movement. After having been decorated for his participation in the Korean War, Casas completed his undergraduate and master's degrees through the laws benefitting veterans, and then began a long career as a teacher. He was one of the founders of the Chicano art and activism collective Con Safos, which offered galvanizing images and texts to the intense political mobilizations of the 1960s and 70s. In his paintings, with their large format reminiscent of drive-in movies, Casas makes fun of the stereotypes, politics, and disinformation spread by the media through the use of a nimble arsenal of visual rhymes, juxtapositions, and fragmentary and discontinuous images. In *Humanscape 69 (Circle of Decency)* (1973), Casas constructs a hilarious and cruel allegory of Nixon's presidency, which he represents as a rape of the nation perpetrated by the president and the men of his inner circle. In a gesture that makes those men entirely abject, Casas covers their faces with black circles like those used to cover the open vagina of the raped nation. Only Nixon shows his true face: that of Mickey Mouse. Mel Casas fue un pintor, activista, escritor y docente profundamente ligado al desarrollo del movimiento chicano. Luego de haber sido condecorado por su participación en la Guerra de Corea, Casas realizó estudios de licenciatura y maestría mediante los beneficios de la ley de veteranos y luego emprendió una larga carrera docente. Fue uno de los fundadores del colectivo chicano de arte y activismo Con Safos que galvanizó y ofreció imágenes y textos a las intensas movilizaciones de los años 60 y 70. En sus pinturas, cuyo gran formato alude a los autocines, Casas se burla de los estereotipos, las políticas y la desinformación que promueven los medios usando un ágil arsenal de rimas visuales, yuxtaposiciones, imágenes fragmentarias y discontinuidades. En *Humanscape 69 (Circle of Decency)* (1973), Casas construye una alegoría cruel y jocosa de la presidencia de Nixon, que presenta como una violación a la nación perpetrada por el presidente y los hombres de su círculo cercano. En un gesto que convierte a estos hombres en algo abyecto, Casas cubre sus rostros con círculos negros similares al que cubre la vagina abierta de la nación violada. Sólo Nixon muestra su verdadero rostro: es el de Mickey Mouse.

Fabián Cereijido (Buenos Aires, Argentina, 1961)

Fabián Cereijido is an artist, professor, and writer who has lived in Buenos Aires, Mexico City, and New York; since 2004 he has been living and working in California, where he received his doctorate in Art History in 2011. His video installations and drawings conjure fictitious voyages in milk and ritual routines of daily living. As an Art History professor, he has primarily worked in California community colleges and educational institutions in Los Angeles that are dedicated to traditionally underserved segments of the population. His writings have addressed, among other topics, current forms of censorship in art, points of connection between Goya's *The Disasters* and Freud's *Beyond the Pleasure Principle*, and the historical consciousness in art that the anti-neoliberal revolt in Latin America has produced. Fabián Cereijido es un artista, profesor y escritor que vivió en Buenos Aires, en Ciudad de México y en Nueva York, y que desde el año 2004 vive y trabaja en California, donde en 2011 obtuvo su doctorado en Historia del Arte. Sus videoinstalaciones y dibujos conjuran viajes ficticios en leche y rutinas rituales de la vida cotidiana. Su trabajo como profesor de Historia del Arte se ha desarrollado en colegios universitarios de California y en instituciones educativas de Los Ángeles dedicadas a sectores de la población tradicionalmente no atendidos. Sus escritos han abordado, entre otros temas, las formas actuales de la censura en el arte, los puntos de contacto entre *Los desastres* de Goya y *Más allá del principio del placer* de Freud, y la conciencia histórica en el arte producido durante la revuelta anti neoliberal en América Latina.

Alida Cervantes (San Diego, California, United States, 1972)

Alida Cervantes is a binational painter who lives between Tijuana and San Diego. In her current artistic practice, she creates scenarios that expose, exaggerate, satirize, and intermingle narratives of domination and submission. The thematic substance of her work addresses relationships between persons, races, classes, and cultures, with particular emphasis on colonial legacies, border issues, and machismo. Her work is replete with murders, rapes, and castrations. Her practice allows her to unleash the sort of gestural vortex that exists in the work of, for instance, Georg Baselitz, without any diluting of the sociocultural and psychological coordinates of her characters and situations. But her work is not somber. Her sense of humor and deft use of inversions of the mediated literality of clichés allow her to navigate the most tragic and abject occurrences without melodrama. In *Untitled* (2015), Snow White, so pure, so inclined towards the consumption of apples, so adverse to darkness, even nominally, shows an unsuspected facet. With reckless abandon, Snow White sucks down/eats a banana that, as noted via the crate on which it's painted, comes from Chiapas. Alida Cervantes es una pintora binacional con residencia alterna en Tijuana y San Diego. En su práctica artística actual crea escenas que exponen, exageran, satirizan y mezclan narrativas de dominio y sumisión. Su temática abarca las relaciones entre las personas, las razas, las clases y las culturas, con especial énfasis en la herencia colonial, la dinámica fronteriza y el machismo. En su obra proliferan los asesinatos, las violaciones y las castraciones. Su oficio le permite desatar el tipo de vorágine gestual de un Georg Baselitz, sin que se diluyan las coordenadas socioculturales y

psicológicas de sus personajes y situaciones. Pero su obra no es sombría. Su humor y el uso diestro de las inversiones y de la literalidad mediada del cliché le permiten navegar sin dramatismo las instancias más trágicas y abyectas. En *Sin Título* (2015), Blancanieves, tan pura, tan hecha al consumo de manzanas, tan reacia a lo oscuro, incluso desde lo nominal, muestra una faceta insospechada. Con abandono, Blancanieves chupa/come un plátano que, según lo establece el cajón sobre el que está pintada, viene de Chiapas.

Enrique Chagoya (Mexico City, Mexico, 1953)
Before moving away from Mexico, Enrique Chagoya studied economics. Additionally, he received an experiential and intellectual education through his direct participation in student politics. Chagoya recounts that his reading of *Para leer al Pato Donald* during those years was a particularly formative experience in his conceptualization of cultural hegemony. In 1977, Chagoya left for the U.S., where he received his undergraduate and master's degrees in Fine Arts. He is currently Professor of Art at Stanford University. In the U.S., Chagoya developed a practice in which he appropriates, mixes, and recontextualizes religious images, Latin American folklore, U.S. popular culture, and art historical references, with a tone that is always critical and frequently humorous. Disney iconography in Chagoya's work lends a clear visual identity to all the hegemonic entities that promise happiness but exercise domination. In *When Paradise Arrived* (1998), Chagoya outfits the force, effect, and hypocrisy of the savior discourse of colonization with the force, effect, and hypocrisy of Disney's promised happiness. Antes de dejar México, Enrique Chagoya estudió economía. Además tuvo una educación vivencial e intelectual a través de su participación directa en la política estudiantil. Chagoya cuenta que la lectura de *Para leer al Pato Donald* en esos años, le resultó particularmente formativa en su caracterización de la hegemonía cultural. En 1977, Chagoya se marchó a Estados Unidos, donde obtuvo su licenciatura y su maestría en Bellas Artes. Actualmente es profesor de arte en la Universidad de Stanford. En Estados Unidos Chagoya desarrolló una práctica en la que se apropia, mezcla y recontextualiza imágenes religiosas, folclor latinoamericano, cultura popular estadounidense y referencias a la historia del arte, con un tono siempre crítico y frecuentemente humorístico. La iconografía Disney en el trabajo de Chagoya le presta su identidad visual a todas las entidades hegemónicas que prometen la felicidad pero ejercen la dominación. En *When Paradise Arrived* (1998) Chagoya equipara la fuerza, el efecto y la hipocresía del discurso salvador de la colonización, con la fuerza, el efecto y la hipocresía de la prometida felicidad en Disney.

Abraham Cruzvillegas (Mexico City, Mexico, 1968)
Abraham Cruzvillegas is a conceptual artist whose work centers on reusing found materials. He has worked in installation, small-format sculpture, musical collaborations, film, and theater. His practice, which he himself associates with the term "autoconstruction," mines and recreates both the ingenious traditions and processes of recycling in marginal areas of the city, which he considers important sources, and his early contact with building projects in volcanic areas. Cruzvillegas studied pedagogy, taught art history, and formed part of a generation of young Mexican artists who at the end of the 1980s and throughout the 90s participated in study groups and became associated with alternative art spaces. *La locura americana* is a watercolor drawing that precedes his conceptual practice. It belongs to a period when Cruzvillegas was working as an illustrator and cartoonist for a range of publications. The work, made as a kind of warning for a friend who was leaving for the United States, is a comic strip that represents his vision of this country as embodied in Andy Warhol dying with Mickey Mouse ears on. Abraham Cruzvillegas es un artista conceptual cuyo trabajo se centra en la reutilización de material encontrado. Ha incursionado en la instalación, la escultura de pequeño formato, las colaboraciones musicales, el cine y el teatro. Su práctica, que él mismo asocia al término "autoconstrucción", mina y recrea el ingenio de las tradiciones y procedimientos de reciclaje en las áreas marginales de la ciudad, que considera fuentes importantes, y su temprano contacto con la construcción en terreno volcánico. Cruzvillegas estudió pedagogía, enseñó historia del arte y formó parte de una generación de jóvenes artistas en México que entre finales de los años 80 y durante los 90 participaron en grupos de estudio y se asociaron a espacios artísticos alternativos. *La locura americana* es un dibujo en acuarela que precede su práctica conceptual. Pertenece a un periodo en el que Cruzvillegas

trabajaba como ilustrador y caricaturista para varias publicaciones. La obra, hecha a modo de advertencia para un amigo que se marchaba a Estados Unidos, es una tira cómica que representa su visión de este país encarnada en un Andy Warhol que muere con las orejas de Mickey puestas.

Minerva Cuevas (Mexico City, Mexico, 1975)
Minerva Cuevas is a conceptual artist whose theoretical frameworks and practice are constantly under development. Installation, photography, design, and mural-making are some of the multiple formats she has implemented in her work. Her projects present a critical focus on the dominant socioeconomic order and its ecological and social consequences. Cuevas, who studied at UNAM's Escuela Nacional de Artes Plásticas, incorporates research and fieldwork into her itinerant practice. In one of her multiple lines of work, Cuevas has researched and generated projects around cacao: the vagaries of its symbolic meaning, its pleasures, its place in culture and in monetary systems in pre-Hispanic America, as well as the colonial and neocolonial dynamics that have accompanied its production and consumption. Minerva Cuevas es una artista conceptual cuyo andamiaje teórico y su práctica se mantienen en constante desarrollo. La instalación, la fotografía, el diseño y el mural son algunos de los múltiples soportes que ha implementado. Sus proyectos presentan un enfoque crítico del orden socioeconómico dominante y sus consecuencias ecológicas y sociales. Cuevas, que estudió en la Escuela Nacional de Artes Plásticas de la UNAM, incorpora la investigación y el trabajo de campo en su práctica itinerante. En una de sus múltiples líneas de trabajo, Cuevas ha investigado y generado proyectos en torno al cacao, su deriva simbólica, sus placeres, su lugar en la cultura y los sistemas monetarios en la América prehispánica y las dinámicas coloniales y neocoloniales que han acompañado su producción y consumo.

Einar and Jamex de la Torre (Guadalajara, Mexico, Jamex 1960, Einar 1963)
Einar and Jamex de la Torre moved to California in 1972. Having been raised in a home where folk art and local crafts were appreciated, the siblings incorporated the Jalisco-based tradition of glasswork into their practice. As time passed, they began introducing elements of California psychedelia into their work, developing a playful, eclectic, and profuse language they expressed in sculptural pieces and installations that combine popular and "highbrow" elements, the sacred and the profane, the Mexican and the gringo. Disney characters can often be seen here. They have recently added Asian elements to their thematic repertoire, and the production of lenticular photographs and collages with astonishing illusionistic force to their range of techniques. Their work is populated by such profuse and varied motifs and references that few viewers can capture them all. This underscores a feeling of vertigo and disorientation in the work. Einar and Jamex maintain studios on both sides of the U.S.-Mexico border. Einar y Jamex de la Torre se trasladaron a California en 1972. Habiendo crecido en un hogar en el que se apreciaba el arte folclórico y la artesanía local, los hermanos incorporaron la tradición jalisciense del trabajo en vidrio. Con el tiempo fueron introduciendo elementos de la psicodelia californiana y desarrollando un lenguaje lúdico, ecléctico y profuso que vertieron en piezas escultóricas e instalaciones en las que se conjugan lo popular y lo "culto", lo sacro y lo profano, lo mexicano y lo gringo. Los personajes de Disney se dejan ver frecuentemente. Recientemente agregaron elementos asiáticos a su repertorio temático y la producción de fotografías y collages lenticulares de un asombroso poder ilusionista a sus soportes. Los motivos y referencias que pueblan su trabajo son tan profusos y variados que muy pocos espectadores pueden abarcarlos. Esto acentúa un sentido de vértigo y desorientación. Einar y Jamex mantienen estudios en ambos lados de la frontera entre México y Estados Unidos.

Ariel Dorfman (Buenos Aires, Argentina, 1942)
Ariel Dorfman is a prolific author, playwright, activist, public intellectual, and poet. He served as a cultural advisor to Chilean President Salvador Allende between 1970 and 1973. In addition to his collaboration with Armand Mattelart, reprinted here, his books include *Heading South, Looking North: A Bilingual Journey* (1998), *Last Waltz in Santiago and other poems of Exile and Disappearance* (1986), and the play (subsequently adapted as both a film and an opera) *Death and the Maiden* (1991). He holds the Walter Hines Page Research Chair in Literature at Duke University. Ariel Dorfman es un autor prolífico, dramaturgo, activista, intelectual público y poeta. Actuó como

consejero cultural del presidente chileno salvador Allende entre 1970 y 1973. Aparte de su colaboración con Armand Mattelart, que aquí se reimprime, sus libros incluyen *Heading South, Looking North: A Bilingual Journey* (1998), *Last Waltz in Santiago and other poems of Exile and Disappearance* (1986), y la obra de teatro *La muerte y la doncella* (1991), subsecuentemente adaptada como película y como opera. Preside la cátedra Walter Hines Page de investigación en literatura en la Universidad Duke.

Rodrigo Dorfman (Santiago, Chile, 1967)
Rodrigo Dorfman is a multimedia documentary filmmaker who lives in Durham, North Carolina. We have included an excerpt from his documentary film *Occupy the Imagination* (2013), which references the historic book written by his father and Mattelart. Among his many film projects, Dorfman has produced a series of educational films titled *Angelica's Dreams* and *Roberto's Dreams*, in which he follows the paths of members of North Carolina's incipient Latino community, and *¡VIVA LA COOPERATIVA!* (2010), a documentary that recounts the history of the first Latino credit union in the United States. He has also collaborated with his father, Ariel Dorfman, on films like *My House is on Fire* (1997). Rodrigo Dorfman es un cineasta documentalista multimedia que vive en Durham, North Carolina. Hemos incluido una selección de su película documental *Occupy the Imagination* (2013), que hace referencia al histórico libro de su padre y Mattelart. Entre sus múltiples proyectos fílmicos Dorfman ha producido una serie de películas educativas tituladas *Angelica's Dreams and Roberto's Dreams*, en las que sigue los destinos de la incipiente comunidad latina de Carolina del Norte y *¡VIVA LA COOPERATIVA!* (2010), un documental que cuenta la historia de la primera cooperativa latina de ahorro y crédito en Estados Unidos. También ha colaborado con su padre, Ariel Dorfman, en películas como *My House is on Fire* (1997).

David Kunzle (Birmingham, England, 1936)
Originally from Birmingham, England, David Kunzle is a Marxist art historian and specialist in popular visual culture, comics, and posters. He is the author of books including *Father of the Comic Strip: Rodolphe Töpffer*; *The Murals of Revolutionary Nicaragua, 1979–1992*; *Che Guevara: Icon, Myth, and Message*; *Fashion and Fetishism: A Social History of the Corset, Tight-Lacing, and other forms of Body-Sculpture in the West*; and *The Early Comic Strip: Narrative Strips and Picture Stories in the European Broadsheet from c. 1450 to 1825*. Between 1976 and 2009 he taught in the Art History department at the University of California, Los Angeles. Nativo de Birmingham, Inglaterra, David Kunzle es historiador del arte de orientación marxista y especialista en cultura visual popular, comics y carteles. Ha publicado entre otros, los siguientes libros: *Father of the Comic Strip: Rodolphe Töpffer, The Murals of Revolutionary Nicaragua, 1979–1992*; *Che Guevara: Icon, Myth, and Message*; *Fashion and Fetishism: A Social History of the Corset, Tight-Lacing, and other forms of Body-Sculpture in the West* y *The Early Comic Strip: Narrative Strips and Picture Stories in the European Broadsheet from c. 1450 to 1825*. Entre 1976 y 2009 enseñó en el departamento de Historia del Arte de la Universidad de California en Los Ángeles.

Dr. Lakra (Mexico City, Mexico, 1972)
Dr. Lakra is a conceptual artist who lives and works in Oaxaca and whose primary medium is tattooing, which he applies not just to people's skin, but also to magazines, objects, walls, and toys. Dr. Lakra works in a diabolical, irreverent, grisly style. Like Minerva Cuevas, Dr. Lakra was part of a generation of young Mexican artists who participated in study groups, became associated with alternative artistic spaces, and achieved national and international recognition between the 1980s and 90s. In *Mickey* (2003), Dr. Lakra adds a bandana, an enormous pistol, and a full-body tattoo with a necklace made from large cholo-style letters to a smiling and innocent plastic Mickey Mouse doll. The contradictory combination of innocence and tribal defiance includes an element that is possibly a sign, possibly an accident: could it be that Mickey is wearing his pants low, or is it that they've just fallen down? The figurine navigates between childhood and adolescence, between kindergarten and gangs, between the mall and the barrios of Los Angeles, and the rear view mirror, the point of an antenna and the rear bumper. Dr. Lakra es un artista conceptual que vive y trabaja en Oaxaca y cuyo medio directriz es el tatuaje, que aplica no solo a la piel de personas sino además a revistas, objetos, paredes y juguetes. El Dr. Lakra cultiva un estilo diabólico, irreverente

y truculento. Como Minerva Cuevas, Dr. Lakra formó parte de una generación de jóvenes artistas mexicanos que participaron en grupos de estudio, se asociaron a espacios artísticos alternativos y alcanzaron notoriedad nacional e internacional entre los años 80 y 90. En *Mickey el cholo* (2003), Dr. Lakra agrega un paliacate, una enorme pistola y un tatuaje de cuerpo entero con un collar de grandes letras a lo cholo a un sonriente e inocente muñeco plástico del ratón Mickey. La combinación contrasentido de inocencia y desafío tribal incluye un gesto o accidente: ¿será que Mickey se ha bajado los pantalones, ¿o será que se le han caído? La figurilla navega de la niñez a la adolescencia, del kínder a la ganga, del centro comercial a los barrios de Los Ángeles, del cajón de los juguetes al espejo retrovisor, la punta de la antena y la defensa trasera del carro.

El Ferrus (Mexico City, Mexico, 1963)
Ferrus has navigated a wide range of cultural spheres, from official institutions like Mexico City's Museo de Arte Moderno to countercultural magazines from the Mexican underground. He studied at La Esmeralda, in Mexico City, where he currently teaches. In 1992 he founded a studio called La Buena Impresión; he works there to this day. Since 2012 he has been a part of the FONCA's national system of art creators. In 1988 he presented twenty oil paintings on wood in a solo show titled *Cómo pintar al Pato Donald* at the Salón des Aztecas in Mexico City. Ferrus ha gravitado en un amplio espectro de ámbitos culturales, desde instituciones oficiales como el Museo de Arte Moderno de la Ciudad de México hasta revistas contraculturales del underground mexicano. Estudió en La Esmeralda, Ciudad de México, donde actualmente dicta clases. En 1992 fundó el taller La Buena Impresión, en el cual trabaja hasta la fecha. Desde el 2012 es parte del Sistema Nacional de Creadores del FONCA. En 1988 realiza en el Salón des Aztecas de la Ciudad de México su muestra individual *Cómo pintar al Pato Donald*, un grupo de veinte óleos sobre madera.

Demián Flores (Juchitán, Oaxaca, Mexico, 1971)
Demián Flores is a printmaker, graphic artist, painter, sculptor, installation artist, and multimedia artist, whose earliest interest in art developed when as a boy he would obsessively copy illustrations from the catalog of the large store his grandfather owned. His work has been characterized by a practice of recording, commenting, critiquing, and recreating elements of popular culture, politics, and history. For his series *La guerra entre Estados Unidos y México* he has made interventions into a series of lithographs depicting the most outstanding battles of the United States intervention in Mexico (1846–48), created in 1851 by the architect and *costumbrista* draftsman Karl Nebel, with exaggerated depictions of Disney characters. Flores is the founder of the Centro Cultural La Curtiduría A.C. and the Taller Gráfica Actual, both in Oaxaca. Demián Flores es un grabador, artista gráfico, pintor, escultor, artista de instalaciones y artista multimedia, cuyo primer interés por el arte surgió cuando de niño copiaba obsesivamente las ilustraciones del catálogo de la gran tienda de su abuelo. Su trabajo se ha caracterizado por registrar, comentar, criticar y recrear elementos de la cultura popular, la política y la historia. Para la serie *La guerra entre Estados Unidos y México* Flores ha intervenido una serie de litografías sobre las batallas más sobresalientes de la intervención estadounidense en México (1846–48), realizadas en 1851 por el arquitecto y dibujante costumbrista alemán Karl Nebel, con imágenes sobredimensionadas de personajes de Disney. Flores es fundador del Centro Cultural La Curtiduría A.C. y del Taller Gráfica Actual de Oaxaca.

Pedro Friedeberg (Florence, Italy, 1936)
Pedro Friedeberg has lived in Mexico since he was three years old. Over the course of his long career, Friedeberg has painted murals in Mexico and beyond, illustrated books, and worked in the fields of painting, graphic arts, and furniture design, achieving national and international renown for his "hand chair," created in the 1960s. Friedeberg has cultivated an idiosyncratic and eccentric surrealism. In interviews, he claims to practice seven religions, one for each day of the week. Together with his teacher, Mathias Goeritz, Friedeberg was part of the Dadaist group Los Hartos, whose existence was brief but legendary and influential. In his graphic work, Friedeberg displays a proliferation of systems with obsessive repetitions in which infinite sequences of enigmatic typographies and geometries inhabit spaces dominated by linear perspective. In one of these, Mickey Mouse guides Felix the Cat by the hand. Pedro Friedeberg reside en México desde los tres años de edad. En su larga carrera, Friedeberg ha hecho

murales en México y en el exterior, ha ilustrado libros y ha trabajado en pintura, arte gráfica y diseño de muebles, alcanzando notoriedad nacional e internacional con su "mano-silla", creada en los años 60. Friedeberg ha cultivado un surrealismo idiosincrático y excéntrico. En entrevistas asegura que practica siete religiones, una para cada día de la semana. Junto a su maestro Mathias Goeritz, Friedeberg formó parte del grupo dadaísta Los Hartos, de breve pero legendaria e influyente existencia. En su trabajo gráfico, Friedeberg despliega una profusión de sistemas con repeticiones obsesivas en las que series infinitas de tipografías y geometrías enigmáticas habitan espacios dominados por la perspectiva lineal. En uno de estos, el ratón Mickey guía de la mano al gato Félix.

Scherezade Garcia (Santo Domingo, Dominican Republic, 1966)

Scherezade Garcia is an interdisciplinary artist who lives and works in New York. Her work engages human experience at a personal, collective, and ancestral level, with particular emphasis on colonization, transculturalization, and diaspora. In her installations, paintings, graphic works, and murals, drawn elements and baroque gestural brushstrokes are omnipresent, contributing to both the unity and the expressive atmospheric nature of the work. Garcia incorporates religious icons, games, and pop motifs from everyday life. Scherezade Garcia es una artista interdisciplinaria que vive y trabaja en Nueva York. Su obra lidia con la experiencia humana a nivel personal, colectivo y ancestral, con especial énfasis en la colonización, la transculturización y la diáspora. En sus instalaciones, pinturas, trabajos gráficos y murales, el dibujo y la pincelada gestual y barroca son omnipresentes y contribuyen a la unidad y al carácter atmosférico y expresivo de la obra. Garcia incorpora iconos religiosos, juguetes y motivos pop de la vida de todos los días.

Nate Harrison (Eugene, Oregon, United States, 1972)

Nate Harrison is an artist and writer working at the intersection of intellectual property, cultural production and the formation of creative processes in modern media. His work has been exhibited at the American Museum of Natural History, the Whitney Museum of American Art, the Centre Pompidou, the Los Angeles County Museum of Art, and the Kunstverein in Hamburg, among others. Harrison has several publications current and forthcoming, and has also lectured at a variety of institutions, including Experience Music Project, Seattle, the Art and Law Program, New York, and SOMA Summer, Mexico City. Harrison is the recipient of the Videonale Prize, as well as the Hannah Arendt Prize in Critical Theory and Creative Research. Harrison earned his doctorate from the University of California, San Diego with his dissertation "Appropriation Art and United States Intellectual Property Since 1976." Nate serves on the faculty at the School of the Museum of Fine Arts at Tufts University, Massachusetts. Nate Harrison es un artista y escritor que trabaja en la intersección de la propiedad intelectual, la producción cultural y la formación de procesos creativos en los medios modernos. Su trabajo se ha expuesto en el American Museum of Natural History, el Whitney Museum of American Art, el Centre Pompidou, el Los Angeles County Museum of Art y el Kunstverein en Hamburgo, entre otros. Harrison tiene varias publicaciones ya realizadas y otras por venir; y también ha sido conferencista en varias instituciones, entre ellas, Experience Music Project en Seattle, Art and Law Program en Nueva York y SOMA Summer, Ciudad de México. Harrison recibió el premio Videonale así como también el premio Hannah Arendt en teoría crítica e investigación creativa. Harrison obtuvo su doctorado de la Universidad de California, San Diego con su té "Appropriation Art and United States Intellectual Property Since 1976." Nate hace parte del equipo docente de School of the Museum of Fine Arts en la Universidad Tufts, Massachusetts.

Arturo Herrera (Caracas, Venezuela, 1959)

In his work, Arturo Herrera has focused particularly on painting, drawing, and collage, and he has also created murals, giant stickers, and works on cloth and felt. One of the strategies Herrera has employed most often is the fragmentation of images from comics and cartoons combined with abstract elements. In some cases, the characters can be easily recognized in the final product; in others they cannot. The broad range of his production includes works in which fragmentation and abstract rigor seem to pervert the innocence of the characters; works in which the characters seem to be transmuted to a more serene, regulated, and transcendent dimension; works in which the recontextualization of fragments produces the type of semantic discontinuity associated with surrealism; and works where the

systematic discontinuity seems to speak only of itself. All these works share a restrained and elegant nature. All place in parentheses the hegemonic connotation of the narratives and characters they engage. Arturo Herrera se ha concentrado particularmente en la pintura, el dibujo y el collage, pero también ha realizado murales, calcomanías gigantes, y trabajos en tela y en fieltro. Entre las estrategias más recurrentes de Herrera figura la fragmentación de imágenes de historietas y dibujos animados que se combinan con elementos abstractos. En algunos casos los personajes se reconocen fácilmente en el producto final; en otros no. El amplio rango de su producción incluye obras en las que la fragmentación y el rigor abstracto parecen pervertir lo inocente de los personajes; obras en las que los personajes parecen ser transmutados a una dimensión más serena, regular y trascendente; obras en las que la recontextualización de fragmentos produce el tipo de discontinuidad semántica asociada al surrealismo; y obras donde lo sistemático de la discontinuidad parece hablar sólo de sí mismo. Todas poseen un carácter sobrio y elegante. Todas ponen entre paréntesis la connotación hegemónica de las narrativas y personajes que emplean.

Alberto Ibáñez (Puebla, Mexico, 1962)

Alberto Ibáñez is a Mexican painter, sculptor and multimedia artist whose work is in dialogue with popular culture, the current sociopolitical moment, and the history of painting. In the large-format paintings of his series *Los nuevos profetas*, Ibáñez presents a single character from a cartoon in an incongruously serious context made up of four consistent elements: an atmospheric monochromatic non-referential background, a precise linear drawing that provides spatial or allegorical guides, a title that is existential in tone, and the character itself in a reflexive attitude, without the characteristic raucousness and painted in a hyperrealistic form. In *Adentro-afuera* (1999), a smiling and pensive Mickey, set against a dark backdrop, gazes at one of those openings that connect houses with mousetraps in cartoons. Alberto Ibáñez es un pintor, escultor y artista multimedia mexicano cuya obra dialoga con la cultura popular, la actualidad sociopolítica y la tradición pictórica. En las pinturas de gran formato de la serie *Los nuevos profetas*, Ibáñez presenta un único personaje de dibujos animados en un contexto incongruentemente grave construido por cuatro elementos constantes: un fondo monocromo atmosférico no referencial, un dibujo lineal preciso que provee claves espaciales o alegóricas, un título de tenor existencial y el personaje mismo en actitud reflexiva, sin las características estridencias y pintado en forma hiperrealista. En *Adentro-afuera* (1999), sobre un fondo obscuro, Mickey mira sonriente y pensativo una abertura de esas que en los dibujos animados conectan las casas y las ratoneras.

Claudio Larrea (Buenos Aires, Argentina, 1963)

Claudio Larrea is a photographer, historian, and art director who lives and works in Buenos Aires. Particularly outstanding among his vast and varied artistic production are his photographs of Buenos Aires architecture. These are close-up, symmetrical images without people, of facades, stairs, and lobbies that Larrea has spotted in his customary perambulations through the city. These pleasing fragments, in various styles, make up a virtual Buenos Aires, idealized and desired. One of the many series Larrea devoted to the architecture of the Peronist era is dedicated to La República de los Niños, a theme park that opened in 1951 that is very similar to Disneyland in Anaheim, California, which opened in 1955. Claudio Larrea es un fotógrafo, historiador y director de arte que vive y trabaja en Buenos Aires. Entre su vasta y variada producción se destacan sus fotografías sobre la arquitectura de Buenos Aires. Se trata de imágenes próximas, simétricas y sin gente, de fachadas, escaleras y lobbies que Larrea avistó en sus habituales recorridos por la ciudad. Estos fragmentos vistosos de varios estilos conforman una Buenos Aires virtual, idealizada y deseada. Una de las muchas series que Larrea consagró a la arquitectura de la era peronista está dedicada a La República de los Niños, un parque temático inaugurado en 1951, muy parecido a la Disneylandia de Anaheim, California, inaugurada en 1955.

Nelson Leirner (São Paulo, Brazil, 1932)

The work of the happenist painter, installation artist, designer, set designer, and militant ecologist Nelson Leirner tends to ironize iconic objects from pop culture in works that are irreverent, transgressive, and sometimes provocatively contradictory. In the 1960s he sent a stuffed animal pig in a wooden cage to the Fourth Salon of Modern Art in Brasilia. When the judges selected the work, Leirner pressured them publicly to justify their decision.

On another occasion he decided to gift the paintings he was showing at an exhibition to the public. For his series titled *Sotheby's* (2003), Leirner covered the serious faces in the photos of paintings, sculptures, and figures from the art world that appear on the covers of a number of the auction house's catalogs with the faces of Mickey, Donald, and other characters. A short while later, when the series was auctioned off and sold by Christie's, Leirner declared: "The only way to escape is by withdrawing." La obra del pintor happenista, instalador, diseñador, escenógrafo y militante ecologista Nelson Leirner tiende a ironizar objetos icónicos de la cultura pop con obras irreverentes, transgresoras y a veces provocadoramente contradictorias. En los años 60 envió un cerdo de peluche en una jaula de madera al Cuarto Salón de Arte Moderno de Brasília. Cuando los jueces seleccionaron el trabajo, Leirner los instó públicamente a justificar la decisión. En otra ocasión decidió regalar al público las pinturas que estaba mostrando en una exposición. Para su serie *Sotheby's* (2003), Leirner cubrió con las caras de Mickey, Donald y otros personajes los rostros serios en las fotos de pinturas, esculturas y personajes del mundo del arte que aparecen en las portadas de varios catálogos de la casa de subastas. Al poco tiempo, cuando la serie fue subastada y vendida por Christie's, Leirner declaró: "La única manera de escapar es retirándose".

Jesse Lerner (Chicago, Illinois, United States, 1962)

Jesse Lerner is a filmmaker based in Los Angeles. His short films *Natives* (1991, with Scott Sterling), *T.S.H.* (2004), and *Magnavoz* (2006), and the feature-length experimental documentaries *Frontierland / Fronterilandia* (1995, with Rubén Ortiz-Torres), *Ruins* (1999), *The American Egypt* (2001), *Atomic Sublime* (2010), and *The Absent Stone* (2013, with Sandra Rozental) have won numerous prizes at film festivals in the United States, Latin America and Japan, and have screened at New York's Museum of Modern Art, Mexico's Museo Nacional de Antropología, Washington's National Gallery, Madrid's Museo Reina Sofía, and the Sundance, Rotterdam and Los Angeles Film Festivals. His films were featured in mid-career surveys at New York's Anthology Film Archives and Mexico's Cineteca Nacional. He has curated projects for Mexico's Palacio Nacional de Bellas Artes, the Guggenheim museums in New York and Bilbao, and the Robert Flaherty Seminar in New York. His books include *F is for Phony: Fake Documentary and Truth's Undoing* (with Alexandra Juhasz, 2000), *The Shock of Modernity* (2007), *The Maya of Modernism* (2011), and *The Catherwood Project* (with Leandro Katz, forthcoming). Jesse Lerner es un cineasta que vive en Los Ángeles. Sus cortometrajes *Natives* (1991, con Scott Sterling), *T.S.H.* (2004) y *Magnavoz* (2006) y sus largometrajes, todos documentales experimentales, *Frontierland / Fronterilandia* (1995, con Rubén Ortiz Torres), *Ruins* (1999) *The American Egypt* (2001), *Atomic Sublime* (2010) y *The Absent Stone* (2013, con Sandra Rozental) han obtenido numerosos premios en festivales de cine en Estados Unidos, América Latina y Japón, y se han pasado en el Museum of Modern Art de New York, el Museo Nacional de Antropología de México, la National Gallery en Washington, el Museo Reina Sofía en Madrid, y en los festivales de cine de Sundance, Rotterdam y Los Ángeles. Sus películas se expusieron en retrospectivas de mitad de carrera en Anthology Film Archives de Nueva York y en la Cineteca Nacional de México. Ha curado proyectos para el Palacio Nacional de Bellas Artes de México, los museos Guggenheim en Nueva York y Bilbao, y el Seminario Robert Flaherty, Nueva York. Sus libros incluyen *F is for Phony: Fake Documentary and Truth's Undoing* (con Alexandra Juhasz, 2000), *The Shock of Modernity* (2007), *The Maya of Modernism* (2011) y *The Catherwood Project* (con Leandro Katz, de próxima publicación).

Fernando Lindote (Santana do Livramento, Rio Grande do Sul, Brazil, 1960)

Fernando Lindote began his professional life as a cartoonist for a number of different newspapers in the south of Brazil, and later developed a multidisciplinary artistic practice. Lindote's work displays a marked opposition to anything that separates, organizes by rank, or normalizes. This affects the materials he uses, his taste for symbolic drifting, and his adoption of shifting authorial configurations. This position can also be felt in his treatment of two related themes: constructions of national identity alongside narratives generated inside and outside of Brazil, and Pepe Carioca, that catalog of stereotypes Disney conceived in the 1940s. Pepe Carioca is omnipresent in Lindote's work. Lindote's approach to the parrot and his tendency to mutate him were influenced by his friendship with Renato Canini, who was his mentor during his early days as a cartoonist. Canini had been the official draftsperson of Pepe Carioca for the Brazilian version of Disney

comics. And beyond that, in his five years in charge of the character, he had drawn him with looser strokes than the original, and had turned him into a contemporary Brazilian—changes that eventually caused him to lose his job. Fernando Lindote comenzó su vida profesional como caricaturista en varios periódicos del sur de Brasil, para luego desarrollar una práctica artística multidisciplinaria. La obra de Lindote manifiesta una marcada oposición a todo lo que distingue, estratifica o instituye. Esto afecta sus soportes materiales, su gusto por la deriva simbólica y su adopción de configuraciones autorales cambiantes. Esta posición también se hace sentir en su tratamiento de dos temas relacionados: las construcciones y narrativas de la identidad nacional generada adentro y afuera de Brasil y Pepe Carioca, ese decálogo de estereotipos engendrado por Disney en los años 40. Pepe Carioca es omnipresente en la obra de Lindote. El acercamiento de Lindote al papagayo y su tendencia a mutarlo fueron influenciados por su amistad con Renato Canini, que fuera su mentor en sus inicios como caricaturista. Canini había sido el dibujante oficial de Pepe Carioca para la versión brasilera de comics de Disney. Más aún, en sus cinco años a cargo del personaje lo había dibujado con trazos más sueltos que el original y lo había convertido en un brasileño contemporáneo, cambios que eventualmente le hicieron perder su trabajo.

José Rodolfo Loaiza Ontiveros (Mazatlán, Sinaloa, Mexico, 1982)

The work of José Rodolfo Loaiza Ontiveros enriches and updates the parodic tradition that has accompanied Disney from the very beginning. Loaiza Ontiveros gives this tradition a contemporary slant, addressing themes and events like self-help, marriage equality, the 9/11 attacks, selfies, and reality TV. Loaiza Ontiveros's work has gained tremendous popularity on the internet. La obra de José Rodolfo Loaiza Ontiveros enriquece y actualiza la tradición paródica que ha acompañado a Disney desde sus comienzos. Loaiza Ontiveros le imprime un sesgo contemporáneo tocando temas y eventos como la autoayuda, el matrimonio igualitario, los ataques del 9/11, las selfies y los programas de telerrealidad. La obra de Loaiza Ontiveros goza de una enorme popularidad en internet.

Marcos López (Santa Fe, Santa Fe Province, Argentina, 1958)

Marcos López is a self-taught photographer who has also experimented with installation, film, and painting. In his work, through which he has sought to speak of the margins and "to show the texture of underdevelopment," his staging tends to display itself without disguise. In his photographs, the deliberately artificial, the elaborately posed, the detailed staging of what could not possibly have occurred without someone's will, make space for us to glimpse a reality behind the scenes in which people discuss, argue, and decide. In his 1996 photograph *Borges sobre foto de Eduardo Comesaña*, which was taken at La República de los Niños, there are three elements posited as national symbols: La República de los Niños, the founding father San Martín, who is represented by way of an equestrian statue, and Jorge Luis Borges, who is shown in one of Comesaña's most famous photos. Marcos López, es un fotógrafo autodidacta que ha incursionado en la instalación, el cine y la pintura. En su obra, con la que ha querido hablar de la periferia y "mostrar la textura del subdesarrollo", la norma es la escenificación que no oculta ser tal. En sus fotografías lo deliberadamente artificial, lo elaboradamente posado, la minuciosa puesta en escena de lo que no podría haber sucedido sin voluntad, deja adivinar una realidad entre bambalinas en la que la gente discute y decide. En su fotografía de 1996, *Borges sobre foto de Eduardo Comesaña* que fue tomada en La República de los Niños, hay tres elementos propuestos como símbolos nacionales: La República de los Niños, el prócer San Martín, representado aquí por una estatua ecuestre, y Jorge Luis Borges, de quien López nos muestra una emblemática fotografía tomada por Eduardo Comesaña en 1969.

José Luis and José Carlos Martinat (Lima, Perú, 1974)

Twins José Luis and José Carlos Martinat maintain independent artistic practices—José Luis in Switzerland and José Carlos in Peru and Mexico—but from time to time they collaborate on specific projects. Among the vast number of disciplines, materials, and actions that have characterized the Martinat brothers' ever-changing practice, photography, video, and installation are particularly notable, in addition to political posters, postcards, and plants. They also construct installations with motorized loudspeakers, installations with elements visitors can take away with them, and architectural models visitors are invited to vandalize. Los mellizos José Luis y José Carlos Martinat mantienen prácticas artísticas independientes: José

Luis en Suiza y José Carlos en Perú y México, pero de tanto en tanto colaboran en proyectos específicos. Entre la gran variedad de disciplinas, materiales y acciones que han caracterizado la práctica siempre cambiante de los Martinat, se destacan la fotografía, el video y la instalación, las pancartas políticas, las postales y las plantas. También recurren las instalaciones con parlantes que se desplazan con motores, las instalaciones con elementos que el público puede llevarse y los modelos arquitectónicos que el público es invitado a vandalizar.

Armand Mattelart (Jodoigne, Belgium, 1936)

Armand Mattelart is a celebrated Belgian sociologist and author. He lived in Chile from 1962 to 1973, where he taught at the University of Chile and served as head of the mass communications division of the state's Empresa Editora Nacional Quimantú. Subsequently he has taught widely, most recently at the Université de Paris VIII Vincennes, Saint-Denis, where he is now an emeritus professor. His numerous books include *Communication and Class Struggle*; *Mass Media, Ideologies and the Revolutionary Movement*; *Rethinking Media Theories* (with Michèle Mattelart); *The Invention of Communication*; and *The Globalization of Surveillance*. Armand Mattelart es un celebrado sociólogo y autor belga. Vivió en Chile de 1962 a 1973, donde enseñó en la Universidad de Chile y trabajó como jefe de la división de comunicación de masas de la Empresa Editora Nacional Quimantú. Posteriormente, ha enseñado ampliamente, más recientemente en la Université de Paris VIII Vincennes, Saint-Denis, donde es ahora profesor emérito. Entre sus numerosos libros se encuentran: *Communication and Class Struggle*; *Mass Media, Ideologies and the Revolutionary Movement*; *Rethinking Media Theories* (con Michèle Mattelart); *The Invention of Communication*; y *The Globalization of Surveillance*.

Carlos Mendoza Aupetit (Mexico City, Mexico, 1951)

Carlos Mendoza Aupetit is a documentary Mexican filmmaker, journalist, writer and teacher. His prolific film production deals critically and exhaustively with the facts (*Tlatelolco: The Keys to the Massacre*, 2003, *The War of Chiapas*, 1994) and institutions (*Teletiranía: The Dictatorship of Television in Mexico*, 2005) that have shaped the sociopolitical reality of Mexico. Mendoza is also the founder and director of Channel 6 de Julio, an audiovisual collective that produces, presents and distributes documentaries with alternative themes and positions to those of the hegemonic media. Carlos Mendoza Aupetit es un cineasta documentarista, periodista, escritor y docente mexicano. Su prolífica producción fílmica se ocupa en forma crítica y exhaustiva de los hechos (*Tlatelolco: las claves de la masacre*, 2003; *La Guerra de Chiapas*, 1994) e instituciones (*Teletiranía: La dictadura de la televisión en México*, 2005) que le han dado forma a realidad sociopolítica de México. Mendoza es además el fundador y actual director de Canal 6 de Julio, un colectivo audiovisual que a produce, exhibe y distribuye documentales con temas y posiciones alternativas a las de los medios hegemónicos.

Pedro Meyer (Madrid, Spain, 1935)

Pedro Meyer is a Mexican photographer, teacher, curator, and author who was part of the Spanish Republican exile and in 1976 founded the Mexican Photography Council, alongside a group of photographers and critics. Additionally, Meyer, recognized for his outstanding role in the development of digital photography, published the first CD-ROM with images and sound, and created the popular web portal *ZoneZero*, launched in 1994. The critic and historian Raquel Tibol has described his photography as critical and satirical realism. Pedro Meyer es un fotógrafo, maestro, curador y autor mexicano que fue parte del exilio republicano español y que en 1976 fundó el Consejo Mexicano de Fotografía junto con un grupo de fotógrafos y críticos. Además Meyer, a quien se le reconoce un papel destacado en el desarrollo de la fotografía digital, publicó el primer CD-ROM con imagen y sonido, y creó el popular portal web *ZoneZero*, lanzado en 1994. La crítica e historiadora Raquel Tibol ha calificado su fotografía como realismo crítico y satírico.

Alicia Mihai Gazcue (Montevideo, Uruguay, 1943)

The biography and work of Alicia Mihai Gazcue is an intersection of central themes, figures, and moments from Latin American culture and politics over the past fifty years. What follows is an interview conducted by Jesse Lerner and Fabián Cereijido in Buenos Aires in March 2016.

1) *Where did your interest in Disney originate?*
Mickey and Donald Duck were part of our generation's childhood, we didn't

have discussions about them, nor did it remotely occur to us to think about the implications they created in our culture, until we started to experience a process of coming to political consciousness. That's when those with critical consciousness began to take an interest in these icons that permeated so many generations of children.

2) *When did you first read* Para leer al Pato Donald? *What impact did it have on you? Is it true that in October of 1972 you met Dorfman and Mattelart in a workshop about the Frankfurt School in Santiago?*
I can't remember clearly if it was in 1971 that the book became required reading for anyone critiquing imperialism and neocolonialism. I can't say that it had a particular impact on me, but rather that it corroborated what by that time was a conviction among all young Uruguayan intellectuals. In those times, we were reading a lot of Marxist theory, and we were deeply committed to a process of revolutionary transformation. We were all anti-imperialists. You have to think about the fact that in 1971 the Frente Amplio (Broad Front) was formed in Uruguay, bringing together all the parties on the Left.

In relation to my getting to know Dorfman and Mattelart, I met them in Chile, but not at that seminar. We met a month earlier, in September. There was an international architecture conference and nearly two hundred students and professors from the University of Uruguay attended. The Unidad Popular (Popular Unity) was already in power, and that was what drew us to visit Chile. Carlos Mujica, one of the professors at the Serralta studio, who was a friend of mine, encouraged me to join that trip, which was memorable—that is, we weren't all architecture students. During that stay in Santiago, we met many people, beginning with Allende himself, and also Mattelart, though I don't remember our meeting with Dorfman very well. I met so many people linked to culture and graphic arts on that trip, they all get a little mixed up. What I do remember is that they had done a poster campaign around different aspects of working life and culture in Chile, and the posters were excellent. I met the group that was making them and I think I might have met Dorfman when I got to know that group.

3) *How do you view your use of out of focus cartoon images in relation to psychological, political, and identity-related issues?*
Using out-of-focus images is a representational strategy I chose, and it's one I continue to employ and have throughout the trajectory of my work. I think it works well as a metaphor, since neither political nor psychological elements nor questions of identity are areas where things are precise; rather, they are subject to interpretations that are always colored by the context out of which they are being interpreted, and by the ideological frameworks of the person reading them. So the ambiguity of out-of-focus images becomes almost realistic.

4) *Could you elaborate on the relationship between evanescent identity and your experience as a Uruguayan in exile?*
Well, that's another element that contributes to my use of out-of-focus images. Geographic displacement imposes an intense exercise of memory, and though you might reconstruct the world you experienced or knew, you're aware that you yourself, just like the world you recreate, are alive, and hence changeable. Memory is inevitably hazy and always inexact, always subjective. It's definitively an exercise of reinvention and of will.

La biografía y la obra de Alicia Mihai Gazcue intersecta temas, personajes y momentos centrales de la cultura y política latinoamericana de los últimos cincuenta años. Lo que sigue es una entrevista realizada por Jesse Lerner y Fabián Cereijido en Buenos Aires en marzo de 2016.

1) *¿De dónde nace tu interés por Disney?*
Mickey y el pato Donald eran parte de la infancia de nuestra generación, no los discutíamos, ni se nos ocurría pensar cuáles eran las implicaciones que creaban en la cultura, hasta cuando empezamos un proceso de concientización política. Ahí, la conciencia crítica se interesa por estos íconos que permearon la infancia de tantas generaciones.

2) *¿Cuándo leíste por primera vez* Para leer al Pato Donald?. *¿qué impacto tuvo? ¿Es cierto que en octubre del 1972 conociste a Dorfman y Mattelart en un taller sobre la escuela de Frankfurt en Santiago?*
No recuerdo bien si fue en 1971 que el libro era una asignatura obligada para

todo crítico del imperialismo y el neocolonialismo. No puedo decir que me impactó especialmente sino que más bien vino a corroborar lo que a esa altura era una convicción de todos los y las jóvenes intelectuales uruguayos. Para ese tiempo nosotros leíamos mucha teoría marxista y estábamos muy comprometidos con un proceso de transformación revolucionaria. Todos éramos antimperialistas. Tenés que pensar que en 1971 se formó en el Uruguay el Frente Amplio que juntaba a todos los partidos de izquierda.

Respecto a mi conocimiento de Dorfman y Mattelart, los conocí en Chile, pero no en ese seminario sino un mes antes, en septiembre. Había un congreso internacional de arquitectura al que fueron casi doscientos estudiantes y profesores de la facultad de Uruguay, la Unidad Popular ya estaba en el poder, y eso era lo que nos atraía de ir a Chile. Carlos Mujica, uno de los profesores en el taller Serralta, que era amigo mío, me instó a que me sumara a aquel viaje, que fue memorable, es decir, no todos éramos estudiantes de arquitectura. En esa estadía en Santiago conocimos a mucha gente, empezando por el propio Allende, también a Mattelart, no recuerdo bien el encuentro con Dorfman. Entre tanta gente vinculada a la cultura y a la gráfica que conocí en ese viaje se me mezclan un poco. Lo que recuerdo es que habían hecho una campaña de afiches que tenían que ver con distintos aspectos de la vida laboral y cultural de Chile, y eran buenísimos. Conocí al grupo que los hacía, y pienso que a Dorfman lo pude haber conocido en el encuentro con esa gente.

3) *¿Como ves el uso de imágenes de caricaturas fuera de foco en relación a cuestiones psicológicas, políticas y de identidad?*
El fuera de foco es una estrategia de representación que elegí y a la que sigo afiliada a lo largo de toda mi obra. Creo que funciona bien como metáfora ya que ni lo político, ni lo psicológico, ni la identidad son territorios donde las cosas son precisas, sino más bien sujetas a interpretaciones siempre teñidas del contexto desde el que se interpreta y los soportes ideológicos del que lee. Entonces la ambigüedad del fuera de foco se vuelve casi realista.

4) *¿Podrías elaborar sobre la relación entre la identidad evanescente y tu experiencia como uruguaya exiliada?*
Bueno, ese es otro aspecto que contribuye a mi fuera de foco. El desplazamiento geográfico impone un ejercicio de memoria intenso, y aunque uno reconstruya el mundo que vivió o conoció, tiene consciencia que tanto uno como el mundo que recrea, están vivos, y por lo tanto cambiantes. La memoria es inevitablemente borrosa y siempre inexacta, subjetiva. En definitiva, es un ejercicio de reinvención y de voluntad.

Florencio Molina Campos (Buenos Aires, Argentina, 1891–1959)
Florencio Molina Campos was an Argentinian illustrator and painter, known for his representation of gauchos and the pampas. The image of the gaucho as depicted by Molina Campos was popularized starting in the 1940s, in almanacs the rural shoe company Alpargatas distributed for free across the country. Molina Campos was hired by Disney as a cultural adviser for gaucho-related matters, and his drawings were one of the sources for the design of Gaucho Goofy. Molina Campos severed his ties with Disney, arguing that the costuming and descriptions of rural areas wasn't sufficiently accurate to authentic gaucho culture. Florencio Molina Campos fue un ilustrador y pintor argentino, conocido por su representación del gaucho y la pampa. La imagen del gaucho según Molina Campos se popularizó en almanaques que desde los años 40 distribuyó gratuitamente en todo el país la compañía de calzado rural Alpargatas. Molina Campos fue contratado por Disney como asesor cultural en materia gauchesca y sus dibujos sirvieron de fuente al diseño del "Gaucho Goofy". Molina Campos se desvinculó de Disney argumentando que la indumentaria y la descripción de las áreas campestres no se acomodaban cabalmente al auténtico gaucho.

Mondongo
The artist collective Mondongo was founded in Buenos Aires, Argentina in 1999. It originally had three members: Agustina Picasso (Buenos Aires, Argentina, 1977), Juliana Laffitte (Buenos Aires, Argentina, 1974), and Manuel Mendanha (Buenos Aires, Argentina, 1974). Since 2008 Mondongo has had two members, as Picasso left the group. Mondongo cultivates a direct and accessible style in which both the elements represented and the group's intense manual labor become evident. They generate realistic and detailed images, most often enormous in size, which from up-close reveal their

construction out of metaphorically significant materials (a Che Guevara made of bullets, a Maradona made of little gold chains) or of plasticine, in which case a view from up close reveals a sculptural world in miniature. There is one foundational anecdote that buttresses their credentials and figures in every text about them. At a point when they already had a reputation for their portraits, Mondongo received an unexpected commission to make portraits of the Spanish monarchs themselves. In a daring act, they decided to settle a five-hundred-year-old debt: they made Sofía and Juan Carlos out of little colored mirrors. The monarchs' representatives questioned this choice of material. Mendanha recounts: "We told them that we had made them out of little colored mirrors because the Spanish people were reflected in them. They bought it." El colectivo artístico Mondongo se fundó en Buenos Aires, Argentina, en 1999. Originalmente tenía tres integrantes: Agustina Picasso (Buenos Aires, Argentina, n. 1977), Juliana Laffitte (Buenos Aires, Argentina, n. 1974) y Manuel Mendanha (Buenos Aires, Argentina, n. 1974). Desde 2008 los Mondongo cuenta con dos personas, ya que Picasso dejó el grupo. Mondongo cultiva un estilo directo y accesible en el que tanto lo representado como el intenso trabajo manual se hacen evidentes. Genera imágenes realistas y detalladas, generalmente enormes que de cerca revelan estar hechas de materiales metafóricamente significativos (un Che Guevara hecho de balas, un Maradona hecho de cadenitas de oro) o de plastilina, en cuyo caso la visión cercana revela un mundo escultórico en miniatura. El colectivo cuenta con una anécdota fundacional que apuntala sus credenciales y figura en todos los textos que lo nombran. Teniendo ya cierta reputación por sus retratos, Mondongo recibió una comisión inesperada para retratar a los mismísimos reyes de España. En un acto atrevido decidieron saldar una deuda de quinientos años: hicieron a Sofía y Juan Carlos con espejitos de colores. Los representantes de los reyes cuestionaron la elección del material. Cuenta Mendanha, "Les dijimos que los hacíamos de espejitos de colores porque el pueblo español se reflejaba en ellos. Se lo tragaron".

Raphael Montañez Ortiz (Brooklyn, New York, United States, 1934)
Raphael Montañez Ortiz is an artist and educator who founded, in 1969, New York's Museo del Barrio, the first museum in the United States devoted to Latino art. His multimedia practice includes painting, films made with found footage, sculpture, and computer art. Among the works he has produced, the most emblematic are in the genre of ritual performance—centering on the destruction of pianos, sofas, and other objects—which Montañez Ortiz has staged in museums and galleries since the 1960s. His series *Laser Disc Scratch Videos*, which he began in the 1980s, incorporates a digital form of the traditional scratching DJs do, in the treatment/destruction/editing of digitalized found footage. Raphael Montañez Ortiz es un artista y educador que en 1969 fundó el Museo del Barrio de Nueva York, primer museo dedicado al arte latino en Estados Unidos. Su práctica multimedia incluye la pintura, películas realizadas con material fílmico encontrado (*found footage*), escultura y arte por computador. El género más emblemático de su producción ha sido el del performance ritual centrado en la destrucción de pianos, sofás y otros objetos que Montañez Ortiz ha escenificado en museos y galerías desde los años 60. Su serie *Laser Disc Scratch Videos*, comenzada en los 80, incorpora una forma digital del tradicional rasgado de los DJ en el tratamiento/destrucción/edición de found footage digitalizado.

Jaime Muñoz (Los Angeles, California, United States, 1987)
Jaime "Flan" Muñoz's visual work presents counter-hegemonic versions of the characters from cartoons, mascots related to food products, and, more generally, the corporate visual landscape he had learned to recognize in the supermarket and the media during his childhood in Los Angeles. Muñoz destabilizes these iconic characters with a rich arsenal of motifs, situations, and references, the most outstanding being an unusual religious intensity, the expression of complex emotions, references to death, citations of urban graffiti, and the presence of the sort of furtive doodles that kids leave behind at school. His paintings and graphic works are created with an original and consistent style that provides unity and personality to his work, and makes dissimilar elements strangely compatible. In this work, a persistent systematic geometrization sparks us to think simultaneously of the stitches in knitting and of pixels. El trabajo pictórico de Jaime "Flan" Muñoz ofrece versiones contra hegemónicas de los personajes de los dibujos animados, las mascotas de productos alimentarios y, en general, del paisaje visual corporativa que había aprendido a reconocer en el súper y en los medios

durante su infancia en Los Ángeles. Muñoz desestabiliza estos personajes icónicos con una rica batería de motivos, situaciones y referencias entre las que destacan una inusitada intensidad religiosa, la expresión de emociones complejas, las referencias a la muerte, las citas del grafiti urbano y la presencia del tipo de garabatos furtivos que niños y niñas dejan en las escuelas. Las pinturas y obra gráfica están realizados con un estilo original y consistente que da unidad y personalidad a la obra y hace sus elementos disímiles extrañamente compatibles. Se trata de una pertinaz geometrización sistemática que hace pensar tanto en los puntos del tejido como en los pixeles.

Rivane Neuenschwander (Belo Horizonte, Brazil, 1967)

Rivane Neuenschwander is a Brazilian conceptual artist based in London, whose practice explores the passage of time, geography and nature, social interactions, and colonialism, in works that are often interactive. In the work she has made in relation to the seductive and lazy parrot Pepe Carioca (Zé Carioca in Brazil), who represents Brazil in the Disney universe, Neuenschwander has produced interactive works in which the public can transcend stereotypes by creating their own narrative. Rivane Neuenschwander es una artista conceptual brasilera que vive en Londres, cuya práctica explora el paso del tiempo, la geografía y la naturaleza, las interacciones sociales y el colonialismo, con trabajos frecuentemente interactivos. En su trabajo relacionado con el papagayo seductor y perezoso Pepe Carioca (Zé Carioca en Brasil), que en el universo de Disney representa a Brasil, Neuenschwander ha generado trabajos interactivos en los que el público puede trascender el estereotipo creando su propia narrativa.

Rubén Ortiz-Torres (Mexico City, Mexico, 1964)

Rubén Ortiz-Torres was educated within the utopian models of republican Spanish anarchism and soon confronted the tragedies and cultural clashes of a postcolonial Third World. Despite being the son of a Latin American folk musician, he soon identified more with the noises of urban punk music. After giving up the dream of playing baseball in the major leagues and some architecture training (Harvard Graduate School of Design) he decided to study art. He went first to the oldest and one of the most academic art schools of the Americas (the Academy of San Carlos in Mexico City) and later to one of the newest and more experimental (CalArts in Valencia, CA). After enduring Mexico City's earthquake and pollution he moved to Los Angeles with a Fulbright grant to survive riots, fires, floods, more earthquakes, and Proposition 187. During all this he has been able to produce artwork in the form of paintings, photographs, objects, installations, videos, films, customized machines, and even an opera. He is part of the permanent faculty of the University of California, San Diego. He has participated in several international exhibitions and film festivals. His work is in the collections of the Museum of Modern Art, New York; The Metropolitan Museum of Art, New York; the Museum of Contemporary Art Los Angeles: Los Angeles County Museum of Art; Artpace, San Antonio; the California Museum of Photography, Riverside; the Centro Cultural de Arte Contemporáneo, Mexico City; and the Museo Nacional Centro de Arte Reina Sofía, Madrid, Spain, among others. After showing his work and teaching art around the world, he now realizes that his dad's music was in fact better than most rock 'n' roll. Rubén Ortiz Torres fue educado dentro de los modelos utópicos del anarquismo republicano español y muy pronto confrontó las tragedias y los choques culturales del tercer mundo post colonial. Como hijo de una familia de músicos del folclor latinoamericano, muy pronto se identificó más con los ruidos de la música punk urbana. Luego de renunciar al sueño de jugar béisbol en las grandes ligas y de algunos estudios en arquitectura (en la Escuela Postgrado en Diseño de la Universidad de Harvard), decidió estudiar arte. Primero fue a una de las escuelas de arte más antiguas y más académicas de las Américas: la Academia de San Carlos en Ciudad de México y más tarde a una de las más nuevas y experimentales: CalArts en Valencia, California. Luego de soportar el terremoto y la contaminación de la Ciudad de México, se mudó a Los Ángeles con una beca Fulbright, para sobrevivir a levantamientos populares, incendios, inundaciones, más terremotos y la propuesta de ley 187. En medio de todo esto ha podido producir obras de arte bajo la forma de pinturas, fotografías, objetos, instalaciones, videos, películas, maquinas a la medida y hasta ópera. Hace parte del cuerpo docente permanente de la Universidad de California en San Diego. Ha participado en varias exposiciones y festivales de cine. Su trabajo está en las colecciones del Museum of Modern Art de Nueva York; el Metropolitan Museum of Art, Nueva York; el Museum

of Contemporary Art, Los Ángeles; el Los Angeles County Museum of Art; Artpace, San Antonio; el California Photography Museum, Riverside; el Centro Cultural de Arte Contemporáneo, Ciudad de México; y el Museo Nacional Centro de Arte Reina Sofía, Madrid, España; entre otros. Luego de mostrar su trabajo y enseñar arte alrededor del mundo, ahora se da cuenta que la música de su papá fue de hecho mejor que la mayor parte del rock 'n' roll.

Nadín Ospina (Bogotá, Colombia, 1960)

Like Liliana Porter and Enrique Chagoya, Nadín Ospina is an artist whose Disney-related work has been central, sustaining, and influential; for this reason, the show includes a significant number of his works. The subversion of the parameters of excellence, context, identity, certainty, and authenticity are of profound interest to him. Ospina developed a body of work that combines icons from United States popular culture with prehispanic sculpture from Colombia and the rest of the Americas. The work gives a powerful first impression and expresses a resonant coda. It occupies visual space invasively, with all the majesty, material force and sophistication of prehispanic statuary obliterated by a set of Mickey Mouse ears. The experience, however, does not end there. To this oxymoronic and demystifying blow, the artist quickly adds a certain sadness; a painful respect seems to emanate from the ever-present details of the piece. The experience, however, will not stabilize. Mickey's ears make it impossible to return to that register because they seem also to have shaken off the languid and antiquated respect. Ospina questions the cosmic vocation and the irreproachable morality that are characteristic not of prehispanic works themselves, but of the remote and fundamentalizing inertia we tend to ascribe to them. Como Liliana Porter y Enrique Chagoya, Nadín Ospina es un artista cuyo trabajo relacionado con Disney ha sido seminal, sostenido e influyente, por lo cual la muestra incluye un número significativo de sus obras. La subversión de los parámetros de excelencia, contexto, identidad, certidumbre y autenticidad, le interesan profundamente. Ospina desarrolló una producción artística que combina íconos de la cultura popular estadounidense con la escultura prehispánica de Colombia y el resto de las Américas. La obra posee una poderosa primera impresión y una reverberante coda. Ocupa el espacio visual en forma irruptiva. Toda la majestad, contundencia material y sofisticación de la estatuaria prehispánica obliterada por unas orejas de Mickey. La experiencia no termina allí, sin embargo. Al golpe oximorónico y desmitificador pronto se le agrega una cierta tristeza, un respeto dolido que parece emanar de los detalles invariables de la pieza. La experiencia, sin embargo, no se estabiliza. Las orejas de Mickey no permiten volver a este registro porque también parecen haberse sacudido el lánguido y anquilosado respeto. Ospina cuestiona la vocación cósmica y la intachable moral, no de las obras prehispánicas, sino de la inercia remota y fundamentalista con la que las solemos celebrar.

Leopoldo Peña (Aguililla, Michoacán, Mexico, 1979)

Leopoldo Peña has lived in Los Angeles since 1992. One of the axes of his photographic work links him to the legacies of Mexican documentary photography that artists like Nacho López, Mariana Yampolsky and Héctor García helped to develop and promote. Peña's work involves long-term documentary projects about the populations that make up the Mexican diaspora in the United States. Peña has cultivated a practice in black-and-white analog photography. The works presented here belong to two photo-essays based in the cultural life of Oaxacan emigrants in Southern California. One explores the practice of the ancestral game of pelota in this context; the other investigates the practice and reconfiguration of traditional dances. In both, Disney iconography influences an intergenerational dynamic around assimilation. Peña is currently studying for his doctorate in Irvine, California, where he also teaches. Leopoldo Peña reside en Los Ángeles desde 1992. Una de las vertientes de su trabajo fotográfico lo emparenta con la herencia foto documental mexicana que artistas como Nacho López, Mariana Yampolsky y Héctor García contribuyeron a desarrollar y promover. Se trata de proyectos documentales de largo plazo sobre las poblaciones de la diáspora mexicana en Estados Unidos. Peña ha cultivado la fotografía analógica en blanco y negro. Las obras presentadas pertenecen a dos ensayos fotográficos basados en la vida cultural de los y las emigrantes oaxaqueños en el sur de California. Uno explora la práctica del juego ancestral de pelota en este contexto, el otro investiga la práctica y reconfiguración de las danzas tradicionales. En los dos la iconografía de Disney incide

en la dinámica asimiladora e intergeneracional. Peña está actualmente cursando estudios doctorales en Irvine, California, donde además enseña.

Liliana Porter (Buenos Aires, Argentina, 1941)

In Liliana Porter's vast and diverse work, there are certain recurring small objects; they inhabit her graphic works, drawings, paintings, photographs, and videos. These include pencil cases, small commemorative plates, candles, vases, lamps, clocks, busts, miniatures, and toys. Some include images of historical or religious figures, like Mao Zedong, Benito Juárez, Jesus Christ, Che Guevara, and a Nazi soldier. Disney characters are often present. The objects are small in relation to "real" space as well as the internal realm of each work, where they tend to appear in monochromatic vignettes without an apparent context, in an atemporal and close-up dimension that brings reading to mind. These decontextualized objects transcend their previous coordinates that remain present in a diminished, differential register. Here there is an effect of domestic emancipation. The forgotten toy is suddenly revealed to be relevant, autonomous, and determinant; what was a policeman patrolling on motorcycle yesterday, today, additionally, is the conversational counterpart to an acrylic ostrich. Disney characters emphatically expand their horizons, subverting ideological and geopolitical coordinates. A Donald doll becomes submerged in the viscous arguments and vigorous brushstrokes of gestural painting; an antique little Mickey doll dialogues with a bust of Christ that was once a lamp. In an indulgent gesture, Minnie leans her pelvis against Che's face, and smiles at us. En la vasta y diversa obra de Liliana Porter, ciertos objetos pequeños recurren; habitan su obra gráfica, sus dibujos, sus pinturas, sus fotografías y sus videos. Se trata de portalápices, platitos recordatorios, velas, floreros, lámparas, relojes, bustos diminutos, juguetes. Algunos incluyen imágenes de personajes históricos o religiosos, como Mao Zedong, Benito Juárez, Jesucristo, el Che Guevara y un soldado Nazi. Los personajes de Disney frecuentemente se dejan ver. Los objetos son pequeños con respecto al espacio "real" y con respecto al espacio interno de cada obra, donde tienden a aparecer en espacios monocromos sin contexto manifiesto, en una dimensión atemporal y próxima, que recuerda la situación de la lectura. Estos objetos descontextualizados trascienden sus coordenadas anteriores que permanecen en un registro disminuido y diferencial. Hay un efecto de emancipación doméstica. El juguete olvidado de repente se revela relevante, autónomo y determinado; el que ayer era un policía patrullando en motocicleta es hoy, además, contertulio de un avestruz de acrílico. Los personajes de Disney expanden enfáticamente sus áreas de competencia, subvierten sus coordenadas ideológicas y geopolíticas. Un muñeco de Donald se sumerge en los viscosos argumentos y brochazos de la pintura gestual; un muñequito antiguo de Mickey dialoga con un busto de Cristo que alguna vez fue una lámpara. Minnie en un gesto indulgente, apoya su pelvis sobre el rostro del Che, y nos sonríe.

Artemio Rodríguez (Tacámbaro, Michoacán, Mexico, 1972)

Artemio Rodríguez self-identifies as a printmaker. His preferred medium has been linocuts, though he also produces woodcuts. In addition to creating prints and series in a variety of sizes, Rodríguez has utilized his graphic talents in book design and bookmaking. His works combine traditional subject matter and language with eclectic cosmopolitan Chicano pop references. Artemio Rodríguez se autodefine como grabador. Su medio preferido ha sido el grabado en linóleo, aunque también ha producido grabado en madera. Además de generar grabados y series de diversos tamaños, Rodríguez ha volcado su oficio grafico en el diseño y elaboración de libros. Su producción combina una temática y un lenguaje tradicional con referencias eclécticas pop chicanas y cosmopolitas.

Agustín Sabella (Montevideo, Uruguay, 1977)

Agustín Sabella is a painter, draftsperson, and graphic artist who participates in the multidisciplinary FAC (Contemporary Art Foundation), an institution in Montevideo where artists from a range of disciplines produce, converse, and exhibit. His work incorporates and deranges elements from comic books, animations, cartoons, and advertising. Sabella constructs contrasting and immediate images that are often contained within the semantic smack of onomatopoeia. Agustín Sabella es un pintor, dibujante y artista gráfico que forma parte de la comunidad multidisciplinaria FAC (Fundación de Arte Contemporáneo), una institución montevideana en la que artistas de diversas disciplinas producen, discuten y exponen. Su obra incorpora y desquicia elementos del comic, los dibujos animados, la historieta y la publicidad. Sabella construye imágenes contrastadas e inmediatas frecuentemente acotadas por el cachetazo semántico de una onomatopeya.

Darlene J. Sadlier

Darlene J. Sadlier is Director of the Portuguese Program and Professor in the Department of Spanish and Portuguese at Indiana University, Bloomington. She is the author of books and articles on the literature, history, and culture of the Portuguese-speaking world and Brazilian and Latin American cinema. Her most recent book is *The Portuguese-Speaking Diaspora: Seven Centuries of Literature and the Arts* (2016). Her previous works include *Americans All: Good Neighbor Cultural Diplomacy in World War II* (2012), *Brazil Imagined: 1500 to the Present* (2008), and *Nelson Pereira dos Santos* (2003). Darlene J. Sadlier es directora del programa de portugués y profesora en el departamento de español y portugués en la Universidad de Indiana en Bloomington. Ha escrito libros y artículos sobre literatura, historia y cultura del mundo de habla portuguesa y cine brasileño y latinoamericano. Su libro más reciente es *The Portuguese-Speaking Diaspora: Seven Centuries of Literature and the Arts* (2016). Sus trabajos anteriores incluyen *Americans All: Good Neighbor Cultural Diplomacy in World War II* (2012), *Brazil Imagined: 1500 to the Present* (2008) y *Nelson Pereira dos Santos* (2003).

Daniel Santoro (Buenos Aires, Argentina, 1954)

Daniel Santoro is a painter, filmmaker, installation artist, and writer who is known in Argentina for rendering the visual culture, mythology, and liturgies of Peronism in a bucolic and neoclassical style. Santoro is also a public figure, with a resounding voice in the political and cultural debates in the country. His work has made frequent reference to the theme park La República de los Niños (built in 1951 through Peronism), which he describes as an imaginary territorialization of a popular utopia, and compares with Disneyland. Daniel Santoro es un pintor, cineasta, artista de instalaciones y escritor conocido en Argentina por plasmar en un estilo bucólico y neoclásico la cultura visual, la mitología y la liturgia del peronismo. Santoro es también una figura pública, con una voz sonora en los debates políticos y culturales del país. En su obra se ha referido con frecuencia al parque temático La República de los Niños (erigido en 1951 por el peronismo), al que describe como una territorialización imaginaria de una utopía popular y compara con Disneylandia.

Mariángeles Soto-Díaz (Caracas, Venezuela, 1970)

Mariángeles Soto-Díaz lives and engages her artistic practice in Southern California, where she teaches in various institutions. Soto-Díaz revisits the tradition of Latin American and North American abstract art with works that conjure and mine the poetic and transformative potential of abstraction, even as they question its self-referential and patriarchal legacy. The wide range of Soto-Díaz's practice includes projects within the extended space of painting and video, interventions outside of exhibition institutions and multifaceted collaborations. For this show, Soto-Díaz created a site-specific installation about Elena de Avalor, Disney's first Latina princess. Mariángeles Soto-Díaz vive y desarrolla su práctica artística en el sur de California donde enseña en varias instituciones. Soto-Díaz revisita la tradición del arte abstracto latinoamericano y norteamericano con obras que conjuran y minan el potencial poético y transformador de la abstracción, al tiempo que cuestionan su herencia autorreferente y patriarcal. El amplio rango de la práctica de Soto-Díaz incluye proyectos en el espacio extendido de la pintura y en video, intervenciones fuera de instituciones expositivas y multiformes colaboraciones. Para la muestra, Soto-Díaz generó una instalación in situ sobre Elena de Avalor, la primera princesa latina de Disney.

Magdalena Suarez Frimkess (Caracas, Venezuela, 1929)

Magdalena Suarez Frimkess and her partner Michael Frimkess have worked together doing ceramics since Magdalena emigrated to the United States in the 1960s, working within a constant and effective collaborative model. Michael shapes and fires pieces made through the methods of traditional pottery. Magdalena uses glaze to paint intricately on the surface of the pieces. The practice honors and renews the tradition of ceramic work through a navigation of a range of genres and sources, without preoccupation and without disciplinary prejudices. When they started their work, and up to the 1970s, their pieces made reference to the traditions of the originary cultures of

Latin and North America. Starting in the 1970s, they began incorporating characters from cartoons, advertising jingles, and family photos. Magdalena Suarez Frimkess y su pareja Michael Frimkess, han trabajado juntos en cerámica desde que Magdalena emigró a Estados Unidos en los 60, siguiendo una matriz colaborativa constante y efectiva. Michael da forma y hornea piezas de alfarería tradicional. Magdalena pinta con elaborados esmaltes la superficie de las piezas. La práctica honra y renueva la tradición del trabajo en cerámica navegando sin preocupaciones ni prejuicios disciplinares varios géneros y fuentes. En los comienzos y hasta los 70, las piezas hacían referencia a las tradiciones de las culturas originarias de Latinoamérica y Norteamérica. A partir de los 70 incorporaron personajes de dibujos animados, jingles publicitarios y fotos familiares.

Antonio Turok (Mexico City, Mexico, 1955)

Antonio Turok is a Mexican photographer based in San Agustín Etla, Oaxaca, who is best known for his images of conflict and violence, and particularly for his black-and-white photos of Central American civil wars in the 1980s, the 1994 uprising of the Zapatista National Liberation Army (EZLN) in Chiapas, the terrorist attacks of September 11, 2001, and the 2006 protests of the Popular Assembly of the Pueblos of Oaxaca (APPO). Turok has published two books of photographs: *Imágenes de Nicaragua* (1988) and *Chiapas: End of Silence* (1998). His work has received support from grants and awards, including the Mother Jones International Fund for Documentary Photography Award, the John Simon Guggenheim Foundation, and the US-Mexico Fund for Culture. In 2016 the Tijuana Cultural Center exhibited a mid-career survey of his work. Antonio Turok es un fotógrafo mexicano que vive en San Agustín Etla, Oaxaca, mejor conocido por sus imágenes de conflicto y violencia, especialmente por sus fotografías en blanco y negro de las guerras civiles de Centroamérica en la década de los 80, el levantamiento en 1994 del Ejército Zapatista de Liberación Nacional (EZLN) en Chiapas, los ataques terroristas del 11 de septiembre de 2001 y las protestas de la Asamblea Popular de los Pueblos de Oaxaca (APPO) de 2006. Turok ha publicado dos libros de fotografías: *Imágenes de Nicaragua* (1988) y *Chiapas: End of Silence* (1998). Su trabajo ha sido apoyado con becas, entre ellas, el premio del fondo Mother Jones International Fund for Documentary Photography, de la Fundación John Simon Guggenheim y del Fideicomiso para la Cultura México-EUA. En 2016 el Centro Cultural de Tijuana presentó una exposición retrospectiva de su obra a mediados de carrera.

Meyer Vaisman (Caracas, Venezuela, 1960)

Meyer Vaisman was born and raised in Caracas, lived and developed his artistic practice in the United States, and since 2000 has been living in Barcelona. Vaisman was a key figure in the New York art scene of the 1980s; there he co-founded the influential art space International with Monument and played an important part in the development of post-appropriation art, simulationism, and Neo Geo. Meyer Vaisman nació y creció en Caracas, vivió y desarrolló su práctica artística en Estados Unidos y desde el 2000 vive en Barcelona. Vaisman fue una figura clave en la escena del arte neoyorkino de los años 80 donde cofundó el influyente espacio artístico International with Monument y tuvo un lugar prominente en el desarrollo del post apropiacionismo, el simulacionismo y el Neo Geo.

Ramón Valdiosera Berman (Ozuluama, Veracruz, México, 1918–2017)

Ramón Valdiosera Berman enjoyed a lengthy and multifaceted career as a painter, cartoonist, theater designer, muralist, illustrator, author, filmmaker, educator, and fashion designer, beginning in the 1930s, when he started (under the marked influence of cartoonist Milton Caniff) writing and illustrating some of the first comic books published in Mexico, as well as internationally syndicated comic strips. His 1949 portfolio of prints entitled *Mexican Children and Toys: Twelve Mexican Tales* shares a sensibility with Mary Blair's "Posadas" sequence for Disney's *The Three Caballeros* (1944). Valdiosera Berman's fashion designs were characterized by the use of nationalist and folkloric references. He directed award-winning documentary films and designed costumes for countless Mexican fiction films of the "Golden Age." Additionally he published numerous books, including *3000 años de moda mexicana*, *Contrabando arqueológico en México*, *La vida erótica de la Malinche*, and *Secretos sexuales de los Olmecas*. Ramón Valdiosera Berman disfrutó de una carrera larga y multifacética como pintor, caricaturista, diseñador de teatro, muralista, ilustrador, autor cineasta, educador y diseñador de modas, que se remonta a la década de los años 30 cuando empezó, bajo la marcada influencia del caricaturista Milton Caniff, a escribir

e ilustrar algunas de las primeras tiras cómicas que se publicaron en México, también con distribución internacional. Su portafolio de grabados de 1949 titulado *Doce cuentos sobre niños y juguetes mexicanos* comparte sensibilidad con la secuencia *Posadas* de Mary Blair para *Los tres caballeros* de Disney (1944). Los diseños de moda de Valdiosera Berman se caracterizan por el uso de referencias nacionalistas y folclóricas. Dirigió películas documentales ganadoras de premios y diseñó disfraces para incontables películas mexicanas de ficción de la "Edad de Oro". Adicionalmente publicó numerosos libros, entre ellos *3000 años de moda mexicana*, *Contrabando arqueológico en México*, *La vida erótica de la Malinche* y *Secretos sexuales de los Olmecas*.

Angela Wilmot (Virginia, United States, 1982)

Angela Wilmot is an American writer, photographer, and performer whose work questions, parodies, and subverts conventional social norms. Born and raised in the backwoods of Virginia, she served in the United States Marine Corps directly out of high school. She waited until the age of twenty-eight to go to college and graduated Cum Laude from Texas State University in 2014 with a BA in Anthropology, minoring in Sociology. Her particular interests in social deviance, the sociology of sexuality, and cultural norms influence her art. When she isn't taking irreverent selfies, she is a self-employed costume designer and seamstress. Angela Wilmot es una escritora, fotógrafa y artista del performance, cuyo trabajo cuestiona, se burla de y subvierte las normas sociales convencionales. Nacida y criada en el interior pueblerino de Virginia, ingresó al Cuerpo de Marina de Estados Unidos apenas salida de la secundaria y esperó hasta los veintiocho años para asistir a la universidad y graduarse Cum Laude de la Universidad Texas State en 2014, con una licenciatura en antropología con énfasis en sociología. Su interés particular en la desviación social, la sociología de la sexualidad y las normas culturales influencian su arte. Cuando no se está tomando selfies irreverentes, trabaja por cuenta propia como modista y diseñadora de ropa.

Robert Yager (London, United Kingdom, 1964)

Robert Yager is an English photographer who lives and works in Los Angeles; his practice is centered on photojournalism. One of the primary axes of his work consists of research into the life of Los Angeles gang members, with a startling level of intimacy and knowledge acquired through years of fieldwork. His photo-essay *Playboys* documents the life, addictions, violence, and visual culture of an Angeleno gang operating in the Pico Union area. Robert Yager es un fotógrafo inglés que vive y trabaja en Los Ángeles, cuya práctica se centra en el foto-periodismo. Una de las vertientes de su trabajo investiga la vida de los pandilleros de Los Ángeles con un asombroso nivel de cercanía y conocimiento adquirido a través de años de trabajo de campo. Su foto ensayo *Playboys* documenta la vida, las adicciones, la violencia y la cultura visual de una pandilla angelina que opera en la zona de Pico Union.

Carla Zaccagnini (Buenos Aires, Argentina, 1973)

Carla Zaccagnini is an artist, curator and critic who works and resides in São Paulo, Brazil and Malmö, Sweden. Zaccagnini conceives of these three artistic roles as instances of research and practice that complement and enrich one another. Her original and varied practice includes the design of instructions, conceptual proposals, videos, photography, installation, drawing and found objects. Translation and chance are central to her production. Carla Zaccagnini es una artista, curadora y crítica que trabaja y reside en São Paulo, Brasil y Malmö, Suecia. Zaccagnini concibe estos tres papeles artísticos como instancias de investigación y práctica que se complementan y enriquecen entre sí. Su práctica original y variada abarca el diseño de instrucciones, proyectos conceptuales, videos, fotografía, instalación, dibujo y objetos encontrados. En su obra tienen un lugar prominente la traducción y el el azar.

ACKNOWLEDGMENTS

AGRADECIMIENTOS

This exhibition is the result of a collective effort of many individuals and institutions. First and foremost, the co-curators thank all the artists, many of whom hosted us on travels. Pablo León de la Barra, a peripatetic curator with extensive knowledge of contemporary art throughout the hemisphere and a position at New York's Guggenheim Museum, alerted us to many relevant artists. Cuauhtémoc Medina, Carmen Ramos, Carlos Arias Vicuña, Carmen Cebreros Urzaiz, Pedro Lasch, Fernando Llanos, Lucía Sánchez de Bustamante, and Álvaro Vázquez Mantecón connected us with others. In Buenos Aires, Consuelo Güiraldes at the Fundación Molina Campos was particularly helpful for accessing the work of the Argentinian illustrator Florencio Molina Campos. Additional thanks go to Marta Dujuvne, Víctor Zavalía, and Diana Wechsler from the Centro de Arte Contemporáneo of the Universidad Nacional Tres de Febrero. In Montevideo, the members of the Fundación Arte Contemporáneo—especially Ángela López Ruíz, Sergio Porro, Agustín Sabella, and Guillermo Zabaleta—were particularly generous. We also wish to thank several people who assisted us during our visit to Colombia, especially Elvia Beatriz Mejía, the Galería el Museo, the Galería Fernando Pradilla, the team at the Alzate collection of the Museo Universitario of the Universidad de Antioquia, Vittorio Bartolini and the Taller Italiano de Escultura, as well as Alberto Hugo Restrepo and the AH Fine Art Gallery. We are thankful for the help we received in Mexico City from Juan José Díaz Infante, Gulliver López Sánchez at the Fundación Cultural Trabajadores de Pascual y del Arte, A.C., and José Luis "Pacho" Paredes and Itzel Vargas at the Museo del Chopo.

The co-curators would like to thank Kimberli Meyer for her enthusiasm and support for this project during the early stages. Jesse would like to thank Sara Harris and Minerva Lerner Harris for their love. Rubén would personally like to thank Rhonda Moore, who helped to keep him alive and gave him a reason to do what he does, Michelle Moore for giving life to someone else, and the unknown donor who in exchange gave him an organ, proving we are all one and the same.

Additional thanks to Dr. Rastogi, Dr. Gritsch, Dr. Joe Njue (and his Masai Protection) for their warm support; to the artists Michael Asher, Allan Sekula, Thom Andersen, and Charles Gaines (the debates about cultural politics and semiotics just get more interesting); and to Víctor Jara, Daniel Viglietti, and Arq. Rubén Ortiz Fernández for their Pan-American dream. There are not enough words to thank all the South American refugee friends that Rubén had the luck to grow up with as a result of a tragedy—without them this show would never have happened.

Esta exposición es el resultado de un esfuerzo colectivo de muchas personas e instituciones. Ante todo, los co-curadores agradecen a todas y todos las artistas, muchas de las cuales nos dieron acogida durante los viajes que hicimos. Pablo León de la Barra, un curador peripatético con un amplio conocimiento del arte contemporáneo a lo largo de todo el hemisferio y con una posición en el Museo Guggenheim de Nueva York, nos puso sobre aviso de muchos y muchas artistas relevantes. Cuauhtémoc Medina, Carmen Ramos, Carlos Arias Vicuña, Carmen Cebreros Urzaiz, Pedro Lasch, Fernando Llanos, Lucía Sánchez de Bustamante y Álvaro Vázquez Mantecón nos conectaron con otros y otras artistas. En Buenos Aires, Consuelo Güiraldes de la Fundación Molina Campos fue particularmente valiosa para acceder al trabajo del ilustrador argentino Florencio Molina Campos. Agradecimientos adicionales a Marta Dujuvne, Víctor Zavalía y Diana Wechsler del Centro de Arte Contemporáneo de la Universidad Nacional Tres de Febrero. En Montevideo, la membresía de la Fundación Arte Contemporáneo –especialecialmente Ángela López Ruíz, Sergio Porro, Agustín Sabella y Guillermo Zabaleta– mostraron particular generosidad. También queremos agradecer a varias personas que nos ayudaron durante nuestra visita a Colombia, especialmente a Elvia Beatriz Mejía, la Galería el Museo, la Galería Fernando Pradilla, el equipo de la colección Alzate del Museo Universitario de la Universidad de Antioquia, Vittorio Bartolini y El Taller Italiano de Escultura, así como a Alberto Hugo Restrepo y la AH Fine Art Gallery. Agradecemos la ayuda que recibimos en Ciudad de México por parte de Juan José Díaz Infante, Gulliver López Sánchez en la Fundación Cultural Trabajadores de Pascual y del Arte, A.C., y José Luis "Pacho" Paredes e Itzel Vargas en el Museo del Chopo.

A los co-curadores les gustaría agradecer a Kimberli Meyer por su entusiasmo y apoyo a este proyecto durante las primeras fases. Jesse quisiera agradecer a Sara Harris y Minerva Lerner Harris por su amor. Rubén quisiera agradecer personalmente a Rhonda Moore, quien le ayudó a mantenerse vivo y le dio una razón para hacer lo que hace, a Michelle Moore por dar vida a alguien más, y a la persona desconocida donante que a cambio le dio un órgano, demostrando que todos y todas somos una misma persona.

Agradecimientos adicionales al Dr. Rastogi, al Dr. Gritsch, al Dr. Joe Njue (y su Protección Masai) por su cálido apoyo; a los artistas Michael Asher, Allan Sekula, Thom Andersen y Charles Gaines (los debates sobre la política cultural y la semiótica se ponen cada vez más interesantes); y a Víctor Jara, Daniel Viglietti y al Arq. Rubén Ortiz Fernández por su sueño panamericano. No hay palabras suficientes para agradecer a todas las amistades refugiadas sudamericanas con quienes Rubén tuvo la suerte de crecer como resultado de una tragedia, sin ellos y ellas esta exposición nunca se hubiera llevado a cabo.

- -

About the the Luckman Fine Arts Complex at Cal State LA
Since 1994, the Luckman Fine Arts Complex at Cal State LA has presented professional music, dance, theatre, and visual arts from around the world to the Los Angeles community. Located five miles east of downtown, the Luckman Complex is home to three unique spaces: the Luckman Theatre with a capacity of nearly 1,200, the Intimate Theatre with modular seating of up to 300, and the 3,600-square-foot Luckman Gallery.

Acerca del Complejo Luckman de Bellas Artes en Cal State LA
Desde 1994, el Complejo Luckman de Bellas Artes en Cal State LA ha presentado a la comunidad de Los Ángeles, música profesional, danza, teatro y artes visuales de todo el mundo. Ubicado a cinco millas al este del centro de la ciudad, el Complejo Luckman alberga tres espacios únicos: el Teatro Luckman con una capacidad de casi 1,200 personas, el Teatro Íntmo con asientos modulares para hasta 300 personas y la Galería Luckman de 3,600 pies cuadrados.

The Luckman Fine Arts Complex at Cal State LA
El Complejo Luckman de Bellas Artes en Cal State LA
5151 State University Drive, Los Angeles, CA 90032 E.U.A.
t: +1 (323) 343-6611 e: info@luckmanarts.org
www.luckmanarts.org

Executive Director | Directora Ejecutiva
Wendy A. Baker

Luckman Staff
Gallery Curator | Curador
Marco Rios

General Manager | Gerente General
Nicholas Mestas

Business Manager | Gerente Comercial
Henry Harris

Facilities Manager | Gerente de las Instalaciones
Teresa Uscanga

Technical Director | Director Técnico
Andy Barth

Box Office Manager | Gerente de Taquilla
Rogelio Ramirez

Marketing and Public Affairs Associate
Asociado de Mercadotecnia y Relaciones Públicas
Kenny To

About the MAK Center for Art and Architecture at the Schindler House

The MAK Center develops local and international projects exploring the intersection of contemporary art and architecture. Established in 1994 as a satellite of the MAK – Austrian Museum of Applied Arts / Contemporary Art, the MAK Center is a unique constellation of modern buildings designed by architect R.M. Schindler (1887–1953). It operates from the landmark Schindler House (1922) in West Hollywood, and the Mackey Apartments (1939) and the Fitzpatrick-Leland House (1936) in Los Angeles. By reactivating historic properties with progressive programming, the MAK Center challenges conventional notions of architectural preservation and encourages exploration and experimentation as part of its unique contribution to the cultural landscape of Los Angeles. The MAK Center works in partnership with the Friends of the Schindler House, a nonprofit organization whose mission is to conserve and maintain the Kings Road house.

Acerca del Centro MAK para el Arte y la Arquitectura en Casa Schindler

El Centro MAK desarrolla proyectos a nivel local e internacional que exploran la intersección del arte y la arquitectura contemporáneos. Establecido en 1994 como un satélite del MAK – Museo Austríaco para las Artes Aplicadas / Arte Contemporáneo, el Centro de MAK es una constelación única de edificios modernos diseñados por el arquitecto R.M. Schindler (1887–1953). Opera desde la histórica Casa Schindler (1922) en West Hollywood, y los Apartamentos Mackey (1939) y la Casa Fitzpatrick-Leland (1936) en Los Ángeles. Al reactivar las propiedades históricas con una programación progresiva, el Centro MAK desafía las nociones convencionales respecto a la preservación arquitectónica e impulsa la exploración y experimentación como parte de su contribución ejemplar al paisaje cultural de Los Ángeles. El Centro MAK trabaja en colaboración con los Amigos de la Casa Schindler, una organización sin fines de lucro cuya misión es conservar y mantener la casa ubicada en la calle Kings Road.

MAK Center for Art and Architecture at the Schindler House
Centro MAK para el Arte y la Arquitectura en Casa Schindler
835 N. Kings Rd. West Hollywood, CA 90069 USA
t: +1 (323) 651-1510 e: office@makcenter.org
www.MAKcenter.org

Mackey Apartments
Artists and Architects-in-Residence Program
Apartamentos Mackey
Programa de Artistas, Arquitectos y Arquitectas en Residencia
1137 S. Cochran Ave. Los Angeles, CA 90019 USA

Fitzpatrick-Leland House | Casa Fitzpatrick-Leland
8078 Woodrow Wilson Dr. Los Angeles, CA 90046 USA

MAK Governing Committee | Comité Rector del MAK
Christoph Thun-Hohenstein, Doris A. Karner, Harriett F. Gold, Robert L. Sweeney, Barbara Redl, Andreas Launer ex officio

MAK Center Members | Membresía del Centro MAK
Christoph Thun-Hohenstein, Doris A. Karner, Andreas Launer ex officio

MAK Center Board of Directors | Junta Directiva del Centro MAK
Christoph Thun-Hohenstein, Michael Kilroy, Mark Mack, Frederick Samitaur Smith

Director | Directora
Priscilla Fraser

About the MAK – Austrian Museum of Applied Arts / Contemporary Art

The MAK is a museum and space of experimentation for applied arts at the interface of design, architecture, and contemporary art. Its core competence lies in a contemporary exploration of these fields aimed at revealing new perspectives and elucidating discourse at the edges of the institution's traditions. The MAK focuses its efforts on securing an adequate recognition and positioning of applied arts. It pursues new approaches to its extensive collection, which encompasses various epochs, materials, and artistic disciplines, and develops these approaches to compelling views. The MAK is a museum for arts and the everyday world. In accordance with a modern understanding of applied arts, it strives to yield concrete benefits for everyday life. The MAK addresses our future by confronting relevant sociopolitical issues from the perspective and approach of contemporary art, applied arts, design, and architecture and, as a driving force, advocates for positive change of our society in social, ecological, and cultural terms. The interaction between applied arts and two of its special fields, design and architecture, on the one hand, and contemporary art on the other, promises a particularly powerful potential.

Acerca del MAK – Museo Austríaco para las Artes Aplicadas / Arte Contemporáneo

El MAK es un museo y espacio de experimentación para las artes aplicadas en la interfaz del diseño, la arquitectura y el arte contemporáneo. Su habilidad principal es la exploración contemporánea de estas áreas con el propósito de revelar nuevas perspectivas y dilucidar el discurso en los límites de las tradiciones de la institución. El MAK centra sus esfuerzos en asegurar un reconocimiento y posicionamiento adecuados de las artes aplicadas. Busca nuevos enfoques para su extensa colección, misma que abarca varias épocas, materiales y disciplinas artísticas, y desarrolla estos enfoques a puntos de vista contundentes. El MAK es un museo para las artes y el mundo cotidiano. En concordancia con una comprensión moderna de las artes aplicadas, se esfuerza por aportar beneficios concretos para la vida cotidiana. El MAK aborda nuestro futuro confrontando los asuntos sociopolíticos relevantes desde la perspectiva y el enfoque del arte contemporáneo, las artes aplicadas, el diseño y la arquitectura y, como fuerza impulsora, aboga por un cambio positivo en nuestra sociedad en términos sociales, ecológicos y culturales. La interacción entre las artes aplicadas y dos de sus áreas especiales, el diseño y la arquitectura por un lado, y el arte contemporáneo por el otro, promete un potencial particularmente poderoso.

MAK – Austrian Museum of Applied Arts / Contemporary Art | MAK – Museo Austríaco para las Artes Aplicadas / Arte Contemporáneo
Stubenring 5, 1010 Vienna, Austria
t: +43 1 711 36-0 e: office@mak.at
www.MAK.at

General Director and Artistic Director | Director General y Director Artístico Christoph Thun-Hohenstein
Chief Financial Officer | Gerente de Finanzas Teresa Mitterlehner-Marchesani

Jaime Muñoz
Fin
acrylic on panel
acrílico sobre tabla
2011
94.1 × 121.9 cm